詩意圖 조선 시대 시의 도

시를 담은 그림
그림이 된 시

詩意圖

조선 시대 시의도

시를 담은 그림
그림이 된 시

윤철규 지음

마로니에북스

시가 옛 그림에 불어넣은 새바람

옛 그림을 이해하는 방법은 사람마다 다를 것입니다. 대개는 크게 두 가지 측면을 고려하지 않을까 싶습니다. '어떻게 그렸는가'와 '무엇을 그렸는가' 하는 것입니다. 우선 어떻게 그렸는지에 관심이 있다면 그림을 그린 방식, 묘사 기법, 화풍을 먼저 볼 겁니다. 이른바 양식론적 관심이라 할 수 있습니다. 무엇을 그렸는지 궁금하다면 그림에 담긴 뜻이 무엇인지, 그리고 그린 사람의 의도가 어디에 있는지에 눈길이 갈 것입니다. 다른 말로 하면 해석학적 이해라고 하겠습니다.

하지만 이 두 가지 관심이 확연히 나뉘는 것은 아닙니다. 적당히 섞여 있게 마련입니다. 어느 때는 화풍에 눈길이 가기도 하고 또 어떤 경우에는 그림에 담긴 의미가 더 궁금해지기도 합니다. 역사적으로 보면 해석학적인 이해가 먼저이기는 했습니다.

그림은 오랜 과거부터 우리와 함께해 왔습니다. 고대 그림에는 함축적이고 상징적인 묘사가 많습니다. 중세 종교화 역시 은유와 암시로 가득 차 있습니다. 이런 그림에 대해 신화와 전설 그리고 종교상의 교리에 비추어 그림을 해석하는 것을 도상학적 이해라고 합니다. 그림 바깥에 있는 문헌 지식이나 고증이 절대적으로 필요한 일입니다. 이런 방식은 근세 이후 그림에는 해당되지 않는 것이 보통입니다. 근세 이후에는 더 이상 이런 그림을 그리지 않았기 때문입니다. 설혹 그렸다고 해도 수가 얼마 되지 않습니다.

그런데 근세 이후 동양에서 문자와 관련해 해석학적으로 살펴보아야 할 그림이 다시 등장했습니다. 이러한 현상은 그림을 그린 주역이 문인이었다는 사실과 관련이 다분합니다. 동양 미술사를 보면 송대 이후 문인들이 그림 제작 전면에 나서서 회화의 주도권을 장악합니다. 이른바 '문인화'가 유행하게 된 것이지요. 동양에서만 있었던 독특한 일로, 이로 인해 동양화는 서양화와 결정적으로 다른 길을 가게 됩니다.

동서양 그림에는 여러 가지 차이가 있습니다. 동양 그림의 특징은 무엇보다 글이 그림에 들어가 자리를 잡은 데 있습니다. 물론 서양 그림에도 글이 없지는 않습니다. 작가의 서명입니다. 동양화에서는 낙관이 서명과 비슷한 역할을 합니다. 언제, 누가 그렸다는 내용을 말해 주지요. 그러나 서명 이외에도 글이 더 있습니다. 문장이기도 하고 시이기도 합니다. 이런 글을 통틀어 '화제(畵題)'라고 부릅니다. 문인들이 그림을 제작하고 감상하는 주역이 되면서 화제가 그림에 들어가게 됐습니다.

문인들은 그림도 시나 문장처럼 생각했습니다. 뜻과 생각을 전하는 도구나 수단으로 여긴 것입니다. 그래서 그림을 그린 뒤에 자연스럽게 글귀를 적어 넣었습니다. 동양화 속에서 곧 그림과 글은 짝이 되었습니다. '동양 그림' 하면 떠오르는 한문 문구가 잔뜩 들어간 그림은 이러한 과정을 거쳐 탄생했습니다. 화제가 등장해 새로운 해석학적 이해가 필요하게 됐습니다. 동양 그림을 볼 때는 그림 속 문자를 이해해야 합니다.

조선 시대 그림도 마찬가지입니다. 그런데 옛 그림의 화제를 자세히 보면 의외의 사실을 깨닫게 됩니다. 문장은 소수고 대부분 시라는 점입니다. 시의 성격도 둘로 나뉩니다. 자작시와 다른 사람의 시입니다. 다른 사람의 시는 대부분 당송(唐宋) 유명 시인들의 시입니다. 문인화 본래의 의미를 떠올리면 자작시 쪽이 다수일 것 같지만 실은 반대입니다. 더욱이 특정 시점 이후부터는 거의 전부라고 해도 좋을 만큼 유명 시인의 시를 빌려 적었습니다. 옛 그림 속 시구가 화가의 자작시라

는 생각은 어느 정도 오해였다고 할 수 있습니다.

그렇다면 시는 그림에 왜 들어갔고 어떤 역할을 하는 것일까요?

시구가 있는 그림을 살펴보면 화가가 붓을 들기 전에 이미 머릿속에 시구를 떠올렸다는 사실을 알게 됩니다. 그림이 아니라 시가 먼저였던 것입니다. 결과적으로 그림은 시의 이미지를 시각화한 것이 됩니다. 시의 뜻을 그렸다고 해서 이런 그림을 가리켜 '시의도(詩意圖)'라고 합니다.

시의도는 중국에서 환영받았고 조선에서도 상황은 비슷했습니다. 시의도 유행의 전제 조건은 해당 사회의 문화·경제 발전이 어느 수준을 넘어서야 한다는 것입니다. 시의도가 뿌리를 내리려면 사회 구성원들에게 그림을 감상하고 즐길 만한 경제적 여유가 있어야 합니다. 또 문자 해독률이 일정 수준 이상이어야 하고 자연스러운 시작(詩作) 풍토가 조성되어 있어야 합니다.

시의도를 감상하는 데 시에 대한 이해는 필수적입니다. 시를 빼놓으면 반쪽짜리 그림밖에 되지 않습니다. 이 글은 조선 후기 그림을 감상하는 데 중요한 매개가 된 시를 적극적으로 이해하고자 한 시도입니다. 그림에 더욱 온전하게 다가갈 뿐 아니라 그림 보는 재미에 시 읽는 재미를 더하고자 했습니다.

이 글은 한국미술정보개발원의 인터넷 사이트 '스마트 K'의 연재로 시작됐습니다. 연재에 앞서 구상 초기부터 한문 전공자와 협업할 것을 염두에 두었고, 다분히 귀찮은 이 일을 선문대학교 김규선 교수가 선뜻 맡아 주었습니다. 김규선 교수는 전통 한문 교육을 받은 한문학자입니다. 이뿐만 아니라 누구보다 빼어난 한문·한시 번역가입니다. 2년여에 걸쳐 이어진 연재는 김규선 교수의 도움이 있었기에 가능했습니다. 이 책을 만드는 데도 한시 감수를 맡아 수고해 주셨습니다. 다시 한 번 깊은 감사의 뜻을 전합니다.

연재 과정에서 새로운 사실을 많이 확인했습니다. 시의도는 단순히 한 시대의 유행에 그치지 않았습니다. 그림이 문학과 만난 사건이라고 단순하게 치부할 일도 아니었습니다. 조선 후기 회화의 흐름과 연관 지어 검토해야 할 문제가 여럿

있었습니다.

17세기 말부터 18세기 초에 선구적 역할을 한 화가가 있었습니다. 또 시의도 유행을 주도했다고 할 만한 그룹도 존재했습니다. 이 그룹에는 함께 어울린 화가들이 속했습니다. 주문이 몰렸음직한 대표급 화가가 보이는가 하면, 같은 시구를 반복해 여러 장씩 그리는 현상도 확인됐습니다. 그리고 당시 문인 취향이나 미술 시장의 존재 등도 연관 지어 생각해 볼 대목이었습니다. 가히 시가 그림에 새바람을 불어넣었다고 해도 좋을 만한 내용들이었습니다.

시의도와 관련한 이 풍성한 내용을 연재 글에서 단편적으로만 언급하기에는 아쉬움이 컸습니다. 그래서 책을 통해 조선 후기 회화의 큰 흐름 속에서 시의도가 어떻게 등장해 유행했으며 또 어떤 과정에서 열기가 식어 갔는지 체계적으로 설명하고 싶었습니다.

시의도의 출생지는 중국입니다. 연구 범위를 중국까지 넓혀, 그림에 시가 어떤 경로로 들어갔고 시의도가 어떻게 탄생했는지부터 알아보기 시작했습니다.

동진의 고개지의 그림과 북위 시대 분묘 출토 그림을 보면 그림에 처음 적힌 글은 정보를 전달하기 위한 수단이었습니다. 그림에 처음 시를 적은 이는 북송 시대 황제 휘종이었고, 시의도의 원형이라 할 만한 그림은 남송 궁중에서 마원이 처음 그렸습니다. 이어 원나라에 들어 문인화가 정착하면서 글과 시가 무시로 그림에 들어가게 됩니다. 이러한 사정과 함께 조선 후기에 시의도가 등장하게 된 과정, 시의도의 조선 전래에 직접적인 영향을 미쳤던 동기창의 주변 사정을 정리했습니다. 동기창은 명말을 대표하는 화가이자 이론가입니다.

조선 후기 시의도를 본격적으로 소개하기에 앞서 이전 시대에 시의도가 존재했는지 살펴봤습니다. 임진왜란 이후 중국으로부터 받은 영향, 18세기에 나타난 문인 취향을 선호하는 사회 분위기, 미술 감상을 가능케 한 사회·경제적 환경을 서술하는 데도 장을 할애했습니다.

본론에서는 조선 후기 시의도 제작에 선도적 역할을 한 윤두서와 정선에 대해

자세히 다뤘습니다. 이어 강세황 그룹의 활동을 소개했고, 이 시대에 시의도를 가장 많이 그린 김홍도를 집중적으로 살펴본 후 시의도 소재로 인기 있었던 시구에 대해서도 설명했습니다.

시의도는 아니지만 시의도 시대에 대량 제작됐던 『학림옥로』의 산정일장(山靜日長) 테마 그림도 소개했습니다. 산정일장 그림은 문인 취향 분위기를 반영한 그림으로 인기가 높았습니다. 시의도가 유행 끝에 상투화되고 조락하는 과정은 정조가 시행한 자비대령 화원 제도와 일격(逸格) 화풍을 중시한 추사파의 등장과 관련지어 설명해 보고자 했습니다.

시의도는 내용과 깊이를 모두 지녀, 조선 후기 회화의 흐름에서 차지하는 몫이 결코 적지 않습니다. 시를 그림으로 그릴 때 화가마다 다른 기호나 특징이 드러납니다. 새로운 자료 발굴도 중요하지만, 현재 알려진 그림에서 보이는 화가들의 다른 개성도 연구 주제로서 흥미로운 과제라고 여겨집니다.

옛 그림을 즐기는 방식은 다양합니다. 시를 정독하면서 그림을 보는 것은 그중 하나입니다. 그림 속 시를 앞세운 이 글이 옛 그림을 더욱 쉽게 이해하게 해 주고 나아가 그림과 친숙해지는 발판이 되었으면 하는 바람입니다.

이 글을 정리하는 데 많은 분의 도움을 받았습니다. 자료 수집을 도와주신 이원복 전 경기도박물관장, 동산방 박우홍 대표, 우림화랑 임명석 대표, 서울옥션 최윤석 상무, 단옥션 김영복 전 대표, 마이아트옥션 전남원 씨에게 깊이 감사드립니다. 또 한국미술정보개발원에서 늘 수고하시는 최문선 수석 연구원과 이수정 디자이너에게도 고마운 마음을 전합니다. 그리고 귀중한 출판 기회를 허락해 주신 마로니에북스 이상만 대표께 감사드리며, 깔끔한 정리와 멋진 편집에 수고해 주신 구태은 팀장, 편집부 서유진 님에게도 진심으로 감사의 뜻을 전합니다.

2016년 여름, 윤철규

차례

서문

시가 옛 그림에 불어넣은 새바람 • 5

I 시의도의 탄생 • 13

1 그림에 들어간 시 • 15
2 문인 취향, 회화계를 매혹하다 • 37
3 조선 전기와 중기의 사정 • 62
4 조선 시의도의 길목 • 82

II 시를 그린 조선 화가들 • 101

1 선구자들 • 103
2 강세황이 닦은 길 • 125
3 정선과 시의도 • 158
4 손끝에서 하나가 된 시서화 • 178

Ⅲ 시 문학과 시의도 · 219

1 시장이 창조한 인기 레퍼토리 · 221
2 당나라 시만 그렸는가 · 248
3 문인과 화가의 은밀한 취향 · 289

Ⅳ 시의도로 본 조선 문화사 · 325

1 화가와 서예가가 손잡다 · 327
2 산정일장, 시대를 풍미하다 · 352
3 시의도의 절정과 황혼 · 370

부록 · 423
조선 시대 시의도 목록 · 425
참고 문헌 · 452
도판 목록 · 458

일러두기

1. 미술 작품은 〈 〉, 미술 작품집·병풍·첩은 《 》으로 표기했다.
 시·산문·전시회는 「 」, 단행본은 『 』으로 표기했다.
2. 중국 인명과 지명은 한자음대로 표기하되, 현대 인명과 미술관 이름은 국립국어원 중국어 표기법에 따랐다.
3. 한시는 김규선 교수(선문대학교)가 번역, 감수했다.
 김규선 교수가 번역하지 않은 한시는 각주에 인용처를 표기했다.

松下問童子　소나무 아래 동자에게 물으니
言師採藥去　스승은 약초 캐러 갔다 하네
只在此山中　이 산 안에 계시긴 한데
雲深不知處　구름 자욱해 알 수 없다네

가도, 「심은자불우(尋隱者不遇)」

I

시의 도의 탄생

1 그림에 들어간 시

〈여사잠도〉, 글이 들어간 최초의 그림

중국에서 가장 오래된 미술 이론책은 당나라 말기 컬렉터 겸 화가이자 이론가 장언원(張彦遠)의 『역대명화기(歷代名畵記)』입니다. 장언원은 대대로 재상을 지낸 집안의 후손으로 수많은 명화와 유명 글씨를 소장했습니다. 장언원이 그림에 관해 이론책을 쓸 수 있었던 것도 바로 이와 같은 환경 덕분이었습니다.

『역대명화기』의 역할은 중국 미술사에서 이루 말로 다할 수 없습니다. 당 이전으로 거슬러 올라가는 고대 회화의 모습을 이 책을 통해 조금이나마 알 수 있기 때문입니다. 이 책에서 회화에 관해 서술한 첫 번째 기록은 한나라 시대 것입니다. 한나라 궁정에서는 역대 제왕과 공신의 그림을 그려 놓고 교훈이나 감계(鑑戒)의 내용으로 삼았다고 합니다. 그림과 글씨의 뿌리가 하나라는 인식이 당시부터 있었다는 언급도 있습니다.

이 책 이외에도 고대 미술의 모습을 전하는 서적이 중국 사서(史書)를 포함해 여럿 있습니다. 이런 기록에도 대부분 한나라를 기점으로 그림 이야기가 등장합니다. 그 가운데 『한서(漢書)』에는 유명한 한나라 미인 궁녀 왕소군(王昭君)이 흉노 족장에게 시집간 이야기가 실려 있습니다. 여기에 당시 한나라 궁정에는 초상화를 전문으로 그리는 화원이 있었다는 내용이 나옵니다.

왕소군 일화는 이후에 그림으로 많이 그려졌습니다. 이 이야기는 중국에서 그

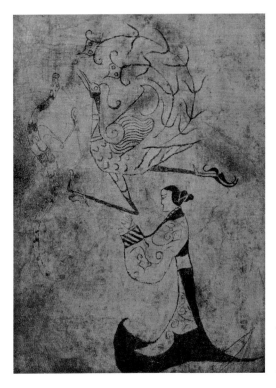

용봉사녀도
작자 미상, 전국 기원전 3세기,
견본수묵, 31.2×23.2cm,
호남성 박물관

림의 역사가 기원전까지 거슬러 올라간다는 사실을 증명합니다. 하지만 오늘날 전하는 그림은 이보다 한참 뒤에 그려진 것뿐입니다. 따라서 실물을 증거로 삼는 근대적 의미에서 미술사의 시작을 한나라가 아니라 수백 년 뒤인 동진 시대(317~419)로 잡는 것이 보통입니다. 하지만 20세기에 중국 고고학 분야에서 큰 성과를 올려 한나라 이전에도 그림이 존재했던 것으로 확인됐습니다.

오늘날 중국에서 가장 오래된 것으로 꼽히는 그림은 전국 시대(기원전 475~기원전 221) 후기 초나라 귀족의 무덤에서 나온 〈용봉사녀도(龍鳳士女圖)〉입니다. 1949년 봄에 호남성 장사 남쪽 교외에 있던 옛 무덤에서 출토됐습니다. 전국 시대는 한나라가 중국을 통일하기 이전 시대입니다. 이 그림이 출토될 당시 이미 무덤은 도굴당한 상태였습니다. 따라서 무덤 주인은 정확하게 알 수 없었습니다. 추가 조사를 하면서 확인한 여러 유물 가운데 〈용봉사녀도〉를 찾아냈습니다. 다행히 대나무 상자에 들어 있어 도굴꾼들이 찾지 못했습니다. 그림에 허리가 가는 여인의 옆

모습이 그려져 있습니다. 그 위쪽으로는 꼬리가 긴 새 한 마리가 왼쪽을 바라보며 날개를 펼칩니다. 여인의 앞에는 몸을 비틀며 허공으로 향하는 용도 보입니다.

〈용봉사녀도〉가 뜻하는 바는 전혀 짐작할 수 없습니다. 그림에는 묘사된 내용만 보일 뿐, 그 밖에 정보라고 할 만한 것이 전혀 없기 때문입니다. 중국에서는 이처럼 무덤에서 나온 비단 그림을 백화(帛畵)라고 합니다. 그래서 이 그림을 '인물용봉백화'라고도 합니다. 백화는 1970년대 들어 중국 각지에서 잇달아 발굴됐습니다. 백화 계통 그림은 어느 것에도 그림만 보일 뿐 글은 일체 없습니다. 그래서 백화가 어떤 이유로 제작됐으며 또 어떤 용도로 쓰였는지는 지금도 정확하게 밝혀지지 않았습니다.

다만 백화가 무덤 속에서 출토됐으니 사후 세계와 연관된 내용을 상징했을 것이라 추측할 뿐입니다. 제작 목적이 죽음과 관련해 무언가를 기원하는 것이라고 추측할 수도 있습니다. 이를 바탕으로 일부에서는 백화가 승선도(昇仙圖)의 일부라고 해석하기도 합니다. 승선도는 죽은 사람이 신선이 되어 하늘로 올라가는 모습을 그린 그림입니다. 백화는 회화 발전을 연구하는 데 매우 중요한 자료입니다. 죽은 사람을 위한 용도로 제작했기 때문에 감상을 전제로 한 오늘날 그림과는 성격이 무관합니다.

감상을 목적으로 그린 그림 가운데 오늘날 전하는 가장 오래된 그림은 동진 시대 화가 고개지(顧愷之, 348?~409?)가 그린 〈여사잠도(女史箴圖)〉입니다. 고개지는 중국 회화사에서 뛰어난 솜씨로 유명한 화가입니다. 앞서 소개한 장원언은 고개지를 육탐미, 장승요 등과 함께 제1품으로 꼽았습니다. 고개지의 그림 가운데 지금까지 전하는 대표작 〈여사잠도〉는 이미 북송 시대(960~1127) 기록에도 등장합니다. 유유방(劉有方)이라는 민간인 소장가가 이 그림을 가지고 궁정에 들어왔다는 기록입니다. 그 후 〈여사잠도〉는 중국 역대 왕조의 궁중 컬렉션으로 대대로 전해졌습니다. 혼란기였던 청 말기에는 중국에서 흘러나와 런던으로 넘어갔습니다. 지금은 영국(대영) 박물관이 소장하고 있습니다.

이런 내력으로 〈여사잠도〉는 오랫동안 고개지의 그림으로 여겨졌습니다. 하지

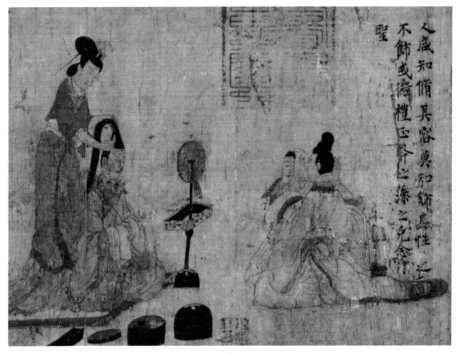

여사잠도(부분) 고개지, 동진, 견본채색, 24.8×348.2cm, 영국(대영) 박물관

만 근래에 미술사 연구가 본격화되면서 어떤 사람들은 〈여사잠도〉가 동진 시대 원본이 아니라 당나라 초기, 혹은 송나라 때 모사한 그림이라고 주장하기도 합니다. 20세기 초 런던에서 이 그림을 모사한 일본인 화가는 "그림 뒤쪽에 나중에 덧 칠한 흔적이 많다."라고 증언하기도 했습니다. 지금은 이러한 주장을 어느 정도 수용해 동진 시대에 그린 그림이 오랜 세월 동안 보수되면서 현재에 이른 것이라 고 보는 것이 일반적입니다.

따라서 〈여사잠도〉는 가장 오래된 전세품(傳世品)입니다. 또한 오늘날까지 전하 는 가장 오래된 감상용 회화기도 합니다. 이 그림에는 특이점이 있습니다. 역사상 최초로 회화에 글귀가 등장합니다. 한두 줄이 아닙니다. 그림과 글이 반복되며 아 홉 번이나 글귀가 나옵니다.

회화 한 폭에 글과 그림 묘사가 반복되는 형식으로는 에마키[繪卷]가 유명합니 다. 에마키는 일본 중세 시대 두루마리 그림입니다. 일본에서는 그림과 글이 함께

있는 중국 불경이 일본에 본격적으로 전래하면서 에마키가 비롯했다고 설명합니다. 중국에서 전래한 불경이란 대부분 당나라 것입니다. 〈여사잠도〉는 회화에 글이 들어간 중국 그림이 불경 이전에 있었다는 사실을 증명했습니다.

〈여사잠도〉는 궁정 여인이 지녀야 할 마음가짐과 태도를 그림과 글로 보여 줍니다. 글은 화가 고개지가 지은 것이 아닙니다. 그보다 100여 년 앞선 서진 시대(265~317) 문인 장화(張華, 232~300)가 쓴 것입니다. 서진의 두 번째 황제 혜제(惠帝, 재위 290~306)는 어리석기 짝이 없는 인물이었습니다. 부인인 가황후(賈皇后)가 그를 제치고 마음대로 정권을 농단했습니다. 이를 보다 못한 장화가 황후와 무관한 궁중 여인들을 상대로 '궁중 여인이란 행동과 태도가 이러해야 한다.'라는 식으로 「여사잠」이란 글을 지어 훈계했습니다. '잠(箴)'은 경계한다는 뜻입니다. 고개지는 장화의 글을 그림으로 그리면서 그림 옆에 이 글귀를 적어 넣었습니다.

〈여사잠도〉에서 가장 유명한 장면은 궁정 여인이 거울 앞에 앉아 치장하는 단락입니다. 그림에는 시중을 받으며 머리를 손질하는 여인과 이미 단장을 마치고 거울을 들여다보는 다른 여인이 있습니다. 경대와 주칠한 화장합 등이 보입니다. 거울을 보는 여인의 오른쪽에 적힌 문장이 해설입니다.

> 人咸知飾其容 莫知飾其性。性之不飾 或愆禮正。斧之藻之 克念作聖。
>
> 사람은 모두 용모를 꾸밀 줄 알지만 본성은 가꿀 줄 모른다. 본성을 가꾸지 않으면 혹 예의에 어긋날 수 있으니 다듬고 가꾸어 성인을 목표로 혼신의 힘을 다해야 한다.

용모를 꾸미는 것도 중요하지만 더 중요한 것은 본성을 가꾸는 것이라는 교훈적인 내용입니다. 장화의 「여사잠」 구절이 있어서 그림을 이해하기가 한층 쉽습니다. 〈여사잠도〉에 적힌 글은 이처럼 그림의 의미를 분명하게 전달하는 역할을 합니다. 이처럼 의미를 구체적으로 드러내는 것이 그림의 고유한 성격 가운데 하나입니다. 정보 전달, 즉 미디어로서의 성격입니다. 그림은 역사상 처음 등장했을 때 감상용이 아니라 정보 전달용이었습니다. 그림에 들어간 글 역시 정보 전달을

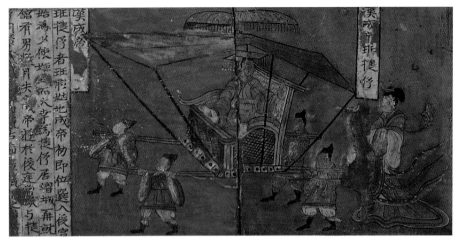

칠회인물고사도(부분) 작자 미상, 북위, 사마금룡고분 출토, 약 80×40cm, 산서성 박물관

한층 분명히 하기 위해 추가한 것입니다.

이런 그림 속 글의 역할은 한동안 계속됩니다. 고개지로부터 150년쯤 뒤의 일입니다. 북위 시대(386~534) 귀족인 사마금룡(司馬金龍)의 무덤에서 〈칠회인물고사도(漆繪人物故事圖)〉 병풍이 나왔습니다. 하북성 대동에 있는 사마금룡 무덤은 1965년에 조사가 시작됐습니다. 여기서 남북조 시대 귀족의 생활상을 알려 주는 부장품이 다양하게 발굴됐습니다. 그 가운데 나무판에 칠을 입히고 그 위에 그림을 그린 칠그림 병풍도 있었습니다.

'칠회인물고사도'라고 이름 붙은 이 그림은 자료가 거의 전하지 않는 북위 시대 회화 모습을 보여 줍니다. 따라서 중국 회화사에서는 이 유물을 매우 중요하게 여깁니다. 병풍은 4단으로 나뉘고 각 단마다 그림이 그려져 있습니다. 『한서』나 『열녀전(列女傳)』에 나오는 충신, 열녀, 효자, 문인 등이 주요 소재입니다. 그림에는 대부분 훈계나 교훈이 담겨 있습니다. 이 나무 병풍이 부장된 이유는 아직도 명확하게 밝혀지지 않았습니다. 이 그림에도 〈여사잠도〉처럼 그림과 나란히 글귀가 적혀 있습니다.

맨 아랫단 그림은 반첩여(班婕妤) 고사를 그린 것입니다. 첩여란 한나라 궁녀 14계급 가운데 두 번째 계급에 속하는 궁녀를 말합니다. 반첩여는 반씨의 첩여를 가

리킵니다. 미모가 빼어나고 시도 잘 지어 한나라 성제(成帝, 재위 기원전 32~기원전 7)가 총애했습니다. 그러나 얼마 지나지 않아 깃털처럼 가볍고 아리따운 조비연(趙飛燕)에게 황제의 사랑이 옮겨가면서 반첩여는 장신궁에 은거하게 됐습니다. 반첩여의 불운한 이야기는 왕소군 일화와 함께 훗날 인기 있는 시 소재가 됐습니다. 특히 당나라의 유명 시인들에게 인기가 좋았습니다.

　반첩여가 시인들의 사랑을 받을 수 있었던 것은 시에 능했기 때문입니다. 하지만 태도가 반듯해서 사랑받기도 했습니다. 반첩여에게 한창 빠져 있을 때 성제는 그녀에게 가마를 함께 타고 가자고 권했습니다. 그러나 반첩여는 제왕의 가마에 감히 같이 탈 수 없다며 부도(婦道)의 길을 지켰습니다. 병풍 속 장면은 가마를 탄 성제와 그 뒤를 따르는 반첩여의 모습입니다. 이들 앞쪽에 『한서』에 나오는 문장이 그대로 적혀 있습니다. 그림 왼쪽에 보이는 글입니다.

漢成帝 班婕妤者班彪姑母也。成帝初即位選入後宮。始爲少使 娙娥而大幸 爲婕妤。居增成 再就館 有男 數月失之。成帝游於後庭 嘗欲與婕妤同輦載。

한나라 성제. 반첩여는 반표의 고모다. 성제가 즉위했을 때 후궁으로 뽑혀 들어갔다. 소사로 시작해 경아일 때 총애를 입어 첩여가 되었다. 증성에 머물다 다시 관에 들어갔다. 아들을 낳았으나 몇 달 뒤에 잃었다. 성제가 후정에서 노닐 때 첩여와 같은 가마에 타기를 바랐다.

　이 글 역시 〈여사잠도〉와 마찬가지로 그림에 묘사된 내용을 보충 설명하기 위해 적은 것입니다. 이처럼 글귀는 미디어 요소로서 그림 내용을 보충 설명하기 위해 이후에도 그림에 계속 나타납니다.

　어느 지점부터 미디어 성격을 지닌 또 다른 종류의 글이 등장합니다. 바로 낙관(落款)입니다. 낙관은 서양화의 서명처럼 그림을 그린 사람, 그림을 그린 때, 그린 경위 등을 밝힌 글입니다. 낙관도 제작 정보를 전달한다는 점에서 미디어 성격을 띱니다. 낙관은 북송 시대 들어서 그림에 본격적으로 나타나기 시작합니다.

휘종이 낙관 시대를 활짝 열다

〈여사잠도〉에도 낙관이라고 부를 만한 것이 없지 않습니다. 이 그림의 맨 마지막 부분에는 '고개지화(顧愷之畵)'라는 글귀가 적혀 있습니다. 그린 사람이 누구인지 말해 주기 때문에 낙관의 일부로 간주합니다. 그러나 중국화 감정의 최고 권위자로 손꼽히는 쉬팡타(徐邦達) 박사는 다른 입장을 취했습니다. 쉬팡타 박사는 '고개지화'의 글씨체가 그림의 다른 글씨 모양과 다르기 때문에 이 글귀는 제3자가 훗날 써넣은 것이라며 낙관으로 보지 않았습니다.

〈여사잠도〉 경우처럼 제3자가 그림을 그린 사람을 밝힌 일은 북송보다 앞선 오대(907~960)부터 있었습니다. 중국 역사에는 문예에 뛰어난 황제가 다수 있습니다. 문예에 탁월한 기량을 발휘한 황제는 대개 정치적으로는 유능하지 않았습니다. 그 가운데서도 '정치 무능 문예 천재'라고 불린 황제가 있습니다. 한 사람은 오대 때 남경을 수도로 한 남당의 마지막 천자 이욱(李煜, 재위 961~975)이고, 다른 한 사람은 북송의 마지막 황제 휘종(徽宗, 재위 1110~25)입니다. 두 사람이 재위 중에 나라가 멸망했지만 두 황제는 문화 발전에 큰 업적을 남긴 것으로도 유명합니다.

휘종 이야기는 뒤에도 나오니 먼저 이욱 이야기를 해 볼까요. 이욱은 궁정에 최초로 도화원을 둔 장본인입니다. 한·당나라 때도 궁중 전속 화원(畵員)은 있었지만 이들이 소속된 화원(畵院)의 존재 유무는 분명하지 않습니다. 남당의 후주 이욱은 재위 중에 재주 있는 화가를 궁중에 모아 한림도화원을 설치하고 운영했습니다. 스스로도 그림에 조예가 깊고 글씨에도 일가견이 있었습니다. 그가 쓴 글씨는 옛 화폐를 닮아서 금착도(金錯刀)라고 불렸습니다. 또한 이욱은 문방구에 큰 관심을 보였습니다. 옥으로 붓을 만들어 썼고, 이정규(李廷珪)라는 먹 장인을 발굴해 '이정규 먹'이라는 최고급 먹을 만들었습니다. 또한 뽕나무 껍질로 만든 징심당지(澄心堂紙)를 남겨 종이 분야 발전에도 큰 기여를 했습니다. 이욱은 그림 분야에서도 새로운 장을 열었습니다. 그림 속에 글을 적어 넣었습니다.

뉴욕 메트로폴리탄 미술관에는 당 현종이 타던 명마 그림이 전합니다. 당시 말 그림의 명수였던 한간(韓幹, 701~761)이 그린 〈조야백도(照夜白圖)〉입니다. 그림에는

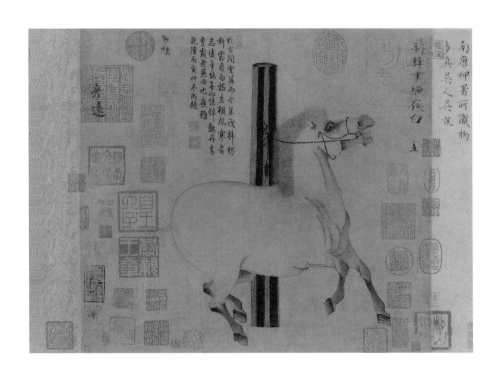

조야백도 전 한간, 당 750년경, 견본채색, 30.8×33.5cm, 메트로폴리탄 미술관

배경도 없고 말은 말뚝에 매여 있을 뿐이지만 말의 자태가 주는 인상이 강렬합니다. 이 그림에는 수많은 도장이 있고 한가운데 시도 적혀 있습니다. 그림 제작 당시가 아니라 아주 먼 훗날 청나라 때 건륭제가 이 그림을 감상한 뒤 읊고 적은 시입니다. 그리고 그림 앞쪽에 '한간화조야백(韓幹畵照夜白)'이란 글이 있습니다. '한간이 조야백을 그렸다.'라는 뜻으로, 조야백은 밤을 비출 듯이 하얗다고 해서 붙은 이름입니다. 이처럼 그림 제목을 적은 글귀는 흔히 명제(名題)라고 부릅니다. 명제를 적은 사람이 바로 이욱입니다.

이욱은 그림 속에 화가와 그림 제목을 적어 넣은 최초의 인물입니다. 우연히 그런 것이 아니라 의도적으로 적어 넣은 듯합니다. 이욱이 명제를 적은 그림들이 또 있습니다. 그가 궁정에 설치한 한림도화원에는 장차 화원이 될 예비생도 소속되어 그림을 배웠습니다. 남당에서는 이 예비생을 '화원 학생'이라고 했습니다. 당시 화원 학생이 그린 그림 가운데 오늘날까지 전하는 것이 있습니다. 베이징 고궁박물원에 있는 조간(趙幹)의 〈강행초설도(江行初雪圖)〉입니다.

조간이 〈강행초설도〉를 그렸을 때 18세였습니다. 이욱은 어린 나이에 이런 솜씨를 보인 것을 가상히 여겼는지 그림 시작 부분에 '강행초설화원학생조간상(江行初雪畵院學生趙幹狀)'이라고 적어 제목과 그린 이를 밝혔습니다. '상(狀)'은 그렸다는 의미입니다.

이처럼 제3자가 그림 속에 제목과 그린 사람을 적은 것이 그림을 그린 사람이 자기 이름을 적어 넣는 낙관으로 발전했습니다. 오대의 혼란을 수습하고 중국을 재통일한 북송 시대에 낙관이 역사상 최초로 등장했습니다.

북송 초에 활동한 화가 상당수는 오대 시절 여러 정권 아래서 활동했습니다. 북송에서는 이들을 궁중으로 불러들여 화원으로 삼았습니다. 그 가운데 산수화가 범관(范寬. ?~1027?)이 있습니다. 산서성 출신인 범관은 중국 북방의 웅장한 산수를 특히 잘 그린 것으로 유명합니다. 그가 그린 〈계산행려도(溪山行旅圖)〉는 북방계 산수화를 대표하는 걸작으로 손꼽힙니다.

이 작품은 거대한 바위산과 그 아래 계곡을 따라 길을 걷는 여행객 일행을 그

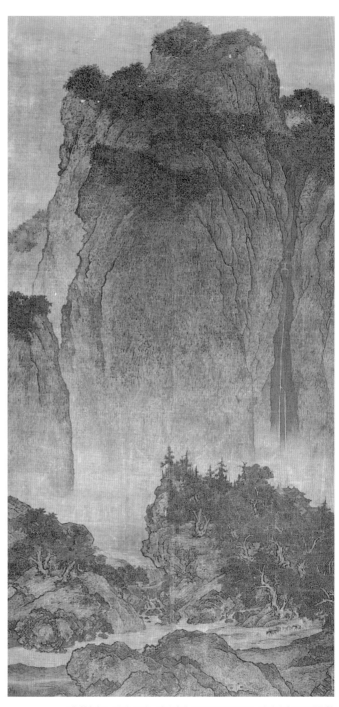

계산행려도 범관, 북송, 견본담채, 206.3×103.3cm, 타이베이 고궁박물원

린 그림입니다. 그림을 보자마자 웅장하고 장대한 산의 위용에 압도당하게 됩니다. 자세히 보지 않으면 아래쪽 사람들은 거의 눈에 띄지 않습니다. 그림 하단의 큰 나무 아래를 잘 보면 두 사람이 앞뒤로 나귀 네 마리를 이끌고 가는 모습이 조그맣게 그려져 있습니다. 이 부근에 낙관이 있습니다. 머리끝까지 등짐을 진 사람 뒤쪽 나뭇가지 사이로 살짝 빈 공간이 있습니다. 이곳에 '범관(范寬)'이란 두 글자가 보입니다.

범관이 낙관을 적었다는 사실에 일부는 의문을 제기합니다. 범관의 다른 그림에는 낙관이 전혀 없기 때문입니다. 이 주장은 상당히 설득력이 있어 '역사상 최초로 낙관을 쓴 화가'라는 타이틀을 범관에게 주지 않는 것이 보통입니다. 이보다 더 중요한 사실은 화가가 자기 이름을 이 시대에 들어 그림에 밝히기 시작했다는 것입니다.

지금까지 편의상 낙관이라고 했습니다만, 낙관은 엄격하게 말해 글과 도장을 가리킵니다. 따라서 도장 없이 글만 적은 경우는 관서(款書), 또는 관지(款識)라고 하는 게 일반적입니다. 최초의 관서는 이렇듯 성격이 애매했습니다. 하지만 드러나지 않게 살짝 써넣는다는 점은 같습니다. 북송 초기 화원 최백(崔白)의 낙관 역시 그렇습니다.

최백의 〈쌍희도(雙喜圖)〉는 북송 회화 특징인 사실주의 기법을 잘 구사한 걸작입니다. 바람 부는 가을날 쓸쓸한 들판을 배경으로 깜짝 놀란 듯한 토끼와 마른 나뭇가지 위 까치를 그렸습니다. 정교하게 묘사한 토끼와 까치는 북송 시대 회화의 높은 수준을 보여 줍니다. 최백은 경사진 언덕에 비스듬히 선 나무줄기 안에 감춰 놓듯 '가우신축년최백필(嘉祐辛丑年崔白筆)'이라고 썼습니다. '가우'는 북송 인종 때 연호고 '신축년'은 1061년입니다. 최백은 이렇게 범관으로부터 한 걸음 더 나아가 이름 외에 그린 시기까지 밝혔습니다. 최백은 화가의 이름과 그린 시기를 포함한 낙관 형식을 보여 준 최초의 화가라고 할 수 있습니다.

보일락 말락 조심스러운 낙관은 그림에 한동안 계속 나타납니다. 그러나 비슷한 시기에 빈 공간에 비교적 당당하게 낙관을 쓴 사례도 있습니다. 이 무렵 또 다

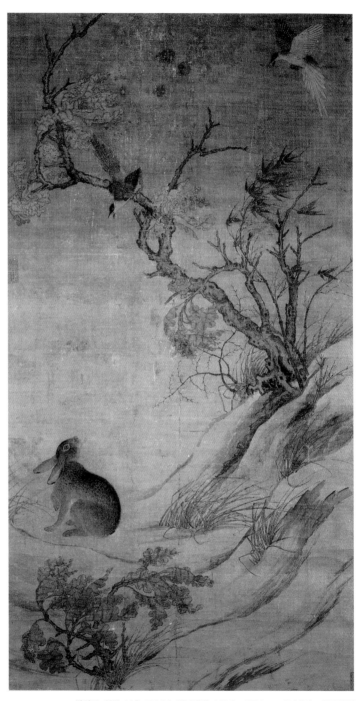

쌍희도 최백, 북송 1061년, 견본채색, 193.7×103.4cm, 타이베이 고궁박물원

른 궁정 화가였던 곽희(郭熙, 1020?~90?)의 〈조춘도(早春圖)〉입니다. 최백이 〈쌍희도〉를 그리고 곽희가 11년 뒤에 그린 것입니다.

산골에 찾아온 초봄의 아스라한 분위기를 웅장한 산세에 담았습니다. 먹만으로 그린 〈조춘도〉는 당 말기에 본격적으로 시작한 수묵산수 기법의 수준이 최고점에 도달한 사실을 증명하는 걸작입니다. 그래서 중국에서는 흔히 "서양에 〈모나리자〉가 있다면 동양에는 〈조춘도〉가 있다." 하며 몹시 자랑스럽게 여깁니다. 첩첩 쌓인 산의 입체감을 먹 선만으로 재현했고, 아지랑이가 피어오르는 새봄의 신비를 먹 면과 여백의 조합으로 연출해 냈습니다. 곽희는 이 솜씨로 신종(神宗, 재위 1067~85)의 총애를 한 몸에 받았습니다. 그림 오른쪽을 보면 안쪽으로 물러가는 평탄한 계곡 가장자리에 바짝 붙여 '조춘 임자년곽희화(早春 壬子年郭熙畵)'라고 쓴 관서가 보입니다. '조춘'은 그림 제목이며 '임자년'은 그림을 그린 1072년이고 '곽희'는 그린 사람입니다. 관서가 눈에 띄는 곳으로 진출했지만 작은 글씨에서 여전히 조심성이 느껴집니다.

이렇게 조심스러운 낙관 전통을 일거에 허물어뜨린 사람이 중국 역대 최고의 문예 군주인 휘종입니다. 휘종은 정치적으로는 매우 무능했습니다. 재위 기간 중 북송은 만주 여진족이 세운 금나라에 멸망했습니다. 휘종은 수천 왕족, 궁녀와 함께 금나라에 끌려가 10년 동안 갖은 고초를 겪고 비참한 최후를 맞았습니다. 하지만 예술가로서는 천재에 가까운 인물이었습니다. 다방면에 재주가 뛰어난 휘종은 이욱처럼 글씨를 잘 썼습니다. 휘종의 글씨체는 가늘고 날렵한 것이 특징이라 수금체(瘦金體)라고 불립니다. 시도 잘 지었고 피리와 거문고에도 능했습니다. 그림을 보기도 잘 보았지만 스스로 뛰어난 솜씨를 자랑해 현재 전하는 그림도 여럿입니다.

휘종은 특히 회화 분야에서 불후의 업적을 남긴 것으로 유명합니다. 휘종이 새롭게 고안한 회화 이론과 사상은 이후 중국을 넘어 동아시아 전체에 엄청난 영향을 미쳤습니다. 낙관도 그 가운데 하나입니다. 휘종은 낙관의 조심스러운 태도를 과감하게 깨부수었습니다.

조춘도 곽희, 북송 1072년, 견본수묵담채, 158.3×108.1cm, 타이베이 고궁박물원

일본에 전하는 휘종의 대표작 〈도구도(桃鳩圖)〉를 보십시오. 복숭아나무에 앉은 비둘기를 크게 확대해 그렸습니다. 이 그림은 여러 면에서 혁신적입니다. 무엇보다 이전 그림과 구도가 다릅니다. 아래위로 동그랗게 말린 가지 사이에 새를 위치시켜, 보는 사람의 시선이 자연스럽게 새에 집중하게 했습니다. 새의 묘사도 아주 정교하고 치밀해 새가 살아 있는 듯 사실적으로 보입니다.

휘종은 대상을 사실적이고 정교하게 표현했을 뿐 아니라, 자연의 극히 작은 일부를 대상에 결합시켜 보는 사람이 화면 바깥 공간까지 상상하게 했습니다. 더 큰 자연 혹은 더 큰 배경 속에 새가 있는 것처럼 느끼게 했습니다. 일루전(illusion) 세계를 만들어 내는 데 성공한 것입니다. 이것은 그림으로 교훈이나 귀감이 되는 내용을 전달하겠다는 고대적 발상과 차원이 다릅니다. 새로운 경지의 미술 세계라고 해도 과언이 아닙니다. 물론 그려진 것을 사실처럼 느끼게 하는 것이 그림의 기본 속성입니다. 휘종은 한층 적극적으로 이 속성을 회화 전면에 내걸었습니다.

휘종은 상상의 세계를 일으키는 일차 요인이 정교한 묘사라고 생각했습니다. 정교한 묘사는 치밀한 관찰과 훈련을 거듭할 때 이룰 수 있다는 것이 그의 지론이었습니다. 휘종은 궁중화가들을 독려하고 자신의 화론(畵論)을 주입시키며 사생과 관찰을 강조했습니다.

휘종은 대충 그리는 것을 몹시 싫어했습니다. 어느 날 강남에서 궁중으로 옮겨 심은 과실나무 여지(荔枝)가 열매를 맺자 휘종은 매우 기뻐했습니다. 때마침 공작한 마리가 여지 아래 있는 것을 보고 화원들을 불러 그리게 했습니다. 한참 뒤 화원들이 그려 온 그림을 보고 휘종은 전부 퇴짜를 놓았습니다. 공작은 왼발부터 댓돌에 올랐는데 화원들이 모두 이대로 그리지 않은 것입니다.

〈도구도〉의 낙관은 이전 시대의 낙관과 달리 큼직합니다. 휘종은 오른쪽에 '대관정해어필(大觀丁亥御筆)'이라고 썼습니다. 그리고 그 위에 '어서(御書)'라고 새긴 큰 도장을 찍었습니다. '대관'은 연호이고 '정해'는 1107년을 가리킵니다. 그 아래 '천(天)'처럼 보이는 글자는 휘종의 수결, 즉 사인으로 '천하일인(天下一人)'을 뜻합니다. 이렇게 휘종은 관서와 도장이 함께 있는 낙관 형식을 최초로 선보였습니다.

도구도 휘종. 북송. 견본채색, 28.6×26cm, 개인 소장

형태 없는 그림, 시

타이베이 고궁박물원에는 휘종의 〈납매산금도(蠟梅山禽圖)〉가 있습니다. 납매는 1
~2월에 꽃을 피우는 낙엽 교목으로 꽃이 아름다워 관상수로 많이 심습니다. 〈납
매산금도〉는 노란 꽃이 핀 가지에 산새 두 마리를 그린 그림입니다. 여기서도 배
경 없이 나뭇가지와 새만 집중적으로 묘사했습니다. 그러나 이 그림에서 중요한
것은 시입니다.

우선 그림 오른쪽에는 낙관에 해당하는 글귀 '선화전어제병서(宣和殿御製竝書)'
와 예의 '천하일인' 서명이 있습니다. '선화전'은 북송 궁정 전각으로, 주로 서화
와 골동품을 수장하던 곳입니다. 그래서 글의 의미는 '이곳 주인이 직접 그림을
그리고 글을 썼다.'입니다. 이 관서 반대쪽에 오언절구가 적혀 있습니다. 날렵한
수금체로 적어 내렸습니다.

山禽矜逸態　산새는 고운 자태 자랑하고

梅粉弄輕柔　매화 향기 가벼운 가지에 흔들리네

已有丹靑約　이미 맺은 단청 약속

千秋指白頭　오직 백두새만 가리키네

산새가 고운 모습을 자랑하고 매화 향기가 가지를 감싼다는 내용은 그림과 다
를 것이 없습니다. 내용을 전하는 데 그림으로 충분하지만 시도 함께 써넣었습니
다. 3·4구의 해석은 의견이 다소 엇갈립니다. 타이베이의 한 전문가는 "새는 찌
르레기를 가리키며 장수를 상징한다. 아름다운 납매는 휘종이 마음속에 담아 둔
여성 단청약을 가리키는 것으로, 황제가 이 그림을 통해 그 여성과 백발이 되도록
함께하고픈 마음을 나타낸 것"이라고 했습니다.

〈납매산금도〉는 시에서 흘러나오는 시적 상상력과 그림의 조응을 시도한 의미
있는 작품입니다. 이것이 바로 휘종이 그림 역사에서 이룩한 두 번째 획기적인 발
상입니다. 글에서 비롯한 문학적 상상력을 통해 그림 속 일루전 세계를 한층 확장

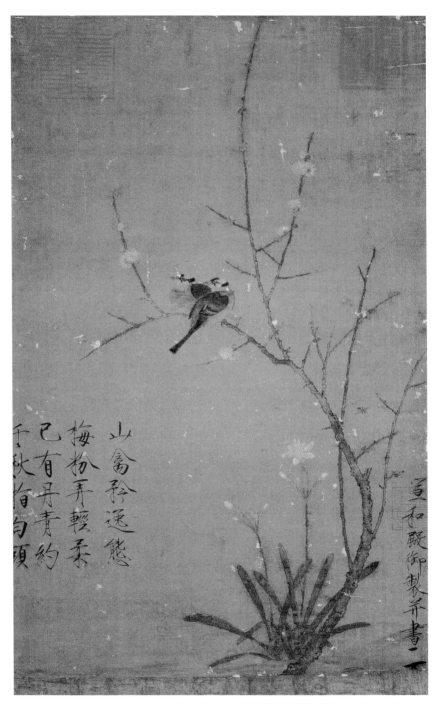

납매산금도 휘종. 북송. 견본채색. 83.3×53.3cm. 타이베이 고궁박물원

시켰습니다. 휘종은 그림 속 일루전 세계와 문학적 상상력을 최초로 결합했습니다. 이는 우연이 아니라 확신에서 비롯했습니다. 〈납매산금도〉 외에도 시를 적어 넣은 휘종의 그림이 몇 점 더 전하기 때문입니다.

그림에 시적 상상력을 끌어들인 것은 탁월한 문예 이론가 휘종의 창의적 발상을 입증합니다. 한 가지 더 알아야 할 사실이 있습니다. 그 무렵 문인들 사이에서는 시와 그림이 하나라는 이론이 새롭게 싹트고 있었습니다. 문인이라면 문예 교양으로 시와 그림을 필히 갖추어야 한다는 시화일치(詩畵一致) 사상이 움텄습니다.

이 사상을 주장한 대표적인 문인이 소식(蘇軾, 1037~1101)입니다. 호가 동파여서 주로 소동파(蘇東坡)로 불립니다. 대학자이자 시인인 소식은 대나무를 특히 잘 그렸습니다. 사촌 형이자 당시 대나무 그림의 명수로 손꼽히던 문동(文同)에게 배운 것입니다. 문동의 대나무 그림 가운데 한 점이 타이베이 고궁박물원에 있습니다. 하지만 소식의 대나무 그림은 전하는 것이 없습니다.

소식은 대나무를 그리는 한편 남의 그림을 보고 느낌과 감상을 시로 많이 남겼습니다. 이렇게 감상하고 읊은 시를 흔히 제화시(題畵詩)라고 합니다. 앞서 한간의 〈조야백도〉에 적힌 건륭제의 시도 제화시에 속합니다. 제화시는 시의 나라 당나라 때부터 크게 유행했습니다. 당의 대시인인 두보(杜甫, 712~770)는 그림 감상이 취미였는지, 중국 시 문장 선집인 『고문진보(古文眞寶)』에 두보의 제화시가 일곱 수나 수록되어 있습니다. 이 책에는 소식의 제화시도 세 수 들어 있습니다.

소식은 당의 대시인이자 화가였던 왕유(王維, 699?~759)의 그림 〈남전연우도(藍田煙雨圖)〉를 본 뒤 「서마힐남전연우도(書摩詰藍田煙雨圖)」라는 짧은 글을 남겼습니다. '마힐'은 왕유의 자입니다. 왕유의 원작 그림은 전하지 않습니다. 소식의 글에는 훗날 시와 그림이 하나라는 주장에 대(大) 슬로건이 될 구절이 들어 있습니다.

味摩詰之詩 詩中有畵 觀摩詰之畵 畵中有詩。

마힐의 시를 음미하면 시 속에 그림이 있는 듯하고 마힐이 그린 그림을 보면 그림 속에 시가 있는 듯하다.

그림 속에 시가 있고 시 속에 그림이 있다. 시중유화(詩中有畵), 화중유시(畵中有詩)라는 말이 바로 이 구절에서 유래했습니다. 소식이 이렇게 이야기할 수 있었던 데는 이유가 있습니다. 왕유의 시는 눈을 감으면 곧장 어떤 풍경이 연상될 만큼 서정적이었습니다. 그림에도 시구가 자연스레 떠오를 정도로 상상력을 자극하는 요소가 있었습니다. 시인이자 화가인 왕유의 탁월한 기량에 기인한 것입니다. 눈을 감으면 풍경이 떠오르는 것은 당시(唐詩) 전반에 나타나는 공통점이기도 합니다.

당나라 시대에는 중국 고대 시가 형식이 재정립되면서 시를 지을 때 지켜야 할 원칙도 몇 가지 수립됩니다. 예를 들어 비슷한 자리에는 유사한 음을 배치한다는 압운도 이 원칙 가운데 하나입니다. 또 시인의 눈에 들어온 경치나 풍경을 먼저 묘사한 뒤에 개인적인 심정이나 느낌, 감정을 읊는다는 원칙도 있습니다. 이를 가리켜 '정경(情景)의 원칙'이라고 합니다. 이 원칙 때문에 당나라 시는 어느 것에든 풍경을 읊은 구절이 들어가고 시각적 이미지가 풍부하게 담겨 있습니다.

〈조춘도〉를 그린 곽희는 문인이 아닌 궁정 화원이지만 '시가 그림 같다.'라는 주장에 공감했습니다. 곽희는 연배로 보면 소식보다 한 세대 앞선 사람입니다. 하지만 장수했기 때문에 소식과 거의 동시대를 살았습니다. 수묵산수화 분야에서 불후의 명작 〈조춘도〉 외에도, '작가 노트'를 후세에 남긴 것으로 유명합니다. 곽희는 중국뿐 아니라 세계 최초로 그림을 그리기에 앞서 무엇인가를 생각한 화가입니다. 그는 심상을 효과적으로 표현하기 위해 어떤 시도를 했는지 기록으로 남겼습니다.

『임천고치(林泉高致)』가 그 기록입니다. 여기에는 동양화 제작 고전 원리인 삼원법(三遠法)에 대한 내용이 수록되어 있습니다. 삼원법이란 산을 입체적으로 그리기 위해 구사하는 기법을 말합니다. 2차원 화면에 그린 그림이 3차원으로 보이기 위해서는 산을 그릴 때 앞에서 멀리 바라본 시각, 아래에서 위를 바라본 시각, 산 뒤에도 공간이 있다는 것을 염두에 둔 시각이 동시에 필요하다는 내용입니다. 삼원법은 이후 천 년이 넘도록 동양 산수화의 확고부동한 원리였습니다.

삼원법을 서술한 첫 번째 장에 이어 두 번째 장에는 그림과 시의 관계를 언급하

고 있습니다. 곽희는 여기서 "남들은 내가 붓만 대면 쉽게 그림을 그리는 줄 아는데 그림이란 결코 그렇게 쉬운 일이 아니다."라고 말을 시작합니다. 그림 그릴 때 마음가짐이 중요하다는 것을 역설하면서 "마음을 너그럽고 편히 가지면 사물을 보는 눈이 정직하고 자애로워져 그림도 술술 그릴 수 있다."라고 이야기합니다. 이후 시화일치론을 거론할 때 빠지지 않고 등장하는 또 하나의 유명 슬로건이 등장합니다. "시는 형태 없는 그림이고 글은 형태 있는 시다.[詩是無形畫 畫是有形詩]"

　곽희는 여기서 말을 그쳤지만 이 글을 받아 적은 아들 곽사는 평소 부친이 외던 시 가운데 그림이 될 만한 시 열여섯 수를 부기했습니다. 시 전체를 밝힌 것도 있고 한두 구절만 인용한 것도 있습니다. 당 문인 장손좌보(長孫左輔)가 지은 시 「심산가(尋山家)」는 전체를 소개했습니다. 제목의 뜻은 '산가를 찾아서'입니다. 산속 집에 이르는 풍경이나 소나무 너머 초가의 모습은 누구나 눈을 감으면 그림 그리듯 떠올릴 수 있을 정도로 시각적입니다.

獨訪山家歇還涉　홀로 산방 찾아 쉬엄쉬엄 걸어가니
茅屋斜連隔松葉　솔잎 넘어 초가들이 이어지네
主人聞語未開門　주인은 말소리만 들리고 문은 열지 않는데
繞籬野菜飛黃蝶　울타리 두른 야채 위로 노랑나비 날아가네

　소식과 곽희가 '시와 그림은 둘이 아니라 하나'라고 주장하고 그림이 될 법한 시의 사례까지 제시했지만 시를 가지고 그린 그림은 이 시대에 보이지 않습니다. 시가 그림 속으로 들어온 것은 북송이 망한 뒤의 일입니다. 북송 왕족이 강남으로 피신해 임안(臨安, 현재 항주)에 다시 일으킨 남송 왕조에 들어서입니다.

2 문인 취향, 회화계를 매혹하다

시적 상상력으로 그린 그림

임안에 새로 수도를 정한 남송의 고종(高宗, 재위 1127~62)은 휘종의 아홉 번째 아들
입니다. 대물림이었는지 고종도 문예에 조예가 깊었습니다. 그는 피난 왕조의 새
로운 기틀을 다지는 한편 북쪽의 금나라에 대비하기 위해 군사력을 강화하는 데
힘을 쏟았습니다. 나라가 차츰 안정되자 고종은 흩어진 북송의 작품들을 모아 황
실 컬렉션을 재건하는 데 노력을 기울였습니다. 아울러 황실을 따라 남하한 화원
들을 추슬러 남송 화원을 새로 설립했습니다. 정권이 안정되면서 남송 화원은 유
명 화가를 잇달아 배출했습니다. 대표적인 화가가 마원(馬遠)입니다.

마원은 남송의 제3대 황제인 광종과 제4대 영종 때 화원을 대표하는 화가로 활
약했습니다. 마원 집안은 북송 때부터 화원을 배출한 전형적인 화원 집안입니다.
마원의 증조부부터 마원의 아들 마린(馬麟)까지 5대에 걸쳐 화원 아홉 명을 배출
했습니다. 집안의 후광에 힘입어 마원은 이당(李唐), 유송년(劉松年), 동년배인 하규
(夏珪)와 나란히 남송 4대가(大家)로 꼽힐 정도로 탁월한 솜씨를 보였습니다. 특히
휘종의 이론을 그림 속에 시각화하는 일을 최초로 해낸 인물이기도 합니다.

휘종은 최초로 그림에 시를 적은 화가이자 시적 상상력으로 그림을 그리라고
주문한 이론가였습니다. 그는 화원들의 실력 향상을 위해 종종 시험을 치렀습니
다. 시험 내용이 『화계(畵繼)』라는 책에 전합니다.

어느 날 휘종은 화원들을 상대로 시험 문제를 냈습니다. 문제는 시구 '야도무인 주자횡(野渡無人舟自橫)'으로 그림을 그리는 것이었습니다. '나루터에 인적 없이 빈 배만 걸쳐 있네.'라는 뜻입니다. 이 시구가 든 시는 곽희가 『임천고치』에서 그림이 될 법한 아름다운 시로 소개한 16수 가운데 하나이기도 합니다. 시의 작자는 당나라 시인 위응물(韋應物, 737~804)입니다. 위응물은 남경에서 멀지 않은 안휘성의 작은 도시 저주에서 관리로 지낼 때 「저주서간(滁州西澗)」을 읊었습니다.

獨憐幽草澗邊生　　개울가에 자란 풀 홀로 어여쁘고
上有黃鸝深樹鳴　　나무 위 가지에는 꾀꼬리 울고 있네
春潮帶雨晚來急　　저물녘 비와 함께 봄 강물 세찬데
野渡無人舟自橫　　나루터에 사람 없고 빈 배 홀로 서 있네

　화원 화가들은 있는 솜씨 없는 솜씨를 다해 위응물의 시구를 소재로 그림을 그렸습니다. 어떤 사람은 빈 배가 물가에 매여 있는 모습을 그렸고 또 다른 사람은 해오라기 한 마리가 배 위에 있는 장면을 그렸습니다. 그러나 일등 상은 뱃사공이 뱃전에 길게 누워 한가하게 퉁소를 부는 장면을 표현한 그림에 돌아갔습니다. 휘종은 '아무도 없다.'를 그저 사람이 없는 것이 아니라 배로 강을 건널 사람이 없다는 뜻으로 보아야 한다고 생각했습니다. 시를 해석할 때 시적인 상상력을 곁들여야 한다고 생각한 것입니다.
　'만록총중일점홍(萬綠叢中一點紅)'이라는 시구도 시험 문제였습니다. 이 구절이 어디서 유래했는지는 알 수 없습니다. 뜻은 '푸른 덤불 우거진 사이에 붉은 꽃 하나'입니다. 수풀 속 붉은 꽃을 그린 그림부터 푸른 소나무 위에 머리가 붉은 학이 올라앉은 그림까지, 화원들은 다양하게 그림을 그렸습니다. 여기서도 휘종이 무릎을 친 그림은 따로 있었습니다. 푸른 풀밭 위 누각 난간에 한 소녀가 기대서 있는 그림입니다. 소녀의 입술은 새빨갰습니다.
　시와 만난 그림은 정작 휘종이 다스리던 북송 시대 것은 전하지 않습니다. 이러

한 그림에 대해 언급한 글만 남았을 뿐입니다. 남송의 마원이 그 싹을 다시 틔웠습니다. 마원이 문학적 상상력을 발휘한 대표작이 〈산경춘행도(山徑春行圖)〉입니다. 제목의 의미는 '봄날 산길을 걸으며'입니다. 여러 측면에서 휘종의 회화 이론을 충실히 따른 그림입니다.

〈산경춘행도〉를 보면 고사(高士) 한 사람이 봄날 산책을 즐기는 가운데 거문고를 든 동자가 그 뒤를 따르고 있습니다. 그런데 산의 모습이 잘 보이지 않습니다. 가지를 늘어뜨린 버드나무 뒤편으로 산등성이를 짐작케 하는 선 하나가 획 지나가는 정도입니다. 북송의 범관이나 곽희가 그린 웅장하고 우람한 산은 그림자도 찾아볼 수 없습니다.

늘어진 버드나무 가지와 오른편 땅에 그려진 잡목을 이어 보면 그림은 크게 왼쪽 아래 인물과 바위, 나무 부분과 대각선 반대편인 허공으로 나뉩니다. 이런 구도를 흔히 변각(邊角) 구도라고 합니다. 휘종은 자연의 일부만을 그리되 그 일부를 잘 관찰해 꼼꼼히 그리라고 가르쳤습니다. 마원은 〈산경춘행도〉에서 변각 구도를 이용해 이 가르침을 적극 따랐습니다.

대각선 반대쪽 허공에 시구가 있습니다. '촉수야화다자무 피인유조불성제(觸袖野花多自舞 避人幽鳥不成啼)'입니다. 앞구절은 '소매 끝에 닿은 들꽃이 절로 춤춘다.' 뒷구절은 '깊은 산골 사는 새가 사람을 피해 울지 않는다.'라는 의미입니다. 그러고 보니 새 두 마리가 그려져 있습니다. 한 마리는 버드나무 가지 끝에 앉아 있지만 다른 한 마리는 날개를 한껏 펼치고 날아가는 중입니다. 산책 나온 고사는 말없이 이를 바라보고 있습니다.

그림 속 시구는 북송 정치가이자 시인인 송상(宋庠, 996~1066)이 지은 것입니다. 「춘일회연순빈별서(春日會連舜賓別墅)」라는 시의 일부지요. 송상은 스물여덟에 향시와 회시, 황제 앞에서 치르는 전시까지 연달아 일등으로 합격한 실력자입니다. 두 살 아래인 동생 송기(宋祁) 역시 같은 해에 과거에 급제해 훗날 그의 고향에는 장원을 기념한 쌍탑이 세워졌습니다. 송상은 학식 있는 은자로 유명했던 연순빈의 별장 모임에서 「춘일회연순빈별서」를 지었습니다.

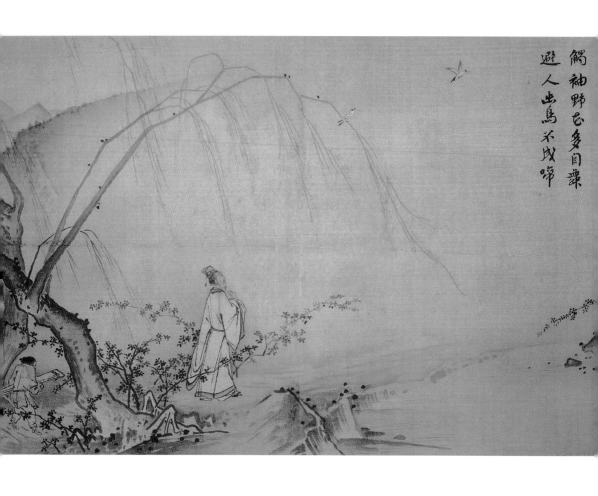

觸袖野花多自舞

避人出鳥不成啼

산경춘행도 마원, 남송, 견본채색, 27.4×43.1cm, 타이베이 고궁박물원

枌楡鄉社轉春蹊　시골 사당 들러싼 느릅나무 봄길

坐陰芳林日欲西　해 질 녘 향기 짙은 그늘에 앉으니

觸袖野花多自舞　소매 끝에 닿는 들꽃 춤추듯 떨어지고

避人幽鳥不成啼　사람에 놀라 숲속 새는 숨죽이고 있네

　한적한 시골, 은자의 집을 찾은 시인은 사당 곁 느릅나무 우거진 숲에서 잠시 발걸음을 멈춥니다. 조심하고 있건만 소매 끝에 닿은 봄꽃들은 하늘하늘 춤추듯이 꽃잎을 떨굽니다. 그 기척에 놀란 새들이 사람을 피해 파르르 날아갑니다. 「춘일회연순빈별서」는 말 그대로 그림 같은 장면을 읊은 시입니다.

　〈산경춘행도〉를 다시 보십시오. 버드나무 가지에는 아직 인기척을 느끼지 못한 새 한 마리가 앉아 있고 다른 한 마리는 지저귐을 멈추고 푸드덕 날아갑니다. 산 길을 가는 고사 옆에는 이름 모를 꽃나무가 보입니다. 시와 그림 내용이 딱 일치합니다. 마원의 그림은 송상이 읊은 시 후반부 내용 그대로입니다. 시와 그림이 조응한다는 것은 바로 이런 것을 가리킵니다. 마원은 시를 염두에 두고 그림을 그렸을 것입니다. 이처럼 먼저 시가 있고 시의 뜻이나 내용을 풀어낸 그림을 시의도 (詩意圖)라고 부릅니다.

　마원이 시의도 개척자가 된 것은 무엇보다 그의 탁월한 솜씨 덕분입니다. 하지만 그 솜씨가 현실화된 것은 강력한 후원자가 존재했기 때문입니다. 바로 양황후 (楊皇后)입니다. 시의도 역사에서 빼놓을 수 없는 이 후원자는 남송 제4대 황제인 영종(寧宗, 재위 1194~1224)의 두 번째 비로 공식 이름은 공성인열 황후(恭聖仁烈 皇后) 입니다. 양황후는 시의도가 등장했을 무렵 마원을 지원한 강력한 후원자이자 제작에도 관여한 연출자였습니다. 강남 지방의 가난한 집에서 태어났지만 어려서부터 미모가 출중했습니다. 춤 솜씨도 탁월해 일찍 궁중에 무희로 들어간 것으로 전합니다. 이후 영종의 눈에 들어 비빈, 첩여 등 차례로 직위가 올랐습니다. 정비 한 씨가 병으로 죽자 양씨는 드디어 황후의 자리에 올랐습니다. 양황후는 머리가 비상하고 시를 잘 지었으며 글씨도 잘 썼습니다. 문예에 무관심한 영종과 달리 화원

화가들에게 관심을 기울였고, 특히 마원과 그의 아들 마린을 총애했습니다.

마원의 〈산경춘행도〉에 시구 '촉수야화다자무'를 쓴 주인공이 양황후입니다. 〈산경춘행도〉에서 그림 내용과 시구가 일치하는 것으로 당시 상황을 추측해 볼 수 있습니다. 양황후가 먼저 송상의 시구를 마원에게 주며 그리게 했을 것입니다. 그림이 완성되자 그녀가 직접 시구를 적었겠지요. 마원의 그림에 양황후가 글을 적은 사례는 몇 가지 더 있습니다. 〈화등대연도(華燈待宴圖)〉는 양씨가 첩여로 승진한 직후, 1197년 무렵 정월 보름날 밤에 매화를 즐기는 모습을 그린 그림입니다. 양황후는 휘종처럼 직접 읊은 장편 시를 여기에 써넣었습니다. 그림 속에 시를 적어 넣는 일은 양황후로 인해 남송에서 왕실 행사로 굳어진 듯 보입니다.

일본 네즈 미술관에는 마원의 아들 마린의 〈석양산수도(夕陽山水圖)〉가 전합니다. 조선 초기에 해당하는 15세기 초에 이미 일본에 건너온 이 작품은 대대로 장군가에 전해졌습니다. 석양에 물든 산등성이 몇 개가 보이고, 그 아래로 검은 점 같은 새 네 마리가 날갯짓하며 석양 속을 날아갑니다. 위쪽 널찍한 여백에는 큼직하게 시 한 구절이 적혀 있습니다. '산함추색근 연도석양지(山含秋色近 燕渡夕陽遲)'로 그림 속 정경과 일치하는 내용입니다.

시구만 보면 석양에 물든 가을날 풍경을 묘사한 시처럼 보입니다. 하지만 시 전체를 살펴보면 의미가 다릅니다. 원시(原詩)는 당나라 시인 유장경(劉長卿, 725?~791?)이 지었습니다. '왕명부의 뱃놀이에 동행하여'라는 뜻의 「배왕명부범주(陪王明府泛舟)」라는 시입니다.

花縣彈琴暇　　현령 생활 여가에 거문고를 타고

樵風載酒時　　순풍에 배를 띄워 술을 싣고 나서네

山含秋色近　　산은 가을 색을 머금어 가깝고

鳥度夕陽遲　　새는 석양을 느릿느릿 날아가네

出沒鳧成浪　　자맥질 오리는 물결을 일으키고

蒙籠竹亞枝　　안개 자욱한 대숲은 축 늘어졌네

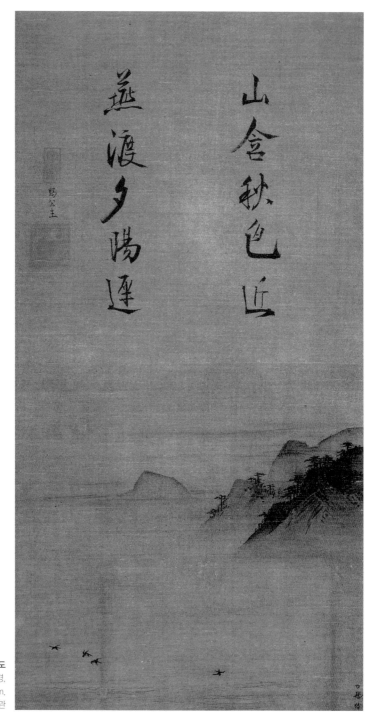

山含秋色近

燕渡夕陽遲

석양산수도
마린. 남송 1254년경,
견본채색, 51.5×27cm,
네즈 미술관

雲峰逐人意　높은 봉우리 사람 마음을 알아

來去解相隨　오고 갈 때 뒤따라오네

　시인 유장경은 이백(李白, 701~762)과 매우 절친한 사이였습니다. 진사에 급제한 유능한 신진 관료였으나 강직한 성품으로 좌천과 유배를 거듭하면서 불운한 관직 생활을 보냈습니다. 「배왕명부범주」는 유장경이 불운한 관직 생활을 하던 차에 지방관 왕명부가 뱃놀이하는 곳에 따라가 한 수 읊은 것입니다. 일종의 사교용 시입니다. 시구에 보이는 고사에 새겨들을 만한 것이 있습니다.

　1구의 시구 '화현(花縣)'이란 서진의 문인 반악(潘岳) 이야기에서 생겨난 말입니다. 반악이 하양 현령이 됐을 때 현 내에 복숭아와 자두나무를 심게 해 나중에 현 전체가 꽃으로 가득해졌습니다. 이후 사람들이 하양을 화현이라고 불렀다고 합니다. 복숭아와 자두는 시에서 흔히 좋은 인재를 비유합니다. 이어 2구에 나오는 시구 '초풍(樵風)'에는 '금도끼 은도끼 이야기'와 비슷한 일화가 숨어 있습니다. 한나라 태위 정홍(鄭弘)이 나무를 하러 산에 갔다가 신선이 떨어뜨린 활을 주워 주었습니다. 그러자 고맙게 여긴 신선이 순풍을 일으켜 나무 실은 배를 밀어 주었다고 합니다. 여기서 바람은 만사가 순조롭다는 뜻입니다.

　〈석양산수도〉에 시를 적은 사람은 영종을 이어 왕위에 오른 이종(理宗, 재위 1224~64)입니다. 그에게는 애지중지하던 딸이 하나 있었습니다. 공주가 14세 때 부친 이종이 하사한 그림이 바로 〈석양산수도〉입니다. 시구 옆에 '갑인(甲寅)', '어서(御書)'라는 도장 사이로 '공주에게 하사하노라.[賜公主]'라고 작게 쓴 글이 있습니다. 글씨체는 그림 속 시구와 같습니다. 이종이 사랑하는 딸에게 태평성대를 은근히 자랑하고 있습니다. 공주가 시와 그림에 대한 교양을 익히길 바라기도 했겠지요.

　양황후가 그림에 최초로 유명 시구를 적어 넣고 이종이 이를 따라, 유명 시와 그림이 결합한 시의도의 문이 남송 시대에 본격적으로 열렸습니다. 회화사에서 신기원이라고 할 만한 변화입니다.

　그러나 남송 궁중에서 그려진 시의도는 엄격히 말하면 훗날 유행한 시의도와

조금 다릅니다. 훗날 시의도를 그린 화가와 달리 남송 시대 화가는 시구를 직접 쓰지 않았습니다. 궁중화가는 명에 따라 그림만 그리고 시구는 황후든 황제든 다른 사람이 썼습니다. 또한 당시 문인화가들이 시를 매개로 소통한 흔적이 보이지 않습니다. 이것도 후대와의 차이점입니다.

화가가 시구를 염두에 두고 그림을 그리고 이어서 시구까지 적는 엄격한 의미의 시의도는 명대 후반에 등장합니다. 남송에서 탄생한 시의도가 명대에 이르러 크게 유행하기 전에 거쳤던 시기가 있습니다. 원(1271~1368)입니다. 원나라 시대에 문인화가들이 본격적으로 등장해 남송에서 시작한 시의도가 명대에 들어 유행할 수 있었습니다.

불우한 재야 문인들이 그림으로 소일하다

몽골이 중국에 세운 원은 남송이나 명과 달리 궁정에 화원을 두지 않았습니다. 몽골 출신 화가가 극히 적기도 했지만, 원이 한족에 대한 경계심을 늦추지 않았기 때문이기도 합니다. 한족 출신은 색목인, 즉 중앙아시아 출신보다도 낮게 보았고 극히 제한적으로 임용했습니다. 더욱이 남송의 수도가 있던 임안과 그 인근 출신자는 북방 출신보다도 훨씬 얕보았습니다. 따라서 남송 이래 강남 출신 문인이나 옛 관료에게는 관직에 오르는 길이 막혀 있었습니다. 그들은 재야에서 생계를 꾸려야 했습니다.

강남 한족 문인들에게 닥친 불행은 역설적이게도 그림 역사에서 새로운 장을 연 계기가 됐습니다. 그리는 행위의 범위가 궁중으로부터 문인계라는 사적 영역으로 좁아진 것입니다. 그 과정에서 그림은 시와 마찬가지로 문인들 사이에서 소통 도구로 여겨지게 됐습니다. 본래 문인화는 팔기 위한 것도, 남에게 보이기 위한 그림도 아닙니다. 원의 회화는 저절로 문인화 본연의 성격을 갖추게 됐습니다. 그림을 사적 차원에서 주고받게 되면서 그림에 글을 적는 일에 대한 반발이나 거부감도 일거에 무너졌습니다. 낙관 이외의 글귀가 그림에 거리낌 없이 들어가게

운산도(부분) 미우인, 송 1130년, 견본채색, 43.7×192.6cm, 클리블랜드 미술관

된 것은 원나라 문인화부터입니다.

남송 그림에 시구가 들어오기 전에 북송에 휘종이라는 선구자가 있었습니다. 마찬가지로 원대 문인화에 제발(題跋)이 적히기 전에는 남송 문인화에 선구적인 사례가 있었습니다. 제발이란 '그림 속에 적힌 글'이란 의미로, 문서 따위의 제작 경위 등을 밝힌 발문(跋文)에서 연유한 말입니다. 다른 말로는 화제(畵題)라고도 합니다.

북송 시대 사람인 미불(米芾)은 그림을 잘 그리고 글씨도 잘 썼으며 특히 회화 감정으로 유명했습니다. 미불에게는 자신과 마찬가지로 그림과 글씨에 뛰어난 아들이 있었습니다. 바로 미우인(米友仁, 1090~1170)입니다. 미우인은 휘종의 궁정에서 글씨를 관장하는 직책을 맡기도 했는데 북송이 멸망하자 난을 피해 여러 해 강남을 떠돌았습니다. 이후 다시 남송 조정에 발탁되어 벼슬을 맡았습니다. 피난 중 그린 그림이 미국 클리블랜드 미술관에 있는 〈운산도(雲山圖)〉입니다. 이 그림은 1130년 미우인이 59세 때 그렸습니다. 현존하는 그림 가운데 시와 발문과 낙관을 모두 갖춘 가장 오래된 그림입니다.

생전에 그는 부친과 나란히 대소미(大小米)라고 불렸습니다. 부친의 특기였던 미법(米法) 산수, 즉 비 온 뒤 산 풍경 그림으로 유명했습니다. 〈운산도〉 역시 비가

그치고 안개가 자욱이 남아 있는 강남 풍경을 그린 그림입니다. 이 그림 오른쪽에
낙관은 물론 자작시와 그림을 그리게 된 연유가 적혀 있습니다.

好山無数接天涯　끝없이 이어진 산 하늘 끝 닿고
烟霞陰晴日夕佳　노을 어우러진 나날 석양이 아름답다
要識先生曾到此　선생이 일찍이 이곳에 왔음을 알리려
故留筆戲在君家　일부러 그대 집에 먹 흔적 남긴다

庚戌歲辟地新昌作 元暉。

경술년에 피난지 신창에서 그리다. 원휘.

　　피난 중이던 미우인은 머물 곳을 제공해 준 친구 장중우에게 감사의 뜻으로 이
그림을 그려 주었습니다. 아름다운 곳에 사는 주인장을 치켜세우는 내용입니다.
시 다음에 보이는 글은 이른바 그림 제작 상황을 적은 제발입니다. 피난처인 신창
(新昌, 절강성 소흥 신창현)에서 그렸음을 밝혔습니다. '원휘'는 미우인의 자입니다.
　　미우인의 제발은 시에 이어 관서에 그림 제작 사정을 몇 글자 더 적어 넣은 정
도였습니다. 그러나 원대에 들어가면서 제발의 내용은 아주 풍부해집니다. 그 사
례를 송나라 종실 출신 조맹부(趙孟頫, 1254~1332)의 그림에서 찾아볼 수 있습니다.
남송 멸망 당시 조맹부는 강남을 대표하는 문인으로 이름이 높았습니다. 이 명성
은 원 세조 쿠빌라이(Khubilai, 재위 1260~94)의 귀에도 들어갔습니다. 쿠빌라이는 조
맹부를 특별히 발탁해 원 조정에 등용했습니다. 이 일로 조맹부는 한족 사회에서
훼절했다는 비난을 받기도 했지요. 조맹부는 비교적 여유로운 환경에서 문예 분
야에 업적을 많이 남겼습니다. 특히 글씨를 잘 써 당대에 이미 이름이 높았고, 원
이 망하고 명나라에 들어서는 그의 서풍이 크게 유행했습니다. 우리나라에서도
고려 말부터 조맹부 서체를 받아들였습니다. 조선 전기에는 그의 호에서 유래한
송설체(松雪體)를 모든 문인이 따랐습니다.

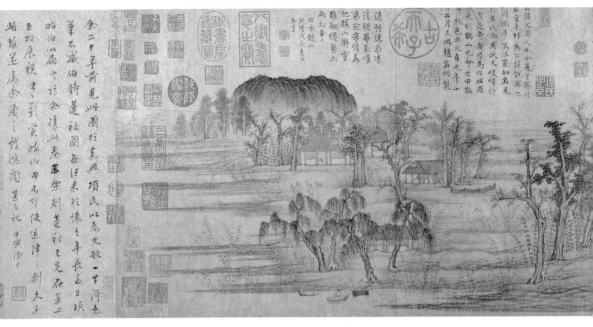

작화추색도 조맹부, 원 1295년, 지본채색, 28.4×90.2cm, 타이베이 고궁박물원

조맹부는 그림에도 일가견이 있었습니다. 그가 남긴 그림 가운데 정선의 〈인왕
제색도(仁旺霽色圖)〉만큼 유명한 것이 〈작화추색도(鵲華秋色圖)〉입니다. 문인화가의
그림이면서도 채색한 것이 특징입니다. 이토록 과감하게 채색한 데는 이유가 있
습니다. 조맹부는 그림의 뿌리를 당나라에서 찾으려고 했습니다. 당나라 회화계
에서는 채색화가 주류였습니다. 조맹부는 원 치하에 있으면서도 중국 문화의 정
통성을 당에서 찾으려고 했던 것입니다.

〈작화추색도〉에서 전경에 V자 구도로 강가 풍경을 두고, 양쪽에 뾰쪽한 산과
둥글고 큰 산을 배치했습니다. 이 산은 실재하는 산으로, 뾰쪽한 산은 화부주산(華
不注山)이고 위가 편평한 산은 작산(鵲山)입니다. 실제로는 두 산이 수십 킬로미터
나 떨어져 있지만 조맹부는 한데 모아 한 번에 볼 수 있게 그렸습니다. 그러고 나
서 이렇게 그린 이유를 제발에 밝혔습니다. 화면 왼쪽의 둥근 도장 오른쪽에 있는
글이 조맹부의 제발입니다.

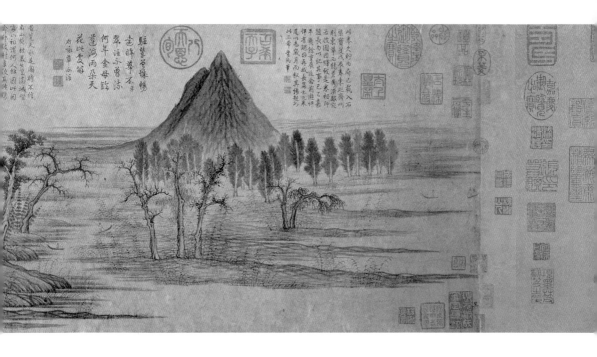

公謹父齊人也。余通守齊州 罷官來歸 爲公謹說之山川。獨華不注最知名 見於
左氏 而其狀又峻峭特立有足奇者。乃爲作此圖 其東則鵲山也。名之曰鵲華秋色
云。元貞元年十有二月吳興趙孟頫製。

공근의 부친은 제나라 땅 사람이다. 내가 제주 통판(通判)으로 있다가 관직을 마치고 돌
아와서 공근에게 제나라의 산천에 대해 말해 주었다. 화부주산은 유독 널리 알려져 『춘
추좌전』에도 나온다. 그 형상이 드높고 가팔라 매우 특별하다. 그래서 이 그림을 그린
다. 동쪽 지역은 작산이라 작화추색이라 명명한다. 원정 원년 12월에 오흥의 조맹부가
그리다.

'원정 원년'은 1295년을 가리킵니다. '공근'은 가까이 지내던 문인 주밀(周密)의 호
입니다. 선조가 제남 출신인 주밀은 남송 말 대학자로 절강성 지사를 지냈으나 남
송이 망하자 오흥에 이주해 살았습니다. 조맹부 역시 오흥 사람입니다. 조맹부가
관리 생활을 마치고 고향에 돌아와 주밀과 이야기를 나누던 끝에, 주밀이 선조의

고향인 제남에 한 번도 가 보지 못한 것을 알게 되었습니다. 그래서 조맹부는 제남의 유명한 산인 화부주산과 작산을 그려 준 것입니다.

〈작화추색도〉의 글은 문인화의 성격을 단적으로 보여 줍니다. 본래 문인화는 남에게 보이거나 팔기 위한 것이 아니라 가까운 사람끼리 교류하기 위한 것입니다. 이 그림에 적힌 글 역시 개인적인 내용으로 일관하고 있습니다. 과거에 글이 미디어로서 그림을 보조하던 것과 다르게 〈작화추색도〉의 글은 의사소통을 목적으로 그림에 들어갔습니다. 조맹부 이후 강남 문인들은 그림 속 글을 편지나 서찰처럼 사적인 용도로 자주 사용했습니다. 이 경향은 당시 황공망(黃公望), 왕몽(王蒙), 예찬, 오진(吳鎭) 등 원말 4대가라고 불리는 문인화가들 사이에서 유행처럼 번졌습니다.

예찬(倪瓚, 1301~74)의 사례도 있습니다. 예찬은 강남의 부호 집안 출신입니다. 원 말기 사회가 혼란해지자 재산을 모두 친척과 친지에게 나눠 주고 살림 도구만 배에 싣고 강남 일대를 떠돌다 세상을 떠났습니다. 이러한 삶의 궤적이 개결(介潔)하다 하여 예찬은 후대 문인들에게 그의 그림만큼이나 높이 존경을 받았습니다. 예찬의 대표작이 〈용슬재도(容膝齋圖)〉입니다. 여기에도 그림과 관련해 사적인 내용이 여실히 나타나 있습니다.

'용슬재'란 의사 반인중(潘仁中)이 기거하던 서재 이름입니다. '그저 무릎이나 들어가면 족하겠다.'라는 고아한 뜻을 담고 있습니다. 예찬의 그림은 소산(消散)하고 적막하기 이를 데 없습니다. 앞쪽에 나지막한 강 언덕이 보이고 그 뒤로 인적 없는 정자가 있습니다. 넓게 펼쳐진 강 건너편에는 산이 사라지듯 멀리 펼쳐집니다. 마른 먹을 묻혀 그린 갈필의 필치가 쓸쓸한 분위기를 더해 줍니다. 이렇게 스산하고 한적한 그림 양식을 흔히 예찬 화풍이라고 합니다. 나라를 잃은 망국의 문인만이 그릴 수 있는 필치라는 해석이 뒤따르면서 명나라 들어 문인들 사이에 크게 유행했습니다.

이 그림에는 예찬이 두 번에 걸쳐 쓴 글이 있습니다. 오른쪽 상단 글이 먼저 쓴 것으로 이른바 낙관입니다. '임자세칠월오일 운림생사(壬子歲七月五日 雲林生寫)'라

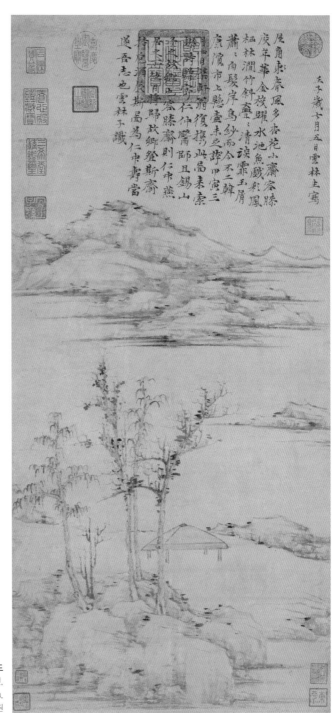

용슬재도
예찬. 원 1372년,
지본수묵, 74.7×35.5cm,
타이베이 고궁박물원

고 쓰고 도장을 하나 찍었습니다. '임자년 7월 5일에 운림(예찬의 호)이 그리다.'라는 간단한 글입니다. 임자년은 1372년으로 그의 나이 72세 때입니다. 그리고 약간 간격을 두고 긴 문장이 이어집니다. 앞쪽 다섯 행은 자작시입니다. 그리고 다섯 번째 행 아래 '갑인삼(甲寅三)'부터 제발이 시작됩니다.

屋角春風多杏花　봄바람 맞아 지붕 위에 살구꽃 피고
小齋容膝度年華　작은 서재 좁은 방에서 세월을 보낸다
金梭躍水池魚戲　연못엔 황금북처럼 물고기 뛰어오르고
彩鳳栖林澗竹斜　봉황 깃든 숲엔 시냇가 대나무 늘어졌다
亹亹淸談霏玉屑　이어지는 청담은 옥 부스러기 휘날리고
蕭蕭白髮岸烏紗　쓸쓸한 백발은 오사건을 썼다
而今不二韓康價　지금도 한강의 값이 두 가지가 아니니
市上懸壺未足誇　저자에 술병 걸어 놓은 것이 자랑거리가 못 된다

甲寅三月四日 檗軒翁復攜此圖來索謬詩 贈寄仁仲醫師。且錫山予之故鄉也 容膝齋則仁仲燕居之所。他日將歸故鄉 登斯齋 持卮酒 展斯圖爲仁仲壽 當遂吾志也。雲林子識。

갑인년 3월 4일에 벽헌옹이 다시 이 그림을 들고 찾아와 시를 청하며 의사 반인중에게 주려 한다고 했다. 석산은 내 고향이고 용슬재는 반인중의 집이다. 훗날 내가 고향으로 돌아가 이 서재에 올라 술잔을 들고 이 그림을 펼쳐 반인중의 장수를 축원하게 되면 뜻을 이루게 될 것이다. 운림자 적다.

　예찬이 임자년에 벽헌옹에게 그림을 그려 주었는데, 벽헌옹이 이 그림을 2년 뒤 갑인년(1374)에 다시 예찬에게 가져왔다고 합니다. 벽헌옹은 반인중에게 주겠다며 시를 한 수 지어 달라고 부탁했습니다. 그러자 예찬은 붓을 들어 그림에 시를 쓰고 제발을 적었습니다. 벽헌옹이 그림을 주려고 한 반인중 역시 예찬과 동향인 듯

합니다. 예찬은 동향 인사에게 다정한 마음이 일어 흔쾌히 시를 지은 것이지 절대로 부탁받고 써 주는 것이 아니라고 밝혔습니다. 이 글을 보면 그림에 '용슬재도'라는 제목이 붙은 때를 알 수 있습니다. 그림을 그릴 당시 붙인 것이 아니라 후대 사람이 제발 내용을 참조해 붙였을 것입니다. 생각해 보면 문인들이 사적으로 그림을 주고받을 때 그토록 거창한 이름을 지어 붙인다는 것도 조금 이상하지요.

이처럼 원 말기가 되면 글귀가 문인화가들의 손에 의해 아무런 제약 없이 그림에 자리 잡습니다. 조심스럽게 그림에 들어가던 이전 모습과는 딴판입니다. 그림 속 제발은 명대에 들어 더욱 확고한 위치를 차지합니다. 명대에는 그림에 글이 없으면 특정 요소가 빠진 것처럼 여겼습니다.

'불현듯 깨닫다', 문인화의 오묘한 경지

명나라 미술에서 특기할 점은 미술 시장이 본격적으로 생겨난 것입니다. 화가들이 본격적으로 활동한 때도 명나라 때입니다. 시장이 먼저냐, 직업 화가들의 활발한 활동이 먼저냐는 질문은 닭이 먼저인가, 달걀이 먼저인가 하는 물음과 비슷합니다. 그림을 직업으로 삼았다고 하면 우선 화원이 떠오르겠지만, 명의 직업 화가란 궁정 소속 화원이 아니라 시정(市井)을 상대로 그림을 그려 생계를 유지한 화가를 뜻합니다.

명은 초반에 심한 경제 불황에 시달렸습니다. 원 말기에 명 태조 주원장(朱元璋, 재위 1368~98)은 분열된 지역을 통일하면서 가장 늦게까지 저항한 소주 일대를 철저히 탄압했습니다. 소주는 비옥한 토지와 일찍이 발전한 수공업 덕에 번영하던 곳이었습니다. 경제력을 바탕으로 장사성(張土誠)은 소주에서 최후까지 저항했습니다. 명은 통일 이후 소주의 부호를 비롯한 주민 30만 명을 안휘성 등지로 강제 이주시켰습니다. 소주는 크게 타격을 입었습니다. 소주의 경제력이 다시 회복된 것이 명대 중기입니다.

또한 명 정부는 건국 이후 주자학을 국교로 삼아 사회 분위기를 근검 · 절약으

로 몰아갔습니다. 문인들은 자기 절제 속에서 학문 수양에 힘썼습니다. 이 때문에 소비와 유통이 위축되고 단절되어 명나라 경제는 침체되었습니다. 명 중기에 주자학의 교조적 유교 해석에 반기를 든 신유학이 등장했습니다. 이때 강남 일대 경제가 회복되면서 명이 전반적으로 발전했습니다.

이 무렵 소주 시내 어디에서고 실 감는 기계 소리가 한밤중까지 끊이지 않았다고 합니다. 소주는 견직물 산업을 기반으로 중국의 대표적인 상업과 무역 중심지로 발돋움했습니다. 전국 각지의 상인은 물론 여러 지방의 문인도 소주로 몰려들었습니다. 당시 소주를 가리켜 '사람과 글이 몰려드는 땅'이라고 했을 정도지요. 자금과 인재가 집중되자 소주에서는 새로운 문화가 싹텄습니다. 미술계에는 맑고 담백한 그림을 그리는 문인화가들이 잇달아 등장했습니다. 소주를 중심으로 활동한 이들을 대개 오파(吳派) 화가라고 부릅니다. 오파는 소주의 옛 지명이 오흥이었기 때문에 얻은 별칭입니다.

오파 화가는 유사한 화풍을 보이던 이전 화가들과 구분하기 위해 생긴 말입니다. 이전 화가들이란 남송의 옛 수도 항주에 남아 있던 화가들을 말합니다. 이들을 절파(浙派) 화가라고 부릅니다. 항주가 속해 있는 절강성의 이름을 딴 것입니다. 절파 화가들은 원 시기를 거치며 직업 화가로 입지를 굳혔습니다. 직업 화가는 명대에 들어 절파에서 먼저 등장했습니다. 그 후에 오파가 등장합니다. 명 중기 이후 세력을 키운 오파가 전성기를 누리면서 절파는 거의 소멸합니다. 명 후기로 들어서면 거의 모든 화가가 오파의 화풍을 따라 그렸습니다.

직업 화가였던 절파는 그림 속 글과 무관합니다. 그림 속 글은 오파에 의해 새로이 부활합니다. 오파라고 하면 문인화가를 연상합니다. 하지만 오파는 문학적 재주가 뛰어나긴 해도 관직에 몸담은 사람은 거의 없습니다. 이 재야의 문인화가들은 원말 사대가에서 정통성을 찾았습니다. 담백한 가운데 쓸쓸한 분위기가 감도는 그림을 선호했습니다. 또한 원말 문인화가처럼 그림에 사적인 내용을 글로 적는 것을 좋아했습니다.

'오파의 완성자'라고 불리는 문징명(文徵明, 1470~1559)의 그림을 보겠습니다. 〈다

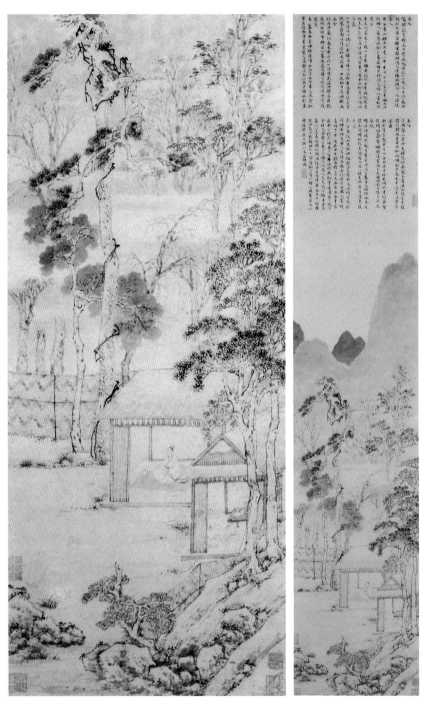

다구십영도 문징명, 명 1534년, 지본수묵, 136.6×27cm, 베이징 고궁박물원

구십영도(茶具十詠圖)〉는 문징명이 65세에 그린 그림입니다. 베이징 고궁박물원이 소장하고 있는 이 작품은 1992년에 우리나라에 소개된 적이 있습니다. 「명청회화전」에 '품다도'라는 제목으로 소개되었습니다. 키 큰 소나무가 둘러선 집에 선비가 조용히 앉아 있고 한쪽에서는 동자가 차를 끓이고 있습니다. 그림에서 맑고 산뜻한 느낌이 물씬 풍깁니다. 이 담백함이 오파의 특징입니다.

〈다구십영도〉에 글이 잔뜩 있습니다. 2단으로 적힌 글은 '다구십영(茶具十詠)'입니다. 다구십영이란 당나라 때 차를 좋아한 문인 피일휴(皮日休)와 육우(陸羽)가 다구에 대해 읊은 시 10수를 가리킵니다. 문징명은 이를 전부 옮겨 적은 뒤 제발을 따로 적었습니다. 제발은 아랫단 왼쪽에서 여섯 번째 행부터 시작합니다. '차 모임에 초대받았으나 병으로 가지 못해 대신 그림을 그리고 차를 즐긴다. 이에 함께 있어야 할 여러 도구에 대해 시를 적는다.'라는 내용입니다.

嘉靖十三年歲在甲午穀雨前三日 天池虎口 茶事最盛。余方抱疾 偃息一室 不往能與好事者同爲品試之會。佳友念我 走惠二三種 乃汲泉吟火烹啜之 輒自第其高下 以適其幽閒之趣。偶憶唐賢皮陸輩茶具十詠 因追次焉。非敢竊附於二賢後 聊以寄一時之興耳。漫爲小圖 遂錄其上 衡山文徵明識。

가정 13년 곡우 3일 전에 천지 호구에서 다회가 성대하게 열렸으나 나는 병으로 방에 누워 호사가들과 함께하는 차 품평회에 참석할 수 없었다. 좋은 벗들이 나를 떠올리고 차를 두세 종 보내와 나는 샘물을 긷고 불을 피워 달여 마시면서 각각의 맛을 음미하고 그윽한 정취에 젖었다. 마침 당나라 때 현자 피일휴와 육우의 다구십영이 떠올라 이를 차운한 시를 쓴다. 감히 두 현자를 흉내 내려는 것이 아니라 잠시 한때의 흥을 기탁할 뿐이다. 부질없이 그림 한 폭을 그리고 이를 기록한다. 형산 문징명이 적다.

'형산'은 문징명의 호입니다. 문징명은 원나라 문인들과 마찬가지로 느낀 바 그대로 평범하게 적어 내려갔습니다. 문징명의 그림에는 이와 마찬가지로 그림 그릴 무렵의 사정이나 심경을 적어 넣은 사례가 다수 보입니다.

문징명 이래 오파 문인화에서 글은 필수 요소로 자리를 잡게 됩니다. 오파 화가들이 활동할 당시 미술 시장이 크게 성장했습니다. 시장이 급성장하면 반작용 내지 부작용이 으레 등장합니다. 바로 가짜 그림입니다. 이 세태에 대해 당시 쓴 글이 있습니다. 문인 축윤명(祝允明)은 오파의 선구자 심주(沈周, 1427~1509)의 그림에 대해 글을 남겼습니다. 축윤명은 '석전 선생 그림에 쓰다.'라는 뜻의 「기석전선생화(記石田先生畵)」라는 글에서 "아침에 한 폭이 완성되면 오후에 이미 똑같은 그림이 나돈다. 열흘도 되지 않아 어디를 가든 베껴 그린 그림과 마주치게 된다."라고 했습니다.

가짜 그림이 많았다는 것은 당시 미술 시장에서 오파 문인화의 인기가 높았다는 사실을 증명합니다. 인기에는 배경이 있었습니다. 명 중기 이후 부유해진 소주 사람들은 넉넉한 경제력을 바탕으로 세련된 문인 사대부 문화를 누리고 싶어 했습니다. 어느 사회에서든 상류 사회의 우아한 생활양식과 문화는 선망의 대상이 되게 마련입니다. 이들은 문인 사대부의 아취 있는 생활 방식을 동경하면서 문화 생활의 기준을 여기에 맞추고자 했습니다. 이러한 사회적 욕망과 요구를 반영하듯 당시 출판 시장에는 문인들의 생활양식과 문화생활, 취미생활을 소상하게 소개한 책이 잇달아 나왔습니다. 『준생팔전(遵生八牋)』, 『고반여사(拷槃餘事)』, 『장물지(長物志)』가 대표적인 책입니다. 부유한 사람들은 이러한 책을 통해 문인 사대부의 세련된 생활과 문화를 향유했습니다.

이러한 흐름 속에서 서화와 시 역시 남다른 대접을 받았습니다. 미술 시장에서 인기 높은 그림은 문인화풍 그림이었습니다. 그래서 사사로이 그림을 그리던 문인화가는 이 무렵부터 주위의 요청에 시달리며 직업인처럼 그림을 그리게 됐습니다. 직업 화가는 직업 화가대로 시장의 바람에 따라 문인화가를 흉내 내기 시작했습니다. 직업 화가가 필수적으로 흉내 냈던 것이 고전 교양을 바탕으로 한 시였습니다.

명대에는 직업 화가뿐 아니라 일반 시민 사이에서도 시작(詩作)이 크게 유행했습니다. 각지에 시인 단체인 시사(詩社)가 생겨났고 유명 시인은 지방을 돌면서 시

를 지도하기만 해도 생계를 거뜬히 유지할 수 있었습니다.

명 후기에 등장한 시가 든 그림, 즉 시의도는 이와 같은 분위기 속에서 새로이 주목받았습니다. 직업 화가들은 당송 시대 유명 시인의 시를 염두에 두고 그림을 그렸습니다. 대가의 화풍을 빌려 그린 뒤에는 그 시구를 적어 넣었습니다. 이렇게 하면 그린 이의 자작시가 들어간 원말 문인화나 오파 문인화 같은 분위기를 연출할 수 있었습니다.

문인화풍 그림의 유행을 앞당긴 사람이 동기창(董其昌, 1555~1636)입니다. 동기창은 명말을 대표하는 화가이자 이론가입니다. 동기창이 회화사에 남긴 걸출한 업적은 그림에도 있지만 문인화론(文人畵論)를 정립한 데도 있습니다. 그는 문인화론을 통해 경계가 모호해지던 문인화가와 직업 화가를 구분했습니다. 그러면서 문인화가의 경지를 '불현듯이 깨닫는다.'라는 뜻의 '돈오(頓悟)'에 빗댔습니다. 돈오는 남종선(南宗禪)의 중요한 특색으로, 이때부터 문인화를 흔히 남종화라고 부르게 되었습니다.

동기창은 '예림백세대종사(藝林百世大宗師)'라고 불릴 정도로 당시 화단에서 중심인물이었습니다. 그는 그림에 시 제목을 적어 넣으며 적극적으로 시의도를 소개했습니다. 문인화가로서 시대의 흐름을 정확하게 꿰면서 시의도의 모범을 보인 것이지요. 상하이 박물관에 소장된 〈서하사시의도(棲霞寺詩意圖)〉는 그 사정을 단적으로 말해 줍니다.

〈서하사시의도〉는 그만의 화풍이라 할 수 있는 구축적인 구성을 보여 줍니다. 구축적 구성이란 바위, 산등성이, 나무, 언덕 등 산수를 이루는 요소들을 모아 그림 속에서 마치 블록을 쌓듯 짜 맞춘 것을 말합니다. 이러한 구성 방식은 산수화가 처음부터 실제와 무관하다는 사고와 연결됩니다. 문인이 산수화를 통해 그리고자 한 것은 이상적인 산수였습니다. 이름난 산이나 명승지를 그린다고 이상적인 산수화가 되는 것은 아닙니다. 이상적인 산수란 자연계에 존재하지 않는 이상 세계를 말합니다. 이에 따르면 산수를 이루는 요소를 인위로 새롭게 조합해 이상향을 그려 내는 것이야말로 화가의 임무이자 회화의 목적이 됩니다. 이는 서양 근

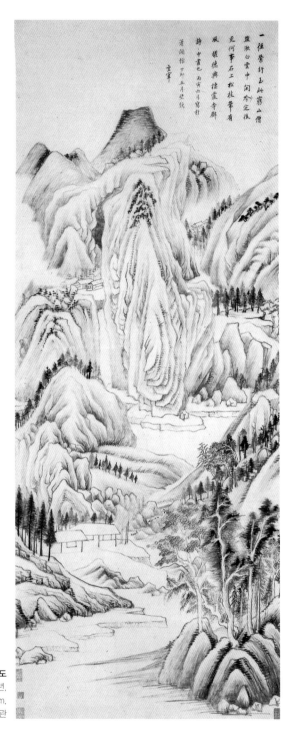

서하사시의도
동기창, 명 1626년,
지본수묵, 133.1×52.5cm,
상하이 박물관

대 회화사에서 고전 회화의 한계를 인지했던 인상파의 사고(思考)와 비슷합니다. 인상파는 화가가 아무리 사실적으로 묘사해도 그림은 그림일 뿐이라고 생각했습니다.

〈서하사시의도〉는 구축적 구성으로 남경 서남쪽 섭산에 있는 고찰 서하사를 그렸습니다. 이 그림에 동기창은 시를 한 수 적었습니다. 당나라 시인 권덕여(權德輿, 759~818)가 서하사에 사는 승려의 일상을 읊은 시입니다. 시의 제목은 「사하사운거실(棲霞寺雲居室)」입니다. 동기창은 다음과 같이 그림에 시와 제발을 적어 시의도 확산에 크게 일조했습니다.

一徑縈紆至此窮　꼬불꼬불 한 가닥 산길 여기서 멎었고
山僧盥漱白雲中　산중 스님 흰 구름 속에 세수하고 양치하네
閒吟定後更何事　한가하게 시나 읊조리고 나면 다시 할 일 무엇이랴
石上松枝常有風　바위 위 소나무 가지에는 언제나 바람 부는데

權德輿棲霞寺壁詩詩中畫也。丙寅六月寫於蕭閒館丁卯五月望題。玄宰。
권덕여의 서하사벽시로 시 가운데 그림이 들어 있다. 병인년 6월 소한관에서 그리고 정유년 5월 보름에 쓰다. 현재.

'병인'은 1626년이고 '정유'는 그 이듬해입니다. 그림을 그리고 한 해 뒤에 글을 적은 이유는 알려진 바가 없습니다. 동기창은 제발에 시 제목을 조금 틀리게 적긴 했지만, 당나라 시인의 시에 의거해 그림을 그렸노라고 당당하게 밝혔습니다. 시의 뜻에 근거해 그림을 그렸다는 사실을 분명히 하여 시의도 확산에 결정적인 역할을 했습니다. 유명 시구를 가지고 그린 그림도 훌륭한 문인화가 된다는 점을 인정한 것입니다. 실제로 명 후기 시의도는 동기창 주변에서 대거 그려졌습니다. 동기창이 주도한 시의도는 문인화가를 넘어 직업 화가에게도 전파됐습니다.

조선에 전해진 시의도는 넓게 보면 동기창 주변에서 그려져 유행한 시의도라고

할 수 있습니다. 그러나 그 전래 사정을 구체적으로 확인하기는 쉽지 않습니다. 조선에서는 18세기에 들어 시의도가 본격적으로 유행했습니다. 조선 후기 시의도 에는 조선만의 특수한 문화적 요구 사항이 반영되어 있습니다. 이를 소개하기 전 에 조선 전반기의 사정을 잠시 살펴보도록 하겠습니다.

3 조선 전기와 중기의 사정

일본 문인과 붓으로 어깨를 겨루다

기원을 찾는 작업은 결코 쉬운 일이 아닙니다. 시의도가 우리 땅에서 처음 그려진 시점을 찾는 문제도 그렇습니다. 시의도의 원형이라 할 만한 것은 이미 중국 남송 시대에 출현했습니다. 고려와 남송의 관계가 밀접했던 것은 잘 알려져 있습니다. 하지만 고려 시대 그림은 오늘날 거의 남아 있지 않습니다. 따라서 남송의 시의도가 고려 회화사에 어떤 영향을 미쳤는지 아무도 속 시원히 그 사정을 설명할 수 없는 형편입니다.

자료가 변변하지 못한 가운데서도 다행히 눈길을 끄는 기록이 하나 있습니다. 미술사 연구에 바이블이라 할 수 있는 『근역서화징(槿域書畫徵)』에 있는 기록입니다. 이 책에는 고려 후기 문신 최자(崔滋, 1188~1260)의 문집 『보한집(補閑集)』을 인용한 내용도 들어 있습니다. 이 인용한 내용에 고려 시대 시의도 모습을 추측해볼 만한 일화가 수록되어 있습니다.

고려 고종(高宗, 재위 1213~59) 때 문신으로 비서감을 지낸 정홍진(丁鴻進)이란 이가 있었습니다. 정홍진은 문장에 밝고 묵죽도도 잘 그렸습니다. 특히 묵죽 그림은 북송의 문동에 버금간다는 평을 받았습니다. 한 대신의 집에 족자 그림이 하나 있었는데 여러 사람이 이를 보고도 무엇을 그렸는지 전혀 알아보지 못했습니다. 하지만 정홍진은 이 족자를 보고 대뜸 '유빈객의 시'라고 했습니다. 그러고 나서 그

시를 외우며 그림을 하나하나 짚어 보였습니다. 시와 그림이 딱딱 들어맞아 터럭만큼도 차이가 없다고 했습니다.

'유빈객'이란 당나라 시인 유우석(劉禹錫, 772~842)을 가리킵니다. 진사에 급제해 탁지원외랑, 연주자사 등을 지낸 인물입니다. 태자를 가르치는 빈객(賓客)에 여러 차례 임명됐기 때문에 흔히 유빈객이라 부릅니다. 풍격 넘치는 시를 잘 지어 시호(詩豪)라는 별칭도 있습니다. 또한 동시대 시인 백거이(白居易, 772~846)와 절친해 사람들은 두 사람을 가리켜 유백(劉白)이라 했습니다.

일화 속 그림이 유우석 시 가운데 어떤 것을 토대로 했는지 알 수는 없습니다. 그렇지만 정홍진이 외운 유우석의 시와 그림이 딱 들어맞더라는 내용에서 이 그림이 남송과의 교류로 전해진 시의도라고 추측해 볼 수도 있습니다. 『근역서화징』 고려 부분에는 그림에 대한 일화가 몇 개 더 소개되어 있습니다. 그러나 시의도라고 추측해 볼 만한 내용은 더 이상 보이지 않습니다. 그림에 대해 시를 지었다는 제화시 이야기가 반복될 뿐입니다. 이러한 사정은 조선 시대 초기에 들어서도 마찬가지입니다.

조선 초기 대표 화가 안견(安堅)에 관한 기록에도 '어쩌면'이라는 말이 나올 만한 내용이 있습니다. 1443년 안평대군(安平大君)의 나이 스물여섯이던 해였습니다. 안견이 〈몽유도원도(夢遊桃源圖)〉를 그리기 4년 전입니다. 이해 여름 안평대군이 안견에게 〈이사마산수도(李司馬山水圖)〉를 그리게 했습니다. 그리고 직접 붓을 들어 그림 왼쪽에 두보의 시구를 적었습니다. '이사마산수도'는 '이씨 성을 가진 사마 벼슬의 화가가 그린 산수화' 정도로 해석됩니다. 이것만으로는 누가 그린 그림인지 짐작하기 어렵습니다. 다만 다 그린 그림 위에 두보 시구를 적었다는 내용을 보면 애초부터 시를 전제로 그린 그림이라고 상상하게 됩니다. 그렇다면 이 역시 시의도라고 할 수 있지만 이 기록 역시 여기서 그만이어서 장담할 수 없습니다.

조선 초기를 대표하는 문인화가 강희안(姜希顔)에게도 '어쩌면'이라 할 만한 일화가 있습니다. 강희안은 대나무, 산수, 인물, 풀벌레 등을 잘 그렸습니다. 국립중앙박물관에 있는 작은 〈고사관수도(高士觀水圖)〉가 그의 대표작입니다. 같은 시대

사람인 서거정(徐居正)은 『동문선(東文選)』에 강희안의 시를 수록하며 다음과 같은 일화를 곁들였습니다.

어느 날 동생 강희맹(姜希孟)이 강희안을 찾아왔습니다. 강희맹도 그림을 잘 그렸습니다. 그는 강희안에게 그림을 그려 달라고 청하면서 조그만 가리개를 가지고 와 시를 내놓았습니다. 강희안은 〈해산도(海山圖)〉를 그리고 강희맹이 가져온 시의 운자를 따 시를 지었다고 합니다.

『동문선』에는 강희맹이 어떤 시를 가져왔는지 밝혀져 있지 않습니다. 그렇지만 형에게 그림을 그려 달라고 부탁하면서 자기가 읊은 자작시를 가져오지는 않았을 것입니다. 당시 이름난 시를 가지고 그 뜻에 맞는 그림을 청한 것이 아닌가 생각해 봅니다. 그렇다면 〈해산도〉 역시 시의도였겠지만 그림이 전하지 않아 확인할 수 없습니다.

조선 초기 시의도는 이렇듯 실물이 거의 남지 않았지만 비슷한 시기 일본에서는 두보의 시를 가지고 그린 그림이 제대로 전합니다. 오사카 후지타 미술관에 있는 〈시문신월도(柴門新月圖)〉입니다. 이 그림은 일본 수묵화 전개에 매우 중요한 그림입니다. 중국에서 수묵화가 일본에 처음 전해질 무렵의 사정을 말해 주기 때문입니다. 일본에서 중국 수묵화는 송원 교체기 전후, 일본에 건너온 선종 승려들에 의해 뿌리를 내렸습니다. 따라서 초창기 일본 수묵화는 선종 사찰을 중심으로 그려졌습니다. 1405년 작품인 〈시문신월도〉가 이 무렵의 작품입니다. 아직 안견이 활동하기 이전이지요.

당시 수묵화에는 화가 이름을 구체적으로 밝히는 경우가 거의 없었습니다. 그밖에도 형식적인 공통점이 있습니다. 우선 세로로 긴 화면 아래쪽 일부에만 그림을 그립니다. 그 위에는 보통 여러 사람이 시를 적습니다. 그림을 그린 뒤 시를 잘 짓는 고승을 찾아가 제화시를 청하는 일이 당시 유행했습니다. 일본에서는 이러한 형식을 보이는 이 무렵 그림을 한데 묶어 '시화축(詩畵軸)'이라고 부릅니다. 〈시문신월도〉는 시화축 가운데 연대가 가장 앞선 그림입니다.

보통 시화축에는 스님 두어 명이 시를 적습니다. 하지만 〈시문신월도〉에는 무

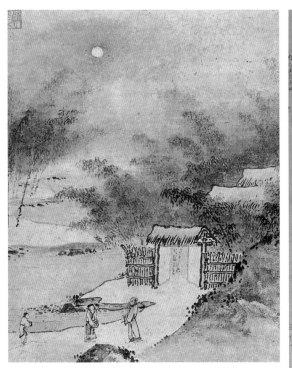

시문신월도
작자 미상, 무로마치 1405년,
지본수묵, 129.4×43.3cm,
후지타 미술관

려 열여덟 명이나 되는 고승의 시가 있습니다. 더욱이 서문도 함께 들어 있어 이 그림은 유례없는 귀중한 자료로 손꼽힙니다. 서문을 적은 사람은 당시 교토 난젠지(南禪寺) 주지인 교쿠엔 본포(玉腕梵芳, 1348~1420)입니다. 그의 글 가운데 이런 구절이 있습니다.

杜少陵詩 白沙翠竹江村暮 相送柴門月色新 乃描出實景可觀。

두보의 시에 '백사취죽강촌모 상송시문월색신'이라는 구절이 있으니 실제 경치로 그려 볼 만하다는 뜻입니다. '두소릉(杜少陵)'이란 두보를 뜻합니다. '실경(實景)'은 실제 경치가 아니라 시 속에 묘사된 실체로서의 경치를 가리킵니다. 따라서 이 그림은 일종의 시의도입니다.

교쿠엔이 가리킨 두보의 시구는 「남린(南隣)」에 있습니다. 「남린」은 두보가 고향을 떠나 평생 떠돌이 생활을 하던 중 유일하게 평온을 즐긴 성도 시절에 지은 시입니다. 이때 대시인 두보는 마을 사람을 여럿 사귀었습니다. 그 가운데 완화 계곡 남쪽에 사는 문인 금리(錦里)에 대해 「남린」을 지어, 금리가 누리는 한적하고 고즈넉한 정경을 묘사했습니다. 그림이 된 시구는 마지막 구절입니다.

錦裡先生烏角巾	완화계의 금리 선생은 새까만 오각건
園收芋栗未全貧	뜰에 토란 밤 넉넉하니 가난한 것만은 아니네
慣看賓客兒童喜	언제나 찾아오는 손님에 아이들 기뻐하고
得食階除鳥雀馴	작은 새들 놀라지 않고 섬돌에서 모이 쪼네
秋水纔深四五尺	가을 물 깊이는 겨우 사오 척
野航恰受兩三人	두셋 타는 작은 배 떠 있네
白沙翠竹江村暮	백사장 대숲 어울린 강촌의 저녁
相送柴門月色新	길손 보내는 사립문 달빛은 새롭기만 하네

시를 읽고 〈시문신월도〉을 다시 보면 시와 그림의 내용이 일치하면서 서로 조응하는 것을 알게 됩니다. 강가로 이어진 어느 집 앞에서 작별 인사를 나누는 두 사람이 보입니다. 집을 둘러싼 대숲이 울창합니다. 강 건너편에는 흰 모래톱이 있고, 어두운 하늘을 배경으로 하얗고 둥근 달이 떠 있습니다.

〈시문신월도〉에 다른 요소 없이 시구만 있었더라면 이 그림은 시의도로 손색이 없을 작품입니다. 〈시문신월도〉는 비록 정형화된 시의도는 아니지만, 일본에서 이 무렵에 시를 소재로 한 그림을 이미 그렸다는 사실을 알려 주는 귀중한 자료입니다. 또한 시를 아는 스님들이 그림을 놓고 시를 주고받는 원나라의 문인형 교류가 이 시기 일본에서도 이뤄졌다는 사실을 엿볼 수 있습니다.

이 그림이 제작된 시점으로부터 5년 뒤 한 시화축에 조선 관료의 이름이 등장합니다. 조선 관료의 이름이 나오는 그림은 〈파초야우도(芭蕉夜雨圖)〉입니다. 커다란 파초가 잎을 드리운 정자가 있고 그 앞으로 개울이 흐릅니다. 개울에는 다리가 걸쳐 있습니다. 정자 뒤로 산이 겹쳐 보이는데, 화가는 이 산등성이와 개울, 파초 위로 작은 먹 점을 흩뿌려 비 오는 밤의 정경을 표현했습니다.

〈파초야우도〉의 서문은 다이하쿠 신겐(太白眞玄, 1357~1415)이란 스님이 썼습니다. 많이 훼손되어 읽기 힘들지만 대강 '난젠지 절의 잇카 상인이 파초 보이는 창에 내리는 가을비를 보고 쓸쓸해져 그림으로 그리게 하고 시를 청한다.'라는 뜻입니다. 그림에는 교쿠엔 본포를 비롯해 스님 열네 명의 제화시가 실려 있습니다. 오른쪽 하단에 시를 짓고 이름을 적은 사람이 있습니다. '조선국 봉례사 통정대부 예조좌참의 집현전 학사 양수 짓다.[朝鮮國奉禮使 通政大夫禮曺左參議 集賢殿學士 梁需 題]'라고 했습니다.

이때가 1410년 음력 8월입니다. 사신으로 일본에 간 조선 문인 양수가 시화축을 제작하는 자리에 초대되어 시를 한 수 읊고 적었습니다. 조선은 건국 이후 왜구 문제 등을 해결하기 위해 일본에 자주 사신을 보냈습니다. 태조(太祖, 재위 1392~98)부터 성종(成宗, 재위 1469~94)까지 사신을 48차례 보냈는데, 그 가운데 열일곱 번째 사신은 무로마치 막부가 있는 교토까지 갔습니다. 양수도 그 가운데 하나

파초야우도
작자 미상, 무로마치 1410년.
견본수묵, 95.9×31cm.
도쿄 국립박물관

였습니다. 양수는 고려 말부터 조선 초기에 걸쳐 관료로 일한 문인으로, 고려 우왕(禑王, 재위 1374~88) 때 과거에 합격한 기록이 있습니다. 양수는 비 오는 가을밤 시화축을 제작하는 자리에 초대된 것입니다. 시가 그림이 된다는 사실은 조선 사신에게 널리 알려진 사실이었겠지요.

일부 일본 학자들은 〈파초야우도〉를 조선 그림이라고 말하기도 합니다. 조선 그림의 영향을 받은 일본 화가나 양수를 따라온 조선 화원이 그린 그림이라는 주장입니다. 파초가 있는 정자와 중앙의 큰 산 사이에 비안개를 두어 여백을 살린 구도나 거친 붓 사용을 증거로 들었습니다. 위에서 언급한 몇 가지 정황으로 미루어 볼 때 조선 전기에 시와 그림이 한 화면에서 조화를 이루거나 조응할 수 있다는 생각이 여러 경로를 통해 유입된 것으로 추측해 볼 수 있습니다.

조선 중기에도 자료가 빈약하기는 마찬가지입니다. 미술사에서는 흔히 임진왜란을 기점으로 앞뒤 150여년을 중기로 분류합니다. 초기 그림과 외형상 다른 점이 있다면 낙관이 나타나기 시작했다는 점입니다. 조선 초기만 해도 그림에 글을 적지 않았습니다. 중국과 비교하면 많이 늦었지만 중기가 되면 조선 그림에도 낙관이 등장합니다. 그러나 이때도 그림에 시구가 들어간 경우는 보이지 않습니다.

조선 전기 그림 가운데 낙관이 보이는 사례가 딱 하나가 있습니다. 안견의 〈몽유도원도〉입니다. 맨 오른쪽 아래 아주 작은 글씨로 '지곡가도작(池谷可度作)'이라 쓰고 '가도(可度)'라는 도장을 찍었습니다. 지곡은 안견의 본관이고 가도는 자입니다. 조선 전기에 관서와 도장이 함께 찍힌 사례는 이 작품밖에 없습니다.

조선 중기에도 낙관은 거의 보이지 않다가 김시(金禔, 1524~93)의 작품에 낙관이 나타납니다. 임진왜란 전 1584년 작품으로 미국 클리블랜드 미술관에 있는 〈한림제설도(寒林霽雪圖)〉입니다. '만력갑신추 양송거사위안사확 작한림제설도(萬曆甲申秋 養松居士爲安士確 作寒林霽雪圖)'라고 쓰여 있습니다. '만력'은 명나라 신종의 연호고 '갑신'은 1584년입니다. '양송거사'는 김시의 호입니다. 양송거사가 안사확을 위해 〈한림제설도〉를 제작했다는 내용입니다. 이 낙관에는 그림의 제명까지 등장하는데 조선 전기와 중기를 합쳐 처음으로 등장하는 사례입니다. 〈한림제설도〉에

한림제설도 김시, 1584년, 견본담채, 53×67.2cm, 클리블랜드 미술관

는 김시의 인장인 '김시계수(金禔季綏)'도 찍혀 있습니다. 계수는 그의 자입니다.

임진왜란 다음 해인 1593년(계사년)에 이흥효(李興孝, 1537~93)가 〈산수도〉를 그렸습니다. 이흥효가 이해 여름 홍양으로 피란을 가 병중에 그렸다며 '만력계사하 피란홍양병중작(萬曆癸巳夏 避亂洪陽病中作)'이라고 쓴 관서가 보입니다. 도장은 없습니다.

신사임당의 비범한 행적

조선 전기와 중기에는 시의도와 관련해 언급할 것이 없는 가운데 눈길을 끄는 그림이 있습니다. 신사임당(申師任堂, 1504~51)이 그린 산수화입니다. 초충도로 널리 알려진 신사임당은 생전부터 17세기 중반까지 산수를 잘 그린 여류 화가로 이름

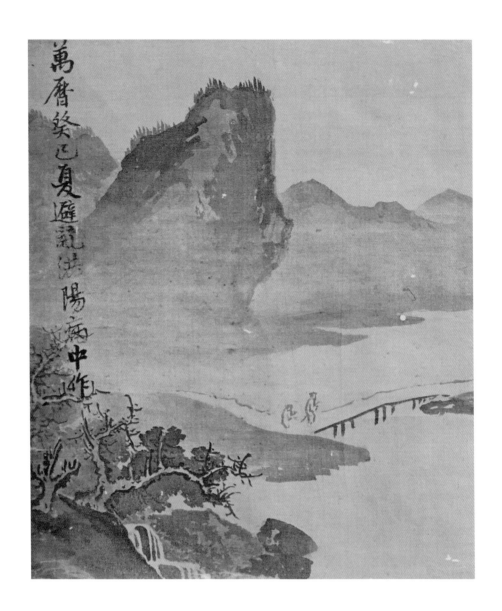

산수도 이흥효, 1593년, 견본수묵, 29.3×24.9cm, 개인 소장

이 높았습니다. 아들 이이(李珥)는 어머니의 행장(行狀)에 대해 이렇게 썼습니다. "평소 그림 솜씨가 비범하여 일곱 살 때부터 안견의 그림을 모방해 드디어 산수화를 그리고 포도를 그렸다. 세상에 견줄 만한 이가 없었고 (어머니께서) 그린 병풍과 족자가 세상에 많이 전해졌다.[平日墨蹟異常 自七歲時 倣安堅所畵 遂作山水畵 又畵葡萄 皆世無能擬者 所摸屛簇 盛傳于世]"

신사임당이 그린 산수화로는 현재 이이의 종손 집안에 전하는 8폭 병풍과 국립중앙박물관에 소장된 2폭 산수도 병풍이 알려져 있습니다. 종가 소장품은 오래도록 두문불출이라 어떤 작품인지 거의 알려진 바가 없습니다. 국립중앙박물관 소장 산수도 2폭은 그림에 낙관이 없어 '신사임당이 그렸다고 전한다.'라고만 소개합니다. 두 그림 모두 물가 풍경을 그린 것입니다.

첫 번째 산수화에는 오른쪽으로 트인 강기슭에 중국 그림에 흔히 등장하는 배가 한 척 있습니다. 띠를 엮어 지붕을 인 배입니다. 뱃전에는 사람이 앉아 있습니다. 먼 산 위로 달을 그린 듯한 둥근 것을 보면 밤 풍경인 것 같습니다.

두 번째 그림에서는 시선을 더 뒤로 하고 넓은 수면을 한꺼번에 그렸습니다. 물결이 일렁이는 수면에 작은 배 하나가 돛을 펼친 채 떠 있습니다. 여기에도 그림 위쪽에 둥근 달을 그려 놓았습니다. 흰 부분을 남기고 주변에 먹을 칠해 달이나 해를 표현하는 유백법(留白法)을 썼습니다. 두 그림에 그려진 물가 언덕이나 나무가 거칠어서 두 산수화 모두 수련된 필치의 그림이라고 보기는 힘듭니다.

첫 번째 그림의 오른쪽에 달필 초서로 시구가 적혀 있습니다. 시구는 당나라 때 왕유와 절친했던 시인 맹호연(孟浩然, 689-740)의 「숙건덕강(宿建德江)」입니다. 맹호연이 마흔둘에 지은 것으로 오언시에 특기가 있는 그의 대표작입니다. 건덕강은 절강성 지류가 건덕을 지날 때 부르는 이름입니다. 시는 오언절구라 내용이 쉬울 뿐 아니라 넓은 들판, 맑은 강, 하늘과 달 등 쉬운 대구들이 이어져 한글로만 읽어도 탄성이 절로 나옵니다.

移舟泊煙渚 배를 옮겨 안개 낀 물가에 대니

맹호연 시 산수도 전 신사임당, 지본담채, 34.2×62.2cm, 국립중앙박물관
이백 시 산수도 전 신사임당, 지본담채, 34.8×63.3cm, 국립중앙박물관

日暮客愁新　날 저물어 나그네 수심 새로워라

野廣天低樹　넓은 들판에 하늘은 나무 끝에 낮게 드리우고

江淸月近人　맑은 강에 달이 사람 가까이 다가오네

　시를 읽으니 그림이 한층 분명해집니다. 안개가 조금 낀 달밤, 시인은 강가에 배를 매고 저물어 가는 강변을 바라보며 우수에 젖어 듭니다. 밤하늘의 그림자는 나무 끝에 걸리고 달빛은 그저 사람 주위만 비출 뿐입니다. 시와 그림이 꼭 맞아 떨어집니다.

　두 번째 그림에 적힌 시구는 시의 일부만 적은 것입니다. 그림 왼쪽 시는 이백의 「송장사인지강동(送張舍人之江東)」입니다. '강동으로 떠나는 장사인을 전송한다.'라는 뜻입니다. 이 시는 조선 시대 한문 교과서 역할을 한 『고문진보』에 실려 당시 널리 알려져 있었습니다. 아래 전체 시 가운데 그림에는 가운데 4행만 인용했습니다. 그림 내용과 일치시키기 위해 풍경을 묘사한 부분만 따서 쓴 것 같기도 합니다.

張翰江東去　장한이 강동으로 가려는데

正値秋風時　마침 가을바람 불어오누나

天淸一雁遠　맑은 하늘 외기러기 멀리 날고

海闊孤帆遲　넓은 바다 돛단배 홀로 더디어라

白日行欲暮　해는 뉘엿뉘엿 저물어 가거늘

滄波杳難期　아득한 물결 돌아갈 날 기약하기 어렵네

吳洲如見月　오 땅에서 달을 보거들랑

千里幸相思　부디 날 생각해 주구려

　맑은 하늘을 배경으로 기러기 날고 너른 바다에는 돛단배가 유유히 지나갑니다. 하늘과 바다 사이로 해가 저물며 물결만 일렁이고 있습니다. 시를 읽고 보니

그림 속 물가는 강가가 아니라 바닷가입니다. 달처럼 보이는 동그란 것 역시 달이 아니라 뉘엿뉘엿 저물어 가는 해입니다.

이백의 시가 쓰인 산수도에는 낙관과 인장이 없습니다. 따라서 그림만으로는 신사임당의 작품이라고 단정할 수 없습니다. 신사임당은 글씨도 잘 썼습니다. 오죽헌에는 초서로 당시(唐詩)를 베껴 적은 서예 작품 6점이 전합니다. 이 글씨 역시 낙관이 없어 신사임당의 진필이라고 단정하지 못하고 있습니다.

신사임당의 산수화 두 점은 당나라 시인의 유명 시구가 적혀 있고 그림 내용이 시와 일치해 시의도의 기본 요건을 모두 갖추고 있습니다. 앞서 말했듯 신사임당이 그린 것이라고 단정할 단서가 없어 조선 시대 시의도의 출발을 신사임당 시대로 올려 잡기는 힘듭니다. 그렇지만 신사임당 무렵에 시의도가 그려졌다고 추정하는 것은 충분히 가능합니다.

전쟁 세대 화가들이 남긴 향기로운 그림들

어느 사회에나 전쟁은 변화를 가져옵니다. 전쟁은 개인과 사회를 막론하고 말할 수 없이 큰 고통과 피해를 주게 마련입니다. 전쟁으로 인해 사회가 그 이전과 확연히 달라지기도 합니다. 조선 시대 중기에 일어난 임진왜란과 병자호란 역시 당시 조선 사회에 미증유의 변화를 가져왔습니다.

햇수로 8년을 끈 임진왜란은 일본군 14만여 명이 조선을 침략한 사건입니다. 이를 막아 내기 위해 조선이 청한 명나라 군사가 조선에 10만 명 이상 주둔했습니다. 명군이 조선에 주둔한 상황을 이해하기 위해서는 6·25 전쟁이 끝난 뒤 미군 수만 명이 우리나라에 주둔한 사실을 떠올리면 됩니다. 미군이 주둔한 이태원, 용산, 평택, 오산 등지를 중심으로 보지도 듣지도 못했던 미국 문화가 당시 우리 사회에 급속하게 퍼졌습니다. 임진왜란이 끝난 뒤에도 똑같은 일이 일어났습니다. 명나라 문화는 이전까지만 해도 간헐적으로 전하거나 혹은 유입될 때도 양은 많지 않았습니다. 그러던 것이 임진왜란 후 10만 명이나 되는 군대를 매개로 짧은

기간에 대거 조선에 전해졌습니다.

본격적으로 시의도가 그려지기 시작한 시기도 이와 일치합니다. 1606년에 명나라에서 황태자 탄생을 알리는 사신이 왔을 때 접객사 임무를 맡은 설천(雪川) 어몽룡(魚夢龍, 1566~?)의 그림 가운데 시의도가 있습니다. 이때 온 사신 주지번(朱之蕃)은 서화에 조예가 깊어 조정에서는 그림을 잘 그리는 이경윤(李慶胤), 이정(李霆), 어몽룡을 뽑아 접대하게 했습니다. 이경윤과 이정은 왕족 화가로, 이경윤은 산수화의 대가고 이정은 대나무의 명수였습니다. 어몽룡은 조선에서 매화를 제일 잘 그리는 문인화가로 명성이 자자했습니다.

명나라 사신 주지번은 자부심 높은 문인으로, 이정이나 어몽룡의 그림을 보면서 중국풍과 다르다고 타박을 놓았습니다. 이정의 대나무에 대해서는 "잎을 크게 그린 것은 버드나무 같고, 작게 그린 것은 갈댓잎 같다."라고 했습니다. 또 어몽룡의 매화를 보고 꽃받침이 살구꽃같이 모두 위로 향해 매화가 아니라고 혹평했습니다. 약소국 관리로서 감내할 일이었겠지만, 한편으로는 '중국의 최근 사정이 도대체 무엇이기에?' 하는 억하심정도 품었을 것입니다. 이정과 어몽룡이 이후 어떤 행동을 했는지는 전하지 않습니다.

어몽룡은 작은 매화 그림 〈묵매도(墨梅圖)〉에 먹의 농담 변화만으로 고목에 새 가지가 뻗어 나는 모습, 가지 끝에 새하얀 매화꽃이 활짝 핀 모습을 그렸습니다. 작지만 여간 운치 있지 않습니다. 이 그림 한쪽에 어몽룡은 원나라 매화니(梅花尼)라 불리는 무명 여승의 시를 쓴다고 적었습니다. 그림 가장 왼쪽 아래에 쓰인 '설천서(雪川書)'에서 설천은 어몽룡의 호입니다. 시는 매화를 노래하지만 불교의 진리를 말하고 있습니다. 구도의 요체는 멀리 있는 것이 아니라 주변에 평범하게 존재한다는 진리입니다. 어몽룡이 전체를 옮겨 적은 시는 내용은 평이하지만 깊이가 있습니다.

終日尋春不見春　종일 봄을 찾았건만 보지 못하고

芒鞋踏破嶺頭雲　짚신 고갯마루 구름만 밟았네

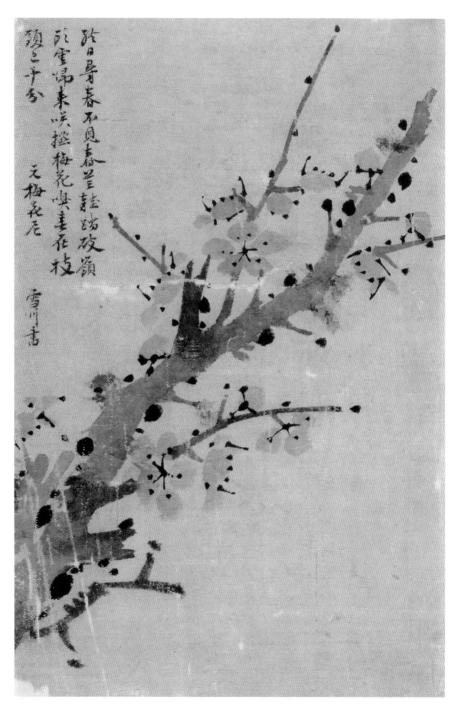

묵매도 어몽룡, 견본수묵, 20.3×13.5cm, 간송미술관

歸來哎撚梅花嗅 돌아와 짐짓 매화 내음 맡아 보니

春在枝頭已十分 봄은 가지 끝에 벌써 와 있었네

　매화는 사군자 가운데 하나로 매서운 겨울이 끝나기도 전에 누구보다 먼저 향기롭고 아름다운 꽃망울을 터뜨립니다. 알려진 대로 군자의 고결한 아름다움을 상징합니다. 그러나 이 경우처럼 매화를 가리켜 '진리는 평범한 가운데 가까이 있다.'라는 식으로 비유한 것은 거의 없습니다. 또한 그런 내용을 그림으로 그린 경우도 드뭅니다.

　어몽룡의 그림은 시의도 형식을 완전히 갖춘 첫 번째 그림입니다. 화가는 먼저 시를 떠올리며 그림을 그린 뒤 시구를 적어 넣었습니다. 그런데 다른 소재와 달리 매화를 소재로 시의도를 그릴 때는 시의 뜻과 그림을 맞추기가 쉽지 않습니다. 매화를 포함해 사군자를 그린 그림은 실제 대나무나 매화를 보고 그리는 사생 그림이 아닙니다. 그러므로 사군자 그림을 놓고서 대상과 닮았다거나 닮지 않았다고 따지는 것은 곤란합니다. 그림 성격이 이러하니 다른 사람의 매화 그림을 놓고 '봄은 가지 끝에 벌써 와 있다.'라고 해도 그만인 셈입니다.

　따라서 사군자인 매난국죽(梅蘭菊竹)을 읊은 시를 가지고 그린 시의도가 시의 이미지를 어느 정도 구현했는지 확인하기는 힘듭니다. 문인 문화가 급격히 확산되는 19세기 후반이 되면 너도나도 문인 흉내를 내면서 사군자를 치고 유명 시구를 적었습니다. 이른바 사군자 시의도입니다. 이들 가운데 품위와 격을 두루 갖추고 아울러 시의 뜻도 살린 그림은 찾기 어렵습니다.

　전쟁 세대 화가의 그림을 하나 더 소개하겠습니다. 인조(仁祖, 재위 1623~49)의 셋째 아들 인평대군(麟坪大君) 이요(李㴭, 1622~58)의 그림입니다. 인평대군은 병자호란 이후 심양에 끌려간 두 형, 소현세자(昭顯世子)와 봉림대군(鳳林大君)과는 달리 인조 곁에 남아 왕의 마음을 위로한 왕자입니다. 부친의 문병차 일시 귀국한 두 형을 대신해, 심양으로 가 일 년 동안 인질 생활을 하기도 했습니다. 이후에도 인평대군은 심양에 두 번 더 다녀왔으며 청이 건국된 뒤에는 사신단 대표가 되어 아

홉 번이나 북경에 다녀왔습니다. 이 과정에서 중국 문물을 많이 접했습니다. 왕족 화가인 인평대군은 그림에 조예가 깊었습니다. 심양에서 돌아올 때 명나라 화원 출신인 맹영광(孟永光)을 데려올 정도였습니다.

인평대군의 그림은 현재 3점 정도가 알려져 있고 그 가운데 시의도가 하나 있습니다. 시의도라는 새로운 형식 외에도 여러 면에서 당시 최신 경향을 보여 주는 그림입니다. 우선 부채에 그린 것이 그렇습니다. 부채에 그림을 그려 감상하는 문화는 오래전부터 있었습니다. 남송 시의도 가운데 부채에 그린 작품이 여럿입니다. 모두 둥근 부채에 그렸습니다.

부채 그림이 민간에 소개된 것은 명대 후반입니다. 명나라 시대에는 과거 지망생이 대거 늘면서 문인 사회가 확대됩니다. 아울러 일상생활에 고아한 운치와 멋을 추구하는 이른바 '댄디한' 문인들이 등장합니다. 이들 사이에서 과거 궁중에서 사용하던 둥근 부채가 아니라 그림을 그린 쥘부채를 가지고 다니거나 감상하는 일이 유행했고, 이 문화가 조선에 전해졌습니다. 쥘부채에 처음 그림을 그린 사람이 인평대군입니다.

인평대군은 또한 남종화풍을 시도했습니다. 남종화는 명나라 후기 탁월한 문인화가이자 이론가인 동기창이 직업 화가의 그림과 문인화가의 그림을 구분하기 위해 제시한 이론에서 시작했습니다. 직업 화가의 그림은 차곡차곡 수련을 쌓아 깨달음에 도달하는 북종선의 수련과 닮았습니다. 반면 문인화가는 마음속에 교양과 학식을 충분히 쌓으면 저절로 고상한 품격이 일어나 곧장 선의 오의(奧義)에 도달하듯 그림에 요체를 그려 낼 수 있다는 것입니다. 동기창은 이렇듯 북종화와 남종화를 구분하고 문인화가가 그리는 그림을 남종화라 했습니다.

남종화에는 이렇다 할 원칙이나 규제가 없습니다. 특정한 스타일도 없습니다. 문인이 주로 먹을 사용해 부드러운 필치로 그린 그림, 이를 가리켜 문인화, 나아가 남종화라고 합니다. 중요한 것은 대상과 꼭 닮게 그리려고 애쓰는 것이 아닙니다. 마음이나 정신에 담긴 이상적 가치, 도덕, 또는 그것이 투영된 풍경 등을 그리려는 의도가 드러난 그림이 남종화입니다. 그래서 문인이 그린 부드러운 필치의

일편어주도 인평대군, 견본담채, 15.6×28.8cm, 서울대학교 박물관

산수 그림은 대개 남종화로 간주됩니다.

인평대군의 부채 그림 〈일편어주도(一片漁舟圖)〉는 앞서 신사임당 작품이라 전하는 그림과는 달리 굵고 강한 먹 터치가 보이지 않습니다. 부드럽게 구사한 강변 풍경이 전체적으로 남종화풍을 띕니다. 그런데 앞쪽에 숲이 우거진 언덕을 둘씩이나 겹쳐 그려 구도가 복잡해졌습니다. 어딘가 막힌 듯한 폐색감(閉塞感)이 듭니다. 남종화풍 산수화의 특색인 트인 느낌이나 맑고 담백한 분위기를 아직 십분 터득하지 못했기 때문이라 하겠습니다.

위쪽으로 시구가 보입니다. '일편어주귀하처 가재강남황엽촌(一片漁舟歸何處 家在江南黃葉邨)'이라고 적었습니다. 시를 지은 사람은 북송의 대학자 소식입니다. 소식은 당시 유명 화가 이세남(李世南)이 그린 가을 경치 그림을 보고 「서이세남소화추경(書李世南所畵秋景)」이란 시를 지었습니다.

野水參差落漲痕　　들판 구덩이 듬성듬성 물 빠진 자리

疎林欹倒出霜根　　성근 숲 기운 나무의 이슬 맞은 뿌리 보이네

扁舟一棹歸何處　조각배 노 저어 어디로 가는가

家在江南黃葉村　집은 강 남쪽 단풍 든 마을에 있다오

　인평대군이 부채 그림에 옮겨 적은 시구는 일부입니다. 게다가 첫 구절은 원시와 조금 다릅니다. 시에서는 '조각배 노 저어[扁舟一棹]'라고 했지만 인평대군은 '한 조각 고깃배[一片漁舟]'라고 했습니다. 시의도에서 한두 글자가 달라지는 경우는 예사입니다. 시가 다른 것은 아닙니다.

　시에서는 물이 줄어든 강남 하류의 가을 풍경을 묘사했고 인평대군이 이 풍경을 비슷하게 그렸지만 그림에서는 시적 서정이 잘 느껴지지 않습니다. 어느 일이나 초기에는 서툴게 마련인데 〈일편어주도〉가 그러한 사례로 보입니다.

4 조선 시의도의 길목

명청 교체기, 조선의 문호가 열리다

17세기 후반 안팎으로 조건이 맞아떨어져 조선에 시의도가 본격적으로 소개됐습니다. 우선 조선 밖에서 명과 청이 교체됐습니다. 여진족이 세운 청은 명에 이어 중국을 통치하면서 새로운 정책을 택했습니다. 청은 명을 멸망시키고 북경에 무혈입성한 후 중국 대륙을 장악했지만, 여진족 인구는 거대한 중국 인구에 비해 극소수에 불과했습니다. 그래서 청은 중국 역대 왕조가 과거 주변 이민족에게 적용한 이이제이(以夷制夷), '이민족으로 이민족을 다스린다.'라는 정책을 조금 바꿔 활용했습니다. 청은 '한족으로 한족을 통제[以漢制漢]'하는 정책을 택했습니다. 군사 조직과 행정적인 측면에서 여진족과 한족을 나란히 수장으로 앉히는 이원 체제를 갖춘 것입니다. 행정 능력이 있는 한족 관료를 활용하면서 한편으로는 여진족이 이를 감독하게 했습니다.

 이런 발상은 한족의 협력 내지 도움이 없으면 통치가 불가능하다는 생각에서 나온 것입니다. 원나라 때 몽골족이 한족을 멸시하고 억압한 것과는 정반대입니다. 청은 이른바 느슨한 형태의 협동 정부 혹은 공동 정부를 지향했습니다. 이를 통해 한족의 반발과 저항을 자연스럽게 누그러뜨렸습니다. 청은 이런 포용책을 주변 나라에도 그대로 적용했습니다. 주변국은 명 시대와 달리 관대한 대접을 받았습니다.

명은 이민족을 늘 경계했습니다. 조공을 받는 조건으로 이민족을 왕으로 봉했지만 의심의 눈초리를 거두지는 않았습니다. 이민족인 몽골족의 지배를 받은 것을 교훈 삼아 늘 색안경을 끼고 주변을 경계한 것입니다. 조선에 대해서도 마찬가지였습니다. 조선은 건국 이래 명에 조공하며 매년 사신을 보냈으나 명의 대접은 차갑기 그지없었습니다.

조선은 태조 이성계(李成桂)의 선조(先祖)를 잘못 표기한 『대명회전(大明會典)』내용을 시정해 달라고 명에 요청했으나 무려 200년 동안이나 묵살당했습니다. 명은 조선 사신의 행동을 엄격하게 제한했습니다. 조선 사신은 공식 행사가 아니면 북경에서 명 관리나 일반인과 사적으로 일체 교류할 수 없었습니다. 또 숙소 밖을 다닐 때도 일일이 통제당했습니다. 그러던 것이 청이 되자 상황이 바뀌었습니다. 청은 처음에는 조선 사신에 대해 명의 관습을 계승해 규제했으나 나라가 안정되자 제한을 서서히 완화했습니다.

17세기 후반 들어 중국과 교류가 자연 활발해지면서 중국에서 유행하는 문화나 사조가 한층 빠르게 조선에 유입됐습니다. 이때 전해진 유행 가운데 가장 주목할 만한 것이 문인 취향 생활 방식입니다. 일상생활에서 문인의 생활 방식을 흉내내는 풍조는 중국에서 명나라 후기 들어 유행했습니다. 특히 경제력이 뛰어난 강남 지방 사람들이 유행을 선도했습니다.

알고자 하는 욕망이 지식 산업을 낳고

명 후기에 문인 취향이 유행한 것은 이 시기에 이미 지식 사회의 원형이라 할 만한 바탕이 갖춰졌기 때문입니다. 이미 명 태조 주원장 시대에 기초가 놓였습니다. 주원장은 중국 통일 위업 외에 문자 혁명이라는 과업을 이뤄 냈습니다. 글자를 읽고 이해하는 식자 비율을 대폭 끌어올린 것입니다.

주원장은 고아 출신으로 어려서 하층민들과 뒤섞여 온갖 궂은일을 겪었습니다. 그러면서 무지와 무교양에서 비롯한 난폭함이 사회 혼란을 가중시킨다는 것을 몸

소 체험했습니다. 그는 명을 건국하고 나서 '국민 교육 헌장'과 같은 것으로 '육유(六諭)'를 반포했습니다. 육유는 네 글자로 된 구절 여섯 개를 이릅니다. '부모에게 효도하고 순종하라[孝順父母]', '나이 든 사람을 존경하라[尊敬長上]', '향리에서 화목하게 지내라[和睦鄉里]', '자손을 훈육하고 가르쳐라[敎訓子孫]', '각자 생업에 힘쓰라[各安生理]', '나쁜 짓은 해서는 안 된다[毋作非行]'로 이뤄졌습니다. 육유는 전통 가정과 사회가 기본적으로 지켜야 할 도덕, 특히 유교적 사회도덕입니다. 주원장은 육유를 정한 뒤 각지의 주민이 한 달에 여섯 번씩 모두 모여 이를 암송하라 명했습니다.

주원장의 칙령은 명 사회 전반에 유교의 기본 정신을 확산·침투시키는 효과를 거두었습니다. 명 전반기의 사회가 금욕과 절제를 앞세우며 검박(儉朴), 절약 정신을 숭상한 데는 말할 것도 없이 육유의 영향이 컸습니다. 또한 스물네 글자로 된 글을 다달이 몇 번씩 암송하는 과정에서 시골 농부부터 노인, 아낙네까지 자연스레 글을 깨치게 되었습니다.

사회에 글을 읽는 사람이 많아지면 지식 산업이 등장합니다. 이에 따라 명 중기 이후 출판 시장이 폭발적으로 성장합니다. 가히 출판의 시대라고 할 만큼 책이 쏟아져 나왔습니다. 주원장의 넷째 아들이자 명의 세 번째 황제인 영락제(永樂帝, 재위 1402~24)는 "사대부든 서민이든 집에 여유가 생기면 책을 지니고자 한다. 하물며 조정에서야 말할 것 있으랴."라고 하면서 열심히 책을 수집했습니다. 영락제 재위기에 궁중 문연각(文淵閣)에 장서가 무려 100만 권이 새로 들어왔습니다. 이를 바탕으로 프랑스 백과사전보다 빠른 15세기 초에 명은 이미 1만 2,000책, 권수로는 2만여 권에 이르는 『영락대전(永樂大典)』을 완성했습니다.

영락제는 장서 수집과 백과사전 출판에 관심을 기울인 것 외에도 이후 문인 사회를 뿌리째 흔든 출판 사업에 착수했습니다. 영락제는 과거 교과서를 정비하는 과정에서 시험 내용인 경전 해석을 통일시켰습니다. 과거제는 원나라 때는 시행되지 않다가 명에 들어 부활했습니다.

춘추 시대에 등장한 유교 경전에는 시간이 흐르며 새로운 해석이 덧붙었습니

다. 한나라부터 당나라까지의 주석을 고주(古注), 송 이후의 주석을 신주(新注)라고 부릅니다. 유교 경전의 내용을 주로 묻는 시험에 정답을 써내기 위해서는 고주와 신주를 모두 섭렵해야 했습니다. 송 때는 공부할 분량이 하도 방대해서 과거 응시자는 적어도 10년 동안 아무 일도 하지 않고 공부에만 매달려야 했습니다. 이를 위해 집안의 전폭적인 지원이 필요했습니다. 그래서 명나라 과거는 양민 이상이면 누구나 응시가 가능했지만 실제로는 재력 있는 집안 자손만이 과거에 응시했습니다.

영락제는 이러한 상황을 개선하기 위해서 시험에 나오는 사서오경의 주석을 통일시켰습니다. 주석서를 모두 집대성한 『오경대전(五經大全)』과 『사서대전(四書大全)』을 만들어 지방의 각 학교에 비치했습니다. 또한 주자학자들이 주장한 여러 학설을 모아 『성리대전(性理大全)』 한 권으로 정리했습니다. 과거를 준비하는 사람들은 여러 책을 볼 것 없이, 이 세 책만 공부하면 과거를 볼 수 있었습니다. 여기에 추가로 과거용 문장인 팔고문(八股文)을 익혔습니다.

교과서 정비로 공부가 수월해지자 과거 응시자가 폭발적으로 늘었습니다. 물론 응시자 수와는 상관없이 합격자 수는 한정되어 있었습니다. 양민이든 사대부든 과거에 합격하지 못하는 사람은 생기게 마련입니다. 이들은 시험에 떨어졌다 해도 예전 삶으로 돌아갈 수 없었습니다. 그래서 불합격한 채로 문인으로 살아가는 사람이 크게 늘었습니다. 이즈음 과거에 떨어진 문인에게 공부를 하며 쌓은 유교 지식과 문학적 소양으로 살길이 생겨나고 있었습니다. 관료가 되지 않고도 글을 써서 먹고살 수 있는 직업 문인의 길이 열렸습니다.

직업 문인 수의 증가는 사회가 생산·보유하는 지식의 총량이 늘어난 것을 뜻합니다. 출판 활성화로 지식 유통 속도가 빨라지면 지식 유통량이 폭발적으로 늘어나는 선순환이 일어납니다. 명나라는 그런 점에서 지식 사회 초기의 모습을 보이고 있었습니다. 이 시기에 글을 소비하는 문화가 폭넓게 자리 잡았습니다.

명 중기 축윤명, 문징명 등과 함께 소주(蘇州)가 낳은 4대 수재로 꼽힌 당인(唐寅)의 삶이 당시 분위기를 잘 설명해 줍니다. 당인은 젊어서 소주 화단을 대표하는

문인화가 심주에게 그림을 배웠지만 재능을 믿고 젊은 시절 방탕하게 지냈습니다. 그러다 동네 선배인 축윤명의 설득으로 뒤늦게 과거 공부를 시작했습니다. 29세 때 향시에 보란 듯이 일 등으로 합격하고 2차 시험을 위해 북경에 올라왔습니다. 하지만 불행히도 시험 전 여러 모임에 기웃거리다 부정행위에 연루되고 말았습니다. 이로 인해 당인은 일 년 동안 감옥 생활을 했고 과거 응시 자격을 영구히 박탈당했습니다.

예전 같으면 당인은 닫힌 출셋길 때문에 울분 속에서 불행하게 살았을 테지만, 이 무렵에는 직업 문인이라는 출셋길이 하나 또 있었습니다. 당인은 그림을 그려 주고 글을 지어 주면서 직업 화가 겸 문인으로 화려하게 살았습니다. 뛰어난 그림 솜씨로 후대에 '명 4대가'라는 명칭을 얻기에 이릅니다.

명에 지식 사회가 자리 잡자 문인의 교양인 시의 저변 역시 광범위하게 확장됐습니다. 한시(漢詩)는 고대에 다양한 생활 현장에서 불리던 노래들이 문자로 정착하면서 생긴 일종의 정형시입니다. 명나라 이전까지만 해도 시는 일부 문인과 사대부만이 향유했습니다. 그러던 것이 명나라 시대에 일반 교육이 확대되어 식자율이 높아지고, 문인 취향에 대한 사회적 동경이 유행하면서 시 짓는 일이 일반에까지 확산된 것입니다.

시를 짓는 사람들이 많아지자 시 이론 정립도 활발해졌습니다. 고문사파(古文辭派)는 '문장은 진한의 문장을 본받아야 하고 시는 성당 시대 시를 모범으로 삼아야 한다.'라고 주장했습니다. 한편 공안파(公安派)는 반론을 제기하며 '옛것을 모방만 해서는 시도 문장도 될 수 없다.'라고 주장했습니다. 이 밖에도 다양한 시 이론 유파가 등장했습니다. 명대 후반에는 일반인들이 문인 모임을 흉내 내 시사를 결성하고 시를 짓는 일이 다반사가 됐습니다. 시작 이론을 놓고 일급 시인들이 논쟁을 벌인 것도 이런 배경에 따른 것입니다. 청에 들어서 시는 더욱 일반화됐습니다. 이와 같은 현상은 17세기 중반 이후 중국에 간 조선 사신의 눈에 비치면서 조선으로 곧장 전해졌습니다.

당시 조선의 환경도 명의 새로운 경향과 사조를 받아들일 만했습니다. 조선은

임진왜란과 병자호란으로 막대한 피해를 입었지만 17세기 중반을 지나며 회복하기 시작했습니다. 효종(孝宗, 재위 1649~59) 때부터 착수한 국가 재건 작업이 착실하게 성과를 거두고 있었습니다.

황폐한 농지를 새로 개간하고 모내기법 같은 신영농 기법을 도입하면서 생산량이 대폭 늘었습니다. 사회는 안정되고 인구도 착실히 늘었습니다. 또한 임진왜란 이전과 달리 상업이 발전하기 시작했습니다. 결정적인 계기는 대동법을 전국에 실시한 것입니다. 이전까지 각 지방은 조정에 공물로 특산품을 바쳤습니다. 특산품은 종류도 많거니와 성격도 달라 조정은 지방마다 공평하게 부담을 지우기가 매우 힘들었습니다. 그래서 임진왜란 이전부터 쌀로 대신 납부하게 하자는 논의가 있었습니다. 전쟁을 계기로 제도가 개편되면서 공물을 쌀로 내게 하는 대동법이 전국적으로 시행되었습니다.

대동법이 시행되면서 공평한 조세가 가능해졌습니다. 대동법은 뜻하지 않은 방향에서 효과를 거두기도 했습니다. 쌀을 중심으로 한 교환 경제, 즉 상업 유통 경제가 발전한 것입니다. 지방 수공업자는 공물로 바칠 쌀을 구하기 위해 자신이 만든 물건을 시장에 내다 팔아야 했습니다. 물건을 내다 파는 과정에서 쌀이 교환의 중심이 되었습니다.

또한 규격화된 쌀 화물을 자주 운반하게 되면서 운송 체계도 발전하게 됐습니다. 숙종 때인 1689년에는 상평통보가 법정통화가 되면서 유통 경제에 큰 발전을 가져왔습니다. 이렇게 되자 과거 농업에 종사하던 인구가 상당수 유통이나 상업 분야로 이동했고, 이 과정에서 부유한 양민이 다수 등장했습니다.

부와 안정을 손에 넣은 사람들은 재산과 행복을 유지하기 위해 2세 교육에 열의를 보이게 마련입니다. 이들의 교육 목표는 성인군자를 만들어 내는 것이 아닙니다. 가문을 빛내고 집안의 울타리가 될 과거 합격자를 배출하는 것입니다. 그래서 이 시기에 과거 지망생이 급격히 늘었습니다. 이렇듯 17세기 후반 조선에서는 사회가 안정되면서 경제가 급속하게 발전하고 식자율이 높아지면서 지식 기반 사회가 등장했습니다. 일찍이 중국에서 나타난 현상이 비로소 조선에서도 일어난

것입니다.

이때 중국의 새로운 경향이나 유행에 민감하게 반응하며 수용하려는 계층이 등장합니다. 바로 경화세족(京華世族)입니다. 서울과 경기 인근에 거주하면서 대대로 관료를 배출한 집안을 가리킵니다. 이들은 지방 출신이었으나 연이어 벼슬길에 오르면서 서울이나 서울 근교에 터를 잡게 되었습니다. 경화세족은 전문 지식을 쌓고 인맥을 형성하는 과정에서 정보의 중요성을 절감했습니다. 이들은 중국 외교 전면에 기용되는 경우가 많았습니다. 그렇지 않더라도 인맥을 통해 중국 서적을 구해 보면서 중국의 새로운 학문 사조나 유행을 누구보다 먼저 접했습니다. 그러다 보니 자연히 중국 문화를 체계적으로 받아들여, 조선 사회에서 문화 선도자 역할을 하게 되었습니다. 초기 시의도 역시 이들을 중심으로 확산되었습니다.

화첩 한 권이 문인 취향을 전하다

조선 안팎으로 환경이 착착 마련되는 가운데 시의도 확산에 기폭제가 될 만한 일들이 연달아 일어났습니다. 첫 번째는 1606년 4월 중국 사신이 가져온 화첩입니다. 중국에서 한림학사 주지번이 사신으로 온 이야기를 앞에서 했습니다. 주지번은 만력제(萬曆帝, 재위 1572~1620)의 황손 탄생 사실을 알리러 온 길에 화첩 하나를 들고 왔습니다. 자신을 접대한 조선 관리들에게 이 화첩을 보이고 돌아갈 때 압록강을 건너면서 선물로 주고 갔습니다. 화첩《천고최성첩(千古最盛帖)》은 즉각 선조(宣祖, 재위 1567~1608)에게 헌상됐습니다.

《천고최성첩》은 한쪽에는 글이, 다른 한쪽에는 그림이 있는 화첩으로, 글 스무 편과 그림 스무 점이 수록되어 있습니다. 글은 조선 문인이라면 누구나 공부하며 익히는 『고문진보』, 『문선(文選)』 등에서 뽑은 것들입니다. 구양수(歐陽脩)의 「취옹정기(醉翁亭記)」, 중장통(仲長統)의 「낙지론(樂志論)」, 소식의 「희우정기(喜雨亭記)」 등입니다. 시도 몇 편 있는데 이백의 「촉도난(蜀道難)」, 왕유의 「도원행(桃源行)」, 왕발(王勃)의 「등왕각서(滕王閣序)」 등입니다. 글은 주지번이 직접 썼고, 그림은 화가 오

망천(輞川)이 그렸습니다.《천고최성첩》은 문학을 시각화해 보여 준 화첩인 셈입니다.

중국 회화사에는 유명 일화나 고사(故事)를 그리는 오랜 전통이 있습니다. 그렇다면《천고최성첩》에는 새로운 것이 없는 것 같습니다. 이 화첩이 다른 화첩과 구분되는 점은 문학 텍스트를 그림 옆에 적어 시각화한 내용을 즉시 확인할 수 있도록 한 것입니다. 텍스트가 시인 경우는 그대로 시의도가 됐습니다.

《천고최성첩》은 당시 조선 문인들 사이에 크게 화제가 됐습니다. 많은 사람들이 직접 보고 싶어 하자 선조는 화첩을 내놓고 사본을 만들게 했습니다. 이 배려로 사본 두 권이 제작됐고, 이 사본을 빌려 본 사람이 재차 사본을 만들었습니다. 17세기 전반에 여러 화가가 만든 사본이 나타났고 현재까지 전하는 것만 해도 일곱 종류나 됩니다.

선문대학교 박물관 소장품인《중국고사도첩(中國故事圖帖)》은 이 당시에 제작된 사본 가운데 하나로 여겨집니다. 제목은《천고최성첩》에 대한 연구가 제대로 이뤄지지 않았을 때 붙였습니다. 화첩 말미에는 '경술모춘하완(庚戌暮春下浣)'이란 관기가 있어 1670년 3월 말에 제작된 것으로 추정합니다. 전하는 과정에서 몇 장이 떨어져 나갔는지, 현재 전하는 것은 글과 그림 열일곱 점입니다.《중국고사도첩》에는 이백의 「촉도난」, 두보의 「추흥(秋興)」, 백거이의 「비파행(琵琶行)」 등 유명 시를 그린 그림이 실려 있습니다. 이 책은 시의도 시대를 맞이하는 조선 화가들에게 시가 그림이 되는 사례를 한층 직접적으로 예시하는 역할을 했습니다.

「비파행」을 그린 작품을 예로 들어 보겠습니다. 「비파행」은 백거이의 대표적인 장편 시입니다. 명나라 때 문징명의 둘째 아들 문가(文嘉, 1501~83)가 「비파행」으로 그림을 그렸습니다. 시의 서문에는 이 시를 짓게 된 사연이 전합니다. 백거이가 좌천되어 구강현에 있을 때 일입니다. 그는 심양강에서 손님을 전송하다 배 안에서 들려오는 비파 소리를 들었습니다. 백거이가 비파 뜯는 여인에게 사연을 물으니, 여인은 한때 장안의 기생이었으나 궁을 나와 떠돌다가 늙어 버렸다고 했습니다. 백거이는 이 말을 듣고 새삼 귀양 온 자신의 처지가 떠올라 시를 읊었습니다.

白樂天琵琶行

潯陽江頭夜送客 楓葉荻花秋瑟瑟 主人下馬客在船 舉酒欲飲無管絃 醉不成歡慘將別 別時茫茫江浸月 忽聞水上琵琶聲 主人忘歸客不發 尋聲暗問彈者誰 琵琶聲停欲語遲 移船相近邀相見 添酒回燈重開宴 千呼萬喚始出來 猶抱琵琶半遮面 轉軸撥絃三兩聲 未成曲調先有情 絃絃掩抑聲聲思 似訴平生不得志 低眉信手續續彈 說盡心中無限事 輕攏慢撚抹復挑 初為霓裳後六么 大絃嘈嘈如急雨 小絃切切如私語 嘈嘈切切錯雜彈 大珠小珠落玉盤 間關鶯語花底滑 幽咽泉流冰下難 冰泉冷澀絃凝絕 凝絕不通聲暫歇 別有幽愁暗恨生 此時無聲勝有聲 銀瓶乍破水漿迸 鐵騎突出刀槍鳴 曲終收撥當心畫 四絃一聲如裂帛 東船西舫悄無言 唯見江心秋月白 沉吟放撥插絃中 整頓衣裳起斂容 自言本是京城女 家在蝦蟆陵下住 十三學得琵琶成 名屬教坊第一部 曲罷曾教善才服 妝成每被秋娘妒 五陵年少爭纏頭 一曲紅綃不知數 鈿頭銀篦擊節碎 血色羅裙翻酒污 今年歡笑復明年 秋月春風等閒度 弟走從軍阿姨死 暮去朝來顏色故 門前冷落鞍馬稀 老大嫁作商人婦 商人重利輕別離 前月浮梁買茶去 去來江口守空船 繞船月明江水寒 夜深忽夢少年事 夢啼妝淚紅闌干 我聞琵琶已歎息 又聞此語重唧唧 同是天涯淪落人 相逢何必曾相識 我從去年辭帝京 謫居臥病潯陽城 潯陽地僻無音樂 終歲不聞絲竹聲 住近湓江地低濕 黃蘆苦竹繞宅生 其間旦暮聞何物 杜鵑啼血猿哀鳴 春江花朝秋月夜 往往取酒還獨傾 豈無山歌與村笛 嘔啞嘲哳難為聽 今夜聞君琵琶語 如聽仙樂耳暫明 莫辭更坐彈一曲 為君翻作琵琶行 感我此言良久立 卻坐促絃絃轉急 淒淒不似向前聲 滿座重聞皆掩泣 座中泣下誰最多 江州司馬青衫濕

비파행
작자 미상, 《중국고사도첩》, 지본채색.
글씨 27×25.7cm · 그림 27×30cm,
선문대학교 박물관

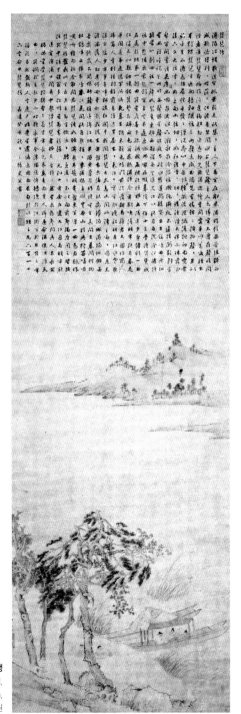

비파행
문가. 명. 지본담채,
130,5×43,7cm,
베이징 고궁박물원

「비파행」은 초로의 여인을 통해 드러나는 생의 애달픔과 허전함을 노래해 많은 이들에게 공감을 얻으며 널리 회자됐습니다. 문가는 이 시를 가지고 강 한복판에서 시인이 배에 앉아 늙은 기생의 비파 소리에 귀 기울이는 장면을 그렸습니다. 그림 위쪽에 「비파행」 시구가 전부 적혀 있습니다.

문가의 그림은 그림에 시가 적혀 있다는 점에서 명대 시의도를 대표할 만합니다. 하지만 당시 조선 화가나 그림 애호가가 이 그림을 봤을 리 만무합니다. 그러나 《중국고사도첩》에 「비파행」을 그린 그림이 들어 있었기에 「비파행」과 이를 그린 그림은 시의 이미지가 그림이 될 수 있다는 좋은 예가 됐을 것입니다. 실제로 《중국고사도첩》에 있는 왕유의 시 「도원행」은 이후 조선의 여러 화가들이 그렸습니다. 이들 그림의 구도는 대개 이 화첩 속 그림과 유사합니다.

당시 《천고최성첩》에 대한 관심과 흥미는 지대했습니다. 1720년 무렵, 영조(英祖, 재위 1724~76)는 도화서 화원을 동원해 《천고최성첩》의 조선판이라 할 《만고기관첩(萬古奇觀帖)》을 만들게 했습니다. 이 화첩은 《천고최성첩》과 달리 시가 중심이 된 화첩이라, 시 22편에 산문은 일곱 편밖에 실리지 않았습니다. 각각에는 그 내용을 그린 그림이 있습니다. 이 가운데 화원 화가 장득만(張得萬, 1684~1764)이 백거이의 「비파행」을 그린 〈심양송객(潯陽送客)〉이 있습니다. 아쉽게도 이 그림에는 비파 뜯는 여인이 보이지 않습니다. 다만 버드나무 우거진 강가에서 뱃전에 함께 올라 송별주를 나누는 주인과 객이 보일 뿐입니다.

《만고기관첩》은 시의도적인 성격을 훨씬 많이 띠고 있습니다. 이 화첩 역시 《천고최성첩》처럼 그림 반대쪽에 시가 적혀 있습니다. 하지만 시구 자체를 화면 속에 적은 것도 있습니다. 당나라 시인 가도(賈島, 779~843)의 시 「심은자불우(尋隱者不遇)」를 그린 장득만의 그림입니다. 그림에는 그림의 제목이자 가도 시의 첫 구절인 '송하문동자(松下問童子)'가 적혀 있습니다. 가도는 어렵사리 과거에 급제해 진사가 됐지만 관운이 나빠 지방관을 전전한 사람입니다. 시를 고심 끝에 짓는 것이 특징이라, '퇴고(推敲)'라는 말도 가도의 일화에서 나왔습니다. 불행한 관료 생활에 한이 맺혀서인지 그의 시에는 한(恨), 수(愁), 고(苦)가 자주 보입니다. 하지만 이

심양송객 장득만, 《만고기관첩》, 지본채색, 38×30cm, 삼성미술관 리움

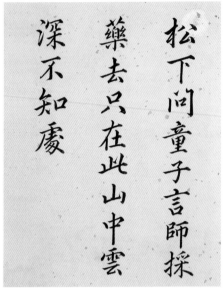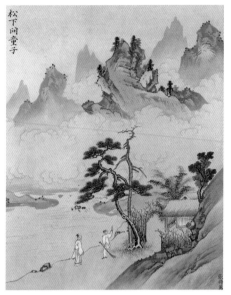

송하문동자 장득만, 《만고기관첩》, 지본채색, 38×30cm, 삼성미술관 리움

시만큼은 담담하고 그윽한 은자의 세계를 묘사해 찬사를 많이 받았습니다.

松下問童子　소나무 아래 동자에게 물으니
言師採藥去　스승은 약초 캐러 갔다 하네
只在此山中　이 산 안에 계시긴 한데
雲深不知處　구름 자욱해 알 수 없다네

　장득만은 집 앞 소나무 아래서 마당을 쓸던 동자가 낯선 손님을 맞아 멀리 구름
낀 산을 가리키는 모습을 그렸습니다. 시구가 그림에 들어 있고 그림과 시의 내용
이 조응한다는 점에서 시의도로서 나무랄 데가 없습니다. 장득만과 비슷한 시기
에 겸재(謙齋) 정선(鄭敾, 1676~1759)도 「심은자불우」를 소재로 부채 그림을 그렸습
니다. 정선도 '송하문동자'라는 첫 구절을 그림에 적었습니다. 또한 집 앞에서 동
자가 손님을 맞는 장면을 그렸습니다. 큰 소나무가 이들에게 짙은 그늘을 드리우
는 것도 시의 내용과 같습니다.

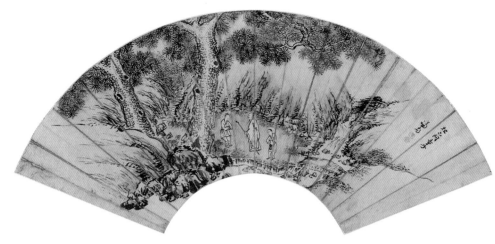

송하문동자 정선, 지본수묵, 22×65cm, 개인 소장

　시의도가 유행하면서 여러 화가가 「심은자불우」를 그렸습니다. 정선보다 100년쯤 뒤에 등장한 18세기 풍속화가 긍재(兢齋) 김득신(金得臣, 1754~1822)도 이 시를 그린 〈산수도〉가 있습니다. 세월이 제법 흘러서인지 김득신 그림 속 집은 깊은 산속보다는 마을에서 조금 떨어진 한적한 터에 자리 잡은 것처럼 보입니다. 김득신의 그림에서도 키 큰 소나무가 있고 동자가 손짓으로 먼 산을 가리킵니다. 앞서 소개한 그림과는 달리 이 그림에는 가도의 시가 전부 적혀 있습니다.

　《천고최성첩》이 전해진 비슷한 시기에 시의도 발전에 두 번째로 자극을 준 일이 일어났습니다. 명대 중기 이후 출판된 미술 화보집이 조선에 전해진 것입니다. 무엇보다 크게 자극이 된 것은 당시(唐詩)를 그림으로 그린《당시화보(唐詩畵譜)》입니다. 명 말기인 1620년경에 목판 인쇄술이 크게 발달한 안휘성 신안 출신 문인 황봉지(黃鳳池)가 펴냈습니다. 그는 널리 회자되던 당시 161수를 선정해 정운붕(丁雲鵬), 채원훈(蔡元勛), 당세정(唐世貞) 등 직업 화가에게 그림을 그리게 하고, 유명 서예가에게 시를 적게 한 뒤 목판에 새겨 출판했습니다.

　《당시화보》역시 한쪽에 시가 있고 마주 보는 면에는 그림이 실린 형식입니다. 하지만 목판으로 찍어 대량 유통했다는 점에서《천고최성첩》과는 비교할 수 없이 큰 파급 효과를 가져왔습니다. 이 화보집도 17세기 중반 무렵에 조선에 전해진 것

松下問童子
言師採藥
去只在此山
中雲深不知
處

坑石

산수도 김득신, 지본수묵, 49×29cm, 서울대학교 박물관

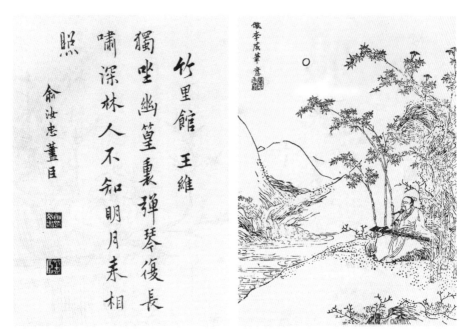

당시화보 왕유 시 「죽리관」

으로 보입니다. 더욱이 《당시화보》에는 시를 묘사한 그림이 147장이나 실려 있어 시의도 교과서로서 더할 나위 없는 역할을 했습니다.

근래 연구에 따르면 《당시화보》 그림을 바탕으로 한 조선 후기 시의도는 10여 점 됩니다. 시대는 조금 늦지만 단원(檀園) 김홍도(金弘道, 1745~1806?) 역시 《당시화보》를 많이 참고했습니다. 고려대학교 박물관에 있는 김홍도의 〈죽리탄금도(竹裡彈琴圖)〉는 여러 면에서 《당시화보》를 참조한 그림으로 보입니다. 제목 '죽리탄금도'는 당나라 시인 왕유의 시 제목을 참고한 것입니다.

이백, 두보와 함께 당나라를 대표하는 3대 시인으로 손꼽히는 왕유는 중년에 잠시 벼슬을 그만두고 장안 교외인 망천(輞川)에 별장을 지어 은거했습니다. 망천장 생활은 동료들의 부러움을 샀고 왕유는 때때로 친구들을 초대해 전원생활을 함께 즐겼습니다. 그 가운데 한 사람이 시인 배적(裴迪)입니다. 왕유는 배적을 자주 초대해 망천장 여러 곳을 돌면서 시를 주고받았습니다. 두 사람이 각각 스무 수를 지어 시집으로 묶었는데, 「죽리관」도 이때 읊은 시입니다.

죽리탄금도 김홍도, 지본수묵, 22.4×54.6cm, 고려대학교 박물관

獨坐幽篁裏　홀로 대숲에 앉아

彈琴復長嘯　거문고에 맞춰 노래를 부르네

深林人不知　깊은 숲엔 아무도 없고

明月來相照　밝은 달만 찾아와 비춰 주네

　문인들은 한적한 곳을 찾거나 산보를 즐기며 생각을 가다듬는 일이 많았습니다. 「죽리관」도 문인들의 이러한 습관을 묘사하는 것부터 시작합니다. 예로부터 거문고 소리는 공자(孔子)가 '예(藝)에 맞는 음'이라 한 이후로 문인의 마음을 가장 잘 상징하는 악기로 여겨졌습니다. 이 시에서도 홀로 대숲을 찾아 거문고를 타지만 깊은 숲에 달리 듣는 이 없이 달빛만 찾아왔노라고 했습니다.

　《당시화보》의 그림을 먼저 살펴보겠습니다. 당시 서예가인 유여충(兪汝忠)이 유려한 행서로 시 제목과 함께 4행에 걸쳐 내용을 쓴 것이 눈에 띕니다. 그림을 보니 제법 물이 많아 보이는 계곡을 둘러싸고 대나무가 숲을 이루고 있습니다. 대숲 빈터에서 고사가 거문고를 한 곡조 뜯고 있습니다.

　18세기를 대표하는 화가 김홍도는 무엇을 그리든 자기 식으로 소화해 내는 천

재였습니다. '김홍도' 하면 떠올리는 풍속화 역시 이전에 없던 그림이 아닙니다. 전에도 농사, 여행, 집짓기 등을 소재로 한 그림이 더러 있었습니다. 중국에서 한 해의 농사일을 그림으로 그린 판화가 그 무렵 전해지기도 했습니다. 이런 자료를 종합하고 그 위에 조선 사람 옷을 입혀 조선 논밭에서 일하는 모습으로 그린 이가 김홍도입니다.

김홍도는 〈죽리탄금도〉에도 《당시화보》 내용을 그대로 가져오지 않고 자기 식으로 새로이 해석해 그렸습니다. 부채에 그림을 그렸고 배경을 계곡 주변 대나무 숲에서 한적한 대숲으로 바꾸었습니다. 운치 있게 등을 돌린 동자가 차를 달이는 모습을 더했습니다. 또 있습니다. 화보에서는 달을 동그랗게만 표현했으나 김홍도는 옅은 먹을 군데군데 풀어 이미 어둠이 내려앉은 숲 안에 달을 담았습니다. 한쪽 옆에는 유려한 필치로 「죽리관」 시 전체를 적었습니다. 말할 것도 없이 시의도입니다. 김홍도는 《당시화보》에서 착상했으나 순전히 자기 방식으로 바꾸어 그림을 전개했습니다.

김홍도의 작품을 사례로 《당시화보》가 시의도 전개에 어떤 역할을 했는지 살펴보았습니다만, 이는 다소 시대를 늦춰 잡은 것입니다. 이미 17세기 중반에 《천고최성첩》이 큰 화제가 되고 시의도 교과서라 할 《당시화보》가 전래되면서 시의도가 유행할 만한 환경이 갖춰져 있었습니다.

芭蕉得雨便欣然　비에 젖은 파초 싱그럽기도 하네
終夜作聲清更妍　지난밤 파초 잎의 빗소리 맑고도 아름다워
細聲巧學蠅觸紙　작은 소리는 파리가 종이에 앉는 듯 살풋하고
大聲鏘若山落泉　큰 소리는 산에서 샘물 떨어지듯이 쟁쟁하네

양만리, 「파초우(芭蕉雨)」

Ⅱ

시를 그린 조선 화가들

1 선구자들

그림을 읽는 재미

새로운 일이 일어나려면 선봉장이 필요합니다. 17세기 후반 들어 시의도가 사회적으로 정착·확산할 분위기가 무르익었습니다. 이 시대를 무대로 살다 간 화가는 많이 있었습니다만 특히 서너 명이 시의도 유행을 선도했습니다. 이들은 그림에 시구를 분명하게 적어 놓고 그림과 시의 이미지가 조응하는 데 신경 썼습니다.

　제일 먼저 소개할 화가는 창곡(蒼谷) 홍득구(洪得龜, 1653~?)입니다. 영의정을 지낸 홍명하(洪命夏)의 손자로 벼슬은 목사(牧使)를 지냈습니다. 정정당당한 문인화가입니다. 현재 남아 있는 그림은 서너 점뿐입니다. 이 그림들은 필치나 구성이 소략(疏略)해 아마추어의 분위기를 풍기기도 합니다. 홍득구보다 약간 후배인 윤두서는 그의 그림을 가리켜 "작은 산수를 자기식으로 대강 그려 문인으로서 기이한 것을 좋아하는 취향을 따랐다."라고 호의적으로 평가하기도 했습니다. 오늘날 전하는 홍득구의 그림에는 당시의 습관대로 낙관이 없습니다.

　홍득구 그림 한 점에 시구가 적혀 있습니다. 국립중앙박물관이 소장한 〈송별도(送別圖)〉입니다. 강변에서 이별을 아쉬워하는 두 사람이 중심입니다. 한 사람은 붉은색 관복을 입은 반면 등을 돌린 사람은 이제 길을 떠나려는지 평복 차림입니다. 그 뒤로 나그넷길을 짐작게 하듯 동자 하나가 큰 등짐을 지고 서 있습니다. 그리고 멀찌감치 떨어진 곳에 안장을 올린 말과 시종들이 이 광경을 지켜보고 있습니다.

君望書
雲壺余望書
山�366
雲山㳌
此苲
溴溫蔙
蘿衣

송별도 전 홍득구, 지본담채, 43×31.5cm, 국립중앙박물관

조선 시대 송별도를 연구한 학자에 따르면 '강변에서의 이별'은 초기부터 많이 그려진 상투적인 주제였습니다. 홍득구의 〈송별도〉도 이 계보를 따르고 있습니다. 하지만 그림 위쪽에 오언절구 한 수가 8행에 걸쳐 적혀 있습니다. 당나라 시인 맹호연의 '친구를 수도로 떠나보내며'라는 뜻의 「송우인지경(送友人之京)」입니다.

조선 후기 시의도에는 맹호연 시가 자주 등장합니다. 맹호연은 왕유와 절친했고 시를 잘 지어 중국 사람들은 이 둘을 한데 묶어 '왕맹'이라고 불렀습니다. 그러나 왕유가 과거에 급제해 중앙 관청 차관급인 상서우승까지 승진한 반면, 맹호연은 시험 운이 없었던지 과거에 연달아 실패했습니다. 이런 형편이었으나 관직을 위해 동분서주하지는 않았습니다. 관료가 되는 것을 깨끗이 포기하고 녹문산(鹿門山)에 들어가 은사(隱士)의 길을 택했습니다. 옛 그림에 자주 보이는 주제인 '고사가 달을 감상하는 그림', 즉 관월도(觀月圖)는 녹문산에 들어간 맹호연 일화에서 유래했다는 설명이 있습니다. 그림에 적힌 시 「송우인지경」은 관직을 위해 수도 장안으로 떠나는 친구와의 이별을 읊은 것입니다.

君登靑雲去　그대 청운의 꿈을 안고 떠나고

余望靑山歸　나는 청산을 바라보며 돌아오네

雲山從此別　이제 고향을 떠나자니

淚濕薜蘿衣　눈물이 벽라의를 적시네

벼슬길을 뜻하는 '청운(靑雲)'과 은자의 삶을 가리키는 '청산(靑山)'이 절묘하게 대조를 이루고 있습니다. '벽라의(薜蘿衣)'의 '벽'은 줄사철나무를, '라'는 덩굴 식물을 말합니다. 벽라의란 예로부터 은자의 옷차림을 상징합니다.

시에서는 청산 사는 시인이 수도로 떠나는 친구를 송별하고 있습니다. 동양 그림에서는 흔히 붉은색은 관직을 상징하므로 붉은색 도포를 입은 이가 친구입니다. 그런데 그림을 자세히 보면 그림의 인물이 시와 바뀌어 그려진 것 같습니다. 그림만 볼 때는 당연히 등짐 진 동자를 둔 사람이 떠날 사람이었는데 시를 읽고

나니 붉은 도포 차림의 사람이 떠날 사람입니다.

시 내용을 고려해 그림을 다시 보면 그림을 달리 해석하게 됩니다. 붉은 도포 차림 친구는 나귀와 함께 있는 시종들과 육로로 길을 떠날 모양입니다. 그를 보내는 청포의 시인은 등짐 진 동자와 다리 건너 청산으로 들어가겠지요. 앞으로도 종종 소개하겠지만 시를 읽고 그림을 다시 보면 그림이 달리 해석되는 경우가 있습니다. 이것이 시의도를 감상하는 재미입니다.

다음 선구자는 문인화가인 취은(醉隱) 정유승(鄭維升, 1660~1738)입니다. 그의 동생 정유점(鄭維漸)이 조선 후기 대가로 손꼽히는 심사정의 외조부라는 사실을 고려하면, 정유승이 후대에 끼친 영향이 적지 않다는 것을 알 수 있습니다. 형제가 모두 그림을 잘 그렸는데 정유승은 특히 인물화로 이름이 났습니다. 1713년 숙종 (肅宗, 재위 1674~1720) 어진을 그릴 때는 감독관에 뽑히기도 했습니다. 정유승이 그린 시의도는 간송미술관에 있는 〈군원유희도(群猿遊戲圖)〉입니다. 이 역시 이별을 다룬 그림입니다.

제목 그대로 원숭이 무리가 모여 한때를 보내는 모습입니다. 이 잡는 모습에서부터 알 수 없는 흉내 짓까지, 여러 모습이 다양하게 등장합니다. 개중에는 풍뎅이 같은 곤충을 잡아 줄에 매달고 놀려 대는 원숭이도 있습니다. 중국 그림에 원숭이가 등장한 것은 북송 때부터입니다. 조선에는 풍토적인 이유 때문인지 원숭이 그림이 많지 않습니다. 중기 이래 드문드문 한두 점 보이는 정도입니다. 정유승 이전에는 문인화가 조속(趙涑)이 소나무에 오도카니 앉은 원숭이를 그린 것이 전부입니다.

정유승은 원숭이 그림을 그리면서 이 시대 그림과는 달리 글을 잔뜩 적어 놓았습니다. 낙관을 분명하게 적었을 뿐 아니라 시를 적게 된 사연까지 밝혔습니다. 가장 오른쪽 두 행이 제발에 해당합니다. '척재가 자리를 잡은 지 몇 달이 지났다. 헤어진 이후 옛 친구가 생각나 시 한 수를 적어 보낸다.[惕齋定居數月 別後思故人 詩一首因便進呈]'라는 뜻입니다.

'척재'는 김보택(金普澤)입니다. 정유승과 어떤 사이인지 밝혀진 바가 없습니다.

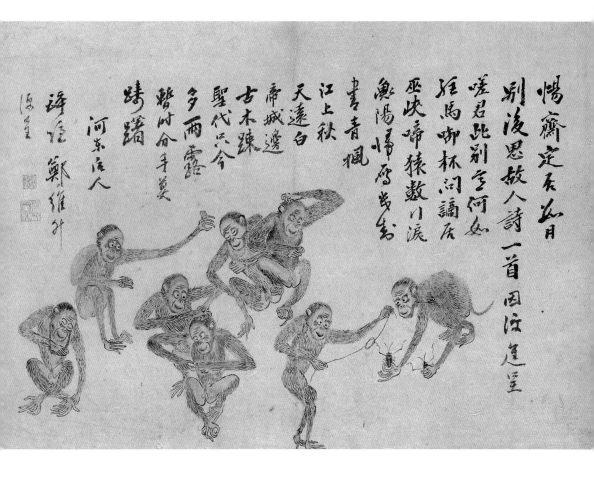

정유승은 그리운 마음에 시를 적어 보낸다고 했습니다. 정유승은 시만 적어 보낸 것이 아니라 이 원숭이 그림도 함께 그려 보냈습니다. 시는 당나라 시인 가운데 변방의 풍물을 읊은 시로 유명한 고적(高適, 707~765)의 「송이소부폄협중왕소부범장사(送李少府貶峽中王少府貶長沙)」입니다. '소부'는 현령 보좌관을 가리킵니다. 이소부와 왕소부가 누구인지는 모릅니다. 두 사람 가운데 한 사람은 협중으로, 다른 한 사람은 장사로 유배 가는 것을 전송하며 고적이 읊은 시입니다.

嗟君此別意何如　아, 그대와 헤어져야 하는 마음 어떻겠는가

駐馬銜杯問謫居　말 매어 두고 술잔 들며 적거 생활 묻네

巫峽啼猿數行淚　무협 원숭이 울음에 눈물 주룩 흐르고

衡陽歸雁幾封書　형양 돌아가는 기러기에 몇 번이나 편지 띄웠나

青楓江上秋帆遠　청풍강에 가을 돛단배 멀고

白帝城邊古木疏　백제성에 고목은 성그네

聖代即今多雨露　태평성대여서 많은 은혜 베푸니

暫時分手莫躊躇　잠시의 작별 주저하지 말게나

지명과 고사가 많이 나오니 잠시 살펴보겠습니다. '무협(巫峽)'은 댐 건설로 수몰된 양자강 삼협 가운데 하나로 예부터 물길이 험하기로 이름난 곳입니다. 이곳 원숭이들은 가을이 되면 계곡 위에서 울어 대 아래로 지나가는 나그네가 우수에 젖게 했습니다. '형양(衡陽)'은 장사 남쪽 도시입니다. 북쪽에서 날아온 기러기들이 형양에서 겨울을 난다고 합니다. '기러기에 편지를 띄운다.'라는 이야기는 한나라 황제 소무(蘇武)의 일화를 가리킵니다. 소무는 흉노에 억류되어 북해(바이칼호) 근처에서 양을 치면서도 투항하지 않았고 기러기발에 편지를 묶어 보내 한나라 궁궐에 건재를 알렸습니다.

　'청풍강(青楓江)'은 장사시 남쪽을 흐르는 강입니다. '백제성(白帝城)'은 장강 삼협 가운데 구당협에 있는 삼국 시대의 성으로 유비(劉備, 재위 221~223)가 죽은 곳으로

도 유명합니다. 지인이 귀양 가는 것을 전송하면서도 주변에 첩자가 있기라도 한 듯 '성대(聖代)', 즉 태평성대라는 말을 넣었습니다. 궁중을 의식한 이러한 빈말은 한시에 흔히 보이는 것입니다.

시에서 원숭이는 길 떠나는 이의 눈물을 자아내지만 그림 속 원숭이는 명랑할 뿐 아니라 활발 일색입니다. 아마도 정유승이 보낸 이 그림을 보고 김보택은 원숭이들의 재주에 한바탕 웃음을 터뜨렸을 것입니다. 떨어져 지내는 그리움을 웃음으로 바꿔 보낸 친구의 재치에 탄복했을지도 모릅니다. 이처럼 그림과 시가 맞아떨어지면 얼마든지 의외의 해석이 가능합니다. 이 역시 시의도의 매력이라 하겠습니다. 전하는 정유승의 그림은 이것뿐으로 그가 생전에 또 어떤 시의도로 재치를 부렸는지는 확인할 길은 없습니다.

시의도 시대의 막을 연 두 대가

홍득구과 정유승에 이어 본격적으로 시의도 시대를 예고한 화가는 윤두서와 정선입니다. 두 사람은 시의도뿐만 아니라 여러 방면에서 다가오는 18세기를 예고하며 새로운 시대의 막을 연 화가들입니다.

공재(恭齋) 윤두서(尹斗緒, 1668~1715)는 17세기 시가 문학을 대표하는 대시인이자 학자였던 윤선도(尹善道)의 증손자입니다. 진사에 급제했으나 벼슬길에는 나아가지 않았습니다. 이 시기에는 남인과 서인의 당파 싸움이 격심해져 서로 간에 불신이 극에 달했습니다. 윤두서가 관리의 길을 포기한 것은 29세에 셋째 형이 당쟁에 연루되어 세상을 떠난 일과 무관하지 않습니다. 그로부터 10년 뒤 윤두서와 가까이 지내던 이잠(李潛)이 숙종의 심기를 건드려 매 맞아 죽는 일까지 일어났습니다. 장희빈의 아들인 세자를 옹호하는 상소를 올렸다는 이유입니다. 이잠은 윤두서와 절친하던 이서(李漵)의 형입니다. 글씨로 이름을 떨친 이서는 윤두서 그림에 여러 번 제화시를 적었습니다. 해남 윤씨 종가의 녹우당(綠雨堂) 현판도 이서가 쓴 것입니다.

윤두서는 현실 정치와 인연을 끊고 책에 몰두했습니다. 넉넉한 가산으로 중국에서 최신 서적을 들여와 읽을 수 있었습니다. 유교 경전 해석은 물론 천문학, 기하학, 병법, 음양, 지리, 점서 등에 이르기까지 다방면의 책을 보면서 학식을 쌓았습니다. 그 가운데 한 분야가 서화입니다. 그 무렵 막 소개되던 중국 화보 《당시화보》와 《고씨화보(顧氏畵譜)》를 구해 새로운 서화를 스스로 깨쳤습니다. 윤두서가 책을 읽으며 터득한 것은 그림의 묘수뿐만이 아닙니다. 이 과정에서 회화를 시와 글씨와 더불어 문인이 갖춰야 할 교양으로 인식하게 됐습니다. 당시 문인 사회에서는 그림을 학문 수련에 쏟아야 할 시간과 마음을 빼앗는 방해물 정도로 여겼습니다. 반면 윤두서는 중국에서 서화 애호가 문인 사회를 넘어 일반에까지 확산되고 있다는 사실에 눈을 떴습니다. 덕분에 아들 낙서(駱西) 윤덕희(尹德熙, 1685~1776)는 문인화가로 이름을 떨쳤고, 손자 청고(靑皐) 윤용(尹愹, 1708~40)도 그림을 잘 그렸습니다.

윤두서는 원 말기 문인화가나 명 중기 화가처럼 그림을 통해 주변 문인과 교류했습니다. 1704년에 그린 부채 그림 〈유림서조도(幽林棲鳥圖)〉에는 친하게 지낸 이잠, 이서 형제와의 교류 내용이 그대로 적혀 있습니다.

〈유림서조도〉는 깊은 산중 바위 곁 앙상한 나무에 새 두 마리가 앉아 있는 그림입니다. 그림에 시가 세 수 있습니다. 특이하게 모두 위에서 아래로 내려 쓰고 왼쪽에서 오른쪽으로 쓰는 좌종서(左從書) 방식으로 썼습니다. 상단 가지 끝에 '상피(相彼)'로 시작하는 시는 이잠의 시이고 그 오른쪽에 '상로(霜露)'로 시작하는 시가 윤두서의 시입니다. 아래에 있는 또 다른 시가 이서의 시이고 그 옆이 나중에 윤두서가 다시 적은 제기(題記)입니다. 세 사람의 시에는 다소 어두운 면이 있습니다. 그윽한 숲속 나뭇가지에 자리 잡은 새의 평온에 시속(時俗)의 어지러움을 빗대는 듯합니다.

윤두서가 〈유림서조도〉를 다시 본 것은 그로부터 3년이 지나서입니다. 윤두서는 시에 이어 이렇게 썼습니다.

유림서조도 윤두서, 《가전보회첩》, 1704년, 지본수묵, 24.4×65.8cm, 해남 윤씨 종가

時在甲申夏 余偶作此畵 蟾溪子首書一絶 余與玉洞屢而和之。今偶得見於兒輩
藏中 蟾翁以畵宛然 爲之懷然。丁亥稍夏鐘厓彦書。

갑신년(1704년) 여름 우연히 이 그림을 그렸는데 섬계(이잠)가 앞서 한 수를 쓰고 나와 옥동
(이서)이 이어서 화답했다. 오늘 우연히 아이들이 가지고 있는 것을 보았는데 그림에서 섬
옹이 눈에 선해 생각에 잠겼다. 정해년(1707년) 여름 종애 윤두서가 쓰다.

윤두서가 그림을 다시 보기 한 해 전 1706년 가을에 이잠은 이미 세상을 떠났습
니다. 그래서 윤두서는 그림에서 생전의 이잠이 보이는 듯하다고 회고한 것입니다.
원나라 말기 문인화가나 명대 오파 화가들이 그림에 사적인 내용을 적은 것과 다
를 게 없습니다. 이러한 현상은 조선에서 중국 사정에 정통한 윤두서에 의해 본격
화됐습니다. 윤두서는 시의도 형식으로 그림을 그리는 일에도 적극적이었습니다.

현재 윤두서가 그린 시의도는 네 점 정도가 알려져 있습니다. 그 가운데 하나
가 국립중앙박물관에 소장된《관월첩(觀月帖)》에 들어 있습니다. 이 화첩은 비슷한
시대에 활동한 여러 화가의 그림을 후대에 한데 묶은 것입니다.《관월첩》에 실린
〈강행도(江行圖)〉는 초기 시의도 형태를 보이는 윤두서의 그림입니다.

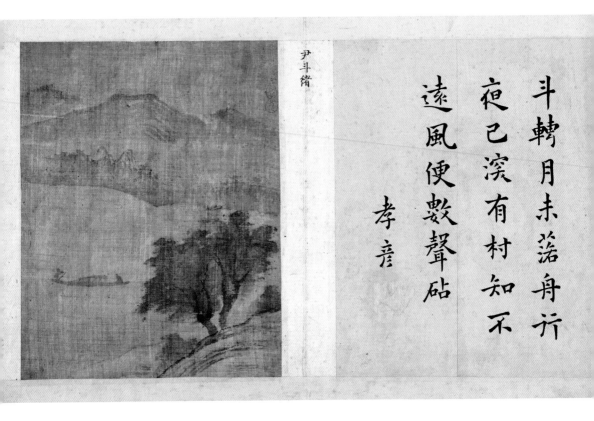

斗轉月未落舟行
夜已深有村知不
遠風便數聲砧

孝彦

尹斗緒

강행도 윤두서, 《관월첩》, 견본수묵, 19.1×15.2cm, 국립중앙박물관

고씨화보
명나라 화가 장숭이 그린
화보 그림

올이 거친 비단에 먹으로 물 위 배 한 척을 그렸습니다. 배에는 사공 외에도 웅크리고 앉은 인물 하나가 있는데 이 인물은 이상하게도 실루엣처럼 보입니다. 그러고 보니 강 언덕의 버드나무도 먹 농담으로 윤곽을 표현했습니다. 남종화풍이 전래된 이래 물가의 배 그림이 많이 등장했습니다. 윤두서도 많이 참고했다는《고씨화보》에도 여러 사례가 소개되어 있습니다.《고씨화보》에 명대 직업 화가로 소개된 장숭(張嵩) 그림이 〈강행도〉와 구도가 유사합니다.

〈강행도〉 옆면에는 시가 한 수 적혀 있습니다. 당나라 시인 전기(錢起, 722~780?)의 「강행무제(江行無題)」100수 가운데 제27수입니다. 전기는 절강성 오흥 출신으로 여러 차례 낙방한 끝에 진사에 급제해 훗날 한림학사까지 오른 관리이자 시인입니다. 특히 초서 명필로 유명한 회소(懷素)의 숙부이기도 합니다. 시로 유명한 전기에게는 과거와 관련한 일화가 있습니다. 과거를 치르기 위해 장안으로 가던 중에 진강이란 곳에 하룻밤 묵을 때 일입니다.

전기는 강가 객사에서 꿈을 꾸었습니다. 꿈속에서 강변을 거닐다가 어디선가 시 읊는 소리가 들려 귀를 기울이니 '곡이 끝났는데 사람은 보이지 않고 강가에는 푸른 봉우리 몇 개만 드리웠네.[曲終人不見 江上數峰靑]'라는 구절이 들려왔습니다.

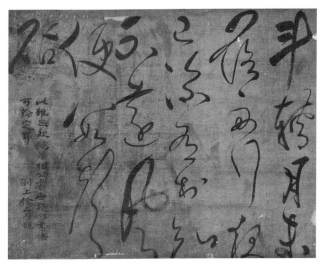

강행무제 시고
이산해, 초서, 41×52cm,
개인 소장

단번에 외게 됐을 만큼 마음에 드는 시구였습니다. 장안에 도착해 시험장에 들어
가 보니 '상수의 영혼이 비파를 타네.[湘靈鼓瑟]'라는 제목으로 시를 지으라는 문제
가 나왔습니다. 상수의 영혼이란 순임금의 아내인 아황과 여영 이야기에서 유래
한 말입니다. 아황과 여영은 순임금의 죽음을 슬퍼하며 상수에 빠져 죽은 뒤 상수
의 여신이 됐다고 합니다. 무릎을 친 전기는 단번에 꿈에서 들었던 구절을 써 급
제했다고 합니다.

전기의 이 일화는 시가 절묘해지려면 신령의 도움이 필요하다고 이야기할 때 흔
히 인용됩니다. 전기의 시는 말 그대로 귀신이 도운 것처럼 "맑고 기이하다.[淸奇]"
라는 평을 들었습니다. 「강행무제」는 그가 무주 사마로 좌천되어 가면서 양자강 주
변의 풍경을 보고 읊은 연작시입니다. 이 시는 조선에서도 유명해 이산해(李山海,
1539~1609)가 제9수를 초서로 쓴 시고(詩稿)가 전합니다.

> 斗轉月未落　　북두성 기울고 달은 지지 않았는데
>
> 舟行夜已深　　배는 떠나가고 밤은 깊어 가네
>
> 有村知不遠　　마을이 멀지 않았음은
>
> 風便數聲砧　　바람결에 다듬이 소리 들려서네

시를 읽고 보니 윤두서가 〈강행도〉에서 검은 실루엣으로 표현한 의도를 분명히 알게 됩니다. 달은 아직 남았으나 밤이 이미 깊은 것입니다. 척 보고 이해했다면 그림 밖 어디선가 아련히 들리는 다듬이 소리를 들었을 것입니다. 윤두서는 시구를 그림 밖에 적었는데 이는 《천고최성첩》이나 《당시화보》에 등장하는 초기 형식을 따른 것입니다. 윤두서의 다른 시의도 가운데는 본격적인 형식을 갖춰 시구가 그림에 들어간 것도 있습니다.

윤두서는 부채 그림으로도 유명하지만 말 그림으로도 이름을 날렸습니다. 윤두서가 그린 말 그림은 10여 점에 이릅니다. 나무에 매인 말, 언덕에 넙죽 엎드린 말, 뒤집혀 버둥거리는 말, 개울물에 들어가 씻는 말까지 다양합니다. 평소 말의 생리를 꼼꼼하게 관찰했다는 사실을 알 수 있습니다.

여러 말 그림 가운데 시의도도 있습니다. 기마도인 〈주감주마도(酒酣走馬圖)〉입니다. 큰 옹이가 듬성듬성 박힌 소나무 아래에 잘 차려입은 기수가 백마를 타고 갑니다. 균형이 잡힌 말 위에서 허리를 곧추세우고 고삐를 잡은 기수가 더없이 당당해 보입니다. 그 왼쪽에 짙은 먹으로 큼직큼직하게 시구 10자를 적었습니다. 맹호연의 시 「동저십이낙양도중작(同儲十二洛陽道中作)」 구절입니다.

珠彈繁華子 구슬 탄환 지닌 부잣집 자제

金羈遊俠人 금 말굴레 타는 유협 소년

酒酣白日暮 술이 취한 사이 해가 저물어

走馬入紅塵 말 달려 세상 속으로 들어가노라

맹호연은 저씨 집안 열두째와 함께 낙양으로 가는 길에 본 장면을 시로 읊었습니다. 맹호연은 길에서 내로라하는 귀공자 풍류객을 만났습니다. 귀공자는 허리에 구슬 탄환을 철럭거리면서, 금 굴레 씌운 말을 타고 대낮부터 술에 불콰하게 취해 성안으로 서둘러 들어가고 있었습니다. '구슬 탄환[珠彈]'이란 말을 썼지만 황금 탄환이란 설도 있습니다.

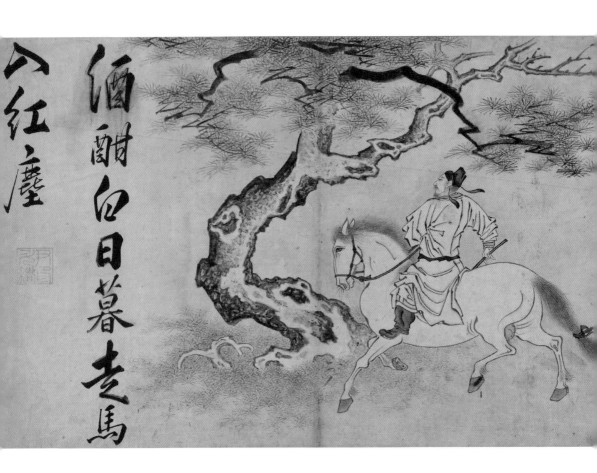

酒酣白日暮走馬入紅塵

주감주마도 윤두서, 지본수묵, 33.5×53.5cm, 개인 소장

맹호연보다 앞선 시 가운데는 초당(初唐) 시대 시인인 낙빈왕(駱賓王, 640?~684?)의 시 「제경편(帝京篇)」이 유명합니다. 자신의 불우한 처지를 되돌아보면서, 수도 장안의 화려하고 번화한 모습도 결국은 허무하고 무상하다고 노래한 시입니다. 낙빈왕은 장안의 호사로운 생활을 묘사했습니다. 협객은 황금 탄환으로 새를 쏘아 떨어뜨리고 기루의 여인은 백은 고리가 달린 바구니를 들고 객을 유혹한다고 읊었습니다. 「제경편」 이후 구슬(황금) 탄환은 장안의 협기 넘치는 풍류객을 상징하게 됐습니다.

윤두서도 이쯤은 알았을 것입니다. 윤두서의 〈주감주마도〉 속 인물은 수염은 있지만 당시의 풍류 귀공자로 사냥과 낮술에 어지간히 흥이 오른 채 성으로 돌아가고 있습니다. 시를 읽고 나니 검은 먹으로 북북 긋듯 쓴 시구에서 취기로 인한 박력이 느껴집니다.

윤두서는 처음 시의도를 그릴 때만 해도 본래 전하던 형식대로 별지에 시를 적었으나, 이내 그림 속에 시구를 넣는 전형적인 형식을 취했습니다. 윤두서는 넓게 보아 경화세족에 속한 남인입니다. 따라서 윤두서 주변에는 남인계 문인과 정권에서 밀려난 북인 출신 문인이 많이 있었습니다. 윤두서의 선구자적인 성격은 이들에게 고스란히 영향을 미쳤습니다.

윤두서와 불과 여덟 살 차이가 나는 겸재 정선의 그림을 보겠습니다. 정선 역시 17세기 후반, 18세기 초에 일어난 시의도 유행에 일익을 맡았습니다. 몰락한 집안의 자손이었지만 노론 주요 인사들에게 도움을 받으며 그림에서 천성을 발휘할 기회를 얻었습니다. 당쟁이 심한 숙종 재위 시절에는 정선과 윤두서는 마주하거나 교류할 기회가 거의 없었습니다. 또한 정선이 당시 유행한 남종화를 그렸다는 사실은 잘 알려져 있지 않습니다. 정선은 진경산수의 대가라는 인식이 강하기 때문입니다. 그러나 정선의 수련 시기 기록을 보면 그 역시 윤두서와 마찬가지로 《고씨화보》, 《당시화보》 등 당시 전래된 중국 화보를 가지고 실력을 쌓았습니다. 또 중국의 새로운 유행에 민감하게 반응하면서 남종화풍의 그림도 많이 그렸습니다. 물론 시의도도 다수 존재합니다.

　　일본 도쿄 국립박물관에 전하는 〈채신도(採薪圖)〉는 전기의 시 「강행무제」 100
수 가운데 제12수를 그린 것입니다. 이 그림은 일제 때 한국 미술품을 많이 수집
한 남선 전기 사장 오쿠라 다케노스케(小倉武之助)가 소장하다 도쿄 국립박물관
에 기증한 것입니다. 따라서 국내에서는 거의 볼 기회가 없는 그림이기도 합니다.
〈채신도〉에도 강변 풍경이 담겨 있습니다. 시 제목에 '강(江)'이 들어가니 이상할
것도 없습니다.

　　　　翳日多喬木　　해 가린 높은 나무 많아

　　　　維舟取束薪　　배를 매어 두고 나뭇단을 챙기네

　　　　靜聽江叟語　　가만히 강가 노인 말 들어 보니

　　　　俱是厭兵人　　모두가 전쟁을 싫어하는 사람들이네

　　시만 보면 배경이 밤이지 낮인지 분명하지 않습니다. 선착장에서 나뭇짐을 배
에 실어 주는 사공의 말을 듣고 읊은 듯합니다. 사공이 큰 나무 밑에 배를 대고 일
을 하는데 소근소근 말소리가 들려왔나 봅니다. 어디선가 또 전쟁이 일어난다는
이야기였겠지요. 정선은 시 가운데 앞의 두 구만 가져다 썼습니다.

　　정선의 〈채신도〉를 보면 나뭇짐 배가 둥치 굵은 나무 아래 매여 있습니다. 둥치
로 봐서는 상당히 키 큰 나무일 텐데 담묵 안개로 싹뚝 잘랐습니다. 자세히 보면
두 사람이 배 안에서 두런두런 이야기를 나누고 있습니다. 나무 사이로는 나뭇짐
을 지고 오는 인물이 작게 그려져 있습니다. '배를 매어 두고 나뭇단을 챙긴다.[維
舟取束薪]'라는 시구와 딱 맞아떨어집니다.

　　정선은 진경산수를 창안해 실경 산수 묘사에 일가견을 보인 것으로 유명합니
다. 하지만 이렇듯 시적 이미지를 시각화하는 데도 탁월한 해석력을 드러냈습니
다. 정선의 진경산수화풍을 따르는 추종자는 정선 생전에 이미 많았습니다. 사후
에도 그 유행은 100년 가까이 이어졌습니다. 정선의 파급력이 큰 만큼 그의 시의
도 역시 후대에 적잖이 영향을 미쳤다고 하겠습니다.

채신도 정선, 지본담채, 33×52cm, 도쿄 국립박물관

거친 물살처럼 고단한 삶

시의도의 선봉인 윤두서와 정선 사이에 문인화가 한 사람이 더 있습니다. 바로 반봉(盤峯) 신로(申輅, 1675~?)입니다. 선조의 사위 신익성(申翊聖)의 증손자로 명문 집안 출신입니다. 생원시에만 합격해 벼슬은 그리 높지 않았습니다. 실록에는 가족 간에 재산 문제로 다투었다는 말이 있어 문인 사회에서 신로의 평판은 그리 높지 않았던 것 같습니다. 문인화가로 기억되지만 전하는 그림은 두어 점에 불과해 그림 성격을 규명하기도 쉽지 않습니다. 이 몇 안 되는 소품 가운데 시의도가 있습니다.

〈강애(江崖)〉는 매우 이색적입니다. 조선 초기에 내려오는 고풍의 산수 묘사인가 하면 그렇지 않고, 또 그 무렵 전한 남종화풍의 그림인가 하면 그것과도 거리가 멉니다. 거친 먹으로 바위를 묘사한 것을 절파화풍에 가져다 댈 수는 있겠으나, 이 역시 조선 중기의 인물 비중 높은 절파화풍과는 거리가 있습니다.

〈강애〉에는 물살 거친 절벽 사이로 아슬아슬하게 나아가는 배 한 척이 등장합니다. 고물 쪽에서 키를 잡은 굵은 삼베옷 뱃사람이 보이고, 이물에는 노를 쥔 젊은이 둘이 보입니다. 자세히 보면 배 안 지붕 아래서 누군가 창으로 바깥을 내다보고 있습니다.

절벽 위로는 잡목이 우거졌고 흔히 있을 법한 산사나 고성의 누각 같은 것은 보이지 않습니다. 장소나 일화 등을 전혀 짐작할 수 없다는 이야기입니다. 그런데 그림 위쪽에 나뭇가지와 섞이듯 시구 하나가 있습니다. '고강급협뇌정투 고목창등일월혼(高江急峽雷霆鬪 古木蒼藤日月昏)', '불어난 물 험한 협곡 천둥과 다투고 고목에 푸른 넝쿨 해와 달을 가리네.'라는 뜻입니다. 시구를 보니 그림의 분위기가 완연해졌습니다. 절벽 위까지 닿을 듯 천둥소리를 내며 몰아치는 물줄기가 고목이나 넝쿨은 물론 햇빛도 가릴 듯합니다. 화가는 애초부터 시를 의식하고 그림을 그린 것입니다.

이 시구는 두보 시 가운데 유명한 「백제(白帝)」의 일부입니다. '백제'란 중국 고대의 '백제성'을 가리킵니다. 백제성은 양자강이 지나는 중경시 봉절현에 있습니

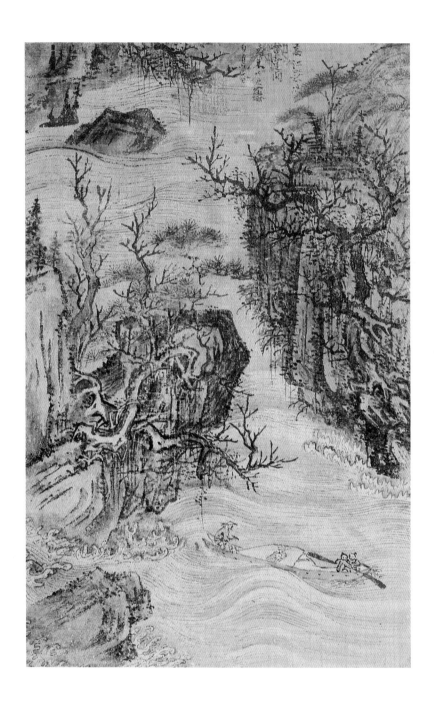

강애 신로, 견본담채, 36.5×24cm, 개인 소장

다. 후한 말에 세운 이 성은『삼국지연의(三國志演義)』의 클라이맥스가 펼쳐진 곳
입니다. 촉나라 유비는 오와의 전투에서 패해 이곳으로 쫓겨 왔습니다. 그는 숨을
거두며 제갈량(諸葛亮)에게 뒷일을 부탁했습니다. 이 고사 덕분에 백제성은 대대로
시인이나 묵객의 소재가 됐습니다.

백제성을 소재로 한 시 가운데 두보 시보다 유명한 것이 이백의 「조발백제성(早
發白帝城)」입니다. 경쾌하기 그지없는 이 시는 이백이 안녹산(安祿山)의 난에 연루
되어 야랑으로 귀양 가던 중 백제성 근처에서 사면 소식을 듣고 뛸 듯이 기뻐하며
지은 것입니다. 아침 햇살에 찬란히 빛나는 백제성과 쏜살같이 내닫는 배, 주마등
처럼 스치는 강가 풍경 등이 겹치면서 시인의 들뜬 마음이 생생하게 살아납니다.

朝辭白帝彩雲間	찬란한 아침 햇살 백제성을 떠나
千裏江陵一日還	천리 강릉길을 하루 만에 돌아왔네
兩岸猿聲啼不住	강기슭 원숭이 소리 끊이지 않은 채
輕舟已過萬重山	가벼운 배 어느덧 무수한 산 지났네

이백이 「조발백제성」을 지은 때가 759년입니다. 그로부터 7년 뒤인 766년, 두
보는 병으로 고생하고 있었습니다. 지병인 폐병과 당뇨병이 도진 데다 가을 들어
학질을 앓으면서 몸이 극도로 쇠약해졌습니다. 좋아하던 술도 끊고 우울한 나날
을 보낼 수밖에 없었습니다. 이미 한 해 전에 성도의 초당을 떠나 양자강을 따라
내려가면서 운안을 거쳐 기주에 와 있었습니다. 그때 백제성을 바라보며 지은 것
이 〈강애〉에 적힌 시 「백제」입니다.

白帝城中雲出門	백제성 안에는 구름 걷혔지만
白帝城下雨翻盆	백제성 밖은 장대비 여전하네
高江急峽雷霆鬪	불어난 물 험한 협곡 천둥과 다투고
古木蒼藤日月昏	고목에 푸른 넝쿨 해와 달을 가리네

고강창파도 이인상, 지본수묵, 27.5×80.2cm, 선문대학교 박물관

戎馬不如歸馬逸	전장의 말은 농사 말의 한가함만 못하고
千家今有百家存	예전 천여 집 이제 백여 곳만 남았네
哀哀寡婦誅求盡	가련한 과부들 세금에 다 빼앗겨
慟哭秋原何處邨	통곡하는 가을 들판 어느 마을인가

　몸이 불편하면 세상을 바라보는 시선에도 구름이 끼게 마련입니다. 두보는 명승으로 이름난 백제성 앞에서 들뜬 이백과 달리 삶의 고단함을 절절히 읊었습니다. 2구에 '우번분(雨翻盆)'은 세찬 빗줄기가 꺼져 들어간 땅을 뒤엎을 정도라는 뜻입니다. 5구에 '융마(戎馬)'는 전장의 말이고 '귀마(歸馬)'는 전장에서 돌아와 농사짓는 말입니다. 7구에 '주구(誅求)'는 가렴주구에서 나온 말로, 관에서 세금 등의 명목으로 이것저것 가져가는 것을 뜻합니다. 거친 강물이 절벽에 부딪쳐 천둥같이 요란한 소리를 내는 것은 가련한 과부의 통곡과 병치시켜 읽을 때 묘미가 있습니다. 하지만 그림에 그렇게 병치시켜 그릴 수는 없기 때문에 신로는 단지 거친 강 물결로 시의 분위기를 묘사했습니다.

　신로 이후 두보의 「백제」를 그렸던 화가들은 대개 강물이 거세게 몰아치는 장

면을 그렸습니다.《당시화보》이후에 나온《명공선보(名公扇譜)》에도 이 시를 그린 그림이 보입니다.

후대 문인화가 능호관(凌壺觀) 이인상(李麟祥, 1710~60)도 「백제」를 소재로 부채 그림 〈고강창파도(高江滄波圖)〉를 그렸습니다. 협곡을 빠져나가는 물살이 소용돌이를 일으키며 거칠게 파도를 일으키는 모습은 시 그대로입니다. 거센 소리가 숲을 뒤덮는다고 해서인지 절벽에 큰 나무와 넝쿨을 잔뜩 그렸습니다. 이 때문에 물줄기가 주인공인 인상은 조금 덜합니다. 이인상이 오른쪽에 쓴 시구도 원시와 조금 다릅니다. '불어난 물 감춰진 그림자 천둥과 다투고 고목에 푸른 넝쿨 해와 달을 가리네.[高江隱影雷霆鬪 古木蒼藤日月昏]'라고 했습니다. '급협(急峽)'이 '은영(隱影)'으로 바뀌었습니다. '험한 협곡'을 '감춰진 그림자'라고 해서인지 절벽 바위에 먹을 풀어 그림자를 넣었습니다.

　강세황이 닦은 길

강세황과 화가 친구들

지금은 거의 잊힌 말이지만 1970~80년대까지 '보학(譜學)'이란 말이 있었습니다. 조선 시대에 성리학이 발달하면서 등장한 족보에 관한 지식이나 학문을 말합니다. 양반들은 계급적인 유대를 강화하고 신분의 우위를 유지하기 위해 보학을 필수 교양으로 삼았습니다. 보학은 단순히 족보에 대한 지식이 아닙니다. 인문 지식의 일종으로, 여러 가문의 내력에서 비롯한 학문적·예술적 친교, 사제 관계를 구명하는 학문이기도 합니다.

시의도 이야기를 하다가 보학 이야기를 하는 이유가 있습니다. 조선 시의도는 17세기 후반에 선구적인 발자취를 남긴 후 한 세대 뒤에 크게 확산됐습니다. 이 과정에서 보학적인 관계망, 즉 인적 네트워크가 중요한 역할을 했습니다.

이 네트워크의 중심에 있는 인물이 표암(豹菴) 강세황(姜世晃, 1713~91)입니다. 강세황이라는 이름 위에 보학이라는 격자를 얹어 놓으면 18세기 시의도 유행의 주역이라 할 만한 이름들이 모두 등장합니다. 17세기 후반 시의도 도입에 선구자였던 윤두서가 보이는가 하면, 18세기 후반 최고 화가로 손꼽히는 김홍도까지 등장합니다. 윤두서는 무리가 있지만, 이후 사람들은 모두 '강세황 그룹'으로 묶을 수 있습니다. 강세황 그룹이 결코 허명이 아니라는 것을 뒷받침할 만한 자료도 있습니다.

강세황 인맥 17세기 후반, 조선 시의도 확장에 기여한 강세황과 주변 인물들

　우선 강세황과 윤두서 사이의 연결 고리부터 살펴보겠습니다. 윤두서 가문은 앞서 소개한 것처럼 대대로 남인 집안입니다. 증조부 윤선도는 효종이 죽은 뒤 상복 문제로 서인 대표 송시열(宋時烈)과 예송(禮訟) 논쟁을 치열하게 벌이는 과정에서 유배당한 남인의 영수입니다.

　이런 내력으로 윤두서는 같은 남인이던 여주 이씨 집안과 가까웠습니다. 여주 이씨 가운데 특히 이하진(李夏鎭) 집안 자제들과 가까웠습니다. 이하진은 5형제를 두었는데 그 가운데 둘째와 셋째가 윤두서와 몹시 친했습니다. 5형제 가운데 제일 유명하며 훗날 유명한 실학자가 되는 사람이 막내 이익(李瀷)입니다. 이익의 둘째 형이 앞서 소개한 이잠, 셋째 형이 이서입니다. 셋째 이서는 집안 내림으로 글씨를 잘 썼습니다. 평생 필법을 연마해 동국진체(東國眞體)를 창시한 것으로 이름 높습니다. 동국진체는 추사(秋史) 김정희(金正喜, 1786~1856)가 등장하기 전까지 조선 서단을 휩쓸었습니다. 이서는 젊어서부터 윤두서와 가까워 윤두서의 맏아들 윤덕희에게 글을 가르치기도 했습니다. 1700년에는 금강산을 여행하고 돌아와 윤두서에게 금강산 그림을 그려 주었다는 기록도 있습니다.

　윤두서와 이익 등 남인 집안과 강세황을 연결하는 고리는 두 가지입니다. 하나는 처가(妻家)이고 두 번째는 안산이라는 지역입니다. 강세황 집안은 원래 소북 출

신입니다. 소북은 숙종 때 남인과 나란히 정국을 주도했고 또 장자의 세자 옹립을 내세우며 장희빈을 옹호하는 데도 견해가 일치했습니다. 그런 인연으로 강세황은 기호 지방 남인의 3대 가문인 진주 유씨 집안으로 장가를 갔습니다. 이 유씨 집안이 대대로 살던 곳이 안산입니다. 강세황이 결혼할 무렵만 해도 장인 유뢰(柳耒)의 집은 남대문 밖 염초교동(현재 봉래동)에 있었습니다. 하지만 유뢰는 이인좌의 난에 연루되어 해남으로 유배된 뒤 그곳에서 죽고 말았습니다. 그 후 유뢰의 아들이자 강세황의 처남 유경종(柳慶種)이 집안을 이끌고 고향 안산으로 갔습니다. 이때 안산에 이익이 내려와 살고 있었습니다.

안산에는 이익 집안의 선영(先塋)이 있었습니다. 숙종 초 남인을 대거 숙청하는 과정에서 이익의 부친 이하진이 진주 목사로 좌천되고 평안도 운산으로 유배되어 그곳에서 숨을 거두었습니다. 그래서 이익은 서둘러 선영이 있는 안산으로 어머니를 모시고 내려왔습니다. 이때 윤두서와 가까이 지내던 이잠은 죽기 전 10년 동안 안산에 틈틈이 들러 어머니에게 문안을 드렸습니다.

강세황의 집안 역시 영조가 등극하면서 풍비박산이 났습니다. 강세황의 부친은 금산으로 유배 가고 형 강세윤은 이인좌의 난에 연루되었습니다. 강세황은 부친과 모친이 잇달아 세상을 떠나자 시묘를 마치고, 염초교동 집을 정리하고 안산으로 내려갔습니다. 이때가 1744년 겨울입니다. 처남 유경종이 내려온 지 12년 만의 일입니다.

유경종은 강세황보다 한 살 적지만 강세황이 누이동생과 결혼하면서 강세황의 손위 처남이 됐습니다. 처남매부지간인 두 사람은 벼슬길이 막힌 청년 사대부로서 울분 속에 의기투합하며 친형제 이상으로 가깝게 지냈습니다. 훗날 강세황은 시와 그림으로 이름을 날렸고 유경종은 시에만 몰두했습니다. 그래서 강세황보다 상대적으로 이름이 덜 알려졌습니다. 하지만 유경종은 무려 4,000여 수의 시가 수록된 문집을 남겼습니다. 안산에 내려온 강세황은 처남 유경종과 함께 10리 거리에 있는 이익의 집 성호장(星湖莊)을 드나들며 이익의 가르침을 받았습니다.

강세황의 그림 가운데 스승 이익의 명을 받아 그린 것도 있습니다. 안산에 내려

도산서원도 강세황, 1751년, 지본수묵, 26.5×138cm, 국립중앙박물관

와 6년 뒤, 1751년 10월에 그린 〈도산서원도(陶山書院圖)〉입니다. 이 그림은 일종의 실경 산수도입니다. 남인과 북인 학통의 뿌리라 할 수 있는 이황(李滉)이 머물며 후학을 지도한 도선서원 일대를 그렸습니다. 당시 유학자들은 성리학을 집대성한 주자(朱子)가 정사를 짓고 후학을 가르친 광동성 무이구곡 일대를 그린 그림을 앞다퉈 소장했습니다. 이 유행에 따라 조선에서도 이황의 도선서원과 이이가 머문 황해도 고산의 고산구곡을 많이 그렸습니다.

강세황이 이익을 위해 그린 〈도산서원도〉도 이 유행의 연장선상에 있다고 할 수 있습니다. 강세황은 도산서원 앞을 지나는 낙동강 줄기를 높이서 내려다보듯 그렸습니다. 이 그림에는 강세황이 쓴 긴 발문이 있습니다. 앞부분에 '성호 선생께서 병이 위독한 가운데 세황에게 명하여 무이도를 그리게 하셨다. 완성되자 또 도산도를 그리게 하셨다.[星湖先生疾恙淹篤中 命世晃寫武夷圖 旣成 又命寫陶山圖]'라고 써 성호 이익을 스승으로 모신다는 사실을 분명히 밝혔습니다. 원나라 문인화에서처럼 사적인 메시지를 전달하기 위해 그림에 글을 쓴 것을 알 수 있습니다.

윤두서로 시작해 이익, 유경종, 강세황으로 이어지는 계보가 완성되었습니다. 이외에도 이 계보를 튼튼하게 해 주는 또 다른 인맥이 있습니다. 우선 강세황과

둘도 없는 친구 연객(烟客) 허필(許佖, 1709~61)이 있습니다. 강세황이 언제 어떻게 허필을 사귀었는지는 분명치 않습니다. 그러나 두 사람은 찰떡같이 붙어 다녔다고 전합니다. 강세황이 만년에 아들에게 "내가 나를 아는 것보다 연객이 나를 더 잘 안다."라고 말했을 정도입니다. 허필 역시 "표암 그림에 내가 쓴 글이 없으면 잘 차려입은 선비가 갓을 쓰지 않은 것과 같다."라고 공언할 정도였습니다. 허필 집안인 양천 허씨 역시 남인 가문입니다.

허필도 이익 집안과 무관하지 않습니다. 이익에게는 또 다른 형 이침(李沉)이 있었습니다. 이침의 아들이 바로 허필의 누이동생과 결혼한 이병휴(李秉休)입니다. 이병휴의 형은 조선 후기 8대 문장가인 이용휴(李用休)입니다. 이용휴, 이병휴 형제는 어려서 아버지가 돌아가시자 작은아버지인 이익에게 학문을 배웠습니다. 이용휴는 허필과 친구처럼 지냈습니다. 허필이 묘지명을 받아 놓을 요량으로 대문장가 이용휴를 찾아와 떼를 썼다는 이야기가 이용휴의 글에 보입니다.

그런가 하면 윤두서의 사위 신광수(申光洙, 1712~75)도 있습니다. 윤두서는 생전에 9남 2녀를 두었는데 둘째 딸이 고령 신씨 집안 신광수와 결혼했습니다. 신광수가 과거 답안으로 적어 낸 「등악양루탄관산융마(登岳陽樓歎關山戎馬)」는 너무도 유

명해 이후 창으로 만들어져 평양 기생들의 애창곡이 되었습니다.

신광수의 동생 신광하(申光河, 1729~96)도 시인으로 이름이 높았습니다. 정조(正祖, 재위 1776~1800)가 〈태평성시도(太平城市圖)〉라는 그림을 보이면서 신하들에게 시 100수를 지어 오라고 한 적이 있습니다. 규장각 문신이었던 신광수는 이때 1등을 했습니다. 신광수, 신광하 형제는 강세황 주변 화가들과도 매우 가까웠습니다. 특히 신광수와 강세황은 한 살 차이였고 자주 어울렸습니다.

강세황은 이렇듯 윤두서에서 시작하는 이익 주변의 남인계 문인과 가까웠습니다. 다른 한편으로는 몰락 양반과 이름난 중인 출신 화가와도 친했습니다. 현재(玄齋) 심사정(沈師正, 1707~69), 호생관(毫生館) 최북(崔北, 1712~86?), 김홍도 등입니다. 강세황과 더불어 18세기 중후반 시의도 확산에 주역이 된 실력파들이었습니다. 강세황을 중심으로 이들이 자주 교류했다는 증거를 하나 소개합니다.

국립중앙박물관 소장품인 〈균와아집도(筠窩雅集圖)〉입니다. 1763년 그림으로 이 때 강세황은 안산 생활 40년째에 접어드는 51세였습니다. 이 그림에 놀랍게도 소년 시절 김홍도(19세)를 비롯해 심사정(58세), 허필(55세), 최북(52세) 등 18세기를 주름잡은 쟁쟁한 화가들이 모두 등장합니다. 초상화처럼 생생하지는 않지만 인물들은 운치 있게 바둑을 두고 거문고를 타고 퉁소를 불고 있습니다. 허필은 그림 위에 인물과 인물의 행동에 대해 적었습니다.

倚几彈琴者豹菴也。傍坐之兒 金德亨也。含烟袋而側坐者玄齋也。緇巾而對棋局者毫生也。對毫生而圍棋者秋溪也。隅坐而觀棋者烟客。凭几而欹坐者筠窩。對筠窩而吹簫者金弘道。畫人物者 亦弘道 而畫松石者 卽玄齋也。豹菴布置之毫生渲染之 所會之所乃筠窩也。癸未四月旬日烟客錄。

상에 기대어 거문고를 타는 사람은 표암(강세황)이다. 곁에 앉은 아이는 김덕형(미상)이다. 담뱃대 물고 곁에 앉은 사람은 현재(심사정)다. 치건을 쓰고 바둑 두는 사람은 호생관(최북)이다. 호생관과 마주하여 바둑을 두는 사람은 추계(미상)다. 구석에 앉아 바둑을 보는 사람은 연객(허필)이다. 안석에 기대어 비스듬히 앉은 사람은 균와(미상)다. 균와와 마주하여 퉁

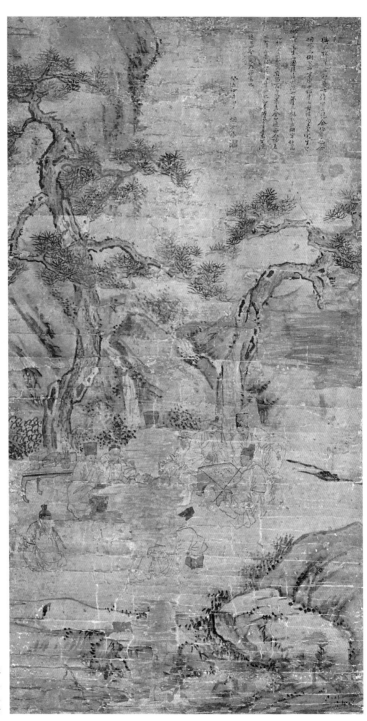

균와아집도
강세황 외, 1763년,
지본담채, 112.5×59.8cm,
국립중앙박물관

소를 부는 자는 홍도(김홍도)다. 인물을 그린 자는 홍도이고 소나무와 돌을 그린 사람은 곧 현재이고 표암은 구도를 잡았고 호생관은 색을 입혔다. 모인 곳은 균와다. 계미년 4월 10일 연객이 적다.

〈균와아집도〉를 통해 화가들이 강세황을 중심으로 평소에 자주 어울렸다는 사실을 알 수 있습니다. 강세황은 당시 중국 사정에 환한 중국통이었습니다. 안산에 살던 강세황 주변에 지식의 보고라 할 만한 거대한 개인 도서관이 여럿 있었던 덕분이라 하겠습니다. 유경종의 조부인 유명현(柳命賢)은 남인이 정권을 잡았던 숙종 시기, 형조판서와 이조판서 등 요직을 두루 거친 문신입니다. 유명현이 마련한 서재 경성당(竟成堂)은 조선 시대 4대 만권당으로 꼽힐 만큼 유명했습니다. 유명현의 형으로 진주 유씨 18대 당주인 유명천(柳命天)도 만권당으로 불린 청문당(淸聞堂)을 가지고 있었습니다. 이익 집안에도 이익의 부친 이하진이 중국 사신으로 갔을 때 하사금으로 사온 책이 수천 권 있었습니다. 당시 안산에 내려와 있던 남인계 문인들은 이 책들을 사상적 자양분 삼아 실학과 서학에 관심을 가졌던 것입니다. 이들 가운데 강세황도 있었습니다.

불우한 천재 심사정, 유쾌한 풍류객 최북

심사정의 호는 현재고 자는 이숙(頤叔)입니다. 심사정은 명문 집안 출신으로, 증조부 심지원(沈之源)이 영의정을 지냈습니다. 심지원의 셋째 아들은 효종의 셋째 딸인 숙명공주와 결혼해 부마가 됐습니다. 하지만 심사정의 조부인 심익창(沈益昌)이 연거푸 큰 사건을 일으키면서 하루아침에 집안이 풍비박산 났습니다.

첫 번째 사건은 심익창이 단종(端宗, 재위 1452~1455) 복위를 기념해 치른 특별 과거에서 부정을 저지른 일입니다. 심익창은 곽산으로 유배되어 10년 동안 귀양살이를 했습니다. 이로써 사대부 사회에서 얼굴을 들고 다니기 힘들게 됐습니다. 심익창은 풀려난 뒤 훗날 영조가 되는 왕세자 연잉군 시해 사건에 가담합니다. 영조

모란도 · 석류도 심사정, 지본담채, 각 24.7×17cm, 국립중앙박물관

가 즉위한 후 심익창은 고문 끝에 죽고 맙니다. 따라서 심사정도 사대부 사회와는 선을 긋고 살 수밖에 없었습니다. 이러한 집안 사정은 심사정이 시정 상대로 그림을 그리는 직업 화가가 된 사실과 무관하지 않아 보입니다.

당시 강세황은 미술 평론가 역할을 했습니다. 강세황이 남긴 평 가운데 심사정 그림에 대해 쓴 것이 가장 많습니다. 심사정이 강세황과 어떻게 가까워졌는지에 대해서는 기록이 남아 있지 않습니다. 그러나 심사정과 강세황이 무릎을 맞대고 앉아 나란히 그림을 그리고 글을 적어 넣은 합작 화첩이 두 권이나 전합니다. 심사정의 그림은 당시 세련된 중국풍이라는 평가를 받았습니다. 강세황은 심사정이 그린 모란 그림을 보고 "소산한 분위기에 중국 사람의 붓 맛이 있다.[疏散有華人筆意]"라고 했습니다. 또 석류 그림에는 "붓을 놀리고 채색을 한 데 옛사람의 법을 깊이 깨친 바가 있다.[行筆傳彩 深得古法]"라고 평하기도 했습니다.

심사정은 18세기 중반을 대표하는 화가지만 그 무렵 유행하던 시의도는 많이

그리지 않았습니다. 강세황 그룹 가운데 상대적으로 적다는 의미입니다. 현재 남은 심사정의 그림은 수백 점에 이르지만 유명한 시를 소재로 한 것이 분명한 시의도는 10여 점 정도입니다. 대표적인 것이 중년의 대표작 〈강상야박도(江上夜泊圖)〉입니다. 낙관에 '정묘원월 현재(丁卯元月 玄齋)'라고 적혀 있어 1747년, 심사정이 42세에 그린 그림이라는 것을 알 수 있습니다.

먹을 많이 사용해 그림이 조금 어두워 보입니다. 부드러운 필치로 강가의 나무와 저녁 안개에 감싸인 산 아래 마을을 그렸습니다. 아래쪽 언덕과 숲이 왼쪽으로 틀어지면서 전체적으로 연결되는 구도입니다. S자를 뒤집어 놓은 듯합니다. 좁고 긴 화면이라는 불리한 조건에서 멀리 퍼져 가는 느낌을 공간에 담기 위해 고안한 구도입니다. 앞쪽 언덕에 나무 몇 그루를 배치한 것이나 방죽을 따라가다 만나는 버드나무를 선으로 묘사한 것 등은 당시 유행하던 화보를 참조한 것입니다.

버드나무 옆에 묶인 작은 배가 〈강상야박도〉가 시를 전제로 한 그림임을 알려 줍니다. 그림 위쪽에 시구가 있습니다. '야경운구흑 강선화독명(野逕雲俱黑 江船火獨明)', '들길은 구름과 더불어 어둡고 강가 배의 불빛만 홀로 빛나네.'라는 뜻입니다. 이 구절이 나오는 원시는 매우 유명합니다. 당나라 시인 두보가 성도 시절에 지은 「춘야희우(春夜喜雨)」입니다. 두보의 대표작으로 손꼽히는 이 시의 첫 구절 '호우지시절(好雨知時節)'은 영화 제목으로도 쓰였습니다.

好雨知時節 고마운 비 시절을 알아

當春乃發生 봄을 맞아 이내 내리네

隨風潛入夜 바람 따라 살며시 밤에 들어와

潤物細無聲 아무 소리 없이 사물을 적시네

野徑雲俱黑 들길은 온통 구름으로 어두운데

江船火獨明 강 위 배에 등불 홀로 반짝이네

曉看紅濕處 새벽녘 붉게 물든 곳 바라보니

花重錦官城 금관성에 꽃이 무겁네

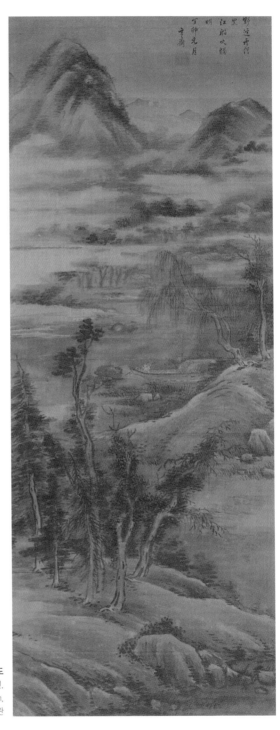

강상야박도
심사정, 1747년,
견본수묵담채, 153.6×61.2cm,
국립중앙박물관

'호우(好雨)'는 때맞춰 내리는 비를 말하고 마지막 구에 '금관성'은 당시 두보가 있던 성도성을 가리킵니다. 때맞춰 내리는 봄비로 만물이 소생할 준비를 합니다. 두보는 그 평화로운 움직임이 몹시 조용해 아무 소리도 들리지 않으며 들길도 여전히 어둡다고 했습니다. 배의 등불 홀로 빛나고 비에 젖은 꽃은 동트는 안개 속에 고개를 숙입니다. 봄비에 어느 이른 새벽의 평화로운 정경이 아닐 수 없습니다.

동국대학교 이병주(李丙疇) 명예교수는 저서 『두보』에서 이 시를 해설할 때 '화(火)'와 '독(獨)'에 주목하라고 했습니다. 캄캄한 밤에 배의 등불(火)이 유독 반짝이는 까닭은 등불이 밝아서가 아니라 주변에 아무것도 보이지 않기 때문입니다. 그래서 두보가 '독'을 썼습니다. 심사정은 비 오는 밤의 강변 풍경에 초점을 맞추었습니다. 비 오는 밤 강변 풍경은 오래전부터 동양화의 주요 소재였습니다. 심사정은 앞쪽 큰 나무를 짙게 표현하고 뒤로 갈수록 옅은 먹을 구사해 화면에 깊이를 주었습니다. 밤, 비, 안개 등은 먹으로만 표현하기 힘든, 형체 없는 실체입니다. 심사정은 온갖 사물이 어렴풋이 그림자로 보이는 비 오는 밤 풍경을 그리는 데 성공했습니다.

오늘날 전하는 심사정의 그림은 대개 '현재(玄齋)'라고 간략히 관기를 쓴 것이 대부분입니다. 제작 연도를 밝힌 것도 드뭅니다. 심사정이 직업 화가로 생활했다는 사실과 관련해 앞으로 더 연구해야 할 점입니다.

강세황보다 한 살 많은 최북에 대해 살펴보겠습니다. 최북의 '북(北)'을 둘로 나눈 '칠칠(七七)'이 자이고 많이 쓴 호는 호생관입니다. 삼기재(三奇齋), 거기재(居基齋) 등도 호로 사용했습니다. 심사정이라는 이름이 강세황과 관련해서만 보이는 것과 달리 최북은 강세황 주변의 여러 문인과도 자주 어울렸습니다. 다른 문인들의 문집에 최북의 이름이 자주 등장합니다. 1748년 최북이 일본에 갈 때는 강세황 등이 송별연을 크게 베풀어 준 듯합니다. 이때 이익은 전별시 「송최칠칠일본(送崔七七日本)」을 읊으며 그를 격려했습니다.

拙懶平生欠壯觀 옹졸하고 게을러 장관을 본 적 없는데

奇遊天外隔波瀾　　하늘 밖 바다 건너 귀한 유람 떠나는구려

扶桑枝上眞形日　　해 뜨는 동쪽에는 진짜 해가 있을 터

描畵將來與我看　　그림으로 그려 와 내게 보여 주구려

　정조 시대의 문인이며 유명 수집가로 화가들에게도 관심이 많던 남공철(南公轍)은 그림 말고도 최북의 시에 대해 이렇게 평했습니다. "기이하고 고아하여 읊을 만하지만 숨겨 두고 내놓지 않았다." 이 시절 중인 등이 지은 뛰어난 시들을 엮은 시집 『풍요속선(風謠續選)』에 최북의 시 세 수가 수록되어 있습니다. 문인이 아닌 직업 화가의 시는 전하는 경우가 극히 드문데 매우 이례적입니다. 다음은 『풍요속선』에 실린 그의 시 「추회(秋懷)」입니다.

白麓城邊落日斜　　백록성에 해 질 무렵

數株黃葉是吾家　　몇 그루 단풍나무 쪽이 내 집이라네

今年八月淸霜早　　올해 8월에 이른 서리가 내려

籬菊生心已作花　　울타리 밑 국화는 벌써 꽃을 피웠네

　최북은 시작(詩作) 솜씨를 통해 강세황 주변 문인들과 가깝게 지낸 듯합니다. 1776년 강세황이 허필, 엄경응(嚴慶膺), 백상형(白尙瑩) 등 안산 문인들과 사로회 모임을 만들었을 때 초대된 최북이 〈아집도(雅集圖)〉를 그리기도 했습니다.

　최북은 신광수, 신광하 형제와도 가까웠습니다. 신광수의 문집에는 최북에게 그림을 그려 달라고 부탁한 내용의 시가 전합니다. 이 무렵 신광수는 하급 관리인 사옹원 봉사였습니다. 사옹원은 궁중 음식이나 제수를 관리하는 관청으로 신광수는 궁중에서 쓰는 그릇 제작도 관리했습니다. 시를 지을 무렵 사옹원의 분원이 있던 경기도 광주에 머물다가 한양에 잠시 온 것 같습니다. 최북에게 그림을 부탁하며 "당나라 서안 교외의 파교를 건너 매화를 보러 갔다는 맹호연 일화나 송나라 항주 서호의 고산에 살면서 매화를 사랑한 임포(林逋, 967~1028) 일화만 그리지 말

고 눈 오는 한강의 풍경을 그려 달라."라고 부탁한 듯합니다. 신광수의 장편 서사시 「최북설강도가(崔北雪江圖歌)」입니다.

崔北賣畫長安中　최북이 장안에서 그림을 팔고 있으니

生涯草屋四壁空　평생 오두막 한 칸에 사방 벽이 비었구나

閉門終日畫山水　문 닫고 온종일 산수를 그리고 있으니

琉璃眼鏡木筆筩　유리 안경 하나에 나무 필통 하나뿐이로구나

朝賣一幅得朝飯　아침에 한 폭 팔아 아침밥 사 먹고

暮賣一幅得暮飯　저녁에 한 폭 팔아 저녁밥 사 먹는다

天寒坐客破氈上　이 추운 겨울에 손님을 다 해진 담요 위에 앉혔는데

門外小橋雪三寸　문 앞 조그만 다리엔 눈이 세 치나 쌓였구나

請君寫我來時雪江圖　여보게, 내가 올 적에 본 강가의 눈경치 한 폭을 그려 주게나

斗尾月溪騎蹇驢　두뭇개와 월계동에 발 저는 나귀 타고 오는데

南北靑山望皎然　남북 청산에 눈이 하얗게 쌓였다

漁戶壓倒釣航孤　어가는 눈 더미에 짜부라지고 낚싯거루만 동동 떴으니

何必灞橋孤山風雪裏　어찌 눈바람 속 파교와 고산만 좋을까 보냐,

但畫孟處士林處士　다만 맹처사(맹호연)와 임처사(임포)만 그리고

待爾同汎桃花水　너와 함께 도화수 위에 배 띄우기를 기다려서

更畫春山雪花紙　다시 한 번 눈 같은 종이 위에 봄 산을 그려 보자꾸나.˙

'두뭇개[斗尾]'와 '월계(月溪)'는 양수리 일대의 지명입니다. 신광수가 시를 지어 그림을 청했을 때 최북이 선뜻 그림을 그려 주었는지는 알 수 없습니다. 그렇지만 억지로 끌어다 대면 신광수의 청에 따른 그림이 아닐까 하는 설경도가 있긴 합다.

˙ 임형택 편역,『이조시대 서사시 하』, 창비, 1992, 276쪽

˙˙ 오세창,『국역 근역서화징 하』, 동양고전학회 옮김, 시공사, 1998, 745쪽

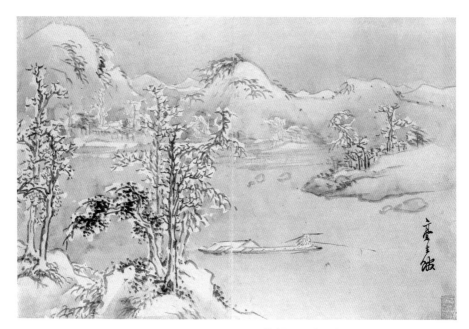

한강독조도 최북, 지본담채, 25.8×38.8cm, 개인 소장

〈한강독조도(寒江獨釣圖)〉입니다. 여백에 옅은 먹을 칠해 그린, 눈 내려 검어진 하늘과 눈이 소복이 쌓인 강변을 배경으로 낚싯대를 드리운 삿갓 쓴 어부가 보입니다. 신광수의 시를 읽고 나면 그림을 볼 때 느낌이 달라집니다.

신광수의 동생 신광하는 최북이 죽었다는 소식을 듣고 나서 애달파하며 '그대 보지 못했는가, 최북이 눈 속에서 얼어 죽은 것을.[君不見 崔北雪中死]'이라고 시작하는 만가를 지었습니다. 신광하는 최북과 두만강, 만주 일대를 함께 여행한 사이기도 합니다. 이 만가에서 신광하는 당시 인기 높던 최북 그림에 대해서도 언급했습니다.

貴家屛幛山水圖　　대갓집 병풍에 산수 그림

安堅李澄一掃無　　안견 이징 무색케 하니

索酒狂呼始放筆　　술을 찾아 미친 듯이 부르짖다가 비로소 붓을 드는데

高堂白日生江湖　　대낮 대청마루에 강호 풍광이 살아난다**

최북은 이처럼 술 잘 마시고, 시 잘 짓고, 문인들과 잘 어울렸습니다. 최북의 그림도 인기가 높았습니다. 시의도는 많이 그리지 않아, 현재 조사된 150여 점 가운데 시의도는 열 점이 조금 넘습니다. 그림에도 〈한강독조도〉에서처럼 '호생관(毫生館)'이라고 관서를 쓴 정도가 대부분입니다. 최북의 유명한 시의도는 〈북창한사도(北窓閑寫圖)〉입니다. 이 그림은 여러 사람의 그림을 한데 모은 《제가화첩(諸家畵帖)》에 들어 있습니다. 이 화첩에 최북 그림이 네 점 들었는데 모두 시의도입니다. 앞서 강세황이 "소산한 분위기에 중국 사람의 붓 맛이 있다."라고 한 〈모란도〉와 〈석류도〉도 있습니다.

〈북창한사도〉에서 창문을 활짝 열어 둔 방 안에 선비 하나가 책상 앞에 앉아 붓을 들고 있습니다. 이제 막 무언가를 써 내려갈 참입니다. 공교롭게도 얼굴 부분에 박락이 있어 표정은 읽을 수 없습니다. 뒷벽에 열려 있는 장지 안쪽으로 책이 가득합니다. 밖에 큰 오동나무 잎 몇 장이 보입니다. 이렇게 윤곽선을 쓰지 않고 큼직한 나뭇잎을 그리는 것은 최북이 자주 구사하는 필치입니다.

나뭇잎 아래에 시구가 있습니다. 원나라 사대부 화가 조맹부의 시 「즉사(卽事)」 제2수에 나오는 구절입니다. 최북은 이 그림에서 전구(轉句, 3구)와 결구(結句, 4구)만 적었습니다.

古墨輕磨滿几香　　오래된 먹을 가니 책상 가득 향기롭고
硯池新浴燦生光　　벼루에 물 담으니 사람 얼굴 비치네
北窓時有涼風至　　북창에 서늘한 바람 불어올 때
閒寫黃庭一兩章　　황정경 한두 장을 써 보네

이 시는 조맹부가 평소의 뜻을 시로 읊은 것입니다. 조맹부는 이런 글을 쓴 적이 있습니다.

책을 모으는 것은 쉬운 일이 아니다. 그러므로 책을 잘 보는 사람은 다음과 같이 한다. 즉

북창한사도 최북, 지본담채, 24.2×33.3cm, 국립중앙박물관

정신을 가다듬고 마음을 바르게 한 뒤 책상을 깨끗이 하고 향을 피우고 책을 본다. 책장을 접지 말며, 손톱으로 글자를 상하게 하지도 말고, 책장에 침을 바르지도 마라. 또 책을 베개 삼거나 어디에 끼우지도 말라. 또한 책이 손상되면 곧 고치고, 책이 무단히 펼쳐졌거든 반드시 덮어 두라. 뒷날 내 책을 갖는 자에게 아울러 이 법을 전한다. *

최북이 시를 좋아하고 문인들과 잘 어울린 사실을 떠올린다면 그가 평소 꿈꾸던 생활을 이 시에 표현했다고 해도 무방할 것입니다. 강세황 그룹이 그린 서재와 문인 그림 가운데 서탁(書卓)은 물론 붓과 벼루, 책 등을 가지런히 올려 둔 장면을 일부러 그린 것이 여럿 있습니다. 강세황의 〈청공도(清供圖)〉가 있는가 하면 김홍도가 어느 선비의 방을 그린 〈사인초상(士人肖像)〉이란 그림도 있습니다. 이 무렵 경화세족 사이에 퍼졌던 중국 골동 취미와 관련이 있는 듯합니다.

최북의 대표작이자 시의도의 백미라고 할 수 있는 〈공산무인도(空山無人圖)〉 역시 강세황 그룹과 관련이 있다고 볼 수 있습니다. 이 그림은 양광(陽光) 가득한 한여름의 계곡을 그린 것입니다. 빛과 그늘의 강렬한 대비는 깊은 정취를 자아냅니다. 밝은 해 아래 노출된 초가 정자와 나무 두 그루는 바르고 거칠면서도 정확한 선묘로 묘사한 반면, 건너편 계곡 숲을 그릴 때는 짙은 먹을 풀고 담청을 덧칠해 시원한 기운이 당장이라도 번져 올 듯합니다.

고즈넉하고 자연스러우며 한여름의 생기가 가득합니다. 분위기를 결정짓기라도 하듯 위쪽 빈 공간에 무심하면서도 활달한 필치로 시구를 적었습니다. '공산무인 수류화개(空山無人 水流花開)', '빈산에 사람은 보이지 않고 물 흐르는 가운데 꽃만 피었다.'라는 의미입니다. 시구의 주인은 소식입니다. 송나라 때는 당나라 때와 달리 절구나 율시보다 형식이 자유로운 부(賦)와 송(頌)이 유행했습니다. 불교에 조예가 깊은 소식이 아라한을 칭송하기 위해 지은 「십팔대아라한송(十八大阿羅漢頌)」의 한 구절입니다. 아라한이란 나한과 같은 말로 깨달음의 최고 경지에 도달

* 허균, 『한정록 2』, 솔출판사, 1997, 115쪽.

공산무인도 최북, 지본담채, 33.5×38.5cm, 개인 소장

한 불제자를 가리킵니다. 최북이 그림에 인용한 시구는 그 가운데 제9존자를 칭송하는 시구입니다.

소식은 시 앞에 긴 서문을 써 왜 이 찬가를 지었는지 밝혔습니다. 북송은 북방 이민족인 요(遼)와 대치하면서 매년 막대한 양의 비단과 은을 주고 평화를 구걸하고 있었습니다. 이로 인해 송의 재정 적자는 날이 갈수록 심해졌고, 정책을 놓고 조정이 둘로 나뉘어 구법당과 신법당 간 당쟁이 격심했습니다. 소식은 구법당에 속했는데 반대파의 탄핵을 받으며 두 번이나 유배 길에 올랐습니다. 첫 번째로 귀양 간 곳이「적벽부(赤壁賦)」를 지은 황주이고 두 번째로 간 곳은 해남입니다.

「십팔대아라한송」은 해남 유배 중에 쓴 것입니다. 호탕하고 낙천적인 소식은 귀양살이 중에도 책을 많이 읽고 시도 많이 지었습니다. 소식은 해남에서 뜻밖에 촉나라 불화사(佛畵師) 장씨가 그린 나한도 18폭을 보게 됐습니다. 그는 이 나한도를 본 것도 인연이라며 시를 읊었습니다. 소식은 시를 읊으며 조부가 젊은 시절 장안에서 전쟁에 휘말렸을 때 승려들의 도움으로 무사히 고향에 돌아온 것을 기억해 내고서, 해배(解配)를 은근히 기대했습니다.

시는 장씨가 그린 존자들을 묘사하는 데부터 시작합니다. 서문에 따르면 '공산무인(空山無人)' 글귀가 나오는 제9존자를 그린 그림에서 공양을 마친 존자가 발우를 싸 놓고 염주를 들어 게송을 읊고 있습니다. 아래쪽에 동자가 화로 앞에서 차를 준비합니다. 소식은 이 묘사에 이어 칭송 시를 읊었습니다.

飯食已異 袱鉢而坐　공양을 마치고 발우를 닦고 앉았네
童子茗供 吹爚發火　동자는 차 올리려 풀무질로 불 피우네
我作佛事 淵乎妙哉　나의 절간 자취 깊고도 오묘하네
空山無人 水流花開　공산에 아무도 없고 물 흐르고 꽃 피었네

명구 '수류화개(水流花開)'는 이렇게 나온 것입니다. 이 구절은 엄격하게 따지면 부분적으로 당시에서 차용했습니다. 당나라 왕유의 시「녹시(鹿柴)」를 보면 '공산

무인'과 같은 뉘앙스를 풍기는 구절이 있습니다. 「녹시」는 '빈산에 보이는 사람 없고 다만 사람 소리 들리네.[空山不見人 但聞人語聲]'라고 시작합니다. '빈산에 사람이 보이지 않는다.'와 '사람이 없다.'는 한 치 차이입니다. 이 구를 가지고 최북은 대표작을 그렸습니다. 최북만 이 오묘한 구절에 관심을 보인 것은 아닙니다. 강세황 그룹 사람들은 모두 이 구절을 알고 있었습니다.

강세황 주변 시우(詩友)들은 1753년 여름에 즐거운 한때를 보냈습니다. 모두 모여 왁자지껄하게 소주를 돌려 마셨고 흥이 다하지 않자 자리를 옮겨 늦게까지 놀았습니다. 그리고 모두 시를 한 수씩 지었습니다. 이때 소식의 시구 운자(韻字)를 나눠 시를 지은 것입니다. 강세황에게는 '인(人)' 자가 돌아왔습니다. 이때 지은 시가 문집 『표암유고(豹菴遺稿)』에 실렸는데 제목이 「우집단원 이공산무인수류화개 분운각부 득인자(偶集檀園 以空山無人水流花開 分韻各賦 得人字)」입니다. 우연히 단원 집에 모여 '공산무인 수류화개(空山無人 水流花開)'로 운을 나눠 각각 시를 지었는데 자신은 인(人) 자를 얻었다는 의미입니다.

제목에 '단원'이란 말이 나오지만 이것이 누구를 가리키는지는 확인되지 않습니다. 강세황의 제자 김홍도의 호가 단원입니다. 하지만 이때 그는 9세였습니다. 제자이긴 하지만 어린 제자 집에 우르르 몰려가 먹고 마시지는 않았을 것입니다. 강세황 주변에 단원을 호로 가진 사람이 또 있기는 합니다. 이익의 셋째 형 이서입니다. 이서가 죽은 뒤 후배, 제자, 후학 들이 단원을 시호로 지어 올렸습니다. 그렇지만 이 모임이 열렸을 때는 이서가 죽은 지 30년이나 지난 때라 이서도 시 제목의 단원은 아닙니다.

이때 지은 강세황의 시를 보면 흥겨운 장면이 생생히 떠오릅니다.

無如此會佳 이처럼 좋은 모임이 또 있으랴
非族卽故人 모두 친척 아니면 오랜 벗들이네
盃樽不必盛 술 차림은 성대하지 않지만
談笑無非眞 하는 이야기 하나도 거짓이 없네

白飯狗肉羹	흰 쌀밥에 개장국
燒酒復數巡	소주 몇 순배가 또 도네
晚來更移席	저녁 되어 자리를 옮기자
俯臨大海濱	바닷가 내려다보이는 곳일세
返照射滄波	저녁놀 파도에 비춰
萬頃如鎔銀	너른 바다가 모두 은을 녹인 듯 반짝이고
是時積雨霽	마침 오랜 장맛비 걷혀
高樹鳴蜩新	높은 나무에는 새로 나온 매미가 우네
殘山違遙浦	얕은 산은 포구를 감싸고
瑩淨無纖塵	맑고 깨끗한 공기는 티끌 하나 없네
聯牋各拈韻	이어진 종이에 각자 시를 지어
吟咏爭紛繽	다투어 읊조리네
如何鶴西子	어찌하여 학서자는
醉倒墮冠巾	의관 망가뜨린 채 취해 떨어졌나

 좋은 벗들이 모였을 뿐더러 술과 음식도 넉넉해 더없이 흡족한 심사입니다. 강세황 그림 가운데 안산으로 내려간 지 3년째 되는 1747년 복날 여러 친구와 함께 즐거운 한때를 보낸 일을 그린 것이 있습니다. 이 시를 읊은 날도 복날이 아니었나 싶습니다. 술이 몇 순배 돈 뒤 헤어지기 아쉬워 자리를 옮겨 바다가 보이는 곳에서 저녁놀을 즐기기까지 했습니다. 안산 근처에서 강세황이 자주 오른 수리산의 해산정일지도 모르겠습니다.

 시에서 "의관 망가뜨린" 학서자는 강세황 등과 친하게 지낸 임희양(任希養)입니다. 나중에 강세황이 회양 군수가 된 아들을 보러 가면서 금강산에 들렀을 때 함께 유람한 친구이기도 합니다. 이런 유쾌한 자리에 최북이 있었는지는 알 수 없습니다. 하지만 최북이 여러 차례 강세황 그룹의 시회에 참석한 기록이 있으니 최북이 '공산무인 수류화개' 구절을 가지고 〈공산무인도〉를 그렸다고 추측해도 틀리

지 않을 것입니다.

최북뿐만이 아닙니다. 강세황의 충실한 제자 김홍도도 이 구절을 마음에 둔 흔적이 있습니다. 김홍도가 이 구절을 가지고 그린 그림이 두 점이나 전합니다. 모두 간송미술관에 전하는데 먹물에 푸른 기를 옅게 주어 운치를 더했습니다. 이를 보면 강세황 주변 화가들은 자주 어울리면서 비슷한 주제를 다루어 그렸고, 그렇게 그린 그림 가운데 시의도도 포함된 것으로 보입니다.

조선 시의도의 갈 길

강세황은 따로 그림을 배우지 않았습니다. 친구 허필의 말에 따르면 《고씨화보》같이 중국에서 들어온 화보를 보면서 스스로 그림을 깨우쳤다고 합니다. 강세황은 삼십 대부터 그림을 그리기 시작해 말년까지 아주 많은 그림을 그렸습니다. 그 가운데 절필한 시기가 있습니다. 안산에 들어와 산 지 20년째 되던 1763년 둘째 아들 강흔(姜俒)이 과거에 합격했습니다. 영조는 합격자의 부친이 강세황임을 전해 듣고 과거 영의정을 지낸 강세황의 부친 강현(姜鋧)을 생각해 냈습니다. 영조는 또 강세황이 재야에서 서화를 잘한다는 말을 듣고 "인심이 좋지 않아 천한 기술이라고 업신여길 사람이 있을 터이니 다시는 그림 잘 그린다는 이야기를 하지 말라."라고 당부했습니다. 이 말을 전해 들은 강세황은 성은에 감격해 붓을 태우고 7~8년 가까이 그림을 그리지 않았습니다. 그렇지만 평생에 걸쳐 많은 그림을 남겼고 현재 전하는 것만 해도 족히 300~400점이 넘습니다. 그 가운데 시의도가 30점 넘게 확인됩니다.

강세황은 탁월한 시인이기도 했기 때문에 그에게 시의도의 의미는 여느 화원 화가와는 달랐던 것으로 보입니다. 강세황은 새롭게 받아들였던 중국 정통 문인화, 즉 남종화를 수련하고 체화하는 과정에서 시의도를 그렸습니다.

강세황 역시 젊은 시절에는 윤두서가 선보인 전통적인 방식을 따랐습니다. 서른여섯에 그린 〈초당한거도(草堂閑居圖)〉를 보겠습니다. 이 그림이 수록된 화첩 《첨

초당한거도 · 이동양 시 강세황, 《첨재화보》, 1748년, 지본담채, 18.7×22.2cm, 개인 소장

재화보》에는 강세황이 젊은 시절 수련한 글씨 여덟 점과 남종화풍 그림이 열세 점 들어 있습니다. 다른 그림에는 모두 소나무, 채소, 매화, 들국화 같은 것을 그렸으며 정자에 앉아 연못을 바라보는 인물을 그린 것은 이것 하나뿐입니다.

정자 주변에는 큰 오동나무와 버드나무가 그늘을 만들고 한쪽 탁자에는 분재가 놓여 있습니다. 연못에는 먹 점을 크게 찍어 연잎을 나타내고 선으로 연꽃 봉오리를 그렸습니다. 정자 난간에 기댄 인물이 연못을 바라보고 있습니다. 고즈넉하고 평화로운 모습이 벼슬을 물리치고 향리에 돌아온 문인처럼 보이기도 합니다.

〈초당한거도〉와 짝이 되는 쪽에는 푸른 괘선을 치고 큼직한 글씨로 시를 한 수 적었습니다. 말미에 '산향재(山響齋)'라고 적혀 있어 한때 강세황의 자작시로 알려지기도 했습니다. 산향재는 강세황이 젊은 시절 서재에 붙인 이름입니다. 옛 중국 화가가 다녀 본 곳을 두루 그려 놓고 "거문고 곡조로 온 산을 울리게 하고 싶다."라고 한 적이 있는데 강세황이 이 이야기에서 가져와 쓴 말입니다.

이 시는 명나라 시인 이동양(李東陽, 1447~1516)이 쓴 것입니다. 시의도가 조선에 전해진 초기에는 주로 당시와 송시가 그림의 소재가 됐습니다. 명나라 시를 그림에 담은 경우는 거의 없습니다. 강세황 역시 이동양 시집을 직접 참고했다기보다 화보에 나온 시를 가져다 쓴 것입니다.

명 말기에 《당시화보》가 나와 대성공을 거두자 후속편이 잇달아 나왔습니다. 이들은 주제를 세분화하면서 독자들의 관심을 끌었습니다. 예를 들어 매난국죽 사군자 시를 모은 것에 그림을 붙여 《매난국죽보(梅蘭菊竹譜)》를 펴내고, 풀꽃에 관한 시를 모아 《초목화시(草木畵詩)》라고 했습니다. 부채 그림만 모은 화보도 나왔는데 이것이 《명공선보(名公扇譜)》입니다. 강세황이 〈초당한거도〉에 가져다 쓴 시가 바로 이 화보에 있습니다. 《명공선보》에 나오는 이동양 시를 보겠습니다.

隱隱幽巖曲曲泉　　보일 듯 말 듯 바위와 굽이굽이 흐르는 샘물

石林茅屋兩三椽　　석림에 두어 채 띠풀 집

平生不盡江山興　　평생 강산의 흥취 다 누리지 못하고

隱隱武巖曲

泉

石林茅屋

兩三

祿平生不

畫江

山興只是丹

青已

可憐

李羽庆

명공선보 이동양의 제시(題詩)

只是丹靑已可憐 그림만 그리는 게 가련할 뿐이다

　뛰어난 시인이자 화가였던 강세황은 이동양의 시를 그대로 쓰지 않았습니다. 《명공선보》에서는 산으로 둘러싸인 너른 강변의 띠풀 정자에 주목했다면 강세황은 이 정자를 집 안으로 끌어들여 연못가 초당으로 번안했습니다. 강세황은 이렇게 자기만의 방식을 모색했습니다.

　강세황의 그림 열네 점을 묶은 《표암묵희첩(豹庵墨戱帖)》을 보겠습니다. 일본의 한국 회화 수집가 이리에 다케오(入江毅夫)가 소장했던 화첩입니다. 화첩에 실린 그림 가운데 열세 점은 당시, 송시를 가지고 그린 시의도입니다. 강세황이 다양한 시를 시각화하기 위해 상당한 시간을 들여 연구한 사실을 확인할 수 있습니다. 두보의 시 「여춘(麗春)」을 그린 〈여춘도〉가 그런 예입니다. 바위틈에 난 양귀비꽃을 붉은색 말고도 여러 색으로 채색했습니다. 그림 한 쪽에 '백훼경춘화 여춘응최승(百卉競春華 麗春應最勝)'이라고 적었습니다. 원시의 '초(草)'가 '훼(卉)'로 바뀌었습니다.

개자원화전
제3집에 실린 양귀비 그림

'온갖 꽃이 봄의 화려함을 다투지만 양귀비가 응당 가장 뛰어나리.'라는 뜻입니다. 여춘이란 양귀비의 다른 이름입니다. 「여춘」 시 전체를 보면 다음과 같습니다.

百草競春華　온갖 풀이 화려한 꽃을 뽐낼 때

麗春應最勝　양귀비꽃이 가장 으뜸이리라

少須好顏色　꽃송이 적을 땐 모습이 어여쁘고

多漫枝條剩　꽃송이 많을 땐 가지가 휘어진다

紛紛桃李枝　흔한 복숭아와 오얏나무는

處處總能移　어디에나 옮겨 심을 수 있거늘

如何貴此重　어찌하여 이토록 귀중한가

卻怕有人知　사람들이 알아볼까 봐서인가

「여춘」 시로 그림을 시도한 사례가 이미 있습니다. 《개자원화전》 제3집 「초충영모화훼보(草蟲翎毛花卉譜)」에는 강세황이 〈여춘도〉에 쓴 시구를 가지고 양귀비를 그린 것이 있습니다. 《개자원화전》은 조선 화가들이 보고 그림을 배운 책입니다. 이 책에 실린 양귀비 그림을 보면 강세황이 시의 뜻을 그림으로 바꾸는 법을 여러 자료를 통해 수련했다는 사실을 알 수 있습니다.

여춘도
강세황, 《표암묵희첩》,
견본채색, 23×16.5cm,
일본 개인 소장

특히 강세황이 신경을 곤두세웠던 문제는 당시 전해진 남종화풍과 시의도를 어떻게 결합시키느냐 하는 것이었습니다. 그림에 적힌 제작 연도를 참고하면 강세황은 절필 이후 다시 붓을 든 오십 대에 해결 방향을 찾은 것처럼 보입니다. 육십 대가 넘어서는 맑고 담백한 자기만의 남종화풍으로 시의도를 그리는 데 성공했습니다.

남종화는 조선 후기 회화를 이해하는 결정적인 개념입니다. 조선 후기 화가 상당수가 이론적 바탕을 남종화에 두었기 때문입니다. 남종화는 명 말기 화가이자 이론가인 동기창이 만든 말로 원래 문인화를 지칭했습니다. 그러나 조선에서는 중국의 최신 화풍 정도로 의미가 희석되면서 화가의 신분과 무관하게 유행했습니다. 말하자면 화원 화가나 직업 화가 모두 남종화풍 그림을 그렸던 것입니다.

동기창이 활동하던 명나라, 특히 강남 지방에서는 미술 시장이 전에 없이 발전했습니다. 이때 궁중 화원 화가와 문인화가 이외에 제3의 집단인 직업 화가가 대거 등장했습니다. 이들은 그림을 그려 생계를 이어야 했기 때문에 기량에 신경 쓰

지 않을 수 없었습니다. 또한 강한 인상을 주기 위해 먹을 짙게 쓰는 경향이 있었습니다.

동기창은 직업 화가가 이렇게 그린 그림은 화격(畫格)이 떨어진다고 봤습니다. 그림의 정통성은 기술을 익힌 직업 화가가 아니라 학식과 교양을 쌓은 문인화가가 무심한 경지에서 그리는 데 있습니다. 교양과 학식이 가득하면 저절로 가슴속에 티끌이 사라지고 이런 사람이 붓을 들면 자연의 진실을 그림에 그대로 그려 낼 수 있다고 봤습니다. 또한 동기창은 당나라 왕유부터 원나라 조맹부까지 열거하며 이들이 문인화의 정통이라 했습니다. 이렇게 문인화가와 직업 화가가 학습의 유무(북종선)보다는 깨달음의 유무(남종선)를 기준으로 갈리면서 문인화에 남종화란 이름이 붙었습니다.

동기창이 말한 것은 여기까지입니다. 그래서 남종화풍이라고 하면 특정 방식이나 스타일을 지칭하기보다는 동기창이 정통으로 꼽은 대표 문인화가의 화풍을 뭉뚱그려 가리키게 됐습니다. 따라서 남종화풍에는 여러 화풍이 포함됩니다. 예를 들어 남종화에는 북송 때 미불이 창시한 미법 산수화와 조맹부의 채색화가 동시에 속합니다. 원나라 문인화가 예찬이 즐긴 소산한 물가 풍경 구도도 남종화풍입니다.

남종화가 본격적으로 들어온 때는 인조의 셋째 아들 인평대군 이요의 시대입니다. 중국에서 화보집이 대거 들어오면서 더욱 자세하고 정확한 내용이 18세기 초에 전해졌습니다. 이를 남김없이 흡수한 화가가 바로 중국통으로 이름난 강세황이었습니다. 강세황 그림은 폭이 매우 넓습니다. 산수화와 화조, 사군자까지 다양하게 그렸습니다. 처남 유종경의 집에서 복날 벌인 개장국 잔치 그림까지 포함하면 풍속화도 그렸다고 할 만합니다. 산수화로는 파격적인 서양식 원근법을 사용해 실경 산수화도 그렸지만 시의도 대부분은 남종화풍으로 그렸습니다.

강세황이 개성적인 표현법을 모색하면서 오십 대 넘어 방향성을 찾았다는 사실을 증명하는 자료가 또 있습니다. 《표암묵희첩》에 있는 〈장구령 시의도(張九齡 詩意圖)〉입니다. 이 그림은 첫눈에 뛰어난 솜씨로 그린 것이 아니라는 사실을 알 수 있

장구령 시의도
강세황, 《표암묵희첩》, 견본채색,
23×16.5cm, 일본 개인 소장

습니다. 오른쪽 아래 모퉁이에 작은 오솔길이 있고 안쪽으로 집 두어 채가 보입니다. 울창한 나무가 집을 감싸고 있습니다. 나무 건너편으로는 물줄기 같은 것이 보입니다. 불분명하고 어색한 산봉우리 사이 계곡에서는 물이 흘러내립니다. 저멀리 푸른색 산도 있습니다. 동양화는 대개 짙고 밝은 대비를 통해 화면에 시선을 집중시키거나 열고 닫는 구도로 시각적인 안정감을 줍니다. 하지만 〈장구령 시의도〉에는 이러한 기법들이 마구잡이로 섞여 있습니다.

〈장구령 시의도〉 위쪽에 '일조홍예사 천청풍우문(日照虹霓似 天晴風雨聞)'라는 시구가 있습니다. 강세황은 왕유와 이백보다 조금 앞선 당나라 재상 시인 장구령(張九齡, 678~740)의 시 「호구망여산폭포수(湖口望廬山瀑布水)」를 가지고 그렸습니다.

萬丈紅泉落　만 길 붉은 샘이 떨어지는 듯

迢迢半紫氛 절반은 자주색 기운 감도네

奔流下雜樹 거친 물줄기는 잡목 아래로 흐르고

洒落出重雲 흰칠한 기운 뭉게구름 위에 피어오르네

日照虹霓似 햇빛 쬐자 무지개 그려지고

天淸風雨聞 하늘 개며 비바람 소리 들리네

靈山多秀色 영험한 산에 빼어난 풍광 많아

空水共氤氳 하늘과 물이 함께 조화 이루네

장구령의 시를 읽으면 대자연의 조화인 듯 무지개 속에 수증기가 구름처럼 피어오르는 정경이 저절로 연상됩니다. 강세황은 핵심 장면인 '햇빛 쬐자 무지개 그려지고 하늘 개며 비바람 소리 들리네' 구절을 가져다 썼지만 그림 묘사는 이 시구와 영 동떨어져 있습니다. 아직 머릿속 생각과 붓을 잡은 손이 일치하지 않은 사정을 보여 줍니다.

강세황은 이 시를 좋아했는지 몇 번이나 그렸습니다. 하나는 절필 이후 다시 붓을 들어 그린 1760년 그림이고 다른 하나는 1776년 무렵, 육십 대 초반에 그린 그림입니다. 이후에 그린 그림인 〈산수인물도(山水人物圖)〉를 보면 강세황의 필치가 더없이 무르익었음을 저절로 알 수 있습니다. 심수상응(心手相應), 마치 마음과 손이 같이 놀고 있는 듯합니다. 이 그림은 엷은 채색이 담백한 전형적인 남종화입니다.

큰 나뭇가지 그늘이 드리운 강변 언덕에 두 인물이 마주 앉았습니다. 강 건너편 멀리 첩첩산골에서 폭포 한 줄기가 우렁차게 쏟아집니다. 폭포 쪽 산기슭은 엷은 먹을 발라 안개로 처리하고 건너편 산비탈은 짙은 먹으로 묘사했습니다. 이로써 왼쪽으로 터져 나가려는 구도를 막아 그림 전체에 안정감을 주었습니다. 산기슭과 산비탈 사이에 장구령 시의 구절인 '분류하잡수 쇄락출중운(奔流下雜樹 洒落出重雲)'을 썼습니다. 이 구절을 염두에 두면 그림에서 두 고사의 머리 위에 드리운 나무는 시에서 '거친 물줄기[奔流]'를 내보이는 '잡목[雜樹]'을 말하는 것입니다. 또

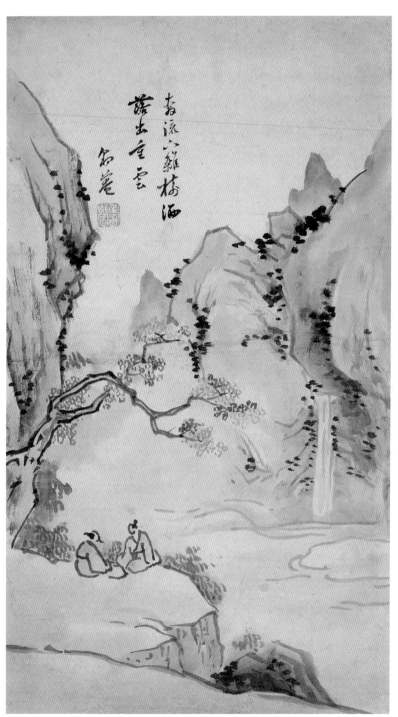

春流六雜梅酒
藤出重雲
雲崖

산수인물도
강세황, 지본담채,
59×33cm, 개인 소장

한 강세황이 계곡 안쪽에 그린 안개는 시의 '훤칠한 기운 뭉게구름 위에 피어오르네.'라는 구절을 의식한 것이라 하겠습니다.

강세황은 오랜 시간에 걸쳐 시의도를 탐구하고 이 결과를 다른 화가들과 공유했습니다. 화가들이 공감하면서 강세황의 화풍이 18세기 시의도 시대를 주도했습니다. 그렇다면 여기서 의문이 한 가지 듭니다. 그 무렵 강세황 그룹이 아니었던 화가들은 시의도에 대해 어떤 태도를 보였을까요.

다른 화가들 역시 무관심하지는 않았습니다. 1668년생인 윤두서와 1713년생인 강세황 사이에는 정선 외에도 조영석(趙榮祏), 이광사, 김윤겸, 이인상 같은 문인화가가 있었습니다. 또 장득만, 김두량(金斗樑), 장시흥 등 직업 화가들도 있습니다. 이들도 시의도를 그렸습니다. 그렇지만 이들의 시의도 가운데 현재 남은 것은 각각 한두 점에 불과합니다. 강세황 그룹 화가들처럼 20~30점씩 그린 사례는 찾아볼 수 없습니다. 이런 점을 종합해 강세황 그룹이 시의도를 집중적으로 연구하고 그렸다고 해도 그리 틀린 말은 아닐 것입니다.

3 정선과 시의도

어린 정선과 낙송루 수업

겸재 정선은 윤두서와 나란히 18세기 조선 회화의 르네상스를 이끌었습니다. 정선에게는 언제나 '진경산수 창시자', '진경산수 대가'라는 수식어가 붙습니다. 정선은 풍경을 눈에 보이는 실제처럼 그린 데 그치지 않았습니다. 실경 산수화를 그린 화가는 정선 이전에도 있었습니다. 정선이 대가라고 불리는 진정한 이유는 그가 산수 속에서 느끼는 진정한 흥취를 화폭에 담고자 했고 이 새로운 시도에 보기 좋게 성공했기 때문입니다. 정선은 금강산처럼 경치 좋은 곳을 진경산수화로 많이 그려 감흥과 그림을 연결하려 했습니다.

진경산수로 대표되는 정선의 그림은 그 무렵 일던 새로운 시 문학 운동과 관련이 있습니다. 당시 조선은 시의 기준을 성당 시대 고전에서 찾았습니다. 중국 유명 시인이 사용한 시어를 빈번하게 사용해 조선 시는 중국 시와 분위기마저 비슷했습니다. 처음부터 그런 것은 아니었습니다. 조선 초기 성리학적 엄격함이 사회를 지배하던 시기에는 송시(宋詩)를 시의 모범으로 삼았습니다. 송시와 당시의 가장 큰 차이는 철학적 사변성에 있습니다.

송나라는 한나라를 이어받아 유교를 재정리했습니다. 송나라 시대에 '인간의 도덕성은 천리(天理)와 일치한다.'라는 성즉리(性卽理) 이론이 완성됐습니다. 이 시대 문인들은 다분히 철학적이고 사변적이었습니다. 자연을 노래하거나 인간의 감

정에 충실한 시보다는 도덕의 실체와 이상적인 인격, 수양 과정을 읊은 시를 썼습니다.

송시에 경도된 흐름은 선조 무렵에 바뀌게 됩니다. 이즈음 명나라 문단을 휩쓴 '문장은 반드시 진한 문장이요, 시는 반드시 성당 시대다.[文必秦漢 詩必盛唐]'라는 구호가 조선에 전래됐습니다. 조선 중기에 소위 삼당(三唐) 시인이라 불린 백광훈(白光勳), 최경창(崔慶昌), 이달(李達)이 당시(唐詩) 부흥기를 열었습니다. 하지만 150년쯤 흐르자 당시 일변도에 대한 반성이 일어났습니다. 이 무렵 시인으로 탁월한 재능을 인정받던 이용휴는 이런 말을 한 적이 있습니다.

> 詩無不唐詩者 近日之弊也。效其體 學其語 幾乎一管之吹。是猶百舌終日嚶嚶 無自之聲 余甚厭之。
>
> 시를 지으면 당시가 아닌 것이 없는 것이 근래의 폐단이다. 당시의 시체를 흉내 내고 당시의 말을 배워 거의 한 소리를 낸다. 때까치가 종일토록 깍깍거리는 것처럼 제 목소리가 없다. 이것이 정말 싫다. *

이용휴뿐만 아니라 정선의 스승 김창협(金昌協, 1651~1708), 김창흡(金昌翕, 1653~1722) 형제도 같은 생각을 했습니다. 이들 형제는 '시는 가슴에서 나와야 한다.'라고 주장하면서 이 무렵 새롭게 전개되던 시 운동을 주도했습니다. 이들은 병자호란 때 척화론을 주장해 심양으로 끌려간 삼학사 김상헌(金尙憲)의 증손자이기도 합니다.

18세기 대표 시인으로 손꼽히는 김창흡 역시 처음에는 '시는 반드시 성당 시대의 것이어야 한다.'라는 시필성당론(詩必盛唐論)에 따라 시를 공부했습니다. 그러나 두보 시를 깊이 공부하는 과정에서 새로운 깨달음을 얻었습니다. 당시에는 정경 원칙이 있습니다. 전반부에 경치를 묘사하고 후반부에 경치로 인해 일어나는 감

* 안대회, 『18세기 한국한시사 연구』, 소명출판사, 1999, 43쪽.

정, 마음속 변화를 표현해야 한다는 원칙입니다. 김창흡은 두보를 사물 묘사와 시인의 감정이 일치하는 시 세계를 가장 잘 구현한 시인으로 봤습니다. 또한 시 속에서 시인의 진실한 마음과 눈앞에 보이는 사물을 이어 주는 매개가 상상력이라고 봤습니다. 마음속에 있는 천기(天機)나 천진(天眞)의 작용을 중시한 것입니다.

김창흡은 30년간 당시를 공부한 끝에 "스스로 시를 지어 보니 한결같이 모두 남의 그림자나 따르고 메아리나 뒤쫓는 격이었다."라고 하면서 옛 시, 즉 당시의 규범을 벗어 버릴 결심을 합니다. 국문학계에서는 김창흡의 자각을 조선 시단의 시풍이 바뀐 중대 기점으로 해석하기도 합니다. 이에 따르면 조선 시단은 17세기 시풍에서 벗어나 본격적으로 18세기에 진입했습니다.

김창흡은 일상적 체험을 시로 형상화하기 위해 흥취를 돋우는 명승지나 이름난 산을 자주 찾았습니다. 김창흡은 열여덟에 처음 금강산에 갔고 이후 이십 대에 설악산, 철원 삼부연(三釜淵)에 들어가 살기도 했습니다. 그의 삼연이란 호는 여기서 유래했습니다. 부친의 명으로 29세에 서울로 나와 백악산 아래 낙송루(洛誦樓)를 짓고 그곳에서 시를 지으며 후학을 지도했습니다. 김창흡은 격식과 규범에서 탈피해 마음이 담긴 진실한 표현을 하고 개성을 찾아야 한다고 강조했습니다. 문장으로 이름난 형 김창협 역시 낙송루에서 같이 지도했는데 이웃에 살던 어린 정선이 이곳을 드나들며 가르침을 받았습니다. 정선이 처음 벼슬길에 나간 것도 김창협의 주선에 의한 것이었습니다. 정선이 금강산을 소재로 진경산수화를 그린 것도 이와 같은 문예 사조와 결코 무관할 수 없습니다.

정선은 어린 시절 김창협, 김창흡 형제의 문하에서 가르침을 받으며 한편으로 그림을 독학했습니다. 제아무리 천재라도 입문 시절은 있게 마련입니다. 기록에는 정선이 이 시절 중국 화보집을 보며 그림을 익혔다는 증언이 있습니다.

서울대학교 박물관에 있는 〈다람쥐〉 그림은 정선이 《고씨화보》를 참고해 그린 것입니다. 《고씨화보》는 명나라 말 항주에 살던 고병(顧炳)이 역대 유명 화가 106명의 그림을 목판에 새겨 찍어 낸 것입니다. 화가 각각에 대한 간략한 전기도 실려 있어 당시로서는 획기적인 화집이었습니다. 1606년에 명나라 사신으로 온 주지

다람쥐
정선, 지본담채,
16.6×16.1cm, 서울대학교 박물관

청설모
전 윤두서, 지본수묵,
24×20cm, 전남대학교 박물관

고씨화보
도성 화보

번이 이 책의 서문을 쓴 것으로 보아 17세기 초에 이미 조선에 전해진 것으로 추정됩니다.

《고씨화보》의 명나라 화가 도성(陶成) 항목에 소나무 가지에 오른 다람쥐 그림이 있습니다. 정선은《고씨화보》내용을 살짝 바꾸어 다람쥐가 잣을 까먹는 모습을 그렸습니다. 다람쥐가 그림 소재가 된다는 것은 당시만 해도 매우 희귀한 발상이었나 봅니다. 다람쥐를 그린 화가가 정선뿐만은 아닙니다. 전남대학교 박물관에는 윤두서 그림으로 전하는 〈청설모(靑鼠毛)〉가 있습니다. 이 역시《고씨화보》그림과 판박이입니다.

정선은 타고난 천재였지만 금강산 일만 이천 봉 바위산 묘사법은 독자적으로 창안해 낸 것이 아닙니다. 없는 것을 만드는 사람이 천재지만 한편으로 이미 있는 것을 가져다 조합해 세상에 없는 것을 만들어 내는 사람도 천재입니다. 정선이 꼭 그랬습니다. 그 무렵 여러 중국 화집에는 바위산만 그린 그림과 흙산만 그린 그림이 있었습니다. 정선은 금강산을 바라보면서 머릿속에서 이를 조합해 흙산이 감싼 가운데 바위산 연봉이 치솟은 금강산 그림을 그려 냈습니다.

국화꽃 시구와 맺은 인연

진경산수는 조선의 실제 산수를 대상으로 한 그림인 만큼 당시나 송시 같은 중국 시가 개입될 여지가 없습니다. 따라서 진경산수화에서 시의도를 찾는 것은 연못에서 숭늉 찾는 일 이상의 억지입니다. 다행히 정선은 시의도에도 관심이 많았습니다. 정선은 물밀듯 들어오는 새로운 회화 사조에 관심이 많았고 남종화는 물론 시의도도 새로운 경향이었습니다.

강세황은 정선이 죽고 나서 한참 뒤인 1773년에 정선의 그림 한 점을 봤습니다. 늘 하던 대로 평을 하며 "이는 겸재 노인 중년의 최고 걸작[乃謙翁中年最得意筆]"이라는 찬사를 적었습니다. 그 무렵 강세황은 이미 남종화풍의 대가로 비평가 역할을 하던 때였습니다. 강세황의 눈에도 정선의 그림은 남종화로서 전혀 손색없어 보였습니다. 정선은 진경산수화로 당시에 이미 인기가 높았기 때문에 그의 남종화풍 그림은 상대적으로 가려져 있었습니다.

정선의 수업과 관련해 흥미를 끄는 시의도가 있습니다. '채국동리하 유연견남산(採菊東籬下 悠然見南山)'이란 시구를 그린 그림입니다. 정선은 이 시구를 둘로 나눠 부채 두 개에 그렸습니다. 〈동리채국(東籬採菊)〉은 집 앞 소나무 아래에서 문인이 멀리 내다보는 그림입니다. 그 뒤로 사립문이 보이고 울타리 앞에는 노란 국화가 피었습니다. 다른 한 점인 〈유연견남산〉은 소나무 아래 절벽에 문인이 다리를 꼬고 앉아 먼 곳을 바라보는 그림입니다.

그림의 한쪽 옆에는 각각 '동리채국(東籬採菊)', '유연견남산(悠然見南山)'이라고 적었습니다. 동진 시대 자연파 시인 도연명(陶淵明, 365~427)이 벼슬을 차 버리고 고향에 돌아와 은둔하며 읊은 연작시 「음주(飮酒)」 20수 가운데 제5수입니다. 출셋길을 버리고 자연과 일체를 이룬 생활을 꿈꾼 자연파 시인 도연명의 대표 시로, 조선 시대 문인 관료들이 자연 속 은거를 동경하며 입에 달고 다닌 시이기도 합니다.

結廬在人境　변두리에 오두막 짓고 사니

而無車馬喧　수레며 말발굽 소리 들리지 않네

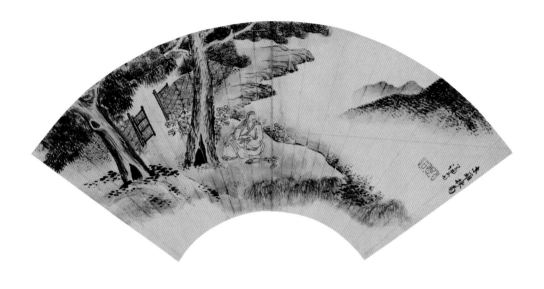

동리채국 정선, 지본담채, 22.7×59.7cm, 국립중앙박물관
유연견남산 정선, 지본담채, 22.8×62.7cm, 국립중앙박물관

問君何能爾	어찌 이럴 수 있느냐 하는데
心遠地自偏	마음 유원해 사는 곳 외지다오
採菊東籬下	동쪽 울타리 아래 국화 따다가
悠然見南山	멀리 남산을 바라보네
山氣日夕佳	저녁놀에 산기운 아름답고
飛鳥相與還	나는 새들 짝지어 돌아오네
此中有眞意	이 속에 참뜻이 있어
欲辯已忘言	말하려다 이내 할 말을 잊고 마네

　　정선은 시 내용 그대로 그림을 그렸습니다. 일견 평범해 보이는 시의도지만 여기에는 새겨 들을 만한 사정이 있습니다. 김창협과 김창흡 형제는 새로운 시를 쓰자고 하면서 천기(天機)를 강조했습니다. 특히 김창흡은 "시란 성정(性情)에 의한 것이므로 천기를 깊이 통찰해야 잘 쓸 수 있다." 했습니다. 천기란 자연의 조화로운 운행을 보장하는 이치로서 사람에게 적용하면 태어나면서부터 지니는 감성, 감각과 같은 것입니다. 김창흡의 문집에는 이 천기에 대한 설명이 여러 군데 보입니다. 그 가운데 이 그림과 연관해 생각할 만한 구절이 있습니다. 김창흡은 도연명 시구인 '채국동리하 유연견남산'을 천기를 잘 파악한 사례로 들었습니다.

　　我方採菊於東籬之下 而邂逅無心之際 南山使來在眼前 蓋其胸中私意消落 無少弊障。故外物之在前者 亦皆不容安排 而�‐然相得物我之間天機流動。
　　내가 바야흐로 동쪽 울타리 아래에서 국화를 따며 무심한 마음으로 눈앞 남산을 보는 것은 대개 가슴속에 사사로운 뜻을 모두 털어 버리고 조금도 가리고 막히는 것 없이 보는 것이다. 그러므로 눈앞에 있는 외부 사물과 내가 꼭 들어맞아 그 사이에 천기가 유동하게 된다.·

· 고연희, 「김창흡·이병연의 산수시와 정선의 산수화 비교 고찰」, 『한국한문학연구』 제20집, 1997, 299쪽.

김창협, 김창흡 형제에게 이 구절은 천기론 주장 이전부터 익숙했던 내용입니다. 증조할아버지 김상헌의 인연 때문입니다. 김상헌은 척화파를 대표해 심양에 인질로 끌려갔습니다. 심양에 있던 어느 날, 김상헌이 머물던 심양관으로 중국인 화가가 찾아왔습니다. 그리고 초상화를 그려 두면 좋지 않겠냐고 권했습니다. 이 중국 화가는 나중에 인평대군을 따라 조선에 들어온 맹영광입니다. 김상헌이 거절하자 맹영광은 다음 날 〈채국도(採菊圖)〉 한 폭을 그려 다시 찾아왔습니다. 달리 설명하지 않아도 도연명의 시구 '채국동리하'를 그린 것임을 누구나 알 수 있었습니다. 맹영광은 국화꽃을 붉게 그려 와서는 "깊은 뜻이 있다."라고 했습니다. 훗날 김상헌의 제자인 송시열은 "청음 선생의 의로운 기개를 흠모해 도연명 그림을 그려 바치면서 붉은 꽃으로 은근한 뜻을 보인 것"이라고 해석했습니다. 청음은 김상헌의 호입니다. 김상헌은 심양에서 귀국하면서 이 그림을 가져왔습니다. 그가 죽은 뒤에는 손자인 김수증(金壽增)이 김상헌의 묘 옆에 도산정사(陶山精舍)를 짓고 기거하면서 이 그림을 걸어 두었다고 합니다.

'채국동리하'는 이처럼 김씨 집안과 몇 대에 걸쳐 인연이 있는 시구입니다. 그런 점을 고려하면 정선이 이를 가지고 시의도를 그린 것 역시 단순한 흥미나 우연으로 해석할 수만은 없습니다. 정선은 처음부터 시의도와 인연이 깊었고 아울러 같은 시대 화가들에 비해 특별할 정도로 시의도를 많이 그렸습니다.

같은 시기 화가 신로의 시의도가 세 점 남아 있습니다. 정선보다 여덟 살 많은 윤두서의 시의도도 확인된 것은 네 점밖에 되지 않습니다. 여기 비하면 정선은 스무 점 넘게 시의도를 남겼습니다. 더욱이 당나라 시인 사공도(司空圖, 837~908)가 시의 원리를 24수로 풀이한 『이십사시품(二十四詩品)』에 하나하나 그림을 붙인 것까지 계산하면 40점이 넘습니다. 시의도가 막 출현한 시기였다는 점을 감안하면 대단한 수입니다.

시인이 나귀 타고 다리 건넌 까닭

정선이 진경산수화풍을 완성한 중년 무렵, 만년의 필치와는 조금 다르게 그린 그림 가운데 〈산수인물도〉가 있습니다. 상당한 내용을 담은 작품입니다만 그림에 제목을 붙인 사람은 다소 밋밋하고 심상하게만 본 듯합니다.

앞쪽 큰 바위와 위쪽 주봉이 그림 복판으로 머리를 콱 들이대고 있습니다. 그 아래에는 한 번 꺾인 평평한 빈터에 두 노인이 바둑을 두고 있습니다. 노인이 앉은 바위는 화면의 오른쪽 절반을 차지할 정도로 위압적입니다. 이런 경우는 대개 반대쪽을 비워 시각적인 여유를 챙기는 것이 보통입니다. 하지만 정선은 그 반대쪽에도 가파른 벼랑의 산길을 그려 넣었습니다. 구도로 보면 좌우가 산으로 막힌 답답한 형국입니다만 정선으로서도 고육지책이었던 모양입니다.

그도 그럴 것이 아래쪽을 보면 흙다리 위로 한 인물이 나귀를 타고 지나가고 있습니다. 인물의 시선은 바위 중턱 노인들에게 향합니다. 만일 흙다리 위에 나귀 탄 인물만 있고 그 앞에 산모퉁이가 없다고 상상해 보십시오. 나귀 탄 인물은 허공에 떠 버릴 위험에 처하게 됩니다. 비록 구도는 옹색해졌지만 정선이 이치에 맞는 쪽을 택한 것으로 보입니다.

그렇다면 산중에서 한가롭게 바둑을 두는 인물 밑에 나귀 타고 가는 인물을 꼭 두어야 했을까 하는 의문이 듭니다. 비밀의 열쇠는 먼 산 위쪽에 써넣은 시구에 있습니다. '시사장교건려상 기성유수고송간(詩思長橋蹇驢上 棋聲流水古松間)', '시상은 긴 다리 위에서 절름발이 당나귀를 탔을 때 떠오르고 바둑 두는 소리는 물 흐르는 소나무 사이에서 들리네.'라는 의미입니다.

제대로 읽으면 흙다리 위 나귀 탄 인물의 등장을 이해하게 됩니다. 이 시구의 주인은 남송 대시인 육유(陸游, 1125~1209)입니다. 육유가 어느 맑은 겨울날 한가로이 산책을 즐기면서 지은 「동청일득한유우작(冬晴日得閑游偶作)」입니다.

不用清歌素與蠻　맑은 노래 간소하든 번다하든 아무래도 좋네

閑愁已自解連環　한가함 겨워 이미 굴레를 벗었으니

산수인물도 정선, 견본채색, 45.4×31.2cm, 개인 소장

閏年春近梅差早　　금년 봄은 윤년으로 매화가 조금 빠른데

澤國風和雪尚慳　　이곳 물가 지방은 바람과 눈이 여전히 차구먼

詩思長橋蹇驢上　　시라고 하면 긴 다리 위 절뚝이는 당나귀 등에서 생각날 테고

棋聲流水古松間　　바둑 두는 소리는 물 흐르는 솔숲에서 들릴 것이니

牋天公事君知否　　그대 하늘로 사연 보냈다는 이야기 못 들었는가

止乞柴荊到死閑　　(그러니) 찌그러진 오두막에서 심심해 죽겠다는 소릴랑 그만 좀 하게

　　겨울이 끝나 가는 어느 날 무료함을 달래려고 이리저리 보고 이것저것 생각하다 보니 저절로 무료하지 않게 됐다는 내용입니다. 슬슬 걸으며 시를 읊다 보니 한가로움이 가십니다. 주위를 둘러보니 바람은 차갑고 눈도 여전히 남아 있습니다. 하지만 매화가 빨리 피어 그럴 듯한 경치가 눈에 들어옵니다. 한가함을 털어 낼 시와 바둑도 있으니 작은 오두막집 사는 주제에 심심해 죽겠다는 말을 그만해야겠다는 것입니다.

　　육유는 남송 4대 명시인일뿐 아니라 다작 시인으로도 유명합니다. 현재 전하는 시만 9,800여 수에 이릅니다. 조선에서도 육유의 시를 많이 애송했습니다. 대시인의 유명 시이기도 했지만 육유에게 나라를 걱정하는 우국 시인의 면모가 있었기 때문입니다. 육유는 금에게 빼앗긴 중원 땅을 되찾자는 고토(故土) 회복을 주장했습니다. 시에도 강인한 투쟁 정신과 불굴의 기상을 표출했습니다. 이런 연유로 대청(對淸) 굴욕을 맛본 조선의 문인들은 자연히 육유의 시를 애송했습니다.

　　정선이 〈산수인물도〉에 가져다 쓴 육유의 구절은 한편으로 저작권을 운운할 만한 연고가 있습니다. 우선 '시사장교건려상'은 당나라 때 재상을 지내고 시로 유명한 정계(鄭棨) 이야기가 출처입니다. 어떤 사람이 정계에게 "요즘 시 짓는 일이 어떠십니까?" 하고 물었습니다. 그러자 정계는 "시상이란 게 파교에 눈바람 불 때, 나귀 등에 올라앉아 있을 때 가장 떠오르는 것[詩思在灞橋風雪中驢背上]"이라고 답했습니다. 파교는 장안 서쪽에서 교외로 빠져나가는 곳에 걸린 다리입니다. 이후 나귀 등에 타고 파교 위에서 눈바람 맞을 때 좋은 시상이 떠오른다는 속언이

파교시상 최북, 지본담채, 20×30cm, 개인 소장

시인들 사이에 널리 회자됐습니다. 조선 화가들 역시 익히 알고 있었습니다.《개자원화전》에 이 구절이 실려 있기 때문입니다. 정선보다 조금 늦게 최북도 이 속언을 가지고 그림을 그렸습니다. 최북은 '사(思)'를 빼고 '시재파교춘설려자배상(詩在灞橋春雪驢子背上)'이라고 적었습니다.

'기성유수고송간' 시구도 마찬가지로 출처가 있습니다. 이는 육유보다 100년쯤 앞선 북송의 대학자이자 시인 소식이 지은 글 속에 나오는 말입니다. 앞서 소개한 '시사장교건려상'이 원작에서 힌트를 얻은 패러디쯤이라면 이쪽은 제대로 저작권 침해 대상이 될 만합니다.

소식은 학문으로 이름 높을 뿐 아니라 중국 바둑사의 한 페이지를 장식한 인물로도 유명합니다. 바둑을 잘 뒀기 때문이 아니라 바둑을 기예(棋藝), 즉 예술의 경

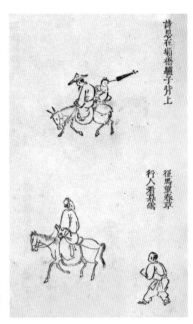

개자원화전
제1집 권4 〈인물옥우보〉 그림

지로 끌어올렸기 때문입니다. 소식의 바둑에는 철학이 있었습니다. 잘 두려고 하기보다 즐기는 쪽이었고 간혹 새로운 기술을 과감하게 개발했습니다.

관료 생활을 하던 중 소식은 왕안석(王安石)이 이끄는 신법당의 탄핵을 받아 두 번이나 유배를 갔습니다. 1097년 두 번째 유배 때는 머나먼 해남도의 담현이란 곳으로 귀양을 갔습니다. 이때 아들 과(過)는 유배지까지 따라가 부친의 시중을 들었습니다. 당시 담현에는 장기(瘴氣)라는 아열대 풍토병이 있었습니다. 담현 태수는 안쓰러워하며 귀향 온 대학자에게 매일 문안을 올렸습니다. 짧은 안부 인사를 마친 뒤에는 어려운 대학자보다 만만한 젊은이 쪽을 구슬려 자주 바둑을 두었습니다.

이듬해 봄에도 태수와 아들 과는 여전히 바둑을 두고 있었습니다. 소식은 이 둘이 바둑 두는 '딱딱' 소리에 불현듯 14년 전을 떠올렸습니다. 여산의 도교 사원 백학관(白鶴觀)에서 바둑 두는 모습을 구경한 기억이 난 것입니다. 이때 붓을 꺼내 써 내려간 시가 유명한 「관기 병인(觀棋 並引)」입니다. '들어가는 말을 겸해 바둑을 구경하며'라는 의미입니다. 인(引)이란 도입부라는 뜻입니다. 소식은 어째서 시를 읊

게 됐는지 앞부분에 밝혔습니다.

予素不解棋。嘗獨遊廬山白鶴觀 觀中人皆闔戶晝寢。獨聞棋聲於古松流水之間
意欣然喜之。自爾欲學 然終不解也。兒子過乃粗能者 儋守張中日從之戱 予亦
隅坐 竟日不以爲厭也。

나는 원래 바둑을 몰랐다. 일찍이 여산의 백학관에 놀러간 적이 있다. 백학관 사람들은 모
두 문을 닫아걸고 낮잠을 자고 있었다. 오로지 물가 고송 사이로 홀로 바둑 두는 소리가 들
려와 마음이 즐거워졌다. 이때부터 바둑을 배우고자 했으나 끝내 깨우치지 못했다. 아들
과는 약간 두는 듯하다. 담현 태수 장중은 종일 그와 함께 즐기는데 나 역시 옆에 앉아 있으
면 종일토록 싫은 줄 몰랐다.

육유의 시구 '기성유수고송간'의 출처는 소식의 글이었습니다. 육유는 "한가함
을 잊으려 한다면 시를 짓거나 아니면 바둑을 두면 되지 않느냐."라고 하면서 대
대로 유명한 두 가지 일화를 가져다 썼습니다. 그리고 조선의 정선은 이 구절을
가지고 그림을 그리면서 한쪽에는 바둑 두는 인물을, 다른 한쪽에는 시상을 떠올
리며 파교를 건너는 나귀 탄 시인을 그렸습니다.

'바둑돌 소리가 늙은 소나무 사이 계곡에서 들린다.'라는 소식의 시구는 정선만
가져다 쓴 것이 아닙니다. 김홍도도 이 시구를 가지고 그린 그림이 있습니다. 김
홍도는 고사인물도를 여러 폭 그렸는데 그 가운데 정조에게 바친 것으로 보이는
그림이 있습니다. 국립중앙박물관에 소장된《중국고사도병》입니다. 각 폭마다 '신
홍도(臣弘道)'와 '취화사(醉畵師)'라는 도장이 찍혀 있습니다.

열 폭 가운데 제2폭이 바둑 장면입니다. 운치 있는 정원을 배경으로 세워 둔 커
다란 가름막 앞에 두 사람이 대국에 열중하고 있습니다. 대국자 한 사람의 머리를
말아 올려 나이 어린 아들임을 나타냈습니다. 동파관을 쓴 노인이 비스듬히 앉아
이를 구경합니다. 그림 위쪽에 김홍도 필치로 장문의 화제가 적혀 있는데 소식의
서문과 살짝 달라져 있습니다.

백학관관기(부분) 김홍도, 《중국고사도병》, 견본채색, 128.8×32.7cm, 국립중앙박물관

蘇子瞻素不解棋。獨遊廬山白鶴觀 觀中皆闔戶晝寢。獨聞棋聲於古松流水之間 欣然喜之。自爾欲學 然不解也。

소자첨은 원래 바둑을 알지 못했다. 홀로 여산 백학관에 가자 관에 있던 모두가 문을 걸어 잠그고 낮잠에 빠져든 터였다. 오로지 바둑 소리가 늙은 소나무 사이 계곡물 흐르는 곳에서 들려왔다. 이에 흔연히 배우고자 했으나 끝내 깨우치지 못했다.

김홍도는 원문의 '여(予)'자를 소식의 자인 '소자첨(蘇子瞻)'으로 바꿔 자신이 전하는 것처럼 둘러댔습니다. 하지만 이어지는 글은 다시 소식이 주어여서 문장이 이상해졌습니다. 김홍도의 바둑 실력까지 알 수는 없습니다. 하지만 그의 주변에는 상당한 고수가 있었습니다. 김홍도의 동갑내기 단짝인 이인문(李寅文, 1745~1821)입니다. 그의 호는 고송유수관도인(古松流水觀道人)으로 그는 대개 호만 써서 낙관을 했는데 어느 때는 아예 기성유수고송관도인(碁聲流水古松館道人)이라고 쓰기도 했습니다. 호가 이 정도라면 이인문이 바둑과 무관할 수 없을 것입니다. 오히려 상당한 고수라고 보는 편이 타당해 보입니다.

새벽안개 속 정든 별장을 떠나며

어느 화가든 새로운 사조나 유행을 받아들이면 자기 것으로 체화하는 과정을 거칩니다. 하지만 이 시절의 그림을 통해 그 과정을 확인하기란 쉬운 일이 아닙니다. 완숙한 경지에서 남긴 작품을 통해 이 과정을 충분히 거쳤다고 짐작하는 것이 보통입니다. 정선의 시의도 가운데는 특유의 필치와 분위기로 시가 전달하고자 하는 내용과 기막히게 조화를 이룬 수작이 있습니다. 바로 〈산월도(山月圖)〉입니다.

흰 달이 아직 산 위에 걸린 새벽에 나그네가 길을 재촉하고 있는 모습을 간결하게 그렸습니다. 엷은 담채로 산 형체를 대강 보인 뒤 그 위에 미점을 찍어 부드러우면서 묵직한 산을 묘사했습니다. 전형적인 정선의 산입니다. 산기슭에는 여백을 두어 띠처럼 둘러싼 안개를 나타냈습니다. 이제 막 어둠이 걷히려는 산골 마을의 이른 아침 정경입니다. 소나무 곁에 갈색으로 물든 잎 넓은 오동나무로 보아 때는 바야흐로 가을에서 겨울로 접어드는 때입니다. 앞쪽에 분홍 담장을 두른 큰 집과 물지게를 진 하인도 보입니다. 분홍색 집은 예순여섯 때 정선이 그린 유명한 《경교명승첩(京郊名勝帖)》에도 보입니다. 이를 토대로 이 그림이 그려진 시기도 대강 짐작할 수 있습니다.

새벽길을 재촉하는 길 위 인물들이 집과 마찬가지로 작지만 정확하게 표현되어 있습니다. 나귀 탄 주인공은 손을 높이 들어 채찍질을 하고 있습니다. 뒤를 돌아보는 모습까지 완연합니다. 인물을 이토록 정확하게 그리는 것 역시 정선만의 특기입니다. 전체적으로 산수 배경을 넓게 배치하면서도 인물에게 분명한 역할을 부여합니다. 이런 시도는 이후 심사정의 그림에서 배경 비중을 대폭 줄이고 인물을 크게 묘사하는 경향으로 발전합니다.

멀리 보이는 푸른 산 그림자 위에 '산월효잉재(山月曉仍在)'라는 글이 보입니다. '산 위 달이 새벽까지 걸려 있다.'라는 의미입니다. 왕유의 동생 왕진(王縉, 700~782)이 지은 시로 제목은 「별망천별업(別輞川別業)」, '망천의 별장을 떠나며'라는 의미입니다.

산월도 정선, 견본담채, 28×19.7cm, 개인 소장

山月曉仍在　산 위 밝은 달 새벽하늘에 여전하고
林風涼不絶　숲속 서늘한 바람 멈추지 않네
慇懃如有情　은근한 정 아직 남아
惆悵令人別　떠나는 마음 슬프게 하네

왕진은 왕유의 네 동생 가운데 바로 아래 동생입니다. 기록마다 조금 다르지만 왕유가 699년, 왕진이 700년생으로 연년생입니다. 왕진은 중년에 관직에서 물러난 형과는 달리 만년까지 관직에 남아 재상 자리까지 올랐습니다. 시로도 이름이 났습니다.

시 제목에서 '망천'은 망천장(輞川莊)을 가리킵니다. 망천장은 왕유가 사십 대에 장안 남쪽에 마련한 별장입니다. 왕유는 벼슬에서 물러날 때마다 이곳에 은거하면서 친구들을 불러 유유자적했습니다. 산책에 곁들여 때로 술잔을 기울였고 또 틈날 때마다 시를 지었습니다. 오늘날에도 애송되는 왕유의 대표작 가운데 상당수가 망천장과 관련이 있습니다. 정선 그림 가운데는 왕유가 장맛비 내리던 시기에 망천장에서 지은 시 「적우망천장작(積雨輞川莊作)」을 소재로 그린 시의도도 있습니다. 왕진 역시 이곳에 들러 하룻밤 머문 뒤 새벽 일찍 길을 떠나면서 「별망천별업」를 지은 것으로 보입니다.

시를 읽고 〈산월도〉를 다시 보면 무심하게 그린 듯한 묘사가 결코 그렇지 않다는 것을 알 수 있습니다. 시가 풍기는 이미지들이 그림 속에 정교하게 계산된 것처럼 박혀 있습니다. 특히 산 위에 뜬 달과 산기슭에 걸친 안개는 새벽을 그리고자 한 것입니다.

그림 앞쪽 흙 언덕 위의 누런 나뭇잎과 키 큰 오동나무의 이파리는 모두 '숲속 서늘한 바람[林風涼]'이 상징하는 가을을 의미합니다. 은근한 정과 이별의 슬픔 때문에 마음 아프다는 시인의 마음은 뒤를 돌아보는 나그네의 몸짓과 문 앞에서 그 시선을 받는 하인의 모습에 그대로 담겼습니다.

정선은 시대가 요구한 진경산수에 매진했고 신(新)사조 남종화와 시의도에도

솜씨를 발휘했습니다. 정선은 김창협, 김창흡 형제의 진시(眞詩) 운동의 영향을 받아 진경산수를 창조했습니다. 한편 정선이 40여 년에 이르는 화가 인생에서 진경산수와 별개로 당시나 송시를 대상으로 한 시의도를 다수 남긴 것은 당시 미술계에서 시의도가 크게 유행한 사실을 말해 주는 또 다른 증거라 하겠습니다.

4 손끝에서 하나가 된 시서화

김홍도, 꽃과 새의 화가

17세기 후반에 전해진 시의도는 18세기 중반에 이르러 도도한 유행의 물결을 이루었습니다. 문인이든 직업 화가든 시구를 그림으로 바꾸는 흥미로운 작업에 동참했습니다. 그러나 조선이 시의 나라이고 그때가 한문 시대였다고 해도 시의도는 아무나 그릴 수 있는 것이 아니었습니다. 우선 시를 알아야 했습니다. 시를 안다 해도 떠오르는 이미지를 그림으로 시각화할 능력이 뒷받침되지 않고서는 시의도를 그리는 것은 불가능했습니다.

따라서 시의도가 유행한 와중에도 시의도 화가는 그 수가 한정됐습니다. 이 시대에는 조선을 통틀어 가장 많은 화가, 가장 기량 뛰어난 화가들이 우후죽순 등장했습니다. 그러나 남아 있는 자료를 보면 시의도를 남긴 화가는 스무 명 안팎에 그칩니다. 이들 가운데서도 대부분은 그저 남들이 그리니 따라 그려 본다는 식으로 한두 점 정도 그렸을 뿐입니다.

18세기에 뛰어난 시의도를 많이 남긴 화가들은 다음과 같습니다. 순위를 매기자면 1위는 단연 천재 화가 김홍도입니다. 확인된 것만 50점이 훌쩍 넘습니다. 두 번째는 김홍도보다 16살 아래인 이방운입니다. 직업 화가로 활동하면서 40점에 가까운 시의도를 남겼습니다. 그다음은 김홍도의 스승 강세황입니다. 현재 20점 가까이 시의도가 전합니다. 화첩 그림을 낱폭으로 계산하면 훨씬 많습니다.

이들 외에 열 점 넘게 시의도를 남긴 화가는 심사정과 최북 정도입니다. 그 밖에는 김홍도와 가까웠던 이인문이나 김홍도의 아들 김양기, 한때 김홍도에게 배운 신윤복이 시의도를 대여섯 점 정도 그렸습니다. 시의도 시대라 해도 시의도를 그릴 수 있는 사람은 소수에 그쳤고 또 그런 사람에게 인기가 집중됐다는 사실을 짐작케 합니다.

풍속화의 대가로 알려진 김홍도는 문학을 바탕으로 한 시의도에도 유감없이 실력을 발휘했습니다. 김홍도는 그림뿐만 아니라 시와 음악에도 두루 정통한 풍류가였습니다. 피리를 잘 불고 거문고도 잘 탔습니다. 강세황의 〈균와아집도〉에 등장하는 19세의 김홍도도 퉁소를 불고 있습니다. 퉁소와는 조금 다른 생황도 불지 않았나 추측합니다. 김홍도의 그림 가운데 생황을 부는 그림이 두어 점 전합니다.

〈송하선인취생도(松下仙人吹笙圖)〉는 김홍도의 대표적인 시의도라 해도 손색이 없습니다. 멋들어진 소나무가 비스듬히 화면을 가로지르는 가운데 아래쪽 비탈진 언덕에 신선이 앉아 생황을 불고 있습니다. 머리카락은 총각머리처럼 양쪽으로 나뉘었으나 허리춤에 두른 짐승 털을 보고 신선임을 알 수 있습니다. 신선들은 대개 짐승 털을 깔개로 썼다고 합니다. 김홍도는 〈송하선인취생도〉에서 소나무를 한복판으로 가져오고 위쪽을 쳐내 중앙집중형 구도를 따랐습니다. 이 구도는 김홍도의 특징입니다. 소나무 껍질을 그리면서 스프링을 잡아당긴 것처럼 연속선을 구사한 것 역시 김홍도의 그림에 자주 보이는 필법입니다.

소나무 가지 아래에 시구가 보입니다. '균관참치배봉시 월당처절승용음(筠管參差排鳳翅 月堂淒切勝龍吟)', '들쭉날쭉한 대나무 통은 봉황의 날개를 편 것인가, 달빛 가득한 마루에 (생황 소리는) 용울음보다 처절하네.'라는 뜻입니다. 생황은 예부터 음이 신비로워 신선의 악기로 통했습니다. 이 시구는 당나라 시인 나업(羅鄴, 825~?)의 시 「제생(題笙)」에 나오는 한 구절입니다.

筠管參差排鳳翅 들쭉날쭉한 대나무관 봉황이 날개 편 듯하고

月堂淒切勝龍吟 소리는 달빛 어린 마루에 용울음보다 처절하네

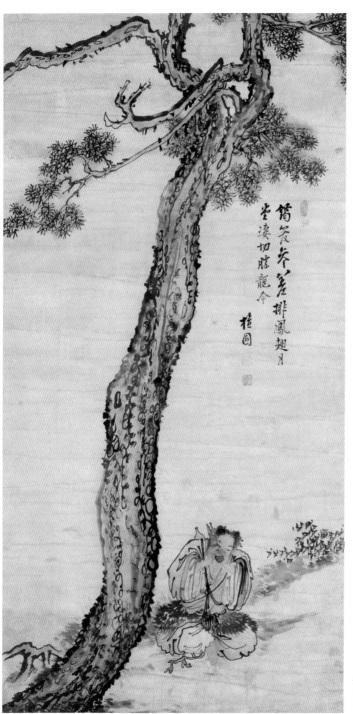

송하선인취생도
김홍도, 지본담채,
109×55cm, 고려대학교 박물관

最宜輕動纖纖玉　경쾌하게 움직이는 가느다란 옥은 가장 알맞고

醉送當觀灔灔金　응당 넘실대는 금빛이 보면서 취하여 송별하네

緱嶺獨能征妙曲　구령의 진 왕자 홀로 묘한 곡조 부를 수 있었고

嬴台相共吹清音　영대의 농옥과 소사가 서로 함께 맑은 소리 냈네

好將宮徵陪歌扇　모쪼록 궁과 치의 소리로 모시고 있으니

莫遣新聲鄭衛侵　새 음악이 부디 음란한 정위가 되지 말게 할지어다

1연의 '참치(參差)'는 고르지 않고 들쭉날쭉하다는 것이며 '봉시(鳳翅)'는 봉황의 날개를 말합니다. 2연의 '섬섬(纖纖)'은 섬세하다는 말이고 '염염(灔灔)'은 물이 가득해 찰랑거리는 것을 나타냅니다. 3연과 4연에는 일화가 있는 시어가 많이 등장합니다. '구령(緱嶺)'은 동주 시대 영왕(靈王, 재위 기원전 571~기원전 545)의 아들인 왕자 진(晉)과 관련이 있습니다. 어려서부터 총명하고 생황을 잘 불어 왕자 진이 생황을 불면 봉황 울음소리처럼 들렸다고 합니다. 하지만 일찍 죽어 신선이 됐다고 하며 구산에 그의 사당이 있어 구산묘(緱山廟)하면 왕자 진을 떠올리게 마련입니다.

'영대(嬴台)'는 진나라 목공(穆公)이 딸을 위해 지은 누각입니다. 목공의 딸 농옥(弄玉)은 음악을 좋아해 퉁소 잘 부는 소사(蕭史)라는 사람에게 시집을 갔는데 왕이 이들 부부를 위해 누각을 지어 주었다는 이야기가 전합니다. 농옥 부부가 누대에 올라 나란히 퉁소를 불면 봉황이 날아오곤 했고 부부는 결국 봉황을 타고 날아갔다고 합니다. 그러므로 '구령'이나 '영대' 모두 피리 잘 부는 사람과 관련된 고사입니다. 4연에 '정위(鄭衛)'는 정나라와 위나라를 가리킵니다. 두 나라의 음악은 주나라 왕실 음악과 달리 거칠 뿐 아니라 마음을 야하게 만든다는 내용이 『논어(論語)』에도 보입니다.

나업의 시에서는 전체적으로 고상하고 우아하게 생황이 부각되어 있습니다. 먼저 생황은 봉황을 닮은 듯 우아하며 마루에 소리가 울리면 용울음보다 쓸쓸하고 절절하다고 했습니다. 두 번째 연은 봉황 소리를 묘사한 것인데 옥처럼 섬세하고 금빛이 소리처럼 차랑차랑하다고 했습니다. 또한 생황 소리의 고귀함은 예부터

신선이 된 사람들이 즐겨 분 데서도 알 수 있다며, 왕자 진과 목공 딸 부부의 고사를 인용했습니다. 마지막으로 생황 소리는 민심을 흩뜨리는 정이나 위의 음악과는 전혀 다르다는 말로 마무리 지으며 생황 소리를 다시 한 번 강조했습니다.

김홍도가 시의도를 가장 많이 남긴 화가가 된 까닭은 음악에 정통했기 때문이기도 하지만, 무엇보다 시에 능통했기 때문입니다. 물론 최북의 시처럼 『풍요속선』에 실리진 않았습니다만, 아들 김양기가 묶은 서첩 《단원유묵첩(檀園遺墨帖)》에 김홍도의 자작시로 보이는 시고가 몇 편 들어 있습니다.

이와 별도로 작고한 미술사학자 오주석(吳柱錫)은 30여 년 전에 이한진(李漢鎭)의 필사본 『청구영언(靑丘永言)』에서 김홍도가 지은 시조 두 수를 찾아냈습니다. 『청구영언』은 이한진보다 앞선 시대의 문인 김천택(金天澤)이 모은 시조집입니다. 이한진이 이를 필사하면서 자기 시를 포함해 당대 시조 몇 수를 추가하면서 김홍도의 시도 넣었습니다. 여기 실린 김홍도의 시조를 오주석의 현대어 번역으로 옮겨 봅니다.

봄물에 배를 띄워 가는 대로 놓았으니
물 아래 하늘이요 하늘 위가 물이로다.
이 중에 늙은 눈에 뵈는 꽃은 안개 속인가 하노라

오주석은 이 시를 설명하면서 김홍도가 좋아하던 두보 시를 가져다 쓴 것이라고 했습니다. 과연 김홍도에게는 이 시구가 연상되는 시의도가 두 점 있습니다. 이 두 작품은 두보 시를 소재로 한 것입니다. 그림에는 모두 '노년화사무중간(老年花似霧中看)'이라고 썼는데 위의 시와 이미지가 비슷합니다. 이 시구는 방랑 시인 두보가 말년에 동정호 인근에 머물며 지은 「소한식주중작(小寒食舟中作)」의 일부입니다.

佳辰強飯食猶寒　좋은 날 억지로 먹는 밥은 여전히 찬데

隱機蕭條戴鶡冠　책상에 기대어 쓸쓸히 은자의 관을 써 보네

春水船如天上坐　봄 강물의 배는 마치 하늘 위에 올라앉은 듯하고

老年花似霧中看　늙어서 보는 봄꽃은 안개 속에 보는 것 같네

娟娟戲蝶過閑幔　사뿐사뿐 나는 나비는 장막을 지나치고

片片輕鷗下急湍　하나둘씩 나는 백구는 급 여울에 내리꽂히네

雲白山青萬餘裏　흰 구름에 푸른 산 만 리 밖

愁看直北是長安　근심스레 바라보는 북쪽은 바로 장안이리니

　제목의 '소한식'이란 한식 다음 날을 뜻합니다. 한식은 동지 이후 105일째 되는
날로 양력으로 치면 식목일쯤에 해당합니다. 그러니 쌀쌀하기는 하지만 봄이 이
미 온 때라 하겠습니다. 두보는 한식이라 불을 피울 수 없어 식은 밥 먹는 자신을
세상을 등진 은자에 비유했습니다. 1연의 '가진(佳辰)'은 좋은 날이며 '갈관(鶡冠)'
은 은자가 쓰는 모자를 말합니다.

　사방에 봄이 성큼 다가와 강물을 불리고 배를 잔뜩 밀어 올리며 강변에는 꽃을
피웠습니다. 사대부의 꿈은 아직 펴 보지도 못했는데 다시 찾아온 봄날 붉은 꽃을
바라보는 시인은 한없이 늙은 것입니다. 그래서 그 꽃이 마치 안개 속에서 보는
듯 가물가물하다고 했습니다.

　김홍도가 이 구절을 가지고 그린 그림 가운데 큰 그림과 작은 그림이 있습니다.
큰 쪽인 〈주상간매(舟上看梅)〉는 화면이 넓은 만큼 서정성이 훨씬 강조되었습니다.
시와 내용은 비슷합니다. 아래쪽 작은 배에 술상을 차려 놓은 홍포 차림 노인이
산비탈의 나뭇가지를 바라보는 모습을 그렸습니다. 배와 산비탈 사이에는 푸른색
을 옅게 발라 강물이 안개에 뒤덮인 것 같습니다. 산비탈 선 역시 중간에 멈추고
말아 몇 그루 나무가 슬쩍 모습을 드러낸 것처럼 연출했습니다.

　간송미술관에 있는 〈노년간화(老年看花)〉 역시 김홍도의 노년작입니다. 이번에
는 배를 언덕 쪽으로 바짝 가져다 붙이고 바라보는 모습입니다. 언덕 위 가지를
자세히 보면 붉은 점 몇 개가 찍혀 있습니다. 다소 박락됐지만 붉은 꽃을 그려 넣

주상간매
김홍도, 지본담채,
164×76cm, 개인 소장

노년간화 김홍도, 지본담채, 23.2×30.5cm, 간송미술관

서원아집도 김홍도, 1778년, 견본담채, 122.7×287.4cm, 국립중앙박물관

은 것입니다.

　김홍도가 시의도를 많이 그릴 수 있었던 이유 가운데 스승의 인도도 무시할 수 없을 것입니다. 스승 강세황은 시의도 유행에 주도적 역할을 한 인물이었습니다. 강세황이 언제 어디서 김홍도를 만났는지, 김홍도에게 무엇을 가르쳤는지에 대해서는 자세한 기록이 남아 있지 않습니다. 일설에는 김홍도가 십 대 초반에 서울 회현동에서 강세황을 만났다고 하고, 안산에서 만났다고도 합니다. 안산에서 단원문화제가 열리는 것도 이 주장에 근거한 것인데 입증할 만한 기록은 없습니다.

　강세황은 김홍도를 각별히 아꼈습니다. 앞서 소개한 것처럼 강세황은 여러 화가의 그림에 평을 남겼는데 김홍도에 대한 평도 많이 했습니다. 김홍도가 34세 때 그린 〈서원아집도(西園雅集圖)〉 병풍에는 민망할 정도의 칭찬이 적혀 있습니다.

余曾見雅集圖 無慮數十本 當以仇十洲所畵爲第一。其外瑣瑣不足盡記。今觀士能此圖 筆勢秀雅 布置得宜 人物儼若生動。

……此始神悟天授 比諸十洲之纖弱 不啻過之 將直與李伯時之元本相上下。不

意我東今世。乃有此神筆。

그동안 본 서원아집도가 무려 수십 점에 이르는데 그중 구십주(구영)가 그린 것이 제일이었다. 그 외는 그저 그래서 달리 적을 바가 없다. 지금 사능(김홍도)의 그림을 보니 필치가 뛰어나게 아름다우며 구도가 매우 적절해 인물이 마치 살아 있는 듯하다.

……이는 흡사 마음으로 깨달아 하늘에게 부여받은 것 같으니 구영의 섬약한 필치를 능가할 뿐 아니라 이백시가 그린 원본과도 우열을 다툴 것이다. 우리나라에 오늘날 이와 같은 신필이 있으리라고는 생각지 못했다.

구영(仇英)은 명나라 중기 직업 화가로 심주, 문징명, 당인과 함께 명 4대가로 손꼽히는 대가입니다. 강세황은 김홍도의 솜씨가 구영보다 뛰어나다고 썼고 심지어는 "내 글씨가 서툴러 훌륭한 그림을 버릴까 부끄럽다."라고 덧붙였습니다. 아끼고 사랑하는 마음이 각별했다고 할 수밖에 없을 것입니다. 마치 부모의 심정인 듯 만년에 이르러서도 이 마음은 변하지 않았습니다. 김홍도가 대형 부채에 그린 〈기려원유(騎驢遠遊)〉에도 강세황의 글이 적혀 있습니다.

제목대로 큰 버드나무 두 그루가 서 있는 강둑길을 나그네가 나귀를 타고 지나가고 있습니다. 나귀를 따르는 종자, 너른 강변을 가로지르는 물새 두 마리가 찬조 출연하고 있습니다. 특히 강물 위를 낮게 날아가는 물새는 김홍도 특유의 서정적 표현입니다. 화면은 크지 않지만 앞쪽 흙 언덕에는 짙은 먹을 썼고 인물과 버드나무는 조금 옅게 그렸습니다. 나무 뒤로 펼쳐진 강 건너편은 안개에 감싸인 듯 물 많은 먹으로 흐릿하게 처리했습니다.

맨 왼쪽에 시가 한 편 적혀 있습니다. 남송을 대표하는 시인 육유의 「검문도중우미우(劍門道中遇微雨)」입니다. 중국에서도 첫째, 둘째를 다투는 다작 시인 육유의 가장 널리 알려진 시이기도 합니다. 육유는 금나라 군대와 대치하던 섬서성의 전선 사령부에 있다가 보직이 바뀌어 성도로 가게 되었습니다. '검문'이란 검문산을 말하며 이는 깎아지른 듯한 절벽이 마치 검을 세워 놓은 것 같다 해서 붙은 이름입니다. 「검문도중우미우」는 육유가 이 검문을 지나며 읊은 시입니다.

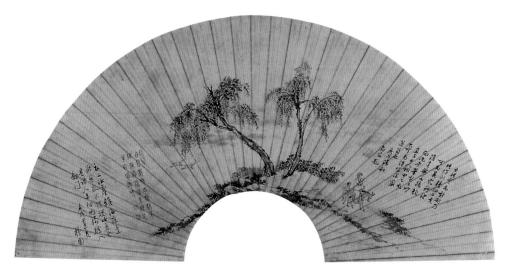

기려원유 김홍도, 1790년, 지본담채, 28×78cm, 간송미술관

衣上征塵雜酒痕　옷은 전선의 먼지와 술 자국투성이고

遠游無處不消魂　몸은 멀리까지 왔지만 어느 곳에도 혼을 잃지 않았네

此身合是詩人未　이 몸 정녕 시인이 아니었던가

細雨騎驢入劍門　가랑비 맞으며 나귀에 올라 검문관에 들어서네

　앞 두 구절은 최전선에 있던 시인의 모습입니다. 긴장을 이기지 못해 마신 값싼 술이 옷자락에 흘러 볼품이 없습니다. 하지만 변방까지 온 몸이라 해도 시인의 긍지는 놓지 않았습니다. 다음 두 구절에서는 '정녕 시인이라면 나귀 등에서 가랑비 맞으며 검문관에 들어선 이상 제대로 된 시를 써야지 않겠는가.' 하고 각오를 밝혔습니다.

　김홍도의 〈기려원유〉에는 검문산은 온데간데없고 가랑비 내리는 강가 풍경만 있습니다. 먹의 농담을 극도로 세련되게 구사해 나그네가 가랑비 속을 지나는 모습을 그렸습니다. 제아무리 수묵화의 시대였다 해도 먹 하나만으로 이 정도의 서정을 표현하는 화가는 드물었습니다.

　김홍도가 〈기려원유〉를 그린 것은 경술년 초여름입니다. 이때 나이 46세였으며

강세황은 죽기 한 해 전인 78세였습니다. 그 전해에 김홍도는 중국 사신을 수행하는 화원으로 뽑힌 듯합니다. 김홍도가 '갔다'라는 주장과 '가지 않았다'라는 주장이 엇갈리는데, 뽑히기는 했지만 병으로 인해 발령이 취소되어 결국 못 갔다고 보는 쪽이 일반적입니다. 김홍도는 병석에서 일어나 기력을 되찾는 중에 이 그림을 그린 듯합니다. 이때 김홍도가 강세황을 찾아갔는지 그림 오른쪽에 강세황의 평이 적혀 있습니다.

士能重病新起 乃能作此 精細工夫可知。其宿痾快復 喜慰若接顔面。況呼筆勢工妙 直與古人相甲乙 尤不可易得。宜深藏篋笥也。

사능이 중병에서 새로 일어나 능히 이를 그렸으니 정교한 뜻을 가히 알겠도다. 그의 오랜 병이 쾌차되니 기쁜 마음에 마치 얼굴을 대하는 듯하다. 하물며 필치가 탁월하고 교묘해 옛사람과 서로 경중을 따질 만하니 더욱 쉽게 얻을 수 있는 것이 아니다. 마땅히 상자 속 깊이 간직해야 할 것이다.

중병을 앓았으나 필력이 전혀 쇠하지 않으니 마땅히 보배처럼 다뤄야 한다고 칭찬했습니다. 오랜 병에서 일어난 김홍도가 어떤 연유로 그림을 그렸는지 알 수 없습니다. 그러나 육유가 전선에서 한발 물러나 다시 시인으로서 여유롭게 좋은 시를 짓겠노라고 하는 내용을 자기 경우에 빗댔다고 생각해 볼 수 있습니다.

강세황은 김홍도가 여러 분야에 두루 뛰어나 옛사람에 견주더라도 대항할 자가 없을 것이라 했습니다. 특히 "신선과 화조에 더욱 뛰어나 이미 당대에 이름을 날린 데 이어 후세에도 이름이 전할 것"이라고 강조했습니다. 신선 그림은 김홍도보다 한 세대 앞서 유행하기 시작해 이미 심사정이 이 분야에 뛰어난 그림을 많이 남겼습니다. 심사정과 가깝던 김홍도가 그 명성을 이었다고 볼 수 있습니다. 김홍도의 신선도 솜씨는 국보로 지정된 〈군선도(群仙圖)〉만 봐도 알 수 있습니다.

김홍도 그림 가운데 의외로 알려지지 않은 분야가 화조화(花鳥畵)입니다. 김홍도는 화조를 대상으로 한 시의도를 누구보다 많이 그렸습니다. 화조만이 아닙니다.

김홍도는 동물이 등장하는 시를 보면 시의도를 그리곤 했습니다. 스승 강세황이 산수를 읊은 시로 시의도를 많이 그린 것과 큰 차이를 보입니다. 김홍도의 새 그림으로 〈향사군탄(向使君灘)〉이 있습니다. 김홍도는 하늘을 나는 새를 많이 그렸습니다. 김홍도의 새 가운데서도 달 밝은 밤을 배경으로 어스름한 물이 괸 논 위를 바람처럼 스쳐 가는 백로가 백미입니다.

사위가 고요한 가운데 밭고랑을 굽이도는 작은 개울만 쉬지 않고 물소리를 냅니다. 희미한 달빛이 내려앉은 들판은 희뿌옇고 개울가 덤불과 검은 바위는 물에 비쳐 더욱 검은데 그 사이로 흰 날개를 편 백로가 그림자처럼 날아가고 있습니다. 고향 어디선가 보았던 것처럼 다정하고 정겨운 장면이 아닐 수 없습니다.

상당히 노성(老成)한 필치로 '단원'이라고 서명을 하면서 '직향사군탄(直向使君灘)'이라고 썼습니다. 이는 '똑바로 사군탄으로 향한다.'라는 뜻으로, 당나라 이백의 시 「부득백로사송송소부입삼협(賦得白鷺鷥送宋少府入三峽)」의 한 구절입니다. '부득(賦得)'은 당시(唐詩) 제목에 종종 보이는 말로 '무엇이 계기가 되어 시를 지었다.'라고 말할 때 쓰는 표현입니다. 그래서 제목은 '백로사를 보고 삼협으로 가는 송소부를 보내며 짓다.'라는 뜻입니다.

송소부는 이백과 친분 있던 관리인 듯합니다. 백로사는 백로의 한 종류로 백로보다 약간 작습니다. 여름이 되면 머리 뒤쪽으로 기다란 깃털이 두 가닥 나는데 백로사라는 이름은 그래서 지어졌다고 합니다. 시는 가을밤의 정취에 젖어 고향을 그리는 내용입니다.

白鷺拳一足　한 발을 들고 선 백로
月明秋水寒　달 밝은 가을밤 강물은 차가운데
人驚遠飛去　사람 소리에 놀라 멀리 날아가며
直向使君灘　곧장 사군탄을 향하는구나

'탄(灘)'은 물살이 세찬 여울입니다. '사군탄(使君灘)'은 중경 부근 만현 동쪽을

향사군탄 김홍도, 지본담채, 23.2×30.5cm, 간송미술관

흐르는 강여울입니다. 오랜 옛날 익주 자사였던 양량(楊亮)이 이곳을 지나는데 파도가 거세게 몰아쳐 배가 뒤집히자 이 여울에게 벌을 주었습니다. 그 뒤로 사람들이 이 여울을 사군탄이라고 불렀다고 합니다. 사군이란 지방관을 높여 부르는 말입니다.

시에서는 인물을 언급했지만 김홍도는 인물을 일절 배제하고 가을날 밤하늘을 나는 백로만 그렸습니다. 또한 밤을 강조하기 위해 달그림자를 그리고 달을 나타내듯이 일부러 검은 깃털 백로를 그렸습니다. 김홍도는 이외에도 기러기를 읊은 구양수의 「안(雁)」, 참새를 읊은 양만리의 「한작(寒雀)」, 자고새를 읊은 소옹의 「자고음(鷓鴣吟)」 등 일부러 새와 관련된 시를 찾아 그린 것처럼 화조를 소재로 한 시의도를 다수 남겼습니다.

김홍도는 동물 그림에도 일가견이 있었습니다. 그 가운데 말을 씻기는 장면을 담은 시의도가 있습니다. 말을 씻기는 그림이라는 뜻의 세마도의 역사는 의외로 오래되어 17세기 병풍에도 이 장면이 있습니다. 그런가 하면 윤두서 그림으로 전하는 것 중에도 세마도가 있습니다. 김홍도의 〈세마도(洗馬圖)〉는 필치로 보아 중년 이후에 그린 것입니다. 봄볕 따뜻한 어느 날 집 뒤 연못에서 말을 씻기는 모습을 그렸습니다. 자연스러운 장면에서 평온함이 느껴집니다.

자세히 보면 마부가 돌담을 두른 연못에서 한창 말을 씻기고 있습니다. 마부의 솜씨가 제법 능숙해 보입니다. 왼손으로 큰 솔을 쥐고 말 잔등을 북북 긁어 줍니다. 짝이 된 지 꽤 오래됐는지, 마부의 솔질에 말도 시원한 듯 고개를 푹 숙이고 즐기고 있습니다. 마부의 맨 종아리도 보입니다. 작은 그림이지만 김홍도의 섬세하고 정확한 표현이 그대로 드러나 있습니다. 연못가에 쌓아 놓은 축대와 오른쪽 돌담장에 보이는 작위적이지 않은 선 역시 김홍도에게서만 볼 수 있는 필치입니다.

그림 왼쪽에 '문외녹담춘세마 누전홍촉야영인(門外綠潭春洗馬 樓前紅燭夜迎人)'이라고 썼습니다. '봄이 되어 문밖 푸른 못에 말을 씻기고, 누대 앞 붉은 촛불 켜고 손님을 맞네.'라는 의미입니다. 이 시는 당나라의 왕유, 이백보다 한 세대쯤 뒤에 활동한 시인 한굉(韓翃)의 시입니다. 제목 「증이익(贈李翼)」은 '이익에게 준 시'라는

門外綠潭春
洗馬
楊前紅燭花

세마도 김홍도, 지본담채, 22×31.8cm, 개인 소장

의미입니다. 이익(李翼)이란 이름이 이 시를 해석하는 열쇠가 됩니다. 이익은 당나라 제국을 건설한 고조(高祖) 이연(李淵, 재위 618~626)의 손자입니다. 한굉이 시를 쓸 때 이익은 평양왕이었습니다. 그때나 지금이나 유력 인사들에게는 줄을 대려고 드나드는 자들이 많기 마련입니다.

> 王孫別舍擁朱輪　왕손의 별장이라 주칠 마차 늘어섰지만
> 不羨空名樂此身　헛된 이름 바랄쏜가 이 한 몸 즐길 뿐
> 門外碧潭春洗馬　봄에는 문 앞 푸른 못에 말을 씻기고
> 樓前紅燭夜迎人　밤에는 누대에 촛불 켜고 객을 맞이하네

'별장[別舍]'이며 '주칠한 수레바퀴[朱輪]' 모두 호사로운 것을 가리킵니다. 당나라 창업자의 손자이니 위세가 어련했겠습니까. 만나자고 찾아오는 사람은 얼마나 많았겠습니까. 그러나 시를 보면 이 황족은 "나는 감투는 필요 없고 그저 이 한 몸 즐길 뿐"이라 한 듯합니다. 봄날이 되면 말을 씻기고 저녁에는 마음에 맞는 사람을 맞이해 술이나 한잔 기울이겠다고 생각한 것입니다. 「증이익」은 한굉이 이익의 마음을 읽은 듯 대변해 지은 시입니다. 김홍도는 활수(滑水)하고 작은 일에 구애받지 않는 성격입니다. 시를 인용할 때도 무엇인가를 들여다보고 적는 법이 없었습니다. 〈세마도〉에서도 원시의 '벽담(碧潭)'을 '녹담(綠潭)'으로 썼습니다. 두 글자 모두 푸르다는 뜻이 있습니다. 군이 구별하자면 원시의 '벽(碧)'이 좀 더 투명하다는 뉘앙스를 담고 있는 정도입니다.

김홍도는 지체 높은 사람에게서 그림 주문을 받았을지도 모르겠습니다. 그래서 한굉의 시를 가져다 주문자인 귀인(貴人)의 지조를 슬쩍 찬양하려 했을 수도 있습니다. 아니면 반대로 "허명에 들떠 여기저기 다니기보다 이쪽이 낫지 않겠습니까." 하는 뜻을 담았을 수도 있습니다. 시의도를 감상하는 묘미는 이처럼 해석에 따라서 그림의 뜻이 달라지는 점에 있습니다.

새나 화초와 동물이 소재인 시의도는 김홍도가 새롭게 개발한 분야라 할 수 있

습니다. 이러한 그림이 당시에 크게 주목을 받은 듯합니다. 주변 화가들도 많이 따라 그렸습니다. 김홍도의 동갑 친구인 박유성(朴維城), 어린 시절 김홍도에게 가르침을 받은 신윤복, 김홍도의 아들 김양기 등도 화조 시의도를 남겼습니다.

그 가운데 혜원(蕙園) 신윤복(申潤福, 1758~?)의 그림을 하나 소개합니다. '신윤복' 하면 아리따운 여성이 등장하는 기방 풍속화가 먼저 떠오르게 마련입니다. 하지만 신윤복은 산수화와 화조화에도 능숙했습니다. 〈괴석파초도(怪石芭蕉圖)〉는 큰 괴석 옆에 파초가 쭉 뻗어 오르며 너른 잎을 막 펼치려는 모습을 그린 것입니다. 괴석이나 파초는 이 무렵 중국에서 전해져 문인이라면 앞다퉈 그리던 상징적인 소재였습니다. 신윤복은 그림에 새 두 마리가 허공을 나는 모습을 그렸습니다. 또한 활달한 필치로 '파초득우편흔연 종야작성청갱연(芭蕉得雨便欣然 終夜作聲清更妍)' 이라고 썼습니다. 이는 남송 시인 양만리(楊萬里, 1124~1206)의 시구입니다.

양만리는 육유에 버금가는 시인이며 절개 또한 굳었습니다. 평범한 소재에서 기발한 착상을 하는 것이 특징입니다. 북벌에 대해 신중한 입장을 취했는데 이 점에서는 강경파였던 육유와 구별됩니다. 양만리는 남송의 재상 한탁주(韓侂冑)가 금과의 화의를 깨고 북벌을 감행하자 절식한 끝에 죽었다고 합니다. 이후 시인 나대경(羅大經, 1196~1242)은 "시가 세련되기는 육유가 앞서지만 인품을 묻자면 육유는 양만리를 한참 못 쫓아간다."라고 했습니다. 〈괴석파초도〉에 나온 시는 양만리가 자주 지은 파초 시로 제목은 「파초우(芭蕉雨)」입니다.

芭蕉得雨便欣然　비에 젖은 파초 싱그럽기도 하네
終夜作聲清更妍　지난밤 파초 잎의 빗소리 맑고도 아름다워
細聲巧學蠅觸紙　작은 소리는 파리가 종이에 앉는 듯 살풋하고
大聲鏘若山落泉　큰 소리는 산에서 샘물 떨어지듯이 쟁쟁하네

김홍도의 아들 긍원(肯園) 김양기(金良驥, 1793~?)도 늘 부친을 의식하며 김홍도의 화풍을 따랐습니다. 그런 그림 가운데 〈고매원앙도(古梅鴛鴦圖)〉가 있습니다. 구불

괴석파초도
신윤복, 99×36cm,
개인 소장

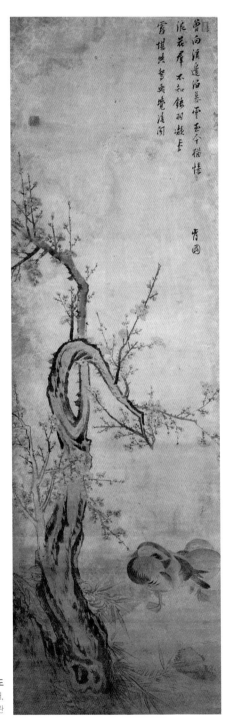

고매원앙도
김양기, 지본담채,
142×44.6cm, 선문대학교 박물관

구불거리는 늙은 매화나무 가지 아래 원앙 한 쌍이 고개를 묻고 잠든 모습을 그렸습니다. 고매(古梅) 밑둥치에 영지(靈芝)가 보이고 주변에 잎이 큰 조릿대도 보입니다. 조릿대나 영지는 김홍도 그림에도 자주 보이는 것들입니다. 나무 윤곽을 짙게 그리고 안에 담묵을 바른 뒤 짙은 먹으로 빠르게 점을 찍어 입체감을 살리는 것도 김홍도의 전형적인 방법입니다.

〈고매원앙도〉에 칠언절구 한 편을 적었습니다. 당나라 때 재야 시인인 육구몽(陸龜蒙, ?~881)의 시입니다. 육구몽은 측천무후(則天武后, 재위 690~705) 때 재상을 지낸 육원방(陸元方) 집안에서 태어났으나 과거에 실패하고 한때 지방관의 막료를 지냈습니다. 그러나 곧 고향 소주로 돌아와 청경우독(晴耕雨讀)에 낚시와 차를 즐기며 시를 썼습니다. 〈고매원앙도〉에 적힌 육구몽의 시는「완금계칙희증습미(玩金溺鸂戲贈襲美)」입니다. 물닭이라고도 하는 비오리(鸂鶒)를 구경하다 습미에게 지어 보낸다는 뜻으로, 습미는 피일휴의 자입니다.

> 曾向溪邊泊暮雲　석양 구름 밀려올 때 시냇가 찾던 날
> 至今猶憶浪花群　물꽃 튀어 오르던 모습 아직도 생생하다오
> 不知鏤羽凝香霧　잘생긴 깃에 향기로운 안개 젖은 모습
> 堪與鴛鴦覺後聞　새삼 원앙과 잘 어울릴 만하지 않겠소

김홍도가 새롭게 개척한 화조 시의도는 주변 화가들에게 적지 않은 영향을 미쳤습니다. 김홍도 화풍은 넓게 보아 김홍도 이후 수십 년 동안 이어졌습니다. 나무를 그리는 법이나 화면 중심으로 소재를 몰아가는 법, 시적 서정성을 살리는 법 등등 19세기 중반이 되면 거의 모든 화가가 김홍도를 흉내 내고자 했습니다. 반면 김홍도가 살던 시대에 김홍도의 영향과 무관하게 활동했지만 상당한 인기를 누린 화가도 있습니다. 바로 이방운입니다.

이방운, 푸른 담채의 대가

화풍 이야기를 조금 더 하려고 합니다. 조선 후기를 연 양대 화가는 윤두서와 정선입니다. 두 사람은 독학을 했고 중국 화보를 참조했다는 점에서는 닮았지만 화풍에서는 적지 않은 차이를 보입니다. 윤두서는 자화상으로 잘 알려졌을 만큼 인물화에 특기를 보였습니다. 산수를 그리더라도 인물을 넣어 큼직하게 그렸습니다. 산수에 인물이 들어간 것을 흔히 산수 인물화라고 합니다. 그림에 인물이 들어간다 해도 산수가 중심이기 때문에 보통 인물은 매우 작게 그립니다. 그런데 윤두서는 산수의 비중을 낮추고 반대로 인물 비중을 높였습니다. 이러면 경치가 상대적으로 작아지는데 이런 그림를 따로 소경(小景) 산수 인물화, 또는 소경 인물화라고 합니다. 이는 조선 중기 이래의 전통입니다.

조선 중기에는 명나라 화풍인 절파화풍이 새로 전해졌습니다. '절파(浙派)'란 명 중기에 옛 남송의 수도인 절강성 항주를 중심으로 활동하던 직업 화가들을 가리킵니다. 이들은 시각적 효과를 높이기 위해 먹을 강하게 사용했고 붓 기교를 강조했습니다. 산수에 인물을 큼직하게 그리는 것도 그 특징 가운데 하나였습니다. 윤두서는 절파처럼 먹을 촌스럽게 쓰지는 않았지만 절파와 같이 인물을 강조해 그렸습니다. 이 방식은 이후 강세황 그룹에, 특히 심사정과 최북 등에게 전해졌습니다.

반면 정선은 진경산수화의 대가였던 만큼 인물화에는 그다지 큰 관심을 갖지 않았습니다. 그러나 아주 외면하지는 않았습니다. 앞서 소개했던 〈산월도〉에서 보듯이 점처럼 작은 인물을 매우 사실적으로 묘사했습니다. 노새를 탄 인물과 짐꾼의 표정은 알 수 없으나 행장과 도구는 충분히 구별할 정도입니다. 가는 선 몇 개로 인물의 분위기를 전달하는 데 성공한 것입니다. 인물의 이러한 분위기 묘사는 정선 화풍을 계승한 화가들도 따라했는데 김홍도도 그 가운데 한 사람입니다.

김홍도의 풍속화가 인기를 끈 비결은 인물을 크게 그리는 심사정 계통의 화풍과 사실적 분위기 표현에 뛰어난 정선 화풍을 한데 합쳤기 때문입니다. 심사정은 인물을 큼직하게 그리기는 했지만 종종 분위기나 느낌을 놓쳤는데, 김홍도는 정선의 특징을 가져와 이를 보완했습니다. 김홍도가 풍속화를 그리면 "박수를 치고

기이하다고 탄복하지 않는 사람이 없었다.[人莫不拍掌叫奇]"라는 강세황의 말도 김홍도가 표현한 인물과 분위기가 핵심을 찔렀기 때문이라고 할 수 있습니다.

김홍도보다 16살이 적지만 인기를 끌던 직업 화가 기야(箕野) 이방운(李昉運, 1761~?)은 인물을 그릴 때는 심사정 화풍에 가깝게 그리고 산수를 그릴 때는 강세황 화풍을 따랐습니다. 앞서 설명했듯 강세황은 남종화풍을 적극 받아들인 화가입니다. 이방운은 여기에 더해 푸른색 계열의 담채를 주로 사용하고 가는 선을 반복해 사용하는 등 전체적으로 맑고 담백한 개성을 발휘했습니다.

이방운에게 호 짓는 취미가 있었던지 가장 널리 알려진 '기야' 외에도 그림에 쓴 호가 많습니다. 김정희가 호를 200개 가까이 쓴 데에는 미치지 못하지만 이방운도 기야 말고도 화호(畫號)가 열일곱 개 더 있었습니다. 이방운은 몰락한 양반의 후예로 할아버지 이창우의 동생인 이창진이 심사정의 고모부였습니다. 그렇지만 이방운이 9세 때 심사정이 세상을 떠났기 때문에 이방운이 심사정에게 직접 그림을 배웠다고 보기는 힘듭니다. 직업으로 그림을 그려서인지 이방운이 직접 쓴 글은 남지 않았습니다. 주변 문인들의 글에 그의 모습이 언뜻 비치는 정도입니다.

현재 알려진 이방운의 그림은 120여 점에 이릅니다. 이 가운데 약 50점이 시의도입니다. 특히 왕유의 시로 시의도를 많이 그렸습니다. 또한 백거이 시를 시각화했다는 점이 특이합니다. 당 중기 시인 백거이는 당나라 시인 가운데 가장 많은 3,800수를 남겼습니다. 백거이의 시는 자연을 예찬하는 왕유의 시나 우국충정의 의미를 담은 두보의 시와 다소 달랐습니다. 한때 백거이는 두보처럼 사회와 세태를 비판하는 풍자시도 썼으나 좌천된 이후에는 일상의 소소한 즐거움이나 변화 등에 주목해 산뜻한 시를 많이 읊었습니다.

철학의 나라인 송나라 사람들은 이런 가벼운 내용 때문에 백거이의 시를 경원시했습니다. 백거이는 원진(元稹)과 절친했는데 소식은 '원경백속(元輕白俗)', '원진은 가볍고 부박하며 백거이는 속되다.'라면서 둘 다 내쳤습니다. 조선 시대에 백거이 시가 두보, 왕유, 이백의 시에 비해 한참 인기가 없었는데 이는 소식의 평가에 기인한 것입니다.

왕유는 대표적인 자연파 시인입니다. 중년 넘어 불교에 심취해 나중에는 시불 (詩佛)이라고도 불렸습니다. 시의도에는 왕유 시를 쓴 사례가 많습니다. 정선도 왕 유의 시로 시의도를 그렸습니다. 그렇지만 이방운만큼 많이 그리지는 않았습니 다. 이방운과 정선이 왕유의 같은 시를 가지고 그린 시의도가 있습니다. 왕유가 장마 때 별장인 망천장에서 지은 「적우망천장작(積雨輞川莊作)」을 소재로 삼았습니 다. 정선은 57세 때인 1732년에 이 시를 가지고 〈황려호(黃驪湖)〉라는 그림을 그렸 습니다.

積雨空林煙火遲　　장맛비 빈 숲에 밥 짓는 연기 느리게 피어오르고

蒸藜炊黍餉東菑　　명아주 찌고 기장밥 지어 동쪽 밭에 내어 간다

漠漠水田飛白鷺　　아득한 무논에는 백로 한 마리 날아가고

陰陰夏木囀黃鸝　　그늘 짙은 여름 나무엔 노란 꾀꼬리 지저귄다

山中習靜觀朝槿　　산속에 조용히 앉아 아침에 핀 무궁화를 보고

松下清齋折露葵　　소나무 아래 재계하며 이슬 젖은 아욱을 뜯는다

野老與人爭席罷　　시골 노인네 자리다툼 그만두었거늘

海鷗何事更相疑　　갈매기는 어찌 아직도 의심하는가

8행으로 이뤄진 율시가 그렇듯이 내용은 둘로 나뉩니다. 앞쪽 2연, 즉 4행에는 밥 짓고 들일하는 전원생활의 한가로운 아름다움을 묘사했습니다. 뒤쪽 두 연에 는 청정무위(淸淨無爲)한 생활을 바라는 시인의 마음을 드러냈습니다. 무궁화를 보 고 아욱을 뜯는 것은 자연에 순응해 그 섭리대로 살고자 하는 마음이라 하겠습니 다. 시골 노인네와 자리다툼하지 않고 갈매기를 의심하지 않는다는 내용이 다소 어렵습니다. '쟁석(爭席)', '자리다툼'이라는 말은 『장자(莊子)』에 나오는 말입니다. 양주(揚朱)라는 현인이 노자를 만나러 가는 길에는 자리다툼을 했으나 돌아올 때 는 다른 사람들에게 자리를 양보했다는 것입니다. 즉 도를 깨친 이후에는 더 이상 세속적인 욕심을 부리지 않게 됐다는 일화입니다.

황려호
정선, 1732년, 견본수묵,
103.2×47.3cm, 개인 소장

'해구하사경상의(海鷗何事更相疑)', '갈매기는 어찌 아직도 의심하는가.'라는 말역시 『열자(列子)』에 나오는 고대 이야기입니다. 어느 바닷가 마을에 갈매기와 친한 아이가 있었습니다. 아이는 늘 바닷가에 나와 놀았는데 100마리도 넘는 갈매기 떼가 아이에게 몰려들곤 했습니다. 이를 본 아이 아비가 어느 날 "나도 갈매기와 놀고 싶으니 몇 마리 잡아 오너라." 하고 시켰습니다. 아이가 바닷가로 나가자갈매기들이 하늘만 빙빙 돌 뿐 내려오지 않았습니다. 이 일화 역시 욕심에 대한교훈으로 오래도록 전해졌습니다. 자리를 다투지 않는다는 것과 의심 없는 갈매기는 모두 욕심을 버리고 자연과 일체가 되어 사는 것을 뜻합니다.

정선은 〈황려호〉에 한여름 어느 강변 풍경을 그렸습니다. 근경과 원경 사이에강을 배치한 것은 남종화에서 흔히 사용하는 구도입니다. 넓은 나뭇잎에 가려진집 뒤 산봉우리에는 꼬아 놓은 삼줄을 풀어헤친 모양으로 가는 먹 선을 그었습니다. 이처럼 갈필로 꺼칠한 감촉을 내는 준법을 피마준(披麻皴)이라고 합니다. 주봉뒤편에 멀리 있는 산은 훈염법(暈染法)으로 처리했습니다. 훈염은 점점 옅어지거나짙어지게 하는 효과를 말합니다. 종이에 엷은 먹물을 흥건히 묻힌 후 붓으로 물기를 빨아내 점점 옅어지게 합니다. 이렇게 하고 짙은 먹으로 산꼭대기를 슬쩍 칠하면 산이 안개 속에서 아스라이 멀리 보이는 것처럼 느껴집니다.

능선 위에 앞서 소개한 왕유의 시구가 있습니다. '아득한 무논에는 백로 한 마리 날아가고, 그늘 짙은 여름 나무엔 노란 꾀꼬리 지저귄다.[漠漠水田飛白鷺 陰陰夏木囀黃鸝]' 이 그림에 별지로 붙어 있는 발문에 따르면 김창협의 손자 김원행(金元行)과 정선과 동문수학한 원경하(元景夏)가 새로 벼슬을 얻어 떠나는 친구 오원(吳瑗)을 전송하면서 시를 지었습니다. 그러면서 정선에게 그림을 부탁한 것입니다. 정선이 왕유의 시 「적우망천장작」을 소재로 삼은 것은 송별 시 첫머리가 '하경가가열 황문황조명(夏景嘉可悅 況聞黃鳥鳴)', '한여름 경치 더없이 아름답고, 꾀꼬리 울음소리마저 들리네.'였기 때문입니다.

반면 이방운이 「적우망천장작」을 소재로 삼아 그린 〈망천별서도(輞川別墅圖)〉는다분히 시 전체의 이미지를 염두에 두었습니다. 장마가 그치고 다시 활기를 되찾

積雨空林烟
火遲
蒸藜炊黍餉東
菑
漠漠水田飛白鷺陰
陰
夏木囀黃
鸝
山中習靜觀朝槿松
下清齋折露葵
野老與人爭
席罷
海鷗何事
更相疑

右輞川別墅

망천별서도 이방운, 지본담채, 50×35cm, 삼성미술관 리움

은 전원생활을 묘사한 그림입니다. 중경의 큰 저택 너머로 멀리 물이 괴어 있는 논이 보이기는 하지만 이것이 중요하지는 않습니다. 그보다는 저택 안팎 여기저기에 그려진 인물들이 볼거리를 만들어 줍니다. 노새를 타고 친구를 방문하는가 하면 과녁을 새로 세우고 활시위를 당기는 이도 있습니다. 그런가 하면 물가 수각(水閣)에 앉아 불어난 물을 구경하는 사람도 있습니다. 정선의 그림과는 전혀 딴판입니다.

이방운이 그린 왕유 시의도로 국립중앙박물관에 있는 〈산수도(山水圖)〉가 있습니다. 이 그림 역시 이방운이 왕유 시를 어떤 식으로 형상화했는지 보여 줍니다. 〈산수도〉도 오밀조밀한 게 감상하기 재미있습니다. 산수화라고 하기도 풍속화라 하기도 애매한데 이러한 점이 이방운 그림의 특징입니다.

〈산수도〉 앞쪽 바자로 만든 널찍한 울타리 안에 선비의 집처럼 보이는 가옥이 하나 있습니다. 그 뒤 굽은 소나무 옆에 고사 한 사람이 서서 멀리 내다보고 있습니다. 앞쪽 논둑에는 소가 지나고 멀리 방죽 위에서는 일꾼이 일을 하고 있습니다. 머리에 음식을 인 여인이 강아지를 데리고 다가오고 있습니다. 농사일로 바쁜 농촌 풍경입니다. 여인과 강아지 위쪽으로 시구가 적혀 있습니다. '일종귀백사 불부도청문(一從歸白社 不復到靑門)', '한번 백사로 돌아온 뒤로는 다시 청문에 가지 않는다.'라는 뜻입니다. 「망천한거(輞川閒居)」의 첫 번째 구절로, 이 시 역시 왕유가 망천장에 은거하면서 읊은 것입니다.

一從歸白社　한번 백사로 돌아온 뒤로는
不復到靑門　다시 장안의 청문에 가지 않네
時倚檐前樹　때때로 처마 앞 나무에 기대어
遠看原上村　멀리 언덕 위 마을을 바라보네
靑菰臨水拔　푸른 줄풀이 물에 떨어지고
白鳥向山翻　하얀 새는 산을 향해 날갯짓하네
寂寞於陵子　적막하게 사는 오릉중자

산수도 이방운, 지본담채, 25.3×37.5cm, 국립중앙박물관

桔橰方灌園 두레박으로 물 길어 채소밭에 주네

'백사(白社)'는 낙양성 동쪽에 있는 은거지를 가리키고 '청문(靑門)'은 장안성 동
문을 말합니다. 둘 다 실제 지명이라고 해석하기보다 성을 떠나 망천으로 온 뒤에
는 다시 성에 돌아가지 않는다는 정도로 해석하면 될 듯합니다. 4연에 '능자(陵子)'
는 오릉중자(五陵仲子)를 가리키는 말입니다. 오릉중자의 원래 이름은 진중자(陳仲
子)입니다.『사기(史記)』에 등장하는 제나라 사람인 진중자는 형이 큰 녹을 받자 의
롭지 못하다고 한 뒤에 초나라 오릉에 숨어 살면서 남의 채소밭에 물을 주며 지냈
습니다. 하지만 〈산수도〉는 옛이야기에 집중하기보다 한적한 전원생활을 묘사했
습니다.

이방운은 시구 하나에 집중하지 않고 시 전체 이미지를 그림에 담았습니다. 김
홍도도 이러한 제작 태도를 보였습니다. 시 전체를 머릿속에 떠올리며 그린 뒤,
그림에는 한 구절만 적는 것이 그 무렵 시의도 애호가들이 선호하던 방법으로 보
입니다.

〈산수도〉에서 볼 수 있듯이 이방운의 화풍에는 특징이 있습니다. 우선 필선 위
주로 사물을 간략하게 묘사했습니다. 어느 사물에든 두 번 이상 붓이 가는 법이
없습니다. 〈산수도〉 화면에는 청색을 과하게 썼지만 이방운은 평소 맑은 채색을
적절히 잘 구사합니다. 이 특징을 두루 담아 애송하던 왕유 시를 소재로 10폭 화
첩을 남겼습니다.

왕유는 중년에 잠시 벼슬에서 물러나 장안 서쪽 남전을 흐르는 망천 부근에 별
장을 마련했습니다. 앞서 소개했던 망천장입니다. 별장이라고 해서 작은 집은 아
니었습니다. 별장도 고위 관료를 지낸 왕유의 위세에 걸맞게 규모가 컸습니다. 별
장에는 집터가 둘이나 되고 정자가 셋, 언덕이 둘에 옻밭과 산초밭이 따로 있었습
니다. 왕유는 마음 맞는 친구들을 이 별장으로 초대해 시를 즐겨 지었습니다.

왕유와 특히 절친했던 친구가 관료이자 시인인 배적이었습니다. 왕유는 배적과
망천장을 구석구석 돌아다니며 서로 시를 주고받았습니다. 이때 지은 망천장의

명소 스무 곳을 읊은 20수가 『망천집(輞川集)』에 전합니다. 이 시들은 왕유의 명성답게 당나라 때부터 유명했고, 시가 그림에 들어온 북송 시대에는 그림으로 그려지기 시작했습니다. 물론 『망천집』에 있는 시를 소재로 삼은 북송 시대 그림은 전하지 않습니다. 하지만 명나라 말에 곽세원(郭世元)이 북송의 곽충서(郭忠恕)의 망천도(輞川圖)를 보고 그렸다는 석각(石刻)이 일부 전합니다. 이 석각에 바탕을 둔 후대의 모사본이 조선 중기에 전해진 것으로 보입니다.

이방운이 자신이 그린 망천도 마지막 폭에 직접 '망천십경(輞川十景)'이란 구절을 적어 '망천십경'이 그대로 화첩 이름이 됐습니다. 화첩 속 그림에는 각각 왕유의 시가 적혀 있습니다. 이방운의 망천도에 적힌 시 가운데 하나가 앞서 소개한 「죽리관」입니다. 〈죽리관〉은 《망천십경도첩(輞川十景圖帖)》 아홉 번째 그림입니다.

〈죽리관〉에 대숲으로 둘러싸인 집이 보입니다. 흔히 짓는 조그만 정자가 아니라 제법 규모가 큰 ㅁ자 구조의 집입니다. 집 앞 대청에 한 인물이 무릎을 꿇고 앉아 있습니다. 분명치는 않지만 무릎에 거문고 같은 것을 올려 두었습니다. 달은 휘영청 밝습니다. 그림 오른쪽에 '죽리관(竹里館)'이란 제명이 있고 그 옆에 '독좌유황리 탄금부장소(獨坐幽篁裏 彈琴復長嘯)' 두 구절이 적혀 있습니다.

이방운은 대숲과 달, 거문고만 그린 것이 아니라 앞쪽 망천과 그 위에 떠 있는 배까지 그렸습니다. 시를 시각화하면서 강줄기나 배를 그리는 것은 화가 마음이지만 여기에도 근거가 있습니다. 명나라 말기에 곽세원이 모사했다는 북송 화가 곽충서의 망천도에는 죽리관 앞에 물이 흐르고 물에는 배가 한 척 있습니다. 이 자료가 그 무렵 조선에 떠돌았는지 정선의 손자 정황(鄭榥)의 그림에도 비슷한 강줄기가 있습니다.

시의도를 그리면서 남의 그림을 모사하는 것은 의미가 없습니다. 김홍도 역시 왕유의 「죽리관」을 소재로 시의도를 그렸지만 강줄기는 물론 집도 없애 버렸습니다. 그저 달빛 비치는 대숲에서 고사가 거문고를 타는 모습으로 그렸습니다. 시와 다른 점이 있다면 대숲 뒤쪽에 돌아앉아 차를 달이는 동자 하나를 그려 넣은 점입니다. 두 화가는 같은 시를 두고도 자신의 화풍대로 해석해 그렸습니다.

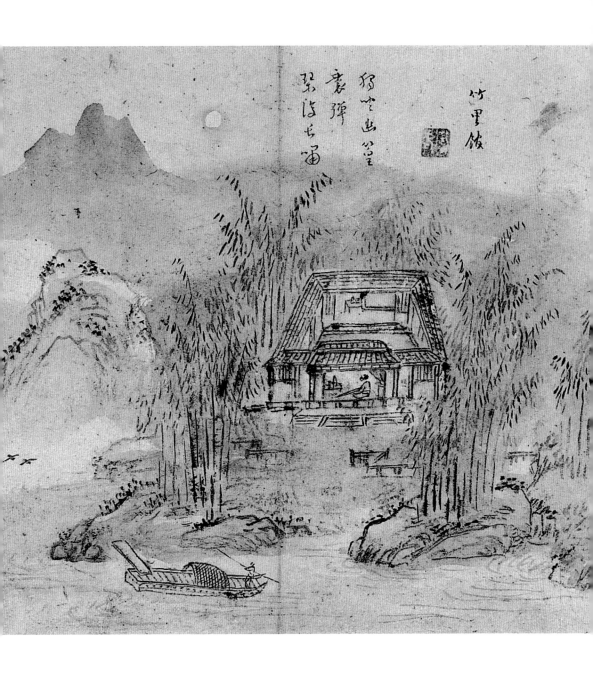

죽리관 이방운, 《망천십경도첩》, 지본담채, 27.3×30.5cm, 홍익대학교 박물관

철두철미 문인화가 강세황

김홍도, 이방운에 이어 세 번째로 시의도를 많이 그린 화가가 강세황입니다. 강세황은 직업 화가였던 두 사람과 달리 완전한 문인화가였습니다. 따라서 다른 사람의 요청에 따라 그림을 그리기보다는 주로 원나라 문인처럼 생각이나 심회를 그림으로 그렸습니다. 따라서 시를 배우려는 초학자(初學者)가 암송하던 유명 시를 소재로 그린 시의도는 상대적으로 적습니다. 유명 당시나 송시를 소재로 그리기도 했지만, 강세황은 주로 마음이 기우는 시를 많이 선택한 것으로 보입니다.

김홍도나 이방운에게서 찾아볼 수 없는 수련기 그림이 전하는 것을 보면 강세황은 기록을 중시한 선비임에 틀림없습니다. 25세 무렵 강세황은 부친이 돌아가신 뒤 묘가 있는 천안에서 3년을 지낸 뒤 서울에 올라와 있었습니다. 강세황은 당, 송, 명의 시를 여러 서체로 쓰면서 글씨 수련을 했습니다. 다행히 이때 쓴 것들을 버리지 않고 첩으로 묶어 《국조서법(國朝書法)》이란 이름을 붙여 남겼습니다. 이 서첩 앞장과 뒷장 안쪽에 그림이 들어 있습니다. 강세황의 가장 이른 시기의 그림이라고 해도 무방한 자료입니다.

둘 다 매화 그림입니다. 늙은 매화 줄기가 굵직하게 지나고 중간에서 새 가지 하나가 나고 있습니다. 두 그림은 겹쳐 놓고 싶을 정도로 흡사합니다. 매화의 오른쪽 가지 끝 종이가 조금 떨어져 나간 것이 앞장 매화도입니다. 굳이 두 그림을 구분하자면 앞장 매화도의 필치가 뒷장 매화도보다 거칠어 보입니다. 앞장 매화도에 칠언절구 두 구절이 있습니다. 왼쪽은 '청여택반음난객(淸如澤畔吟蘭客)', 오른쪽은 '수사서산채궐인(瘦似西山採蕨人)'입니다. 매화를 가리켜 '맑기는 호숫가에 살면서 난초 시나 읊는 이를 닮았고 마르기는 서산에서 고사리 캐던 고사와 비슷하네.'라는 평이한 내용입니다. 이 시구는 고사담(高士談, ?~1146)이 지은 「고죽(苦竹)」의 일부입니다.

密葉脩莖雨後新 빽빽한 잎과 곧은 줄기는 비 온 뒤 새롭고

肯因憔悴損天眞 초췌해 원래 천진한 모습이 상한 듯하나

고사담 시구 묵매도 강세황, 《국조서법》, 1737년, 24.9×27.6cm, 개인 소장
임포 시구 묵매도 강세황, 《국조서법》, 1737년, 24.9×27.6cm, 개인 소장

清如南國紉蘭客　맑기는 남국의 굴원 같으며

瘦似西山採蕨人　마르기는 서산에서 고사리를 캐던 고죽 군을 닮았네

시인은 새로 나온 대나무 줄기의 청초한 모습을 읊었는데 어쩐 일인지 화가는 이를 매화 그림에 가져다 붙였습니다. 뒷장에 그린 매화는 앞에서 한 번 연습을 해서인지 좀 더 볼 만합니다. 하지만 뜻이 앞선 만큼 손이 미처 따르지 못한 것은 여전합니다.

뒷장 매화도에도 시구가 있습니다. '암향부동월황혼(暗香浮動月黃昏)'입니다. 이 구절은 북송 시인 임포가 지은 불후의 명구로서 어지간한 사람은 매화를 보면 저절로 이 구절을 흥얼거릴 만큼 유명했습니다. 이 구절은 '소영횡사소청천(疏影橫斜小淸淺)'과 짝을 이루며 「산원소매(山園小梅)」에 들어 있습니다.

衆芳搖落獨暄妍　모든 꽃 졌는데도 홀로 곱게 피어나

占盡風情向小園　작은 동산의 아름다운 풍광을 독차지하였네

疏影橫斜小淸淺　맑은 개울 위로 희미한 그림자 드리우고

暗香浮動月黃昏　그윽한 향기는 황혼의 달빛 속에 번져 오네

霜禽欲下先偸眼　겨울새 내려앉기 전에 먼저 훔쳐보고

粉蝶如知合斷魂　흰나비도 안다면 틀림없이 혼을 잃겠네

幸有微吟可相狎　다행히 나직한 읊조림 있어 서로 친할 수 있으니

不須檀板共金樽　노래판과 금 술잔이 무슨 필요 있겠는가

훨씬 나중 일입니다만 이 시구로 매화를 그릴 때는 보통 달밤을 배경으로 했습니다. 시에 '희미한 그림자[疏影]'나 '황혼의 달빛[月黃昏]'이란 말이 있기 때문입니다.

반면 강세황은 시의도 수련기에 매화 자체를 묘사하는 데 진력한 것으로 보입니다. 누구에게든 수련기가 있게 마련입니다. 강세황은 18세기 중반을 대표하는 문인화가입니다. 달필이고 그림에 능수능란했으며 시작(詩作)도 자유자재였습니

다. 젊어서부터 시의도에 관심을 보였고 평생 같은 태도를 간직했습니다.

강세황의 대표작으로 〈초옥한담도(草屋閑談圖)〉와 〈강상조어도(江上釣魚圖)〉를 듭
니다. 필력이 한창 무르익었을 64~66세 사이에 그린 그림으로 추정되는 시의도
입니다. 그림에는 명나라 왕양명(王陽明, 1472~1529)의 시와 원호문의 시구가 적혀
있습니다. 두 그림은 앞서 소개한 강세황의 〈산수인물도〉와 크기가 비슷할 뿐만
아니라 필치도 유사해 이 세 그림이 같은 병풍에서 분리된 것이 아닌가 추측하기
도 합니다.

〈초옥한담도〉는 큰 소나무 그늘 아래 있는 정자가 우선 시선을 끕니다. 선비 두
사람이 담소를 나누는 중입니다. 소나무와 누각 옆으로 사선이 지나가 누각이 계
곡에 있음을 말해 줍니다. 건너편 높은 벼랑으로 계곡이 자못 깊게 느껴집니다.
그림 앞쪽 바위의 짙은 먹 점 역시 깊은 산속 분위기를 연출합니다. 정자를 둘러
싼 그윽한 계곡과 멀리 보이는 산, 키 큰 소나무는 문인이 가슴에 품는 자연 관조
정신을 상징한다고 할 수 있습니다.

반면 〈강상조어도〉는 고즈넉한 물가에서 낚시하는 모습을 그렸습니다. 산세 표
현이 〈초옥한담도〉와 전혀 다릅니다. 붓을 옆으로 뉘어 점을 찍는 미법을 썼습니
다. 이 기법은 한여름 산에 걸맞아 주로 비 온 뒤 나무들이 잔뜩 물을 머금은 모습
을 나타낼 때 씁니다. 또한 짙은 녹음을 표현할 때도 사용합니다. 낚시 장면은 세
속을 떠나 자연 속에서 자유롭게 살고자 하는 문인 취향이라 하겠습니다.

두 그림에 모두 시구가 한 구절씩 적혀 있습니다. 〈초옥한담도〉 쪽은 '반공허각
유운주 유월심송무서래(半空虛閣有雲住 六月深松無暑來)'입니다. 왕양명의 「이거승과
사(移居勝果寺)」 2수 가운데 제1수의 한 구절입니다.

江上但知山色好　강가에 서니 산 경치 좋아 보이고

峰回始見寺門開　봉우리 돌아가니 산사가 보이네

半空虛閣有雲住　허공 누각엔 구름 머물고

六月深松無暑來　유월 깊은 소나무 숲 더위도 찾아오지 않네

초옥한담도 강세황, 1776~78년, 지본담채, 58×34cm, 삼성미술관 리움
강상조어도 강세황, 1776~78년, 지본담채, 58×34cm, 삼성미술관 리움

제목의 '승과사'는 항주 서호 봉황산에 있는 사찰인데 한때 왕양명이 독서하던 곳입니다. '강상(江上)'이라고 했지만 실은 시인이 승과사에서 호수를 바라보면서 읊은 것입니다. 한시에는 종종 호수를 강으로 쓴 곳이나 강을 호수로 쓴 곳을 볼 수 있습니다. 강세황의 그림에서도 높은 소나무가 드리운 커다란 그늘 아래 선비 두 사람이 한여름의 더위를 물리치고 있습니다.

〈강상조어도〉 속 시구는 '운불임초류담백 기증산복출심청(雲拂林梢留澹白 氣蒸山腹出深靑)'입니다. 뜻은 '구름 걸린 나뭇가지 담백한 기운 머물고, 더운 기운 피어오르는 산허리 더욱 푸르네.'입니다. 강세황은 산이 아닌 강을 택해 그렸으나 강변 나무 너머와 멀리 산 사이에 일부러 흰 공간을 남겼습니다. 이는 구름도 되고 또 산에서 피어오르는 더운 기운도 됩니다. 또한 산 아래 가장자리에는 푸른색을 칠해 산이 푸르다는 느낌을 주었습니다. 시구가 연상시키는 이미지를 숙고한 뒤에 붓을 든 인상입니다.

사실 〈강상조어도〉 속 시구는 원래 것과 조금 다릅니다. 강세황의 기억에 어떤 착오가 있었던 것 같습니다. 원래 시는 원호문(元好問, 1190~1257)이 읊은 대구(對句)입니다. 원호문은 7세 때부터 시를 지은 신동입니다. 32세에 과거에 급제해 여러 관직을 맡았으나 45세에 금이 멸망하자 은거하면서 금나라 시인들의 시를 묶어 『중주집(中州集)』을 편찬했습니다.

이 문집에 있는 글 가운데 유보라는 사람이 수묵화를 원하자 원호문이 답으로 읊은 시가 있습니다. '연불운초류담백 운증산복출심청(烟拂雲梢留澹白 雲蒸山腹出深靑)'입니다. '안개는 구름 끝에 걸려 담백한 그대로고 구름은 산허리에서 피어나 초록이 더욱 짙다.'라는 의미입니다.

원래 시를 보면 강세황이 쓴 '운(雲)'과 '림(林)'이 아니라 '연(烟)'과 '운(雲)'을 썼습니다. 뜻이 엇비슷해 혼동을 한 것으로 여겨집니다. 이 구절은 예부터 '문자로 그린 산수화'라고 할 만큼 그 절묘한 표현으로 칭송을 받았습니다. 안개와 구름, 초록의 대비가 마치 한여름 비가 지난 뒤 안개 속에 드러나는 산의 위용을 그대로 담은 듯했기 때문입니다. 물기 머금은 강세황의 미점 산수가 시 속 정경과 일맥상

통한다 하겠습니다. 앞서 매화도를 그릴 때보다 솜씨가 훨씬 붙은 것을 쉽게 알아
볼 수 있습니다.

원호문의 이 구절이 당시 유명했던가 봅니다. 강세황뿐만 아니라 윤두서의 손
자인 윤용과 후배 이방운도 그림으로 그렸습니다. 먼저 공책만 한 윤용의 〈증산심
청도(蒸山深靑圖)〉에는 고사가 깊은 산속에서 한가하게 산보를 즐기는 장면이 담겨
있습니다.

왼쪽 산모퉁이에 짐을 멘 동자가 걸어오고 있는 모습이 이색적입니다. 동자에
앞서 고사가 먼저 나무 그늘이 드리운 개울에 도착해 한숨 돌리는 모습을 그린
것이라고도 볼 수 있습니다. 위쪽에 '군열(君悅)'이란 호와 함께 시구가 있습니다.
'연불수초류담백 기증산복출심청(烟拂樹抄留淡白 氣蒸山腹出深靑)', '안개가 나무 끝에
걸렸다.'라는 뜻입니다. '수(樹)'는 오기인 듯합니다. 여기에서도 '운증(雲蒸)' 대신
'기증(氣蒸)'이라고 했습니다.

이보다 한참 뒤에 이방운이 그린 〈기증심청도(氣蒸深靑圖)〉도 있습니다. 한가롭
게 강가에서 낚싯대를 드리운 풍경을 그린 강세황이나 깊은 산 개울가의 휴식을
그린 윤용과 달리 이방운은 성관을 떠나 깊은 산골을 향해 가는 나그네 일행에 초
점을 맞췄습니다. 성관은 오른쪽 멀리 보입니다. 담백한 맛이 이방운의 그림답습
니다.

그림에 적힌 시구는 '연불운초유담백 기증산복출심청(烟拂雲梢留淡白 氣蒸山腹出深
靑)'입니다. '담(淡)'과 원시의 '담(澹)'은 거의 같은 뜻으로 쓰기 때문에 문제가 없
습니다. 하지만 원시의 '운증산복(雲蒸山腹)'을 여기서도 '기증산복(氣蒸山腹)'이라
고 바꿔 썼습니다. 앞 구절에 '운(雲)'이 있어 중복된다고 생각한 것일까요. '구름
이 산허리에서 피어나는 것'과 '산기운이 산허리에서 피어나는 것'은 분명 의미상
차이가 있지만 이방운은 뒤쪽을 택했습니다. 그러고 보면 산허리에 안개 같은 푸
른 띠가 둘러진 것이 보입니다.

18세기에 시의도가 유행했을 때 시의도를 가장 많이 그린 화가는 김홍도, 이방
운, 강세황입니다. 세 화가는 작품 수뿐 아니라 선구적 역할, 탁월한 기량, 개성적

증산심청도
윤용, 지본수묵,
26.6×17.7cm, 서울대학교 박물관

기증심청도
이방운, 지본수묵,
27.7×38.8cm, 국립중앙박물관

필치로 주목받았습니다. 김홍도는 강세황의 화풍을, 이방운은 김홍도의 화풍을 이어받으며 세대를 바꾸어 등장했습니다. 모두 선배의 영향 속에서 자기만의 스타일을 확립하고 시대의 주역으로 자리 잡았다고 평할 수 있습니다.

文章驚世徒爲累　문장이 세상을 놀라게 해도 누만 될 뿐이고
富貴薰天亦謾勞　부귀가 하늘에 닿아도 부질없는 수고이다
何似山窓岑寂夜　어찌 적막한 밤 산창 앞에서
焚香獨坐聽松濤　향 피우고 가만히 앉아 솔바람 소리 듣는 것만 하리

정렴, 「산거야좌(山居夜坐)」

III
시 문학과 시의도

1 시장이 창조한 인기 레퍼토리

「종남별업」, 자연에 은거하고 싶은 꿈

과거 중국은 물론 조선 선비들의 정신 구조에는 이율배반적인 요소가 있었습니다. 세상을 상대로 뜻과 포부를 펼쳐 보고자 하는 야망에 부풀어 있으면서도 한편 세속을 떠나 자연에 은거하길 열렬히 바랐습니다.

문인 사대부는 평소 학문을 수련하고 덕을 닦는 일에 게으르지 않았습니다. 교양과 학문, 덕이 일정 수준에 오르면 세상을 위해 헌신하겠다는 출사(出仕) 의지를 다집니다. 과거에 급제하거나 조상의 음덕으로 벼슬길이 열리면 관리 생활을 하게 됩니다. 그런데 정작 관리로 살기 시작하면 산림에 은거한 처사(處士)로 돌아가 탈속해 살고자 하는 마음이 생겨나는 것입니다. 그래서 이들이 읊은 시에는 흔히 자연 예찬이나 은거 생활에 대한 동경이 등장합니다.

사대부들의 이런 심리 내지는 갈등을 문학적 소재로 삼은 역사도 매우 깊습니다. '나 돌아가련다.'로 시작하는 동진 시대 도연명의 「귀거래사(歸去來辭)」가 이를 대표하는 작품입니다. 시대가 흘러 당나라 왕유가 지은 「종남별업(終南別業)」 역시 「귀거래사」만큼이나 간곡한 심정을 담은 시로 유명합니다. 따라서 일찍감치 시의 도의 소재가 됐습니다. 가장 많은 화가가 이 시를 소재로 삼았고 덕분에 가장 많이 남아 있는 작품도 「종남별업」 시의도입니다. 현재 확인되는 그림만 해도 아홉 점이나 됩니다.

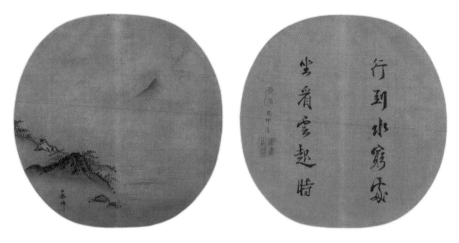

좌간운기도(앞면과 뒷면) 마린, 남송, 견본수묵, 25,1×25cm, 클리블랜드 미술관

「종남별업」 시의도는 시의도의 원조라고 할 수 있습니다. 이 시에 대한 관심은 조선만의 현상이 아니었습니다. 북송의 곽희가 남긴 『임천고치』에는 앞서 소개한 대로 그림이 될 만한 시 네 수와 시구 열두 구절이 실려 있습니다. 시구 가운데 하나가 바로 「종남별업」의 '행도수궁처 좌간운기시(行到水窮處 坐看雲起時)'입니다. 이 구절은 글 자체로 인정받았을 뿐 아니라 일찍이 그림으로 다시 태어났습니다.

마원의 아들 마린이 「종남별업」을 소재로 그린 〈좌간운기도(坐看雲起圖)〉가 미국 클리블랜드 미술관에 있습니다. 마린의 그림은 당시 궁정 시의도가 그렇듯 부채 그림입니다. 아쉬운 것은 시구를 그림 속이 아니라 부채 뒷면에 적었다는 점입니다. 그림 아래쪽에 언덕 일부를 그리고 위쪽 대부분은 여백으로 비웠습니다. 언덕에는 반쯤 몸을 누인 고사가 먼 곳을 바라보고 있습니다. 위쪽에는 시선이 닿는 곳쯤 먹으로 그린 산의 능선 일부가 보일 뿐입니다. 부채 뒷면에는 남송 황제 이종이 시구를 적었습니다. 「종남별업」이 처음으로 그림에 들어온 사례입니다. 그 후에는 한동안 맥이 끊겼다가 명 후기에 시의도가 다시 등장하면서 이 시구도 부활했습니다. 이 무렵 그림으로는 소주 출신 직업 화가 전공의 〈좌간운기도〉가 베이징 고궁박물원에 전합니다.

「종남별업」 시구는 조선에 시의도가 전해진 초입부터 이미 명성이 자자했습니

다. 17세기 후반부터 18세기 초 사이에 시의도 개막을 알린 윤두서와 정선도 이 구절로 그림을 그렸습니다. 윤두서의 그림이 정선보다 조금 더 고전적인 형식을 따랐다는 차이가 있을 뿐입니다. 윤두서의 「종남별업」 시의도는 《관월첩》에 들어 있습니다.

윤두서의 〈좌간운기도〉에 옹이가 큰 느티나무 아래 고사가 앉아 있습니다. 머리 가 거의 없고 얼굴에 흰 수염이 가득합니다. 다리 사이에 낀 석장을 어깨에 기대어 놓았습니다. 오른발은 왼 무릎에 올리고 깍지 낀 손으로 다리를 받치고 있습니다. 앙상한 종아리와 기다란 손가락은 고사가 세속과 거리가 먼 은자임을 말해 줍니 다. 옆에는 예서체로 '흥래매독왕 승사공자지 행도수궁처 좌간운기시(興來每獨往 勝事空自知 行到水窮處 坐看雲起時)'라고 적었습니다. 「종남별업」의 2연과 3연입니다.

中歲頗好道	중년에 도를 참 좋아해
晩家南山陲	만년에 종남산 기슭에 집을 마련했네
興來每獨往	흥이 일면 홀로 길을 걷고
勝事空自知	좋은 일은 그저 나만 알 뿐
行到水窮處	물길 시작되는 곳까지 걸으며
坐看雲起時	구름 이는 것을 가만히 바라보네
偶然値林叟	어쩌다 산골 노옹을 만나면
談笑無還期	이야기 나누다 돌아갈 일 잊는다네

시 제목에서 '종남'은 망천장이 있는 종남산을 가리키고 '별업'은 별장이란 말 입니다. 시에서 '도(道)'는 불교의 참선을 가리킵니다. 「종남별업」은 왕유가 중년 이후에 불교, 특히 참선에 심취해 읊은 시로 해석합니다. 왕유는 이처럼 자연과 하나가 된 순간을 묘사하는 솜씨가 뛰어났습니다. 후대 사람들은 왕유의 이러한 시를 가리켜 '설리시(說理詩)'라고 했습니다. 윤두서가 인용한 시구에는 노인이라 는 암시가 없지만 전체 시 뒷부분에 노인 이야기가 나옵니다.

興來每獨往勝事
空自知行到水窮
處坐看雲起峕

孝彦

좌간운기도 윤두서, 《관월첩》, 19.1×15.2cm, 국립중앙박물관
좌간운기도 정선, 지본담채, 32.3×19.8cm, 개인 소장

개자원화전
제1집 권4 〈인물옥우보〉 그림

　윤두서가 시 뒤편에 나오는 노인을 염두에 두었다면 정선은 〈좌간운기도〉에 큰 소나무가 펼쳐진 산중턱 평지를 배경으로 우연히 만난 두 산골 노인이 두런두런 이야기 나누는 장면을 그렸습니다. 반대쪽에는 짙은 계곡에 물이 흐르고 물줄기가 사라지는 부분에 흰 구름 혹은 안개가 걸려 있습니다. 시구는 '행도수궁처 좌간운기시'라고만 썼습니다.

　이 인물 구도에는 근거가 있습니다. 정선이 수련기에 본《개자원화전》에 두 사람이 마주 보고 앉아 담소를 나누는 모습이 있습니다. 정선은 이 화보를 그대로 쓴 것이 아니라 종이를 뒤집듯 반전시켜 그렸습니다. 정선다운 재치가 아닐 수 없습니다. 두 사람 사이에 술잔이 하나 놓여 있습니다. 이 예시의 앞장에도 두 사람을 그리는 사례가 나옵니다. 여기에서는 한 사람이 손을 들어 먼 곳을 가리키고 옆에 '행도수궁처 좌간운기시'라고 적혀 있어 예의 구도가 이 시구를 표현할 때 쓰는 것이라고 말해 줍니다.

　《개자원화전》에는 두 사람이 마주 앉은 또 다른 예시 옆에 '이인대작산화개(二人對酌山花開)'라고 쓴 것도 있습니다. '두 사람이 마주하여 술잔을 기울이니 산꽃도 피었다.'라는 뜻입니다. 술꾼이라면 한번쯤 들어 보았을 법한 이백의 음주 시 「산중여유인대작(山中與幽人對酌)」 구절입니다. 원시의 '양인(兩人)'이 화집에는 '이인(二人)'으로 되어 있습니다.

남산한담도 김홍도, 지본담채, 29,4×42cm, 개인 소장

雨人對酌山花開　둘이 마주 앉아 술 마시니 산꽃이 피고

一杯一杯復一杯　한 잔 한 잔에 또 한 잔

我醉欲眠君且去　나는 취해 졸리나니 그대는 또한 가서

明朝有意抱琴來　내일 아침 생각나거든 거문고 안고 오시게나

　정선은 「종남별업」의 '행도수궁처 좌간운기시'를 표현할 때 일부러 이백 시에 등장하는 장면을 가져와 그린 것입니다. 이 시구로 시의도 세 점을 그린 김홍도 역시 마찬가지입니다. 김홍도는 두 점에는 '행도수궁처 좌간운기시'만 썼고 다른 한 점에는 시 전체를 적었습니다. 아마도 이 시에 상당히 애착을 지닌 듯 보입니다. 만취했어도 술술 읊을 정도인데 한번은 실제로 크게 취했나 봅니다. 시의 순서가 뒤죽박죽이 됐습니다.

　김홍도가 도화원에 다닐 때 동갑 친구가 둘 있었습니다. 이인문과 박유성입니다. 세 사람이 자주 어울리며 술을 즐겼고 나란히 환갑이 되던 1805년 연말과 정

고사관수도 김홍도, 지본담채, 29.5×37.9cm, 개인 소장

월에도 박유성 집에 셋이 모였습니다. 물론 술도 있었습니다. 이인문이 그림을 그리자 김홍도가 취필로 「종남별업」을 적었습니다. 〈송하한담도(松下閑談圖)〉입니다. 술이 제법 됐던지 시구가 뒤엉켜 버렸습니다. 김홍도의 취필을 그대로 옮겨 보겠습니다.

> 中歲頗好道 晩家南山陲
>
> 行到水窮處 坐看雲時
>
> 興來每獨往 勝事空自知
>
> 偶然值林叟 談笑無還期 起

　'행도수궁처 좌간운기시(行到水窮處 坐看雲起時)'는 '승사공자지(勝事空自知)' 다음에 와야 하는데 먼저 나오고 말았습니다. '좌간운기시(坐看雲起時)'에서도 '기(起)'

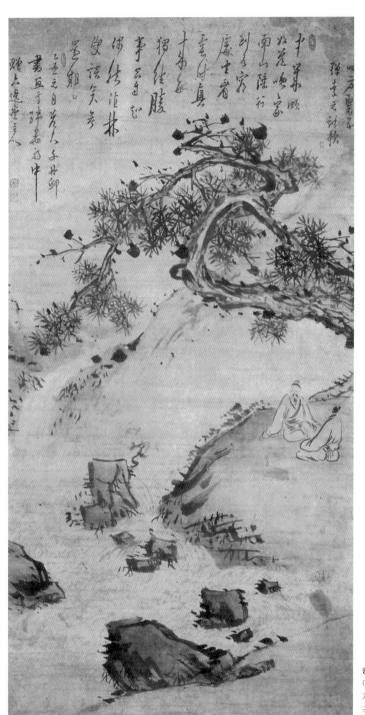

中朝
叢薄鳴
南山陸行
到水
麋生
雲
十年
擢結
素云
佛結
雙諾笑参
墨朗
乙卯元日茫人士丹卯
書互手瑞嘉石中
贈太逸堂彦

西方覺子
彈豪元詩歌

송하한담도
이인문 그림 · 김홍도 글씨,
지본담채, 109.5×57.4cm,
국립중앙박물관

를 빼먹어 나중에 따로 추가했습니다. '래(來)'를 쓸 때는 술기운에 하품이라도 했는지 획이 보통 이상으로 길어졌습니다. 적잖이 취했나 봅니다. 그런 와중에도 「종남별업」을 적었으니 평소 얼마나 애송했는지 족히 짐작하게 합니다.

이 시구를 가지고 김홍도보다 4살 아래인 문인화가 홍대연(洪大淵)도 그림을 남겼습니다. 산중턱에 걸터앉은 모습 대신 나무 아래서 산중 노인과 젊은 시인이 만나는 장면으로 묘사했습니다. 이후 훨씬 뒤에 이한철(李漢喆)이 「종남별업」을 그렸습니다. 이때는 다시 중국 청대 궁중화풍이 유행하던 시절이라 거대한 산이 중첩된 가운데 작은 인물이 나무 밑에 앉은 모습을 그렸습니다. 화제를 이해하지 못했다면 그림 속 어디엔가 인물이 있으리라고는 생각지도 못할 뻔했습니다.

「방은자불우」, 조선 옷을 입은 시

시의도는 중국에서 전래했지만 여러 경향이나 사조가 그렇듯이 조선에 들어온 뒤로 토착화 과정을 거쳤습니다. 똑같이 「종남별업」을 그렸는데도 윤두서와 정선의 그림이 달랐던 사실도 이러한 맥락으로 설명할 수 있습니다. 정선이 시 속 장면을 산으로 옮기고 《개자원화전》에서 힌트를 얻어 두 고사가 마주 앉은 모습으로 그린 것은 정선의 개성적 해석이라고 할 수 있습니다. 하지만 김홍도가 여러 번 반복해 그려서 이 해석이 정형처럼 굳어졌습니다. 토착화란 바로 이런 과정을 뜻합니다.

조선식으로 정착한 시가 또 있습니다. 당나라 말기 시인 이상은(李商隱, 812~858)의 「방은자불우(訪隱者不遇)」입니다. 조선 후기 화가들이 「종남별업」 다음으로 많이 그린 시입니다. 이상은의 시는 섬약하다는 이유로 조선 시대 시인들 사이에서 그다지 후한 점수를 받지 못했습니다. 어느 나라든 후기·말기가 되면 굳건한 기상이나 정신은 사라지고 화려함이나 유약함이 들어서는 것이 보통입니다. 이상은이 살던 시대는 당 말기였습니다. 이상은의 시에 섬약한 분위기가 담긴 것도 자연스러운 일입니다.

한반도에 본격적으로 한시가 전해진 것도 바로 이때였습니다. 한시는 통일 신라 시대에 당나라와 본격적으로 교류하면서 들어왔습니다. 한시를 이해하기 위해서는 상당한 교양이 필요했습니다. 따라서 지식인들 사이에 한시는 불교나 생활 문화에 비해 한참 늦게 자리 잡았습니다.

이러한 시차로 인해 통일 신라 시대에 전해진 당말 시풍은 고려로 이어졌습니다. 고려 귀족 사회에서 화려하고 기교적이며 섬약한 이상은의 시가 유행했습니다. 그러나 중기 이후 사변적이고 철학적인 송시가 전해진 뒤로는 만당 시에 대한 관심이 수그러들었고, 성리학 이념을 국시로 삼은 조선이 들어서면서 이상은의 시는 관심 밖으로 밀려났습니다. 그러던 것이 16세기 말 다시 붐이 일면서 새롭게 조명된 것입니다.

이상은의 시로 가장 먼저 시의도를 그린 화가는 정선입니다. 〈기려도(騎驢圖)〉는 정선과 심사정의 그림이 나란히 들어 있는 화첩에 수록됐습니다. 제목 그대로 산에서 물이 콸콸 흘러내리는 강변을 따라 막 숲으로 들어서는 나그네를 그렸습니다. 나뭇잎이 시꺼멓도록 짙은 데다 강가로 이어진 산봉우리가 불쑥 다가온 것으로 보아 비 온 뒤에 산과 나무가 물기를 잔뜩 머금은 풍경임을 알 수 있습니다.

정선의 그림에는 어디든 그만의 특징이 보입니다. 〈기려도〉에도 챙 넓은 삿갓이나 몸체에 비해 큰 당나귀 귀 등이 눈에 띕니다. 멀리 그림자로 보이는 산 위에 칠언절구 한 구절이 적혀 있습니다. '창강백석어초로 일모귀래우만의(滄江白石漁樵路 日暮歸來雨滿衣)'입니다. 「방은자불우」의 일부로, 은자를 만나러 갔다가 못 만나고 시만 두 수 지었다는 내용입니다.

城郭休過識者稀　성곽을 찾지 않으니 아는 사람 드물고
哀猿啼處有柴扉　원숭이 슬피 우는 곳에 사립문 보이네
滄江白日漁樵路　푸른 강 밝은 해는 어부와 나무꾼의 길이라
日暮歸來雨滿衣　해 질 녘 발걸음 돌리니 저녁 비 옷을 적시네

기려도
정선, 《겸현신품첩》, 견본수묵,
24.3×16.8cm, 서울대학교 박물관

　원시에서는 '백석(白石)'이 아니라 '백일(白日)'입니다. 그렇지만 강가의 흰 바위라
고 해도 무관할 듯합니다. 오히려 이쪽이 대자연을 무대로 생활하는 어부와 나무
꾼에게 더 잘 어울립니다. 해가 돌로 바뀐 것은 이 시가 건너오는 과정에서 조선
화한 결과라고 볼 수 있습니다. 이후 조선 시의도에는 모두 '백석'으로 되어 있습
니다. 정선은 〈기려도〉에 발길을 돌리는 나그네를 그렸습니다. 챙 넓은 삿갓이 '저
녁 비 옷을 적시네.'라는 대목과 썩 잘 어울립니다. 그림에 쓴 시구는 필치가 정선
과 조금 달라, 정선의 그림에 여러 번 화제를 쓴 이광사(李匡師, 1705~77)의 글씨라
고 짐작합니다.

　정선을 이어 이인문도 「방은자불우」의 시구로 그림을 그렸습니다. 〈우경산수도
(雨景山水圖)〉입니다. 비 오는 날의 산수풍경을 근사하게 그렸는데 한쪽 위에 〈기려

平林漠漠草青青
竹溪扉牛庵月
遠牧歸來山雨晴
頗一部相十里
住雅山翠題

우경산수도
이인문, 지본담채,
124.3×56.5m, 국립중앙박물관

도)와 같은 시구가 적혀 있습니다. 이인문은 이 시대 화가로서 좀 특이한 점이 있습니다. 낙관만 할 뿐 화제는 거의 대부분 남의 손을 빌려 썼습니다. 이 그림도 시구는 다른 사람이 썼습니다. '창강백석어초로 일모귀래우만의' 뒤에 'ㅁㅁ평'이라고 되어 있고 자호 부분은 지워졌습니다. 조선 시의도에서 시구 뒤에 '평'이란 말이 적힌 경우는 매우 드물어 그 해석이 분분합니다. 이인문의 그림을 본 제3자가 '이 시구를 연상시킨다.'라는 의미로 시구를 적고 평이라 쓴 것이라는 해석이 일반적입니다. 이렇게 되면 이 그림은 시의도라고 할 수 없게 됩니다. 과연 화가는 애초에 이 시구를 염두에 두고 그렸을까요?

〈우경산수도〉는 제목 그대로 비 온 뒤 풍경을 담은 그림입니다. 옛 그림에 우경을 표현할 때는 주로 붓을 옆으로 뉘어 쌀알처럼 점을 겹쳐 찍습니다. 산이고 나뭇가지고 물기가 흥건한 느낌을 주는 미법 산수법입니다. 이인문도 이를 구사했습니다. 화면 중앙에는 물론 집을 둘러싼 나무, 앞쪽 개울가 둑에 짙은 먹을 썼습니다. 그리고 산과 산 사이, 나무와 나무 사이를 자연스럽게 비워 비안개가 아직 다 걷히지 않은 효과를 냈습니다. 아래쪽을 보면 대문을 걸어 잠근 집 안에서 선비가 책을 읽고 있습니다. 숲 밖으로는 도롱이를 걸친 목동이 소를 몰고 돌아오는 모습이 보입니다.

이렇게 보면 은자를 찾아왔다가 못 만나고 돌아간다는 「방은자불우」와는 내용 면에서 상당히 거리가 있습니다. 따라서 이 그림 속 시구는 누군가 시의도를 의식하면서 그림 분위기에 맞춰 적어 넣은 것으로 추정됩니다. 〈우경산수도〉는 이인문 그림 가운데 수작이지만 시의도와 무관해 참고로 삼는 정도입니다.

이 구절 옆에 적힌 글귀 역시 필자 미상입니다. 뒤에 '운초산수(雲樵山叟)'라고 썼지만 누구를 가리키는 것인지 알 길이 없습니다. 내용은 '평탄한 숲에 짙은 녹초 푸르고 푸르고 흰 대나무 개울가의 사립문 반은 열리고 반은 닫혔네. 산은 비 내려 어두운데 멀리 목동 돌아오고 책상머리 책은 소 관상 보는 책인가.[平林濃綠 草青青 白竹溪扉半扉局 遠牧歸來山雨暗 牀頭一部相牛經]'입니다. 옛 그림에는 후대 사람이 이처럼 자기 생각을 제화시로 적은 것이 적지 않습니다.

이인문 이후에 문인화가 학산(鶴山) 윤제홍(尹濟弘, 1764~1840 이후)이 「방은자불우」를 가지고 그림을 그렸습니다. 윤제홍은 붓이 떨리는 듯한 전필체(戰筆體)로 유명합니다. 그림에 맑고 깨끗한 기운이 담겨 있어 개성적인 문인화가로 손꼽힙니다.

윤제홍의 그림은 그가 '먹 장난'이라고 이름 붙인《학산묵희첩(鶴山墨戲帖)》에 들어 있습니다. 글씨 30점과 그림 15점이 들어 있는 꽤 큰 화첩입니다. 글씨는 동진의 도연명부터 당나라 두보, 대숙륜(戴叔倫), 전기, 여암, 유장경, 한산(寒山) 그리고 송원의 소식, 육유, 왕양명, 주희(朱熹), 예찬 등에 이르기까지 역대 유명 시인의 시를 행서와 초서 등으로 쓴 것입니다. 특히 육유의 「검문도중우미우」를 그린 그림을 보면 멀리 관문이 보이는 산길과 나귀 탄 시인이 그려져 있어 이 그림이 영락없는 시의도라는 것을 알 수 있습니다.

《학산묵희》에는 이상은의 시구가 적힌 윤제홍의 〈귀어도(歸漁圖)〉도 있습니다. 두 면에 걸친 제법 큰 그림입니다. 왼쪽에 나무를 두고 오른쪽을 틔운 구도입니다. 강 건너편에는 먼 산을 둘렀습니다. 육유 시를 그릴 때는 선을 중심으로 묘사했다면 〈귀어도〉를 그릴 때는 먹을 번지게 해 면과 선을 잘 조화시켜 묘사했습니다. 그림에 비 오는 날의 안개 끼고 습한 분위기가 역력합니다. 그 사이로 큰 삿갓에 도롱이를 걸친 어부가 맨발로 걸어갑니다. 어깨에는 낚싯대를 걸치고 손에는 작은 바구니를 들었습니다. 삐죽 솟은 검은 바위에 강세를 둔 것에서 화가의 솜씨가 전해집니다. 그 위에 시구가 있습니다. '일모귀래우만의'입니다. '경도(景道)'는 윤제홍의 자입니다.

'해 질 녘 발걸음 돌리니 저녁 비 옷을 적시네.'라는 내용과 그림이 더없이 조화롭습니다. 하지만 시 전체를 생각하면 이상합니다. 이상은은 '창강백일어초로'라고 써서 은자가 사는 곳을 표현했습니다. 은자는 어부와 나무꾼의 길에 살고 있습니다. 하지만 은자를 방문했다가 비 맞고 돌아가는 시인을 윤제홍은 어부로 바꿔그렸습니다. 이상은의 시는 조선으로 건너오면서 '백일(白日)'이 '백석(白石)'이 되고 나귀 탄 시인이 어부로 바뀌었습니다.

「방은자불우」를 그린 시의도는 이후 또 다른 식으로 발전합니다. 이는 18세

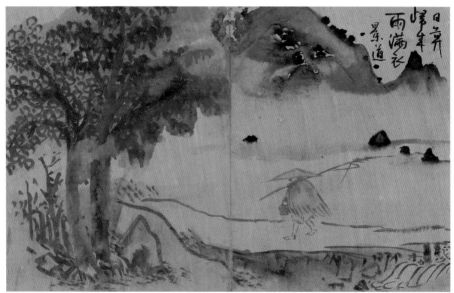

身上征塵雜酒痕
遠遊無處不銷魂
此衣合是騎人未
細雨騎驢人劍門

육유 시의도 · 시 윤제홍, 《학산묵희첩》, 지본수묵, 24.3×35.3cm, 삼성미술관 리움
귀어도 윤제홍, 《학산묵희첩》, 지본수묵, 24.3×35.3cm, 삼성미술관 리움

기 후반에 등장하는 새로운 경향과도 관계가 깊습니다. 해부(海夫) 변지순(卞持淳, 1780?~1831?)은 김홍도의 열렬한 추종자로 김홍도 화풍은 물론 김홍의 시의도까지 그대로 흉내 낸 화가입니다. 변지순의 그림 가운데 윤제홍의 영향이 느껴지는 그림이 있습니다. 〈하경산수도(夏景山水圖)〉라는 산수화입니다. 필치는 조금 거칠지만 당시 화단에서 주류였던 남종화풍 구도를 고스란히 반영했습니다.

여름날 저녁 무렵 호수 풍경을 묘사했습니다. 먹과 담채를 풀어 농담에 변화를 주고 군데군데 가볍게 먹 선으로 윤곽을 잡았습니다. 선을 빠르게 구사하는 과정에서 특히 주산(主山)을 미점이 아니라 마른 느낌의 짧은 횡선으로 묘사해 거친 인상을 주었습니다. 김홍도도 마른 붓의 짧은 선으로 바위를 표현했습니다. 주산 앞쪽 흙다리에는 삿갓을 쓴 인물이 바쁜 걸음을 재촉하고 있습니다. 짙은 먹으로 그려진 강가 나무가 비 온 뒤의 풍취를 드러냅니다. 그림 위쪽에 적힌 시구는 '창강 백석어초로'입니다. 변지순의 호인 '해부(海夫)'도 쓰여 있습니다.

변지순은 특이하게 광각 렌즈로 본 것처럼 뒤로 물러서서 본 것을 넓은 화면에 담았습니다. 앞선 시대의 화가들이 인물 비중을 높여 그린 이른바 소경 인물화와는 확연히 다릅니다. 이는 당시 화단을 휩쓴 남종화풍의 영향과 무관하지 않습니다. 남종화풍은 이처럼 대국적(大局的) 내지는 대관적(大觀的) 시각을 보이는 것이 일반적입니다. 〈하경산수도〉에도 아래쪽에 물가 언덕과 넓게 펼쳐진 수면이 있고 그 건너편에 다시 마을과 먼 산이 등장합니다. 원 말기의 문인화가 예찬이 즐겨 쓴 구도입니다. 이를 격수양안(隔水兩岸) 구도라고도 합니다.

이렇게 경치를 멀리서 광각으로 잡는 것은 북송 이래 산수화의 특징입니다. 그렇기는 하지만 인물 비중을 높인 소경 산수 인물화도 미술사에서 반복적으로 유행했습니다. 시의도에서도 마찬가지입니다. 초창기에는 인물 비중이 훨씬 컸습니다. 그래서 그림 보는 사람이 시의 이미지에 빠져들기 쉽고 그림 보는 재미도 한층 더했습니다. 그러던 것이 19세기에 남종화풍이 화단을 휩쓸면서 산수화는 물론 시의도도 내용과 무관하게 점차 광각 구도로 바뀌게 됩니다.

하경산수도 변지순, 지본담채, 22×30.8cm, 개인 소장

「소년행」, 말 탄 귀공자가 있는 풍경

흔히 조선 후기 문화의 전성기를 말할 때 영조와 정조 시기를 떠올리는 것이 일반
적입니다. 그러나 미술사에서는 이보다 조금 앞선 숙종 때부터 전성기로 보는 편
입니다. 그래야 후기의 문을 연 윤두서와 정선이 무리 없이 포함되기 때문입니다.

　임진왜란, 병자호란 이후 황폐했던 사회는 거의 회복했습니다. 사회는 안정되
고 경제도 과거에 비할 수 없이 크게 발전했습니다. 숙종은 주변 건의를 받아들여
화폐를 적극 주조해 전국적으로 화폐 유통량을 크게 늘렸습니다. 이전에는 쌀과
콩을 이고 장에 가던 사람들이 가볍게 동전 꿰미를 차고 다니게 됐습니다. 이와
덩달아 생겨난 것이 유흥 문화였습니다.

　어느 시대든 최상류층은 그들만의 오락을 즐겼습니다. 지위가 지위인 만큼 대
개 운치 있고 고아한 것들이었습니다. 술과 음식은 기본이고 수준 높은 가무와 기
악을 즐겼습니다. 흥이 나면 시를 짓고 경우에 따라서는 화가를 불러 그림을 그리
게 했습니다.

　경제가 발전하면서 일반인도 상류층이 즐긴 오락을 흉내 내 즐기게 됐고 그 과
정에서 자연스레 유흥 문화에 서민 정서가 녹아들게 됐습니다. 이것이 곧 18세기
시정의 유흥 문화입니다. 이 시대 유흥 문화를 떠올리면 조금 상스러운 뉘앙스가
느껴지기도 하지만 한편으로는 이 시대 사람들이 욕망이나 욕정을 숨김없이 발
산해 인간미를 드러냈다고 볼 수 있습니다. 따라서 18세기에 사회가 권위나 허식,
종교적 도그마와 결별하고 근대로 향하는 길에 들어섰다고 해석하기도 합니다.

　유흥 문화 이야기를 꺼낸 이유는 시의도에도 이런 현상이 반영됐기 때문입니
다. 그림에 들어온 유명 시구에도 시대의 얼굴이 고스란히 반영됩니다. 시의도의
인기 레퍼토리 가운데 상위를 차지하는 시 가운데 당나라 시인 최국보(崔國輔)의
「소년행(少年行)」이 있습니다. 「장락소년행(長樂少年行)」이라고도 합니다. 이 시를
그린 화가는 넓게 보면 7~8명이나 됩니다.

　먼저 김홍도의 〈소년행락(少年行樂)〉입니다. 김홍도 그림은 화면 중앙으로 시선
을 끌어들이는 구도가 특징입니다. 여기서도 정중앙에 연녹색 잎사귀를 가득 단

春日路傍情

檀園

소년행락 김홍도, 《산수일품첩》, 지본담채, 21.8×26cm, 간송미술관

버드나무가 서 있습니다. 그 왼편에 뒤로 물러나듯 또 다른 버드나무가 보입니다. 새나 나무를 쌍으로 그리는 것은 옛 그림에 흔히 보이는 일종의 법도입니다. 새와 나무와 짝을 맞춰 오른쪽 앞으로 말을 탄 소년이 지나갑니다. 안장깔개를 말꼬리에 걸쳐 주는 밀치끈과 털로 된 안장은 술이 달려 몹시 호화롭습니다. 주인공이 보통 사람이 아닌 모양입니다. 그림 한 쪽에 '춘일노방정(春日路傍情)'이라고 적었습니다. 「소년행」의 맨 마지막 구절입니다.

遺卻珊瑚鞭　산호 채찍 어딘가 잃어버렸더니
白馬驕不行　흰말은 뻘대고 나가질 않네
章臺折楊柳　장대의 버들가지 꺾어 드니
春日路傍情　봄날 길가의 춘정이로다

　제목에서 '행(行)'이란 시에 노래를 붙인 일종의 가곡을 말합니다. 옛 중국 노래 가운데는 지체 높은 미청년이 말을 타고 다니며 청춘을 구가하는 노래가 많았습니다. 젊은 사람이 주인공이라고 해서 이런 노래를 '소년행'이라 했습니다. 당나라 시인들은 민간에 전하는 소년행 민요에 앞다퉈 근사한 가사, 즉 시를 지어 붙였습니다. 소년행의 리메이크 판을 서로 발표한 셈입니다. 여기에 왕유, 이백, 왕창령처럼 기라성 같은 시인이 있었고 최국보도 이들과 어깨를 나란히 했습니다.
　「소년행」은 최국보를 대표한다고 해도 과언이 아닐 정도로 유명합니다. 하지만 정작 시인은 언제 태어나고 죽었는지 알려지지 않았습니다. 여러 기록을 보아도 당나라 전성기에 활동했고 이백, 맹호연과 친분이 두터웠다는 정도가 확인할 수 있는 전부입니다. 관리로서의 기록은 남아 있습니다. 진사에 급제한 뒤 중앙 부처의 국장 정도인 예부낭중까지 올랐습니다. 시인으로서는 오언절구를 잘 지었습니다.
　시에서 말 주인이 산호 채찍을 깜빡 잊고 나갔더니 말이 꼼짝도 하지 않습니다. 하는 수 없이 버들가지를 꺾어 들었는데 그곳이 바로 장대(章臺)였습니다. 장대는 장안 서남쪽에 있던 누대입니다. 그 아래로 기루(妓樓)가 죽 늘어서 장대는 장안을

대표하는 번화가이자 유흥가였지요. 당나라는 제국이었고 장안은 그 무렵 이미 국제도시였습니다. 장대에는 멀리 페르시아에서 온 미녀까지 아리따운 기생이 많았습니다. 기루 양쪽으로 늘어선 버드나무도 유명했습니다. '길가 버들과 담장 밑 꽃'이라는 뜻의 '노류장화(路柳墙花)'의 뿌리를 캐 들어가면 장대가 나타납니다. 이곳 기생들은 낮이면 길가로 나와 은고리가 달린 바구니를 들고 가느다란 허리를 흔들며 사람들을 유혹했다고 합니다.

시 속에서 말을 탄 유락(遊樂) 소년이 '장대의 버드나무' 가지를 꺾었으니 의미심장합니다. 김홍도는 이렇게 묘한 이미지를 인물과 버드나무에 집중시켰습니다. 시 전체를 모르고 '춘일노방정'만 읊조려서는 버드나무 밑을 지나는 인물과 그림에 담긴 뜻을 그냥 지나칠 수도 있습니다.

유흥 시대를 대표하는 화가로 누구나 떠올리는 이름이 있습니다. 화류 문화를 서슴없이 그렸던 신윤복입니다. 최국보의 당시에는 노류장화 뉘앙스가 다분합니다. 신윤복이 이런 시에 관심을 보였을까요. 답은 '그렇다.'입니다.

고증이 필요하지만 흥미로운 그림이 전합니다. 1990년대 초반 일본에서 사온 신윤복 그림 가운데 최국보의 「소년행」을 소재로 한 것이 있습니다. 〈사행기록화(使行記錄畵) Ⅰ〉입니다. 복숭아꽃이 핀 개울가 다리 위에서 백마 탄 귀공자가 버드나무 가지를 꺾으려는 장면을 포착했습니다. 뒤로는 궁성 담장이 펼쳐지고 철책으로 가려진 개수구 사이로 물이 흘러나옵니다. 위쪽 글귀가 주제를 분명히 말해 줍니다.

다소 손상되어 읽기 힘들지만 우선 '조선국 혜원사 경사화원(朝鮮國 蕙園寫 京師畵員)'라는 글귀가 있고, 다음 행에 '장대절양류 춘일노방정(章臺折楊柳 春日路傍情)'이란 시구가 보입니다. 그다음 행은 '조선동강제(朝鮮東岡題)'입니다. 조선의 혜원이 그리고 동강이란 사람이 글을 썼음을 알 수 있습니다. 이처럼 낙관에 '조선'이란 말이 들어간 그림은 조선 후기에 일본으로 수출된 것입니다. 젊은 연구자 박성희가 최근 밝힌 내용으로, 1990년대 초에 일본에서 작품을 되 사온 사실과도 들어맞습니다.

사행기록화 I
신윤복, 견본채색,
122.6×43cm, 개인 소장

신윤복은 「소년행」 시구로 그림을 그리면서 '장대절(折楊柳)', 즉 버들가지 꺾는 행위에 초점을 맞췄습니다. 그러자 시의 이미지가 더 노골적으로 드러납니다. 아마도 이 무렵 「소년행」의 버들가지 꺾는 시구가 상당히 관심을 끈 듯, 여기에 초점을 맞춰 그린 작가가 또 있습니다. 초원(蕉園) 김석신(金碩臣, 1758~1813 이후)입니다. 〈마상앵무도(馬上鸚鵡圖)〉의 주인공 역시 버들가지를 꺾고 있습니다. 최국보의 시와 신윤복의 버드나무 가지 꺾는 장면을 고려하면 이 그림 역시 최국보의 「소년행」을 염두에 둔 것이라 할 수밖에 없습니다.

「소년행」 시구는 없지만 시가 전제가 된 그림이 하나 더 있습니다. 김홍도와 절친한 이인문의 〈소년행락〉입니다. 앞서 소개한 대로 이인문은 그림에 제호나 제명, 즉 호나 이름만 쓸 뿐 스스로 시구를 적은 경우가 별로 없습니다. 이 그림에도 '고송유수관도인(古松流水館道人)'이란 호만 적었습니다.

복사꽃이 환하게 핀 봄날이 그림의 배경입니다. 멀리 산 아래 마을에도 온통 복사꽃 천지입니다. 말은 물론 귀공자의 옷까지 연분홍 물을 들였습니다. 다리 끝에 보이는 버드나무는 파릇파릇 연두색이 감싸고 있습니다. 연두색과 연분홍이 조화를 이루며 화면을 화사하고 환상적인 분위기로 이끌어 줍니다.

최국보의 「소년행」에는 다리 이야기가 없습니다. 하지만 신윤복 그림에도 다리가 나오더니 이인문의 그림에도 등장합니다. 어디서 다리가 비롯했을까 궁금해집니다. 답은 《당시화보》에 있습니다. 《당시화보》에는 왕유의 「소년행」과 한굉의 「우림소년행(羽林少年行)」 등 소년행을 풀이한 그림이 실려 있습니다. 한굉의 「우림소년행」에는 돌로 쌓은 다리가 보입니다.

駿馬牽來御柳中 준마 타고 버드나무 우거진 곳에 와
鳴鞭欲向渭橋東 채찍 울려 위수 다리 동쪽으로 가고자 하나
紅蹄亂踏春城雪 붉은 발굽 성내 봄눈을 밟으며 머뭇거리며
花領嬌嘶上苑風 머리를 내밀어 상림원 바람만 맞고 있네

제목의 '우림(羽林)'은 궁중의 금위군(禁衛軍)을 가리킵니다. 당나라 때 우림군에 소속된 지체 높은 귀족 자제들이 한껏 치장한 말을 타고 궁중 뒤뜰로 봄놀이를 가려는데, 말이 남은 눈을 밟으면서 아직 겨울인 줄 알고 머뭇거린다는 이야기입니다. 이 시를 그린 《당시화보》 그림은 귀족 자제 둘이 버드나무 우거진 곳에 말을 몰고 와 다리를 막 건너려는 모습을 묘사했습니다. 이 다리가 바로 아치형 돌다리입니다.

한굉의 「우림소년행」으로 인해 이인문의 〈소년행락〉도 소년행 시의도라는 것을 확인할 수 있습니다. 그렇다면 이인문에 앞서 돌다리와 귀공자, 버드나무를 그린 정선의 그림 역시 같은 계열로 분류할 수 있을 것입니다. 흔히 알려진 정선의 이미지와는 조금 동떨어지지만 그가 그린 〈소년행락〉 역시 다분히 최국보의 「소년행」이나 한굉의 「우림소년행」을 염두에 두고 그린 것으로 여겨집니다.

정선은 〈소년행락〉에서 가는 먹으로 여러 번 선을 긋고 그 위에 옆으로 점을 찍어 정선 특유의 묘법으로 산을 묘사했습니다. 이것만 봐도 원숙기 그림임을 알 수 있습니다. 산 아래로 펼쳐지는 정경은 풋풋합니다. 짙은 안개 저편, 누각 창가에 여인네가 보입니다. 집 주변에는 푸른 버드나무가 살짝 고개를 숙이고 있습니다. 그 앞쪽 다리에 늠름하게 말을 탄 젊은이가 있습니다. 그 앳된 모습과 주변 경관의 노숙한 분위기가 묘하게 겹치면서 그림에 활기가 돕니다. 기루처럼 보이는 건물, 버드나무, 귀공자, 채찍, 돌다리 모두 시가 연상시키는 이미지 그대로입니다. 다만 시구가 없을 뿐입니다.

최국보의 「소년행」과 관련해 마지막으로 김양기의 그림을 소개합니다. 김홍도가 48세에 본 늦둥이 김양기는 도화서에 들어가 화원이 되기보다 시정에 살면서 직업 화가의 길을 간 듯합니다. 그 때문인지 기록이 매우 적습니다. 부친의 솜씨를 의식하고 따르려 애쓴 것으로 알려졌지만 김양기 그림 가운데 김홍도 그림과 분위기가 약간 다른 그림이 있습니다. 〈춘일노방정〉입니다.

〈춘일노방정〉에는 버드나무 한 그루가 등장합니다. 김홍도를 앞서거니 뒤서거니 한 18세기 화가들이 버드나무 옆에 귀공자와 말, 다리, 심지어 기루까지 그린

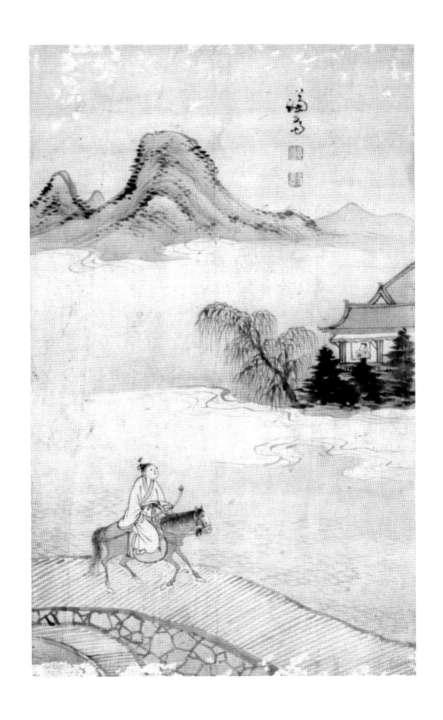

소년행락 정선, 견본담채, 29.8×18cm, 간송미술관

春
日
臨
倣
情

肯
園

춘일노방정 김양기, 지본담채, 23.7×32.4cm, 간송미술관

데 비하면 간략하기 그지없습니다. 버드나무 곁에 새 두 마리가 보일 뿐입니다. 버드나무는 선으로 윤곽을 그리고 줄기는 옅은 먹으로 단숨에 그렸습니다. 선을 쭉쭉 늘어뜨려 놓고 노란 물감으로 덧칠해 이제 막 순이 돋는 새봄 나무를 묘사했습니다. 산뜻하고 감각적인 표현에서 이색적인 분위기마저 느껴집니다.

〈춘일노방정〉에서 '노방정(路傍情)'이 느껴지는 부분은 새입니다. 한 마리는 이미 가지에 앉았고 다른 하나는 이제 막 날아옵니다. 다정한 새 한 쌍으로 시의 뜻을 살린 것 역시 시대적인 분위기 때문이라 하겠습니다. 김양기는 주로 순조(純祖, 재위 1800~34) 연간에 활동했습니다. 이즈음부터 조선 왕조는 하향 곡선을 그리기 시작합니다. 말을 타고 대로를 달리는 귀공자의 호탕함은 없어졌습니다. 대신 유미경조(柔靡輕躁), 연약하고 산뜻하며 가볍고 감각적인 시대가 시작됐습니다.

18세기 조선 시의도에는 매우 다양한 시가 들어왔으나 시대상과 사회 분위기를 반영한 시를 살펴보았습니다. 18세기 시의도 화가들에게는 왕유의 「종남별업」, 이상은의 「방은자불우」, 최국보의 「소년행」 등이 특히 인기가 있었습니다. 시인으로 보면 두보의 시가 소재로 가장 많이 쓰였고 그다음으로 자연파 시인으로 분류되는 왕유의 시가 그림으로 많이 그려졌습니다.

2 당나라 시만 그렸는가

신광한의 빗속 꿈이 시구를 낳고

시의도가 유행한 18세기에 한때 시의도를 '당시의도(唐詩意圖)'라고 부를 만큼 당나라 시를 대상으로 한 그림이 압도적으로 많았습니다. 이는 시가 그림이 된다는 것을 보여 준《당시화보》가 교과서 역할을 하며 영향력을 발휘했기 때문이라 할 수 있습니다.

현재 전하는 당시는 무려 5만 수에 가깝습니다. 청나라 때 편집된『전당시(全唐詩)』900권에 수록된 당시가 4만 8,900여 수에 이릅니다. 이렇게 많은 시 가운데《당시화보》에 실린 것은 161수에 불과합니다.《당시화보》란《당시오언화보(唐诗五言画谱)》,《당시육언화보(唐诗六言画谱)》,《당시칠언화보(唐诗七言画谱)》를 합쳐 부르는 말입니다. 시만 실린 것이 17수이기 때문에 당시 5만 수 가운데 144수만 시의도의 교본이 된 셈입니다. 따라서 조선 후기 화가들은 독자적으로 시의도 소재를 발굴하지 않을 수 없었을 것입니다.

조선 후기《당시화보》의 영향을 연구한 논문을 보면 그림에서 유사성이 확인되는 것이 10여 점에 불과하다고 합니다. 화가들이《당시화보》를 참고하긴 하되 어디까지나 스스로 생각하고 시의도를 그렸다고 볼 수 있습니다. 이런 사실은 당시가 그림으로 그리기 적합한 것은 맞지만 당시가 아니더라도 다른 시 역시 충분히 대상이 될 수 있다는 사실을 말해 줍니다. 실제로 시의도에는 단연 당시가 많이

들어 있지만 송, 금, 원 그리고 명나라 시까지 두루 포함되어 있습니다.

앞서 두보, 왕유, 이백의 시를 소개했는데 18~19세기 시의도에는 훨씬 많은 당시가 등장합니다. 맹호연, 가도, 유종원, 유장경, 백거이, 유우석, 이상은, 왕창령(王昌齡), 장구령, 허혼, 최국보 등 초일류 시인의 시부터 낙빈왕, 송지문, 한굉, 영호초, 노조린, 나업, 장적, 피일휴, 고적, 여암, 전기, 저사종, 교연, 융욱, 오융, 왕진, 마대 등의 시도 소재가 됐습니다.

당시 다음으로는 송시가 가장 많이 인용됐습니다. 소식과 육유를 비롯해 진여의, 최당신, 소옹, 황정견, 한유, 임포, 왕양명, 양만리, 석연년, 서부 등의 시가 대표적입니다. 금과 원 시인인 원호문, 고사담과 조맹부, 예찬, 공숙, 매화니, 마조상, 담소, 살도랄 등의 시가 시의도로 그려졌습니다.

조선에서 시의도가 유행한 18세기, 중국에서는 명이 망하고 청이 전성기를 맞고 있었습니다. 청의 침입을 받은 사건인 병자호란의 트라우마는 상당 부분 치유됐으나 조선 화가가 청나라 시를 소재로 시의도를 그린 경우는 말기에 몇몇 사례뿐입니다. 중국통이었던 강세황이 청시로 시의도를 그렸습니다. 반면 명나라 시를 소재로 한 것은 더러 있습니다. 왕세정, 이동양, 심주, 왕필, 동기창, 왕불 등의 시입니다.

명나라 시를 소재로 한 경우에는 그림을 보고 읊은 시인 제화시를 소재로 한 것도 있습니다. 제화시가 적힌 그림을 직접 보고 그 영향을 받았는지는 알 수 없습니다. 다만 그 무렵에 명대 그림이 국내에 들어온 것은 사실입니다. 강세황의 『표암유고』를 보면 안산 시절에 지은 시 가운데 '해암이 고맙게 보여 준 석전 그림에 차운하다.'라는 뜻의 「차해암사시석전화(次海巖謝示石田畵)」가 있습니다. '해암'은 한 살 어린 처남 유경종의 호이며 '석전'이란 명 중기 오파의 수장이던 심주의 호입니다. 심주의 어떤 그림을 보았는지는 알 수 없으나 칠언절구 5수나 되는 연작을 읊었습니다.

蒼岺縹緲碧溪流 푸른 봉우리 아득하고 벽계수 흐르는데

溪上漁翁一葉舟　시내엔 어부의 한 조각 낚싯배

更有淸篇揮妙翰　게다가 신묘한 솜씨로 맑은 시편 썼으니

片牋三絶足千秋　작은 종이에 삼절이라, 천추에 빛나리 •

『표암유고』에 실린 「차해암사시석전화」는 전형적인 제화시입니다. 시만 읽어도 그림 안 한적한 강가에 조그만 고깃배가 떠 있고 그 위쪽에 시가 한 구절 적힌, 볼 만한 남종화 한 폭이 충분히 연상됩니다. 강세황은 실제로 심주 그림에 적힌 시를 가지고 그림을 그렸습니다. 그림 속 시를 보고 그린 시의도, 말하자면 메타 시의도라 할 만합니다.

　강세황의 〈무인편주도(無人扁舟圖)〉는 남종화입니다 강가에 나무가 드리우고 작은 배가 고즈넉하게 떠 있습니다. 이 그림 위쪽에 '무인반귀로 유자방편주(無人伴歸路 獨自放扁舟)'라는 구절이 있습니다. '돌아가는 길에 함께할 사람 없어 홀로 조각배 띄우네.'라는 뜻입니다. 이는 《당시화보》가 성공한 이후 후속작으로 나온 《명공선보》에서 심주의 부채 그림을 참고한 것입니다. 물론 구도는 강세황이 자기 식으로 바꾸었습니다. 명대가 되면 이미 모작이 돌고 돌아 조선에도 많이 흘러들어 왔습니다. 강세황도 심주 모작을 봤을 수도 있습니다.

野樹脫紅葉　들녘 나무 붉은 잎 벗어 버리고

回塘交碧流　굽이치는 푸른 못 물 마주쳐 흐르네

無人伴歸路　돌아가는 길에 함께할 사람 없어

獨自放扁舟　홀로 조각배 띄우네

　제화시를 사용한 그림은 조선 후기에 오면서 더욱 많아집니다. 젊은 나이에 세상을 떠나 김정희가 안타까워한 고람(古藍) 전기(田琦, 1825~54)의 그림에도 명나라

• 강세황, 『표암유고』, 김종진 외 옮김, 지식산업사, 2010, 92쪽.

無人伴歸
路
獨自放
扁舟
君繩

四三

無人伴歸
路
獨自放扁
舟

명공선보
심주의 그림과 제화시

무인편주도
강세황, 《표암묵희첩》,
견본담채, 23×16.5cm,
일본 개인 소장

대화가인 동기창의 제화시를 소재로 한 것이 있습니다. 국립중앙박물관에 있는 전기의 〈산수도〉는 널리 알려진 전기의 필치와 달리 매우 차분하고 얌전합니다. 화면 중앙으로 계곡이 흐르며 그 옆 산등성이를 따라 길이 펼쳐집니다. 시선을 안쪽으로 유도하는 것입니다. 사람 없는 집이 몇 채 있고 높은 산봉우리가 가로막고 있습니다. 산 너머로는 다시 너른 물가가 펼쳐집니다.

산줄기의 필선은 부드러운 연필로 연이어 그은 것 같습니다. 문인화에 흔히 쓰이는 피마준입니다. 동기창은 이 준법을 쓰면서 간격을 조금씩 벌려 일부러 그은 인상을 분명히 하곤 했습니다. 또 산을 묘사할 때도 흙무더기를 여럿 조합한 듯 그리는데 이는 '그림은 머릿속에서 재구성하는 추상 작업'이라는 그의 회화 이론에 따른 것입니다.

조선 후기에 동기창 화풍을 완벽하게 재현한 그림은 전기의 〈산수도〉가 유일해 보입니다. 과연 위쪽에 동기창의 화제가 적혀 있습니다. '천광운영 취록공몽 시무성시 기야두옹(泉光雲影 翠綠空濛 是無聲詩 豈讓杜翁)'으로 '샘에서 나오는 빛과 구름 그림자는 아련하도록 맑고 푸르니 이야말로 그림(무성시)이다. 어찌 두보에게 양보할 것인가.'라는 의미입니다. 동기창 그림 가운데 1632년에 그린 〈천광운영도(泉光雲影圖)〉에 이런 화제가 있습니다. 전기가 이를 직접 보았는지는 알 수 없습니다. 모사본을 보았을 수 있다는 추측 정도는 가능합니다. 어쩌면 서적에서 동기창의 제화시만 보았을지도 모릅니다.

조선과 중국 사이의 거리, 화보집의 한계로 인해 조선 화가는 시의도를 그릴 때 초기부터 독자적인 해석을 가미했습니다. 그 과정에서 중국 시에 국한하지 않고 조선 시도 대상으로 삼았습니다. 화가들이 조선 시를 소재로 그린 경우는 상대적으로 많지는 않지만 초기부터 후기에 이르기까지 꾸준히 있었습니다.

초기 사례부터 소개합니다. 조선 그림 가운데 이색적인 것이 원숭이 그림입니다. 열대를 중심으로 아열대까지 분포하는 원숭이는 조선에는 살지 않습니다. 자연히 원숭이 그림도 많지 않습니다. 하지만 전혀 없는 것은 아닙니다. 이 역시 시에서 연유한 것이라 하겠습니다. 앞서 소개한 정유승의 원숭이 그림도 희귀한 사

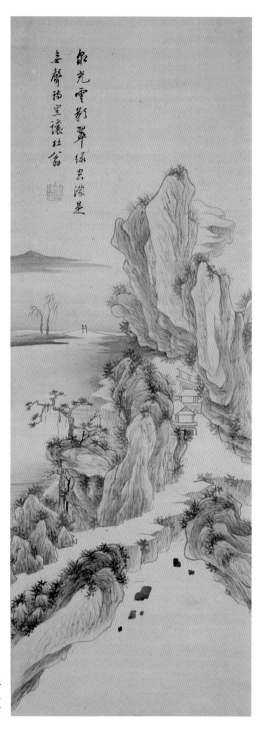

산수도
전기, 견본채색,
97×33.3cm, 국립중앙박물관

례입니다. 조선 시단에서는 한때 원숭이를 놓고 잠시 논쟁이 있었습니다.

조선 중기에 어숙권(魚叔權)은 시정에서 보고 들은 이야기로 수필집 『패관잡기(稗官雜記)』를 썼습니다. 책에는 중국 사정, 사신, 관료, 은거 문인, 그리고 시정의 재주꾼 등 다양한 내용이 있습니다. 그 가운데 시와 시인에 관한 글도 다수 있습니다. 시에 관한 일화는 홍만종(洪萬宗)이 『시화총림(詩話叢林)』을 엮으면서 따로 묶어 정리했는데 여기에 어숙권의 말이 나옵니다. "조선에는 원숭이가 없는데 원숭이 소리라는 말을 시에 쓰는 것은 잘못이다."라는 구절입니다.

1546년에 중국에서 온 사신 왕학(王鶴)을 접대하기 위해 한강에서 연회가 열렸습니다. 이때 왕학이 "잔에 술이 출렁출렁 녹의가 동동 뜨고, 바람결에 피리 소리 원숭이 울음과 겹쳐 들린다.[綠樽隱浪浮春蟻 長笛吹風嘯暮猿]"라고 읊었습니다. '녹의'는 누런 개미라는 의미인데 동동주처럼 술 위에 동동 뜨는 건더기를 말합니다. 백거이 시에 나온 뒤로 시인들 사이에 유명해진 시어입니다.

왕학이 이렇게 읊자 동석한 신광한(申光漢, 1484~1555)이 화답하기를 "한강 이 자리에서 채봉을 만났는데 초운 어느 곳에서 원숭이 울음을 듣는가.[漢水卽今逢彩鳳 楚雲何處聽啼猿]"라고 했습니다. '채봉'은 오색 봉황을 말하고 여기서는 사신이 왕의 명을 받아 멀리서 온 것을 비유한 것입니다. '초운'은 초나라 구름입니다. 신광한은 한 해 전 명나라 사신을 압록강에서 맞이하고 보냈는데 그때 온 중국 사신이 금년에는 초나라에 갔다는 말을 듣고 이 단어를 쓴 것입니다. 어숙권은 함부로 '원숭이 울음소리'라는 말을 써서는 안 된다고 했지만 신광한의 경우는 사리에 맞게 사용했으니 교훈이 될 만합니다.

신광한은 조선 중기 관료로 신숙주(申叔舟)의 손자입니다. 27세에 문과에 급제한 뒤 승문원, 홍문관 등 요직을 거쳤습니다. 그 후 조광조(趙光祖)를 도와 개혁 정치에 동참했으나 기묘사화가 일어나면서 일당으로 몰려 삼척부사로 좌천된 뒤 결국 파직됐습니다. 18년 동안 칩거 생활을 하고 복권된 뒤에는 대사성까지 올랐습니다. 관리로서 청렴했고 인사도 공평하게 했으며 숨어 지내는 이름난 선비를 많이 등용했습니다. 시 또한 잘 지었고 완벽을 기하는 두보의 시풍을 추종했습니다.

『시화총림』에 이런 일화가 실려 있습니다. 어느 날 낮잠을 자던 신광한이 화분에 심어 둔 연잎에 소나기 쏟아지는 소리를 듣고 깼습니다. 그리고 '몽량하사우(夢凉荷瀉雨)'라는 시구를 지었습니다. '연잎에 쏟아지는 빗소리에 꿈이 서늘하다.'라는 뜻입니다. 그러고 나서 다음 구가 생각나지 않아 고심했습니다. 끝내 적당한 구를 찾지 못한 신광한은 시집 초고에 이 구절만 적고 아래를 빈칸으로 남겨 두었습니다. 몇 해가 지나 어느 날 문인 관료 박난(朴蘭)이 이를 딱하게 여기고 "이 구절은 어떻겠습니까?" 하고 말을 꺼냈습니다. '의습석생운(衣濕石生雲)', 뜻은 '돌에서 구름이 나오자 옷이 축축하구나.'입니다. 돌에서 구름이 나온다는 말은 시 세계에서 대단히 유명합니다. 자연파 시인의 원조인 도연명이 「귀거래사」에서 '운무심이출수(雲無心而出岫)', '구름은 무심히 산의 바위 굴에서 피어난다.'라고 한 바 있습니다. 신광한은 박난의 제안도 거부했습니다. 그리고 평생토록 대구를 짓지 못했습니다. 이 일로 신광한과 박난의 시구는 본의 아니게 짝이 되어 유명해졌습니다.

신광한과 박난의 대구를 가지고 그림을 그린 문인화가가 있습니다. 윤두서와 정선 사이에서 시의도 전래에 선구자 역할을 한 신로입니다. 전하는 그림이 적어 신로는 화가로서 인색한 평가를 받지만, 전하는 몇 되지 않는 그림 가운데 두 점이 시의도고 그 가운데 하나가 조선 시구로 그린 것입니다. 이 그림이 신광한과 박난의 대구를 가지고 그린 시의도 〈추우오수도(秋雨午睡圖)〉입니다.

어느 양반집 후원인 듯 제법 널따란 연못이 있고 그 옆에 띠풀 지붕을 인 번듯한 정자가 보입니다. 연못에는 커다란 연잎 위로 연꽃이 피었습니다. 정자 안에는 작은 탁자가 있고 그 위에 책과 술, 술잔이 보입니다. 또 발이 셋 달린 기물도 있습니다. 주인공은 팔을 바닥에 대고 비스듬히 누워 연못가를 바라보는 중입니다. 연못 오른쪽에는 주인의 술 습관을 잘 아는지 우산을 받쳐 든 동자가 또 다른 술병을 들고 다가오고 있습니다.

그림만 보면 선비가 책을 읽으며 기분 내키는 대로 술잔을 기울이다 새로 술심부름을 시킨 정황입니다. 그러는 사이에 살포시 잠이 들었고 하늘에서는 갑자기

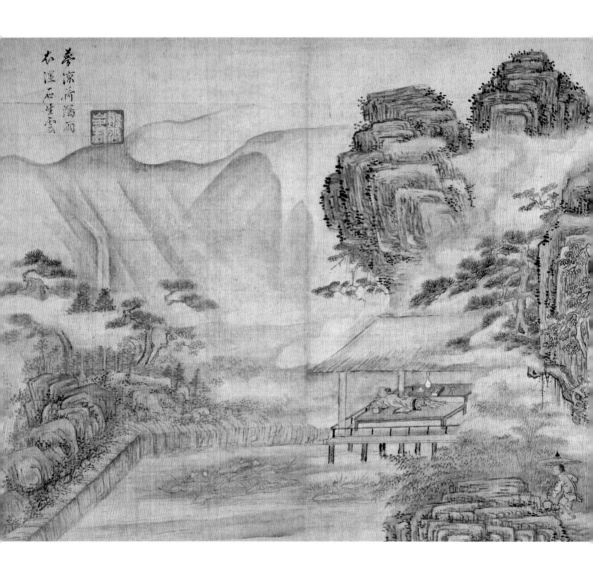

추우오수도 신로, 견본담채, 41×53.7cm, 개인 소장

소나기가 퍼붓습니다. 단잠에 빠져들었던 늙은 선비는 스며드는 한기에 그만 잠을 깨고 맙니다. 연못에서는 후드득후드득 빗줄기가 연잎을 두드립니다. 저 아래로 우산을 받쳐 든 동자가 허둥지둥 새 술병을 들고 오는 중입니다.

전체적인 필치는 유려하지 않습니다. 다만 산자락이나 인물, 누각을 꼼꼼하게 그리려고 한 데서 성실함이 묻어납니다. 왼쪽에 신로의 호인 '반봉(盤峯)'이란 도장 옆에 '몽량하사우 의습석생운(夢涼荷瀉雨 衣濕石生雲)'이라고 썼습니다.

그림과 시구가 꼭 일치하지는 않습니다. 시화(詩話)에서는 선비가 낮잠을 자다 소낙비 소리에 잠을 깼다고 했는데 운치를 더하려 해서인지 그림에서는 낮술을 한잔 걸친 뒤 잠이 든 것으로 했습니다. 또 연잎도 화분에 심지 않고 아예 널찍한 연못에 두었습니다. 박난의 '구름은 무심히 산의 바위 굴에서 피어난다.'라는 구절은 오른쪽 바위산 사이로 흘러나오는 비안개로 묘사했습니다. 안개는 왼쪽 솔숲까지 걸쳐 있어 비가 그쳐야 맞건만 동자는 여전히 우산을 쓰고 있습니다. 시구 아래 엷은 먹 부분은 무엇을 형상화하려 한 것인지 분명치 않습니다. 이런 석연치 않은 표현은 신로가 아마추어였기 때문일 것입니다. 그렇지만 조선 시구를 그렸다는 혁신성만은 높이 사지 않을 수 없습니다.

조선 시가 포착한 생기

정선도 조선 시인의 시를 소재로 〈기려도〉를 그렸습니다. 고려대학교가 소장한 백납(百納) 병풍 가운데 한 폭입니다. 헝겊을 100조각 기운 것 같다고 해서 백납 병풍이라고 하지만 그림은 24점이고, 이 가운데 한 점에는 강세황의 평이 적혀 있습니다.

〈기려도〉는 정선이 이상은의 시 「방은자불우」를 소재로 그린 시의도와 비슷합니다. 나그네가 노새를 타고 개울가 다리를 건너고 있습니다. 너른 물 뒤로 멀리 산이 펼쳐져 있습니다. 그림 한복판에 정선의 호 '겸재(謙齋)'를 쓰고 자 '원백(元白)'을 새긴 도장을 찍었습니다. 시구는 모지랑이 붓으로 썼는지 획이 굵고 먹도

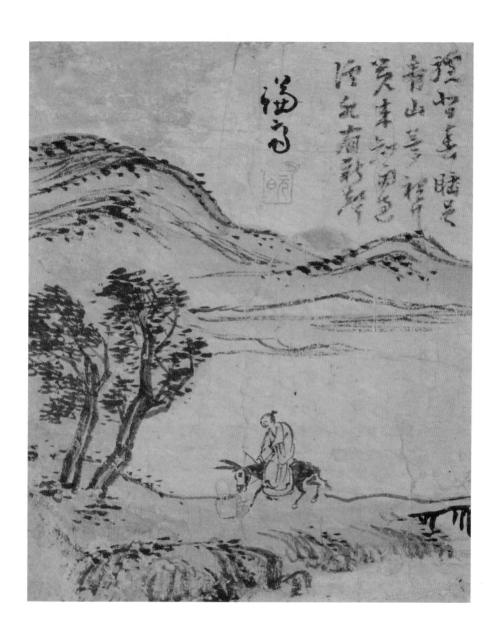

기려도 정선, 《백납병》, 지본담채, 17 × 13.8cm, 고려대학교 박물관

겨우 묻은 정도입니다.

驢背春睡足　봄날 나귀 등은 졸기 안성맞춤이라
靑山夢裏行　청산이 꿈속에 지나간다
覺來知雨過　잠 깨어 보니 비는 지나갔고
溪水有新聲　계곡물 소리 새롭게 들리도다

　이 시는 대기만성 문인 김득신(金得臣, 1604~84)의 「춘수(春睡)」입니다. 김득신은
어려서 병을 앓아 글을 깨치는 것이 더뎠습니다. 남들이 한 번 읽으면 열 번 읽고
남이 열 번 읽으면 백 번을 읽어 글을 터득했다고 합니다.『사기(史記)』의 글「백이
열전(伯夷列傳)」을 1억 번 읽었다는 기록도 있습니다. 이렇게 각고면려한 끝에 시
인이 됐고 쉰이 넘어 대과에 급제했습니다. 인조 때 문장가로 이름 높던 이식(李
植, 1584~1647)이 김득신의 시에 "당대 제일"이라는 찬사를 보내면서 그는 세상에
이름이 났습니다. 김득신은 시를 지을 때도 공부할 때와 마찬가지로 한 글자도 천
번씩 고쳐 가며 생각했다고 합니다.
　김득신의 시는 시인의 심회, 심정을 밝히는 정(情) 부분보다 사물을 묘사한 경(景)
부분이 탁월합니다. 김득신이 쓴 것 가운데 이런 글이 있습니다. '저녁 그림자는
강 모래톱으로 굴러가고 가을 소리는 들 나무에서 들려온다.[夕照轉江沙 秋聲生野
樹]' 이는 달이 떠올라 강가 나무 그림자가 점점 짧아지는 모습과 가을바람에 버
석거리는 나뭇잎 소리를 표현한 것입니다. 글을 읽으면 그림이 절로 떠오릅니다.
　다만 정선의 〈기려도〉에 적힌 「춘수」의 글씨체가 정선의 것과 달라 석연치 않
습니다. 아마도 정선의 그림에 제3자가 무릎을 치면서 외고 있던 「춘수」를 적었는
지도 모르겠습니다.
　정선의 제자인 심사정은 의문의 여지없이 분명하게 조선 시 시의도를 남겼습니
다. 〈파초(芭蕉)와 잠자리〉입니다. 심사정은 낙관을 할 때 매우 삼가며 그림에 호
이외의 내용은 잘 적지 않았습니다. 이름과 호를 나란히 적은 경우도 적고 제작

파초와 잠자리 심사정, 지본담채, 32.5×42.5cm, 개인 소장

연도를 적어 넣은 경우는 30번 안팎입니다. 〈파초와 잠자리〉에도 언제 그렸다는 관기 없이 시구와 호만 적었습니다. 이 그림은 남종화풍 산수화와 짝이 되어 전하는 그림인데 심사정은 산수화에는 호조차 적지 않았습니다.

〈파초와 잠자리〉는 커다란 태호석(太湖石)을 배경으로 잎이 무성한 파초 두 그루와 큼지막한 잠자리 한 마리를 그린 그림입니다. 중국 태호석은 구멍이 숭숭 뚫린 돌로 소주 부근 태호에서 많이 나 이렇게 이름 붙여졌습니다. 북송의 휘종이 이 돌을 몹시 아낀 이래 중국에서는 유명 정원이라면 으레 이 돌이 있어야 한다고 생각했습니다.

심사정은 먹 사용에 뛰어난 화가로서 〈파초와 잠자리〉에서도 선 하나 사용하지 않고 울퉁불퉁한 돌 형체를 재현해 냈습니다. 파초가 비를 맞아 한층 싱싱하게 하늘로 펼쳐진 모습도 먹의 농담을 적절히 구사해 생생하게 묘사했습니다. 잠시 쉬어 가려는 듯 돌을 향해 날아드는 잠자리도 선이 아니라 먹으로 그렸습니다. 선이라고는 파초 줄기의 윤곽과 잎맥에 그려 넣은 몇 개가 전부입니다. 이것만 봐도 그가 용묵(用墨)의 고수임을 알 수 있습니다.

잠자리 옆으로 '파초훤미이 한작좌무료(芭蕉喧未已 寒雀坐無聊)'라고 썼습니다. 도장이 잠자리 꼬리에 딱 붙은 모습이 보기에 불편하지만 글씨는 매우 활달합니다. '훤(喧)'은 '시끄럽다'는 뜻입니다. 시구의 의미는 '파초 시끄러운 소리 그치지 않는데, 한데서 추위에 떠는 참새가 무료히 앉아 있다.'입니다. 글자 그대로라면 파초가 혼자 시끄럽게 지껄인다는 뜻이 되는데 어색하지 않을 수 없습니다. 원문을 잘못 적어 발생한 일입니다. 원시「오우(午雨)」에서 글자 하나가 바뀌었습니다.

破蕉喧未已	파초 잎 두드리는 소리 그치지 않는데
寒雀坐無聊	참새는 떨면서 무료히 지켜보네
一陣蕭蕭雨	한 줄기 우수수 내리는 비
西窓度寂廖	쓸쓸히 서쪽 창 지나는 것을

소나기가 파초 잎을 두드리며 쏟아지자 참새 한 마리가 잎 사이로 숨어들어 오들오들 떨면서 비 지나기를 기다리고 있습니다. '파(破)'는 파초가 아니라 소낙비가 두드리는 모습을 묘사한 글자입니다. 시인은 유심히 보지 않으면 놓쳐 버리는 일상 속 한 장면을 묘사했습니다. 「오우」를 지은 시인은 조선 후기 최고 시인이라 일컫는 이병연(李秉淵, 1671~1751)입니다. 이병연은 정선과 막역한 친구입니다. 정선이 김창협, 김창흡 형제 문하에 드나들 때 알고 지냈습니다. 십 대 때 정선의 문하에서 그림을 배운 심사정 역시 이병연을 잘 알았습니다.

나무꾼 시인 정초부

최북 그림은 구도 면에서 동시대 화가들의 그림과 조금 달랐습니다. 최북은 산수화를 그릴 때 마치 카메라 줌으로 사물을 바짝 끌어당긴 것처럼 확대해 그렸습니다. 18세기 중반에는 풍속화가 유행해서 배경 없이 인물만 등장하는 화풍이 등장했습니다. 이 화풍을 산수화에 적용시킨 화가는 그렇게 많지 않습니다. 산과 물을 멀리서 바라보면서 넓은 시야로 그리는 남종화풍이 막 정착된 시기였기 때문입니다. 최북은 동시대 화가들과는 달리 눈앞으로 바짝 잡아당긴 듯한 풍경을 그렸습니다. 특히 조선 시를 그린 시의도에 공통적으로 이런 구도를 사용했습니다. 10여 점 되는 그의 시의도 가운데 조선 시를 소재로 한 것은 두 점입니다. 먼저 살펴볼 것은 〈한계노수도(寒溪老樹圖)〉입니다.

이 그림은 앞서 소개한 《제가화첩》에 들어 있습니다. 클로즈업한 구도의 〈한계노수도〉 안에서 계곡 옆 굵은 소나무가 특이하게도 그림 밖으로 나갔다가 다시 들어옵니다. 사물을 화면 밖으로 내보냈다가 다시 끌고 들어오면 그림과 그림 밖 현실이 마치 하나가 된 듯 기묘한 착시 효과가 나는데, 이는 에도 시대 우키요에[浮世繪] 화가들이 전매특허처럼 쓰던 기법입니다. 최북은 일본을 여행한 적이 있기 때문에 연관성을 따져 볼 만하지만 그림에 연기(年紀)가 없어 우키요에 기법과의 연관성은 추측에 그칠 수밖에 없습니다.

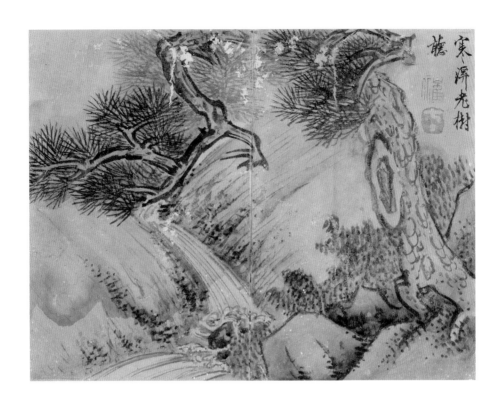

한계노수도 최북, 《제가화첩》, 지본담채, 24.2×32.3cm, 국립중앙박물관

〈한계노수도〉한쪽에 '한계노수청(寒溪老樹聽)'이라는 유명한 대구(對句)가 적혀 있습니다. 이규상(李圭象)은 평생 보고 겪은 재주 있는 사람들을 기록해『병세재언록(幷世才彦錄)』을 썼습니다. 이 책에 글 잘하는 사람으로 영조 시기 문인 이천보(李天輔)를 언급했습니다. 이천보는 높은 벼슬에도 청렴하고 검소해 인망이 두터웠을 뿐만 아니라 시도 잘 지었습니다. 이천보에 대한 글 말미에 주변 인물로 소개된 이가 이천보의 친척 이문보(李文輔)입니다. 이규상은『병세재언록』에서 이문보 역시 글을 잘했으나 일찍 죽어 아쉽다며 인구에 회자되는 이문보의 시구를 덧붙였습니다. '결월공산숙 한계노수청(缺月空山宿 寒溪老樹聽)', '이지러진 달 빈산에 지고 차가운 시내 늙은 나무가 듣는다.'라는 뜻입니다. 재사박명(才士薄命)이라고, 요절한 시인에 대한 최북의 애절한 관심이 그림이 됐는지도 모르겠습니다. 최북도 시를 잘 지었으나 시의도에는 그다지 큰 관심을 보이지 않았습니다.

최북을 포함해 강세황 그룹에서 시의도 대가로 손꼽히는 김홍도는 다양한 시를 소재로 삼아 그림을 그렸습니다. 당연히 조선 시로도 시의도를 남겼습니다. 서울대학교 박물관에 있는 〈도선도(渡船圖)〉가 조선 시로 그린 작품입니다. 강을 건너는 나룻배를 그린 작품입니다. 김홍도는 조선을 통틀어 배를 가장 잘 그린 화가입니다.

김홍도가 그린 배는 크게 두 종류입니다. 중국식 배는 주로 화보를 공부하면서 익혔습니다. 큰 풍속 병풍에 나오는 배는 대부분 중국식 배입니다. 다른 배는 〈도선도〉에서처럼 한강 변 어디서나 흔히 보이던 조선식 배로 주로 조그마한 거룻배이거나 고깃배입니다. 사공이 삿대를 쥐고 고물에 서서 능숙하게 배를 밀고 있습니다. 배에 갓 쓴 양반 둘이 앉아 있습니다. 그 옆으로 노새인지 말인지 짐승이 보이고 하인도 보입니다. 정황으로 보아 어느 나리들의 행차인 듯도 합니다.

〈도선도〉도 김홍도 특유의 중앙집중형 구도를 따랐습니다. 거룻배가 그림 한복판에 그려진 것은 물론 뒤편 언덕도 중앙을 차지하고 있습니다. 물가에는 크고 작은 바위가 보이는데 이러한 불규칙한 바위 배열이 김홍도 그림의 또 다른 특징입니다. 박락이 좀 있는 편이라 왼쪽에 다리 긴 새 두 마리가 날아가는 것처럼 보입

高湖春水碧

�?藍白鳥〻

明究句三

尋?一?

飛去?〻

陽山色滿

??

도선도 김홍도, 지본수묵, 29×37.1cm, 서울대학교 박물관

니다. 시구가 적힌 곳도 조금 박락됐지만 대략 읽을 수 있습니다.

東湖春水碧於藍	동호의 봄물은 쪽빛보다 푸르러
白鳥分明見兩三	백조 선명하게 두세 마리 보이네
搖櫓一聲飛去盡	노 젓는 소리에 모두들 날아가고
夕陽山色滿空潭	노을 지는 산 빛 강물 아래 가득하다

　김홍도는 원시의 동호(東湖)를 고호(高湖)로 바꿔 그림에 적었습니다. 이 시의 작자는 정초부(鄭樵夫, 1714~89)입니다. '초부'는 나무꾼이란 말입니다. 정초부는 실제로 나무를 해다 파는 노비였습니다. 본명은 정봉(鄭鳳)이라고도 하고 정이재(鄭彛載)라고도 합니다. 호는 운포(雲浦)였는데 다들 정초부라고 불렀습니다. 정조 때 참판을 지낸 양평의 여춘영(呂春永) 집안의 노비였다가, 여씨 집안에서 노비 문서를 불살라 정초부는 43세 되던 해 면천됐습니다. 그 뒤에 양평 월계리에서 나무를 해 생계를 꾸리면서 초부를 자청하고 지냈습니다. 정초부는 젊어서부터 시를 잘 지었다고 합니다. 어려서 양반집 자제들이 시 외는 것을 어깨너머로 보고 배웠는데 시재(詩才)가 있었던지 나이 들면서 시로 이름이 났습니다. 유명 문사들의 시 모임에도 정식으로 초대받을 정도였습니다.

　정초부가 사귄 문인 가운데 강세황 그룹 사람도 있었습니다. 신광하는 정초부를 만나러 일부러 양평을 찾았을 정도입니다. 강세황의 셋째 아들 강관(姜俒)도 여춘영과 가까이 지내면서 정초부를 알고 있었습니다. 이러한 관계 속에서 김홍도도 일찍부터 정초부를 안 것으로 보입니다.

　국문학자 안대회 교수가 근래 정초부 시집을 발굴해 화제가 됐습니다. 이 시집에는 정초부의 시 90여 수가 들어 있습니다. 그러나 〈도선도〉에 적힌 정초부의 시는 『병세집(竝世集)』에 「청심루(淸心樓)」라는 제목으로 실려 있습니다. 원시에는 '고호(高湖)'가 아니라 '동호(東湖)'로 되어 있습니다. 동호는 요즘으로 치면 옥수동 인근입니다. 당시 한양에는 큰 나무 시장이 몇 곳 있었는데 하나가 동대문 밖 시장

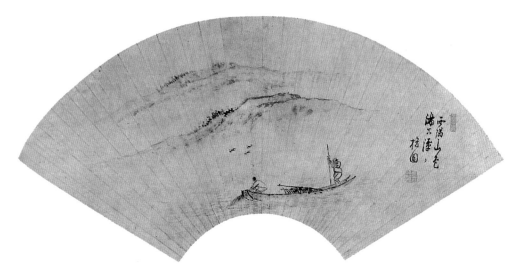

어주도 김홍도, 지본담채, 35.9×65.8cm, 일본 개인 소장

이었습니다. 정초부는 양평에서 나무를 해 배로 압구정 맞은편 옥수동 근처까지 가져간 뒤, 다시 짊어지고 동대문 밖으로 가 나무전 거리에서 장사를 한 것으로 보입니다.

정초부의 시는 고사를 많이 섞지 않아 평이한 게 특징입니다. 〈도선도〉에 적힌 시 역시 봄날 저녁 무렵의 강가 풍경을 그림처럼 묘사했습니다. 나무를 다 팔고 배를 타고 돌아가기 위해 옥수동 강가에 선 것이 시의 시작입니다. 강가는 풀과 나뭇잎의 신록으로 온통 푸르릅니다. 그 가운데 강변을 어슬렁거리던 흰 새들이 뱃사공의 어영차 소리에 푸드덕 날아갑니다. 그 기척에 고개를 들어 보니 노을에 비친 산이 한눈에 들어옵니다. 이렇게 정초부의 시를 음미하면 김홍도가 바로 이 장면을 포착한 것이라고 생각하게 됩니다.

김홍도는 정초부의 이 시가 적잖이 마음에 들었던지 여러 번 그렸습니다. 재일 교포가 소장한 김홍도의 부채 그림 〈어주도(漁舟圖)〉에도 이 시구가 적혀 있습니다. 이 그림에는 어부가 등장합니다. 옛 그림에서는 나무꾼과 어부가 짝을 이루는 경우가 많습니다. 김홍도는 정초부를 은자쯤으로 생각했을지도 모르겠습니다. 〈어주도〉에는 원시의 '석양산색만공담(夕陽山色滿空潭)'이 아니라 '서양산색만공담

(西陽山色滿空潭)'이라고 적었습니다. 시의도에서 한두 글자가 바뀌는 경우는 매우 흔합니다. 특히 김홍도 그림에 그런 경우가 많습니다.

이 시대 시는 단순히 교양을 의미하거나 사교 기능만 한 것은 아닙니다. 시는 사람 행세를 좌우할 만큼 위력을 발휘했습니다. 그래서인지 정초부는 노비 출신인데도 그에 대한 기록이 많이 남아 있습니다. 노비 출신으로 유명한 시인이 또 있습니다. 이단전(李亶田, 1755~90)입니다. 이단전은 재상을 지낸 유언호(俞彦鎬)의 종이었습니다. 이단전과 친하게 지낸 중인 시인 조수삼(趙秀三)은 이단전을 "키가 작달막하고 눈에 백태가 끼어 외눈처럼 보이고 말씨도 어리바리하고 조리가 없지만 문장과 시로 사대부들에게 이름을 알렸다."라고 평했습니다. 평소 패랭이[平涼子]를 쓰고 이곳저곳을 돌아다녀 혹자는 이평량(李平涼)이라 부르기도 했습니다. 이단전은 스스로 '필한(疋漢)' 또는 '필재(疋載)'란 호를 지어 썼습니다. '필(疋)'을 아래위로 나누면 '하(下)'와 '인(人)'이 됩니다. 자조적인 호가 아닐 수 없습니다. 하지만 이단전은 매우 적극적인 사람이었습니다. 여행을 좋아하고 발이 무척 넓어 아는 사람도 많았습니다. 최북에 대한 기록을 많이 남긴 소장가 남공철에게 최북을 소개한 사람도 이단전이었다고 합니다.

이단전은 시를 들고 대문장가 이용휴를 찾아가 평을 청하기도 했습니다. 이때 이단전은 27세, 이용휴는 73세였습니다. 이용휴는 시집을 보고 아무 말도 하지 않고 벽도화 가지 하나를 꺾어 주었다고 합니다. 여러 말 대신 꽃가지를 건네 이심전심으로 재주를 인정한 것이지요. 이용휴가 죽었을 때 이단전은 만시를 지어 자신을 알아봐 준 이를 기렸습니다.

김홍도가 이단전의 시로 그린 시의도가 있습니다. 조선적 서정이 물씬한 〈석양귀소도(夕陽歸巢圖)〉입니다. 날아가는 새가 일품입니다. 장마가 지나고 개울가에 잡초가 무성한 가운데, 잔뜩 불어난 물이 시원스럽게 흐릅니다. 그 위로 해오라기한 마리가 날개를 활짝 펴고 날아가고 있습니다. 이것이 전부입니다. 나머지는 빈공간으로 남겨 두었습니다. 이 그림 역시 중앙으로 시선이 집중하도록 구성했습니다. 해오라기를 자세히 보면 부리 쪽으로 비스듬히 작은 선을 그었습니다. 물고

석양귀소도 김홍도, 지본담채, 29.3×34.5cm, 간송미술관

기를 입에 문 것입니다. 그림 보는 사람은 입가에 미소를 절로 떠올리게 마련으로, 김홍도만의 남다른 서정성이라 하겠습니다. 그림 왼쪽에 활달한 필치로 시 한 수가 적혀 있습니다.

軒軒獨立夕陽時 해 질 무렵 홀로 높이 오르니
芳草明沙倦垂宜 길가 풀과 개울가 모래마저 권태롭구나
意到忽然飜雲去 생각난 듯 홀연히 구름을 헤쳐 나가니
靑山影裏赴誰期 청산 속에 누구와 함께 갈 것을 약속하는가

이 시는 『고금소총(古今笑叢)』에 실린 것으로 전하지만 다른 의견도 있습니다. 규장각 문신으로 정조의 총애를 받은 윤행임(尹行恁)은 젊은 시절 남한강에서 배를 타고 여주 신륵사를 유람하고 기록을 남겼습니다. 이 글에는 양근현 월계 근처에 정초부가 있다는 말을 듣고 만나고자 했으나 만나지 못했다면서 적은 시 한 수가 있습니다. 이단전의 시와 거의 같은데 첫 행만 '흘여인립석양시(屹如人立夕陽時)'로 다릅니다. 문제는 이 시가 이단전의 시인가, 정초부의 시인가 하는 것입니다. 두 사람 모두 김홍도 일파와 가까워 누구의 시든 김홍도에게는 충분히 귀에 익은 시였을 것입니다. 대가 김홍도는 조선 시인의 시를 시의도로 그릴 때 한미한 신분의 시정 시인들도 무시하지 않았습니다.

미인과 해오라기 시의도로 본 조선 풍속

조선 시를 대상으로 한 시의도는 극히 적습니다. 19세기에 들어서도 마찬가지여서 하나둘 보이는 정도입니다. 시의도를 그린 19세기의 이색적인 화가가 낭곡(浪谷) 최석환(崔奭煥, 1808~?)입니다. 전라북도 임피(현재의 군산)에 살면서 전라도 일대를 무대로 활동한 직업 화가입니다. 특히 포도를 잘 그리는 것으로 유명했습니다. 당시에는 그림에 길상 이미지를 넣어 기복(祈福) 의미를 담는 것이 유행했는데, 포

산수도 최석환, 지본수묵, 28×37cm, 개인 소장

도는 일반적으로 자손 번성을 의미했습니다.

최석환의 그림 중에는 산수화, 영모화도 있습니다. 근래 알려진 최석환의 산수도 가운데 조선 중기 유명 시인의 시를 소재로 한 시의도가 있어 관심을 끕니다. 그림은 두 점입니다. 하나는 〈산수도〉고 다른 하나는 운치 있는 제목의 〈한거독락(閑居獨樂)〉입니다. 필치가 거의 같아 최석환이 애초에 쌍폭으로 그린 것으로 여겨집니다. 두 그림 모두 먹은 거의 사용하지 않고 선과 점만으로 그렸습니다. 그래서 산뜻한 백묘화(白描畵)의 분위기가 풍기기도 합니다. 하지만 전경과 중경, 원경 사이, 즉 경물(景物) 사이에 거리감을 확보하는 데는 실패해 조금은 답답한 인상을 주고 말았습니다.

〈산수도〉 오른쪽 여백에 시 한 수를 적었습니다. 조선 중기를 대표하는 문장가 송익필(宋翼弼, 1534~99)의 오언율시 「춘주독좌(春晝獨坐)」의 전반부입니다.

한거독락 최석환, 지본수묵, 27.9×37cm, 개인 소장

晝永鳥無聲　낮이 길어 새소리 들리지 않고

雨餘山更淸　비 온 뒤에 산은 더욱 맑네

事稀知道泰　일이 없으니 도가 큰 것을 알겠고

居靜覺心明　고요히 지내니 마음 맑아짐을 깨닫노라

日午千花正　한낮이 되자 꽃들은 모두 피었고

池淸萬象形　못물이 맑아 온갖 형상이 그대로 드러난다

從來言語淺　애초에 말은 얕기만 해

默識此間情　조용히 이 속에 참뜻을 이해하노라

　　봄날 한낮의 고요한 풍경을 성리학적 심성 수련과 결부시켰습니다. '일이 없으니 도가 큰 것을 알겠다.'라는 것은 주변이 조용하면 자연의 운행 이치인 이(理)가 저절로 드러난다는 뜻이며, '고요히 지내니 마음이 맑아진다.' 역시 이(理)로 인해

성(性)이 계발된다는 내용입니다.

두 번째 그림인 〈한거독락〉에 적힌 시는 『구봉집(龜峯集)』 권2에 수록된 오언율시 「독와(獨臥)」입니다. 그림에는 1~2연만 인용했습니다.

閑居耽獨樂　한적한 삶이 즐거움에 겹거니와

林外曠幽期　숲 너머에 그윽함을 기약하네

窓靜歸雲盡　조용한 창밖에 구름 다 사라지고

沙明落照移　밝은 모래밭에 낙조가 옮겨 가네

性隨天色淡　본성은 하늘빛 따라 담담하고

心與水聲遲　마음은 물소리와 함께 느슨하네

高枕羲皇上　태곳적 시대에 몸 기대어

安危莫問時　세상 안위를 묻지 않네

송익필은 김장생(金長生)을 제자로 둔 뛰어난 유학자였습니다. 도통(道統)을 따져 보면 이이에서 김장생, 송시열에 이르는 노론 정통의 한가운데 위치합니다. 그렇지만 할머니가 노비 출신 서출인 관계로 송익필은 벼슬길에 나아가지 못했습니다. 학식과 문장은 조선 중기 8대 문장가로 손꼽힐 만큼 출중해 당대 유학자들 사이에서 중심 역할을 했습니다.

이황이 일찍이 조식(曺植)과 더불어 이야기하다가 "주색(酒色)은 누구나 다 좋아한다. 술은 그럭저럭 참을 수 있으나 색은 정말 참기 어렵다. 옛사람도 참기 어렵다고 한 바가 있는데 자네는 어떠한가."라고 물었습니다. 조식은 "나는 색에 대해서는 패장군(敗將軍)이니 아예 묻지 않는 것이 좋다."라고 답을 했습니다. 이를 들은 이황은 "나는 소싯적에는 참으려 해도 참을 수 없다가 중년이 지나서는 꽤 참을 수 있으니 수양한 힘이 없지 않다."라고 했더랍니다. 이때 송익필이 그 자리에 있다가 말하길 "소생이 일찍이 읊은 시가 있으니 대인들께서 고쳐 주십시오." 하고 청하면서 시를 읊었습니다.

玉盤美酒全無影　옥반의 아름다운 술은 전연 그림자 없고
雪頰微霞乍有痕　하얀 뺨에 빨간 볼은 흔적이 있는 듯 없는 듯
無影有痕皆榮意　그림자가 없고 흔적이 있는 것은 모두 즐겁게 하는 것
樂能知戒莫留思　즐거움 속에 경계하여 애착하지 말아야 하네

이 시를 듣고 이황이 따라서 읊어 보고는 "잘됐다."라고 칭찬했고 조식은 웃으면서 "패장군이 경계 삼을 만하다." 했다고 합니다. 이 일화에 뒷이야기가 있습니다. 후대 사람인 유몽인(柳夢寅)이 『어우야담(於于野譚)』에서 한 이야기입니다. 유몽인은 이황과 조식이 일찍이 만난 적이 없고 설혹 만났다 하더라도 학문을 논하느라 시간이 없었을 텐데 주색 잡담을 했을 리 없다고 했습니다.

이황, 조식, 송익필 모두 색을 경계했지만 이런 조심성은 18세기 도시의 유흥 문화에 떠밀려 멀찌감치 흘러가 버리고 말았습니다. 이 무렵에는 신윤복의 기방 풍속도 외에 여성 전신상을 그린 미인도가 유행했습니다. 시의도 시대인 만큼 미인도에도 근사한 시가 적히곤 했습니다.

도쿄 국립박물관에 소장된 〈미인도(美人圖)〉도 시의도라 할 수 있습니다. 신윤복의 〈미인도〉를 떠올리게 하는 이 여인은 곱게 차려입고 치맛자락을 돌려 잡은 채꽃 한 송이를 들고 있습니다. 얼굴이 신윤복의 미인보다 통통해 나이가 조금 들어 보이기도 합니다. 그림 왼쪽에 달필로 시가 적혀 있습니다. 이황, 조식이 살던 시대보다 50여 년 앞선 연산군 시절, 관노 출신 시인이던 어무적(魚無迹)이 쓴 「미인수(美人睡)」입니다. 어무적은 사대부 출신 어효량(魚孝良)이 관아에 딸린 관노와 정을 통해 낳은 아들입니다. 어무적은 관노로 지내다 양민이 되었습니다. 아버지의 훈도를 받아 어려서부터 한문을 읽히며 시재를 계발했다고 합니다. 하지만 생몰년은 물론 구체적인 행적이 알려지지 않았습니다. 시와 문장만이 문인들 사이에 전해진 형편입니다.

睡起重門淰淰寒　잠에서 깨어날 때 겹겹 문에 찬 기운 감돌고

미인도 작자 미상, 1825년경, 지본담채, 114.2×56.5cm, 도쿄 국립박물관

饕雲繚繞練袍單　구름처럼 두른 가체에 누인 홑적삼만 걸쳤네

閑情只恐春將晩　그저 봄이 저물면 어쩌나 싶어

折得梅花獨自看　꽃 하나 꺾어 홀로 바라보네

〈미인도〉를 그린 사람이 누구인지는 알 수 없습니다. 섬세한 여인 묘사와 운치 있는 분위기로 볼 때 적어도 신윤복 정도의 기량을 갖춘 화가라고 추측합니다. 글씨는 신윤복 것과는 전혀 다릅니다. 화가가 직접 쓴 것인지도 불분명합니다. 다만 꽃을 쥔 모습 등에서 어무적의 「미인수」를 가지고 그린 시의도라는 점만은 분명합니다.

조선 말기에도 조선 시를 그린 시의도가 있었습니다. 19세기 말 거세게 밀려오는 서구 문명과 조우하면서 조선 정부는 엘리트 관료를 일본과 미국에 여러 번 파견했습니다. 일본이 조선과 반강제로 문호 개방 조약을 맺은 뒤 조선 관료들을 초청한 데서 시작된 일입니다. 일본은 세상이 바뀌고 있다는 것을 보여 준다는 명목을 내세웠습니다. 강화도조약을 맺은 뒤 김기수가 수신사로 파견됐고 이어서 김홍집 등도 수신사가 되어 일본에 건너갔습니다.

이때 평양 출신 직업 화가 석연(石然) 양기훈(楊基薰, 1843~?)이 미국에 갈 기회를 얻었습니다. 1883년 그의 나이 41세였습니다. 조미수호통상조약 이후 전권대사였던 민영익(閔泳翊)을 수행했습니다. 명성황후의 친정 조카인 민영익은 영민해 젊어서부터 정부에서 중요한 역할을 했습니다. 미국행은 미국 공사 부임에 대한 답례였습니다. 당시 민영익이 양기훈을 발탁한 배경은 알려지지 않았습니다. 당시 양기훈은 직업 화가로 한창 물이 오른 때였기 때문에 세도가인 여흥 민씨 집안이 주문한 그림을 그린 적이 있었을 것입니다. 아마도 이때 민씨 집안과 안면을 튼 것이 미국에 가는 민영익을 수행하는 일로 자연스럽게 이어졌을 것이라 추측할 수 있습니다.

양기훈은 미국에서 난생 처음 근대 세계의 모습을 봤을 것입니다. 조선과는 말 그대로 하늘과 땅 차이였을 테지요. 그림으로 사물을, 나아가 세계를 그리는 화가

의 눈에 미국 사회가 어떻게 비쳤는지 궁금합니다. 하지만 아쉽게도 이 당시 그림은 기록에만 있을 뿐 실물은 전하지 않습니다.

양기훈은 미국행 이후 세월이 한참 지난 뒤에도 여전히 직업 화가로 이름을 날렸습니다. 이 시절 그림 가운데 조선 시인의 시를 그린 시의도가 있습니다. 〈노위도(鷺葦圖)〉입니다. 양기훈이 빈번하게 주문받던 해오라기 그림입니다. 갈대밭에 발 하나를 들고 선 해오라기가 있습니다. 고개를 뒤로 돌려 무언가를 생각하는 듯한 자세입니다.

먹 사용이 전문가답게 능숙합니다. 붓을 끌듯이 눕혀 갈댓잎을 그렸고 그 위에 담묵으로 점을 찍어 수술을 그렸습니다. 해오라기의 흰 몸은 옅은 먹으로 처리하되 부리와 다리, 꽁지는 짙은 먹으로 강조했습니다. 아래쪽 늪에 삐죽삐죽 갈대 밑동을 그리면서 잔잔한 물가는 선 몇 가닥을 그어 표현했습니다.

낙관과 별개로 시구 하나가 적혀 있습니다. '규어강상기다시(窺魚江上幾多時)', '물가에서 물고기를 엿본 것이 얼마인가.'라는 뜻입니다. 이 시구에는 아주 유명한 일화가 담겨 있습니다. 시를 쓴 사람은 성삼문(成三問)입니다. 훈민정음 창제에도 큰 공을 세운 성삼문은 당시 지식인이 그렇듯 시인이자 관료였습니다. 시에 탁월한 재능을 보인 그의 일화가 여러 시화집에 전하는데, 그 가운데 중기 학자 어숙권이 지은 『패관잡기』에 이런 일화가 있습니다.

성삼문이 연경에 갔을 때 어떤 사람이 〈백로도(白鷺圖)〉에 글을 한 수 지어 달라고 청했습니다. 하지만 그 사람은 그림은 보여 주지 않았습니다. 대국인이 조선 사람에게 내린 이른바 시험이었습니다. 성삼문은 백로는 어디에 가든 백로이므로 이렇게 시를 읊었습니다.

雲作衣裳玉作趾　구름으로 옷 짓고 옥으로 발톱 만들도다
窺魚蘆渚幾多時　갈대 속 물가에 고기를 엿보고 선 지 얼마인가

이쯤 읊었을 때 심사가 고약한 중국인이 그제야 그림을 펼쳐 보였습니다. 그런

노위도
양기훈, 견본수묵,
108×40.5cm, 개인 소장

데 아뿔사, 그림에는 먹으로 그린 새까만 해오라기가 있었습니다. 먹 그림을 놓고 구름인 양, 옥인 양한 것입니다. 대국식 골탕 먹이기가 진가를 발휘한 순간이었습니다. 하지만 성삼문은 아무렇지도 않은 듯 나머지 두 구를 이었습니다.

偶然飛過山陰縣　우연히 산음현으로 날다가

誤落羲之洗硯池　잘못 왕희지가 벼루 씻은 연못에 내려앉았네

　　진나라 왕희지(王羲之)는 명필가로 이름나기 전에 수도 없이 수련했고 그로 인해 연못이 온통 새까맣게 됐다는 일화로 유명합니다. 성삼문은 이어진 시구에서 천연덕스럽게 해오라기가 왕희지 사는 곳에 날아가 검은 연못에 발을 담갔으니 검어졌다고 했습니다. 성삼문은 이렇듯 실력을 과시하며 중국의 고약한 시험을 무사히 넘겼습니다. 이 이야기는 시화집에 수록됐을 뿐 아니라 나무 그늘에 모여 소일하는 촌로들의 심심풀이 이야깃거리로도 인기 있었습니다.

　　양기훈은 시의도를 그리면서 널리 알려진 이야기를 그렸습니다. 이름 높은 시인들이 무릎을 칠 만한 명구 대신 촌로들이 곰방대 빨기를 멈추고 박장대소할 소재를 골라 시의도를 그린 셈입니다. 조선 시대 시를 그린 시의도가 시대의 흐름에 따라 변화한 모습을 볼 수 있습니다.

최북, 조선 산천을 사랑하다

최북은 여행을 즐긴 것으로 유명합니다. 길 떠나 얻는 새로운 경험을 즐긴 것 같습니다. 최북의 여행 경력은 다채롭습니다. 통신사가 일본에 갈 때 도화서 화원이 아니라는 이유로 수행 화원이 되지 못하자 최북은 개인적으로 연줄을 대 일본에 갔습니다. 시인 신광하가 쓴 만시를 보면 최북은 백두산과 만주도 여행했다고 합니다. 금강산에도 다녀왔는데 이때 구룡폭포에 뛰어들어 자진하겠다고 한 일화는 매우 유명합니다.

경상남도 가야산에도 다녀온 것으로 보입니다. 이때 유명한 조선 시를 가지고 시의도를 그렸습니다. 고려대학교 박물관에 있는 〈계류도(溪流圖)〉입니다. 이 그림 역시 대상을 카메라 줌으로 끌어당기듯 확대해 그린 산수화입니다. 풍광명미하기로 이름난 합천 가야산 홍류동 계곡을 그렸습니다. 화면 한복판을 흐르는 S자 물줄기와 바위, 풀을 크게 그렸습니다. 붓을 바싹 세우기보다 옆으로 뉘어 물기 번진 분위기를 살렸고 주변에는 마른 붓을 써 물줄기에 시선을 집중시켰습니다. 옅은 푸른색으로 물줄기를 그리고 풀숲에는 옅은 담황색을 곁들였습니다. 오른쪽 아래를 제외하고 나머지 세 귀퉁이는 모두 비웠습니다.

〈계류도〉 왼쪽 아래 시구가 있습니다. '각공시비성도이 고교류수진농산(却恐是非聲到耳 故教流水盡聾山)'입니다. 착오가 있었는지 다 적은 뒤에 '농(籠)'을 적었습니다. 자세히 보면 시구 속 '농(聾)' 옆에 쌍점을 찍었습니다. 잘못 적었을 때 흔히 쓰는 수정법입니다. 이 시는 신라가 낳은 천재이자 학문의 태두로 일컬어지는 최치원(崔致遠, 857~?)이 가야산에 은거하며 지은 「제가야산독서당(題伽倻山讀書堂)」입니다. 최북은 전구(轉句)의 첫 번째 글자를 잘못 적었습니다. 원시에는 '상(常)'으로 되어 있습니다.

狂奔疊石吼重巒　겹겹의 바위를 내리친 물소리 온 골짜기 퍼져
人語難分咫尺間　지척에서도 사람의 말소리 알아듣기 어렵다
常恐是非聲到耳　옳거니 그르거니 하는 소리들 들릴까 싶어
故教流水盡籠山　물소리로 온 산을 감싼 것이리라

최북이 직접 가야산 홍류동 계곡에 있는 농산정(籠山亭)에 올라 사생했는지는 알 수 없습니다. 정선의 진경산수와 달리 최북의 〈계류도〉에서는 특정 장소가 주는 인상이 전혀 떠오르지 않기 때문입니다. 한편 조선 산천을 대상으로 한 진경산수화에는 시의도가 들어갈 여지가 없습니다. 시의 이미지를 먼저 떠올린 다음에 그리는 시의도의 특성상 어쩔 수 없는 일입니다.

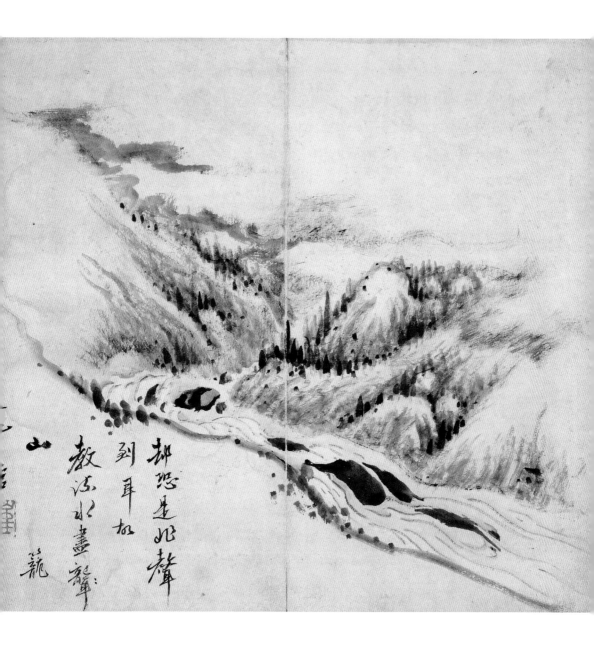

계류도 최북, 지본담채, 28.7×33.3cm, 고려대학교 박물관

조선 시인들은 정선이 등장하기 전부터 산 좋고 물 좋은 명승지와 유적지를 찾아 시를 읊었습니다. 고려 때도 마찬가지였습니다. 하지만 조선 화가들은 진경산수화를 그릴 때 이러한 시를 떠올리지 못했습니다. 시의도가 중국에서 전래했고 그림이 되는 시는 중국 시라고 생각한 데서 비롯한 현상입니다. 금강산은 이미 수많은 사람들이 시로 읊었습니다. 정선은 금강산에서 진경산수화 개념을 완성했고 시의도를 여러 점 그렸지만 진경산수화에는 금강산을 읊은 시를 가져다 쓸 생각을 하지 않았습니다. 시의도 도입 초기여서 시와 진경산수화를 엮을 생각은 미처 못 한 듯합니다.

조선 시와 조선 실경을 엮은 파격

정선과 같은 시대 화가인 허필 그림 가운데 명승고적 시와 그림을 짝지은 것이 있습니다. 이 경우에도 화가가 시를 먼저 떠올렸는지 그림을 먼저 생각했는지 알 수 없으나 실제 경치와 이미 있었던 명승 시를 엮었다는 점에서 획기적입니다.

허필은 소북 출신으로 당쟁에서 소북파가 밀려나자 평생 과거와 무관하게 시와 여행을 즐기며 생을 보냈습니다. 허필에게는 기이한 면이 있었습니다. 스스로 "집안일은 아내에게 맡기고 바깥일을 아들에게 맡겼다."라고 했습니다. 아내가 일찍 죽은 뒤로는 재혼하지 않고 안팎일을 모두 아들에게 맡기고 일절 관여하지 않았습니다. 누가 허필에게 물정 모른다는 말을 하면 허필은 "나 같은 사람이 물정을 모르지 않으면 누가 물정 모르는 사람이 되겠는가."라고 했습니다.

허필이 조선 시로 실경 산수를 그린 대상은 관동팔경입니다. 해금강에 해당하는 통천 총석정에서 시작해 동해안을 따라 내려오는 길에 있는 간성 청간정, 양양 낙산사, 고성 삼일포, 강릉 경포대, 삼척 죽서루, 울진 망양정, 평해 월송정까지 여덟 경치를 가리켜 관동팔경이라고 합니다. 허필이 언제 이곳을 여행했는지는 분명치 않습니다. 다만 허필이 금강산에 다녀와 금강산을 그린 그림을 강세황이 글에 언급한 것을 보면 허필이 금강산 구경을 한 뒤 내친김에 관동팔경도 돌지 않았

을까 추측합니다.

허필이 그린 《관동팔경도병(關東八景圖屛)》에는 관동팔경을 읊은 고려와 조선의 시가 적혀 있습니다. 당시 대단한 인기를 끌며 정형화되던 정선의 화풍이 이 그림들에서 짙게 느껴집니다. 예를 들어 〈낙산사(洛山寺)〉를 보면 산이 아니라 바다 쪽에서 낙산사를 그렸습니다. 화면 전체가 푸른 파도가 넘실거리는 바다고 왼쪽 멧부리가 바다로 삐져나와 있습니다. 멧부리에는 솔숲으로 둘러싸인 산사가 보입니다. 푸른 바다 저편에는 붉은 해가 떠오르고 있습니다. 이는 정선이 그린 〈낙산사〉와 다분히 유사합니다. 정선의 그림에는 낙산사라는 제명(題名)만 있는 데 비해 허필 그림에는 시가 한 수 있습니다. 시 끄트머리에는 '우읍청당김부의시 중종조진사제재랑불취(右挹淸堂金富儀詩 中宗朝進仕除齋郎不就)'라고 적었습니다. 이는 '오른쪽은 읍청당 김부의의 시다. 중종 때 진사이며 제재랑이었으나 나아가지 않았다.'라는 뜻입니다. 김부의는 고려 중기 문신이고 『동문선』에 그의 시 「낙산사」가 실렸습니다. 허필이 이를 〈낙산사〉에 가져다 썼습니다.

一自登臨海岸高　　바닷가 높은 곳을 오르고 나서

回頭無復舊塵勞　　뒤돌아보니 속세의 묵은 시름 사라지누나

欲知大聖圓通理　　대성인의 원통 진리를 알아보려거든

聽取山根激怒濤　　산골짜기 성난 물길 소리 들어 볼지어다

낙산사의 경치를 읊은 시지만 허필이 이 시를 먼저 떠올리고 붓을 들었다고 하기는 힘듭니다. 정선의 화풍에 근거를 둔 것이 이를 말해 줍니다. 《관동팔경도병》 8폭 가운데 이 한 폭에만 해당되는 이야기는 아닙니다. 〈월송정(越松亭)〉 역시 정선의 화풍에서 힌트를 얻었다고 할 수 있습니다. 정선의 그림은 바다 쪽으로 뻗어나간 솔밭 끝에 바위 봉우리가 불끈 솟았고 솔밭 반대쪽에는 문루처럼 보이는 월송정이 우뚝합니다. 그 사이로 정선 특유의 나귀를 탄 여행객이 종자를 데리고 지나가고 있습니다.

海山寺

一句堂堂

海岸高

回躍善波

春產芳

能知大庄

固通理

種取山根

激出游

右搗清堂金富儀

詩

中宗朝進士徐

祿部不能

낙산사 허필, 《관동팔경도병》, 지본담채, 85×42.3cm, 선문대학교 박물관

낙산사 정선, 지본담채, 56×42.8cm, 간송미술관

월송정
허필, 《관동팔경도병》,
지본담채, 85×42.3cm,
선문대학교 박물관

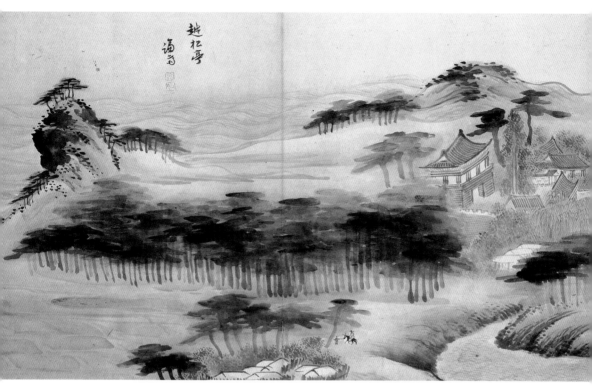

월송정 정선, 《관동명승첩》, 지본담채, 32.3×57.8cm, 간송미술관

　허필 그림도 구도는 같습니다. 좁고 긴 화면 때문에 바다 쪽 바위를 끊어 절벽처럼 강조했습니다. 월송정은 실물을 보지 않은 듯 성벽 안쪽에 별도로 이층 누각처럼 그렸습니다. 그 사이에 솔밭이 있고 여행객 한 무리가 지나갑니다. 느껴지는 긴장감은 다르지만 구도로 보면 정선 그림이 허필 그림의 뿌리인 것은 분명합니다. 이 그림에는 고려 말기 학자인 안축(安軸, 1282~1348)의 「월송정」이 길게 적혀 있습니다.

事去人非水自東　　일도 지나고 사람도 사라진 채 물만 동으로 흐르고
千金遺種在亭松　　천금의 귀한 씨앗 정자의 소나무 남았네
女蘿情合膠難解　　겨우살이 정겹게 엉켜 아교처럼 떼어 내기 어렵고
弟竹心親粟可春　　대나무는 살가워 좁쌀 방아 찧는구나

有底仙郎同煮鶴　어떤 신선이 함께 학을 구워 먹었던가
莫令樵夫學屠龍　나무꾼이 용 잡는 기술 배우지 못하게 하라
二毛重到曾遊地　희끗한 머리로 옛 놀던 곳 다시 찾으니
却羨蒼蒼昔日容　씩씩하던 옛 모습이 문득 부럽구나

　첫 번째 연 두 번째 구에 보이는 '종(種)'은 허필의 〈월송정〉에는 '종(踵)'으로 되어 있습니다. 허필이 『신증동국여지승람(新增東國輿地勝覽)』 평해군 조항에 '종(踵)'으로 되어 있는 것을 보고 바꿔 쓴 것 같습니다. 세 번째 연의 '초부(樵夫)'도 같은 이유로 그림에는 '초부(樵斧)'로 적었습니다. '속가용(粟可舂)'은 '한 말 곡식도 찧어서 밥을 지어 함께 먹을 수 있다.'라는 고사에서 온 말로 우애가 깊다는 뜻입니다.

　신선이 학을 잡아먹었다는 말은 아름다운 풍경을 해친다는 뜻입니다. 김규선 교수에 의하면 만당 시인 이상은은 아름다운 풍경을 훼손하는 행위로 몇 가지 꼽았습니다. 맑은 샘에 발 씻기[淸泉濯足], 꽃 위에 잠방이 말리기[花上曬裩], 산을 등져 누각 짓기[背山起樓], 거문고로 불 때고 학 삶아 먹기[燒琴煮鶴], 꽃 마주해 차 마시기[對花啜茶], 소나무 아래에서 갈도하기[松下喝道] 등입니다.

　허필은 각 명승지마다 전하는 고려 시를 『신증동국여지승람』 같은 책을 참고해 적었습니다. 이 시들은 그 무렵 정자마다 걸린 현판에 적혀 있는 것이 보통이었습니다. 허필은 현장에서 시를 보고 이후 그림에 끌어들여 조선 명승지나 이름난 고적을 그린 진경산수화에도 시의도 형식을 적용할 수 있다는 사실을 보여 주었습니다. 그러나 불행하게도 허필 이후 실제 조선 산수를 그린 그림에는 자작시를 쓴 적이 있을 뿐 유명 시를 적은 사례는 없습니다. 허필만이 실경과 우리나라 시를 결합한 화가였습니다.

3 문인과 화가의 은밀한 취향

시평은 문인화가의 특권

조선 시대 화가의 일상을 살펴볼 만한 기록은 그리 많지 않아 화가의 민얼굴까지 보기란 쉽지 않습니다. 얼마 되지 않는 기록에서 유머러스한 모습으로 등장하는 화가가 연객 허필입니다. 이용휴는 생전에 허필의 부탁을 받고 "허필이 있는 자리에는 언제나 웃음이 떠나지 않았다."라는 묘지명을 썼습니다.

이용휴는 이익의 조카이자 수제자입니다. 더욱이 이용휴의 동생 이병휴는 허필의 누이동생과 결혼한 사이여서 두 사람은 처남매부지간인 동시에 막역한 친구였습니다. 허필은 이용휴를 찾아가 "내가 죽으면 어차피 내 아들이 그대를 찾아가 묘지명을 써 달라고 번거롭게 할 터인데 저승에서 자네를 번거롭게 하는 것보다 이쪽이 낫지 않은가."라고 너스레를 떨었다고 합니다.

허필의 재치는 시에도 나타납니다. 아는 사람 가운데 오언사(吳彦思)는 한때 어떤 사건에 연루되어 성균관에 다니던 광현이란 사람 집에 잠시 피신해 살았습니다. 하지만 정월 초하루가 되어도 주인집에서는 두붓국만 내놓았습니다. 허필은 이 이야기를 듣고 시를 지었습니다.

李白飯香杜甫湯　이백 같은 흰밥에 두보 같은 두붓탕이라

新年飮食亦文章　신년 음식 또한 문장이라

攜來泮水橋頭月　성균관 물 길어 오니 다리 근처 달 뜨고

光顯家中話更長　광현 집 이야기는 더욱 길어 가네

　제목은 '상사 오언사가 피신하며 우연히 성균관 인근의 광현 집에 묵으면서 백반에 연포탕을 얻어먹은 것을 듣고 장난으로 절구를 한 수 짓다.'라는 뜻의 「오상사언사 피우우반인광현가 설백반연포 희작일절(吳上舍彦思 避寓于泮人光顯家 設白飯軟飽 戲作一絶)」입니다. 고명한 시인인 이백과 두보의 이름을 이용해 흰밥 한 그릇과 두붓국을 장난스럽게 비튼 것입니다.

　강세황과 관련한 일화도 있습니다. 강세황은 당시 남종화 이론과 시의도를 소개하면서 비평가처럼 화가들의 그림에 평을 해 준 것으로 유명합니다. 허필은 오히려 강세황의 그림을 비평했습니다. 강세황의 그림에 허필의 평이 적힌 그림이 오늘날에도 적잖이 전합니다.

　강세황과 허필이 합작해 제작한 것으로 보이는 시의도도 있습니다. 예를 들면 간송미술관이 소장한 작은 그림 〈호가일도(浩歌一棹)〉가 그렇습니다. 전형적인 남종화풍 필치와 구도에 연초록과 담청 등 맑은 채색을 쓴 산뜻한 산수화입니다. 그림 위쪽에 '연객록(烟客錄)'이라는 글씨 하나를 적었습니다. 허필의 글씨는 이처럼 획 끝이 조금 각진 게 특징입니다. 전서와 예서에 능했다고 하니 글씨의 각진 모양새도 이에 따른 것입니다.

　허필이 쓴 시구는 '호가일도귀하처 가재강남황엽촌(浩歌一棹歸何處 家在江南黃葉邨)'입니다. 시의도가 중국에서 처음 건너올 무렵 인평대군 이요가 〈일편어주도〉에 소식의 「서이세남소화추경」 2수 가운데 제1수를 썼는데, 허필도 제1수의 두 구를 〈호가일도〉에 썼습니다. 허필은 무슨 생각에서인지 '조각배를 젓는 노[扁舟一棹]'를 '호쾌하게 노래 부르는 노 젓기[浩歌一棹]'로 바꾸었습니다.

　특유의 재기 발랄한 성격 때문인지 허필은 시의도를 그릴 때도 당시로서는 이색적인 형식을 선보이기도 했습니다. 시구를 적는 대신 '시에 이런 구절이 있어 이용했다.'라는 식으로 화제를 적은 것입니다. 〈두보 시의도(杜甫 詩意圖)〉가 그런

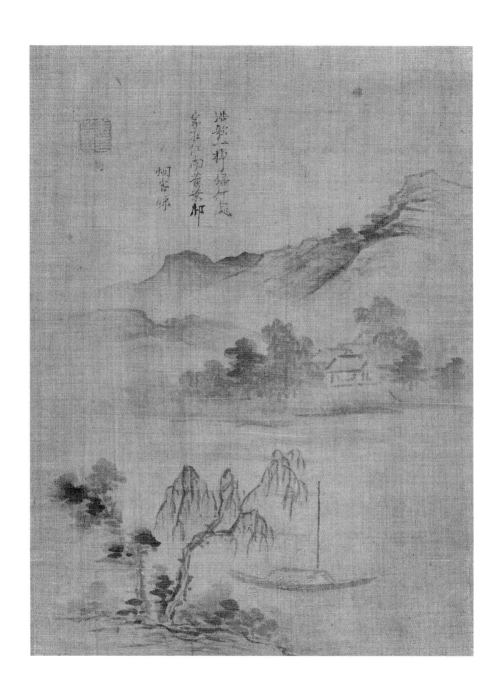

호가일도 강세황, 견본담채, 26.5×20cm, 간송미술관

사례입니다. 문인화가다운 화제가 아닐 수 없습니다. 허필은 〈두보 시의도〉에 띠 풀로 지붕을 인 물가 정자와 큰 그늘을 드리운 고목을 그렸습니다. 정자와 나무, 먼 산이 그려진 전형적인 남종화풍 그림입니다. 그림 위쪽에 다섯 행에 걸쳐 글이 적혀 있습니다.

> 讀杜家 春日鸎啼修竹裡 仙家吠犬白雲間之句 參之草禪戲帖 不覺心期秤然.
>
> 두보의 '봄날 꾀꼬리는 대나무 숲 뒤에서 울고 선가의 개는 흰 구름 사이에서 짖고 있네.' 라는 시구를 읽고 초선의 묵희첩에 참고하니 마음이 머뭇거리고 설렐 줄 몰랐다.

　'초선(草禪)'은 허필의 다른 호입니다. 시를 읽고 설레는 마음에 그림을 그렸다는 것을 보아 이 그림은 전형적인 시의도입니다. 허필이 읽은 두보 시구는 「등왕정자(藤王亭子)」에 나오는 구절입니다. 등왕정자는 지금의 남창시 감강 가에 있는 정자 등왕각을 가리킵니다. 당 고조 이연의 막내아들 이원영(李元嬰)이 세운 것으로 주변 경치가 아름다워 예부터 황학루, 악양루와 함께 강남의 3대 정자로 손꼽혔습니다.

　두보는 만년에 오랜 유랑 생활로 지쳤을 때 등왕각을 찾았습니다. 정자에 올라 풍경을 바라보며 옛 등왕 역시 이곳 경치에 취해 돌아갈 줄 몰랐다고 읊으면서 고향에 돌아갈 기약 없는 자기 처지를 생각했습니다.

君王台榭枕巴山	군왕 정자 파산을 벤 듯
萬丈丹梯尙可攀	높은 붉은 계단 한참을 올라야 하네
春日鸎啼修竹裡	봄날 꾀꼬리 대나무 숲에서 울고
仙家犬吠白雲間	선가의 개는 흰 구름 사이에서 짖었지
淸江錦石傷心麗	맑은 강 비단 돌은 아프도록 아름답고
嫩蕊濃花滿目斑	어린 꽃술 짙은 꽃은 눈에 가득 어른거리네
人到于今歌出牧	사람들은 지금까지 노래하지, 목자로 나왔건만

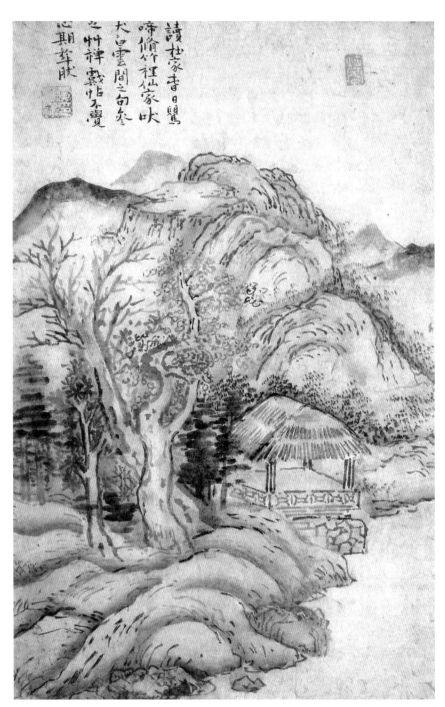

讀杜家香日輝
啼倘竹裡仙家吠
犬日雲間之白衣
之竹禪戴帖不貴
心期莘肰

두보 시의도 허필, 지본담채, 37.6×24.3cm, 이화여자대학교 박물관

「등왕정자」는 고향을 그리워하는 마음이 중심이지만 〈두보 시의도〉 속 정경은 그런 뜻과는 무관합니다. 시에서는 감정을 풀어 놓기 전에 경치를 먼저 읊었습니다. 산속 높다란 정자와 대나무 숲에서 꾀꼬리가 울고, 신선이 사는 집처럼 조용한 민가에서는 개가 짖습니다. 이어서 두보는 강물이 맑아 물속 돌이 비단처럼 아름답게 빛나고 꽃도 만발했다고 했습니다. 허필은 이를 짐짓 모른 체했습니다. 산기슭으로 이어진 강가 정자는 틀림없이 있지만 꾀꼬리 우는 대숲은 정자 뒤에 먹점 몇 개로만 보일 뿐입니다. 조용한 민가의 개는 구경조차 할 수 없습니다. 허필처럼 시구를 인용하기보다는 자기 생각을 추가하는 형식으로 시의도를 그린 화가가 또 있습니다.

19세기 초반에 활동한 문인 관료이자 화가인 윤제홍입니다. 떨리는 듯한 필치가 특징인 화가로 전하는 시의도 가운데 삼성미술관 리움이 소장한 화첩이 이색적입니다. 화첩 그림은 모두 여덟 점입니다. 맨 마지막 폭에 설경을 그려 놓고 낙관으로 '계사중양 학산초옹(癸巳重陽 鶴山樵翁)'이라고 적어 1833년 9월에 그렸음을 밝혔습니다.

『순조실록(純祖實錄)』을 보면 1833년 8월 초에 윤제홍이 황해도 풍천 부사였을 때 암행어사 홍희석(洪羲錫)에 의해 탄핵받은 일이 있습니다. 처벌이 엄중하지 않았던 듯 그림에는 아무런 흔적이 보이지 않습니다. 화첩에서 눈에 띄는 것은 윤제홍이 허필처럼 유명한 시구에 대해 자신의 감상과 느낌을 그대로 밝힌 점입니다. 여덟 폭 가운데 이러한 형식을 취한 것이 다섯 폭입니다. 나머지 세 폭은 시구 없이 생각만 밝혔습니다.

두 번째 폭인 〈은사보월도(隱士步月圖)〉는 개울가에 잎이 큰 나무와 버드나무가 한 그루씩 집 양쪽을 지키고 선 장면을 묘사한 그림입니다. 그 사이로 석장을 짚은 고사가 동자를 데리고 산보를 합니다. 손가락 혹은 손톱에 먹물을 찍어 그리는 지두화(指頭畵) 기법을 사용해 선이 짧고 힘이 있습니다. 다른 부분에는 손가락에

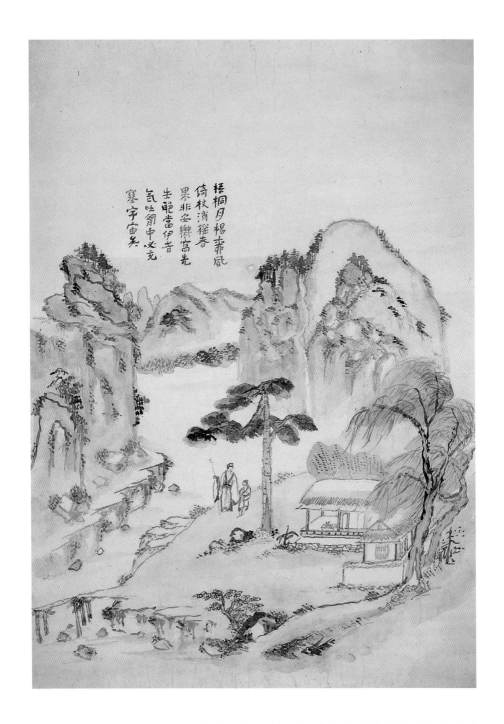

은사보월도 윤제홍, 《지두산수첩》, 지본수묵, 67×45.5cm, 삼성미술관 리움

먹물을 묻혀 넓게 바르는 선염(渲染) 기법을 많이 구사했습니다. 산등성이 위에 글귀가 보입니다.

> 梧桐月楊乘風 倚杖逍遙者 果非安樂窩先生耶。當伊時氣吐胸中 必充塞宇宙矣。
>
> 오동나무 위에 달 뜨고 버들가지 바람 타고 흩날릴 때 지팡이에 기대 산보하는 사람은 과연 송나라 철학자 안락와(소옹) 선생이 아니겠는가? 그때 가슴속 기운을 토했으니 반드시 우주에 가득 찼을 것이다.•

그림 속 계곡을 산책하는 고사는 평생 벼슬길에 나아가지 않고 『어초문답(漁樵問答)』 등을 남긴 송나라 소옹(邵雍, 1011~77)인가 봅니다. '오동나무 위에 달 뜨고 버들가지 바람에 흩날릴 때'는 소옹이 지은 「수미음(首尾吟)」 135수 가운데 제9수에 나오는 구절입니다. 이 구절은 송나라 유학자 정명도(程明道)가 "실로 풍류인의 호탕함이 있다."라고 평하면서 유명해졌습니다.

堯夫非是愛吟詩	요부가 시 읊기를 좋아한 것이 아니다
雖老精神未耗時	늙었어도 정신이 시들지 않았다
水竹清閑先據了	강물과 대나무의 한적함을 먼저 차지하고
鶯花富貴又兼之	꾀꼬리와 꽃의 풍요까지 겸했다
梧桐月向懷中照	오동에 뜬 달은 가슴에 비추고
楊柳風來面上吹	버들에 이는 바람은 얼굴로 불어온다
被有許多閑捧擁	수많은 걸 조용히 다 받아들인 것일 뿐
堯夫非是愛吟詩	요부가 시 읊기를 좋아한 것이 아니다

이 화첩의 다섯 번째 그림 〈일모귀래(日暮歸來)〉에 적힌 시구는 이상은의 「방은

• 삼성미술관 리움, 『삼성미술관 Leeum 소장 고서화 제발 해설집』, 2006, 48쪽.

자불우」의 시구입니다. 윤제홍은 이 구절만으로 시의도를 그리기도 했습니다. 윤제홍은 여기에 물이 콸콸 흐르는 계곡에 도롱이 걸친 어부가 낚싯대를 메고 가는 모습을 그렸습니다. 그 위로 글귀가 보입니다.

漁家詩 不知夵幾人雪後 則鄭谷所謂 披得一蓑雨中 則唐以李商隱 日暮歸來雨滿衣句 夵魯衛也。

어가의 시에 '눈 온 뒤에 몇 사람인지 모르겠다.'와 당나라 시인 정곡의 '비 오는데 도롱이 하나를 펼쳤다.'는 이상은의 '해 질 녘 발걸음 돌리니 저녁 비 옷을 적시네.'에 의미를 조금 덧붙인 것이다. *

'어가의 시[漁家詩]'는 구체적으로 어떤 시를 가리키는지 불분명합니다. 원시의 글자가 약간 바뀌었을지도 모르겠습니다. 정곡(鄭谷)의 시구는 「설중우제(雪中偶題)」의 결구를 줄인 것입니다. 원래는 '어인(漁人)'이라는 단어가 하나 더 있습니다.

亂飄僧舍茶煙濕 바람 거친 절집에 차 연기 습하고
密灑歌樓酒力微 조용히 기울이는 가루에 술 힘 미미하네
江上晚來堪畫處 강가에 저녁이 찾아오니 그림 그릴 만한 경치라
漁人披得一蓑歸 어부 도롱이 하나를 걸치고 돌아오네

〈일모귀래〉에 마지막으로 등장한 시구는 이상은의 '일모귀래우만의(日暮歸來雨滿衣)', '해 질 녘 발걸음 돌리니 저녁 비 옷을 적시네.'입니다. 윤제홍은 이 시구를 표현하면서 〈귀어도〉를 그릴 때와 마찬가지로 은자를 방문한 시인이 아닌 귀가하는 어부를 그렸습니다. 이 화첩 그림은 모두 손톱과 손가락으로 먹을 찍어 그려 필치가 뭉툭하고 몰린 듯한 느낌이 특징입니다. 선을 길게 끌기보다 짧게 바르고

* 삼성미술관 리움, 앞의 책, 2006, 50쪽.

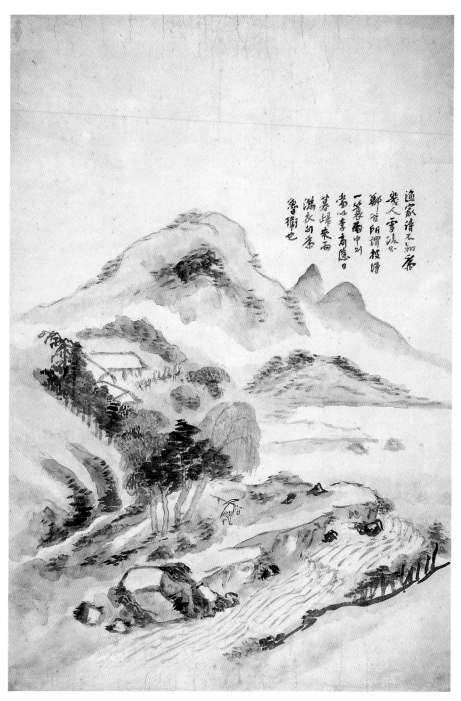

일모귀래 윤제홍, 《지두산수첩》, 지본수묵, 67×45.5cm, 삼성미술관 리움

누르면서 농담을 조화시켰는데, 도롱이와 삿갓, 낚싯대와 어롱(魚籠)을 어찌나 정교하게 그렸는지 감탄이 절로 나옵니다. 수전증이 있어서 흔들리는 듯한 전필(戰筆)이 윤제홍의 특징이었다고 하는데 〈일모귀래〉에서는 그런 모습은 찾아볼 수 없습니다.

윤제홍 화첩의 마지막 장에는 조선 시에 대한 견해가 나옵니다. 마지막 그림은 〈낙일여배(落日驢背)〉입니다. 온 천지가 눈으로 뒤덮인 가운데 나귀를 타고 길을 가는 고사를 그렸습니다. 여기서도 지두화 기법으로 나귀의 귀와 발을 이를 데 없이 정교하게 그렸습니다. 나귀 탄 고사와 그 뒤에 거문고를 멘 동자의 모습은 중국 화보에 여러 사례가 있습니다. 그림 위쪽에는 삐침이 거의 없고 먹 농담이 짧은 리듬으로 반복되어 있는 것으로 볼 때 손끝으로 쓴 듯한 글이 있습니다.

> 權汝章一絶 落日蒼驢背 禁懷只自知 莫雲千嶂雪 何處不宜詩 蓋此意 不可與俗人語。故曰祗自知云爾也。
>
> 권여장은 오언절구에서 '떨어지는 저녁노을 나귀를 타고 가니, 가슴속 회포 오직 나만 알겠노라. 저녁 구름 봉우리마다 눈이 쌓였으니, 어느 곳인들 시가 좋지 않으리오.'라고 하였다. 뜻은 속인과 더불어 이야기할 수 없어 혼자만 안다는 것이다. •

'여장(權汝)'은 권필(權韠, 1569~1612)의 자입니다. 정철(鄭澈)의 제자 권필은 광해군 시대 시인으로, 구속받기 싫어하는 자유분방한 성격이라 벼슬하지 않고 일생을 보냈습니다. 술을 몹시 좋아해 결국 술로 세상을 떠났습니다. 권필은 광해군의 폭정을 비방하는 시를 지어 귀양을 갔는데, 귀양길에 오를 때 그를 아끼는 사람들이 동대문 밖에서 배웅하며 이별주를 건넸습니다. 권필은 이 술을 너무 많이 마셔서 죽어 버렸습니다. 강직한 성품에 스스로 생을 꺾은 것으로 해석해야 할 것입니다.

윤제홍도 강직한 선비의 면모를 지니고 있었습니다. 생원시에 이어 대과에도

• 삼성미술관 리움, 앞의 책, 2006, 51쪽.

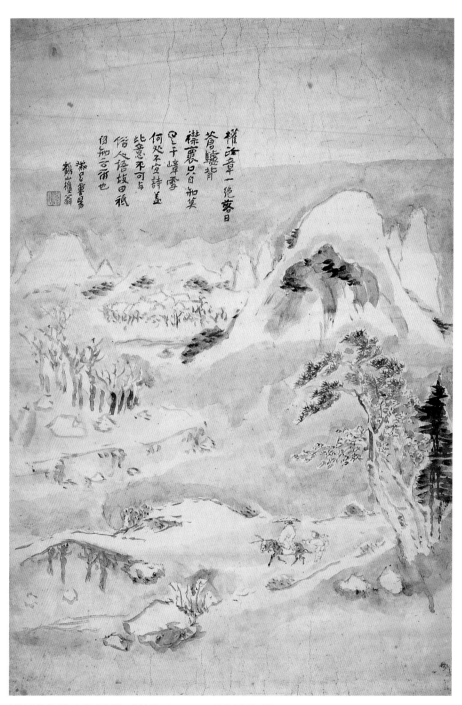

낙일여배 윤제홍, 《지두산수첩》, 지본수묵, 67×45.5cm, 삼성미술관 리움

합격했으나 중앙직보다 외직을 돌다가 관리 생활을 마쳤습니다. 대과 급제 후 사헌부 장령으로 있을 때는 순조가 영의정에게 내리는 벌을 지연시킨 이유로 3년 동안 창원에 유배된 적이 있습니다. '가슴속 회포는 오직 자기만 안다.'라는 권필의 시로 그림을 그리면서 자신의 울분을 얹어 '혼자만 안다.'라고 해석한 것인지도 모르겠습니다.

시의도를 그리면서 문인화가답게 유명 시구에 대한 평이나 심회를 곁들여 화제를 쓴 사람은 허필과 윤제홍 이외에는 찾을 수 없습니다. 그런 점에서 이들의 시의도는 매우 이색적입니다.

빼어난 대구를 얻기 위해서라면

고려 시대 시에 관한 일화로 김황원(金黃元)이 대동강 부벽루에 올랐다가 울고 내려갔다는 이야기가 전합니다. 김황원은 벼슬을 그만두고 평양에 유람을 갔는데, 부벽루에 올라 보니 북변의 너른 강산이 한눈에 내려다보였습니다. 눈을 들어 누각 위 현판들에 적힌 시들을 보니 대개 그렇고 그런 것들이었습니다. 그래서 호기롭게 "이것들을 다 떼어 내 불살라라."라고 해 놓고 시를 짓기 시작했습니다. 퇴로를 끊고 도전한 것이지요. 그런데 해 질 녘까지 지은 시구는 단 두 개뿐, 후속구를 끝내 짓지 못하고 통곡하면서 내려왔다고 합니다. 이 일화 때문에 유명해진 대구가 '장성 한쪽엔 출렁출렁 물이요, 큰 들판 동쪽엔 올망졸망 산이구나.'라는 뜻의 '장성일면용용수 대야동두점점산(長成一面溶溶水 大野東頭點點山)'입니다. 이처럼 완성된 시가 아니라 널리 회자되는 유명 대구(對句)도 시의도가 막 도입될 무렵부터 시의도의 대상이 됐습니다.

널리 알려진 대구를 가지고 그린 사례가 더러 있습니다. 대표적인 것이 심사정의 〈추경산수도(秋景山水圖)〉입니다. 그림에는 이름 모를 계곡 정경이 펼쳐져 있습니다. 오른쪽 주산과 왼쪽 봉우리가 마주치는 계곡 위쪽부터 물이 흘러 우거진 숲을 가로지르더니 아래쪽에 제법 넓은 물웅덩이를 만들었습니다. 양쪽에 배치한

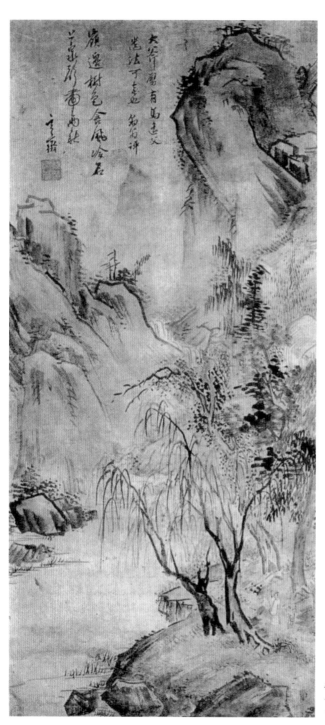

추경산수도
심사정, 견본담채,
114×51.5cm, 개인 소장

산을 서로 다르게 표현해 복잡하면서도 웅장한 대자연을 표현했습니다. 필치가 조심스러워 보입니다. 이것은 산의 입체감을 살리기 위해 부벽준(斧劈皴) 기법을 사용했기 때문입니다. 부벽준은 도끼로 쪼갠 듯 거칠고 넓적한 면이 보이게 하는 기법으로 심사정은 사십 대 이후 이 기법을 사용했습니다.

먼 산 옆에 당시 최고 평론가였던 강세황의 글이 먼저 보입니다. '대부벽준은 마원이 전한 화법이다. 가히 기이하다 하겠다. 표암이 평하다.[大斧劈有馬遠父遺法 可奇也 豹菴評]'라는 내용입니다. 이어서 심사정의 글씨로 대구 '영변수색함풍냉 석상천성대우추(嶺邊樹色含風冷 石上泉聲帶雨秋)'를 적었습니다.

이 구절에는 유명한 일화가 전합니다. 우선 앞 구는 당나라 시인 송지문(宋之問, 656?~712?)이 지었습니다. 송지문은 측천무후 때 관리이자 궁정 시인이었습니다. 좋은 집안에서 태어난 데다 외모가 뛰어나고 시도 잘 지었다고 합니다. 총명하기까지 해 약관 20세에 진사에 합격했습니다. 모든 것을 갖췄지만 한 가지, 인품은 갖추지 못했습니다.

송지문은 관리로 중앙 무대에 진출한 뒤 측천무후 곁에서 막강한 권세를 누리던 장역지(張易之), 장창종(張昌宗) 형제의 눈에 들었습니다. 일설에는 장역지의 시를 송지문이 대필해 주면서 신임을 얻었다고도 합니다. 하지만 화무십일홍(花無十日紅)이요 권불십년(權不十年)이라, 열흘 붉은 꽃은 없고, 권력은 10년을 가지 못합니다. 장역지 형제는 궁중 쿠데타로 살해됩니다. 송지문도 유배됐습니다. 앞날이 막혔다고 생각한 송지문은 유배지인 광동에서 탈출했고, 낙양으로 돌아와 지인의 집에 몸을 숨겼습니다. 송지문은 자신을 숨겨 준 지인이 음모를 꾸민다는 사실을 알고 밀고했습니다. 그 공로로 관리로 복직했습니다. 간신에게 붙어먹은 것도 모자라 구해 준 사람마저 배신했으니 됨됨이는 볼 것이 없다 해도 틀리지 않습니다.

송지문은 시에 대해서도 욕심이 남달랐습니다. 사람을 죽여서까지 남의 시구를 취했다는 이야기도 있습니다. 훌륭한 시구인 '연년세세화상사 세세연연인부동(年年歲歲花相似 歲歲年年人不同)'이 그 구절입니다. '해마다 피는 꽃은 그 꽃이건만 해마다 구경하는 사람은 그 사람이 아니도다.'라는 뜻입니다. 시인은 동어를 반복하면

서 인간과 자연을 절묘하게 대비했습니다. 이 시구는 원래 유희이(劉希夷, 651~679)라는 젊은 시인이 지었다고 합니다. '백발을 슬퍼하는 노인을 대신해'라는 뜻의 「대비백두옹(代悲白頭翁)」에 들어 있는 이 시구를 송지문이 탐내, 달라고 조르다가 거절당하자 유희이를 죽였다는 말이 있습니다.

　송지문이 직접 지은 명구도 있습니다. 관리 생활 초년에 항주의 한직으로 밀려났을 때 이야기입니다. 어느 날 저녁 무림산 영은사로 바람을 쐬러 가면서 경치를 보고 즉석에서 '영변수색함풍냉(嶺邊樹色含風冷)'이라는 구를 얻었습니다. '고개 길가 나무들 바람을 머금어 차가운데'라는 뜻입니다. 다음 구는 도무지 떠오르지 않았습니다.

　그날 밤 절에서 머물렀으나 잠이 오지 않았습니다. 하는 수 없이 밖으로 나와 '영변수색함풍냉'을 중얼거리며 절집 앞마당을 왔다 갔다 하는데 나이 든 스님이 다가와 "내가 지어 봐도 되겠소."라고 물었습니다. 송지문은 날름 "그러시오."라고 답했습니다. 이때 스님 입에서 흘러나온 구절이 '돌 위를 흐르는 샘물 소리 가을비에 젖었네.'라는 뜻의 '석상천성대우추(石上泉聲帶雨秋)'였습니다. 짝이 잘 맞는 명구였습니다.

　이날 밤 송지문이 만난 늙은 스님이 바로 초당(初唐) 4걸로 꼽히는 낙빈왕입니다. 측천무후의 전횡을 탄핵하는 상소를 여러 번 올려 좌천됐고, 서경업(徐敬業)이 일으킨 난에 가담했습니다. 난이 진압된 뒤에 자취를 감추었는데 일설에는 살해됐다고도 하고 항주 영은사에 들어가 중이 됐다고도 했습니다. 이때 송지문과 낙빈왕이 영은사에서 만나 명구를 만들어 냈고 이 대구가 인구에 회자되면서 조선 후기 심사정의 시의도에까지 들어온 것입니다.

　심사정과 가까이 지낸 김홍도도 유명 대구로 시의도를 그렸습니다. 김홍도는 중인 출신이었지만 풍채가 좋을 뿐 아니라 품성도 곱고 우아해 스승 강세황이 그를 가리켜 "보는 사람마다 고아하게 세속을 벗어난 사람이며 시골 촌놈과 다르다는 것을 안다.[見者皆可知 爲高雅超俗 非閭巷庸瑣之倫]"라고 칭찬했습니다. 아들 김양기가 평소에 김홍도가 마음에 두던 구절을 엮어 《단원유묵첩》을 남겼는데 이 가운

데 마치 김홍도의 심경을 대변하는 듯한 글귀도 보입니다.

文章驚世徒爲累 문장이 세상을 놀라게 해도 누만 될 뿐이고
富貴薰天亦謾勞 부귀가 하늘에 닿아도 부질없는 수고이다
何似山窓岑寂夜 어찌 적막한 밤 산창 앞에서
焚香獨坐聽松濤 향 피우고 가만히 앉아 솔바람 소리 듣는 것만 하리

　　조선 중기, 도학 정신이 가장 왕성하던 시대의 문인 정렴(鄭磏, 1506~49)의 「산거
야좌(山居夜坐)」입니다. 부귀영화뿐 아니라 글 잘 짓는다는 명예를 얻는 것도 누가
된다는 생각은 조선 유학자들이 지니고 있던 절제나 무욕과 맥이 닿습니다. 정렴
은 문장뿐만 아니라 외국어 재주도 탁월해 부친을 따라 중국에 갔다가 중국 문인
들을 탄복시켰다고 합니다. 또 의학과 산학에 뛰어났고 통소를 잘 불었습니다. 정
렴이 금강산 비로봉 꼭대기에 올라 통소를 불자 온 산에 울리는 소리를 듣고 중들
이 찾아와 그에게 가르침을 청했다고 합니다.

　　김홍도는 평소 「산거야좌」를 즐겨 외우고 쓰고 그림으로도 그렸습니다. 〈월하
청송도(月下聽松圖)〉가 이 시를 소재로 그린 시의도입니다. 이 그림에서도 김홍도
는 중앙에 시선을 집중시키는 특유의 구도를 사용했습니다. 둥근 창이 달린 집
안에 선비가 상에 골동처럼 보이는 기물을 올려놓고 감상 중입니다. 주변은 바자
울이 감싸고 집 앞에는 키 큰 소나무 두 그루가 가지를 펼치고 있습니다. 뒤로는
구멍이 숭숭한 괴석과 파초, 대숲이 보입니다. 모두 문인 생활의 반려로 등장인물
을 설명하는 장치이기도 합니다.

　　그림 속에 정렴의 시구를 그대로 가져다 썼습니다. 다만 마지막 구절에서 원시
의 '분향독좌(焚香獨坐)'를 '분향묵좌(焚香黙坐)'로 적었습니다. 이 그림에는 도장이
셋 찍혀 있는데 시구 앞부분에 찍힌 인장은 유인(遊印)으로 '일권석산방(一卷石山
房)'이라 쓰여 있습니다. 유인은 비교적 자유롭게 찍는 서화 인장을 뜻합니다. 그
리고 '단구(丹邱)'라는 관서 아래에는 김홍도의 자인 '사능(士能)' 인장을 찍었습니

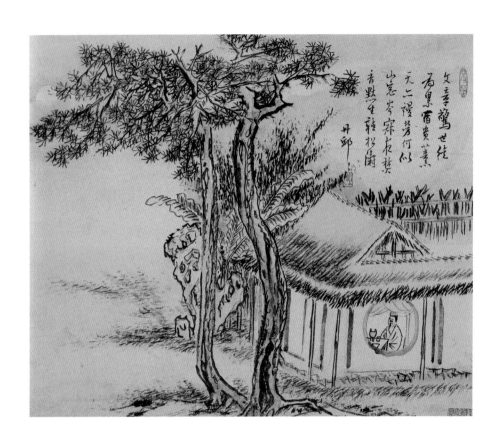

월하청송도 김홍도, 지본담채, 29.2×34.7cm, 개인 소장

다. 맨 오른쪽 구석에 옆으로 길쭉한 도장이 하나 더 있습니다. '이병직가보장(李秉直家寶藏)'은 이병직의 소장인입니다. 이병직은 구한말 내시 출신으로 고종의 신임을 받았던 유명한 소장가입니다.

평소 부귀도 명예도 싫어했던 김홍도는 세속을 떠나 자연에 은거하고자 하는 심경을 대변한 그림을 여러 점 남겼습니다. 이 그림 가운데 유명한 대구를 소재 삼은 그림이 몇 점 보입니다. 〈승류조어(乘柳釣魚)〉도 이러한 그림입니다.

김홍도가 어디 살았는지 확인하기는 쉽지 않습니다. 서호(西湖)라는 호를 고려해 한때 마포 서강(西江) 부근에 살았던 것으로 추정하기도 합니다. 김홍도만큼 물가 그림을 잘 그리고 또 많이 그린 화가가 드물다는 사실도 추정 근거입니다. 김홍도의 물가 그림은 흔하디흔한 물가 그림과 다릅니다. 보통 물가 그림에는 강 양쪽으로 언덕이 펼쳐지고 넓은 물에 배가 떠 있으며 어부가 낚싯대를 드리운 모습을 묘사합니다. 김홍도는 이와 달리 배든 어부든 크게 확대해 보는 사람으로 하여금 저절로 그림 속에 빠져들게 만듭니다.

〈승류조어〉에도 가지 뻗은 버드나무 밑동에 걸터앉아 물에 낚싯대를 드리운 총각을 그렸습니다. 낚싯대는 버드나무에 가려 보일 듯 말 듯한데 이처럼 보는 사람이 상상의 나래를 펴게 하는 것이 김홍도의 천부적인 재주입니다. 버드나무의 신록이 민상투 젊은이와 잘 어울립니다.

〈승류조어〉에는 '시비부도조어처(是非不到釣魚處)'가 적혀 있습니다. 낚시하는 사람에게 잘나고 못났다는 세상 시비는 부질없다는 뜻입니다. 이 구절이 매우 마음에 들었는지 김홍도는 다른 그림에도 썼습니다. 같은 구절을 여러 번 그린 것도 김홍도의 특징입니다. 아마도 주변에서 너도나도 원했을 것입니다. 또 다른 그림 역시 물가에 뜬 배를 그린 것입니다.

〈조환어주(釣還漁舟)〉는 '낚시를 마치고 돌아오는 고깃배'라는 뜻입니다. 어부는 만선을 즐기는지 비스듬히 돛을 내리고 뱃전에 편하게 기대 누웠습니다. 가까이 다가가 귀를 기울이면 분명 훌륭한 노랫가락이 들릴 것 같습니다. 눕혀 둔 돛에는 줄에 꿴 물고기가 주렁주렁합니다. 콧노래가 절로 나와도 이상할 것이 없습니다.

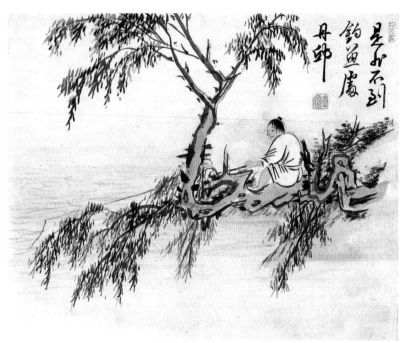

승류조어 김홍도, 23.4×27.8cm, 간송미술관
조환어주 김홍도, 지본담채, 27×32cm, 간송미술관

필치가 빠르고 능숙하며, 위에 적은 시구도 달필입니다. 시구는 〈승류조어〉보다 하나 더 늘었습니다. '시비부도조어처 영욕상수기마인(是非不到釣魚處 榮辱常隨騎馬人)'으로 세상 살면서 겪어야 하는 영예와 치욕은 말 타고 다니는 사람을 늘 따라다닌다는 뜻입니다. 세상의 온갖 영예를 다 얻은 것 같아도 하룻밤 자고 나면 세상의 오욕을 뒤집어쓰고 있을 수도 있습니다. '기마인'이란 요즘 식으로 말하면 기사가 문을 열어 주는 크고 검은 관용차입니다. 이 구절 역시 대구로 유명했습니다. 『고금시화(古今詩話)』에는 북송의 선화 연간, 즉 휘종 시대에 수도 변경 술집 벽에 이 구절이 적혀 있다고 쓰여 있습니다. '조어처'는 은자가 사는 곳, 또는 은자를 가리키고 '기마인'은 정사에 관여하는 자라고 풀이했습니다.

시의도가 유행하면서 화가들은 유명 시인의 시나 시구뿐 아니라 이처럼 널리 알려진 유명 대구도 그림 속으로 끌어들였습니다.

고상한 취미의 발현, 화첩과 병풍 시의도

명대 들어 문인 취향이 크게 유행했다는 사실은 이미 소개했습니다. 부채에 그림을 그리는 선면화도 새로이 등장하고 시의도도 전에 없이 성행했습니다. 하나 더 이야기할 것이 화첩입니다. 그림 여러 장을 책으로 묶는 일은 오래된 전통입니다. 명대 화첩은 문인 문화가 확산되는 것과 궤를 나란히 하며 크게 성행했습니다. 이러한 경향이 조선 전기에 우리나라에 전해진 듯합니다.

하지만 조선 전기와 중기 자료 가운데는 그림으로만 구성된 화첩 수가 그리 많지 않습니다. 서첩이 압도적으로 많고 이런 서첩에 그림이 한두 점 들어간 경우가 있습니다. 묵죽화 대가인 이정(李霆)이 검은 비단에 금니(金泥)로 그린《삼청첩(三淸帖)》이 이런 사례입니다.

조선 전기에 종이값은 대단히 비쌌다고 합니다. 세종 때 기록에 따르면 도화지 한 장 가격이 전라도에서 쌀 2되 5홉, 경상도에서는 더 비싸 벼 1말 2되였습니다. 이정이 출생한 무렵인 1570년 자료에는 백지 여섯 권의 값(120장)이 질 좋은 삼베

한 필 값이었다고 기록되어 있습니다. 조선 전기에 그림을 함부로 그릴 수 없었던 사정이 이해가 갑니다. 남은 그림 가운데 이 시대 것이 적은 것도 수긍이 갑니다.

18세기에 들어오면서 사정은 훨씬 나아졌지만 종이는 여전히 함부로 쓸 수 없었습니다. 그런 시대에 그림 여러 장을 화첩으로 한데 엮어 감상하는 일에는 고상한 취미와 상당한 재력이 필요했습니다. 놀랍게도 이 시기에 시의도를 연작으로 그려 감상하는 사람이 등장했습니다. 광범위한 현상은 아니었고 주로 시의도 전문 화가들이 연작을 제작하고 감상했습니다. 대표적으로 정선과 강세황, 이후 김홍도와 이방운 등이 연작 시의도를 즐겼습니다.

정선은 기량도 뛰어났고 그림 그리기도 즐겼습니다. 따라서 그림을 그려 달라는 청에 거절하는 법이 없어 일부에서는 정선을 화원 화가라고 주장하기도 합니다. 하지만 최근까지의 연구에 따르면 정선은 사대부 관직인 음사(蔭仕)로 관상감 겸교수에 출사한 어엿한 문인화가입니다. 솜씨는 물론이요, 거절 못 하는 성격 때문인지 조선 시대 화가 가운데 현재까지 전하는 그림 수가 가장 많습니다. 진경산수에 능해 시의도는 상대적으로 적게 남겼지만, 솜씨가 솜씨인 만큼 장시나 장편시를 가지고 시의도를 그리기도 했습니다.

당나라 최고의 자연파 시인 왕유의 시 가운데 도연명의 「도화원기(桃花源記)」를 시로 다시 읊은 「도원행」이 있습니다. 왕유는 도연명과는 달리 어부가 아니라 나무꾼이 선경(仙境)을 발견했다고 썼습니다. 한나라 나무꾼이 고깃배를 타고 복사꽃 핀 계곡에 들어가니 탁 트인 평지가 나타났습니다. 그곳에 이미 수백 년 전에 망한 진나라 사람들이 평화롭게 살고 있었습니다. 이들에게 환대를 받고 돌아온 뒤 다시 찾아갔지만 선경이 어딘지 찾을 수 없었습니다. 나무꾼은 '봄이 와서 이곳저곳 복사꽃 뜬 물인데 무릉도원 가는 길을 어디에 물어야 할지 모르겠다.[春來遍是桃花水 不辨仙源何處尋]'라고 읊었습니다.

정선은 칠언구가 32행이나 이어지는 「도원행」으로 시의도를 그렸습니다. 현재 전하는 그림은 두 점뿐이라 총 몇 점을 그렸는지는 알 수 없습니다. 「도원행」 그림을 후배 화가들도 그린 것을 보면 정선이 시 전체로 상당한 분량의 화첩을 만들

었으리라 추측합니다.

현재 전하는 두 폭 가운데 하나는 〈초객초전(樵客初傳)〉입니다. 그림에 쓰인 시구는 '초객초전한성명(樵客初傳漢姓名)'으로 '나무꾼이 한나라의 이름을 처음 알려준다네.'라는 뜻입니다. 계곡이 끝나는 곳 복사꽃이 잔뜩 핀 가운데 동네 장로들이 삿갓 쓴 나무꾼을 맞이하는 장면이 그려져 있습니다. 이들 뒤쪽으로는 호기심에 달려 나온 사람들이 보입니다. 아이를 업은 사람, 여인, 아이, 심지어 개까지 있습니다. 전답과 멀리 복사꽃에 둘러싸인 동네도 보입니다. 「도원행」의 시구 '가까이 들어가니 수많은 집이 꽃과 대숲 사이로 보인다.'라는 뜻의 '근입천가산화죽(近入千家散花竹)' 그대로입니다.

다른 한 폭은 〈월명송하(月明松下)〉입니다. '달 밝은 소나무 아래 창문은 고요한데'라는 뜻의 시구 '월명송하방농정(月明松下房櫳靜)'을 그렸습니다. 이 시구는 왕유가 나무꾼의 시선을 빌려 세상이 한나라로 바뀐 줄도 모르고 평화롭기만 한 도원 마을의 모습을 읊은 부분입니다. 그림에는 큰 소나무가 서 있고 집 뒤로 대나무 숲이 울창합니다. 창문을 활짝 연 집 안에 고사가 보이고 멀리 산등성이 위로 시 그대로 둥근 달이 휘영청 떠 있습니다. 산등성이에 먹 점을 찍고 푸른 담채를 칠한 것이나 굵은 선으로 소나무 윤곽을 그리고 작은 먹 점을 찍은 것이 전형적인 정선의 표현법입니다. 인물은 작지만 몸짓을 짐작할 수 있게 한 것이나 가늘고 강한 선으로 석장을 그린 것도 정선의 기법입니다.

진재(眞宰) 김윤겸(金允謙, 1711~75)도 「도원행」을 소재로 〈산수도〉를 그렸습니다. 김윤겸은 정선이 젊은 시절 신세를 진 스승 김창업의 서자입니다. 〈산수도〉에서는 나무꾼이 동굴을 빠져나오고 있습니다. 절벽 아래 타고 온 배가 보이고 길에는 복사꽃이 한창입니다. 그림 위쪽에 적힌 시구는 '출동무론격산수(出洞無論隔山水)'입니다. 이는 도원 마을 사람들의 환대를 받은 뒤 속세로 돌아온 나무꾼이 이곳을 잊지 못해 다시 찾아나서는 대목 가운데 첫 구절입니다. 뜻은 '골짜기를 나서니 산과 물이 가로막는다.'입니다. 정선 주변 화가들은 이렇듯 정선의 영향을 받아 「도원행」 그림을 연작으로 그렸습니다. 장편 「도원행」의 전문을 소개합니다.

초객초전 정선, 견본담채, 29×19cm, 개인 소장

월명송하 정선, 견본담채, 29×19cm, 개인 소장

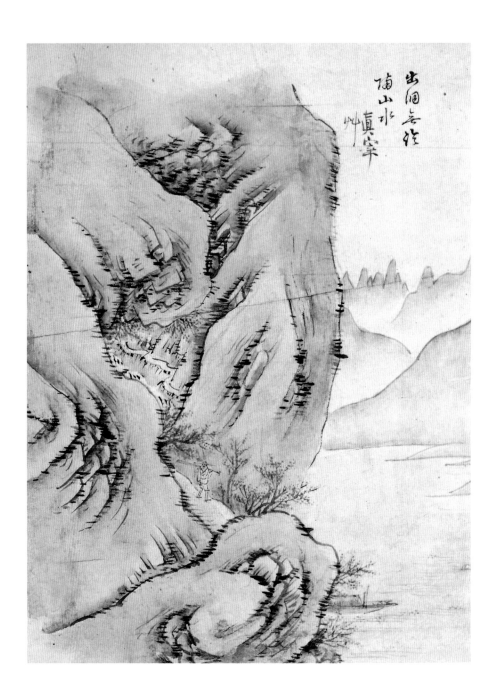

出囘喜經
爲山水
真宰

산수도 김윤겸, 지본담채, 37.2×29.4cm, 도쿄 국립박물관

漁舟逐水愛山春	고깃배로 물 따라 산속 봄을 즐기니
兩岸桃花夾去津	양쪽 기슭 복숭아꽃 나루를 끼고 사라지네
坐看紅樹不知遠	앉아서 꽃나무 구경하느라 멀리 간 줄 모르는데
行盡靑溪不見人	푸른 개울 다 끝나도 사람은 보이지 않네
山口潛行始隈隩	산굴로 들어가니 후미지고 으슥했으나
山開曠望旋平陸	산이 열려 전망 좋은 너른 땅이 펼쳐지네
遙看一處攢雲樹	멀리서 바라보니 뭉게뭉게 구름 피어오르고
近入千家散花竹	가까이 다가가니 집집마다 꽃과 대나무네
樵客初傳漢姓名	나무꾼 처음으로 한나라 이름을 전하는데
居人未改秦衣服	사람들 여전히 진나라 복장이네
居人共住武陵源	사람들 함께 무릉도원에 살면서
還從物外起田園	바깥세상 따르지 않고 논밭을 일구네
月明松下房櫳靜	달 밝은 소나무 아래 창문은 조용하고
日出雲中雞犬喧	구름 속 해 뜨면 닭과 개 소리 시끄럽네
驚聞俗客爭來集	속세인이란 말에 놀라 모여들어
競引還家問都邑	자기 집으로 잡아끌며 도회지 소식을 묻네
平明閭巷掃花開	날 밝으면 마을 골목 꽃을 쓸어 내고
薄暮漁樵乘水入	저녁이면 어부와 나무꾼이 배를 타고 돌아오네
初因避地去人間	처음에 난리를 피해 인간 세상 떠났으나
更聞成仙遂不還	선경을 이루고 다시는 돌아가지 않았다 하네
峽裏誰知有人事	협곡 속에 인간사 있을 줄 누가 알리

世中遙望空雲山　세상에서 바라보면 허공에 구름 덮인 산일 뿐

不疑靈境難聞見　신령한 땅이라 가 보기 힘들다 의심하는 바 아니지만

塵心未盡思鄕縣　속세의 마음은 고향 생각을 떨칠 수 없네

出洞無論隔山水　동굴 나와서는 산수를 멀리한 것 따지지 않았으나

辭家終擬長游衍　집 떠나 끝내 도화원에 살기로 했네

自謂經過舊不迷　지나 본 옛길 잊지 않았다 말하지만

安知峯壑今來變　봉우리와 골짜기가 이제 변해 버린 것 어찌 알리

當時只記入山深　당시 기억나는 것은 산 깊이 들어가

靑溪幾度到雲林　푸른 계곡물과 구름 숲을 몇 번이나 거쳤는가

春來徧是桃花水　봄이라 도처에 복숭아꽃 떠내려오건만

不辨仙源何處尋　신선의 무릉도원은 그 어드메인지 알 수 없어라

　정선은 또 다른 장편 시를 소재로 시편마다 그림이 있는 대규모 연작 시의도를 그렸습니다. 정선 만년의 일로 1749년 11월 하순에 연작시 24수에 대해 하나하나 그림을 그린 것이 국립중앙박물관에 남아 있습니다. 이를 그릴 때 정선의 나이는 74세였습니다. 도중에 두 폭이 사라진 듯 현재 전하는 것은 스물두 폭뿐입니다.

　연작시의 지은이는 당나라 말기 시인이자 이론가인 사공도입니다. 사공도는 시에 꼭 담아야 하는 풍격 내지 개념을 스물네 가지로 정리한 뒤 각기 4구절 12구, 즉 48자로 읊었습니다. 그래서 이 연작시가 실린 저서는 『이십사시품』으로 불리며 이후 동양에서 19세기 말까지 시학의 정수로 손꼽혔습니다.

　사공도가 생각한 시의 스물네 가지 기본 품격은 매우 추상적입니다. 예를 들면 웅혼(雄渾), 충담(沖澹), 섬세, 침착, 고고(高古), 전아(典雅), 강경, 자연, 함축, 호방, 비개(悲慨), 표일, 유동(流動) 등입니다. 『이십사시품』은 이 표제어를 시로 풀이했습니다.

　정선은 표제어를 형상 있는 이미지로 표현했습니다. 물론 사공도의 『이십사시

품』을 그림으로 그린 사람이 정선이 처음은 아닙니다. 안대회 교수는『궁극의 시학』에서 청나라 건륭 시대의 궁정화가인 반시직(潘是稷), 장부(蔣溥) 등도『이십사시품』을 그렸다고 했습니다. 하지만 정선 시절에 이를 참고했을 리 만무합니다. 또한 실제로 정선의 그림은 청나라 화가의 그림과는 완연히 달라『이십사시품』을 그린 중국 화가의 그림과 정선의 그림은 전연 무관합니다. 정선은 이 장편 연작시를 소재로 대규모 시의도를 구상해 그렸고, 사공도(司空圖) 시의 원문은 서예 대가 이광사가 썼습니다. 이광사가 쓴 글 역시 네 점은 전하지 않습니다.

정선의《사공도시품첩(司空圖詩品帖)》에 실린 작품을 살펴보기 위해 사공도의 『이십사시품』을 먼저 보겠습니다. 정선의〈침착(沈著)〉의 소재가 된 부분입니다.

綠杉野屋 落日氣淸	초록빛 삼나무 시골집, 저물녘 공기는 맑다
脫巾獨步 時聞鳥聲	두건 벗고 홀로 걸으며 이따금 새소리를 듣는다
鴻雁不來 之子遠行	기러기는 오지 않고 님은 멀리 떠났다
所思不遠 若爲平生	그리운 이 멀지 않아 평생을 같이할 것으로 여긴다
海風碧雲 夜渚月明	바닷바람에 구름 푸르고 한밤 물가에 달이 밝다
如有佳語 大河前橫	좋은 말 있을 듯한데 큰 강물만 가로질러 흐른다

침착은 조용히 가라앉은 분위기를 말합니다. 사공도는 홀로 산보하며 옛사람을 그리워하는 심정으로 읊었습니다. 안대회 교수는 사랑하는 사람을 보내고 홀로 지내는 상실감과 고독감을 침착에 비유했다고 했습니다. 당시에 쉽게 볼 수 없던 철리적(哲理的) 시입니다. 정선은 침착이라는 추상적인 말을 산보하는 은자가 먼 산을 바라보는 모습으로 그렸습니다. 시에서 '해가 지고 기운이 청명하다.[落日氣淸]'라고 한 것처럼 그림 속 나무와 지붕, 산등성이의 윤곽이 분명합니다. 추상적 내용을 이미지로 소화한다는 것은 화가에게는 큰 도전이 아닐 수 없습니다. 정선이 지닌 해석 능력이 드러납니다.

정선은 추상적 의미로 점철된 고도의 철학적이고 미학적인 내용을 탁월하게 이

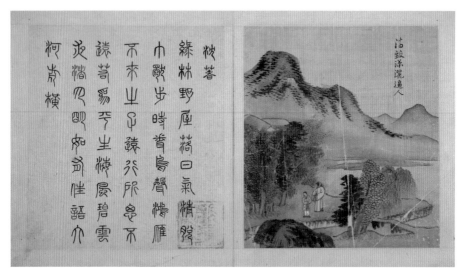

침착 정선, 《사공도시품첩》, 견본담채, 27.8×25.2cm, 국립중앙박물관

미지화했습니다. 시를 그리는 것은 간단해 보이지만 실은 인간과 사물, 문학을 이해하지 않고서는 불가능한 일입니다. 그래서 조선 후기에 미술 시장이 생겨 화가가 많이 등장했지만 시의도를 아무나 그렸던 것은 아닙니다.

이 무렵에는 화첩뿐 아니라 병풍 그림도 서서히 유행하기 시작했습니다. 바람을 막기 위한 가구의 일종이었던 병풍은 조선 초기에는 수요가 매우 적었습니다. 그러나 18세기 들어 병풍 수요가 급증합니다. 궁중의 미술 문화와 장식 문화가 민간으로 확산됐던 현상과 연관이 있습니다. 조선 초기에 민간에서 그리던 계회도는 중기부터 궁중 행사에서도 그렸습니다. 궁중에서 큰 행사를 치를 때 행사에 참여한 사람들은 종종 기념으로 행사를 묘사한 그림을 그려 가졌습니다. 처음에는 낱폭이던 것이 후기로 가면서 병풍 형식을 갖추었습니다. 이를 계병(契屛)이라 하는데 숙종 때 계병과 영조 때 계병이 대표적 사례입니다. 궁중 행사를 그린 병풍을 얻으면 집안의 자랑이었습니다.

병풍이 새로운 그림 형식으로 각광받으면서 병풍에 그린 시의도도 자연스럽게 많아졌습니다. 시의도 병풍을 가장 먼저 선보인 화가는 강세황입니다. 강세황은 시를 짓는 능력이 있어 그림을 그린 뒤 자주 자작시를 그림에 적기도 했습니다.

강세황이 유명한 시구를 골라 그린 8폭 병풍이 전합니다. 강세황이 안산에 살던 1760년 48세 때 남종화풍 산수화를 그렸습니다. 화면 아래 나무 한두 그루가 있는 언덕이나 정자를 그리고 너른 물과 물 건넛마을, 높은 산을 그렸습니다. 그림만 보면 구체적으로 어떤 정황인지 구별하기가 쉽지 않습니다. 먹에 옅은 채색만 곁들여 각 폭마다 계절감도 분명치 않습니다. 물론 자세히 보면 설경이 있기는 합니다. 이 병풍의 제목은 《사시팔경도병(四時八景圖屛)》입니다.

강세황은 폭마다 다른 시구를 적었습니다. 제1폭 시구는 작자가 확인되지 않았습니다. 제2폭은 당나라 시인 왕유의 「전원락(田園樂)」, 제3폭은 장구령의 「호구망여산폭포수」, 제4폭은 서부(徐府)의 「춘일유호상(春日游湖上)」, 제5폭은 두보의 「유구법조정하구석문연집(劉九法曹鄭瑕邱石門宴集)」, 제6폭은 온정균(溫庭筠)의 「하중배수유정(河中陪帥游亭)」, 제7폭은 두보의 「등고」, 제8폭은 작자를 알지 못하는 「보출성동문(步出城東門)」의 시구를 그린 그림입니다. 모두 유명한 당시입니다.

우선 초가을을 그린 제5폭입니다. 예전에도 가을은 독서의 계절인 듯 선비가 초막에서 글을 읽습니다. 산이 지그재그로 멀리 이어지고 나뭇잎은 벌써 떨어졌습니다. 시구는 '추수청무저 소연정객심(秋水淸無底 蕭然淨客心)'입니다. '가을 물이 맑아 바닥이 어디인지 모르며 호젓한 분위기는 나그네 마음을 차분히 가라앉힌다.'라는 내용입니다. 두보의 시 「유구법정하구석문연집」의 1~2구입니다. 제목은 '법조 유구와 정하구가 석문에서 술자리를 갖는다.'라는 뜻입니다. 비판 정신 강한 두보가 당시 법조 관리로 거들먹거리는 유구와 유구를 위해 잔치를 베푸는 현령 정하구의 모습을 청정한 가을과 대비했습니다. 강세황은 두보의 비판 정신은 빼고 가을이 되어 물이 맑다는 내용만 따온 듯합니다.

秋水淸無底　가을 물 한없이 맑아
蕭然淨客心　나그네 마음 맑게 닦아 주거늘
掾曹乘逸興　법조 관리 흥취에 빠져
鞍馬到荒林　말을 타고 외진 숲을 찾아왔네

초가을 강세황, 《사시팔경도병》, 1760년, 견본담채, 90.3×45.5cm, 국립중앙박물관
초겨울 강세황, 《사시팔경도병》, 1760년, 견본담채, 90.3×45.5cm, 국립중앙박물관

能吏逢聯璧　　능력 좋은 관리는 제짝을 만나

華筵直一金　　황금에 값할 화사한 잔치 펼치네

晚來橫吹好　　저물녘 흥겨운 젓대 소리에

泓下亦龍吟　　깊은 물속에서 용마저 장단을 맞추도다

　　제7폭은 계절을 짐작하기 힘듭니다. 누렇게 물든 나무 아래 뒷짐을 진 고사가 멀리 펼쳐진 강과 산을 바라보는 모습입니다. 물을 사이에 두고 양안이 대치하는 구도는 이 병풍 전체에서 반복되는 구도이기도 합니다.

　　초겨울로 설정한 것과 달리 가을 시로 유명한 두보의 「등고(登高)」 구절을 썼습니다. 등고는 음력 9월 9일 중양절에 산에 오르는 풍속을 말합니다. 두보가 이 시를 쓸 무렵 56세였습니다. 행복한 한때를 보낸 완화 계곡을 떠나 장강을 따라 기주에 내려와 머물던 시절입니다. 그림 속 시구는 '무변낙목소소하 부진장강곤곤래(無邊落木蕭蕭下 不盡長江滾滾來)'입니다. '끝도 없이 서글피 낙엽 지는데 장강은 도도히 흐를 뿐이다.'라는 뜻입니다. 낙엽 져서 앙상해진 나무와 무심히 흘러가는 장강을 대비해 역사 속에 스러져 가는 왜소한 인생의 서글픔을 읊었습니다. 강세황은 제7폭을 그리며 앙상한 나무, 도도히 흐르는 장강에 초점을 맞추었습니다.

風急天高猿嘯哀　　바람 부는 높은 하늘 원숭이 소리 애달프고

渚淸沙白鳥飛蛔　　물가 맑은 사장에 흰 새 날아드네

無邊落木蕭蕭下　　끝도 없는 낙목 서글피 나뭇잎 지는데

不盡長江滾滾來　　장강은 다함없이 도도히 흐르네

萬里悲秋常作客　　만 리 밖 서글픈 가을 또 나그네 되어

百年多病獨登臺　　백년다병한 몸으로 홀로 누대에 오르네

艱難苦恨繁霜鬢　　갖은 고난에 귀밑머리 다 희어지고

潦倒新停濁酒杯　　몸마저 망가져 탁주잔마저 멈추네

강세황이 모범을 보인 까닭에 후배 세대에는 시의도 병풍이 부쩍 늘어났습니다. 제자 김홍도는 특기인 화조화 병풍을 제작하면서 시의도 형식으로 그렸습니다. 또 김홍도보다 한 세대 뒤 이방운도 시의도 병풍을 여러 벌 남겼습니다. 그 가운데 일본 유현재가 소장한 6폭 병풍은 백거이의 시만 그린 것입니다. 백거이 시는 조선에서 가볍다는 평가를 받으며 그다지 인기를 얻지 못했습니다. 이방운은 담백한 채색과 짧은 필치로 대상을 간략하게 묘사하는 게 특징이라 문체가 담백하고 평이한 백거이 시가 마음에 들었는지도 모르겠습니다. 국립중앙박물관에도 당시를 소재로 한 시의도 병풍이 있습니다. 8폭 병풍 가운데 세 폭에 적힌 시구는 출처가 확인되지 않습니다. 나머지 다섯 폭에는 상건(常建)의 「삼일심이구장(三日尋李九庄)」, 이백의 「앵무주(鸚鵡洲)」, 두목의 「산행」, 두보의 「등고」, 백거이의 「향노봉하신복산거초당 초성우제동벽」의 시구가 담겨 있습니다.

두목(杜牧, 803~853)의 「산행(山行)」은 강남의 풍류재자(風流才子)로 불린 그를 대표하는 시입니다. 18세기 들어 심사정, 이인문, 정수영 등 여러 화가가 시의도로 그렸습니다. 대개는 수레를 세우고 단풍 든 숲에서 저녁노을을 지켜보는 장면으로 표현했습니다. 이방운도《산수도병》제5폭에 이 장면을 그렸습니다.

遠上寒山石徑斜　멀리 늦가을 산을 오르노라니 돌길이 비탈지고
白雲生處有人家　흰 구름 이는 곳에 인가가 보인다
停車坐愛楓林晚　수레 멈추고 앉아 늦은 단풍을 즐기노라니
霜葉紅於二月花　서리 단풍잎이 2월 꽃보다 붉도다

이방운은 백거이의 「향로봉하신복산거초당 초성우제동벽(香爐峯下新卜山居草堂 初成偶題東壁)」을 소재로 마지막 폭인 제8폭에 설경을 그렸습니다. 백거이가 강서성 여산으로 좌천된 뒤에 제목 그대로 '향로봉 아래 집을 새로 마련하고 우연히 동쪽 벽에 쓴' 작품입니다. 그림을 보면 산등성이에 옅은 먹을 칠하는 기법을 사용해 하늘이 검은 눈으로 가득합니다. 산기슭 아래에는 누각 안에서 설경을 감상하는

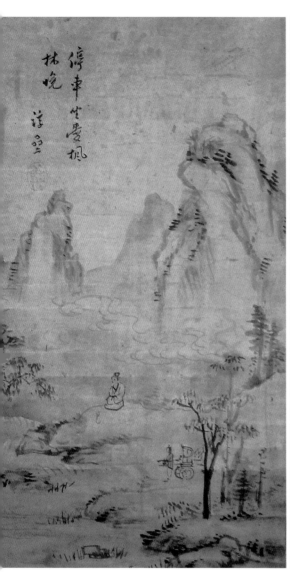

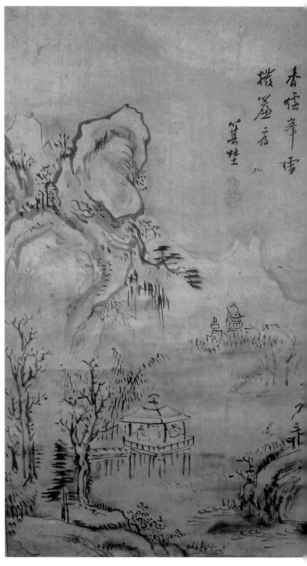

정거좌애 이방운, 《산수도병》, 지본담채, 56.2×32.9cm, 국립중앙박물관
향로봉설 이방운, 《산수도병》, 지본담채, 56.2×32.9cm, 국립중앙박물관

인물을 그렸습니다. 위쪽에 쓴 구절은 '향로봉설발렴간(香爐峯雪撥簾看)'입니다.

日高睡足猶慵起	해 높이 뜨도록 진한 졸음에 일어나기 싫어
小閣重衾不怕寒	작은 집이어도 이불 겹쳐 추위가 두렵지 않다
遺愛寺鍾欹枕聽	유애사의 종소리 베갯머리에서 듣고
香爐峰雪撥簾看	향로봉 눈경치는 발을 들어 바라보네
匡廬便是逃名地	여산은 명예와 지위를 피하기 아주 좋은 곳
司馬仍爲送老官	사마 벼슬은 노후 벼슬로 그만이다
心泰身寧是歸處	마음 몸 편안한 곳이 바로 내가 돌아갈 곳
故鄉何獨在長安	고향이 어찌 홀로 장안만이겠는가

그림에서 설경을 감상하는 인물이 앉아 있는 곳은 초당이 아니라 집 뒤 정자처럼 보입니다. 하지만 화면 왼쪽에 우람하게 솟은 봉우리는 말할 것도 없이 향로봉이며 뒤쪽에 보이는 누각은 유애사입니다. 간략하지만 시의 내용이 그대로 전해지는 듯합니다.

시의도가 널리 확산되면서 시의도 형식도 변화했습니다. 화가들이 낱장으로 된 그림에 국한하지 않고 장편 시를 소재로 시의도 연작을 그리면서 화첩과 병풍이 등장했습니다. 이에 따라 시의도가 볼거리로서 한층 풍부해졌습니다. 각 폭마다 다른 시를 그린 병풍 형식의 시의도는 조선 말기까지 병풍 그림의 전형으로 자리 잡게 됩니다.

朝遊北海暮蒼梧　아침에 북해에 놀다 저녁에 창오로 가니
袖裏靑蛇膽氣粗　소매 속 단검은 담력과 기력이 거치네
三醉岳陽人不識　악양루에서 세 번 취했으나 사람들이 못 알아보니
郞吟飛過洞庭湖　시나 읊고 동정호를 날아가노라

여암, 「무제(無題)」

Ⅳ

시의 도로 본 조선 문화사

1 화가와 서예가가 손잡다

우정과 여흥에서 시작한 합작도

지금과 달리 근대 이전에는 화가라는 말은 거의 쓰지 않았습니다. 도화서에 소속되어 그림을 그리는 사람은 화사(畫師), 화원(畫員), 화공(畫工)이라고 불렀습니다. 화공에는 그림 그리는 장인이라는 의미가 있습니다. 같은 화원이지만 높여 부를 때는 화사라고 불렀습니다. 왕의 어진을 그릴 때 우두머리 화원을 주관화사(主管畫師)라 하고 그 밑에서 보좌하는 사람은 동참화원(同參畫員)이라 불러 구분했습니다.

그렇다면 이 시대에 그림을 잘 그린 문인은 무엇이라 불렀을까요? 오늘날에는 문인화가라고 지칭하지만 이 시대에 이들을 가리키는 명칭은 달리 없었습니다. 문인은 문인이고 사대부는 사대부일 뿐, 이들을 화가라고 부르지는 않았습니다. 그래서 문인 사대부가 그림에 재주가 있다면 '선화(善畫)', '그림을 잘 그린다.'라고 말하는 데 그쳤습니다. 18세기로 오면 문인들도 그림 재주를 감추지 않게 됐지만 여전히 그림 그리는 문인을 화가라고 칭하지는 않았습니다.

조선 시대에 화가라는 명칭이 없었다는 것은 화가라는 명칭에서 연상되는 근대식 개념이 이 시대에 없었다는 사실을 알려 줍니다. 오늘날 '화가' 하면 개성이나 창의성을 먼저 떠올립니다. 보통 화가는 남과 다른 것을 창안해 그림을 그리는 사람이라고 생각합니다. 하지만 이는 전적으로 근대적 화가상입니다. 조선 시대에 그림을 전문적으로 그리던 사람들의 생각과 처지는 이와 많이 달랐습니다.

물론 조선 시대에도 남들이 그리지 않은 것을 고안해 낸 화가가 있습니다. 그러나 극소수였습니다. 대부분은 전해 내려오는 화본(畵本)이나 화보에 크게 의존해 그렸습니다. 화본이나 화보에 나오는 구도나 표현 방식을 기호에 맞게 재조합하거나 자신의 필치로 번안하면 그만이었습니다. 감상자 역시 그림을 보는 기준을 화보나 중국 그림에 맞추어 놓고 "방불하다." "옛사람 못지않다."라는 식으로 평했습니다. 새로운 창작보다는 근거나 출처가 분명한 그림을 더 선호했습니다.

그림 속에 들어가는 글도 마찬가지입니다. 근대적 관점에서 보면 글도 화가가 써넣는 것이 당연하지만 조선 시대에는 그렇지 않았습니다. 그림은 화가가 그리고 글은 제3자가 쓴 경우가 매우 많습니다. 앞서 소개한 원나라 문인화가들이 그림을 소통 도구로 생각하고 그림에 극히 사적인 글을 거리낌 없이 적은 것과 같은 발상입니다.

조선 후기가 되면서 그림에 글이 비교적 자유롭게 들어가기 시작합니다. 아울러 남의 그림에 글을 적는 일도 보편화됐습니다. 앞서 윤두서의 부채 그림에 이잠, 이서 형제가 시를 적은 것이 좋은 사례입니다. 남인계였던 윤두서와 당파적 입장이 달랐던 정선에게도 비슷한 사례가 있습니다.

정선은 어려서 북악산 밑에서 살며 장동 김씨 집안의 김창협, 김창흡 형제에게 가르침을 받았습니다. 이때 사귄 평생지기가 바로 대시인 이병연입니다. 이병연은 아침에 일어나면 아침밥을 먹기 전에 이미 시를 두어 수 짓는다는 이야기가 전할 정도로 다작 시인이었습니다. 평생 지은 시가 3만 수라고도 하고 5만 수에 이른다고도 합니다. 이 시인은 죽는 날까지 정선과 가까웠습니다. 정선과 이병연은 만년까지도 화가가 그림을 그려 보내면 시인이 여기에 시를 지어 화답하는 운치 있는 미담을 많이 남겼습니다.

정선이 양천 현령으로 발령이 난 1740년 겨울이었습니다. 이듬해 봄부터 본격적으로 그림과 시를 주고받으며 만든 화첩이 《경교명승첩》입니다. 이 화첩의 첫 번째 장은 이병연이 정선에게 보낸 편지입니다.

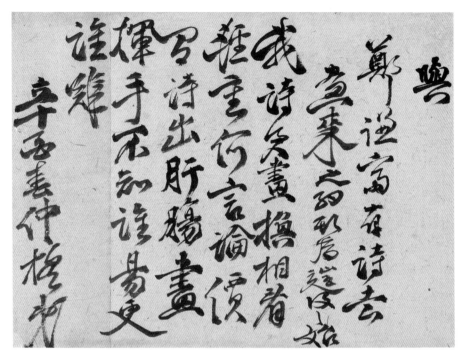

경교명승첩 첫 번째 장, 이병연이 정선에게 쓴 편지

與鄭謙齋 有詩去畵來之約 期爲往復之始。我詩君畵換相看 輕重何言論價問。

詩出肝腸畵揮手 不知雖易更雖難。辛酉春仲 槎弟。

정 겸재에게 시가 가면 그림이 온다는 약속이 있었는데 기약대로 왕복을 시작하고자 하네.

내 시와 자네 그림 서로 바꿔 보세. 가볍고 무거움을 어찌 값으로 따지리오. 시는 간장에서

나오고 그림은 손으로 휘두르니 누가 쉽고 누가 어려운지 모르겠네. 신유년 중춘 사천.

이병연이 보낸 시구를 가지고 정선은 근사한 시의도 한 점을 그렸습니다. 〈시화상간도(詩畵相看圖)〉입니다. 물가로 이어지는 편평한 산자락에 노인 둘이 종이를 펼쳐 놓고 마주 앉은 그림입니다. 한쪽에는 큰 소나무가 중심을 잡고 아래쪽에는 큰 바위가 버팀돌 역할을 합니다. 아래쪽에 앉은 사람이 정선인 듯합니다. 정선이 이병연보다 다섯 살이 적었기 때문입니다. 또 시가 적힌 편지를 받았으니 그림을 그릴 차례기도 했지요. 문진과 벼루도 오른쪽에 있습니다. 화가가 벼루를 왼쪽에

시화상간도 정선, 견본채색, 29×26.4cm, 간송미술관

야계상봉 정선 그림 · 이병연 글씨, 지본수묵, 29×61cm, 개인 소장

두는 경우는 거의 없습니다. 이때 이병연은 71세였고 정선은 66세였습니다.

워낙 각별한 사이였기에 정선의 그림에 이병연이 글을 적었다고 해서 이상할
일은 없습니다. 오늘날 전하는 정선의 그림 가운데 이병연의 시가 적힌 것이 있습
니다. 부채 그림 〈야계상봉(野溪相逢)〉입니다. 산이 가로막고 큰 나무가 둘러싼 계
곡 속 집 앞에 고사 두 사람을 그렸습니다. 이 두 사람이 무엇을 하려는지 시가 알
려 줍니다.

> 野客將溪叟　들판 나그네와 계곡 노인
> 相逢尺迤分　서로 만나 길에서 헤어지네
> 指頭何所見　손끝은 바라보아 무엇 하나
> 千嶺一空雲　높은 고갯마루에는 흰 구름 하나일세

들판 나그네는 나무꾼이고 계곡 노인은 어부를 가리키는 듯합니다. 나무꾼과
어부가 만났다가 헤어지는 장면은 옛 시에 흔히 나옵니다. 〈야계상봉〉의 경우에
는 그림이 먼저였겠으나 정선도 붓을 들기 전에 시의 뜻을 어느 정도 염두에 둔
듯합니다. 이병연은 정선과 잠시 헤어지게 된 사정을 나무꾼과 어부 이야기에 빗

산수도 강세황·허필, 지본담채, 22.5×55.5cm, 고려대학교 박물관

대 시로 읊었습니다.

정선이 그리고 이병연이 시를 쓴 그림은 시의도가 아니라 시화 합작이라고 불러야 할 것입니다. 시의도가 유행하던 초반에는 윤두서와 정선의 사례처럼 그림을 잘 그리는 문인과 시에 탁월한 문인이 그림을 사이에 놓고 고아하게 즐긴 경우가 많았습니다.

다음 세대인 강세황과 허필도 정선과 이병연과 같이 그림을 사이에 두고 사귀었습니다. 두 사람은 얼마나 붙어 다녔는지 한 폭의 절반에는 강세황이, 나머지 절반에는 허필이 그린 작품이 있습니다. 고려대학교 박물관에 있는 부채 그림 〈산수도〉입니다. 강세황은 오른쪽에 오동나무 그늘을 드리운 계곡의 2층 누각을 그렸고 허필은 나머지 반쪽에 짧은 필치로 산속 오두막을 그렸습니다. 모두 남종화풍에 근거해 그려 언뜻 보면 한 사람의 필치로 보일 만큼 두 사람의 그림에는 닮은 데가 있습니다. 두 그림 모두 부드러운 필치가 돋보이는 가운데 선을 가늘고 길게 쓰거나 짧고 뭉툭하게 쓴 정도의 차이밖에 없습니다. 그림에는 강세황의 호인 '표암(豹菴)'과 허필의 호인 '연객(煙客)'만 적었습니다.

늘 같이 다녔기 때문에 강세황의 그림에는 허필의 글이 많습니다. 다섯 매로 이

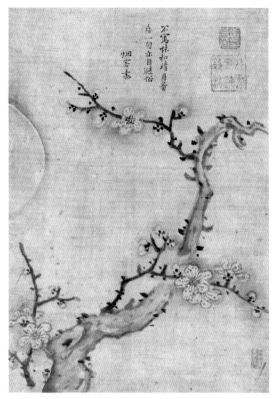

월매도
강세황, 《산수화훼첩》,
견본담채, 26.1×18.3cm,
국립중앙박물관

루어진 《산수화훼첩(山水花卉帖)》에도 그런 그림이 한 폭 있습니다. 누런 달이 절
반만 보이는 가운데 늙은 매화 가지에 꽃이 활짝 피었습니다. 여기에 허필은 이렇
게 썼습니다. '불사임화정월황혼일구 역자피속(不寫林和靖月黃昏一句 亦自避俗)', '화
정 임포의 월황혼 한 구절은 그려 내지 못했지만 속기는 벗어났다.'라는 뜻입니
다. '월황혼 한 구절[月黃昏一句]'이란 북송 시인 임포의 매화 시구 가운데 가장 유
명한 「산원소매」의 시구를 가리킵니다. '맑은 개울 위로 희미한 그림자 드리우고
그윽한 향기는 황혼의 달빛 속에 번져 오네.[疎影橫斜水淸淺 暗香浮動月黃昏]' 이 구절
은 조선 시대 매화를 말할 때 으레 떠올리는 말로, 강세황도 젊은 시기에 이 구절
로 시의도를 그렸습니다.

시장을 겨냥해 팀을 짜다

『근역서화징』은 신라 솔거부터 조선 말 서화가까지 서화가 1,117명을 조사해 쓴 책으로, 한국의 서화가 연구에 경전과도 같은 책입니다. 오세창(吳世昌)은 이 책에서 심사정에 대해 '선화산수(善畵山水)'라고 했습니다. '산수화를 잘 그렸다.'라는 말입니다. 이 책에는 심사정에 대한 자료가 여럿 있습니다. 심사정이 정선에게 배웠다는 내용도 있습니다. 심사정은 사대부 사회에서 성장했지만 정선의 영향을 받아서인지 그림에 글을 적는 경우가 적었습니다. 대부분 호인 '현재(玄齋)'나 제작 연도를 말해 주는 연기(年紀), 지명 정도만 적었습니다.

심사정은 다작을 했지만 전하는 시의도는 극히 적습니다. 심사정의 그림 가운데 시구가 보이는 그림 몇 점도 제3자가 시구를 적은 것입니다. 도쿄 국립박물관이 소장한 〈방심석전산수도(倣沈石田山水圖)〉가 이러한 그림입니다. 심사정은 그 무렵 대단히 뛰어난 중국화풍 전문가였습니다. 소장가 김광수(金光遂), 중국통 강세황과 매우 가까웠습니다. 심사정의 그림에는 '중국 화가 누구의 화풍을 본떠 그렸다.'라는 의미의 '방(倣)'을 넣어 관기를 한 그림이 여러 점 있습니다.

〈방심석전산수도〉는 산과 호수가 어우러진 산수화입니다. 오른쪽에는 바위 동굴 저편으로 마을이 있고 마을로 가는 길에는 동자를 거느린 고사가 석장을 짚고 갑니다. 버드나무가 우거진 동굴 입구에도 나귀 탄 나그네가 지나고 있습니다. 호수 건너편에는 성벽과 누문(樓門)이 보입니다. 그림의 요소만으로는 문학적인 내용이나 일화를 짐작하기가 쉽지 않습니다. 동굴 입구에 흰 꽃나무를 그려 혹시 도연명의 「도원기(桃源記)」나 왕유의 「도원행」을 그린 것이 아닌가 추측할 뿐입니다.

그림 위쪽에 심사정은 '방심석전(倣沈石田)'이라고 적었습니다. '석전'은 심주의 호로, 명나라 중기 대표적인 오파 화가입니다. 심사정은 강세황이 한때 "심사정의 그림은 심주부터 시작됐다."라고 했을 정도로 심주의 그림을 많이 공부했습니다. '방'이란 따라 그리는 것이 아니라 화풍이나 필치를 본뜬다는 의미입니다. 이 그림을 해석하는 열쇠는 '미산옹서(眉山翁書)' 관기와 함께 위쪽에 적은 시입니다. '미산'은 중인 출신 시인 마성린(馬聖麟, 1727~98)의 호입니다. 마성린은 시와 문장

방심석전산수도 심사정, 지본담채, 30.5×52.8cm, 도쿄 국립박물관

에 뛰어나 문집 『안화당사집(安和堂私集)』을 남기기도 했습니다.

마성린이 어떤 계기로 심사정과 교류하게 됐고 심사정의 그림에 시를 적었는지는 분명치 않습니다. 심사정보다 20살이나 적은 마성린이 심사정의 그림에 '옹(翁)'이란 말로 자신을 나타냈다는 것도 쉽게 이해되지 않습니다. 심사정과 가깝게 지내던 의원 출신 소장가 김광국(金光國)이 접점이 되지 않았을까 추측합니다. 마성린은 〈방심석전산수도〉에 시구를 적으며 특이하게 '강성(江城)'과 '두보(杜甫)'라고 제목과 시인의 이름까지 썼습니다. 하지만 이 시의 원래 제목은 「성상(城上)」입니다.

草滿巴西綠	파촉 서쪽은 파란 풀로 가득하고
空城白日長	텅 빈 성은 하루해가 기네
風吹花片片	바람 불어 꽃 날리고
春動水茫茫	봄이 일어 물길 아련하네
八駿隨天子	팔준마는 천자를 수행하고

방운림산수도 심사정, 지본담채, 30.8×42.1cm, 도쿄 국립박물관

群臣從武皇　군신은 한 무제를 뒤따르네

遙聞出巡狩　순행에 나서셨다 하니

早晩遍遐荒　머지않아 외진 곳까지 닿으시겠네

　　마성린은 두보의 오언율시 가운데 처음 두 연(수련과 함련)만 적었습니다. 율시에는 두 번째 연인 함련을 짝이 되는 구로 짓는다는 원칙이 있습니다. 여기서도 바람과 봄, 꽃과 물 등이 짝을 이룹니다. 처음 두 연은 성에 올라 바라본 풍경을 읊은 것입니다. 두보는 이 시를 만년에 떠났던 성도로 764년에 돌아왔을 때 썼습니다. 이때 후원자 엄무(嚴武)가 힘을 써 준 덕에 검교공부원외랑이라는 관리가 됐습니다. 시에서 성이 빈 이유는 성도 서쪽 3주가 토번에 함락되어 사람들이 피란을 가 버렸기 때문입니다.

　　도쿄 국립박물관 소장품 가운데 '방'을 쓴 심사정의 그림이 또 있습니다. 〈방운

방예운림산수도 심사정, 지본담채, 25.5×34cm, 개인 소장

림산수도(倣雲林山水圖)〉입니다. 그림에는 심사정이 '운림법을 따랐다.[倣雲林法]'라고 썼습니다. 운림은 원 말기의 대표 문인화가 예찬의 호입니다. 대담히 정중앙에 물가 언덕을 배치하고 언덕 뒤로 강변 모래톱이 이어지게 했으며 멀리 산이 중첩 되도록 구도를 잡았습니다. 필치가 부드럽고 담채에서는 맑은 기운이 돋보여 심사 정 그림 가운데서도 수작입니다. 그림 오른쪽에는 강세황이 '□경득운림의(□勁得 雲林意)'라고 적었습니다. '강건한 것이 운림의 뜻을 제대로 얻었다.'라는 뜻입니다

어떤 연유인지 〈방운림산수도〉는 똑같은 그림이 하나 더 전합니다. 제목 역시 〈방예운림산수도(倣倪雲林山水圖)〉입니다. 그림 하단에 현재가 '방예운림법(倣倪雲林 法)'이라고 썼기 때문입니다. 두 그림을 나란히 놓고 보면 앞쪽 언덕, 나무 뒤로 보 이는 건너편 산, 왼쪽에 불거진 산등성이 등이 서로 흡사합니다. 필치로 보자면 〈방예운림산수도〉가 도쿄 국립박물관 그림보다 맑고 깨끗해 보입니다. 아마도 담 채를 억제하고 흐름이 긴 선을 사용했기 때문이 아닌가 합니다. 얌전한 필치로 봐

서 〈방예운림산수도〉가 먼저 그린 그림인 것 같습니다. 여기에는 마성린이 단지 '미산제(眉山題)'라고 쓰고 오언시를 한 수 적었습니다. 이 시는 당 말기 시인 마대 (馬戴, 799~869)의 「추사(秋思)」 2수 가운데 제1수입니다.

萬木秋霖後　온 나무 가을비에 젖은 뒤

孤山夕照餘　외로운 산 노을 가

田園無歲計　전원에서 겨울 날 계획 없는데

寒盡憶樵漁　추위 다가오니 땔나무와 양식 걱정뿐

마지막 행에 '진(盡)' 대신 '근(近)'을 써서 '추위가 다가오니'라는 뜻을 분명히 한 시가 더러 전하기도 합니다. 어느 쪽이든 늦가을 비 온 뒤 겨울 날 일을 걱정하는 심사를 읊었습니다. 그림의 분위기도 시와 마찬가지로 황량하고 쓸쓸합니다.

심사정의 그림들에 보이는 마성린의 흔적에 대해 생각하게 됩니다. 심사정은 집안 사정으로 관직에 나아가지 못했습니다. 양반 출신이라 중인으로 이루어진 도화서의 화원도 아니었습니다. 그래서 마성린이 시를 적은 심사정의 그림은 주문 제작품 내지는 판매용 그림이라고 추측합니다. 같은 내용을 두 번이나 그린 점 역시 이러한 추측에 무게를 더합니다. 증거도 있습니다. 마성린이 '평생 근심하고 기뻐한 것을 모두 적는다.'라는 뜻의 글 「평생우락총록(平生憂樂總錄)」에 쓴 글입니다. 『안화당사집』에 수록되어 있습니다.

丁酉五十一歲…… 金別提弘道 申萬戶漢枰 金主簿應煥 李主簿寅文 韓主簿宗 一 李主簿宗賢等名畵師 會于中部洞 姜牧官熙彦家 而公私酬應 多有可觀者。余 素有愛畵之癖 自春至冬 往來探玩 或書畵題。

정유년(1777년) 51세…… 별제 김홍도, 만호 신한평, 주부 김응환, 이인문, 한종일, 이종현 등의 유명 화가들이 중부동 감목관 강희언의 집에 모여 공사간(公私間)의 그림 주문에 응했 다. 이때 볼 만한 것이 많았고 나 또한 애초에 그림을 좋아해 봄부터 겨울까지 왕래하며 즐

기면서 간혹 화제를 쓰기도 했다.

모두 쟁쟁한 화원들입니다. 신한평(申漢枰)은 신윤복의 아버지이고 김응환(金應煥)은 김홍도의 도화서 선배입니다. 이인문은 김홍도의 동갑 친구이고 한종일(韓宗一)은 화원 집안 출신 화원입니다. 이종현(李宗賢)은 통신사를 따라 일본에 다녀온 화원 이성린(李聖麟)의 아들로 1783년 정조가 규장각 직속 화원인 자비대령 화원을 뽑을 때 이인문과 함께 뽑힌 실력자입니다. 강희언(姜熙彦)은 관상감에 근무한 중인으로 어려서 정선의 삼청동 옆집에 살면서 그림을 배우기도 했습니다.

마성린은 이처럼 실력 있는 화원들이 모여 주문받은 그림을 그릴 때 자신이 더러 화제를 쓰기도 했다고 밝혔습니다. 심사정은 강세황 그룹을 통해 김홍도와 익히 알던 사이였습니다. 이러한 사실들을 종합하면 심사정 그림에 등장하는 마성린의 시구는 주문 제작 그림을 위해 쓴 것이라고 보아도 틀리지 않을 것입니다.

마성린과 김홍도의 관계를 보여 주는 그림도 있습니다. 마성린 만년인 1791년 6월 유두날, 중인 시인들의 시사 모임이 열렸습니다. 이때 김홍도와 마성린이 현장에 같이 있었는지 한 사람은 그림을 그렸고 다른 한 사람은 축시 한 수를 써넣었습니다. 이 그림은 한독의약박물관에 소장된 〈송석원시사야회도(松石園詩社夜會圖)〉입니다.

송석원은 인왕산 밑에 살던 중인 시인 천수경(千壽慶)의 집입니다. 천수경은 인왕산 아래 옥인동을 흐르는 계곡 이름을 따 옥계시사(玉溪詩社)를 결성하고 맹주 역할을 했습니다. 유두날 저녁에 계원을 모아 시회를 열면서 마성린을 초대했고, 김홍도를 불러 그림을 그려 달라고 청한 것입니다. 이때 김홍도의 친구 이인문도 청을 받아 시회의 낮 장면인 〈송석원시사아회도(松石園詩社雅會圖)〉를 그렸습니다.

김홍도의 〈송석원시사야회도〉에 마성린은 '6월의 찌는 듯한 밤, 달과 구름이 몽롱한데 붓끝에 조화가 일어 사람을 놀래며 혼몽하게 만드누나.[庚炎之夜 雲月朦朧 筆端造化 驚人昏夢]'라고 써 시회를 축하했습니다. 마성린은 이인문 그림에도 시를 적었습니다. 〈송석원시사아회도〉에 이인문은 관서 '고송유수관도인 이인문문욱 사

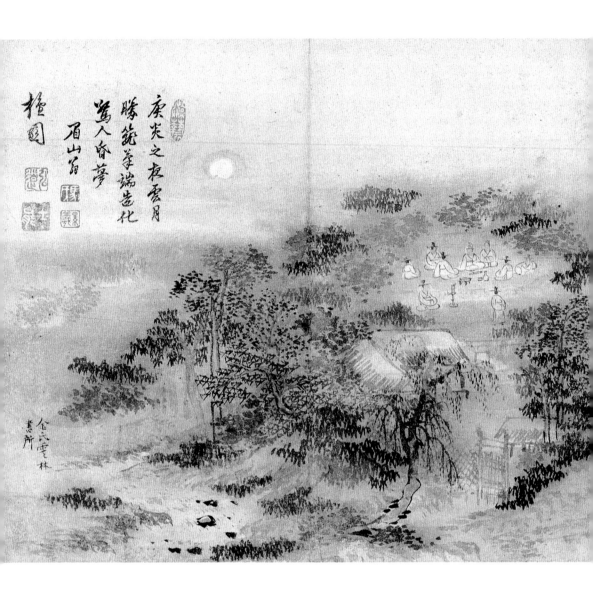

송석원시사야회도 김홍도, 1791년, 지본수묵, 25.6×31.8cm, 한독의약박물관

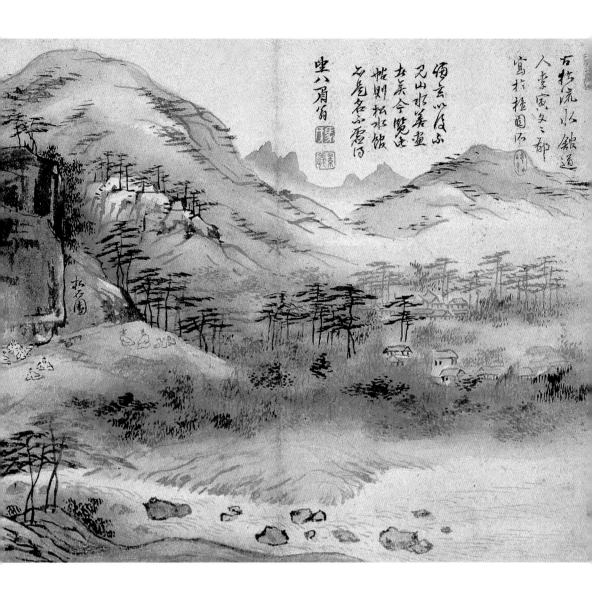

古柏流水銀道
人李寅文之郡
寫於檟園暏

須玄以俟ふ
兄山水善畫
去岑今覽定
帖則松水飯
名名各不霜伺

梁八眉宕

송석원시사아회도 이인문, 1791년, 지본담채, 25.5×32cm, 개인 소장

어단원소(古松流水館道人 李寅文文郁 寫於檀園所)'를 썼습니다. '사어단원소'란 단원 김
홍도의 집에서 그림을 그렸다는 뜻입니다. 〈송석원시사야회도〉와 〈송석원시사아
회도〉는 김홍도와 이인문이 송석원 시회로부터 그림을 주문받았을 때 마성린도
옆에 있었다는 사실을 말해 줍니다. 두 사람이 그림 그릴 때 마성린이 바로 옆에
있었는지, 아니면 두 화가가 그림을 가지고 마성린 집에 찾아가 시를 받았는지는
알 수 없습니다. 하지만 김홍도와 이인문이 주문받은 그림을 완성하자마자 명성
있는 제3의 인물을 찾아가 시를 받았던 것은 분명합니다. 그림은 시를 받아 격이
더 높아졌습니다.

글씨 전담 서예가의 탄생

심사정에게 마성린이 있었다면 김홍도에게는 글씨로 이름을 떨친 유한지(兪漢芝,
1760~1834)가 있었습니다. 호가 기원(綺園)인 유한지는 기계 유씨 양반 출신이지만
대과에 합격하지 못해 영춘 현감을 지낸 데 그쳤습니다. 그러나 중국 서법에 정통
했고 예서와 전서를 잘 써 이름을 떨친 까닭에 비문(碑文)을 많이 썼습니다. 비문
은 대개 이름난 서가를 찾아가 받는 것이 보통입니다.

　유한지는 김홍도 그림에 여러 차례 예서로 시구를 적었습니다. 작고 큰 화첩이
나 큰 그림의 제목도 적었습니다. 김홍도의 서정적인 필치가 잘 나타난 화첩으로
보물 제782호 《병진년화첩(丙辰年畫帖)》을 꼽습니다. 이 화첩 첫 장에 적힌 원래 제
목 '단원절세보(檀園折世寶)'를 유한지가 썼습니다.

　김홍도의 시의도 가운데 유한지가 김홍도 옆에서 시구를 적어 넣은 듯한 작품
이 여럿 있습니다. 대표적인 것이 간송미술관이 소장한 《화조도병》 8폭입니다. 특
별 주문을 받아 그렸는지 김홍도의 섬세한 필치와 공력이 역력히 드러납니다. 각
폭마다 유한지가 예서로 시구를 적었습니다. 네 폭에 적은 시구의 출처는 확인되
지 않습니다. 나머지 네 폭에는 송나라 소옹의 「자고음(鷓鴣吟)」, 원나라 공숙(龔璛)
의 「제취금화(題翠禽畫)」, 명나라 임경청(林景淸)의 「제선면암순시(題扇面鵪鶉詩)」, 원

나라 양만리의 「한작(寒雀)」의 시구를 적었습니다.

이 병풍의 제7폭인 〈죽서화금(竹棲花禽)〉을 보겠습니다. 깊은 산속 벼랑이 그려져 있습니다. 김홍도 특유의 구도대로 다양한 소재들이 중앙에 집중되어 있습니다. 우선 툭 불거진 언덕이 있고 그 뒤로 물줄기가 비스듬히 지나갑니다. 인적 드문 깊은 산골처럼 보입니다. 언덕에는 앙증맞은 참새 네 마리가 오도카니 앉아 있습니다. 한 녀석은 머리를 낮추고 꽁지를 치켜든 것이 지금이라도 날아오를 듯합니다. 조릿대 덤불 사이로 또 한 마리가 보입니다. 조릿대 군데군데 파란 나팔꽃이 보입니다.

이 그림만으로 새들이 무엇을 하는지 알 수 없습니다. 그런데 '홀연경산적무성(忽然驚散寂無聲)', '갑자기 놀라 흩어져 적막한 채 아무 소리도 들리지 않는다.'라는 예서 시구가 있습니다. 그림 내용과 금방 연결이 되지는 않습니다. 무슨 뜻일까요. 이 시구는 남송 때 육유와 함께 애국 시인으로 칭송받던 양만리의 「한작」 구절입니다.

百千寒雀下空庭　떼 지은 겨울 참새 빈 뜰에 내려와

小集梅梢話晩晴　매화 가지 끝에 모여 저녁 날씨 좋다 재잘거리네

特地作團喧殺我　일부러 무리 지어 시끄럽게 떠들어 대지만

忽然驚散寂無聲　갑자기 놀라 흩어지며 적막만 남겼네

겨울 참새가 텅 빈 뜰의 매화 가지 끝에 모여 시끄럽게 짹짹이다가 일순 놀란 듯 날아갑니다. 뜰은 다시 적막에 휩싸였습니다. 간이 콩알만 한 참새들의 습성을 그림처럼 묘사한 이 시는 사변적인 송나라 시 가운데 특별히 상큼하게 느껴집니다.

어찌 보면 시와 그림이 잘 맞지 않는 것 같기도 합니다. 시와 그림을 이해하는 열쇠는 참새와 곁들인 대나무입니다. 한자로 참새는 '작(雀)'이고 대나무는 '죽(竹)'입니다. 각각 작은 벼슬을 뜻하는 '작(爵)', 축하를 의미하는 '축(祝)'과 중국식

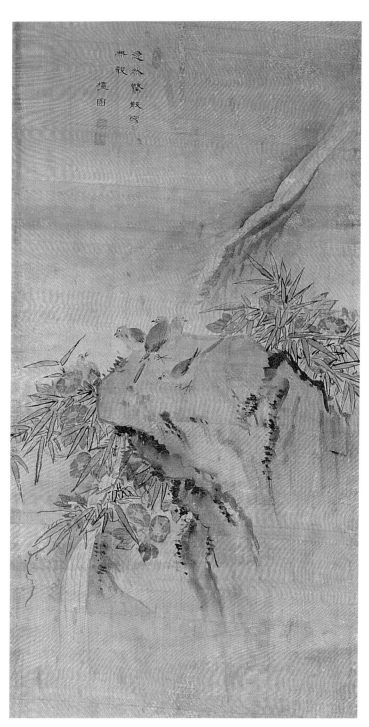

죽서화금
김홍도, 《화조도병》,
견본담채, 81.7×42.2cm,
간송미술관

발음이 비슷합니다. 김홍도는 참새와 대나무를 그리고 유한지가 참새에 관한 시를 적어 벼슬을 축하하는 의미를 〈죽서화금〉에 담은 것이라 하겠습니다. 이 병풍의 다른 폭 역시 길상 의미로 해석이 가능합니다. 그림에 탁월한 김홍도와 글씨로 명성이 자자한 유한지는 병풍 그림을 구상하면서 입을 맞췄을 것입니다. 시의도 제작을 그림과 글씨로 분업하는 체제는 그림 주문이나 판매와 밀접한 연관이 있다고 추측합니다.

이인문의 경우에 이런 추측이 더욱 그럴듯합니다. 이인문은 그림에 대부분 이름이나 호만 썼습니다. 시의도가 여럿 전하지만 시구는 모두 제3자가 썼습니다. 유한지가 많이 썼고 홍의영(洪儀泳, 1750~1815)도 자주 이인문의 그림에 시구를 적었습니다. 이인문이 김홍도와 친했던 까닭에 홍의영은 김홍도 그림에도 글을 썼습니다. 홍의영은 호가 간재(艮齋)로 정조 때 문과에 급제한 뒤로 경기도 암행어사, 북평사, 교리 등을 지냈습니다. 시와 서에 관심이 많고 행서와 예서를 잘 썼으며 화가들과 교류도 많았습니다.

특히 김홍도 만년 그림에 홍의영의 글이 보입니다. 11세 나이로 왕위에 오른 순조가 이듬해 수두를 앓자 신하들이 간병조를 짜 수발을 들었습니다. 순조가 완치된 뒤 수발에 관여한 사람들이 왕실의 경사를 기념하기 위해 병풍을 만들어 나누어 가졌습니다. 이때 김홍도도 참여해 주판(州判)이 요구한 〈삼공불환도(三公不換圖)〉를 그렸습니다. 홍의영은 이 그림 위에 그리게 된 경위를 자세히 썼습니다.

1804년에 김홍도가 그린 대작 〈기로세련계도(耆老世聯禊圖)〉에도 홍의영의 글이 있습니다. 그해 9월에 개성 만월대에서 열린 노인들의 계회를 그린 것인데 그 내용을 홍의영이 적었습니다. 홍의영이 현장에 있었던 것 같지는 않습니다. 나중에 계회 이야기를 전해 듣고 쓴 듯합니다. 이 글에 홍의영과 김홍도, 유한지의 관계를 짐작할 만한 단서가 들어 있습니다. 홍의영 글의 마지막에 '유한지가 그 일을 성대하다고 칭송하는데 마치 목격한 듯했다.[俞綺園子盛稱其事如目擊焉]'라고 쓰여 있습니다. 김홍도와 함께 와서 홍의영에게 글을 부탁하며 계회 내용을 설명한 사람이 바로 유한지였던 것입니다. 이를 보면 유한지는 김홍도가 주문받는 일에 상

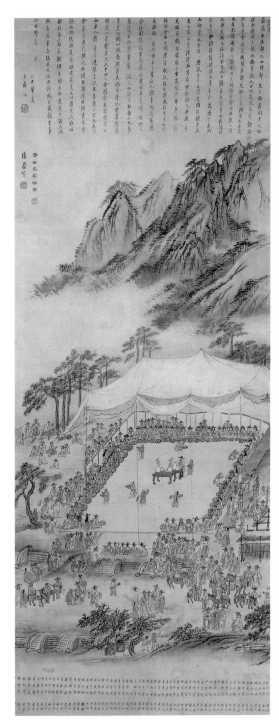

기로세련계도
김홍도, 1804년,
견본담채, 137×53.3cm,
개인 소장

당히 깊이 관여한 것으로 보입니다.

유한지와 홍의영은 김홍도와 가까이 지내기도 했지만 이인문을 위해서는 화제를 거의 대필하다시피 했습니다. 간송미술관에 전하는 이인문 화첩《한중청상첩(閒中淸賞帖)》은 화제 전부를 홍의영과 유한지가 썼습니다. 이 화첩 그림 열네 점 가운데 시의도는 다섯 점이고 나머지는 홍의영의 화평이 적힌 그림입니다. 시의도는 두보 시 네 수와 원나라 담소의 시 한 수를 그린 것입니다.

〈나한문슬(羅漢捫蝨)〉은 울창한 솔숲 바위 위에서 나한이 웃통을 벗어부친 채 이를 잡는 모습을 묘사한 그림입니다. 머리카락과 구레나룻, 턱 밑 수염이 깎은 지 오래되어 무성합니다. 미간을 찌푸린 채 손가락을 길게 펼치고 이를 잡는 모습 아래로 '방미호수무주착(厖眉皓首無住着)'이라고 적혀 있습니다. 관지로는 홍의영의 호인 간재의 '간(艮)'만 썼습니다.

이 시는 두보가 읊은 장편 고시 「희위언위쌍송도가(戱韋偃爲雙松圖歌)」의 한 구절입니다. '천하에 몇 사람이 늙은 소나무를 그렸는지, 필굉은 이미 늙고 위언은 젊다.[天下幾人畵古松 畢宏已老韋偃少]'로 이 시는 시작합니다. 두보가 당시 새로 이름을 날리던 위언(韋偃)의 「쌍송도(雙松圖)」를 보고 장난삼아 지은 시입니다. 당 현종 때 필굉(畢宏)은 소나무를 잘 그렸고 위언은 소와 말을 잘 그려 이름났습니다. 두보는 위언이 벽에 그린 말을 보고 시를 지은 적이 있습니다. 「희위언위쌍송도가」는 두보가 소나무 그림을 보고 필굉을 떠올리며 읊은 시입니다. 늙은 소나무를 한참 묘사하다가 이런 내용이 나옵니다.

> 松根胡僧憩寂寞　소나무 뿌리에 이족 스님이 조용히 쉬는데
> 厖眉皓首無住著　짙은 눈썹 흰머리에 아무 집착 없는 듯하네
> 偏袒右肩露雙脚　오른쪽 어깨로 옷 걷어 올리고 두 다리 드러나는데
> 葉裏松子僧前落　솔잎 속 솔방울 스님 앞에 떨어지네

홍의영은 '짙은 눈썹 흰머리에 아무 집착 없는 듯하네.'라는 시구만 가져다 쓴

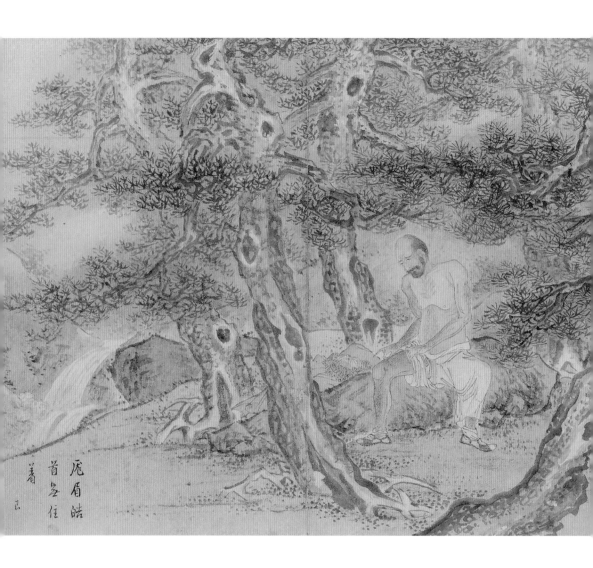

厖眉皓
首多住
着
民

나한문슬 이인문, 《한중청상첩》, 지본담채, 30.8×41.5cm, 간송미술관

것입니다. 나한의 모습이 영락없이 '짙은 눈썹 흰머리'입니다. 시구는 가져다 썼지만 시의 의미와는 조금 동떨어진 느낌이 들지 않을 수 없습니다. 이인문이 서툴렀는가 하면 그렇지는 않습니다.

《한중청상첩》의 또 다른 그림인 〈산촌우여(山村雨餘)〉에는 유한지가 시를 적었습니다. 비 온 뒤 물기에 젖은 산촌 풍경을 그린 솜씨가 김홍도 못지않습니다. 보통 우후(雨後) 풍경하면 먹물을 듬뿍 찍은 붓을 뉘어서 툭툭 찍는 미가(米家) 산수법을 사용하는 게 일반적입니다. 여기서도 먹을 많이 묻힌 큰 점을 앞에 찍고 옅은 먹점은 뒷산 등성이에 찍어 이른바 색채 원근법이라 할 만한 기법을 구사했습니다.

먹 점을 찍기 전에 산과 숲 주변에 번짐 기법으로 연녹색 물감을 칠해 마치 풀과 나무의 녹색이 안개에 녹아든 것처럼 부드럽고 포근한 분위기를 자아냅니다. 수채화 물감을 풀어 놓은 듯 상큼한 분위기는 이인문 그림의 특징이며 강한 인상의 붓터치와 종종 대조를 이뤘습니다. 그러나 여기에서는 부드러운 선으로 일관해 한층 포근합니다. 이인문은 정선만큼이나 점경 인물을 잘 그렸습니다. 나귀 탄 나그네와 동자가 물기를 잔뜩 머금은 동구 밖 숲길을 느릿느릿 걸어가고 있습니다.

〈산촌우여〉 중간 여백에 시구가 있습니다. 예서로 적은 '초옥우여운기습 개문불염호산다(草屋雨餘雲氣濕 開門不厭好山多)'로서 '비 그친 초옥에 비구름 습하니 문 열어 두어라, 산 많이 보이니 좋지 않으냐.'라는 의미입니다. 이렇게 운치 있는 시를 읊은 사람은 원 말기 시인 담소(郯韶)입니다. 시구는 칠언절구 「제화(題畵)」의 일부입니다.

重岡細草覆坡陀　　첩첩 언덕 가는 풀 산비탈을 뒤덮고
風引松花落澗阿　　바람에 날린 송화 가루 골짜기에 떨어지네
草屋雨餘雲氣濕　　비 그친 초옥에 비구름 습하니
開門不厭好山多　　문 열어 두어라, 산 많이 보이니 좋지 않으냐

담소에 대해서는 알려진 것이 별로 없습니다. 1341년 전후에 생존했고 벼슬 없

草屋雨餘
雲案逕不
開門多

好山綺園

산촌우여 이인문, 《한중청상첩》, 지본담채, 30.8×41.5cm, 간송미술관

이 술과 시를 즐기며 살았다고 합니다. 원 4대가인 예찬과 매우 친했고 그림도 잘 그렸습니다.「제화」는 비가 그친 산촌 풍경 그림을 보고 지은 것입니다. 비는 그쳤지만 아직 남은 비구름 사이로 앞산이 바짝 다가온 듯한 게 여간 좋지 않으냐는 뜻입니다. 그림에서도 앞산이 바짝 다가온 것처럼 느껴집니다. 이인문은 앞쪽에 짙은 먹을 구사하고 안개에 슬쩍 가린 마을 뒷산은 엷게 표현해 거리감을 나타냈습니다. 이 정도면 시를 충분히 이해했다고 할 것입니다.

유한지는 김홍도, 이인문 등과 교류하면서 이들의 그림에 글씨 솜씨를 발휘했습니다. 이들의 합작 시의도는 이전에 윤두서나 정선이 주변 인물들과 합작한 것과는 성격이 다릅니다. 유한지와 김홍도, 이인문의 작업은 분업적이고 반복적으로 이뤄졌습니다. 화가나 문인이 모여 운치 있는 여흥을 즐길 때 한 사람은 그림을 그리고 다른 사람은 시구를 적었다고 생각하기는 힘듭니다.

김홍도가 만년에 그린 〈기로세련계도〉도 그렇습니다. 김홍도는 그림을 그린 뒤 '단원이 그리다.[檀園寫]'라고 낙관만 했습니다. 글씨 잘 쓰는 유한지가 예서로 '기로세련계도(耆老世連禊圖)'라고 제목을 적었습니다. 유한지가 그림을 가져가 자세히 설명하자 홍의영이 글을 지어 그림 위쪽에 그 내용을 적었습니다. 주요한 주문 작업에서는 상당히 체계적인 분업이 이뤄졌음을 짐작하게 합니다.

시의도가 유행하면서 수요가 증가하자 합작 형식이 출현해 그림은 그림 전문가가 글씨는 글씨 전문가가 작업했습니다. 그림 수요가 늘어나고 주문 제작 방식이 등장했다는 사실로 시의도 유행과 미술 시장 성립을 연결 지어 볼 수 있습니다. 이 점에 대해서 연구가 더 필요합니다.

2 산정일장, 시대를 풍미하다

'산정일장'은 어디서 왔나

지금까지 여러 작가가 하나의 시로 시의도를 그린 사례를 여럿 소개했습니다. 그러나 조선 시대에 가장 많이 그린 단일 화제(畵題)는 왕유 시 「종남별업」의 시구 '행도수궁처 좌간운기시'가 아닙니다. 이상은 시 「방은자불우」의 '창강백석어초로 일모귀래우만의'도 아닙니다. 훨씬 많은 화가들이 여러 번 반복해서 그린 그림은 '산정일장(山靜日長)' 그림입니다.

산정일장은 시구를 가리키는 말이 아닙니다. 산정일장 그림이란 특정 글을 주제로 그린 그림을 뜻합니다. 그런데 어찌된 영문인지 저자는 이 글에 아무런 제목도 달지 않았습니다. 글 또한 상당히 길어서 이 글을 소재로 그리더라도 화가마다 전체를 한 폭에 그리기도 하고 혹은 여러 단락으로 나누어 그리기도 했습니다. 그래서 같은 글을 소재로 한 그림인데도 산거도, 산정일장도, 산처치자도 등 제목이 제각기 다릅니다. 산거도는 산속에 사는 은자의 삶을 묘사해서 붙은 제목이고 산정일장도와 산처치자도는 글의 부분에서 딴 제목입니다. 따라서 이 그림들을 한데 묶는 말은 따로 없습니다. 여기서는 설명하기 좋도록 산정일장 그림으로 소개하고자 합니다.

제목 없는 글을 쓴 주인공은 남송 시대 문인 나대경입니다. 그는 31세에 진사에 급제해 지방관 참모를 지낸 뒤 귀경해 중앙 관청에서 일했습니다. 그러나 반대파

의 탄핵을 받아 벼슬길을 뒤로 하고 유유자적 옛사람들의 책을 읽거나 유명 인사들과 벗하며 지냈습니다. 가깝게 지낸 사람 중에는 양만리도 있습니다. 김홍도의 참새 그림에 나오는 시를 읊은 사람이지요. 나대경은 이렇게 세속과 거리를 두고 지내면서 여러 책에 적힌 좋은 글을 따로 적어 책으로 엮었습니다. 이때가 1248년이고 책 이름은『학림옥로(鶴林玉露)』입니다.

'학림'은 학이 사는 숲을 말하지만 불교에서는 석가모니가 입적한 사라쌍수 숲을 가리킵니다.『학림옥로』에는 불교에 관한 내용이 거의 없습니다. 따라서『학림옥로』는 학이 사는 숲처럼 그윽하고 깊은 글, 옥과 이슬처럼 맑고 깨끗한 글을 모은 책이라고 생각할 수 있습니다. 나대경은 이 책에 멀리 진한 시대부터 육조, 당을 거쳐 송에 이르기까지 이름난 문인의 글이나 시를 모아 적고 간혹 자신의 생각을 추가해 적었습니다.

이 가운데「병편(丙篇)」권4에 실린 글이 조선 후기 화가들이 앞다퉈 소재로 삼은 문제의 글입니다. 이 글은 다른 것과 마찬가지로 제목이 없습니다. 권4의 중간쯤 행이 바뀌며 '당자서시운 산정사태고 일장여소년(唐子西詩云 山靜似太古 日長如少年)'으로 글이 시작합니다. '당자서의 시에 고요한 산은 태고와 같고 긴 해는 한 해와 같다는 구절이 있다.'라는 뜻입니다. 시작할 때는 당자서 시를 인용했지만 이후에는 자신이 은거한 이야기와 소감 등을 적었습니다.

당자서는 북송 시인 당경(唐庚, 1070~1120)을 가리킵니다. 자서는 당경의 자입니다. 자세한 이력은 전하지 않으나 당경은 25세에 진사가 되어 북송 말기인 휘종 때 중앙 관리가 됐습니다. 이후 재상의 눈에 띄어 출세를 거듭했으나 재상이 몰락하면서 당경도 혜주로 유배됐습니다. 그 후 재기에 성공했지만 크게 현달하지 못한 채 세상을 떠났습니다. 당경은 시를 잘 지었고 가도처럼 며칠씩 고심하면서 고쳐쓰기를 반복했습니다. '취해 잠들다.'라는 뜻의「취면(醉眠)」이 당경의 대표작입니다. 조용한 거처에서 맞이하는 늦봄의 정취를 손에 잡힐 듯 묘사했습니다.

山靜似太古　조용한 산은 태고와 같고

日長如小年　　긴 해는 한 해와 같네

餘花猶可醉　　피고 남은 꽃들은 술 벗할 만하고

好鳥不妨眠　　새소리도 잠을 막지 못하네

世味門常掩　　세상일 어두워 밤낮 문 닫아걸으나

時光簟已便　　시절은 이미 돗자리가 편할 때

夢中頻得句　　꿈속에서 좋은 구 자주 얻어도

拈筆又忘筌　　붓 잡으면 다시 잊어버리네

시는 자연에 파묻혀 사는 편안함과 무욕을 다뤘습니다. 그런 생활 속에서 애써 시를 쓰고자 하는 욕심마저 버렸다는 심경을 읊었습니다. 나대경이 「취면」의 첫 번째 연만 인용한 까닭은 시의 다음 내용이 나대경의 은거 생활과 비슷했기 때문이라고 여겨집니다. 나대경은 이 시를 인용한 후 산속 깊이 살면서 욕심 없이 자연과 벗하고, 때로는 책을 읽고 촌로와 담소를 즐기는 자신의 생활에 대해 썼습니다. 이런 생활은 왕유의 시에서도 보았듯이 중국 문인이면 으레 꿈꾸고 동경한 탈속(脫俗)의 핵심이기도 합니다. 조선 시대 문인들이 나대경의 글을 좋아하고 조선 화가들이 매력을 느껴 그림으로 그린 까닭도 바로 여기에 있다고 하겠습니다. 나대경의 산정일장은 총 10단으로 이뤄져 있습니다.

唐子西詩云 山靜似太古 日長如小年。

당자서의 시에 '조용한 산은 태고와 같고 긴 해는 한 해와 같다.'라고 읊었다.

余家深山之中 每春夏之交 蒼蘚盈堦 落花滿徑。門無剝啄 松影參差 禽聲上下 午睡初足。

내 집은 깊은 산속에 있어 매년 봄여름이 바뀌면 푸른 이끼가 댓돌에 가득하고 떨어진 꽃이 정원에 수북하다. 문 두드리는 사람 없어 소나무 그늘이 들쭉날쭉한 가운데 새소리 위아래서 지저귀면 이에 낮잠을 즐긴다.

旋汲山泉 拾松枝 煮苦茗啜之。隨意讀 周易 國風 左氏傳 離騷 太史公書 及陶杜
詩 韓蘇文數篇。

산골 샘물 긷고 소나무 가지 주워 쓴 차를 달여 마시고는 생각나는 대로『주역』,『국풍』,『좌씨
전』,『이소』,『태사공서(사기)』와 도연명과 두보의 시, 또 한유와 소식의 문장을 읽기도 한다.

從容步山徑 撫松竹 與麋犢共偃息於長林豐草間。坐弄流泉 漱齒濯足。

한가롭게 산길 걷고 소나무와 대나무를 쓰다듬으며 새끼 사슴, 송아지와 함께 풀이 무성한
숲속 가운데 누워 쉬기도 한다. 흐르는 샘에 앉아 물놀이를 하고 양치를 하기도 발을 씻기
도 한다.

既歸竹窗下 則山妻稚子 作筍蕨 供麥飯 欣然一飽。

그리고 죽창 아래로 돌아오면 산골 아내와 어린 자식이 죽순과 고사리 반찬을 만들어 보리
밥을 내오니 흔쾌히 배불리 먹는다.

弄筆窗間 隨大小作數十字 展所藏法帖 墨跡 畫卷縱觀之。興到則吟小詩 或草
玉露 一兩段。再烹苦茗一杯。

창문 아래에서 장난삼아 붓을 들어 큰 대로 작은 대로 수십 자를 써 보고 가지고 있는 법첩,
묵적, 화권을 펼쳐 마음대로 보기도 한다. 흥이 나면 시도 한 줄 읊조리고 이 책『학림옥로』
도 한두 단락 초고를 써 본다. 다시 쓴 차 한 잔을 달여 마신다.

出步溪邊 邂逅園翁溪友 問桑麻 說粳稻 量晴校雨 探節數時 相與劇談一餉。

물가로 나가 농원 노인과 벗을 만나 뽕나무, 삼배 작황을 묻고 메벼, 찰벼 이야기도 하고 맑
은 날과 비 오는 날을 헤아리며 절기와 시절을 따지면서 실컷 이야기한다.

歸而倚杖柴門之下 則夕陽在山 紫綠萬狀 變幻頃刻 恍可人目。牛背笛聲 兩兩來
歸 而月印前溪矣。

돌아와 사립문 앞에 지팡이를 걸쳐 두면 이미 뒷산에 석양이 걸리고 만물이 붉게 물들며 시시각각 변화하니 가히 눈이 황홀하다. 소 잔등에 울리는 피리 소리 나란히 돌아오면 높이 뜬 달이 앞 개천을 비춘다.

味子西此句 可謂妙絶。然此句妙矣 識其妙者蓋少。彼牽黃臂蒼 馳獵於聲利之場者 但見袞袞馬頭塵 匆匆駒隙影耳 烏知此句之妙哉。

당경의 시구를 음미하니 가히 절묘하다 하겠다. 그러나 이 구절이 오묘한들 그 오묘함 아는 자가 대개 적을 것이다. 저 누런 개나 푸른 매를 이끌고 명예나 이익 있는 곳에서 사냥이나 하는 자들은 쉬지 않고 달리는 말 머리에서 황망히 세상의 겉만 볼 뿐 어찌 이 구절의 오묘함을 알겠는가.

人能眞知此妙 則東坡所謂 無事此靜坐 一日是兩日 若活七十年 便是百四十 所得不已多乎。

사람이 진정 절묘함을 알고자 한다면 동파가 읊은 '일 없이 조용히 앉아 있으면 하루가 바로 이틀이니, 만일 70년을 산다면 곧 140년을 산 게 되리니.'를 얻는 것이니 어찌 소득이 많지 않겠는가?

동파는 소식의 호입니다. 제10단에 보이는 "동파가 읊은" 글귀는 소식이 광동에 있을 때 지은 「사명궁양도사식헌(司命宮楊道士息軒)」의 일부입니다. 소식은 세상사에 뒤섞이지 않고 조용히 지내면 삶을 두 배로 누릴 수 있다고 읊었습니다. 덧붙여 '황금은 언제 만들어지는가, 흰머리가 밤낮으로 생기는데. 삼천 년을 눈 뜨고 있어도 달리는 말이 문틈을 지나는 것만큼 빠르네.[黃金幾時成 白髮日夜出 開眼三千秋 速如駒過隙]'라고 했습니다. 소식은 빠르기만 하고 무상한 세월 속에서 내면을 돌보는 일을 게을리하지 말아야 한다고 했습니다. 소식의 이 시와 나대경의 『학림옥로』의 산정일장 글이 서로 안팎을 이루고 있습니다.

누구나 사랑한 숲속 선비의 삶

조선에 나대경의 『학림옥로』가 언제 전해졌는지는 알 수 없습니다. 반면 이 책의 '당자서시운(唐子西詩云) 편'이 그림과 함께 전해진 시기는 알려져 있습니다. 선조 말 1606년 주지번이 명나라에서 가져온 《천고최성첩》의 사본 《중국고사도첩》에 〈학림옥로도〉가 들어 있습니다.

'학림옥로도'라고 부르는 까닭은 그림 속에 '학림옥로'라고 쓰여 있기 때문입니다. 글은 '당자서시운'으로 시작해 '소득불이다호(所得不已多乎)'로 끝나 당자서시운 편의 내용과 일치합니다. 따라서 이 그림은 당자서시운 편 전체를 한 장에 그린 것이 됩니다.

개울가에 운치 있는 바위 사이로 아담한 초옥이 있고 집 뒤로는 대숲이 울창합니다. 집 안에는 문인이 책상에 비스듬히 몸을 기댔습니다. 돌다리가 놓인 개울에는 고사 두 사람이 석장을 짚고 초옥으로 가는 중입니다. 그림만 보고서는 그림과 문장의 내용이 일치하는지 정확하게 알 수 없습니다. 다만 주위에 소나무와 대나무가 울창한 가운데 산자락과 물이 이어지는 곳에 조촐한 집을 마련하고 때때로 책을 펼쳐 시를 읊다가 친구의 방문을 받는 운치 있는 모습은 글대로 그렸다고 할 만합니다.

이렇게 〈학림옥로도〉가 조선 사대부의 관심을 끌 때 『학림옥로』도 조선에 들어온 흔적이 있습니다. 주지번이 《천고최성첩》을 가져왔을 때 『홍길동전(洪吉童傳)』의 저자 허균(許筠)은 주지번의 접대를 맡은 유근(柳根)의 종사관이었습니다. 주지번은 허균과 문학적으로 통했던지 귀국하면서 허균에게 『와유록(臥遊錄)』과 『옥호빙(玉壺氷)』 등 중국 문인들의 취미 생활에 관한 책을 주고 갔습니다. 허균은 상당한 독서가이자 장서가였습니다. 허균의 장서는 조선 중기에 중국 서적이 대량 유입된 사정을 보여 주는 사례로도 자주 언급됩니다. 주지번과 만난 뒤 허균은 1614년과 그 이듬해에 사신으로 북경에 가서 서적 4,000여 권을 구해 왔습니다. 이때 구해 온 책은 문인들의 기록에도 자주 등장할 뿐만 아니라, 허균이 나중에 『한정록(閑情錄)』을 짓는 데도 큰 도움이 됐습니다.

羅鶴林曰唐子西詩云山靜似太古日長如少年余家深山
之中春夏之交蒼苔盈階落花滿徑門無剝啄松影參
差禽聲上下午睡初足（掬吸山泉拾松枝煮苦茗啜之
畫意讀周易國風左氏傳離騷太史公書及陶杜詩韓
蘇文數篇從容散步山迸撫松竹與麛鹿共偃息於
長林豐草間坐弄流泉漱齒濯足旣歸竹窗下則山
妻稚子作筍蕨供麥飯欣然一飽弄筆窗間隨大小
作數十字展所藏法帖筆迹畫卷縱觀之興到則吟
小詩或草玉露一兩段再煮苦茗一盃出步溪邊邂逅
園翁溪友問桑麻說秔稌量晴校雨探節數時興劇談
一餉歸而倚杖柴門之下則夕陽在山紫綠萬狀變幻頃
刻恍可人目牛背笛聲兩兩來歸而月印前溪矣味子西
此句可謂妙絕然識其妙者蓋少彼牽黃臂蒼
馳鶩於聲利之場者但見袞袞馬塵烏知此
句之妙哉人能真知此句之妙則東坡所謂無事此靜坐一日
是兩日若活七十年便是百四十兩得不已多乎

학림옥로도 작자 미상, 《중국고사도첩》, 1670년, 저본채색, 그림 27×30.7cm·글씨 27×25.7cm, 선문대학교 박물관

『한정록』이란 한가한 마음을 기록한다는 뜻입니다. 허균은 문인이 이상으로 여기는 은거 생활에 꼭 필요한 내용을 여러 책에서 뽑아 이 책에 기록했습니다. 독서평과 시평을 기록했고 문인에게 필수적인 섭생, 술, 꽃 가꾸기 등 열여섯 가지 주제를 다루었습니다. 『세설신어(世說新語)』, 『옥호빙』, 『몽계필담(夢溪筆談)』, 『와유록』 등 여러 중국 책에서 내용을 선별했습니다. 『학림옥로』에서 인용한 내용도 여덟 군데나 보입니다. 그 가운데 하나가 '당자서시운'으로 시작하는 글입니다. 《천고최성첩》 사본이 유행한 17세기 초에 이미 『학림옥로』에 대한 관심이 조선 사대부들에게 매우 높았다는 것을 알 수 있습니다. 이렇게 전해진 나대경의 『학림옥로』는 18세기에 문인 취향이 중인 사회까지 확산되는 분위기에 편승했습니다. 이를 상징적으로 시각화한 산정일장 그림의 수요가 크게 늘어난 것입니다.

현재 전하는 산정일장 그림 가운데 시기가 가장 이른 것은 정선이 그린 것으로 전하는 〈산처수반도(山妻修飯圖)〉입니다. 대나무 숲으로 둘러싸인 집에 선비가 책상 앞에 앉았고, ㄱ자로 꺾인 부엌에서는 누군가 부뚜막에 음식을 준비하고 있습니다. 이 그림이 산정일장 그림이라는 사실을 말해 주는 것은 정선이 쓴 '산처수반(山妻修飯)'이란 제명입니다. '산골 처자가 밥을 짓는다.'라는 장면은 당자서시운 편 제5단에 등장할 뿐 다른 중국 고사나 일화에는 나오지 않습니다.

〈산처수반도〉는 《천고최성첩》에 수록된 그림과는 다른 특징을 보입니다. 〈산처수반도〉는 《천고최성첩》 그림과는 달리 글의 일부를 따 그렸습니다. 중국에서도 원나라 때부터 산정일장 그림을 그렸지만 대개 글 전체를 한 장면으로 그렸습니다. 중국에서 처음으로 글을 단락별로 나누어 그린 사람은 명 중기 직업 화가인 구영입니다.

정선의 산정일장 그림으로 알려진 것은 이것뿐입니다. 속단하기 어렵지만 정선이 장편 시를 가지고 연작을 자주 그린 것을 고려하면 이 역시 연작의 일부였을 가능성이 다분합니다. 그러나 〈산처수반도〉가 중국에서 전래된 구영 계통을 따른 것인지 정선의 독자적인 발상에 의한 것인지는 알 길이 없습니다.

〈산처수반도〉에서 또 하나 주목할 것이 제명입니다. 정선은 '산처수반'이라고

산처수반도
정선, 견본담채,
22×15cm, 개인 소장

적었으나 이 글귀는 『학림옥로』에는 없습니다. 이 네 글자는 정선이 『학림옥로』
당자서시운 편 제5단을 압축해 지은 것입니다. 이렇게 그림에 네 자로 된 제명을
쓰는 방식은 조선 후기에 정선으로부터 시작했다고 할 수 있습니다.

산정일장 그림이 정선의 다음 세대로 이어지면 당자서시운 편의 한 단락이 그
림에 그대로 인용되는 경향이 보입니다. 이런 형식의 산정일장 그림을 가장 먼저
그린 사람은 정선의 제자 김희겸입니다. 김희겸은 당자서시운 편을 단락별로 나
누어 그린 여섯 점을 화첩으로 묶었습니다. 네 글자 제명을 버리고 당자서시운 편
각 단락의 첫 구절을 그대로 화제로 썼습니다. 시의도를 그릴 때 유명 시구를 그
대로 옮겨 적는 것과 동일한 방식입니다.

화첩의 두 번째 그림인 〈산처치자(山妻稚子)〉를 보면 계곡에 세운 큰 누각에 선비
가 사방관을 쓰고 책상에 기대어 물가를 바라보고 있습니다. 그 옆에 어린 동자가
쟁반에 음식을 들고 서 있습니다. 큰 나무를 사이에 두고 왼쪽 별채에서는 여인네
가 상에 항아리와 그릇을 펼쳐 놓고 부엌일을 하고 있습니다.

산처치자 김희겸, 1754년, 지본담채, 37.2×29.5cm, 간송미술관

먹 선 두 줄로 나무줄기를 그리고 먹 점을 찍어 나무를 그린 것이나, 담채를 살짝 칠한 뒤 가는 선으로 주름을 나타내고 그 위에 다시 점을 찍어 산을 그린 것은 스승 정선에게 물려받은 화풍입니다. 좁은 실내에 있는 인물인데도 팔을 괴거나 쟁반을 받쳐 든 모습을 섬세하게 나타낸 것도 꼼꼼하고 정밀한 그림에 능한 정선에게 배운 솜씨라 하겠습니다. 왼쪽 여백에는 '산처치자 작순궐 공맥반(山妻稚子 作筍蕨 供麥飯)'이라고 썼습니다. 당자서시운 편 제5단 그대로입니다.

〈적성래귀(篴聲來歸)〉는 휘영청 달 밝은 물가 풍경을 그린 것입니다. 둥그런 달이 조용히 수면에 내려앉고 산자락을 따라 나 있는 길에는 소를 탄 채 피리를 부는 목동이 보입니다. 흙다리 이쪽에서는 고사가 서서 풍광을 즐기고 있습니다. 화제와 낙관으로 '적성양양래귀(篴聲兩兩來歸)'와 '갑술모춘재초진임소사불염자(甲戌暮春在椒鎮任所寫不染子)'를 썼습니다. 낙관은 '갑술년(1754년) 음력 3월 초진 임지에서 불염자 그리다.'라는 뜻입니다. 도화서 화원이던 김희겸은 숙종 어진을 모사하고 정성왕후 국장도감 등 여러 궁중 회사(繪事)에 참여한 공로로 지방 관직을 제수받았습니다. 초진은 김희겸이 첨사로 근무한 황해도 풍천부의 초도진를 가리킵니다.

화제에서 '적성'은 피리 소리를 말합니다. '적(篴)'은 피리를 뜻하는 '적(笛)'의 옛 글자입니다. '적성양양래귀(篴聲兩兩來歸)'는 당자서시운 편 제8단에 보이는 구절입니다. 김희겸은 이 단락 일부만 적었지만 그림에서는 소 잔등에서 울리는 피리 소리와 높이 뜬 달이 개천을 비추는 모습까지 그렸습니다.

산정일장 전문가

정선이나 김희겸이 산정일장 그림을 주문받아 그렸는지는 알 수 없습니다. 다만 한 폭만 그린 것이 아니라 단락을 나누어 여럿 그린 점에서 산정일장 그림이 인기가 높았음을 짐작할 뿐입니다. 산정일장 그림에 대한 관심을 그림 주문으로 연결시켜 산정일장 전문가로 활동한 화가가 이인문입니다. 이인문은 김희겸과 마찬가지로 글을 단락으로 구분해 화폭에 각 단락을 담았습니다. 김희겸으로부터 한발

적성래귀 김희겸, 1754년, 지본담채, 37.2×29.5cm, 간송미술관

더 나아가 당시로서는 가장 큰 화면이라 할 수 있는 병풍으로 구현했습니다. 이 무렵 병풍은 일반적으로 테두리가 없어 펼치면 한 폭으로 이어지는 연결 병풍이었습니다. 오늘날로 치면 수백 호짜리 대형 그림입니다. 당시로서는 엄청난 규모였습니다.

이인문은 산정일장 병풍을 수도 없이 제작한 것으로 추측합니다. 남아 있는 이인문의 산정일장 그림 병풍이 다섯 틀에 이른다는 사실이 이 추측에 신빙성을 더해 줍니다. 산정일장 병풍은 국립중앙박물관에 두 틀, 간송미술관에 두 틀, 개인에게 한 틀이 전합니다. 그 외에 병풍에서 분리된 것으로 보이는 낙폭 역시 선문대학교 박물관에 전합니다. 현재 전하는 병풍 다섯 틀 가운데 두 틀에 유한지가 예서로 쓴 화제가 있습니다.

이인문이 그린 산정일장 병풍 가운데 상태가 가장 좋은 것은 개인이 소장한 작품입니다. 이 병풍 제4폭을 보면 당자서시운 편 제5단을 그렸습니다. 여기서도 울창한 수림으로 둘러싸인 산간 초옥에 선비가 앉아 있습니다. 주변에 꽃도 피었습니다. 여인네는 등장하지 않습니다. 오동나무 아래에 동자가 부채를 부치면서 차를 준비하는 중입니다. 그 위에 유한지가 예서로 '기귀산창하 즉산처치자작순궐 공맥반 흔연일포(旣歸山窓下 則山妻稚子作筍蕨 供麥飯 欣然一飽)'라고 썼습니다. 원문의 '죽(竹)'이 '산(山)'으로 바뀌었습니다.

이 병풍의 맨 마지막 폭인 제8폭을 보면 멀리 있는 산 위로 달이 보입니다. 그 아래로 저녁 안개에 감싸인 평화로운 마을이 있고 더 앞쪽에는 은자의 집인 듯한 초옥이 지붕만 드러내고 있습니다. 물가에는 석장 짚은 고사가 발걸음을 멈추고 무언가를 바라보고 그 옆에 보퉁이를 멘 동자가 서 있습니다. 산모퉁이에는 소를 타고 피리를 부는 목동이 보입니다. 또 다른 목동은 멀리 다리 위를 건너는 중입니다. 이 그림의 화제도 유한지가 예서로 썼습니다. 당자서시운 편 제8단의 '우배적성 양양래귀 이월인전계의(牛背篴聲 兩兩來歸 而月印前溪矣)'입니다. 이 글을 쓴 뒤에 기원 유한지는 '기원이 썼다.'라며 '기원서(綺園書)'라고 적었고 화가 이인문도 행서로 '고송유수관도인 이문욱사(古松流水館道人李文郁寫)'라고 적었습니다. '문

산처지자 이인문, 《산정일장도병》, 견본담채, 116×48cm, 개인 소장
적성래귀 이인문, 《산정일장도병》, 견본담채, 116×48cm, 개인 소장

욱(文郁)'은 이인문의 자입니다. 그림과 화제를 따로 작성했다는 사실을 분명히 알수 있습니다.

미술 시장이 이 시대에 서서히 생겨나고 있었습니다. 오늘날처럼 화랑이 있는 것은 아니었지만 사람들은 즐기고 싶은 주제를 이름난 화가에게 주문했습니다. 그런 와중에 산수화로 이름난 이인문에게 인기 화제인 산정일장 그림 주문이 몰린 것입니다. 이인문이 그림의 격을 높이기 위해 글씨로 유명한 유한지에게 글을 의뢰했다고 추측됩니다. 이런 사실을 확대해 보면 시의도를 그릴 때 제3자가 시구를 적는 일 역시 주문 제작이나 미술 시장을 전제로 한 방식이라고 생각할 수 있습니다. 유행이 먼저인가, 그림 수요 증가가 먼저인가는 쉽게 말할 수 없습니다. 분명한 것은 시의도나 산정일장 그림 모두 18세기 중반 들어 그림 수요와 문학에 대한 이해가 갑자기 늘면서 생겨난 새로운 현상이라는 점입니다.

이인문 이외에 상당수의 화가들이 이 화제를 다뤘습니다. 그런데 이상한 점은 당시 최고 화가인 김홍도는 산정일장 그림을 전혀 그리지 않았다는 사실입니다. 절친한 친구 이인문을 위해 김홍도가 산정일장 그림을 이인문의 '전문 분야'라고 인정하고 이인문에게 양보한 것이 아닌가 짐작할 따름입니다.

이인문 이후 산정일장을 그린 사람은 직업 화가 소당(小塘) 이재관(李在寬, 1783~ 1839)입니다. 이재관은 강세황의 손자 강이오(姜彛五)의 초상을 그릴 정도로 강세황 그룹 화가들과 가까웠습니다. 이 때문인지 이재관의 그림에서 김홍도의 화풍이 강하게 느껴집니다. 이재관이 그린 산정일장 그림 가운데 병풍에서 떨어져 나온 낙폭 네 점이 남아 있습니다.

〈오수도(午睡圖)〉는 큰 소나무가 둘러싼 별채에서 책을 잔뜩 베고 길게 누운 선비가 낮잠을 즐기는 모습을 그린 그림입니다. 차를 달이는 동자가 쭈그려 앉았고 학도 한 쌍 서 있습니다. 소나무나 동자 앞 바위 벼랑에서 김홍도의 필치가 물씬 풍깁니다. 위쪽에 당자서시운 편 제2단인 '금성상하 오수초족(禽聲上下 午睡初足)'을 썼습니다. '새소리 위아래서 지저귀면 이에 낮잠을 즐긴다.'라는 뜻입니다.

〈전다도(煎茶圖)〉에도 차 달이는 동자가 등장하지만 이번에는 선비가 책상을 마

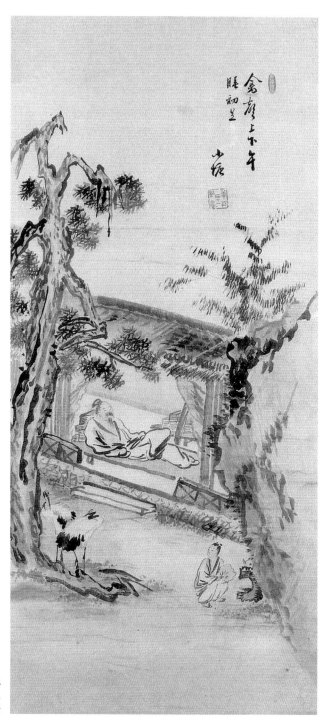

오수도
이재관, 지본담채,
122×56cm, 삼성미술관 리움

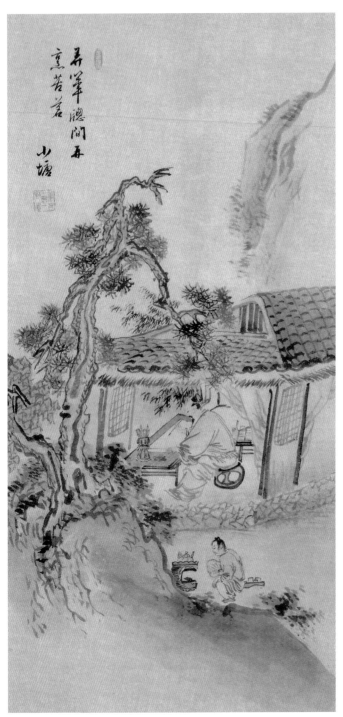

전다도
이재관, 지본담채,
120×56cm, 개인 소장

주하고 붓을 들고 있습니다. 소나무, 동자, 선비가 있는 별채 등 구성은 비슷합니다. 위쪽 글귀는 '농필창간 재팽고명(弄筆牕間 再烹苦茗)', '창가에서 장난삼아 붓을 들다가 다시 쓴 차를 달이다.'입니다. 일부러 그랬는지는 알 수 없으나 당자서시운 편 제6단의 내용을 줄여 적었습니다. 인물 중심 구도와 활달한 필치가 특징인 이재관의 산정일장 그림이 큰 인기를 끌었을 것입니다. 이재관을 제외하면 산정일장 주제를 그리면서 인물을 이토록 화면 앞으로 끌어당긴 화가는 없습니다.

신선 여암과 김홍도의 오기 편력

18세기 들어 과거 지망생이 폭발적으로 늘고 지식과 정보에 대한 관심이 전에 없이 높아졌습니다. 그러나 조선에는 이러한 지식과 정보를 체계적으로 저장·축적·전파·전달하는 시스템이 부족했습니다. 지식 전달의 중추라 할 수 있는 서점이 본격적으로 출현하지 않았습니다. 금속 활자를 일찍 발명했지만 금속 활자는 서적의 대량 생산과는 무관했습니다. 당시의 인쇄는 여전히 목판으로 이뤄졌고 한번에 찍어 내는 책 부수도 소량에 불과했습니다.

　서점이 존재하지 않았기 때문에 책의 유통은 책쾌(冊儈)라는 전문 거간꾼이 도맡아 했습니다. 이들은 책을 보따리에 짊어지고 다니면서 책을 구하는 사람과 팔려는 사람 사이에 다리를 놓아 주었습니다. 이 일을 하기 위해 책쾌에게는 책에 대한 지식이 필요했기 때문에 상당한 지식으로 주변 문인들에게 인정을 받은 책쾌도 나타났습니다. 그 가운데 조생(曺生)은 문인들 사이에서 글 실력을 인정받은 책쾌였습니다. 정약용(丁若鏞)도 조생의 단골이었던지 그에 대해 "구류, 백가의 서책에 대해 제목과 의례를 모르는 것이 없고 술술 이야기하는 품이 박학군자와 같다."라는 평을 했습니다.

　하지만 책쾌가 짊어지고 다니는 책의 양에는 한계가 있었습니다. 당연히 책쾌를 통한 책의 유통은 제한적이어서 책은 귀하고 값이 만만치 않았습니다. 그래서

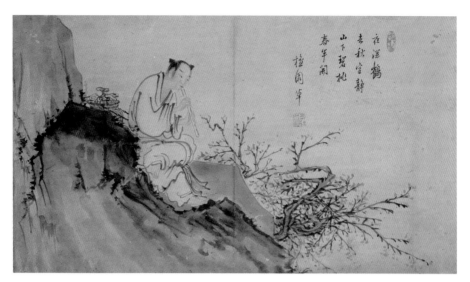

선동야적도 김홍도, 지본담채, 31.8×56.1cm, 국립중앙박물관

고안한 방법이 필사(筆寫)였습니다. 손으로 일일이 베껴 자신만의 책을 만들었던 것입니다. 여유 있는 집에서는 정서(淨書)만을 전문으로 하는 사람을 두기도 했습니다. 여러 사람이 달라붙어 읽고 교정해 출판하는 방식과 달라서 오자와 탈자가 생기지 않을 수 없습니다. 따라서 필사는 지식·정보의 불완전한 축적과 유통 방식입니다. 실제로 시의도에 인용된 시구에서 한두 글자가 잘못 적힌 사례는 수도 없이 많습니다.

한두 글자 틀리는 일을 예사로 여긴 화가가 김홍도입니다. 기록에 따르면 김홍도는 너글너글하고 작은 일에 구애받지 않는 성격이었다고 합니다. 1804년 섣달 그믐에 동갑내기 친구 이인문, 박유성과 둘러앉아 술을 마실 때 김홍도는 이인문이 그린 그림에 왕유의 시 「종남별업」을 적으면서 순서를 뒤죽박죽으로 만들었습니다. 이 정도는 애교로 봐 줄 수도 있지만 다소 심한 일을 저지르기도 했습니다.

풍류 넘치는 김홍도는 젊어서부터 음악에도 관심이 많았습니다. 김홍도의 그림 속에는 피리나 퉁소가 자주 등장합니다. 또한 화조화에도 특기를 보여 대나무와 매화를 잘 그렸습니다. 〈선동야적도(仙童夜笛圖)〉는 이 두 가지를 함께 그린 그림입니다.

야트막한 언덕에 총각머리를 한 소년이 반가부좌로 앉아 피리를 불고 있습니다. 옆에는 매화나무 가지가 뒤엉켜 있습니다. 뒤쪽 바구니에는 소년이 캔 것으로 보이는 영지가 삐죽 고개를 내밀었습니다. 그림만 봐서는 선동이 무슨 곡조를 부는지 짐작하기 힘듭니다.

오른쪽 여백에 시구가 있습니다. '야심학거추공정 산하벽도춘반개(夜深鶴去秋空靜 山下碧桃春半開)', '깊은 밤 학이 날아간 뒤 가을 하늘 조용하기만 하고 산 아래 벽도화는 봄 날씨에 반이나 피었다.'입니다. 벽도나무는 복숭아나무의 한 종류로 흰 꽃이 아름다운 관상수입니다. 일설에는 벽도나무가 신선이 사는 곳에 자라는 복숭아나무라고도 합니다.

〈선동야적도〉에 적힌 시에는 이상한 데가 있습니다. 앞에서는 학이 날아간 때를 가을이라고 했는데 다음 구에서는 봄이 왔다고 했습니다. 앞뒤 시구 사이에 계절이 반년씩이나 왔다 갔다 하는 것은 지나쳐 보입니다. 김홍도가 서로 다른 시에서 시구를 뽑아 그림에 적으면서 일어난 일입니다.

'야심학거추공정'은 당나라 여암(呂巖, 796?~?)의 「제전주도사장휘벽(題全州道士蔣暉壁)」의 세 번째 구입니다. 제목은 '전주 도사 장휘의 벽에 쓰다.'라는 뜻입니다. 여암은 본명보다 동빈(洞賓)이라는 자가 더 유명합니다. 신선계에 이름을 올려 팔선(八仙) 가운데 한 사람으로 꼽히는 여동빈이 바로 여암입니다.

여암은 관리 생활에 싫증이 나서 주막에서 만난 도사에게 예를 올리고 가르침을 청했습니다. 도사는 팔선 가운데 종리권(鍾離權)이었습니다. 종리권이 재물과 색에 관해 문제를 열 가지 냈고 여암은 이 시험을 통과해 신선이 됐다고 전합니다. 여암은 송대 이후 중국에서 관우(關羽)만큼 인기가 높아서 전진교에서는 교조로 꼽을 정도였습니다.

여암이 특히 검선(劍仙)으로 추앙받는 까닭은 득도한 이래 수련하는 과정에서 검술 명인인 화룡진인(火龍眞人)에게 천둔검법(天遁劍法)을 전수받았기 때문입니다. 천둔검법으로 베면 욕심으로 안달복달하는 마음, 탐진(貪嗔)을 끊을 수 있고 두 번째로는 애욕을 끊고 세 번째로는 번뇌를 끊을 수 있다고 합니다. 따라서 여암은

그림에서 주로 검객으로 그려집니다. 서생 출신이므로 유생 복장인 난삼(襴衫)을 입고 머리에는 화양건(華陽巾)을 썼으나 등에는 장검을 둘러메고 있습니다.

여암은 시도 잘 지어 『전당시』에는 그의 시가 무려 200수 넘게 실려 있습니다. 「제전주도사장휘벽」도 여기에 실린 시입니다. 이 시에 전하는 이야기가 있습니다. 어느 날 여암이 호남성 전주에 사는 도사 장휘를 찾아갔으나 마침 장휘는 출타하고 없었습니다. 여암은 벽에 「제전주도사장휘벽」을 써 놓고 돌아갔다고 합니다.

醉舞高歌海上山　　그대 해상산에서 술 취해 춤추고 노래 부르며
天瓢承露結金丹　　하늘 표주박에 이슬을 담아 금단을 만드네
夜深鶴透秋空碧　　밤 깊어 학 날아간 가을 하늘은 파랗고
萬裏西風一劍寒　　만 리 서풍에 등에 멘 장검 시리네

김홍도는 이 시의 세 번째 구를 〈선동야적도〉에 가져다 적었습니다. '투(透)'를 '거(去)'로 바꾸고 푸를 '벽(碧)'을 조용할 '정(靜)'으로 바꿔 썼습니다. 의미상 차이는 크지 않아서 웃으면서 이야기할 만한 내용입니다.

김홍도가 〈선동야적도〉에 쓴 두 번째 구인 '산하벽도춘반개'는 당나라 말기 시인 허혼(許渾, 791~854?)의 시구입니다. 허혼은 832년에 진사에 급제해 지방관을 전전했습니다. 그러던 중 젊은 시절 열악한 환경에서 공부하다 얻은 병이 도져 관직에서 쫓겨나는 수모를 겪기도 했습니다. 하지만 이후 재능을 다시 인정받아 태수와 어사를 지낸 뒤 고급 관료로 일생을 마쳤습니다. 『전당시』에 허혼의 시가 몇 수 있는데 김홍도가 그림에 가져온 시 「구산묘(緱山廟)」도 실려 있습니다.

구산묘란 서주 영왕의 아들 왕자 진의 사당을 가리킵니다. 흔히 '왕자 교(王子喬)'라고 불린 진은 총명하고 생황을 잘 불었으며 일찍 죽어 신선이 됐다고 합니다. 진의 생황 소리가 얼마나 빼어난지 봉황의 울음소리 같았습니다. 『신선전(神仙傳)』에 따르면 진은 스승 부악공(浮岳公)을 따라 숭산에 들어가 30년 동안 도를 닦았습니다. 그러던 어느 날 진은 산에서 만난 사람에게 "우리 집에 가서 내가 모월

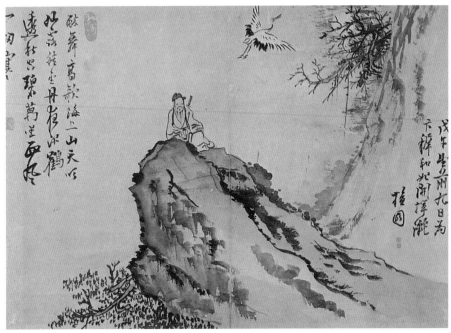

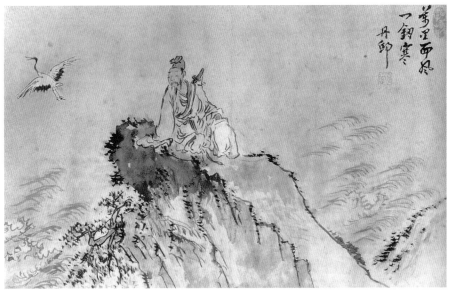

해산선학도 김홍도, 1798년, 지본담채, 29.4×42cm, 개인 소장
검선도 김홍도, 지본담채, 25.5×41cm, 개인 소장

모일에 구산 정상에서 기다리겠다고 전해라."라고 했습니다. 약속한 날 왕자 진은 과연 흰 학을 타고 구산 꼭대기에 나타나 기다리던 가족에게 손을 흔들어 보였습니다. 땅에 내려앉지는 않고 며칠을 떠돌다 그대로 날아갔습니다.

이후 사람들은 왕자 진을 애틋하게 여겨 구산 아래에 그를 기리는 사당을 세웠고 그 사당이 바로 구산묘가 됐습니다. 구산묘는 당나라 시대에 이미 유명해 여러 시인이 이를 소재로 시를 읊었습니다. 허혼도 그 가운데 한 사람입니다.

王子吹簫月滿臺　　왕자의 피리 소리 달빛 비치는 누대에 가득하고
玉簫淸轉鶴裵回　　옥피리 소리 굴러가듯 학도 배회하네
曲終飛去不知處　　곡이 끝나자 학은 어디론가 날아가고
山下碧桃春自開　　산 아래 벽도화만 봄기운에 저절로 피네

허혼은 봄기운에 산 아래 흰 벽도나무 꽃이 '절로 핀다.[春自開]'라고 했는데 김홍도는 한술 더 떠서 '반쯤 벙글었다.[春半開]'라고 했습니다. 서정적 분위기의 대가 김홍도가 시도해 볼 만한 일입니다.

하지만 「제전주도사장휘벽」과 「구산묘」는 백학이 날아가는 장면이 있다는 것을 제외하면 전혀 다른 시입니다. 이유가 무엇인지 알 수 없지만 김홍도는 전혀 다른 시를 하나로 조합했습니다. 두 시구 모두 평소 김홍도가 애송하던 것이 아니었을까 추측할 뿐입니다. 김홍도는 여암의 「제전주도사장휘벽」 시의도를 여러 점 그렸습니다. 〈선동야적도〉에서처럼 '야심학투추공벽'을 쓴 그림도 있고 '만리서풍일검한(萬里西風一劍寒)'을 소재로 그린 그림도 있습니다. 여암이 등에 장검을 멘 그림이 인기가 좋았는지 현재 남은 것만 해도 두 점입니다.

강세황은 김홍도에 대해 쓴 글에서 "풍류가 호탕해 칼을 치며 슬픈 노래를 부를 때마다 강개하여 몇 줄기의 눈물을 흘리고는 했다.[風流豪宕 每有擊劍悲歌之思 慷慨 或泣下數行]"라고 했습니다. 18세기 후반 풍류가들 사이에서는 집 안에 옛 보검을 걸어 놓는 것이 유행이었습니다. 김홍도는 노래를 부를 때 검을 꺼내 들고 방바닥

단원유묵첩 김홍도가 쓴 여암의 「회도인시」

을 두드리며 박자를 맞춘 모양입니다.

김홍도는 여암의 시가 적잖이 마음에 들었는지 한때 시를 직접 베껴 쓰기도 했습니다.《단원유묵첩》에는 탈속한 생활을 읊은 여암의 시가 한 수 있습니다.

西隣已富憂不足　서쪽 이웃은 부자지만 모자라다 걱정하거늘
東老雖貧樂有餘　가난한 동쪽 노인은 가난해도 여유롭네
白酒釀來緣好客　백주를 빚는 것은 좋은 손님의 인연 때문이요
黃金散盡爲收書　황금을 다 쓰는 일은 책을 모으기 위해서네

이 시는 여암이 동림에 은거한 은자 심사(沈思)를 찾아가 읊은 시로 송대에는 「회도인시(回道人詩)」로 알려졌습니다. 문인들이 동경하는 은거 생활의 이상적인 장면이 담겨 있어 송 이래 널리 애송되었습니다. 시가 전해진 것도 북송 시인 소

동정검선 이인문, 지본담채, 30,8×41cm, 간송미술관

식의 문집을 통해서입니다.

김홍도가 여암의 시를 애송하자 주위에서 영향을 받은 듯합니다. 김홍도와 절친했던 이인문도 여암의 시를 가지고 시의도를 그렸습니다. 이인문이 그리고 홍의영이 화제와 시구를 쓴 〈동정검선(洞庭劍仙)〉입니다. 검선은 바닷가 바위에 걸터앉아 있지 않고 거칠게 일렁이는 파도 위에서 장검을 비스듬히 어깨에 걸치고 장삼 자락을 펄럭이며 서 있습니다. 거친 풍랑 저편에는 휘영청 둥근달이 떴습니다.

시구 '낭음비과동정호(朗吟飛過洞庭湖)'를 썼고 낙관으로 '우옹제 고송유수관도인(于翁題 古松流水館道人)'라고 썼습니다. 낙관에 따르면 글을 쓴 사람은 우옹이고 그림을 그린 사람은 고송유수관도인 이인문입니다. 시구는 여암의 또 다른 시의 일부입니다. 이 시에도 전하는 이야기가 있습니다.

송나라 때 등자경(藤子京)이란 중앙 관료가 좌천당해 악양루가 있는 파릉군 태수로 부임해 왔습니다. 등자경은 좌절하지 않고 최선을 다해 끝내 청송을 받았습

니다. 등자경은 여론을 등에 업고 낡은 악양루 보수에 나섰습니다. 완공식을 겸해 성대한 연회를 베풀었는데 그 자리에 화주도사(華主道士)라는 사람이 찾아왔습니다. 화주도사는 긴 수염을 가슴까지 드리우고 등에는 장검을 멨는데 모습이 청아하고 기이해 보통 인물이 아닌 듯했습니다. 등자경은 정식으로 화주도사를 맞이해 담소를 나누고 시를 주고받았습니다.

> 朝遊北海暮蒼梧　아침에 북해에 놀다 저녁에 창오로 가니
> 袖裏靑蛇膽氣粗　소매 속 단검은 담력과 기력이 거치네
> 三醉岳陽人不識　악양루에서 세 번 취했으나 사람들이 못 알아보니
> 郞吟飛過洞庭湖　시나 읊고 동정호를 날아가노라

'창오(蒼梧)'는 창오군을 가리키며 현재의 광동성을 말합니다. '수리청사(袖裏靑蛇)'는 그대로 풀이하면 '소매 속 푸른 뱀'이지만 여암의 다른 일화에 숨은 의미가 있습니다. 악양루가 있는 파릉성 남쪽 백학산에 큰 호수가 둘 있는데, 그곳에 사는 이무기가 인근에 피해를 많이 끼쳤습니다. 그래서 여암이 도술을 부려 이 이무기를 단검으로 만들어 버린 뒤 항상 소매에 넣고 다녔다고 합니다. 따라서 등자경의 연회에 찾아온 화주도사란 다름 아닌 여암을 의미합니다.

이인문은 〈동정검선〉에 여암이 아침에 동해에서 노는 모습을 그렸습니다. 뒤편에 뜬 달은 달이 아니라 동해에 떠오르는 아침 해입니다. 그림 속 도사의 긴 수염이 가슴께에서 흩날리고 있습니다. 그림에 아침 해와 소매 속 단검을 표현한 것은 이인문이 여암의 시구만 읽은 것이 아니라 유래까지 꿰고 있었다는 사실을 말해 줍니다.

이인문 다음 세대인 이방운도 이 시로 〈해상선인도(海上仙人圖)〉를 그렸습니다. 이방운은 평소 클로즈업을 좋아하지 않고 광각 시각을 선호해 여기에도 광각 시각을 적용했습니다. 일렁이는 파도 위로 비스듬히 장검을 멘 도사가 걸어갑니다. 앞에 통소를 부는 동자가 길을 인도하는데 머리 장식이 기묘합니다. 멀리 구름 위

朝遊北海暮蒼
梧神憩青
蛇膽不癃三人
睡陽人不
識朗唫飛下過
洞庭湖
淳栗

玉蕭聲中
海天遠

華山

해상선인도 이방운, 지본담채, 30.1×41cm, 개인 소장

로 악양루가 보이고 한쪽에는 둥근 해가 떠 있습니다. 이방운은 시 두 번째 구에 있는 '담기조(膽氣粗)'의 '거칠 조(粗)'를 '거칠 추(麤)'로 바꿔 썼습니다.

시의도에서 자구를 틀리는 경우는 부지기수입니다. 어디가 잘못됐는지 근거를 알 수 없는 시구도 있습니다. 가령 강세황이 그린 8폭 시의도 《사시팔경도병》 제1폭의 경우입니다. 제1폭에 쓰인 '유수화편과문전(流水花片過門前)'은 출처를 알 수 없습니다. '흐르는 물에 꽃잎 한 조각이 문 앞을 지나간다.'라는 뜻으로 어디선가 본 듯하지만 어디에서도 확인되지 않았습니다. 김홍도 그림은 오기(誤記)도 많지만 이와 같이 출처 불명 구절로도 단연 유명합니다. 출처를 확인할 수 없는 시구인데도 김홍도가 여러 번 반복해 적어 궁금증을 자아내는 구가 있습니다.

김홍도는 화조도의 명수답게 바닷가 바위에 올라앉은 갈매기 그림도 잘 그렸습니다. 바다 한복판에 있는 바위와 새를 그린 그림이 여러 점 전하고 그중 두 점에

창해낭구 김홍도, 지본담채, 23.2×30.5cm, 간송미술관

같은 시구가 적혀 있습니다. 간송미술관에 전하는 〈창해낭구(滄海浪鷗)〉 두 점에는 모두 '왕래유저불승한(往來幽渚不勝閑)'이란 시구가 근사한 필치로 담겨 있습니다. '그윽한 물가를 오고가니 한가로움을 이기지 못하겠구나.'라는 뜻입니다. 이 시구를 적은 그림으로 오리 떼가 한여름 잡초가 무성한 개울을 거슬러 올라가는 그림도 있습니다. 김홍도 제자인 신윤복의 그림에도 이 구절이 등장합니다. 그렇지만 어디서 유래한 시구인지는 밝혀지지 않았습니다.

　김홍도 주변에서 김홍도만큼 출처 불명 시구를 많이 쓴 화가가 제자 신윤복입니다. 신윤복은 풍속화가로 널리 알려져 있지만 산수화도 잘 그렸습니다. 신윤복의 부친 신한평은 규장각에서 자비대령 화원으로 활동하며 김홍도와 가까웠습니다. 신윤복의 그림으로 가장 널리 알려진 것은 《혜원전신첩(蕙園傳神帖)》입니다. 화첩에 실린 서른 점 가운데 화제가 적힌 그림은 열한 점입니다. 이 화첩에 실린 그림에도 출처 불명의 시구가 적혀 있습니다. 시구를 바꿔 쓴 그림도 많습니다.

《혜원전신첩》에 실린 그림 가운데 신윤복이 특별한 의도를 담아 그린 작품이 있습니다. 〈휴기답풍(携妓踏楓)〉입니다. 나지막한 고갯길에 아리따운 기생 하나가 두 사람이 든 가마를 타고 단풍놀이를 가는 중입니다. 기생 옆에 잘 차려입은 한량 하나가 따라갑니다. 슬쩍 불어오는 바람에 펄럭이는 도포 자락 사이로 큼직한 전대 주머니가 힐끗 보입니다. 위쪽에 시구 하나가 적혀 있습니다. '낙양재자지다소(洛陽才子知多少)', '낙양의 재주 있는 사람 다소는 알지만'이라는 뜻입니다. 이 시구에는 신윤복 특유의 비틀기식 유머가 개입되어 있습니다. 당나라 때 왕건(王建)이 읊은 「기촉중설도교서(寄蜀中薛濤校書)」와 관련이 있습니다.

萬裏橋邊女校書	만리교 가까운 곳에 시 잘 짓는 여인
枇杷花下閉門居	비파꽃 아래 문 닫아걸고 살고 있네
掃眉才子知多少	재주 있는 여인 많고 많지만
管領春風總不如	봄바람 다스리며 꼼짝도 않네

설도(薛濤)는 당나라 때 성도에 살던 기생입니다. 원래는 기생이 아니었으나 부친이 일찍 죽자 생계를 위해 기생이 됐다고 합니다. 설도는 총명한 데다 시도 잘 지어 주변에서 그녀를 궁중에서 전적을 관리하던 관리에 빗대며 여교서라고 불렀습니다. 「기촉중설도교서」 첫 번째 행에 나오는 '여교서(女校書)'는 설도를 이르는 말입니다. 설도는 백거이, 원진, 두목, 유우석 등과 시를 주고받았으며 원진과는 특히 친했습니다. 설도의 시는 『당시선(唐詩選)』에도 수록돼 있습니다.

설도에게 수많은 남자들이 몰려들었습니다. 설도는 시에서처럼 문을 잠그고 들어 앉아 잡인들의 출입을 막았습니다. 그러자 설도를 만나려는 문인들이 나뭇잎에 사연을 써서 그녀의 집 앞 도랑물에 흘려보냈다고 합니다. 「기촉중설도교서」세 번째 행의 '소미(掃眉)'는 원래 눈썹을 그려 화장을 한다는 말입니다. 이 시가 나온 이후에는 시 잘 짓는 여인을 가리키는 말이 됐습니다.

기방 출입이 잦았던 신윤복이고 보면 문아한 기생 문화의 원조 격인 설도의 일

휴기답풍 신윤복, 《혜원전신첩》, 지본채색, 28.2×35.6cm, 간송미술관

화를 모를 리 없었을 것입니다. 또한 세 번째 행에서처럼 다방면에 재주 있는 여인을 '소미재자(掃眉才子)'라고 불렀다는 사실도 잘 알고 있었을 것입니다. 하지만 신윤복은 단풍놀이 일행을 그리면서 '낙양의 재주 있는 자는 다소간 알고 있다.'라고 말을 비틀었습니다. 그리고 이 말을 가마를 타고 있는 아리따운 기생이 한 말로 바꾸었습니다.

신윤복의 의도대로 〈휴기답풍〉의 시구를 기생의 말로 풀이해 보면 다음과 같습니다. "당신이 내 앞에서 전대를 보여 주고 있으나 나는 한양의 재주 있는 사람을 많이 알고 있습니다. 그러니 돈 자랑할 생각은 마시어요." '소미재자'의 의미를 알고 있던 한양의 한량들은 시구를 비튼 신윤복의 재치에 박장대소를 하며 웃었을 것입니다.

그림에 시구를 바꿔 적은 일은 시의 이미지를 시각적으로 재현해 즐기려는 시의도 본래의 뜻과는 다소 어긋납니다. 하지만 이 현상은 시의도 시대가 무르익어 그림 속 시구가 새로운 목적과 효과를 찾아가는 과정에서 일어난 일입니다. 시는 그림과의 관계를 통해 액면 그대로의 뜻에서 벗어나 은유나 비유, 풍자의 뉘앙스를 품게 됐습니다.

기방까지 흘러든 시 문화

시의도가 크게 유행한 까닭은 여럿 있지만 그림 보는 재미가 가장 중요한 이유일 것입니다. 조선 중기까지만 해도 그림은 흥미로운 것이 아니었습니다. 이 무렵 그림은 감상의 대상이 아니라 수양의 도구로 여겨졌기 때문입니다. 조선의 건국 주역들은 유교의 예악(禮樂)이 실현되는 이상적인 나라를 수립하고자 했습니다. 예악이 중심이 되는 나라를 이룩하기 위해 집행자이자 실천자인 왕과 사대부는 스스로 인격을 도야하고 심성을 수련해야 했습니다. 이들은 절제 아래 학문을 닦으며 인생 최고의 목표를 도덕적 수양에 두었습니다. 따라서 그림을 보고 즐기는 일을 완물상지(玩物喪志), 숭고한 뜻을 해치는 일이라고 여겼습니다. 한 발짝 양보해

도 그림은 고매한 뜻을 전하는 도구일 뿐이었습니다.

고답적인 생각이 허물어진 계기는 역시 전쟁이었습니다. 임진왜란 때 10만 명군이 조선에 주둔하면서 중국의 새로운 지식과 사상을 전했습니다. 이식은 임진왜란 전후 외교를 담당한 대학자이자 문장가였습니다. 이식의 문집에 이런 글이 있습니다.

余性不解書 由不解故愈不喜。鄕居四壁徒立 不置一帖古跡 反以省事自諉矣。
中年謾讀朱夫子書 見有書畵題跋甚多 始知聖賢據德游藝 不厭賞物有如此者。
而乃其品評之旨 則不惟分別古今雅俗 往往竝擧其人與文 權衡去就。

나는 타고나기를 서예를 몰랐고 그런 이유로 더욱 즐기지 않았다. 고향 집의 네 벽은 다만 서 있을 뿐 옛 글씨 하나 걸지 않았다. 오히려 번거롭지 않아 좋다고 여겼다. 중년 들어 한가하게 주자 선생의 책을 읽던 중 서화에 대한 제발이 매우 많은 것을 보고 비로소 성현께서 덕에 머물고 예에 노닐면서도 사물을 완상하는 일을 싫어하지 않았다는 것을 알게 됐다. 또한 품평하는 뜻이 고금의 우아하고 천한 것을 구별하는 데 있지 않고 때때로 그 사람 됨과 문장을 나란히 거론하면서 거취를 저울질한 것에도 있음을 알게 됐다.

이 글은 이식이 1639년에 중국 주자학자의 명문장을 뽑아 이름난 서예가에게 맡겨 서첩을 만들면서 쓴 서문입니다. 이식이 존경하는 주자를 언급하며, 주자도 서화에 관해 글을 많이 썼다고 말한 데서 서화에 대한 자신의 관심을 합리화하는 것이 느껴집니다. 서화에 대한 취미가 도덕적 수양이나 학문 정진과 무관하지 않다고 주장하는 듯합니다. 중국에서 시의도가 전해진 것은 서화를 긍정적으로 바라보는 태도가 생겨나고 얼마 지나지 않았을 때입니다.

시의도에는 눈에 보이는 조형적 표현이나 묘사 이외에 상상을 통해 느끼고 감상할 만한 문학적 내용이 들어 있습니다. 그래서 흔히 '그림을 읽는다.'라는 뜻의 '독화(讀畵)'는 그림에 담긴 문학적 의미를 해석하는 것을 말합니다.

집 뒤 연못에서 말을 씻기는 김홍도의 그림을 앞서 소개했습니다. 김홍도는 〈세

마도)를 통해 마부라면 봄을 맞아 응당 해야 하는 일을 그린 그림에 시구를 하나 적어 전혀 다른 뜻으로 풀이했습니다. 한굉은 당 고조의 손자가 누린 운치 있는 삶을 칭송하고자 시를 읊었습니다. 김홍도는 이 시를 그림에 적어 그림 주문자가 향유하고 있는 '세속과 거리를 둔 운치 있는 삶'을 찬양하고 시의 의미를 한 차원 높게 끌어올렸습니다. 그림 속 시구는 종종 눈에 보이는 내용과 다른 의미를 담거나 전합니다.

18세기 사대부 문인들은 문장 행간에 숨은 뜻을 찾듯 시의도에서도 보이는 것 이상의 것들을 찾아내며 그림을 읽었습니다. 그런 점에서 시의도는 문학적 소양을 갖춘 문인들의 고차원적이고 지적인 유희였습니다.

시를 알아야 그림이 이해되는 사례는 아주 많습니다. 19세기 전반 화원으로 활동한 시산(時山) 유운홍(劉運弘, 1797~1859?)은 김홍도 화풍을 잘 구사해 김홍도 화파로 분류되기도 합니다. 이 시대 화원이 대개 그렇듯이 유운홍은 궁중 화사에 여러 번 참여했지만 감상용 그림은 많이 남기지 않습니다. 〈청산고주도(靑山孤舟圖)〉는 몇 안 되는 감상용 그림으로 작지만 운치가 넘칩니다.

〈청산고주도〉는 고즈넉한 강가 풍경을 그린 그림입니다. 앞쪽에 작은 언덕이 보이고 그 위에 나무가 몇 그루 서 있습니다. 옆으로는 수면이 넓게 펼쳐지고 뒤로는 산봉우리가 이어집니다. 18세기에 남종화풍이 전해진 이래 유행한 전형적인 물가 풍경 구도입니다. 눈길을 끄는 것이 배입니다. 사공이 우두커니 앉은 배를 김홍도식으로 제법 자세히 그렸습니다. 언덕의 나무는 물론 산등성이의 녹음도 간결하고 담백해 화원 그림인데도 문기(文氣)가 상당합니다.

유운홍은 그림 위쪽에 시산(詩山)이라는 호와 함께 시 한 구절을 적었습니다. '청산만리일고주(靑山萬里一孤舟)'입니다. 뜻은 '만 리 멀리 보이는 산은 푸른데 물가에 외로운 배 한 척 매여 있다.'입니다. 시구와 그림의 내용이 조화를 이루었습니다. 그림과 적힌 시구만 봐서는 이 시대 문인 산수화에 흔히 등장하던 은일의 동경을 담은 어부도 계통의 그림이라 해도 무방합니다.

하지만 원래 시를 읽으면 그림의 의미가 달라집니다. 시는 당나라의 불운한 시

청산고주도 유운홍, 지본수묵, 24.5×32.6cm, 고려대학교 박물관

인 유장경의 칠언절구 「중송배낭중폄길주(重送裵郎中貶吉州)」입니다. '배랑중이 길
주로 유배 가는 것을 다시 전송하며'라는 의미입니다. '중송'이란 앞서 이미 한 번
송별연을 열어 이별의 정을 나누었는데 어찌된 까닭인지 재차 송별하게 됐다는
의미입니다.

猿啼客散暮江頭　원숭이 지저대고 객이 사라진 저물녘 강 머리
人自傷心水自流　사람은 시름에 젖고 물은 절로 흘러가네
同作逐臣君更遠　같은 귀양 신세지만 그대는 더욱 멀리 떠나
靑山萬里一孤舟　청산 만 리 길에 외로운 배 한 척일세

　시인 유장경은 성품이 강직해 권세가에게도 직언을 서슴지 않은 것으로 유명합
니다. 그런 까닭에 관직에 있으면서 두 번이나 유배를 경험했습니다. 일설에 의하
면 유장경이 두 차례나 유배를 간 쓰라린 경험 덕에 주옥같은 시를 남겼다고 합니
다. 「중송배낭중폄길주」도 유배 가며 지은 시입니다. '낭중'은 중앙 부처의 과장급
벼슬이지만 배낭중이 누구인지는 모릅니다. 알 수 있는 것은 유장경이 시를 지을
때 시인과 배낭중 모두 나란히 쫓겨난 신하의 처지였다는 것입니다.
　「중송배낭중폄길주」는 유장경이 자기보다 더 먼 곳으로 유배를 가게 된 배낭중
을 걱정하면서 읊은 시입니다. 강둑에서 원숭이 울음소리가 들릴 정도면 도회하
고는 먼 곳인데 사람들마저 흩어져 버렸으니 얼마나 적적했겠습니까. 이어지는
두 행에서는 시인의 감정을 묘사했습니다. "그대는 나보다 더욱 멀리 가야 하는데
저 작은 배로 그곳까지 어찌 가려 하오."라고 애절하게 묻는 마음이 드러납니다.
　만일 시를 제대로 알지 못한다면 그림을 상당히 다른 의미로 해석할 것입니다.
조선 후기 문인들에게는 쓸쓸하고 적막한 분위기에 매몰된 채 즐기는 독특한 취
향이 있었습니다. 〈청산고주도〉의 첫인상도 선비들이 파묻힐 만큼 고즈넉합니다.
그렇지만 시를 알고 보면 먼 산을 배경으로 한 작은 배는 불행한 처지에 대한 연
민, 유배 길에 대한 불안과 걱정 등이 뒤엉킨 복잡한 심정을 대변하는 것입니다.

이처럼 조선 후기 시의도는 문인들 사이에서 지적 소통을 가능하게 한 매개체였습니다. 아울러 문학적 지식을 드러내는 고상한 유희이기도 했습니다.

시의도가 유행하는 한편으로 한시(漢詩)도 급속도로 확산됐습니다. 과거 지망생 수가 폭발적으로 늘었다는 이야기를 이미 했습니다. 또 문인 취향이 유행하면서 경제력을 갖춘 중인 사회에 시 짓는 사람들의 모임이 다수 생겨나기도 했습니다. 시가 영향력을 발휘한 또 다른 영역은 유흥 문화 현장이었습니다.

유흥 문화는 18세기 중반 이후 급속하게 발전했습니다. 전에는 없던 뒷골목 문화에 대한 호기심이 크게 일면서 신윤복의 풍속화가 탄생했습니다. 유흥 문화 현장에도 사회의 흐름과 맥이 고스란히 반영됐습니다. 식자율이 높아지고 문인 취향이 유행하자 유흥업에 종사하는 기생들도 이에 상응하는 지식과 교양이 필요해졌습니다.

이 시대 뒷골목 문화는 기록으로 남은 것이 별로 없습니다. 얼마 안 되는 기록 가운데 1790~1800년경 기록인 『병와가곡집(瓶窩歌曲集)』이 있습니다. 유흥 문화 현장에서 불리던 노래 가사를 적은 책으로 무려 1,100여 수가 실려 있습니다. 창작 가사를 비롯해 한시에서 시조로 번안된 가사도 다수 포함합니다. 『병와가곡집』에서 기생들이 부른 노래를 보면 기생들의 한시 교양이 어느 정도인지 짐작할 수 있습니다.

孟浩然이 타던 전 나귀 등에 李太白이 먹든 天日酒 싯고
陶淵明 추즈리라 五柳村의 드러가니
葛巾의 술 듯는 소리ㅣ 細雨聲인가 ᄒ노라.

제683곡에 등장하는 맹호연(孟浩然), 이백(李白, 자는 太白), 도연명(陶淵明)은 대시 인들입니다. 맹호연이 절뚝거리는 나귀를 탔다는 것은 파교심매(灞橋尋梅) 고사에서 나온 이야기입니다. '천일주(天日酒)'란 한 번 마시면 천 일 동안 취한다는 술로 대주호인 이백에 딱 맞는 술입니다. '오류촌(五柳村)'은 도연명이 벼슬을 그만둔 뒤

집 주위에 버드나무 다섯 그루를 심고 스스로 오류 선생이라고 일컬은 데서 나온 말입니다. 도연명의 유명한 시 「음주」 20수에서 '머리에 쓴 갈건을 술 거르는 데 쓰지 않으면 어디에 쓸 테냐.'라는 구절을 가져온 것이 보입니다. 고사와 인물을 버무려 놓은 모습을 보면 유흥 문화 현장에 있었던 사람들의 문학적 수준이 상당했다는 사실을 짐작할 수 있습니다.

『병와가곡집』은 정조 말년에 노래 가사를 채록한 책입니다. 18세기 후반에 유행한 노래를 거의 다 망라했다고 해도 과언이 아닙니다. 시의도 시대에 인기 높던 시구, 유명한 한시도 다수 번안되어 담겼습니다. 가도의 「송하문동자(松下問童子)」는 『병와가곡집』 제655곡으로 번안됐습니다.

松下에 問童子ᄒ니 言師採藥去라
只在此山中이언마ᄂ 雲深不知處로다
아희야 네 先生 오시거던 날 왓더라 ᄉᆞᆯ와라

오언절구 시조를 3장 시조의 틀에 맞추느라 시조 작가가 마지막 장을 새로 붙여 넣었습니다. 시가 주는 여운은 조금 사라졌지만 뜻은 더 분명해졌습니다. 고급 문화가 아래로 내려올 때는 알기 쉽게 구체화되고 설명조로 변하는 것이 보통입니다. 시의도 초창기에 등장한 이래 최북과 김득신 등 여러 화가가 그린 유장경의 「봉설숙부용산주인(逢雪宿芙蓉山主人)」도 『병와가곡집』에 채록되어 있습니다.

최북의 대표작 가운데 「봉설숙부용산주인」을 소재로 한 시의도가 있습니다. 〈풍설야귀인(風雪夜歸人)〉입니다. 나무가 바람에 못 이겨 옆으로 누울 정도로 눈보라가 거센 밤이 배경입니다. 길가에는 죽장 든 선비가 방한구를 눌러쓰고 고개를 숙인 채 동자를 거느리고 지나갑니다. 집 앞에 이들을 지켜보는 검둥개가 컹컹 짖는 모습도 그려 넣었습니다. 이 시는 사실 앞 두 구절과 뒤 두 구절의 주체가 달라 묘미가 있습니다. '날 저물고 푸른 산은 아득히 보이고 찬 날씨에 머물 집은 가난하네.[日暮蒼山遠 天寒白屋貧]'라는 부분은 눈발 속에 부용산을 찾은 시인을 가리

풍설야귀인 최북, 견본담채, 66.3×42.9cm, 개인 소장

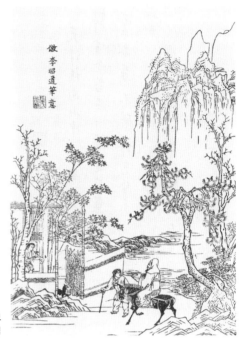

당시화보
화보에 실린 「봉설숙부용산주인」 그림

킵니다. 그런데 '사립문에 개 짖는 소리 들리니 눈바람 속에 누가 돌아오는가 보
다.[柴門聞犬吠 風雪夜歸人]'는 주체가 시인인지 집주인인지 모호합니다. 이 대목을
놓고 설왕설래했지만 중국에서는 후반부 역시 시인을 묘사했다는 주장이 우세합
니다. 시인인 나그네가 눈보라 치는 날 해가 졌을 때 어느 산골 오두막을 찾아 한
숨 돌리는데, 사립문에 개 짖는 소리가 들려 눈길을 돌리니 역시 눈보라를 뚫고
집주인이 돌아오더라는 의미입니다.

　「봉설숙부용산주인」은 하도 유명해 명말 화보집《당시화보》에도 수록됐습니다.
화보 그림에서 나그네가 가난한 집을 찾아가고 있습니다. 최북의 그림에도 화보
에도 집 앞에 검은 개가 있어 최북이 이 화보를 참고했다는 사실을 알 수 있습니
다. 그런데 18세기 후반 유흥가의 기생방에서 「봉설숙부용산주인」은 여인의 노래
로 탈바꿈했습니다. '풍설야귀인(風雪夜歸人)' 구절을 빼 버리고 님을 기다리는 여
인의 노래로 불렀습니다. 『병와가곡집』 제573곡입니다.

日暮 蒼山遠ᄒ니 날 저무러 못 오던가
天寒 白屋貧ᄒ니 하늘이 차 못 오던가
柴門에 聞犬吠ᄒ니 님 오ᄂᆞᆫ가 ᄒ노라

시의도가 한시를 넘어 조선 시까지 다룬 것처럼 시의도 안에 가곡도 들어왔습니다. 『병와가곡집』이 채록된 18세기 중후반, 방호자(方壺子) 장시흥(張始興)은 어느 강변 풍경으로 〈추경산수도〉를 그렸습니다. 정선파 화가로 유명한 화가지만 이 그림에는 오히려 김홍도풍의 서정적인 분위기가 물씬합니다.

한가로운 봄날의 강변 풍경이라는 평범한 소재를 택했지만 구도가 파격적입니다. 흔히 남종화풍 강변 풍경은 물을 사이에 두고 강변이 양쪽에 있는 양안협수(兩岸挾水) 구도를 취합니다. 앞쪽에는 얕은 언덕과 나무 몇 그루, 정자 따위를 그리는 게 일반적이지요. 그런데 〈추경산수도〉는 마치 화가가 강둑에 서서 강변을 내려다보며 사생한 것 같습니다. 발밑 강둑은 뭉텅 잘라 냈습니다. 잘려 나간 강둑에서 무성한 잡목과 함께 새순이 가득한 버드나무가 바람에 하늘거리고 있습니다. 그 사이로 봄의 전령인 제비가 보입니다. 배는 일부 잘라 내고 큰 돛 두 개만 그렸습니다. 시선을 위로 옮기면 푸른 강 건너편에 흰 모래사장과 밭이랑이 희미하게 보입니다.

〈추경산수도〉는 김홍도가 그린 나루터 풍속화 하단을 잘라 낸 것 같습니다. 구도도 특이하지만 낙관 위치도 특이합니다. 왼쪽 위에 화제로 '도화읍로홍부수 유서표풍백만선(桃花浥露紅浮水 柳絮飄風白滿船)'을 적었습니다. 그리고 여백이 적당치 않다고 여겼는지 호인 '방호자(房壺子)'를 시구 앞쪽에 썼습니다. 화제를 오른쪽에서 왼쪽으로 쓴 후 다시 오른쪽으로 와서 낙관을 하는 경우는 매우 드뭅니다.

시구는 '복사꽃 이슬에 젖어 물 위에 날리자 물빛이 분홍빛 되고 버들강아지 강바람에 나부껴 온 배가 희다.'라는 뜻으로 강변 풍경과는 딱 들어맞습니다. 이 시는 조선 중기 문인이자 조광조의 제자인 정문손(鄭文孫, 1473~1554)의 시 「금강정(錦江亭)」의 일부분입니다.

추경산수도 장시흥, 지본담채, 28×44.5cm, 국립중앙박물관

　지금은 이름이 금강정에서 금사정으로 바뀌었습니다. 금강정이 건립된 데는 사연이 있습니다. 1519년 조광조가 훈구파의 모함을 받아 지지자 70여 명과 함께 화를 당하자, 나주 출신 성균관 유생 열한 명이 뜻을 모아 조광조 구명 상소를 올렸습니다. 상소는 받아들여지지 않아 이들은 모두 낙향하고 말았습니다. 고향으로 돌아간 뒤에도 이들은 금강계라고 이름 지어 모임을 지속했습니다. 영산강 기슭에 금강정이란 작은 정자를 지어 모임 장소로 삼았습니다. 정문손은 이 금강정을 읊은 것입니다. 가슴에 할 말은 많지만 정치색을 배제한 채 자연주의자로 돌아간 듯 읊었습니다.

十載經營屋數椽	십 년을 공들여 얽어 놓은 집은
錦江之上月峰前	금강 위에 달 뜨는 봉우리 아래
桃花汜露紅浮水	복사꽃 이슬 젖어 물빛 분홍이며
柳絮飄風白滿船	버들강아지 바람에 날려 뱃전이 온통 희네
石逕歸僧山影外	산 그림자 밖 돌길 따라 스님 돌아가고
烟沙眠鷺雨聲邊	빗소리 속에 안개 모래톱 위 해오라기 조네

若令摩詰遊於此　마힐조차 이곳에서 노닌다면

不必當年畫輞川　망천도를 그릴 필요 없었을 걸세

'마힐(摩詰)'은 왕유의 자입니다. 만일 왕유가 이곳에 와 보았다면 굳이 남전에 들어가 망천장을 일구고 그림에 담지는 않았을 것이라 읊고 있습니다. 「금강정」은 조광조의 복권과 함께 널리 알려진 듯하고 장시흥이 이 시를 그린 것도 이 때문인 듯합니다. 『병와가곡집』 제901곡이 이 시를 번안한 노래입니다.

十齋를 經營 屋數椽ᄒᆞ니 錦江之上이오 月峰前이라

桃花泛露 江浮水ㅣ오 柳絮飄風 白滿船을 石逕歸僧은 山影外어늘 烟沙眠鷺 雨

聲邊이로다

若令摩詰 留於此ㅣ런들 不必當年에 畫輞川이랏다

『병와가곡집』에는 '홍부수(紅浮水)'를 '강부수(江浮水)'라고 해 뜻이 약간 달라졌습니다. 필사하면서 착오가 있었나 봅니다. 초장·중장·종장의 구분이 엄격한 평시조와 달리 중장이 대중없이 깁니다. 국문학계의 연구에 따르면 이런 시가 형식은 대개 18세기 서민 문학이 일어나면서 나타났습니다. 주로 중인층이나 부녀자나 기생이 노래했다는 설명도 있습니다.

김홍도의 〈어부오수도(漁夫午睡圖)〉라는 그림이 있습니다. 뱃전에 낚싯대를 비스듬히 꽂아 놓고 팔베개를 한 채 한가하게 낮잠을 즐기는 어부의 모습을 그렸습니다. 이 그림은 앞서 '시비부도조어처 영욕상수기마인'이란 대구를 소재로 그린 〈조환어주〉와 매우 닮았습니다. 우선 뱃전에 기대 누운 자세가 같습니다. 다른 점이 있다면 〈조환어주〉에는 반쯤 내린 돛 줄에 잡은 물고기가 주렁주렁 매달려 있다는 정도입니다.

〈어부오수도〉에 쓰인 시구도 〈조환어주〉의 시구와 다릅니다. 〈조환어주〉의 시구의 뜻은 '세상시비 따위는 고기 잡는 곳까지 이르지 않는다.'입니다. 김홍도는

어부오수도 김홍도, 지본담채, 29×42cm, 개인 소장

〈어부오수도〉에는 활달한 필치로 '유하전탄야부지(流下前灘也不知)'라고 썼습니다. '앞 여울로 흘러가는 줄도 모르네.'라는 뜻입니다. 뒤에 관서로 '단옹취묵(檀翁醉墨)'이라고 썼습니다. 어부를 그렸으면서도 고기잡이를 강조하지 않은 것은 '흘러 가는 일'에 초점을 두었기 때문입니다. 이 구절은 당나라 시인 두순학(杜荀鶴, 846~904?)의 「계흥(溪興)」에서 따온 것입니다.

山雨溪風卷釣絲	강산에 비바람 부니 낚싯줄 거두고
瓦甌篷底獨斟時	배 안에 들어가 막사발 술잔을 기울이네
醉來睡著無人喚	술 취해 잠들어도 깨우는 사람 없으니
流下前灘也不知	앞 여울로 흘러가는 줄도 모르네

2구의 '와구(瓦甌)'는 질그릇 사발입니다. '봉(篷)'은 거적을 덮은 작은 배이고 '짐(斟)'은 술을 따른다는 말입니다. 어부는 비바람 불어 날씨가 좋지 않자 핑계 삼

아 낚싯줄을 거두었습니다. 그러고 나서 배에 앉아 사발에 술을 따라 마시다 그만 깜빡 잠이 들었습니다. 그래서 배가 살랑살랑 앞 여울로 흘러가도 모릅니다. 고기를 잡아도 그만, 안 잡아도 그만인 채 세상과 한 걸음 떨어져 사는 무욕과 여유를 노래한 시입니다.

부산시립박물관에 있는 김홍도의 배 그림에는 '애내일성산수록(欸乃一聲山水綠)'이라는 시구가 있습니다. 〈애내일성〉은 중앙에 여러 소재를 몰아넣은 전형적인 김홍도식 구도를 취하고 있습니다. 배 두 척이 앞서거니 뒤서거니 하면서 강가의 벼랑 모퉁이를 돌아가는 중입니다. 사람들은 모두 벼랑 쪽을 바라보고 있습니다. 차림새로 보아 유람객보다는 어부에 가깝습니다.

산기슭에 비스듬히 선을 긋고 짧은 먹 선으로 가지를 많이 쳤습니다. 산 주름을 표현하는 김홍도의 특징적인 기법입니다. 시구의 뜻은 '배 젓는 소리에 산수가 푸르구나.'입니다. 뱃사람들이 얼굴을 돌리고 푸른 나무로 가득한 벼랑을 바라보게 해 그림과 시구를 일치시켰습니다. 이 구는 『고문진보』에도 나오는 유종원(柳宗元, 773~819)의 「어옹(漁翁)」입니다.

漁翁夜傍西岩宿　늙은 어부는 밤이 되자 서쪽 바위에 배를 대고
曉汲淸湘燃楚竹　새벽엔 맑은 상수 물을 길어 초 땅의 대로 밥을 짓네
煙銷日出不見人　안개 사라지고 해 뜨자 사람은 간데없고
欸乃一聲山水綠　뱃노래 가락만이 푸른 산 비치는 물에서 나네
回看天際下中流　하늘가를 돌아보며 강물 가운데로 내려가니
岩上無心雲相逐　바위 위엔 무심한 구름만 연이어 흐르네 •

시인은 배에서 생활하는 늙은 어부를 읊었으나 김홍도는 그림에서 박력 있게 고깃배를 한 척 늘렸습니다. 김홍도는 이 구절이 마음에 든 듯 여러 번 그렸습니

欸乃一聲
山水綠　丹邱

애내일성　김홍도, 지본담채, 28.5×36.5cm, 부산시립박물관

다. 김홍도의 어부 그림들을 조금 다른 시각에서 한데 묶을 수 있는 해석이 있습니다. 조선 중기 문신 이현보(李賢輔, 1467~1555)가 지은 「어부가(漁父歌)」 구절을 김홍도가 어부 그림들에 인용했다는 해석입니다. 유종원 시구 '애내일성산수록(欸乃一聲山水綠)'과 두순학 시구인 '유하전탄야부지(流下前灘也不知)'가 들어 있는 제7, 9장을 소개합니다.

醉來睡著無人喚 流下前灘也不知로다

닻디여라 닻디여라 桃花流水鱖魚肥라

至匊悤 至匊悤 於思臥 滿江風月屬漁船이라

취해서 졸아 부를 사람이 없고 흐르는 여울에 세상 알지 못하노라

배를 매어라 배를 매어라 복사꽃 흐르는 물에 쏘가리가 살찌는구나

지국총 지국총 어사와 가득한 강과 바람과 달이 배에 들어오는구나

一自持竿上釣舟 世間名利盡悠悠라

배 브텨라 배 브텨라 繫舟猶有去年痕이라

至匊悤 至匊悤 於思臥 欸乃一聲山水綠이라

낚싯대 하나 들고 낚싯배에 오르면 세상 명예와 이익 신경 쓰지 않고 유유히 앉노라

배를 붙여라 배를 붙여라 배 매고 보니 지난해 흔적이 남았구나

지국총 지국총 어사와 탄식 소리에 산수가 푸르구나

이현보의 「어부가」는 당송의 유명 시에서 어부나 고기잡이 관련 시구를 모아 재구성한 것입니다. 이 「어부가」 역시 당시 기생들이 부른 가곡이었습니다. 더욱이 김홍도 전성기 무렵에는 궁중 행사에서 춤을 추며 부르는 정재(呈才) 창가로 승격했습니다.

1795년 음력 2월 정조는 어머니 혜경궁홍씨(惠慶宮洪氏)를 모시고 수원으로 행차했습니다. 여드레나 걸린 이 행차는 혜경궁홍씨의 회갑연을 열기 위한 것이었

습니다. 이즈음 수원에서는 정조의 아버지 사도세자(思悼世子)를 새로 모신 현륭원
이 완공되고 수원 화성 축조 사업도 무사히 끝났습니다. 정조는 13일에 화성 읍
치로 사용하던 곳에 봉수당(奉壽堂)이란 현판을 내걸고 어머니와 일가친척 82명을
초청해 진찬연(進饌宴)을 벌였습니다. 이날 행사에서는 궁중 가무희들이 민간에서
「배따라기」 혹은 「이선악(離船樂)」으로 불리던 가곡을 「선유락(船遊樂)」이라는 제목
으로 공연했습니다.

「선유락」 공연에 「어부가」도 등장했습니다. 가무희들이 비단 돛을 붙잡고 배를
빙빙 돌면서 노래를 부르는데 이때 부르는 노래가 「어부가」의 초편인 1·2·3장입
니다. 이 노래가 끝나면 다시 징과 취타가 울리고 방포를 한 뒤 중편을 노래합니
다. 가무희들은 이렇게 세 번에 걸쳐 「어부가」 초편·중편·종편을 모두 노래합니
다. 궁중 정재로 「선유락」이 공연된 것은 봉수당에서 진찬연이 열렸을 때가 처음
입니다. 기록에는 《화성능행도병(華城陵幸圖屛)》 제1폭인 〈봉수당진찬도(奉壽堂進饌
圖)〉에 처음 등장합니다. 이해 같이 나온 『원행을묘정리의궤(園幸乙卯整理儀軌)』에도
「선유락」이 보입니다. 이후부터 선유락은 궁중 행사에서 빠짐없이 공연되는 정재
가 됐습니다.

정조의 화성 행차에는 수많은 군신이 수행했습니다. 이 행차를 기록하는 의궤
도감이 설치되어 이후 『원행을묘정리의궤』를 펴냅니다. 이 의궤의 밑그림을 김홍
도가 그렸습니다. 김홍도는 화성 행차에 정조를 수행해 주요 행사인 봉수당 진찬
연의 정재 공연도 당연히 관람했을 것입니다.

김홍도가 궁중 정재 「선유락」을 보고 감명을 받아 공연에 나온 「어부가」를 소
재로 어부 시의도를 그렸는지는 알 수 없습니다. 하지만 김홍도를 각별히 총애한
정조와의 인연을 떠올리면 이런 추정도 아주 엉터리는 아닐 것입니다. 혹은 이 무
렵 「어부가」가 「배따라기」 등의 이름으로 기방에서 불렸다고 하니 그것을 듣고
그렸는지도 모를 일입니다.

『병와가곡집』이나 『교방가요(敎坊歌謠)』는 이즈음 한시가 사대부 문인 세계를
넘어 도시 뒷골목 유흥 세계까지 널리 확산됐다는 사실을 말해 줍니다. 이러한 사

정은 시의도에 적지 않은 변화를 가져왔습니다. 우선 시의도를 이해하고 감상하는 계층이 넓어졌습니다. 그러나 감상층이 넓어지고 수요가 확대되면서 시의도 표현법이 상투적으로 변하기도 했습니다. 시의 이미지를 시각화하는 공급자의 참신함이나 기발함 역시 빠르게 고갈됐습니다. 만일 이 무렵 조선에서도 일본이나 중국에서처럼 시장 경제가 발전했다면 화가들은 수요를 충당하기 위해 계속해서 참신하고 과감한 발상을 했을 것입니다. 조선 후기는 그 정도로 자유로운 나라는 아니었습니다.

명예는 얻었지만 예술은 잃고

한시 교양이 유흥 문화 현장까지 확산된 것이 시의도에 득이 되기도 하고 몰락을 재촉한 독이 되기도 한 것처럼 18세기 말에 시행된 새 화원 제도 역시 시의도에 상반된 영향을 끼쳤습니다.

1783년 가을 정조는 도화서 화원의 실력 향상을 위해 자비대령(差備待令) 화원 제도를 신설했습니다. 도화서 화원들을 대상으로 시험을 치러 규장각 직속 화원인 자비대령 화원을 뽑는 제도였습니다. 그때까지만 해도 궁중 소속 화원은 없었습니다. 도화서 화원이 궁중 관련 일에 종사했으나 소속은 예조였습니다. 정조는 이와는 별도로 화원을 뽑아 규장각 산하에 두고 서적을 편찬할 때 필요한 그림이나 왕실에 관련된 그림을 그리도록 했습니다. 왕실 관련 서적 출판 등에 도화서 화원이 파견된 것은 영조 시대부터입니다. 그러나 일이 있을 때마다 불러다 시킨 것에 불과합니다. 정조는 문예 정책의 중요성을 누구보다 깊이 자각하고 정책 자문 기관에 해당하는 규장각 직속으로 화원을 두기로 했습니다.

자비대령 화원 시험은 1783년 11월 6일에 열렸습니다. 시험에 응한 화원은 서른한 명이었습니다. 시험은 여섯 과목으로 산수, 누대, 인물, 영모, 초충, 속화였습니다. 그런데 정작 문제로 발표된 과목은 기록에서 화문(畵門)이라고 부르는 네 과목이었습니다. 산수 두 문제, 누대 두 문제, 인물과 영모가 각각 한 문제였습니다.

산수 문제는 중장통(仲長統)의 「낙지론(樂志論)」과 '좌간운기시(左看雲起時)'였습니다. 누대 문제는 '다소누대연우중(多少樓臺煙雨中)'과 '운리제성쌍봉궐(雲裏帝城雙峰闕)'이고 인물 문제는 '가가부득취인귀(家家扶得醉人歸)'였습니다. 나머지 두 과목에는 각자 원하는 것을 그리는 문제가 나왔습니다.

「낙지론」은 후한의 문인 중장통이 벼슬에 나가지 않고 자신의 뜻을 나타낸 글입니다. 다른 네 문제는 모두 당시에서 따온 시구입니다. 시구를 가지고 그림 솜씨를 가리는 일은 앞서 소개한 대로 이미 북송 시대에 있었습니다. 북송 휘종이 화원의 수준을 높이기 위해 왕실 아카데미인 화학(畵學)을 설립하고 때때로 시구를 제시해 그림 솜씨를 시험했습니다.

시험에 응시한 도화서 화원 서른한 명은 이날 아침 문제를 받아 들고 집으로 향했습니다. 원하는 문제를 골라 사흘 동안 채색화 두 장과 담채화 두 장을 그려, 9일 대궐 문이 열리기 전까지 가져와야 했습니다. 이 재택 시험에서 열네 명이 통과했습니다. 이들은 다시 사흘 뒤인 11일에 모여 2차 시험을 쳤습니다. 2차 시험으로 어떤 문제가 제출됐는지는 기록에 남아 있지 않습니다. 같은 문제였거나 자유롭게 그리는 문제가 아니었을까 추측할 뿐입니다.

2차 시험 결과는 당일 발표됐습니다. 김덕성, 이인문, 김득신, 한종일, 이종현이 합격했습니다. 이 가운데 김덕성(金德成), 이인문의 성적이 가장 좋았습니다. 자비대령 화원 제도는 이들 다섯 명에 영조 때부터 간헐적으로 일하던 김응환, 김종회(金宗繪), 장시흥, 허감(許礛), 신한평을 더해 열 명 체제로 운영되기 시작했습니다.

궁중화가인 자비대령 화원은 결원이 생겨야 보충하는 종신직이었습니다. 그래서 고종 18년(1881년 9월 말)까지 약 100년 동안 자비대령 화원으로 종사한 사람은 103명에 불과합니다. 자비대령 화원은 국왕 직속이라는 명예도 컸지만 무엇보다 보수가 후했습니다. 정조는 자비대령 화원 제도를 두어 녹봉을 지급하는 다섯 자리를 새로 마련했습니다. 반면 도화서 화원은 서른 명 가운데 봉급직이 다섯 명에 불과했고 나머지는 임시직으로 수당만 받았습니다. 큰 명예를 얻는 데다 좋은 대우도 받았기 때문에 자비대령 화원 선발 시험은 화원들 사이에 큰 관심사일 수밖

에 없었습니다. 그림 수요가 늘던 무렵이므로 시정에서도 크게 화제가 됐습니다.

좋은 성적으로 합격한 이인문이 어떤 그림을 그려 냈는지는 전하지 않습니다. 그러나 아마도 이와 같은 그림이 아니었을까 추측해 볼 만한 그림이 남아 있습니다. 이인문 그림으로는 이례적으로 담묵과 담채의 번지기가 두드러진 〈운리제성도(雲裏帝城圖)〉입니다. 아스라이 비구름과 안개에 감싸인 마을을 그렸습니다. 먹과 담채를 마치 색채 원근법 구사하듯 멀수록 옅게 칠했습니다. 짙은 먹 점으로 표현한 숲을 지나 마을이 있고, 마을에는 우뚝한 건물 두 채가 보입니다. 그 뒤로 보이는 강에는 흙다리가 걸쳤습니다. 다리에는 도롱이를 걸친 사람 둘이 구부정하게 지나갑니다. 이인문은 번번이 남의 손을 빌려 화제를 썼는데 이 그림에서만큼은 '운리제성쌍봉궐 우중춘수만인가(雲裡帝城雙鳳闕 雨中春樹萬人家)'라고 직접 적었습니다. 관서로는 '고송유수관도인 이문욱사(古松流水館道人 李文郁寫)'라고 썼습니다.

자필로 쓴 화제 '운리제성쌍봉궐'은 초대 자비대령 화원 선발 시험에 나온 문제입니다. 이때 이인문의 나이 39세였습니다. 대개 도화서 입문이 20세 무렵인 것을 생각할 때 한창 실력이 무르익었을 때라 할 수 있습니다. 이러한 시기에 재능과 솜씨를 인정받아 궁중화가로 선발됐다는 사실은 한층 자긍심을 높여 주는 일이었음이 분명합니다. 그런 만큼 시험 문제도 평생 잊지 못했을 것입니다. 따라서 〈운리제성도〉가 이인문이 그날의 영광을 되새기며 다시 그린 그림이 아닐까 추측하게 됩니다.

시구 '운리제성쌍봉궐'의 주인은 왕유입니다. 당 현종이 어느 날 장안의 봉래각에서 흥경각으로 행차를 했습니다. 가는 길은 지붕이 덮인 복도를 뜻하는 각도(閣道)였습니다. 현종은 이 복도에서 잠시 발길을 멈추고 시를 하나 지었습니다. 제목은 「춘우중춘망(春雨中春望)」이었습니다. 시를 다 짓고 나서 현종은 주위를 돌아보면서 시중하던 왕유에게도 어울리는 시를 지어 보라고 명했습니다. 이때 왕유가 지은 시가 '성상께서 봉래각에서 흥경각으로 향하는 각도에 잠시 머물러 「춘우중춘망」 시를 지으신 것에 받들어 짓다.'라는 뜻의 「봉화성제종봉래향흥경각도중유춘우중춘망지작응제(奉和聖制從蓬萊向興慶閣道中留春雨中春望之作應制)」입니다.

雲裡帝城
雙風開雨中
去樹寄人家

운리제성도 이인문, 지본담채, 25×34cm, 개인 소장

渭水自縈秦塞曲　위수는 변함없이 옛 진나라 변방을 감돌아 흐르고

黃山舊繞漢宮斜　황산은 옛날 한나라처럼 궁성을 감싸고 비스듬히 달리네

鑾輿迥出千門柳　천자의 어가는 버드나무 우거진 여러 겹 대문을 나와

閣道迴看上苑花　각도를 돌아 상림원 꽃을 바라보고 계시네

雲裡帝城雙鳳闕　구름에 가린 도성에는 봉황 궐문 우뚝하고

雨中春樹萬人家　봄비에 젖은 나무 사이로 집들이 가득하네

爲乘陽氣行時令　양춘을 맞아 영을 내리기 위함이요

不是宸遊玩物華　돌아다니며 봄 경치나 즐기려는 것이 아니라네

황제의 명을 받아 지은 것이라 치장이 다소 과합니다. 1연에 '위수(渭水)'는 당나라 수도 장안을 둘러싸고 흐르는 강입니다. 위수 주변 황산 아래에 한나라 때 황산궁이 있었는데 지금도 황산은 장안의 궁성을 감싸고 비스듬히 달리고 있습니다. 2연에 '난여(鑾輿)'는 온갖 치장을 한 천자의 가마를 가리킵니다. '상원(上苑)', 즉 상림원은 한나라 때 정원으로 이후에는 궁중 정원을 가리키는 일반 용어가 됐습니다. 이처럼 고사에서 비롯한 치장이 많아 시가 화려하기는 해도 서정적이지는 않습니다.

3연인 경련(頸聯)부터 급반전을 이뤄 서정적인 분위기로 변모합니다. 3연이 이 시에서 가장 유명한 대목입니다. '구름에 가린 젖은 도성에는 봉황 궐문 둘이 우뚝하고, 봄비에 젖은 나무 사이로 집들이 가득하네.' 이 구절의 회화적 이미지는 예부터 이미 유명해 자연파 시인 왕유를 말할 때 빠뜨리지 않고 거론합니다. 이인문이 〈운리제성도〉에 쓴 시구이기도 하지요. 만일 이인문이 이 구절을 그리면서 봄비에 젖은 한양 도성을 떠올렸다면 그림에 보이는 작은 다리는 청계천 변에 걸린 다리라고 해도 무방할 것입니다.

첫 자비대령 화원 시험에 김홍도는 참가하지 않았습니다. 기록에 의하면 정조의 총애를 받았던 김홍도는 정조 생존 중에는 한 번도 자비대령 시험을 치르지 않았습니다. 이에 대해 특별 임무가 늘 있었기 때문이라고 해석하기도 합니다. 첫

번째 자비대령 화원 시험 문제가 사회적으로 큰 화제가 된 만큼 일반에도 그 흔적이 남아 있습니다. 시험 문제인 시구가 민화로 들어갔습니다.

삼성미술관 리움이 소장한 8폭 병풍《책거리도》가운데 한 폭은 작은 탁자에 수북이 쌓인 책 뒤로 족자가 걸려 있는 그림입니다. 이른바 그림 속 그림입니다. 족자에는 강변 도성 풍경이 그려져 있고 족자 위쪽에 제목처럼 '제성쌍봉궐 춘수만인가(帝城雙鳳闕 春樹萬人家)'라고 적혀 있습니다. 책거리 민화에는 이처럼 그림 속에 글이 들어가는 경우가 더러 있습니다. 특히 수북이 쌓아 놓은 책 모서리에『논어』,『맹자(孟子)』등 책 제목을 적습니다. 이는 문인 취향을 따라잡기 위한 방편으로 해석됩니다.《책거리도》속 글도 그런 취지의 글입니다. 출처는 왕유 시구 '운리제성쌍봉궐 우중춘수만인가(雲裡帝城雙鳳闕 雨中春樹萬人家)'입니다. 이 그림 역시 첫 자비대령 화원 시험이 사회에 뿌린 관심의 결과라고 해석할 수 있습니다.

자비대령 화원은 분기마다 내부 시험을 치러야 했습니다. 화원들의 실력을 끌어올리려는 정조의 의중이 반영된 방침으로 시험 결과에 따라 봉록에 차등이 있었습니다. 분기별 시험 이외에 분기 내에도 추가 시험이 세 번 있었습니다. 말하자면 거의 매달 시험을 치른 것입니다. 이 시험은 녹취재(祿取才)라고 불렀습니다. 녹봉을 얻기 위한 시험이라는 뜻입니다. 이 시험 문제가 규장각 근무 일지인『내각일력(內閣日曆)』에 빠짐없이 기록되어 있습니다. 강관식 교수는 총 1,245책에 이르는『내각일력』을 검토해 자비대령 화원 제도에 대한 방대한 연구 결과를 발표했습니다. 이에 따르면 100여 년간 녹취재에서 출제한 시험 문제는 700여 건 정도입니다. 문제에는 중장통의 「낙지론」같은 문장이나 고사성어 등도 들어 있지만 절반 이상이 당시나 송시 등에서 뽑은 시구입니다.

시구들은 반복해 출제되거나 다른 과목의 문제로 나오기도 했습니다. 첫 선발 시험에 나온 두목의 「강남춘(江南春)」구절 '다소누대연우중(多少樓臺烟雨中)'은 여덟 번이나 출제됐고 두보의 「엄공중하왕가초당 겸휴주찬(嚴公仲夏枉駕草堂 兼携酒饌)」의 '오월강심초각한(五月江心草閣寒)' 역시 여덟 번 출제됐습니다. 그 무렵 유행하던 시의도에서 가져온 것도 여럿 됩니다. 두보의 시구는 자비대령 화원 제도가

책거리도(부분)
62.7×35cm,
삼성미술관 리움

누각산수도 최북, 지본담채, 40×79cm, 개인 소장

생기기 훨씬 전에 최북도 그린 적이 있습니다.

최북의 부채 그림 〈누각산수도(樓閣山水圖)〉는 꼼꼼한 필치로 강물을 사이에 놓고 양편에 언덕이 솟은 풍경을 그린 것입니다. 전형적인 남종문인화풍 그림입니다. 강가에는 누각이 보이고 수면에는 낚싯대를 드리운 조각배가 떠 있습니다. 왼쪽 끝에 '백년지벽시문형 오월강심초각한(百年地僻柴門逈 五月江深草閣寒)'이라고 썼습니다.

「엄공중하왕가초당 겸휴주찬」은 두보가 촉 관찰사이자 성도 부윤인 엄무에게 완화 초당을 찾아 준 데 보답하기 위해 지은 시입니다. 엄무는 두보보다 14살이 어렸습니다. 제목에서 '엄공'은 엄무를 가리키며 '중하'는 음력 5월에 해당합니다. 엄무는 7월부터 황실의 능묘 공사 총감독을 맡기로 했습니다. 이를 위해 장안으로 떠나게 되어 인사차 초당을 찾은 것입니다. 엄무는 명성 있는 시인 두보를 위해 술과 안주를 챙겨 들렀습니다.

엄무는 흔히 성도 시절 두보의 생활을 돌봐 준 후원자로 알려졌습니다. 한편 전혀 다른 일화도 전합니다. 현종 시대 고관이던 엄정지(嚴挺之)의 아들인 엄무는 변덕이 심하고 편협했다고 합니다. 어느 술자리에서 술 취한 두보가 "엄정지에게 이

런 아들이 있는 줄 몰랐다."라고 했습니다. 엄무는 두보를 죽일 생각을 했습니다. 엄무의 어머니는 자식이 험한 일을 저지를까 봐 배를 준비해 두보를 성도에서 빼돌렸다고 합니다. 『신당서(新唐書)』에 "엄무는 두보를 가장 도탑게 대접했으나 그럼에도 불구하고 죽이려 한 것이 여러 번이었다."라는 기록이 있습니다. 두보도 취중이기는 하지만 엄무를 우습게 봤고 엄무 역시 두보를 미워했습니다. 그러나 두 사람은 속내를 드러내지 않고 만남을 거듭했고, 엄무가 이임 인사차 한여름에 시인을 방문하자 시인 역시 최고의 찬사로 시에다 칭송했습니다.

竹裏行廚洗玉盤 대나무 숲에 주방 차려 옥쟁반을 씻으니

花邊立馬簇金鞍 꽃 옆에는 황금 안장 말 줄지어 섰네

非關使者征求急 심부름꾼 보내 급히 재촉해도 상관없건만

自識將軍禮數寬 장군의 예의범절 관대함을 절로 알겠네

百年地僻柴門逈 오래도록 외진 곳 사립문 아득하고

五月江深草閣寒 5월 강물은 깊고 초각은 쓸쓸해

看弄漁舟移白日 고깃배 한낮에 떠도는 것을 실없이 바라보고 있는데

老農何有罄交歡 늙은 농부와 사귀는 즐거움이 어디 있겠습니까

첫 번째 연 수련(首聯)에서는 성도 부윤이자 관찰사인 엄공이 찾아와 시끌벅적해진 완화 초당 주변을 묘사했습니다. 이어 두 번째 연 함련(頷聯)에서는 친히 왕림하신 예의 법도가 얼마나 품격 있는지 알겠다며 엄공을 치켜세우고 있습니다. 나머지 연에서는 완화 초당이 워낙 외져 고깃배 오가는 것만 보일 뿐 무슨 즐거움이 있겠느냐고 했습니다. 이 시구는 한적함을 즐기는 문인들에게 더없이 사랑을 받았고 그 결과 자비대령 화원 녹취재에도 거듭 출제됐습니다. 이 과정에서 시정에도 널리 알려진 듯합니다.

이 시대에 제작된 〈백자 청화 산수문 항아리〉와 〈백자 청화 시문 연적〉에도 이 시구가 있습니다. 항아리에는 마름모 창이 나 있고 여기에 남종화풍 산수화가 그

백자 청화 산수문호
높이 35.8cm · 입지름 13.9cm,
서울시유형문화재 제314호,
서울시역사박물관

백자 청화 시문 연적
8.8×9.4×6.7cm, 개인 소장

려져 있습니다. 먼 산이 강 뒤로 걸친 가운데 강가에 한적한 누각이 보이며 그 앞에는 고기잡이배가 떠 있습니다. 항아리 빈 곳에 '오월강심초각한(五月江深草閣寒)'이라고 적었습니다.

시가 도자기로 전파된 것은 이보다 이른 시기입니다. 하지만 문인 취향이 도자기에까지 전해져 도자기에 그림과 함께 시문이 본격적으로 적힌 때는 19세기 들어서입니다. 1832년 12월 산수 화목 문제로 '야반종성도객선(夜半鍾聲到客船)'이 출제됐습니다. 이 시는 중당 시인 장계(張繼)의 「풍교야박(楓橋夜泊)」의 한 구절입니다. '풍교'는 소주성의 창문(閶門) 밖 서쪽 수로에 걸쳐 있는 다리로 남북 왕래의 요충입니다. 장계를 대표하는 「풍교야박」은 장계가 여행 중에 이곳에서 하룻밤을 보내며 지은 것이라고 전합니다.

月落烏啼霜滿天　달 지자 까마귀 울고 하늘에는 서리가 가득

江楓漁火對愁眠　강가의 단풍 숲 어화는 나의 근심스런 잠

姑蘇城外寒山寺　고소성 밖 한산사

夜半鍾聲到客船　깊은 밤 종소리 나그네 탄 배에 은은히 들려온다

'고소성(姑蘇城)'은 소주성을 뜻합니다. 「풍교야박」은 1구에 '오제(烏啼)'라는 시구를 '까마귀 울고'가 아닌 산 이름으로 해석해야 한다는 주장 때문에 인구에 회자됐습니다. 시에서는 밤에 까마귀가 운다고 되어 있는데 원래 까마귀는 새벽 무렵에 울기 때문입니다. 시 자체는 유명했으나 시의도로 그려진 적은 없습니다. 이 시구가 시험 문제로 출제된 때로부터 그리 멀지 않은 시기 것으로 보이는 〈백자 청화 산수문 주자형 대호〉에 이 시구가 적혀 있습니다. 여기에도 '고소성외한산사(姑蘇城外寒山寺)'만 적었습니다. 허공을 수놓은 점들은 까마귀 떼입니다. 까마귀 떼가 그려진 모습을 보면 이 도자 그림의 양식은 품격 있는 문인화풍보다 민화풍에 더 가깝습니다. 시가 문인 사회에서 중인 사회의 여항 시인들에게 번진 것처럼 그림과 시의 결합이라는 형식도 문아(文雅)한 회화에서 생활 공예품으로 확대됐습니다.

백자 청화 산수문 주자형 대호 높이 46cm, 개인 소장

일격 산수화의 유행과 시의도의 쇠락

시의도는 19세기 중반 무렵 새로운 모습을 보입니다. 시의 이미지를 시각적으로 구현한다는 애초의 취지와는 다른 길을 걷게 됩니다. 이즈음 화가들은 그림은 먼저 그려 놓는 것이고 시는 으레 얹는 화제 정도로 인식했습니다.

시의도가 애초의 모습에서 변화한 까닭은 여럿 있습니다. 우선 시가 대중화되면서 고급문화로서의 우아하고 고상한 성격이 시의도 안에서 희석됐습니다. 또 그림이 될 만한 시구를 대량 소비한 자비대령 화원 제도의 녹취재도 쇠락을 재촉한 부정적 요소로 작용했다고 볼 수 있습니다. 시험이 반복되면서 예술성은 점점 떨어져 시의도를 그리는 작업은 상투적인 시각화 작업이 됐습니다.

18세기부터 제기된 새로운 시론도 시의도 유행에 부정적 역할을 했습니다. 17세기 말까지는 당시와 송시에서 시의 모범을 찾았습니다. 명대에 등장한 고문사학파(古文辭學派)는 두보, 왕유, 이백이 지은 성당 시를 모범으로 삼았고, 조선도 이 시론의 영향을 받았습니다. 그러나 17세기 말부터 남의 시에 의탁하기보다 자기 감정에 충실한 시를 지어야 한다는 이론이 등장합니다. 김창흡, 이병연 등이 이 이론을 주도했고, 18세기 중반에는 천기론(天機論)에서 한발 더 나아간 성령론(性靈論)이 새롭게 전해졌습니다. 성령론은 주변 사물에서 비롯한 개인의 감정에 충실해야 한다는 이론입니다.

김창흡은 일상적인 사물에서 느낀 솔직한 감정을 시로 읊으면서 시단에 새로운 바람을 불러일으켰습니다. 젊은 시절 그의 지도를 받은 사천 이병연 시 가운데 감각적인 「조발(早發)」이 있습니다.

一鷄二鷄鳴　첫 닭 울고 둘째 닭 울더니

小星大星落　작은 별 큰 별이 진다

出門復入門　문 나섰다 다시 들어서며

稍稍行人作　조금씩 행인이 길들을 나선다 •

이른 새벽 객점을 떠나는 행인을 동시처럼 상큼하게 묘사한 시입니다. 일상적인 감정에 충실하라는 시 이론은 18세기 후반에 원매(袁枚)의 성령론이 전해지면서 더욱 부각됐습니다. 당시와 송시의 위상도 저절로 달라졌습니다. 누구나 암송하던 두보, 왕유, 육유 등의 당시나 송시는 교과서에 실린 고리타분한 글로 비쳤을 것입니다. 문학이 보편화되고 과거 응시생 수가 급격히 늘어난 상황도 당시·송시 이탈에 한몫했습니다. 늘어난 응시생 때문에 시험 문제에 전고(典故)를 많이 인용해 문제가 어려워졌습니다.

19세기 중반이 되면 회화에도 변화가 일어납니다. 수준 높은 문인 정신을 반영한 이념적인 일격(逸格) 화풍 산수화가 화단의 중심에 위치하게 됐습니다. 이 새로운 경향을 이끈 주인공은 추사 김정희입니다. 김정희는 25세 때인 1810년 정월, 북경에서 청대 고증학의 일인자 옹방강(翁方綱)을 만났습니다. 옹방강은 고증학에서 무시하던 송대의 주자학적 해석을 옹호했고, 송을 대표하는 학자 소식에게 한없는 존경을 보냈습니다. 옹방강의 이런 태도는 김정희에게 고스란히 전해졌습니다.

김정희는 눈에 보이는 형상 너머에 존재하는 변치 않는 이치, 즉 상리(常理)를 그려 내는 것이 문인화라는 소식의 문예론을 받아들입니다. 산의 돌이나 대나무, 물결, 구름, 안개 등에는 정해진 형태는 없지만 정해진 이치가 있습니다. 그래서 대나무를 그릴 때면 먼저 가슴속에 대나무를 이뤄 얻은 다음에 붓을 들어 화면을 뚫어지게 바라보다 급히 붓을 휘둘러 그려야 합니다. 즉 사실적인 묘사와 무관하게 가슴에서 생겨나는 형상, 흉중성죽(胸中成竹)이 있어야 이치에 맞게 됩니다.

김정희가 이상으로 여긴 화가는 원말 문인화가 예찬이었습니다. 예찬은 「서화죽(書畵竹)」을 써 자신의 생각을 밝혔습니다.

以中每愛余畵竹。余之竹 聊以寫胸中逸氣耳 豈復較其似與非。葉之繁與疏。枝之斜與直哉。

· 안대회, 「사천 이병연론」, 이종찬·김갑기 엮음, 『조선 후기 한시 작가론 2』, 이화문화사, 1998, 371쪽.

장이중은 언제나 내 대나무를 좋아하는데 나는 오직 가슴속 일기(逸氣)를 그릴 뿐이다. 어찌 닮고 닮지 않은 것이나 잎이 무성하거나 혹은 성긴 것 그리고 가지가 기울고 곧은 것과 같이 비교하겠는가.

장이중이 누구인지는 불분명합니다. 중요한 것은 예찬이 그림에서 닮고 닮지 않고는 중요치 않다고 말한 점입니다. 예찬은 고상한 문인의 가슴에는 속기 없는 마음이 담겨 있는데 이를 따라 붓을 움직이면 외형 너머 존재하는 실체를 그려 낼 수 있다고 했습니다.

김정희의 회화 사상은 기본적으로 예찬의 생각과 맥이 닿습니다. 김정희는 중장년에 이러한 문예 사상을 포함해 중국에서도 경탄할 만한 업적을 고증학에서 이룩했으나 정치적인 견제를 받아 몰락했습니다. 김정희를 따르고 존경하는 화가, 서예가 들이 많았으나 대부분 중인들이었습니다. 대화 상대가 될 만한 사대부 문인은 김정희를 경원할 수밖에 없었습니다.

김정희의 글은 김정희가 유배 이후 자필 원고를 불태워 상당수 소실됐으나 중인 제자들과 접촉한 기록이 일부 남아 그의 학문과 문예 이론을 보여 줍니다. 김정희가 8년에 걸친 제주 유배를 마치고 돌아오자 중인 제자들은 그해 여름 두 달 동안 김정희 집에 드나들며 그에게 가르침을 받았습니다. 다행히 이때 기록이 일부 전합니다.

1849년 여름 과천에서 글씨와 그림 두 조로 나뉘어 글씨는 네 번, 그림은 세 번 추사에게 보인 뒤 품평을 받았습니다. 글씨 자료는 전하는 것이 없습니다. 그림은 첫 번째 것만이 남아 있습니다. 품평 기록인『예림갑을록(藝林甲乙錄)』이 남아 당시 가장 찬사를 받은 사람이 전기라고 확인해 줍니다. 개성 출신인 전기는 약국을 경영하면서 그림도 그리고 시도 잘 지은 화가입니다.

전기의 〈추산심처도(秋山深處圖)〉는 가을을 맞은 깊은 산골 오두막을 그린 것입니다. 인물은 보이지 않고 물가와 산의 위용만 드러납니다. 나뭇잎이 다 떨어진 뒤 윤곽을 드러낸 산등성이를 피마준법으로 옅은 먹을 여러 번 그어 표현했습니

自知吾藍人不渡遊節
雲十掩石峯雜煙山嵐芳
無際

吾藍

추산심처도
전기, 견본수묵,
72.5×34cm, 삼성미술관 리움

다. 김정희는 〈추산심처도〉의 쓸쓸하고 담백한 운치를 높이 치면서 그 뿌리가 예찬과 원말의 문인화가 황공망에게 있다고 했습니다. 김정희는 북경에서 돌아와 문예계에 새로운 바람을 불어넣기 시작하면서부터 원나라 사람을 기준 삼아 평했습니다.

김정희 이래 소식과 소식의 후배 황정견(黃庭堅)에 대한 관심이 높아지고 예찬에 대한 관심도 새로 일었습니다. 김정희에게 최고의 찬사를 받은 전기도 예찬의 시로 그림을 그렸습니다. 전기는 나이 서른에 요절해 남긴 그림이 적은데, 그 가운데 매화꽃 가득한 서옥 그림이 있습니다. 매화서옥 그림은 19세기 중반에 유행했습니다. 매화서옥도의 유행도 김정희를 매개로 중국에서 들어온 새로운 화풍과 연관이 있습니다.

김정희의 동생 김상희(金相喜)가 1822년 연경에 다녀오면서 매감도(梅龕圖)를 가져왔습니다. 그림이 사람들 사이에 돌면서, 매화를 10만 그루 심고 그 속에 조그만 집을 짓고 살고 싶다는 그림의 내용이 유행했습니다.

전기의 〈매화서옥도(梅花書屋圖)〉도 이 일에 영향을 받았습니다. 얼어붙은 강변에 눈이 소복한데 작은 서옥 주변으로 흰 매화가 만발했습니다. 앞쪽에 걸린 돌다리 위로 선비가 지팡이를 짚으며 친구를 찾아가고 있습니다. 낙관에 이름을 밝히지 않고 '기유 하일(己酉 夏日)'이라고만 적었습니다. 한여름에 한겨울의 경치를 그리고 감상하는 것이 그 무렵 운치 있게 여름을 나는 법이었습니다. 이 그림에 적힌 시는 예찬이 원도라는 사람에게 그림을 그려 주고 읊은 「제화증원도(題畵贈原道)」입니다.

雪後園林梅已花　눈 내린 원림에 매화가 피고
西風吹起雁行斜　서풍 일자 기러기 줄지어 날아가네
溪山寂寂無人跡　산골짜기 적막해 인적 없으니
好問林逋處士家　임포 처사 집을 찾기 좋겠구나

매화서옥도
전기, 1849년, 마본담채,
88×35.5cm, 국립중앙박물관

방문객은 매화를 아내처럼 사랑했다는 임포를 찾아가는 길입니다. 이 시에 적힌 기유년은 1849년으로 전기가 김정희를 모시고 공부한 해입니다. 김정희는 열심히 노력해 도달해야 할 원 사람으로 예찬을 꼽았고 전기가 예찬의 시를 가지고 시의도를 그렸습니다.

북산(北山) 김수철(金秀哲, 1800?~88?)도 이 무렵 예찬의 시로 시의도를 그렸습니다. 「제화증원도」의 시구 '계산적적(溪山寂寂)'을 제목으로 삼은 〈계산적적도(溪山寂寂圖)〉입니다. 바탕색이 바래 풍기는 느낌은 다르지만 구도는 전기의 그림과 거의 비슷합니다.

시에서 말한 대로 눈 내린 계곡에 작은 집이 있고 열린 창가에는 붉은 옷을 입은 선비가 앉아 있습니다. 계곡에 돌다리가 있는 것도 같습니다. 다리 끝에 방한구를 단단히 여미고 지팡이를 쥔 인물이 보입니다. 다른 점이 있다면 시구입니다. 여기에는 '계산적적무인간 호방임포처사가(溪山寂寂無人間 好訪林逋處士家)'라고만 적었습니다. 예찬의 시를 한 두 글자 바꿨습니다. 원시의 '무인적(無人跡)'이 '무인간(無人間)'으로 바뀌었고 '호문임포(好問林逋)'가 '호방임포(好訪林逋)'로 바뀌었습니다. 쓸쓸한 계곡 산길을 따라 임포 처사의 집을 찾아가는 내용을 설명하는 데는 큰 지장이 없습니다.

19세기 중반 김정희의 지도를 받은 화가들은 김정희가 추구하던 일격 화풍의 산수화를 주로 그렸습니다. 그리고 김정희가 지향한 예찬에 깊이 경도됐습니다. 예찬의 산수화나 일격 산수화풍의 그림은 자연의 일부를 잘라 확대해 보여 주는 소경 산수화가 아닙니다. 멀고 높직한 곳에 선 듯 비스듬히 내려다보았다가 다시 천천히 시선을 올려 먼 산까지 한 시야에 담는 광각 구도가 기본입니다. 인물이 등장하긴 해도 찾아보기 힘든 부속 장치가 되고 맙니다. 인간 행위와 감정을 드러내지 않으면 시어에 나타나는 시인의 미묘한 감정 변화는 그려 내기 힘들어집니다. 유행이 소경 산수 인물화에서 다시 대관 산수화로 옮겨 가면서 시구는 상투적인 요소가 되어 더 이상 그림과 조응하지 않게 됩니다.

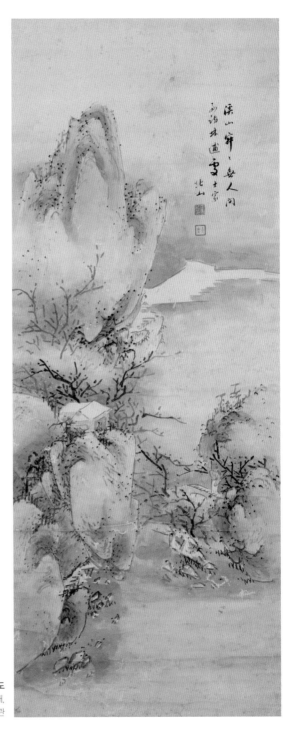

계산적적도
김수철, 견본담채,
119×46cm, 국립중앙박물관

조선 후기 회화가 쌓아 올린 찬란한 성과

흔히 18세기를 조선의 르네상스라고 부릅니다. 사회가 안정되고 경제가 발전해 문화가 각 방면에서 일제히 백화요란하게 꽃을 피웠습니다. 회화 역시 18세기에 들어 이전 시대와는 비교할 수 없을 정도로 다양한 모습을 보였습니다.

전통 회화인 산수화만 보아도 그 내용이 한층 풍성해졌다는 것을 알 수 있습니다. 남종문인화가 본격적으로 소개돼 조선에 정착했고 주체적 시각이 나타나면서 명산·명승의 감흥을 화폭에 담은 진경산수화가 등장합니다.

인물화에서도 큰 변화가 일어납니다. 주변에서 흔히 일어나는 모습이나 풍습을 소재로 삼은 풍속화가 나타났습니다. 또 신선을 그리는 도석 인물화나 길상화가 적극적으로 그려지기 시작했습니다. 사람들은 이러한 그림에 세속적 행복인 복록수(福祿壽, 복과 녹과 수명)에 대한 기원을 담았습니다. 무명 화가가 그린 민화도 서민적 수요를 반영해 등장합니다. 시의도도 이때 등장한 새로운 장르 가운데 하나입니다. 시는 이전부터 있었고 시와 그림이 만났던 일도 없었던 것은 아닙니다. 17세기 후반에 몇몇 문인화가들이 선구적 역할을 했지요. 하지만 18세기 들어서야 시의도는 본격적으로 유행했습니다.

시의도가 유행한 데는 고아한 문인 취향에 대한 동경과 공감이 다분히 있었습니다. 시의 이미지가 시각적으로 펼쳐지면서 시의도는 그림 제작 요건으로 문학적 감성을 요구했을 뿐 아니라, 그림 감상을 문인 교양의 차원으로 한 단계 끌어올렸습니다. 그림 창작과 감상은 자연히 문인 교양의 시험대처럼 여겨졌고, 이에 발맞춰 뛰어난 화가들이 출현해 그림의 문학적 해석에 흥미를 한층 더해 주었습니다.

시의도는 이처럼 세속 세계를 대표하는 풍속화와는 정반대 지점에 서 있었습니다. 시의도와 풍속화 모두 18세기 들어 새로 정착한 회화 장르입니다. 하지만 아직까지도 18세기 회화사에서 시의도가 언급되는 일은 그다지 많지 않습니다. 세속 세계를 묘사한 풍속화가 눈길을 더 끌어당기기 때문일 수 있습니다. 또 그림 속 화제를 원래부터 있었던 것으로 생각하는 착시 현상도 없지 않습니다.

그러나 풍속화의 대가 김홍도조차 수십 점의 시의도를 남긴 것을 보면 이 시대에는 속(俗)의 세계와 고아한 문인 세계가 나란히 공존했습니다. 시의도는 18세기, 조선 후기 회화에서 주요한 축을 이뤘던 것입니다.

시의도는 자비대령 화원 제도의 녹취재를 통해 그림이 될 만한 시가 반복적으로 소모되는 가운데 상투화됐습니다. 또한 일격 화풍이 소개되면서부터는 쇠락의 길을 걸었습니다. 하지만 시의도는 분명 조선 후기 회화가 쌓아 올린 찬란한 성과입니다. 당시 최고 기량의 화가들이 앞다퉈 시를 그림으로 그리면서 그림 세계는 한층 고상하고 흥미로워졌으며 또한 깊어졌습니다. 시가 이 시대 그림에 새바람을 불어넣었다고 할 수 있습니다.

부록

조선 시대 시의도 목록

참고 문헌

도판 목록

조선 시대 시의도 목록

★ 이 책에 언급한 시의도
붉은색 원시와 다른 부분

화가	그림 제목	그림 속 화제와 원시 전문
전 신사임당 1504년생	맹호연 시 산수도★ 국립중앙박물관	「宿建德江」, 맹호연, 당 移舟泊煙渚 日暮客愁新 野廣天低樹 江淸月近人
	이백 시 산수도★ 국립중앙박물관	天淸一雁遠 海闊孤帆遲 白日行欲暮 滄波杳難期 「送張舍人之江東」, 이백, 당 張翰江東去 正値秋風時 天淸一雁遠 海闊孤帆遲 白日行欲暮 滄波杳難期 吳洲如見月 千里幸相思
어몽룡 1566년생	묵매도★ 간송미술관	「詠梅花」, 매화니, 원 終日尋春不見春 芒鞋踏破嶺頭雲 歸來咲撚梅花嗅 春在枝頭已十分
인평대군 1622년생	일편어주도(선면)★ 서울대학교 박물관	一片漁舟歸何處 家在江南黃葉邨 「書李世南所畵秋景 二首 其一」, 소식, 송 野水參差落漲痕 疏林欹倒出霜根 扁舟一棹歸何處 家在江南黃葉村
이명은 1627년생	천한동설 간송미술관	天寒白屋貧 「逢雪宿芙蓉山主人」, 유장경, 당 日暮蒼山遠 天寒白屋貧 柴門聞犬吠 風雪夜歸人
전 홍득구 1653년생	송별도★ 국립중앙박물관	「送友人之京」, 맹호연, 당 君登靑雲去 余望靑山歸 雲山從此別 淚濕薜蘿衣
홍세태 1653년생	삼협모범도 개인 소장	三峽暮帆前 「遊子」, 두보, 당 巴蜀愁誰語 吳門興杳然 九江春草外 三峽暮帆前 厭就成都蔔 休爲吏部眠 蓬萊如可到 衰白問群仙
정유승 1660년생	군원유희도★ 간송미술관	「送李少府貶峽中王少府貶長沙」, 고적, 당 嗟君此別意何如 駐馬銜杯問謫居 巫峽啼猿數行淚 衡陽歸雁幾封書 靑楓江上秋帆遠 白帝城邊古木疏 聖代即今多雨露 暫時分手莫躊躇
윤두서 1668년생	강행도★ 국립중앙박물관	「江行無題 一百首 其二十七」, 전기, 당 斗轉月未落 舟行夜已深 有村知不遠 風便數聲砧
	노승의송하관도 유복렬 구장	松下胡僧憩寂寞 厖眉皓首無住著 偏袒右肩露雙脚 葉裏松子僧前落 「戲韋偃爲雙松圖歌」, 두보, 당 天下幾人畫古松 畢宏已老韋偃少 絕筆長風起纖末 滿堂動色嗟神妙 兩株慘裂苔蘚皮 屈鐵交錯回高枝 白摧朽骨龍虎死 黑入太陰雷雨垂 松根胡僧憩寂寞 厖眉皓首無住著 偏袒右肩露雙脚 葉裏松子僧前落 韋侯韋侯數相見 我有一匹好東絹 重之不減錦繡段 已令拂拭光凌亂 請公放筆爲直幹
	좌간운기도★ 국립중앙박물관	興來每獨往 勝事空自知 行到水窮處 坐看雲起時 「終南別業」, 왕유, 당 中歲頗好道 晚家南山陲 興來每獨往 勝事空自知 行到水窮處 坐看雲起時 偶然値林叟 談笑無還期
	주감주마도★ 개인 소장	酒酣白日暮 走馬入紅塵 「同儲十二洛陽道中作」, 맹호연, 당 珠彈繁華子 金羈遊俠人 酒酣白日暮 走馬入紅塵

신로 1675년생	강애★ 개인 소장	高江急峽雷霆鬪 古木蒼藤日月昏 「白帝」, 두보, 당 白帝城中雲出門 白帝城下雨翻盆 高江急峽雷霆鬪 古木蒼藤日月昏 戎馬不如歸馬逸 千家今有百家存 哀哀寡婦誅求盡 慟哭秋原何處村
	추우오수도★ 개인 소장	신광한 · 박난, 조선, 대구 夢凉荷瀉雨 衣濕石生雲
정선 1676년생	궁수기운도 개인 소장	行到水窮處 坐看雲起時 「終南別業」, 왕유, 당 中歲頗好道 晚家南山陲 興來每獨往 勝事空自知 行到水窮處 坐看雲起時 偶然值林叟 談笑無還期
	귀어도(선면) 도쿄 국립박물관	日暮歸來雨滿衣 「訪隱者不遇 成二絶 其二」, 이상은, 당 城郭休過識者稀 哀猿啼處有柴扉 滄江白日漁樵路 日暮歸來雨滿衣
	기려도★ 고려대학교 박물관	「春睡」, 김득신, 조선 驢背春睡足 靑山夢裏行 覺來知雨意 溪水有新聲
	기려도★ 서울대학교 박물관	滄江白石漁樵路 日暮歸來雨滿衣 「訪隱者不遇 成二絶 其二」, 이상은, 당 城郭休過識者稀 哀猿啼處有柴扉 滄江白日漁樵路 日暮歸來雨滿衣
	기려행려도 평양박물관	客子光陰詩卷裏 杏花消息雨聲中 「懷天經智老因訪之」, 진여의, 송 今年二月凍初融 睡起苕溪綠向東 客子光陰詩卷裏 杏花消息雨聲中 西菴禪伯還多病 北柵儒先只固窮 忽憶輕舟尋二子 綸巾鶴氅試春風
	동리채국(선면)★ 국립중앙박물관	東籬採菊 「飮酒 二十首 其五」, 도연명, 동진 結廬在人境 而無車馬喧 問君何能爾 心遠地自偏 採菊東籬下 悠然見南山 山氣日夕佳 飛鳥相與還 此中有眞意 欲辯已忘言
	무송관폭도(선면) 국립중앙박물관	結廬在人境 而無車馬喧 問君何能爾 心遠地自偏 三龍湫瀑下 悠然見南山 山氣日夕佳 飛鳥相與還 此中有眞意 欲辯已忘言 「飮酒 二十首 其五」, 도연명, 위와 같은 시
	유연견남산(선면)★ 국립중앙박물관	悠然見南山 「飮酒 二十首 其五」, 도연명, 위와 같은 시
	《사공도시품첩》 중★ 국립중앙박물관	생략
	산수도 개인 소장	陰陰夏木囀黃鸝 「積雨輞川莊作」, 왕유, 당 積雨空林煙火遲 蒸藜炊黍餉東菑 漠漠水田飛白鷺 陰陰夏木囀黃鸝 山中習靜觀朝槿 松下淸齋折露葵 野老與人爭席罷 海鷗何事更相疑
	산수인물도★ 개인 소장	詩思長橋蹇驢上 棋聲流水古松間 「冬晴日得閑游偶作」, 육유, 송 不用淸歌素與蠻 閑愁已自解連環 閏年春近梅差早 澤國風和雪尙慳 詩思長橋蹇驢上 棋聲流水古松間 賤天公事君知否 止乞柴荊到死閑
	산월도★ 개인 소장	山月曉仍在 「別輞川別業」, 왕진, 당 山月曉仍在 林風凉不絶 慇勤如有情 惆悵令人別

정선	선객도해 국립중앙박물관	夜靜海濤三萬里 月明飛錫下天風 「泛海」, 왕수인, 송 險夷原不滯胸中 何異浮雲過太空 夜靜海濤三萬里 月明飛錫下天風
	송하문동자(선면)★ 개인 소장	松下問童子 「尋隱者不遇」, 가도, 당 松下問童子 言師採藥去 只在此山中 雲深不知處
	시화상간도★ 간송미술관	我詩君畫換相看 輕重何言論價間 「無題」, 이병연, 조선 我詩君畫換相看 輕重何言論價間 詩出肝腸畫揮手 不知雖易更雖難
	양천현아 간송미술관	莫謂陽川落 陽川興有餘 이병연, 조선, 제화시 莫謂陽川落 陽川興有餘 妻孥上宦去 桂玉入倉初 雨後船遊客 春來網稅魚 忽看鳧鷺迅 飛到似文書
	오류풍월 개인 소장	楊柳風來正上吹 「首尾吟」, 소옹, 송 堯夫非是愛吟詩 雖老精神未耗時 水竹清閑先據了 鶯花富貴又兼之 梧桐月向懷中照 楊柳風來面上吹 被有許多閑捧擁 堯夫非是愛吟詩
	월명송하★ 개인 소장	月明松下房櫳靜 「桃源行」, 왕유, 당, 부분 月明松下房櫳靜 日出雲中雞犬喧 驚聞俗客爭來集 競引還家問都邑
	좌간운기도★ 개인 소장	行到水窮處 坐看雲起時 「終南別業」, 왕유, 당 中歲頗好道 晚家南山陲 興來每獨往 勝事空自知 行到水窮處 坐看雲起時 偶然值林叟 談笑無還期
	좌간운기도 개인 소장	坐看雲起時 「終南別業」, 왕유, 위와 같은 시
	채신도★ 도쿄 국립박물관	翳日多喬木 維舟取束薪 「江行無題 一百首 其十二」, 전기, 만당 翳日多喬木 維舟取束薪 靜聽江叟語 俱是厭兵人
	초객초전★ 개인 소장	樵客初傳漢姓名 「桃源行」, 왕유, 당, 부분 樵客初傳漢姓名 居人未改秦衣服 居人共住武陵源 還從物外起田園
	춘경도 고려대학교 박물관	柳晴花臨又一村 「游山西村」, 육유, 송 莫笑農家腊酒渾 豊年留客足鷄豚 山重水復疑無路 柳暗花明又一村 簫鼓追隨春社近 衣冠簡朴古風存 從今若許閑乘月 拄杖無時夜叩門
	해산무사(선면) 개인 소장	海山無事化琴工 「授經臺」, 소식, 송 劍舞有神通草聖 海山無事化琴工 此臺一覽秦川小 不待傳經意已空
	행주일도 간송미술관	宿雲散墨點蘭洲 洞庭巴陵湘水流 이병연, 조선, 제화시 宿雲散墨點蘭洲 洞庭巴陵湘水流 載酒雲情多少客 春來豈爲鱣魚舟

정선	황려호★ 개인 소장	漠漠水田飛白鷺 陰陰夏木囀黃鸝 「積雨輞川莊作」, 왕유, 당 積雨空林煙火遲 蒸藜炊黍餉東菑 漠漠水田飛白鷺 陰陰夏木囀黃鸝 山中習靜觀朝槿 松下清齋折露葵 野老與人爭席罷 海鷗何事更相疑
윤덕희 1685년생	송하보월도 개인 소장	「秋夜寄丘二十二員外」, 위응물, 당 懷君屬秋夜 散步詠凉天 山空松子落 幽人應未眠
김희겸 1710년?	무릉도원도 I 도쿄 국립박물관	樵客初傳漢姓名 「桃源行」, 왕유, 당, 부분 樵客初傳漢姓名 居人未改秦衣服 居人共住武陵源 還從物外起田園
	무릉도원도 II 도쿄 국립박물관	競引還家問都邑 「桃源行」, 왕유, 당, 부분 月明松下房櫳靜 日出雲中雞犬喧 驚聞俗客爭來集 競引還家問都邑
이광사 1705년생	《서화첩》 중 개인 소장	山中一半雨 樹杪百重泉 「送梓州李使君」, 왕유, 당 萬壑樹參天 千山響杜鵑 山中一夜雨 樹杪百重泉 漢女輸橦布 巴人訟芋田 文翁翻教授 不敢倚先賢
심사정 1707년생	강상야박도★ 국립중앙박물관	野徑雲俱黑 江船火獨明 「春夜喜雨」, 두보, 당 好雨知時節 當春乃發生 隨風潛入夜 潤物細無聲 野徑雲俱黑 江船火獨明 曉看紅濕處 花重錦官城
	강상조어도 개인 소장	案有黃庭尊有酒 少風波處是吾家 「書子末」, 최당신, 송 集仙仙客問生涯 買得漁舟度歲華 案有黃庭尊有酒 少風波處便爲家
	미법산수도 서울대학교 박물관	江南雨初歇 山暗雲猶濕 「戲留顧十一明府」, 대숙륜, 당 江南雨初歇 山暗雲猶濕 未可動歸橈 前程風正急
	방심석전산수도★ 도쿄 국립박물관	「城上」, 두보, 당 草滿巴西綠 空城白日長 風吹花片片 春動水茫茫 八駿隨天子 群臣從武皇 遙聞出巡守 早晚遍遐荒
	방예운림산수도★ 개인 소장	「秋思 二首 其一」, 마대, 당 萬木秋霖後 孤山夕照餘 田園無歲計 寒盡憶樵漁
	신선도 개인 소장	群仙不愁思 冉冉下蓬壺 「觀李固請司馬弟山水圖 三首 其一」, 두보, 당 簡易高人意 匡床竹火爐 寒天留遠客 碧海掛新圖 雖對連山好 貪看絕島孤 群仙不愁思 冉冉下蓬壺
	야색정심도 개인 소장	「宮中樂」, 영호초, 당 月上宮花靜 烟含苑樹深 銀臺門已閉 仙漏夜沈沈
	추경산수도★ 개인 소장	낙빈왕·송지문, 당, 대구 嶺邊樹色含風冷 石上泉聲帶雨秋
	파초와 잠자리★ 개인 소장	芭蕉喧未已 寒雀坐無聊 「午雨」, 이병연, 조선 破蕉喧未已 寒雀坐無聊 一陣蕭蕭雨 西窓度寂廖
	화조도 개인 소장	「題遜庵墨菊」, 고계, 명 獨留鐵面傲霜遲 秋蝶來尋莫自疑 須信陶翁醉歸後 西風塵土滿東籬

심사정	화조도(선면) 개인 소장	自從陶令醉歸後 西風塵土滿東籬 「題逐庵墨菊」, 고계, 명 獨留鐵面傲霜遲 秋蝶來尋莫自疑 須信陶翁醉歸後 西風塵土滿東籬
	화청충접 간송미술관	國色從來比西子 天香元不借東風 「牧丹詩」, 이정봉, 당 國色朝酣酒 天香夜染衣 丹景春醉容 明月問歸期
윤용 1708년생	중산심청도★ 서울대학교 박물관	烟拂樹抄留淡白 氣蒸山腹出深靑 원호문, 금, 대구 烟拂雲梢留澹白 雲蒸山腹出深靑
허필 1709년생	관동팔경도병 제1폭: 총석정 선문대학교 박물관	「次叢石亭韻」, 이달충, 고려 冥授晨登群玉峯 海日初上雲錦濃 珊瑚樹老枝葉脫 砥柱湍驚煙霧重 歲月摸糊峴首碣 風霜寂歷峨眉松 莫詠滄浪濁斯濯 休歌棨爛生不逢 老胡曾來獨大叫 仙子已去吾誰從 小立峯頭便上馬 塵卑未合攀高蹤
	관동팔경도병 제2폭: 삼일포 선문대학교 박물관	「三日浦」, 이달충, 고려 沙路漫漫遠竝瀛 雲山漠漠近鋪屛 四仙亭畔訪仙筆 三日浦頭打鷺汀
	관동팔경도병 제3폭: 청간정 선문대학교 박물관	「淸澗亭」, 김극기, 고려 雲端落日欹玉幢 海上驚濤倒銀玉 閑搔蓬鬢倚朱闌 白鳥去邊千里目
	관동팔경도병 제4폭: 경포대 선문대학교 박물관	「次鏡浦臺韻」, 백문보, 고려 何人詩接謝宣城 自覺高遊不世情 美酒若空瓶屢臥 澄江如練句還成 得兼康樂登山興 未必知章騎馬行 月白鑑湖餘一曲 休官明日負休明
	관동팔경도병 제5폭: 죽서루 선문대학교 박물관	「竹西樓」, 홍귀달, 조선 竹西面面碧江流 六月寒生古石樓 當日未應黃鶴去 至今長有白雲留 江山但泛樽中蟻 身世還同海上鷗 更待月明天似水 一聲長笛奏凉州
	관동팔경도병 제6폭: 망양정 선문대학교 박물관	「平海 望洋亭」, 정추, 고려 望洋亭上立夕時 春晩如秋意轉悲 知是海中風霧惡 杉松不長向東枝 萬壑千巖邐迤開 傍山歸去傍山來 雲生巨浪包天盡 風送驚濤打岸回
	관동팔경도병 제7폭: 월송정★ 선문대학교 박물관	事去人非水自東 千金遺踵在亭松 女蘿情合攀難解 弟竹心親粟可春 有底仙郞同煮鶴 莫令樵斧學屠龍 二毛重到憎遊地 却羨蒼蒼昔日容 「次越松亭詩韻」, 안축, 고려 事去人非水自東 千金遺種在亭松 女蘿情合膠難解 弟竹心親粟可春 有底仙郞同煮鶴 莫令樵夫學屠龍 二毛重到憎遊地 却羨蒼蒼昔日容
	관동팔경도병 제8폭: 낙산사★ 선문대학교 박물관	「洛山寺」, 김부의, 조선 一自登臨海岸高 回頭無復舊塵勞 欲知大聖圓通理 聽取山根激怒濤
	두보 시의도★ 이화여자대학교 박물관	春日鸎啼修竹裡 仙家吠犬白雲間 「藤王亭子」, 두보, 당 君王台榭枕巴山 萬丈丹梯尙可攀 春日鸎啼修竹裡 仙家犬吠白雲間 淸江錦石傷心麗 嫩蕊濃花滿目斑 人到于今歌出牧 來游此地不知還
이인상 1710년생	강남춘의도 국립중앙박물관	花遠重重樹 雲輕處處山 「涪江泛舟送韋班歸京」, 두보, 당 追餞同舟日 傷春一水間 飄零爲客久 哀老羨君還 花遠重重樹 雲輕處處山 天涯故人少 更益鬢毛斑

이인상	간죽유흥 간송미술관	澗竹生幽興 林風入管絃
		「峴山送蕭員外之荊州」, 맹호연, 당
		峴山江岸曲 郢水郭門前 自古登臨處 非今獨黯然 亭樓明落照 井邑秀通川 澗竹生幽興 林風入管弦 再飛鵬激水 一舉鶴沖天 佇立三荊使 看君馹馬旋
	고강창파도(선면)* 선문대학교 박물관	高江隱影雷霆鬪 古木蒼藤日月昏
		「白帝」, 두보, 당
		白帝城中雲出門 白帝城下雨翻盆 高江急峽雷霆鬪 古木蒼藤日月昏 戎馬不如歸馬逸 千家今有百家存 哀哀寡婦誅求盡 慟哭秋原何處村
	송하관폭(선면) 국립중앙박물관	怒瀑自成空外響 愁雲欲結日邊陰
		「遊瀝巖」, 박은, 조선
		滿月臺前從敗意 廣明寺後更幽尋 地藏故國應千載 詩得吾曹偶一吟 怒瀑自成空外響 愁雲結日邊陰 且須盃酒洒胸臆 不盡興亡今古心
	수하한담도 개인 소장	邁邁時運 穆穆良朝
		「時運 四首 其一」, 도연명, 동진
		邁邁時運 穆穆良朝 襲我春服 薄言東郊 山滌餘靄 宇曖微霄 有風自南 翼彼新苗
	풍림정거 간송미술관	停車坐愛楓林晚 霜葉紅於二月花
		「山行」, 두목, 당
		遠上寒山石徑斜 白雲深處有人家 停車坐愛楓林晚 霜葉紅於二月花
	한유 시의도 국립중앙박물관	自有人知處 那無路往踪
		「奉和虢州劉給事使君三堂新題二十一詠 渚亭」, 한유, 당
		自有人知處 那無步往蹤 莫教安四壁 面面看芙蓉
김윤겸 1711년생	산수도* 도쿄 국립박물관	出洞無論隔山水
		「桃源行」, 왕유, 당, 부분
		出洞無論隔山水 辭家終擬長游衍 自謂經過舊不迷 安知峯壑今來變
김광백 1711년?	관폭명금 간송미술관	斷山疑畫障 懸溜瀉鳴琴
		「郊園卽事」, 왕발, 당
		烟霞春旦賞 松竹故年心 斷山疑畫障 懸溜瀉鳴琴 草遍南亭合 花開北院深 閑居饒酒賦 隨興欲抽簪
최북 1712년생	계류도* 고려대학교 박물관	却恐是非聲到耳 故敎流水盡聾山
		「題伽倻山讀書堂」, 최치원, 신라
		狂奔疊石吼重巒 人語難分咫尺間 常恐是非聲到耳 故敎流水盡籠山
	공산무인도* 개인 소장	空山無人 水流花開
		「十八大阿羅漢頌 中 第九尊者」, 소식, 송
		飯食已異 袒鉢而坐 童子茗供 吹龠發火 我作佛事 淵乎妙哉 空山無人 水流花開
	누각산수도(선면)* 개인 소장	百年地僻柴門迥 五月江深草閣寒
		「嚴公仲夏枉駕草堂兼携酒饌」, 두보, 당
		竹裏行廚洗玉盤 花邊立馬簇金鞍 非關使者征求急 自識將軍禮數寬 百年地僻柴門迥 五月江深草閣寒 看弄漁舟移白日 老農何有罄交歡
	북창한사도* 국립중앙박물관	北窓時有凉風至 閑寫黃庭一兩章
		「卽事 二首 其二」, 조맹부, 원
		古墨輕磨滿几香 硯池新浴燦生光 北窓時有凉風至 閑寫黃庭一兩章

최북	산수도 개인 소장	百年地僻柴門逈 五月江深草閣寒 「嚴公仲夏枉駕草堂兼携酒饌」, 두보, 당 竹裏行廚洗玉盤 花邊立馬簇金鞍 非關使者征求急 自識將軍禮數寬 百年地僻柴門逈 五月江深草閣寒 看弄漁舟移白日 老農何有罄交歡
	산수도병 제1폭 개인 소장	孤舟蓑笠翁 獨釣寒江雪 「江雪」, 유종원, 당 千山鳥飛絕 萬徑人踪滅 孤舟蓑笠翁 獨釣寒江雪
	산수도병 제2폭 개인 소장	荒城臨古渡 落日滿秋山 「歸嵩山作」, 왕유, 당 淸川帶長薄 車馬去閑閑 流水如有意 暮禽相與還 荒城臨古渡 落日滿秋山 迢遞嵩高下歸來且閉關
	산수인물도 개인 소장	山深有雨寒猶在 松老無風韻亦長 「晚春尋桃源觀」, 교연, 당 武陵何處訪仙鄉 古觀雲根路已荒 細草擁壇人跡絕 落花沈硐水流香 山深有雨寒猶在 松老無風韻亦長 全覺此身離俗境 玄機亦可照迷方
	산향재도(선면) 국립중앙박물관	이동양, 명, 제화시 隱隱幽巖曲曲泉 石林茅屋兩三軒 平生不盡江山興 只是丹靑已可憐
	석림묘옥 간송미술관	隱隱幽巖曲曲泉 이동양, 위와 같은 시
	송하한담도 개인 소장	山深有雨寒猶在 松老無風韻亦長 「晚春尋桃源觀」, 교연, 당 武陵何處訪仙鄉 古觀雲根路已荒 細草擁壇人跡絕 落花沈硐水流香 山深有雨寒猶在 松老無風韻亦長 全覺此身離俗境 玄機亦可照迷方
	수하인물도 개인 소장	至今江鳥背人飛 「渭上題 三首 其一」, 온정균, 당 呂公榮達子陵歸 萬古煙波繞釣磯 橋上一通名利蹟 至今江鳥背人飛
	어옹취수도 서강대학교 박물관	滿船明月臥蘆花 「薄薄酒二章」, 황정견, 송 薄酒終勝飲茶 醜婦不是無家 醇醪養牛等刀鋸 深山大澤生龍蛇 秦時東陵千戶食 何如靑門五色瓜 傳呼鼓吹擁部曲 何如春院池蛙 性剛太傅促和藥 何如羊裘釣煙沙 綺席象床琱玉枕 重門夜鼓不停撾 何如一身無四壁 滿船明月臥蘆花 吾聞食人之肉 可隨以鞭樸之戮 乘人之車 可加以鈇鉞之誅 不如薄酒醉眠牛背上 醜婦自能搔背癢
	풍설야귀인★ 개인 소장	風雪夜歸人 「逢雪宿芙蓉山主人」, 유장경, 당 日暮蒼山遠 天寒白屋貧 柴門聞犬吠 風雪夜歸人
	한계노수도★ 국립중앙박물관	寒溪老樹聽 이문보, 조선, 대구 缺月空山宿 寒溪老樹聽
강세황 1713년생	강상조어도★ 삼성미술관 리움	雲拂林梢留澹白 氣蒸山腹出深靑 원호문, 금, 대구 烟拂雲梢留澹白 雲蒸山腹出深靑
	고사담 시구 묵매도★ 개인 소장	淸如澤畔吟蘭客 瘦似西山採蕨人 「苦竹」, 고사담, 금 密葉修莖雨後新 肯因憔悴損天眞 淸如南國紉蘭客 瘦似西山採蕨人

강세황	니금산수(선면) 고려대학교 박물관	丹靑萬木秋風老 金翠千峯落照開 「十三日度岳領」, 원호문, 금 神岳規模亦壯哉 上階絕境重裹回 丹靑萬木秋風老 金翠千峰落照開 川路漸分猶暗淡 湍聲已遠更淒哀 石門剩比靈丘遠 正坐登臨欠一來
	대좌석병(선면) 선문대학교 박물관	松杉風外亂山靑 曲幾焚香對石屏 「和茅山高拾遺憶山中雜題 五首中小樓」, 저사종, 당 松杉風外亂山靑 曲幾焚香對石屏 空憶去年春雨後 燕泥時汗太玄經
	사시팔경도병 제2폭: 늦봄 국립중앙박물관	山下孤煙遠村 「田園樂 七首 其六」, 왕유, 당 桃紅復含宿雨 柳綠更帶朝煙 花落家童未掃 鶯啼山客猶眠
	사시팔경도병 제3폭: 초여름 국립중앙박물관	奔流下雜樹 洒落出重雲 「湖口望廬山瀑布泉」, 장구령, 당 萬丈紅泉落 迢迢半紫氛 奔流下雜樹 洒落出重雲 日照虹霓似 天淸風雨聞 靈山多秀色 空水共氤氳
	사시팔경도병 제4폭: 늦여름 국립중앙박물관	柳陰撐出小舟來 「春日遊湖上」, 서부, 송 雙飛燕子幾時回 來岸桃花潛水開 春雨斷橋人不渡 小舟撐出柳陰來
	사시팔경도병 제5폭: 초가을★ 국립중앙박물관	秋水淸無底 蕭然淨客心 「劉九法曹鄭瑕丘石門宴集」, 두보, 당 秋水淸無底 蕭然淨客心 掾曹乘逸興 鞍馬到荒林 能吏逢聯壁 華筵直一金 晚來橫吹好 泓下亦龍吟
	사시팔경도병 제6폭: 늦가을 국립중앙박물관	人過橋心倒影來 「河中陪帥游亭」, 온정균, 당 倚闌愁立獨徘徊 欲賦慙非宋玉才 滿座山光搖劍戟 繞城波色動樓臺 鳥飛天外斜陽盡 人過橋心倒影來 添得五湖多少恨 柳花飄蕩似寒梅
	사시팔경도병 제7폭: 초겨울★ 국립중앙박물관	無邊落木蕭蕭下 不盡長江滾滾來 「登高」, 두보, 당 風急天高猿嘯哀 渚淸沙白鳥飛蛔 無邊落木蕭蕭下 不盡長江滾滾來 萬里悲秋常作客 百年多病獨登臺 艱難苦恨繁霜鬢 潦倒新停濁酒杯
	사시팔경도병 제8폭: 늦겨울 국립중앙박물관	前日風雪中 故人從此去 「步出城東門」, 작자 미상, 당 步出城東門 遙望江南路 前日風雪中 故人從此去 我欲渡河水 河水深無梁 願爲雙黃鵠 高飛還故鄉
	산수대련 제1면 개인 소장	「百聯抄解」, 작자 미상, 당, 부분 甕驢影裡碧山暮 斷鴈聲中紅樹秋
	산수도 개인 소장	澗水空山道 柴門老樹村 「憶幼子」, 두보, 당 驥子春猶隔 鶯歌暖正繁 別離驚節換 聰慧與誰論 澗水空山道 柴門老樹村 憶渠愁只睡 炙背俯晴軒
	산수도 개인 소장	柴門不正逐江開 「野老」, 두보, 당 野老籬邊江岸回 柴門不正逐江開 漁人網集澄潭下 賈客船隨返照來 長路關心悲劍閣 片雲何意傍琴台 王師未報收東郡 城闕秋生畫角哀

강세황	산수도 개인 소장	雲歸山去當簾靜 風過溪來滿坐涼 「次韻答平甫」, 왕안석, 송 高蟬抱殼悲聲切 新鳥爭巢諄語忙 長樹老陰欺夏日 晚花幽艷敵春陽 雲歸山去當簾靜 風過溪來滿坐涼 物物此時皆可賦 悔予千里不相將
	산수도(선면) 국립중앙박물관	湘潭雲盡暮山出 巴蜀雪消春水來 「凌歊臺」, 허혼, 당 宋祖凌高樂未回 三千歌舞宿層臺 湘潭雲盡暮山出 巴蜀雪消春水來 行殿有基荒薺合 寢園無主野棠開 百年便作萬年計 岳畔古碑空綠苔
	산수인물도★ 개인 소장	奔流下雜樹 洒落出重雲 「湖口望廬山瀑布泉」, 장구령, 당 萬丈紅泉落 迢迢半紫氛 奔流下雜樹 洒落出重雲 日照虹霓似 天清風雨聞 靈山多秀色 空水共氤氳
	산종정월도 국립중앙박물관	山風夜渡空江水 汀月寒生古石樓 「早秋寄題天竺靈隱寺」, 가도, 당 峰前峰後寺新秋 絶頂高窗見沃州 人在定中聞蟋蟀 鶴從棲處挂獼猴 山鍾夜渡空江水 汀月寒生古石樓 心憶懸帆身未遂 謝公此地昔年遊
	수각산수도 개인 소장	層軒皆面水 老樹飽經霜 「懷錦水居止 二首 其二」, 두보, 당 萬里橋南宅 百花潭北莊 層軒皆面水 老樹飽經霜 雪嶺界天白 錦城曛日黃 惜哉形勝地 回首一茫茫
	임포 시구 묵매도★ 개인 소장	暗香浮動月黃昏 「山園小梅 二首 其一」, 임포, 송 衆芳搖落獨暄妍 占盡風情向小園 疏影橫斜水淸淺 暗香浮動月黃昏 霜禽欲下先偸眼 粉蝶如知合斷魂 幸有微吟可相狎 不須檀板共金樽
	초당한거도★ 개인 소장	隱隱幽巖曲曲泉 石林茅屋兩三軒 이동양, 명, 제화시 隱隱幽巖曲曲泉 石林茅屋兩三軒 平生不盡江山興 只是丹靑已可憐
	초옥한담도★ 삼성미술관 리움	半空虛閣有雲住 六月深松無暑來 「移居勝果寺 二首 其一」, 왕수인, 송 江上但知山色好 峰回始見寺門開 半空虛閣有雲住 六月深松無暑來 病肺正思移枕簟 洗心兼得遠塵埃 富春隻尺煙濤外 時倚層霞望釣臺
	표암묵희첩 제1면 일본 개인 소장	餘雪落寒枝 「夜會李太守宅」, 우곡, 당 郡齋常夜掃 不臥獨吟詩 把燭近幽客 升堂戴接羅 微風吹凍葉 餘雪落寒枝 明日逢山伴 須令隱者知
	표암묵희첩 제2면 일본 개인 소장	荒庭何所有 老樹半空腹 「百丈溪新理茅茨讀書」, 염방, 당 浪跡棄人世 還山自幽獨 始傍巢由蹤 吾其獲心曲 荒庭何所有 老樹半空腹 秋蜩鳴北林 暮鳥穿我屋 棲遲樂遵渚 恬曠寡所欲 開卦推盈虛 散帙攻節目 養閑度人事 達命知止足 不學東周儒 俟時勞伐輻 磵水空山道 紫門老樹村 「憶幼子」, 두보, 당 驥子春猶隔 鶯歌暖正繁 別離驚節換 聰慧與誰論 澗水空山道 柴門老樹村 憶渠愁只睡 炙背俯晴軒

강세황	표암묵희첩 제3면 일본 개인 소장	孤城返照紅將斂 「暮登四安寺鐘樓寄裴十迪」, 두보, 당 暮倚高樓對雪峰 僧來不語自鳴鐘 孤城返照紅將斂 近市浮煙翠且重 多病獨愁常闃寂 故人相見未從容 知君苦思緣詩瘦 太向交遊萬事慵
	표암묵희첩 제4면: 장구령 시의도★ 일본 개인 소장	日照虹霓似 天晴風雨聞 「湖口望廬山瀑布泉」, 장구령, 당 萬丈紅泉落 迢迢半紫氛 奔流下雜樹 洒落出重雲 日照虹霓似 天清風雨聞 靈山多秀色 空水共氤氳
	표암묵희첩 제6면: 무인편주도★ 일본 개인 소장	無人伴歸路 獨自放扁舟 심주, 명, 제화시 野樹脫紅葉 回塘交碧流 無人伴歸路 獨自放扁舟
	표암묵희첩 제9면 일본 개인 소장	秋菊有佳色 「飮酒 二十首 其七」, 도연명 秋菊有佳色 裛露掇其英 汎此忘憂物 遠我遺世情 一觴雖獨進 杯盡壺自傾 日入群動息 歸鳥趨林鳴 嘯傲東軒下 聊復得此生
	표암묵희첩 제10면 일본 개인 소장	竹外一枝斜更好 「和秦太虛梅花」, 소식, 송 西湖處士骨應槁 只有此詩君壓倒 東坡先生心已灰 爲愛君詩被花惱 多情立馬待黃昏 殘雪消遲月出早 江頭千樹春欲闇 竹外一枝斜更好 孤山山下醉眠處 點綴裙腰紛不掃 萬裏春隨逐客來 十年花送佳人老 去年花開我已病 今年對花還草草 不如風雨卷春歸 收拾餘香還畀昊
	표암묵희첩 제12면 일본 개인 소장	天香夜染衣 「牧丹詩」, 이정봉, 당 國色朝酣酒 天香夜染衣 丹景春醉容 明月問歸期
	표암묵희첩 제13면: 여춘도★ 일본 개인 소장	百卉競春華 麗春應最勝 「麗春」, 두보, 당 百草競春華 麗春應最勝 少須好顏色 多漫枝條剩 紛紛桃李枝 處處總能移 如何貴此重 卻怕有人知
	표암묵희첩 제14면 일본 개인 소장	天然去雕飾 「經亂離後天恩流夜郎憶舊遊書懷贈江夏韋太守良宰」, 이백, 당, 부분 覽君荊山作 江鮑堪動色 清水出芙蓉 天然去雕飾
	호가일도★ 간송미술관	浩歌一棹歸何處 家在江南黃葉邨 「書李世南所畫秋景 二首 其一」, 소식, 송 野水參差落漲痕 疏林欹倒出霜根 扁舟一棹歸何處 家在江南黃葉村
장시흥 1714년?	산수도 개인 소장	南州溽暑醉如酒 隱几熟眠北牖開 「夏晝偶作」, 유종원, 당 南州溽暑醉如酒 隱几熟眠開北牖 日午獨覺無餘聲 山童隔竹敲茶臼
	추경산수도★ 국립중앙박물관	桃花泡露紅浮水 柳絮飄風白滿船 「錦江亭」, 정문손, 조선 十載經營屋數椽 錦江之上月峰前 桃花泡露紅浮水 柳絮飄風白滿船 石逕歸僧山影外 烟沙眠鷺雨聲邊 若令摩詰遊於此 不必當年畫輞川
정홍래 1720년생	산수도 개인 소장	兩岸桃花換去津 「桃源行」, 왕유, 당, 부분 漁舟逐水愛山春 兩岸桃花夾去津 坐看紅樹不知遠 行盡青溪不見人

정홍래	산수도 국립중앙박물관	百年地僻柴門迥 五月江深草閣寒 「嚴公仲夏枉駕草堂兼携酒饌」, 두보, 당 竹裏行廚洗玉盤 花邊立馬簇金鞍 非關使者征求急 自識將軍禮數寬 百年地僻柴門迥 五月江深草閣寒 看弄漁舟移白日 老農何有罄交歡
김유성 1725년생	나월로화 간송미술관	請看石上藤蘿月 已映洲前蘆荻花 「秋興 八首 其二」, 두보, 당 夔府孤城落日斜 每依北斗望京華 聽猿實下三聲淚 奉使虛隨八月槎 畫省香爐違伏枕 山樓粉堞隱悲笳 請看石上藤蘿月 已映洲前蘆荻花
서직수 1735년생	산수도 서울대학교 박물관	流下前灘也不知 「溪興」, 두순학, 당 山雨溪風卷釣絲 瓦甌蓬底獨斟時 醉來睡著無人喚 流下前溪也不知
정황 1735년생	산수도 개인 소장	屋上春鳩鳴 村邊杏花白 「春中田園作」, 왕유, 당 屋上春鳩鳴 村邊杏花白 持斧伐遠揚 荷鋤覘泉脈 歸燕識故巢 舊人看新曆 臨觴忽不禦 惆悵遠行客
김응환 1742년생	산수도 개인 소장	日出寒山外 江流宿霧中 「客亭」, 두보, 당 秋窓猶曙色 落木更天風 日出寒山外 江流宿霧中 聖朝無棄物 老病已成翁 多少殘生事 飄零似轉蓬
	산수도 개인 소장	「積雨輞川莊作」, 왕유, 당 積雨空林煙火遲 蒸藜炊黍餉東菑 漠漠水田飛白鷺 陰陰夏木囀黃鸝 山中習靜觀朝槿 松下清齋折露葵 野老與人爭席罷 海鷗何事更相疑
정수영 1743년생	파초 개인 소장	葉如斜界紙 心似倒抽書 「芭蕉」, 노덕연, 당 一種靈苗異 天然體性虛 葉如斜界紙 心似倒抽書
김홍도 1745년생	검선관란 간송미술관	萬裏西風一劍寒 「題全州道士蔣暉壁」, 여암, 당 醉舞高歌海上山 天瓢承露結金丹 夜深鶴透秋空碧 萬裏西風一劍寒
	선동야적도★ 국립중앙박물관	夜深鶴去秋空靜 「題全州道士蔣暉壁」, 여암, 위와 같은 시 山下碧桃春半開 「緱山廟」, 허혼, 당 王子吹簫月滿臺 玉簫清轉鶴裴回 曲終飛去不知處 山下碧桃春自開
	해산선학도★ 개인 소장	「題全州道士蔣暉壁」, 여암, 위와 같은 시 醉舞高歌海上山 天瓢承露結金丹 夜深鶴透秋空碧 萬裏西風一劍寒
	고사관수도★ 개인 소장	行到水窮處 坐看雲起時 「終南別業」, 왕유, 당 中歲頗好道 晚家南山陲 興來每獨往 勝事空自知 行到水窮處 坐看雲起時 偶然值林叟 談笑無還期
	남산한담도★ 개인 소장	中歲頗好道 晚家南山陲 興來每獨往 勝事空自知 偶然值林叟 談笑無還期 行到水窮處 坐看雲起時 「終南別業」, 왕유, 위와 같은 시

김홍도	산거한담도 개인 소장	行到水窮處 坐看雲起時 「終南別業」, 왕유, 위와 같은 시
	좌간운기도 개인 소장	坐看雲起時 「終南別業」, 왕유, 위와 같은 시
	곤명문렵도 개인 소장	「觀獵」, 왕창령, 당 角鷹初下秋草稀 鐵驄抛鞚去如飛 少年獵得平原兎 馬後橫梢意氣歸
	관렵시의도(선면) 삼성미술관 리움	위와 같음
	귀인응렵 간송미술관	위와 같음
	공산무인 간송미술관	空山無人 水流花開 「十八大阿羅漢頌 中 第九尊者」, 소식, 송 飯食已異 袱缽而坐 童子茗供 吹龠發火 我作佛事 淵乎妙哉 空山無人 水流花開
	수류화개 간송미술관	空山無人 水流花開 「十八大阿羅漢頌 中 第九尊者」, 소식, 위와 같은 시
	국추비순 간송미술관	零落西風百結衣 「題扇面鶴鶉」, 임경청, 명 秋入郊原粟正肥 山禽成隊啄斜暉 爭雄莫向雕籠鬪 零落西風百結衣
	국화 개인 소장	此花開盡更無花 「菊花」, 원진, 당 秋叢繞舍似陶家 遍繞籬邊日漸斜 不是花中偏愛菊 此花開盡更無花
	귀어도 개인 소장	漁翁暝蹋孤舟立 「奉先劉少府新畫山水障歌」, 두보, 당, 부분 元氣淋漓障猶濕 真宰上訴天應泣 野亭春還雜花遠 漁翁暝蹋孤舟立 欸乃一聲山水綠 「漁翁」, 유종원, 당 漁翁夜傍西岩宿 曉汲清湘燃楚竹 煙銷日出不見人 欸乃一聲山水綠 回看天際下中流 岩上無心雲相逐
	애내일성★ 부산시립박물관	欸乃一聲山水綠 「漁翁」, 유종원, 위와 같은 시
	금니죽학도(선면) 국립중앙박물관	秋風吹卻九皋禽 一片閑雲萬裏心 碧落有情應悵望 靑天無路可追尋 初來白雲翎猶短 欲知丹砂頂漸深 華表柱頭留語後 更無消息到如今 「失鶴」, 이원, 당 秋風吹卻九皋禽 一片閑雲萬裏心 碧落有情應悵望 靑天無路可追尋 來時白雲翎猶短 去日丹砂頂漸深 華表柱頭留語後 更無消息到如今
	기려원유(선면)★ 간송미술관	此身合是詩人未 細雨騎驢入劍門 「劍門道中遇微雨」, 육유, 송 衣上征塵雜酒痕 遠遊無處不消魂 此身合是詩人未 細雨騎驢入劍門
	기려행려 간송미술관	客子光陰詩卷裏 杏花消息雨聲中 「懷天經智老因訪之」, 진여의, 송 今年二月凍初融 睡起苔溪綠向東 客子光陰詩卷裏 杏花消息雨聲中 西菴禪伯還多病 北柵儒先只固窮 忽憶輕舟尋二子 綸巾鶴氅試春風

김홍도	노년간화★ 간송미술관	老年花似霧中看 「小寒食舟中作」, 두보, 당 佳辰强飯食猶寒 隱機蕭條戴鶡冠 春水船如天上坐 老年花似霧中看 娟娟戱蝶過閒幔 片片輕鷗下急湍 雲白山靑萬餘裏 愁看直北是長安
	주상간매★ 개인 소장	春水船如天上坐 老年花似霧中看 「小寒食舟中作」, 두보, 위와 같은 시
	노승염불 간송미술관	口道恒河沙復沙 「僧伽歌」, 이백, 당 眞僧法號號僧伽 有時與我論三車 問言誦呪幾千遍 口道恒河沙復沙 此僧本住南天竺 爲法頭陀來此國 戒得長天秋月明 心如世上靑蓮色 意淸淨 貌棱棱 亦不減 亦不增 甁裡千年鐵柱骨 手中萬歲胡孫藤 嗟予落魄江淮久 罕遇眞僧說空有 一言散盡波羅夷 再禮渾除犯輕垢
	노자출관 간송미술관	東來紫氣滿函關 「秋興 八首 其五」, 두보, 당 蓬萊宮闕對南山 承露金莖霄漢間 西望瑤池降王母 東來紫氣滿函關 雲移雉尾開宮扇 日繞龍鱗識聖顔 一臥滄江驚歲晚 幾回靑瑣點朝班
	니행곽색 간송미술관	性泥行郭索 임포, 송, 시구 草泥行郭索 雲木叫鉤輈
	도선도★ 서울대학교 박물관	高湖春水碧於藍 白鳥分明見兩三 搖櫓一聲飛去盡 夕陽山色滿空潭 「東湖」, 정초부, 조선 東湖春水碧於藍 白鳥分明見兩三 搖櫓一聲飛去盡 夕陽山色滿空潭
	어주도 개인 소장	東湖春水碧於藍 白鳥分明見兩三 搖櫓一聲飛去盡 夕陽山色滿空潭 「東湖」, 정초부, 위와 같은 시
	어주도(선면)★ 일본 개인 소장	西陽山色滿空潭 「東湖」, 정초부, 위와 같은 시
	무인식성명 개인 소장	「物外雜題 八首 其六」, 육유, 송 飼驢留野店 買藥入山城 興盡飄然去 無人識姓名
	방원도 삼성미술관 리움	「放猿」, 길노사, 당 放爾千山萬水身 野泉晴樹好爲鄰 啼時莫近瀟湘岸 明月孤舟有旅人
	범급전산도 선문대학교 박물관	帆急前山忽後山 「漁父歌」, 이현보, 조선, 부분 靑菰葉上애 凉風起 紅蓼花邊白鷺閒이라 닫 드러라 닫 드러라 洞庭湖裏駕歸風호리라 至匊悤 至匊悤 於思臥 帆急前山忽後山이로다
	비학도 개인 소장	華表柱頭留語後 更無消息到今朝 「失鶴」, 이원, 당 秋風吹卻九皐禽 一片閒雲萬裏心 碧落有情應悵望 靑天無路可追尋 來時白雲翎猶短 去日丹砂頂漸深 華表柱頭留語後 更無消息到如今
	상산한담도 간송미술관	「春尋柳先生」, 경위, 당 言是商山老 塵心莫問年 白髯垂策短 烏帽據梧偏 酒熟飛巴雨 丹成見海田 疏雲披遠水 景動石床前
	석양귀소도★ 간송미술관	「無題」, 전 이단전, 조선 軒軒獨立夕陽時 芳草明沙倦垂宜 意到忽然飜雲去 靑山影裏赴誰期

김홍도	세마도★ 개인 소장	門外綠潭春洗馬 樓前紅燭夜迎人 「贈李翼」, 한굉, 당 王孫別舍擁朱輪 不羨空名樂此身 門外碧潭春洗馬 樓前紅燭夜迎人
	소나무 개인 소장	曾在天台山上見 石橋南畔第三株 「畫松」, 경운, 당 畫松一似真松樹 且待尋思記得無 曾在天台山上見 石橋南畔第三株
	소년행락★ 간송미술관	春日路傍情 「少年行」, 최국보, 당 遺卻珊瑚鞭 白馬驕不行 章臺折楊柳 春日路傍情
	소림야수 간송미술관	「書李世南所畫秋景 二首 其一」, 소식, 송 野水參差落漲痕 疏林欹倒出霜根 扁舟一棹歸何處 家在江南黃葉村
	송하선인취생도★ 고려대학교 박물관	筠管參差排鳳翅 月堂淒切勝龍吟 「題笙」, 나업, 당 筠管參差排鳳翅 月堂淒切勝龍吟 最宜輕動纖纖玉 醉送當觀灩灩金 緱嶺獨能征妙曲 嬴台相共吹清音 好將宮徵陪歌扇 莫遣新聲鄭衛侵
	월하취생 간송미술관	月堂淒切勝龍吟 「題笙」, 나업, 위와 같은 시
	수변군안 삼성미술관 리움	水闊天低雲暗澹 朔風吹起自成行 「雁」, 구양수, 송 來時沙磧已冰霜 飛過江南木葉黃 水闊天低雲暗澹 朔風吹起自成行
	수하오수도 삼성미술관 리움	桃紅復含宿雨 柳綠更帶朝煙 「田園樂 七首 其六」, 왕유, 당 桃紅復含宿雨 柳綠更帶朝煙 花落家童未掃 鶯啼山客猶眠
	승하도해도 도쿄 국립박물관	口道恒河沙復沙 「僧伽歌」, 이백, 당 眞僧法號號僧伽 有時與我論三車 問言誦咒幾千遍 口道恒河沙復沙 此僧本住南天竺 為法頭陀來此國 戒得長天秋月明 心如世上青蓮色 意清淨 貌棱棱 亦不減 亦不增 瓶裡千年鐵柱骨 手中萬歲胡孫藤 嗟予落魄江淮久 罕遇眞僧說空有 一言散盡波羅夷 再禮渾除犯輕垢
	어부오수도★ 개인 소장	流下前灘也不知 「溪興」, 두순학, 당 山雨溪風卷釣絲 瓦甌蓬底獨斟時 醉來睡著無人喚 流下前溪也不知
	운산도 개인 소장	烟耶雲耶遠莫知 烟空雲散山依然 「書王定國所藏煙江疊嶂圖」, 소식, 송 江上愁心千疊山 浮空積翠如雲煙 山耶雲耶遠莫知 烟空雲散山依然 但見兩崖蒼蒼暗絕穀 中有百道飛來泉 縈林絡石隱複見 下赴穀口爲奔川 川平山開林麓斷 小橋野店依山前 行人匆度喬木外 漁舟一葉江吞天 使君何從得此本 點綴毫末分清妍 不知人間何處有此境 徑欲往買二頃田 君不見武昌樊口幽絕處 東坡先生留五年 春風搖江天漠漠 暮雲卷雨山娟娟 丹楓翻鴉伴水宿 長松落雪驚醉眠 桃花流水在人世 武陵豈必皆神仙 江山清空我塵土 雖有去路尋無緣 還君此畫三歎息 山中故人應有招我歸來篇
	월하고문 간송미술관	鳥宿池邊樹 僧敲月下門 「題李凝幽居」, 가도, 당 閑居少鄰竝 草徑入荒園 鳥宿池邊樹 僧敲月下門 過橋分野色 移石動雲根 暫去還來此 幽期不負言

김홍도	월하청송도★ 개인 소장	文章驚世徒爲累 富貴薰天亦謾勞 何似山窓岑寂夜 焚香默坐聽松濤
		「山居夜坐」, 정렴, 조선
		文章驚世徒爲累 富貴薰天亦謾勞 何似山窓岑寂夜 焚香獨坐聽松濤
	유산도 개인 소장	箕山潁水靑風裏 呼起巢由共一盃
		「過崧山」, 조중상, 금
		催老年光衰衰來 好懷知欲向誰開 箕山潁水春風裏 呼起巢由共一杯
	유작도 일본 개인 소장	會有人占丈人屋 微風莫自裊空枝
		「畵鳥」, 문징명, 명
		城頭霜落月離離 匝樹羣烏欲定時 會有人占丈人屋 微風莫自裊空枝
	유음서작 개인 소장	日暖風輕言語軟 應將喜報主人知
		「野鵲」, 구양수, 송
		鮮鮮毛羽耀朝輝 紅粉牆頭綠樹枝 日暖風輕言語軟 應將喜報主人知
	전다한화 간송미술관	勝事日相對 主人常獨閒
		「會稽王處士草堂壁畫衡霍諸山」, 유장경, 당
		粉壁衡霍近 群峰如可攀 能令堂上客 見盡湖南山 青翠數千仞 飛來方丈間 歸雲無處滅 去鳥何時還 勝事日相對 主人常獨閒 稍看林壑晚 佳氣生重關
	조탁연실 간송미술관	不肯花前掠水悲
		「題翠禽畫」, 공숙, 원
		一曲寒塘漾夕暉 珍禽照影惜毛衣 非魚也自知魚樂 不肯花前掠水飛
	죽리탄금도(선면)★ 고려대학교 박물관	「竹裏館」, 왕유, 당
		獨坐幽篁裏 彈琴復長嘯 深林人不知 明月來相照
	죽서화금★ 간송미술관	忽然驚散寂無聲
		「寒雀」, 양만리, 송
		百千寒雀下空庭 小集梅梢話晚晴 特地作團喧殺我 忽然驚散寂無聲
	지장기마도 국립중앙박물관	知章騎馬似乘船 眼花落井水底眼
		「飮中八仙歌」, 두보, 당
		知章騎馬似乘船 眼花落井水底眼 汝陽三鬥始朝天 道逢麴車口流涎 恨不移封向酒泉 左相日興費萬錢 飲如長鯨吸百川 銜杯樂聖稱避賢 宗之瀟灑美少年 擧觴白眼望靑天 皎如玉樹臨風前 蘇晉長齋繡佛前 醉中往往愛逃禪 李白一斗詩百篇 長安市上酒家眠 天子呼來不上船 自稱臣是酒中仙 張旭三杯草聖傳 脫帽露頂王公前 揮毫落紙如雲煙 焦遂五鬥方卓然 高談雄辯驚四筵
	채약우록 개인 소장	豈徒山木壽 空與麋鹿群
		「感遇詩 三十八首 其十一」, 진자앙, 당
		吾愛鬼穀子 青溪無垢氛 囊括經世道 遺身在白雲 七雄方龍鬥 天下久無君 浮榮不足貴 遵養晦時文 舒可彌宇宙 卷之不盈分 豈徒山木壽 空與麋鹿群
	춘금자호 간송미술관	春前春後多自呼
		「鷓鴣吟 二首 其二」, 소옹, 송
		翠竹叢深隱鷓鴣 鷓鴣聲更勝提壺 江南江北常相逐 春後春前多自呼 遷客銷魂驚夢寐 征人零淚濕衣裾 愁中聞處腸先斷 似此傷懷禁得無
	춘야제금도 삼성미술관 리움	「春曉」, 맹호연, 당
		春眠不覺曉 處處聞啼鳥 夜來風雨聲 花落知多少
	해탐노화 간송미술관	海龍王處也橫行
		「吟蟹」, 피일휴, 당
		未遊滄海早知名 有骨還從肉上生 莫道無心畏雷電 海龍王處也橫行

김홍도	향사군탄* 간송미술관	直向使君灘 「賦得白鷺鷥送宋少府入三峽」, 이백, 당 白鷺拳一足 月明秋水寒 人驚遠飛去 直向使君灘
	혜능상매도 개인 소장	暗香浮動於諸天 「山園小梅 二首 其一」, 임포, 송 衆芳搖落獨喧妍 占盡風情向小園 疏影橫斜小淸淺 暗香浮動月黃昏 霜禽欲下先偷眼 粉蝶如知合斷魂 幸有微吟可相狎 不須檀板共金樽
이인문 1745년생	강정한경도 개인 소장	山雄雲氣深 樹老風霜勁 「題畫卷范寬」, 주희, 송 山雄雲氣深 樹老風霜勁 下有考盤人 超遙得眞性
	《고송화첩》중 개인 소장	「君子亭」, 주희, 송 倚杖臨寒水 被襟立晩風 相逢數君子 爲我說廉翁
	나한문슬* 간송미술관	厖眉皓首無住着 「戱韋偃爲雙松圖歌」, 두보, 당 天下幾人畫古松 畢宏已老韋偃少 絶筆長風起纖末 滿堂動色嗟神妙 兩株慘裂苔蘚皮 屈鐵交錯回高枝 白摧朽骨龍虎死 黑入太陰雷雨垂 松根胡僧憩寂寞 厖眉皓首無住著 偏袒右肩露雙脚 葉裏松子僧前落 韋侯韋侯數相見 我有一匹好東絹 重之不減錦繡段 已令拂拭光凌亂 請公放筆爲直幹
	동정검선* 간송미술관	郞吟飛過洞庭湖 「無題」, 여암, 당 朝遊北海暮蒼梧 袖裏靑蛇膽氣粗 三醉岳陽人不識 郞吟飛過洞庭湖
	산수도 개인 소장	盡日驅牛歸 溪前風雨惡 「牧童」, 유가, 당 牧童見客拜 山果懷中落 盡日驅牛歸 前溪風雨惡
	산촌설제 간송미술관	荒邨建子月 栢樹老夫家 「草堂卽事」, 두보, 당 荒村建子月 獨樹老夫家 獨樹江船渡 風前竹徑斜 寒魚依密藻 宿鷺起圓沙 蜀酒禁愁得 無錢何處賒
	산촌우여* 간송미술관	草屋雨餘雲氣溼 開門不厭好山多 「題畫」, 담소, 원 重岡細草覆坡陀 風引松花落澗阿 草屋雨餘雲氣溼 開門不厭好山多
	송하한담도* 국립중앙박물관	中歲頗好道 晩家南山陲 行到水窮處 坐看雲起時 興來每獨往 勝事空自知 偶然値林叟 談笑無還期 「終南別業」, 왕유, 당 中歲頗好道 晩家南山陲 興來每獨往 勝事空自知 行到水窮處 坐看雲起時 偶然値林叟 談笑無還期
	수하모옥도 개인 소장	數樹茅屋自成村 「小舟遊近村舍舟步歸」, 육유, 송, 부분 數家茅屋自成村 地碓聲中晝掩門 寒日欲沉蒼霧合 人間隨處有桃源
	우경산수도* 국립중앙박물관	滄江白石漁樵路 日暮歸來雨滿衣 「訪隱者不遇 成二絶 其二」, 이상은, 당 城郭休過識者稀 哀猿啼處有柴扉 滄江白石漁樵路 日暮歸來雨滿衣

이인문	운리제성도★ 개인 소장	雲裡帝城雙鳳闕 雨中春樹萬人家 「奉和聖制從蓬萊向興慶閣道中留春雨中春望之作應制」, 왕유, 당 渭水自縈秦塞曲 黃山舊繞漢宮斜 鑾輿逈出千門柳 閣道迴看上苑花 雲裏帝城雙鳳闕 雨中春樹萬人家 為乘陽氣行時令 不是宸遊玩物華
	준마 간송미술관	逈立閶闔生長風 「丹青引贈曹霸將軍」, 두보, 당, 부분 是日牽來赤墀下 迴立閶闔生長風 詔謂將軍拂絹素 意匠慘淡經營中
	창송백미 간송미술관	「無題」, 조씨, 조선 山麋老大白於雲 側立巖崖到夕嘷 我有茅廬無俗客 夜來簷下可容君
	창파학명 간송미술관	矯然江海思 復與雲路永 「八哀詩 故右仆射相國張公九齡」, 두보, 당, 부분 相國生南紀 金璞無留礦 仙鶴下人間 獨立霜毛整 矯然江海思 復與雲路永 寂寞想土階 未遑等箕潁
	화간조명 간송미술관	起來眄庭柯 一鳥花間鳴 「春日醉起言志」, 이백, 당 處世若大夢 胡爲勞其生 所以終日醉 頹然臥前楹 覺來眄庭前 一鳥花間鳴 借問此何時 春風語流鶯 感之欲嘆息 對酒還自傾 浩歌待明月 曲盡已忘情
홍대연 1749년?	쌍노담소도 국립중앙박물관	偶然值林叟 談笑無還期 「終南別業」, 왕유, 당 中歲頗好道 晚家南山陲 興來每獨往 勝事空自知 行到水窮處 坐看雲起時 偶然值林叟 談笑無還期
	임간급탄 간송미술관	高江急峽雷霆鬪 古木蒼藤日月昏 「白帝」, 두보, 당 白帝城中雲出門 白帝城下雨翻盆 高江急峽雷霆鬪 古木蒼藤日月昏 戎馬不如歸馬逸 千家今有百家存 哀哀寡婦誅求盡 慟哭秋原何處村
김득신 1754년생	매 개인 소장	萬里寒空祗一日 金眸玉爪不凡才 「見王監兵馬使說近山有白黑二鷹 羅者久取竟未能得 王以為毛骨有異他鷹 恐臘後春生騫飛避暖勁翮思秋之甚 眇不可見請餘賦二詩 二首之二」, 두보, 당 黑鷹不省人間有 度海疑從北極來 正翮搏風超紫塞 立冬幾夜宿陽臺 虞羅自各虛施巧 春雁同歸必見猜 萬裏寒空祗一日 金眸玉爪不凡才
	산수도★ 서울대학교 박물관	「尋隱者不遇」, 가도, 당 松下問童子 言師採藥去 只在此山中 雲深不知處
이명기 1756년?	관폭도 개인 소장	掛流三百丈 噴壑數十裏 忽如飛電來 隱若白虹起 「望廬山瀑布 二首 其一」, 이백, 당, 부분 西登香爐峰 南見瀑布水 掛流三百丈 噴壑數十裏 忽如飛電來 隱若白虹起 初驚河漢落 半灑雲天裏 仰觀勢轉雄 壯哉造化功 海風吹不斷 江月照還空
	송하독서 삼성미술관 리움	讀書多年 種松皆作老龍鱗 「春日與裴迪過新昌裏訪呂逸人不遇」, 왕유, 당 桃源一向絶風塵 柳市南頭訪隱淪 到門不敢題凡鳥 看竹何須問主人 城外青山如屋裏 東家流水入西隣 閉戶著書多歲月 種松皆作老龍鱗
	유하선비 개인 소장	渡頭餘落日 虛里上孤煙 復値接余醉 狂歌五柳前 「輞川閑居贈裴秀才迪」, 왕유, 당 寒山轉蒼翠 秋水日潺湲 倚杖柴門外 臨風聽暮蟬 渡頭餘落日 墟裏上孤煙 復値接輿醉 狂歌五柳前

신윤복 1758년생	계명�{{}}곡 간송미술관	溪鳴風薄水 谷暗雨連山 「渡洛」, 마혁, 금 泉石經行久 林丘弭望間 溪鳴風薄水 縠暗雨含山 淡淡輕鷗沒 飛飛倦鳥還 世緣良自苦 空羨野雲閑
	괴석파초도★ 개인 소장	芭蕉得雨便欣然 終夜作聲淸更妍 「芭蕉雨」, 양만리, 남송 芭蕉得雨便欣然 終夜作聲淸更妍 細聲巧學蠅觸紙 大聲鏘若山落泉
	사행기록화 I★ 개인 소장	章臺折楊柳 春日路傍情 「少年行」, 최국보, 당 遺卻珊瑚鞭 白馬驕不行 章臺折楊柳 春日路傍情
	삼추가연 간송미술관	「菊花」, 원진, 당 秋叢繞舍似陶家 遍繞籬邊日漸斜 不是花中偏愛菊 此花開盡更無花
	쌍육삼매 간송미술관	雁橫聲歷歷 人靜漏迢迢 「冬夜」, 사마광, 송 冬夜何其永 寒光四泬寥 雁橫星歷歷 人靜漏迢迢 破屋霜應重 荒庭雪未消 不眠何所念 達曉思無憀
	월하정인 간송미술관	月深深夜三更 兩人心事兩人知 「情人」, 김명원, 조선 窓外三更細雨時 兩人心事兩人知 歡情未洽天將曉 更把羅衫問後期
	주사거배 간송미술관	擧盃邀皓月 抱甕對淸風 「月下獨酌 四首 其一」, 이백, 당 花間一壺酒 獨酌無相親 擧杯邀明月 對影成三人 月旣不解飮 影徒隨我身 暫伴月將影 行樂須及春 我歌月徘徊 我舞影零亂 醒時同交歡 醉後各分散 永結無情遊 相期邈雲漢
	청금상련 간송미술관	座上客常滿 酒中酒不空 공융, 당, 대구 座上客常滿 樽中酒不空 吾無憂矣
	화조도 개인 소장	飛去飛來得自由 「螢火」, 공학, 명 化形腐草復何求 飛去飛來得自由 松逕黑時靑燐出 村塘密處火星流 露華不濕輝輝夜 月色那欺點點秋 羣聚沙囊光可燭 茅齋空費讀書油
	휴기답풍★ 간송미술관	洛陽才子知多少 「寄蜀中薛濤校書」, 왕건, 당 萬裏橋邊女校書 枇杷花下閉門居 掃眉才子知多少 管領春風總不如
이방운 1761년생	경포대도(선면) 이화여자대학교 박물관	鏡湖三百里 深不沒人肩 「湖亭雜詠 五首 其四」, 김창흡, 조선 鏡湖三十裏 深不沒人肩 無復安危慮 船行興自全
	기증심청도★ 국립중앙박물관	烟拂雲梢留淡白 氣蒸山腹出深靑 원호문, 금, 대구 烟拂雲梢留澹白 雲蒸山腹出深靑
	망천별서도★ 삼성미술관 리움	「積雨輞川莊作」, 왕유, 당 積雨空林煙火遲 蒸藜炊黍餉東菑 漠漠水田飛白鷺 陰陰夏木囀黃鸝 山中習靜觀朝槿 松下淸齋折露葵 野老與人爭席罷 海鷗何事更相疑
	망천십경도첩 제1면: 맹성요 홍익대학교 박물관	結廬吉城下 時登古城上 「孟城坳」, 배적, 당 結廬古城下 時登古城上 古城非疇昔 今人自來往

이방운	망천십경도첩 제2면: 망구장 홍익대학교 박물관	「積雨輞川莊作」, 왕유, 당 積雨空林煙火遲 蒸藜炊黍餉東菑 漠漠水田飛白鷺 陰陰夏木囀黃鸝 山中習靜觀朝槿 松下淸齋折露葵 野老與人爭席罷 海鷗何事更相疑
	망천십경도첩 제3면: 녹시 홍익대학교 박물관	山中不見人 但聞人語響 「鹿柴」, 왕유, 당 空山不見人 但聞人語響 返景入深林 復照靑苔上
	망천십경도첩 제5면: 문행관 홍익대학교 박물관	不知棟裏雲 去作人間雨 「文杏館」, 왕유, 당 文杏裁爲梁 香茅結爲宇 不知棟裏雲 去作人間雨
	망천십경도첩 제6면: 궁괴맥 홍익대학교 박물관	門前宮槐陌 試向欹湖道 「宮槐陌」, 배적, 당 門前宮槐陌 是向欹湖道 秋來山雨多 落葉無人掃
	망천십경도첩 제7면: 임호정 홍익대학교 박물관	「臨湖亭」, 왕유, 당 輕舸迎上客 悠悠湖上來 當軒對樽酒 四面芙蓉開
	망천십경도첩 제8면: 남타 홍익대학교 박물관	輕舟南垞去 北垞杳難卽 「南垞」, 왕유, 당 輕舟南垞去 北垞淼難卽 隔浦望人家 遙遙不相識
	망천십경도첩 제9면: 죽리관* 홍익대학교 박물관	獨坐幽篁裏 彈琴復長嘯 「竹裏館」, 왕유, 당 獨坐幽篁裏 彈琴復長嘯 深林人不知 明月來相照
	목락동정도 개인 소장	木落洞庭波 「送前緱氏韋明府南遊」, 허혼, 당 酒闌橫劍歌 日暮望關河 道直去官早 家貧爲客多 山昏函穀雨 木落洞庭波 莫盡遠遊興 故園荒薜蘿
	무이정사도 개인 소장	「精舍精舍」, 주희, 송 琴書四十年 幾作山中客 一日茅棟成 居然我泉石
	백거이병 제1폭 일본 개인 소장	「宅西有流水牆下構小樓臨玩之時頗有幽趣因命歌酒聊以自娛獨醉獨吟偶題 五絕句 其三」, 백거이, 당 日灩水光搖素壁 風飄樹影拂失欄 皆言此處宜弦管 試奏霓裳一曲看
	백거이병 제2폭 일본 개인 소장	「戲答林園」, 백거이, 당 豈獨西坊來往頻 偸閒處處作遊人 衡門雖是棲遲地 不可終朝鎖老身
	백거이병 제3폭 일본 개인 소장	坊靜居新深且幽 忽疑縮地到滄州 高下三層盤野徑 沿洄十裏泛漁舟 「題崔少尹上林坊新居」, 백거이, 당 坊靜居新深且幽 忽疑縮地到滄州 宅東籬缺嵩峰出 堂後池開洛水流 高下三層盤野徑 沿洄十裏泛漁舟 若能爲客烹雞黍 願伴田蘇日日遊
	백거이병 제4폭 일본 개인 소장	日消石桂綠嵐氣 風墜木蘭紅露漿 水蒲漸展書帶葉 山榴半含琴軫房 「江亭翫春」, 백거이, 당 江亭乘曉閱衆芳 春妍景麗草樹光 日消石桂綠嵐氣 風墜木蘭紅露漿 水蒲漸展書帶葉 山榴半含琴軫房 何物春風吹不變 愁人依舊鬢蒼蒼
	백거이병 제5폭 일본 개인 소장	孤山寺北賈亭西 水面初平雲腳低 最愛湖東行不足 綠楊陰裏白沙堤 「錢唐湖春行」, 백거이, 당 孤山寺北賈亭西 水面初平雲腳低 幾處早鶯爭暖樹 誰家新燕啄春泥 亂花漸欲迷人眼 淺草才能沒馬蹄 最愛湖東行不足 綠楊陰裏白沙堤

이방운	백거이병 제6폭 일본 개인 소장	千里 梅嶺花排一萬株 「雪中卽事答微之」, 백거이, 당 連夜江雲黃慘淡 平明山雪白模糊 銀河沙漲三千裏 梅嶺花排一萬株 北市風生飄散面 東樓日出照凝酥 誰家高士關門戶 何處行人失道途 舞鶴庭前毛稍定 搗衣砧上練新鋪 戲團稚女呵紅手 愁坐衰翁對白須 壓瘴一州除疾苦 呈豐萬井盡歡娛 潤含玉德懷君子 寒助霜威憶大夫 莫道煙波一水隔 何妨氣候兩鄉殊 越中地暖多成雨 還有瑤臺瓊樹無
	보교도 개인 소장	新豊樹裏行人度 小菀城辺獵騎廻 「和太常韋主簿五郎溫湯寓目」, 왕유, 당 漢主離宮接露台 秦川一半夕陽開 青山盡是朱旗繞 碧澗翻從玉殿來 新豊樹裏行人度 小菀城邊獵騎廻 聞道甘泉能獻賦 懸知獨有子雲才
	빈풍도첩 제1면 국립중앙박물관	「豳風七月」, 작자 미상, 주 七月流火 九月授衣 一之日觱發 二之日栗烈 無衣無褐 何以卒歲 三之日於耜 四之日舉趾 同我婦子 饁彼南畝 田畯至喜
	빈풍도첩 제2면 국립중앙박물관	「豳風七月」, 작자 미상, 주 七月流火 九月授衣 春日載陽 有鳴倉庚 女執懿筐 遵彼微行 爰求柔桑 春日遲遲 采蘩祁祁 女心傷悲 殆及公子同歸
	빈풍도첩 제3면 국립중앙박물관	「豳風七月」, 작자 미상, 주 七月流火 八月萑葦 蠶月條桑 取彼斧斨 以伐遠揚 猗彼女桑 七月鳴鵙 八月載績 載玄載黃 我朱孔陽 爲公子裳
	빈풍도첩 제4면 국립중앙박물관	「豳風七月」, 작자 미상, 주 四月秀葽 五月鳴蜩 八月其獲 十月隕蘀 一之日於貉 取彼狐狸 爲公子裘 二之日其同 載纘武功 言私其豵 獻豜於公
	빈풍도첩 제5면 국립중앙박물관	「豳風七月」, 작자 미상, 주 五月斯螽動股 六月莎雞振羽 七月在野 八月在宇 九月在戶 十月蟋蟀入我床下 穹窒熏鼠 塞向墐戶 嗟我婦子 曰爲改歲 入此室處
	빈풍도첩 제6면 국립중앙박물관	「豳風七月」, 작자 미상, 주 六月食鬱及薁 七月亨葵及菽 八月剝棗 十月獲稻 爲此春酒 以介眉壽 七月食瓜 八月斷壺 九月叔苴 采荼薪樗 食我農夫
	빈풍도첩 제7면 국립중앙박물관	「豳風七月」, 작자 미상, 주 九月築場圃 十月納禾稼 黍稷重穋 禾麻菽麥 嗟我農夫 我稼旣同 上入執宮功 晝爾於茅 宵爾索綯 亟其乘屋 其始播百穀
	빈풍도첩 제8면 국립중앙박물관	「豳風七月」, 작자 미상, 주 二之日鑿冰沖沖 三之日納於凌陰 四之日其蚤 獻羔祭韭 九月肅霜 十月滌場 朋酒斯饗 曰殺羔羊 躋彼公堂 稱彼兕觥 萬壽無疆
	산수도★ 국립중앙박물관	一從歸白社 不復到靑門 「輞川閑居」, 왕유, 당 一從歸白社 不復到靑門 時倚檐前樹 遠看原上村 靑菰臨水拔 白鳥向山翻 寂寞於陵子 桔槹方灌園
	산수도병 제1폭 국립중앙박물관	直到門前溪水流 「三日尋李九莊」, 상건, 당 雨歇楊林東渡頭 永和三日蕩輕舟 故人家在桃花岸 直到門前溪水流

이방운	산수도병 제2폭 국립중앙박물관	岸夾桃花錦浪生 「鸚鵡洲」, 이백, 당 鸚鵡來過吳江水 江上洲傳鸚鵡名 鸚鵡西飛隴山去 芳州之樹何靑靑 煙開蘭葉香風暖 岸夾桃花錦浪生 遷客此時徒極目 長洲孤月向誰明
	산수도병 제3폭 국립중앙박물관	對君疑是泛虛舟 「題張氏隱居 二首 其一」, 두보, 당 春山無伴獨相求 伐木丁丁山更幽 澗道餘寒歷冰雪 石門斜日到林丘 不貪夜識金銀氣 遠害朝看麋鹿遊 乘興杳然迷出處 對君疑是泛虛舟
	산수도병 제5폭: 정거좌애* 국립중앙박물관	停車坐愛楓林晚 「山行」, 두목, 당 遠上寒山石徑斜 白雲深處有人家 停車坐愛楓林晚 霜葉紅於二月花
	산수도병 제7폭 국립중앙박물관	無邊落木蕭下 「登高」, 두보, 당 風急天高猿嘯哀 渚淸沙白鳥飛蛔 無邊落木蕭蕭下 不盡長江滾滾來 萬里悲秋常作客 百年多病獨登臺 艱難苦恨繁霜鬢 潦倒新停濁酒杯
	산수도병 제8폭: 향로봉설* 국립중앙박물관	香爐峯雪撥簾看 「香爐峯雪撥簾看 四首 其三」, 백거이, 당 日高睡足猶慵起 小閣重衾不怕寒 遺愛寺鍾欹枕聽 香爐峰雪撥簾看 匡廬便是逃名地 司馬仍爲送老官 心泰身寧是歸處 故鄕何獨在長安
	상산사호도 개인 소장	「聞惠二過東溪特一送」, 두보, 당 惠子白驢瘦 歸溪唯病身 皇天無老眼 空穀滯斯人 崖蜜松花熟 山杯竹葉春 柴門了無事 黃綺未稱臣
	설경산수도 개인 소장	雪嶺界天白 「懷錦水居止 二首 其二」, 두보, 당 萬里橋南宅 百花潭北莊 層軒皆面水 老樹飽經霜 雪嶺界天白 錦城曛日黃 惜哉形勝地 回首一茫茫
	송하담소도 국립중앙박물관	山中杳然意 此意乃平生 「送陸渾主簿趙宗儒之任」, 요계, 당 山中眇然意 此意乃平生 常日望鳴皐 遙對洛陽城 故人吏爲隱 懷此若蓬瀛 夕氣冒岩上 晨流瀉岸明 存亡區中事 影響羽人情 溪寂值猿下 雲歸聞鶴聲 及茲春始暮 花葛正明榮 會有攜手日 悠悠去無程
	송하한담도 개인 소장	山中眇然意 此意乃平生 「送陸渾主簿趙宗儒之任」, 요계, 위와 같은 시
	초정납양도 개인 소장	위와 같음
	송하위기도 개인 소장	棋聲流水古松間 「冬晴日得閑游偶作」, 육유, 송 不用淸歌素與蠻 閑愁已自解連環 閏年春近梅差早 澤國風和雪尙慳 詩思長橋蹇驢上 棋聲流水古松間 賤天公事君知否 止乞柴荊到死閑
	수하대작도 개인 소장	幽溪鹿過苔還靜 深樹雲來鳥不知 卻愧身外牽纓冕 未勝嶂前倒接羅 「山中酬楊補闕見過」, 전기, 당 日暖風恬種藥時 紅泉翠壁薜蘿垂 幽溪鹿過苔還靜 深樹雲來鳥不知 靑瑣同心多逸興 春山載酒遠相隨 卻愧身外牽纓冕 未勝杯前倒接羅

이방운	여산폭포도 개인 소장	飛流直下三千尺 疑是銀河落九天 「望廬山瀑布 二首 其二」, 이백, 당 日照香爐生紫煙 遙看瀑布掛長川 飛流直下三千尺 疑是銀河落九天
	죽림가 개인 소장	竹深有客處 荷靜納涼時 「陪諸貴公子丈八溝攜妓納涼晚際遇雨 二首 其一」, 두보, 당 落日放船好 輕風生浪遲 竹深留客處 荷淨納涼時 公子調冰水 佳人雪藕絲 片雲頭上黑 應是雨催詩
	청계도사 이대박 소장	淸溪道人誰能識 上天下地鶴一隻 「步虛詞」, 고병, 당 淸溪道士人不識 上天下天鶴一隻 洞門深鎖碧窓寒 滴露研朱點周易
	청봉만하도 간송미술관	暖鑿含朝雨 晴峰聚晩霞 「山行卽事」, 당순지, 명 息馬依叢薄 寒裳涉淺沙 桃源無俗輙 雲轂有人家 凍壑含朝雨 晴峰聚晩霞 相期白社裏 共聽演三車
	청정심처도 간송미술관	淸淨當深處 明向遠開虛 應只見空來 「和韋開州盛山十 二首 宿雲亭」, 장적, 당 淸淨當深處 虛明向遠開 捲簾無俗客 應只見雲來
	초충도병 제1폭 선문대학교 박물관	雨昏靑草湖邊過 花落黃陵廟裏啼 「鷓鴣」, 정곡, 당 暖戲煙蕪錦翼齊 品流應得近山雞 雨昏靑草湖邊過 花落黃陵廟裏啼 遊子乍聞征袖濕 佳人堬唱翠眉低 相呼相應湘江闊 苦竹叢深日向西
	춘경산수도 개인 소장	櫓聲伊軋中流渡 柳色微茫遠岸村 「潼關河亭」, 설봉, 당 重岡如抱嶽如蹲 屈曲秦川勢自尊 天地秦功開帝宅 山河相湊束龍門 櫓聲嘔軋中流渡 柳色微茫遠岸村 滿眼波濤終古事 年來惆悵與誰論
	파초고사도 개인 소장	寒天留遠客 碧海掛新圖 「觀李固請司馬弟山水圖 三首 其一」, 두보, 당 簡易高人意 匡床竹火爐 寒天留遠客 碧海掛新圖 雖對連山好 貪看絶島孤 群仙不愁思 冉冉下蓬壺
	풍설야귀인 국립중앙박물관	風雪夜歸人 「逢雪宿芙蓉山主人」, 유장경, 당 日暮蒼山遠 天寒白屋貧 柴門聞犬吠 風雪夜歸人
	하경산수도 홍익대학교 박물관	滄江白石漁樵路 日暮歸來雨滿衣 「訪隱者不遇 成二絶 其二」, 이상은, 당 城郭休過識者稀 哀猿啼處有柴扉 滄江白日漁樵路 日暮歸來雨滿衣
	하경산수도 고려대학교 박물관	積雨空林煙火遲 蒸藜炊黍餉東菑 漠漠水田飛白鷺 陰陰夏木囀黃鸝 山中習靜觀朝槿 松下淸齋折露葵 「積雨輞川莊作」, 왕유, 당 積雨空林煙火遲 蒸藜炊黍餉東菑 漠漠水田飛白鷺 陰陰夏木囀黃鸝 山中習靜觀朝槿 松下淸齋折露葵 野老與人爭席罷 海鷗何事更相疑
	해상선인도★ 개인 소장	朝遊北海暮蒼梧 袖裏靑蛇膽氣麤 三醉岳陽人不識 郎吟飛過洞庭湖 「無題」, 여암, 당 朝遊北海暮蒼梧 袖裏靑蛇膽氣粗 三醉岳陽人不識 郎吟飛過洞庭湖
	해상선인도 개인 소장	郎吟飛下洞庭湖 「無題」, 여암, 위와 같은 시

이방운	휴기전렵도 이대박 소장	十騎簇紅裙 宮衣小隊紅 「追賦畫江潭苑 四首 其四」, 이하, 당 十騎簇芙蓉 宮衣小隊紅 練香熏宋鵲 尋箭踏盧龍 旗濕金鈴重 霜乾玉鐙空 今朝畫眉早 不待景陽鍾
전 이방운	산제망성도 국립중앙박물관	「夜宴左氏莊」, 두보, 당 林風纖月落 衣露浄琴張 暗水流花徑 春星帶草堂 檢書燒燭短 看劍引杯長 詩罷聞吳詠 扁舟意不忘
윤제홍 1764년생	귀어도* 삼성미술관 리움	日暮歸來雨滿衣 「訪隱者不遇 成二絶 其二」, 이상은, 당 城郭休過識者稀 哀猿啼處有柴扉 滄江白日漁樵路 日暮歸來雨滿衣
	난국괴석도 개인 소장	蘭有秀兮菊有芳 懷佳人兮未能忘 「秋風辭」, 무제, 한 秋風起兮白雲飛 草木黃落兮雁南歸 蘭有秀兮菊有芳 懷佳人兮不能忘 泛樓船兮濟汾河 橫中流兮揚素波 簫鼓鳴兮發棹歌 歡樂極兮哀情多 少壯幾時兮奈老何
	산수도 개인 소장	黑雲擁高山 頃刻雲雨至 「題王叔明倣董北苑風雨蕭寺圖」, 침량, 원 墨雲擁高山 頃刻風雨至 劃然海潮聲 草木爭僵地 曠野少人行 山僧獨歸寺 袖衣盡沾溼 敲戶何急事 倉皇前村民 乘屋一何亟 一婢已抱甕 一婦更持器 重茅惜被卷 破屋家所寄 戴笠者漁郎 理網屈雙臂 老翁若望家 擔物終不棄 陸走尙甚危 水行可無畏 前溪風雨惡 篙折水流駛 行者當早歸 居者不豫備 北苑為此圖 黃鶴師其意 想見晚來晴 雲淨山橫翠 始信霎時間 真宰特相戲
	선유도 개인 소장	「題玉澗八景 八首 其六」, 왕백, 송 落日下大野 江邊漁事收 小舟橫斷岸 長笛一聲秋
	육유 시의도* 삼성미술관 리움	此身合是詩人未 細雨騎驢入劍門 「劍門道中遇微雨」, 육유, 송 衣上征塵雜酒痕 遠遊無處不消魂 此身合是詩人未 細雨騎驢入劍門
	한강독조도 개인 소장	孤舟蓑笠翁 獨釣寒江雪 「江雪」, 유종원, 당 千山鳥飛絶 萬徑人踪滅 孤舟蓑笠翁 獨釣寒江雪
장한종 1768년생	명선촉수 간송미술관	蟬聲未足秋風起 「夜雨」, 진여의, 송 經歲柴門百事乖 此身只合臥蒼苔 蟬聲未足秋風起 木葉俱鳴夜雨來 棋局可觀浮世理 燈花應爲好詩開 獨無宋玉悲歌念 但喜新涼入酒杯
이의양 1768년생	강남우후도 개인 소장	江南雨初歇 山暗雲猶濕 「戲留顧十一明府」, 대숙륜, 당 江南雨初歇 山暗雲猶濕 未可動歸橈 前程風正急
	화조도 개인 소장	鮮鮮羽毛輝朝暉 紅粉牆頭綠樹枝 「野鵲」, 구양수, 송 鮮鮮毛羽耀朝輝 紅粉牆頭綠樹枝 日暖風輕言語軟 應將喜報主人知
신위 1769년생	묵죽도 개인 소장	石吾甚愛之 勿遣牛礪角 牛礪角尙可 牛鬪殘我竹 「題竹石牧牛」, 황정견, 송 野次小崢嶸 幽篁相倚綠 阿童三尺箠 禦此老觳觫 石吾甚愛之 勿遣牛礪角 牛礪角尙可 牛鬪殘我竹

신위	천제오운합벽 개인 소장	「夢遊作」, 채양, 송 天際烏雲含雨重 樓前紅日照山明 嵩陽居士今何在 靑眼看人萬裏情
변지순 1780년?	게 개인 소장	海龍王處也橫行 「吟蟹」, 피일휴, 당 未遊滄海早知名 有骨還從肉上生 莫道無心畏雷電 海龍王處也橫行
	도기산금 간송미술관	山空鳥鼠秋 「秦州雜詩 二十首 其一」, 두보, 당 滿目悲生事 因人作遠遊 遲迴度隴怯 浩蕩及關愁 水落魚龍夜 山空鳥鼠秋 西征問烽火 心折此淹留
	설중매 개인 소장	飲水讀仙書 「梅花」, 육유, 송 欲與梅爲友 常憂不稱渠 從今斷火食 飲水讀仙書
	하경산수도★ 개인 소장	滄江白石漁樵路 「訪隱者不遇 成二絶 其二」, 이상은, 당 城郭休過識者稀 哀猿啼處有柴扉 滄江白石漁樵路 日暮歸來雨滿衣
이수민 1783년생	강선독조 개인 소장	野徑雲俱黑 江船火獨明 「春夜喜雨」, 두보, 당 好雨知時節 當春乃發生 隨風潛入夜 潤物細無聲 野徑雲俱黑 江船火獨明 曉看紅濕處 花重錦官城
	승주방우 개인 소장	春水船如天上坐 老年花似霧中看 「小寒食舟中作」, 두보, 당 佳辰強飯食猶寒 隱機蕭條戴鶡冠 春水船如天上坐 老年花似霧中看 娟娟戲蝶過閒幔 片片輕鷗下急湍 雲白山青萬餘裏 愁看直北是長安
이재관 1783년생	고사인물도 개인 소장	行到水窮處 坐看雲起時 「終南別業」, 왕유, 당 中歲頗好道 晚家南山陲 興來每獨往 勝事空自知 行到水窮處 坐看雲起時 偶然值林叟 談笑無還期
	송하처사도 국립중앙박물관	白眼看他世上人 「與盧員外象過崔處士興宗林亭」, 왕유, 당 綠樹重陰蓋四鄰 青苔日厚自無塵 科頭箕踞長松下 白眼看他世上人
	쌍작보희 간송미술관	應得喜報主人前 「野鵲」, 구양수, 송 鮮鮮毛羽耀朝輝 紅粉牆頭綠樹枝 日暖風輕言語軟 應將喜報主人知
	파초제시도 국립중앙박물관	芭蕉葉上獨題詩 「閑居寄諸弟」, 위응물, 당 秋草生庭白露時 故園諸弟益相思 盡日高齋無一事 芭蕉葉上獨題詩
강이오 1788년?	응시도 개인 소장	輕抛一點入雲去 喝殺三聲掠地來 「白鷹」, 유우석, 당 毛羽遍爛白紵裁 馬前擎出不驚猜 輕抛一點入雲去 喝殺三聲掠地來 綠玉觜攢雞腦破 玄金爪擘兔心開 都緣解搦生靈物 所以人人道俊哉
조희룡 1789년생	산수대련 제1점 개인 소장	「題華光畫山水」, 황정견, 송 華光寺下對雲沙 慾把輕舟小釣車 更看道人煙雨筆 亂峰深處是吾家
	산수대련 제2점 개인 소장	「題四雨亭所藏青山白雲圖」, 성삼문, 조선 十年失腳墜紅塵 忘卻山中有白雲 忽見畫圖疑是夢 冷花涼葉思紛紛

조정규 1791년생	월야노인 간송미술관	一聲遠過南樓去 月滿碧天秋水寒 「月夜」, 조지겸, 금 寂寂江城夜向闌 西風吹雁叫雲端 一聲遠過南樓去 月滿碧天秋水寒	
김양기 1793년생	경직도 제1점 개인 소장	「豳風七月」, 작자 미상, 주 七月流火 八月萑葦 蠶月條桑 取彼斧斨 以伐遠揚 猗彼女桑 七月鳴鵙 八月載績 載玄載黃 我朱孔陽 爲公子裳	
	경직도 제2점 개인 소장	「豳風七月」, 작자 미상, 주 二之日鑿冰沖沖 三之日納於凌陰 四之日其蚤 獻羔祭韭 九月肅霜 十月滌場 朋酒斯饗 曰殺羔羊 躋彼公堂 稱彼兕觥 萬壽無疆	
	고매원앙도* 선문대학교 박물관	曾向溪邊泊暮雲 至今猶憶浪花群 不知鏤羽凝香霧 堪與鴛央覺後聞 「玩金鸂鶒戲贈襲美」, 육구몽, 당 曾向溪邊泊暮雲 至今猶憶浪花群 不知鏤羽凝香霧 堪與鴛鴦覺後聞	
	고사인물도 개인 소장	蘇晉長齋繡佛前 醉中往往愛逃禪 「飮中八仙歌」, 두보, 당 知章騎馬似乘船 眼花落井水底眠 汝陽三斗始朝天 道逢麴車口流涎 恨不移封向酒泉 左相日興費萬錢 飮如長鯨吸百川 銜杯樂聖稱避賢 宗之瀟灑美少年 舉觴白眼望靑天 皎如玉樹臨風前 蘇晉長齋繡佛前 醉中往往愛逃禪 李白一斗詩百篇 長安市上酒家眠 天子呼來不上船 自稱臣是酒中仙 張旭三杯草聖傳 脫帽露頂王公前 揮毫落紙如雲煙 焦遂五斗方卓然 高談雄辯驚四筵	
	고사인물도 개인 소장	焦遂五斗方卓然 高談雄辯驚四筵 「飮中八仙歌」, 두보, 위와 같은 시	
	맹표도 개인 소장	橫行安尾不畏逐 願眄欲生仍躊躇 「虎圖行」, 왕안석, 송, 부분 壯哉非熊亦非貙 目光夾鏡當坐隅 橫行妥尾不畏逐 顧眄欲去仍躊躇	
	맹호도 일본 개인 소장	壯哉非熊亦非貙 目光夾鏡當坐隅 橫行妥尾不畏逐 顧眄欲生仍躊躇 「虎圖行」, 왕안석, 위와 같은 시	
	산수도 개인 소장	淡墨溪山畵遠天 暮霞還照紫添煙 故人好在重攜手 不到平山謾五年 「淡墨秋山詩帖」, 미불, 송 淡墨秋山畵遠天 暮霞還照紫添煙 故人好在重攜手 不到平山謾五年	
	산수도 선문대학교 박물관	烟耶雲耶遠莫知 烟空雲散山依然 「書王定國所藏煙江疊嶂圖」, 소식, 송 江上愁心千疊山 浮空積翠如雲煙 山耶雲耶遠莫知 烟空雲散山依然 但見兩崖蒼蒼暗絶穀 中有百道飛來泉 縈林絡石隱複見 下赴穀口爲奔川 川平山開林麓斷 小橋野店依山前 行人稍度喬木外 漁舟一葉江呑天 使君何從得此本 點綴毫末分淸姸 不知人間何處有此境 徑欲往買二頃田 君不見武昌樊口幽絶處 東坡先生留五年 春風搖江天漠漠 暮雲卷雨山娟娟 丹楓翻鴉伴水宿 長松落雪驚醉眠 桃花流水在人世 武陵豈必皆神仙 江山淸空我塵土 雖有去路尋無緣 還君此畵三歎息 山中故人應有招我歸來篇	
	송하모정도 간송미술관	松下茆亭五月涼 汀沙雲樹晩蒼蒼 「題稚川山水」, 대숙륜, 당 松下茅亭五月涼 汀沙雲樹晩蒼蒼 行人無限秋風思 隔水靑山似故鄕	
	영모절지도 유복렬 구장	粉紅花放滿枝春 嫩色柔香過雨新 「杏花畵眉」, 유태, 명 粉紅花放滿枝春 嫩色柔香過雨新 啼鳥一聲庭院曉 隔窓催起畵眉人	

김양기	초옥산수도 삼성미술관 리움	「題稚川山水」, 대숙륜, 당 松下茅亭五月涼 汀沙雲樹晚蒼蒼 行人無限秋風思 隔水靑山似故鄕
	추경산수 고려대학교 박물관	「王晉卿所藏著色山 二首 其二」, 소식, 송 犖確何人似退之 意行無路欲從誰 宿雲解駁晨光漏 獨見山紅澗碧時
	춘일노방정* 간송미술관	春日路傍情 「少年行」, 최국보, 당 遺卻珊瑚鞭 白馬驕不行 章臺折楊柳 春日路傍情
	화조도 일본 개인 소장	樂意相關禽對語 生香不斷樹交花 「金鄕張氏園亭」, 석연년, 송 亭館連城敵謝家 四時園色鬪明霞 窗迎西渭封侯竹 地接東陵隱士瓜 樂意相關禽對語 生香不斷樹交花 縱遊會約無留事 醉待參橫月落斜
	화조도 개인 소장	雙宿雙飛不自由 人間無物比風流 「鴛鴦扇頭」, 원호문, 금 雙宿雙飛百自由 人間無物比風流 若敎解語終須問 有底愁來也白頭
	화조도 선문대학교 박물관	此日春風爲剪開 「丁香花」, 허방재, 명 蘇小西陵踏月回 香車白馬引郞來 當年剩綰同心結 此日春風爲剪開
이조묵 1792년생	취산담소 개인 소장	山路元無雨 空翠濕人衣 「山中」, 왕유, 당 荊溪白石出 天寒紅葉稀 山路元無雨 空翠濕人衣
김하종 1793년생	산수도 개인 소장	「蝶戀花 春景」, 소식, 송 花褪殘紅靑杏小 燕子飛時 綠水人家繞 枝上柳綿吹又少 天涯何處無芳草 牆裏秋千牆外道 牆外行人 牆裏佳人笑 笑漸不聞聲漸悄 多情卻被無情惱
홍현주 1793년생	혜란 간송미술관	蕙本蘭之族 依然臭味同 「題楊次公蕙」, 소식, 송 蕙本蘭之族 依然臭味同 曾爲水仙佩 相識楚辭中 幻色雖非實 眞香亦竟空 雲何起微馥 鼻觀已先通
유운홍 1797년생	산수도 개인 소장	無邊落木蕭蕭下 「登高」, 두보, 당 風急天高猿嘯哀 渚淸沙白鳥飛迴 無邊落木蕭蕭下 不盡長江滾滾來 萬里悲秋常作客 百年多病獨登臺 艱難苦恨繁霜鬢 潦倒新停濁酒杯
	청산고주도* 고려대학교 박물관	靑山萬里一孤舟 「重送裵郎中貶吉州」, 유장경, 당 猿啼客散暮江頭 人自傷心水自流 同作逐臣君更遠 靑山萬里一孤舟
	화조도 개인 소장	無心花裏鳥 更與客情啼 「遊城南 十六首 贈同遊」, 한유, 송 喚起窓全曙 催歸日未西 無心花裏鳥 更與盡情啼
김수철 1800년?	계산적적도* 국립중앙박물관	溪山寂寂無人間 好訪林逋處士家 「題畵贈原道」, 예찬, 원 雪後園林梅已花 西風吹起雁行斜 溪山寂寂無人跡 好問林逋處士家
	난산사진적 개인 소장	「題高房山畫」, 선우추, 원 素有煙霞疾 開圖見亂山 何當謝塵跡 縛屋住雲間

김수철	산수대련 제1점 국립중앙박물관	身忙見畵剛生愧 安得身閒似畵中 「九月二十八夜夢中作」, 문징명, 명 碧桐已蕭蕭氷穀 流決決獨行蒼莽 間犬吠人跡絕旭 日穿樹林靑煙忽 消滅時看殿簹風 吹落松上雪 題養逸圖 書卷茶鑪百慮融 夢回午枕竹窓風 忙身見畵剛生愧 安得身閒似畵中 榮貴匆匆僅目前 靜中光景日如年 荊州運甓成何事 不博柴桑一醉眠
	산수대련 제2점 국립중앙박물관	畵成不擬將人去 茶熟香溫且自看 이일화, 명, 제화시 霜落蒹葭水國寒 浪花雲影上漁竿 畵成未擬將人去 茶熟香溫且自看
	여산폭포요간도 유복렬 구장	廬山東南五老峯 「登廬山五老峰」, 이백, 당 廬山東南五老峯 靑天削出金芙蓉 九江秀色可攬結 吾將此地巢雲松 遙看瀑布卦前川 「望廬山瀑布 二首 其二」, 이백, 당 日照香爐生紫煙 遙看瀑布卦長川 飛流直下三千尺 疑是銀河落九天
	추산 미불 시의도 개인 소장	「淡墨秋山詩帖」, 미불, 송 淡墨秋山畵遠天 暮霞還照紫添煙 故人好在重攜手 不到平山謾五年
	하경산수도 삼성미술관 리움	幾回倦釣思歸去 又爲蘋花住一年 「寓雪川」, 요용, 송 王戴溪頭小隱仙 漁翁引上雪溪船 幾回倦釣思歸去 又爲蘋花住一年
	화훼대련 제1점 삼성미술관 리움	「題牡丹」, 심주, 명 名牌新樣紫牙刊 露重煙深正好看 卻怪錦雲低亞樹 帶風扶上玉闌幹
김창수 1800년?	산수도 일본 개인 소장	滄江白石漁樵高 日暮歸來雨滿衣 「訪隱者不遇 成二絕 其二」, 이상은, 당 城郭休過識者稀 哀猿啼處有柴扉 滄江白日漁樵路 日暮歸來雨滿衣
	동경산수도 국립중앙박물관	渡頭輕雨灑寒梅 雲濟溶溶雲水來 「松滋渡望峽中」, 유우석, 당 渡頭輕雨灑寒梅 雲際溶溶雪水來 夢渚草長迷楚望 夷陵土黑有秦灰 巴人淚應猿聲落 蜀客船從鳥道回 十二碧峰何處所 永安宮外是荒臺
성재후 1800년?	월하담소도 선문대학교 박물관	白沙翠竹江村暮 相送柴門月色新 「南隣」, 두보, 당 錦裏先生烏角巾 圉收芋栗未全貧 慣看賓客兒童喜 得食階除鳥雀馴 秋水纔深四五尺 野航恰受兩三人 白沙翠竹江村暮 相送柴門月色新
최석환 1808년생	산수도★ 개인 소장	「春晝獨坐」, 송익필, 조선 晝永鳥無聲 雨餘山更淸 事稀知道泰 居靜覺心明 日午千花正 池淸萬象形 從來言語淺 默識此間情
	한거독락★ 개인 소장	「獨臥」, 송익필, 조선 閑居耽獨樂 林外曠幽期 窓靜歸雲盡 沙明落照移 性隨天色淡 心與水聲遲 高枕羲皇上 安危莫問時

단행본

갈로, 『중국회화이론사』, 강관식 옮김, 미진사, 1997.

강명관, 『조선 후기 여항문학 연구』, 창비, 1997.

_____, 『조선 시대 책과 지식의 역사』, 천년의상상, 2014.

강세황, 『표암유고』, 김종진 외 옮김, 지식산업사, 2010.

곽말약, 『곽말약이 쓴 이백과 두보』, 오상훈 옮김, 바른글방, 1992.

곽희, 『임천고치』, 신영주 옮김, 문자향, 2003.

권인혁, 『조선 시대 화폐유통과 사회경제』, 경인문화사, 2011.

김상엽 · 황정수 편저, 『경매된 서화』, 시공아트, 2005.

김용찬, 『교주 병와가곡집』, 월인, 2001.

김원중 평역, 『송시감상대관』, 까치, 1995.

김창협 외, 『명산답사기』, 솔출판사, 1997.

김학주, 『조선 시대 간행 중국 문학 관계서 연구』, 서울대학교 출판부, 2000.

김희보 편저, 『당시선』, 종로서적, 1983.

민병수, 『한국한시사』, 태학사, 1996.

박동욱 · 서신혜 역주, 『표암 강세황 산문 전집』, 소명출판사, 2008.

박은순, 『공재 윤두서』, 돌베개, 2010.

변영섭, 『표암 강세황 회화 연구』, 일지사, 1988.

서방달, 『고서화 감정 개론』, 곽노봉 옮김, 동문선, 2004.

송재소 외, 『이조 후기 한문학의 재조명』, 창비, 1983.

안대회, 『18세기 한국한시사 연구』, 소명출판사, 1999.

_____, 『선비답게 산다는 것』, 푸른역사, 2007.

안휘준, 『한국 회화사 연구』, 시공사, 2000.

안휘준 · 민길홍 엮음, 『조선 시대 인물화』, 학고재, 2009.

오주석, 『단원 김홍도』, 열화당, 2004.

_____, 『이인문의 강산무진도』, 신구문화사, 2006.

유홍준, 『화인열전』 1 · 2, 역사비평사, 2001.

이규상, 『18세기 조선 인물지: 幷世才彦錄』, 민족문학사연구소 한문학분과 옮김, 창비, 1997.

이동주, 『우리나라의 옛 그림』, 학고재, 1995.

이민희, 『조선의 베스트셀러』, 프로네시스, 2007.

이병주, 『두보: 시와 삶』, 민음사, 1993.

이상원, 『노비문학산고』, 국학자료원, 2012.

이예성, 『현재 심사정 연구』, 일지사, 2000.

이종찬·김갑기 엮음, 『조선 후기 한시 작가론』 1·2, 이화문화사, 1998.

임영택 편역, 『이조 시대 서사시』 상·하, 창비, 1992.

조수삼, 『추재기이: 18세기 조선의 기인 열전』, 허경진 옮김, 서해문집, 2008.

진준현, 『단원 김홍도 연구』, 일지사, 1999.

차용주, 『한국위항문학작가 연구』, 경인문화사, 2003.

한국시가학회 엮음, 『詩歌史와 藝術史의 관련 양상 Ⅱ』, 보고사, 2002.

한양대학교 한국학연구소 엮음, 『18세기 조선 지식인의 문화 지형도』, 한양대학교 출판부, 2001.

_____, 『19세기 조선 지식인의 문화 지형도』, 한양대학교 출판부, 2006.

허균, 『한정록』 1·2, 솔출판사, 1997.

허필, 『허필 시 전집』, 조남권·박동욱 옮김, 소명출판사, 2011.

황견 엮음, 『고문진보 전집』, 김학주 옮김, 명문당, 1986.

高島俊男, 『李白と杜甫』, 講談社学術文庫, 1997.

目加田誠, 『唐詩選(新譯漢文大系 6)』, 明治書院, 1999.

三田村泰助, 『明と淸(世界の歴史 14)』, 河出書房新社, 1990.

松枝茂夫 編, 『中国名詩選』 上·中·下, 岩波文庫, 1983.

中國中央電視台 編, 『中国絵画の精髄』, 岩谷貴久子·張京花 訳, SPtokyo, 2014.

曽布川寛, 『崑崙山への昇仙』, 中公親書, 1981.

陳舜臣, 『中国美人伝』, 中公文庫, 2007.

黃鳳池 編, 『唐詩畵譜』, 山東画報出版社, 2004.

논문

강경희, 「음중팔선가의 이백에 관한 시의도 읽기」, 『중국어문학논집』 제56집, 2009년 6월호.

강민정, 「조선 시대 소경산수인물 연구」, 성균관대학교 석사 논문, 2010.

고연희, 「17C 말 18C 초 백악사단의 명청 문학 수용 양상」, 『동방학』 제1집, 1996년 1월호.

_____, 「17C 말 18C 초 백악사단의 명청대 회화 및 화론의 수용 양상」, 『동방학』 제3집, 1997년 12월호.

_____, 「김창흡·이병연의 산수시와 정선의 산수화 비교 고찰」, 『한국한문학연구』 제20집, 1997.

김경중, 「조선백자 시명전접시 시문 형식 연구」, 『역사와 담론』 제60집, 2011년 12월호.

김영복, 「예림갑을록 해제와 국역」, 『소치연구』 제1집, 2003.

김지선, 「『장물지』에 나타난 명말 사대부의 내면세계」, 『중국학연구학논총』 제42집, 2013년 11월호.

민길홍, 「조선 후기 당 시의도의 연구」, 서울대학교 석사 논문, 2001.

박은화, 「명대 후기의 시의도에 나타난 시화의 상관관계」, 『미술사학연구』 제201집, 1994년 3월호.

박효은, 「18세기 조선 문인들의 회화 수집 활동과 화단」, 『미술사학연구』 제233·234집, 2002년 6월호.

배원정, 「명대 문징명의 문학을 주제로 한 회화 연구」, 홍익대학교 석사 논문, 2008.

변혜원, 「호생관 최북의 생애와 회화 세계 연구」, 고려대학교 석사 논문, 2008.

송희경, 「조선 시대 기려도의 유형과 자연관」, 『미술사학보』 제15집, 2001년 3월호.

안대회, 「석북가와 조선 후기 문단」, 『문헌과 해석』 제61집, 2012년 겨울호.

유미나, 「북산 김수철의 회화」, 동국대학교 석사 논문, 1997.

_____, 「18세기 전반의 시문 고사 서화첩 고찰: 《만고기관첩》을 중심으로」, 『강좌미술사』 제24집, 2005년 6월호.

_____, 「조두수 소장 《천고최성첩》 고찰」, 『강좌미술사』 제26집, 2006년 6월호.

_____, 「중국 시문을 주제로 한 조선 후기 서화합벽첩 연구」, 동국대학교 박사 논문, 2006.

_____, 「《만고기관첩》과 18세기 전반의 화원 회화」, 『강좌미술사』 제28집, 2007년 6월호.

유순영, 「이백의 이미지 유형과 이백 문학의 회화」, 『미술사학연구』 제274집, 2012년 6월호.

윤혜진, 「기야 이방운의 회화 연구」, 홍익대학교 석사 논문, 2007.

이금비, 「조선 후기 시명백자 연구」, 이화여자대학교 석사 논문, 2012.

이인숙, 「《병암진장첩》 해제」, 유홍준·이태호 엮음, 『만남과 헤어짐의 미학』, 학고재, 1991.

이지연, 「벽오사를 통해서 본 조선 말기 여항문인화 작품 연구」, 한국교원대학교 석사 논문, 2010.

이혜원, 「조선 말기 매화서옥도 연구」, 이화여자대학교 석사 논문, 1999.

조인희, 「송시를 화제로 한 조선 후기 회화」, 『문화사학』 제34집, 2010년 12월호.

_____, 「이징의 시의도 연구」, 『동학미술사학』 제12집, 2011년 6월호.

_____, 「시정을 화의로 펼친 윤두서 일가의 회화」, 『온지논총』 제32집, 2012년 7월호.

_____, 「조선 후기 시의도 연구」, 동국대학교 박사 논문, 2013.

_____, 「조선 후기의 두보 시의도」, 『미술사학』 제28집, 2014.

진보라, 「《당시화보》와 조선 후기 회화」, 이화여자대학교 석사 논문, 2006.

최경원, 「조선 후기 대청 회화 교류와 청 회화 양식의 수용」, 홍익대학교 석사 논문, 1996.

홍혜림, 「조선 후기 산정일장도 연구」, 고려대학교 석사 논문, 2015.

도록

가람화랑, 『근대 미술 명품전』, 2013.

경기도 박물관, 『茶, 즐거움을 마시다』, 2014.

고려대학교 박물관·공아트스페이스, 『한양 유흔』, 2013.

고려미술관, 『회화 초충전』, 2011.

공아트스페이스, 『거화추실』, 2010.

공창화랑·진화랑, 『조선 시대 회화 명품전』, 1988.

_____, 『부산 시민 소장 조선 시대 회화 명품전』, 1990.

공화랑, 『구인의 명가 비장품전』, 2003.

_____, 『안복과 안목』, 2009.

_____, 『은일유희』, 2009.

_____, 『文心과 文情』, 2010.

공화랑·리씨 갤러리, 『구인의 명가 비장품전』, 2007.

국립광주박물관, 『진경산수화』, 1991.

_____, 『조선 시대 산수화』, 2004.

_____, 『동아시아의 색: 광채』, 2006.

_____, 『가을, 유물 속 가을 이야기』, 2008.

_____, 『탐매』, 2009.

_____, 『바람을 부르는 새』, 2010.

_____, 『서거 300주년 기념 특별전 공재 윤두서』, 2014.

국립전주박물관, 『탄신 300주년 기념 특별전 호생관 최북』, 2012.

국립중앙박물관, 『고려 도자 명문』, 1992.

_____, 『탄신 250주년 기념 특별전 단원 김홍도』, 1995.

_____, 『조선 시대 풍속화』, 2002.

_____, 『왕의 글이 있는 그림』, 2008.

_____, 『서거 250주년 기념 겸재 정선』, 2009.

_____, 『탄신 300주년 기념 능호관 이인상』, 2010.

_____, 『중국 사행을 다녀온 화가들』, 2011.

_____, 『탄신 300주년 기념 특별전 표암 강세황』, 2013.

_____, 『산수화, 이상향을 꿈꾸다』, 2014.

국립춘천박물관, 『경포대』, 2012.

대림화랑, 『조선 시대 회화전』, 1992.

_____, 『선면전』, 1997.

동산방, 『조선 시대 일명 회화: 무낙관 회화 특선전』, 1981.

_____, 『조선 후기 산수화전』, 2011.

_____, 『조선 후기 화조화전』, 2013.

_____, 『조선 후기 화조화전』, 2013.

동예헌, 『동예헌 30년: 문화유산 최고의 진수』, 2007.

삼성미술관 리움, 『삼성미술관 Leeum 소장 고서화 제발 해설집』 Ⅰ·Ⅱ·Ⅲ, 2006, 2008, 2009.

_____, 『조선 화원 대전』, 2011.

서울대학교 박물관, 『박물관 소장 한국 전통 회화』, 1993.

서울특별시, 『88 서울 시민 소장 문화재전』, 1988.

선문대학교 박물관, 『선문대학교 박물관 명품도록 Ⅱ: 회화편』, 2000.

예술의전당 서예박물관, 『시서화 삼절 자하 신위 회고전』, 1991.

_____, 『시서화에 깃든 조선의 마음』, 2006.

_____, 『아라재 컬렉션 조선 서화 寶墨』, 2008.

우림화랑,『묵향 천년』, 2009.

유복렬,『한국 회화 대관』, 1979.

인우회,『인우 동우회: 秘玩 고미술 정품전』, 1994.

전북도립미술관,『아라재 소장 명품전 寶墨 2』, 2009.

중앙일보사,『한국의 美: 겸재 정선』, 1983.

_____,『한국의 美: 단원 김홍도』, 1985.

_____,『한국의 美: 인물화』, 1985.

_____,『한국의 美: 풍속화』, 1985.

_____,『한국의 美: 화조 사군자』, 1985.

_____,『한국의 美: 산수화』상·하, 1988.

진화랑,『조선 시대 회화 명품전』, 1995.

_____,『부산 시민 소장 고려·조선 도자·회화 명품전』, 2004.

학고재,『19세기 문인들의 서화』, 열화당, 1988.

_____,『고서화 도록: 구한말의 그림』, 1989.

_____,『고서화 도록: 무낙관 회화전』, 1989.

_____,『고서화 도록: 조선 후기의 그림과 글씨』, 1992.

_____,『고서화 도록: 만남과 헤어짐의 미학』, 2000.

_____,『고서화 도록: 유희삼매』, 2003.

_____,『고서화 도록: 조선 후기 그림의 기와 세』, 2005.

한국민족미술연구소,『간송 문화』, 1998~2013. (54~57, 61, 66, 68, 70, 72~77, 79, 81, 82, 85집)

호림박물관,『호림박물관 명품 선집 Ⅱ』, 1999.

_____,『호림미술관 소장 국보전』, 2006.

_____,『사군자전: 線과 俗』, 2008.

호암미술관,『명청 회화전: 북경 고궁박물원 소장』, 1992.

_____,『베이징 고궁박물원 소장 명청 회화전』, 1992.

_____,『산수화 사대가전』, 1989.

_____,『조선 후기 국보전: 위대한 문화유산을 찾아서 3』, 1998.

홍익대학교 박물관,『조선 시대 판화전』, 1991.

_____,『자연 그리고 삶: 조선 시대의 회화』, 2015.

효성여자대학교,『공재 윤두서와 그 가화첩』, 1984.

故宮博物院,『南宋の繪畫』, 1998.

_____,『明の繪畫』, 1998.

_____,『元の繪畫』, 1998.

国立故宮博物院,『故宮書畫精華特輯』, 2014.

根津美術館,『明代繪畫と雪舟』, 2005.

東京国立博物館,『クリーブランド美術館展』, 2014.

_____,『台北国立故宮博物院: 神品至宝』, 2014.

三井記念美術館,『東山御物の美』, 2014.

小学舘,『世界美術大全集 東洋編 8: 明』, 2002.

_____,『世界美術大全集 東洋編 5: 五代・北宋・遼・西夏』, 2002.

_____,『世界美術大全集 東洋編 7: 元』, 2002.

_____,『世界美術大全集 東洋編 6: 南宋・金』, 2003.

入江毅夫,『幽玄齋選 韓国古美術圖錄』, 1996.

横浜そごう美術館,『ボストン美術館の至寶: 中国宋元畵名品展』, 1996.

_____,『故宮博物院 1: 南北朝～北宋の繪畵』, NHK, 1998.

_____,『中国五千年の名寶: 上海博物館展』, 2003.

그 외

서울 옥션,『2012 혼례 & KID』, 2012.

_____,『2013 혼례 & KID』, 2013.

_____,『제2회 아트 쇼핑』, 2009.

_____,『제3회 서울 옥션 기획 경매』, 2010.

_____,『제54회 서울 옥션 문방사우와 문인화』, 2002.

_____,『제57회 근현대 및 고미술품 60선』, 2002.

_____,『제86회 서울 옥션 100선 경매』, 2004.

_____,『제116회 서울 옥션 고미술품 경매』, 2010.

_____,『Autumn: Space 기획 경매』, 2008.

_____,『근현대 및 고미술품 경매』, 2002~2007. (67, 70, 78, 84, 85, 88, 89, 92~94, 96, 97, 99, 101~104, 106, 109회)

_____,『근현대 및 고미술품 경매 Ⅰ』, 2006~2008. (104, 106, 111회)

_____,『근현대 및 고미술품 경매 Ⅱ』, 2006~2008. (104, 108, 110, 111회)

_____,『단원 김홍도 화첩』, 2005.

_____,『대도시 순회 경매 제1회 대구』, 2009.

_____,『서울 옥션 미술품 경매 Ⅰ』, 2010~12. (117~121, 126회)

_____,『서울 옥션 미술품 경매 Ⅱ』, 2008~12. (112, 117~121, 126회)

_____,『서울 옥션 미술품 경매: Korean Traditional Art』, 2014~15. (132~136회)

_____,『서울 옥션 페어 2002』, 2002.

_____,『한국 근현대 미술품 및 고미술품 경매』, 2000~2001. (32, 45회)

옥션 단,『옥션 단 경매』, 2010~15. (1~5, 7~22회)

Ⅰ 시의도의 탄생

1 그림에 들어간 시

용봉사녀도 작자 미상, 전국 기원전 3세기, 견본수묵, 31.2×23.2cm, 호남성 박물관

여사잠도(부분) 고개지, 동진, 견본채색, 24.8×348.2cm, 영국(대영) 박물관

칠회인물고사도(부분) 작자 미상, 북위, 사마금룡고분 출토, 약 80×40cm, 산서성 박물관

조야백도 전 한간, 당 750년경, 견본채색, 30.8×33.5cm, 메트로폴리탄 미술관

계산행려도 범관, 북송, 견본담채, 206.3×103.3cm, 타이베이 고궁박물원

쌍희도 최백, 북송 1061년, 견본채색, 193.7×103.4cm, 타이베이 고궁박물원

조춘도 곽희, 북송 1072년, 견본수묵담채, 158.3×108.1cm, 타이베이 고궁박물원

도구도 휘종, 북송, 견본채색, 28.6×26cm, 개인 소장

납매산금도 휘종, 북송, 견본채색, 83.3×53.3cm, 타이베이 고궁박물원

2 문인 취향, 회화계를 매혹하다

산경춘행도 마원, 남송, 견본채색, 27.4×43.1cm, 타이베이 고궁박물원

석양산수도 마린, 남송 1254년경, 견본채색, 51.5×27cm, 네즈 미술관

운산도(부분) 미우인, 송 1130년, 견본채색, 43.7×192.6cm, 클리블랜드 미술관

작화추색도 조맹부, 원 1295년, 지본채색, 28.4×90.2cm, 타이베이 고궁박물원

용슬재도 예찬, 원 1372년, 지본수묵, 74.7×35.5cm, 타이베이 고궁박물원

다구십영도(부분) 문징명, 명 1534년, 지본수묵, 136.6×27cm, 베이징 고궁박물원

서하사시의도 동기창, 명 1626년, 지본수묵, 133.1×52.5cm, 상하이 박물관

3 조선 전기와 중기의 사정

시문신월도 작자 미상, 무로마치 1405년, 지본수묵, 129.4×43.3cm, 후지타 미술관

파초야우도 작자 미상, 무로마치 1410년, 견본수묵, 95.9×31cm, 도쿄 국립박물관

한림제설도 김시, 1584년, 견본담채, 53×67.2cm, 클리블랜드 미술관

산수도 이흥효, 1593년, 견본수묵, 29.3×24.9cm, 개인 소장

맹호연 시 산수도 전 신사임당, 지본담채, 34.2×62.2cm, 국립중앙박물관

이백 시 산수도 전 신사임당, 지본담채, 34.8×63.3cm, 국립중앙박물관

묵매도 어몽룡, 견본수묵, 20.3×13.5cm, 간송미술관

일편어주도 인평대군, 견본담채, 15.6×28.8cm, 서울대학교 박물관

4 조선 시의도의 길목

비파행 작자 미상, 《중국고사도첩》, 지본채색, 그림27×30cm · 글씨 27×25.7cm, 선문대학교 박물관

비파행 문가, 명, 지본담채, 130.5×43.7cm, 베이징 고궁박물원

심양송객 장득만, 《만고기관첩》, 지본채색, 38×30cm, 삼성미술관 리움

송하문동자 장득만, 《만고기관첩》, 지본채색, 38×30cm, 삼성미술관 리움

송하문동자 정선, 지본수묵, 22×65cm, 개인 소장

산수도 김득신, 지본수묵, 49×29cm, 서울대학교 박물관

죽리탄금도 김홍도, 지본수묵, 22.4×54.6cm, 고려대학교 박물관

II 시를 그린 조선 화가들

1 선구자들

송별도 전 홍득구, 지본담채, 43×31.5cm, 국립중앙박물관

군원유희도 정유승, 지본담채, 29.5×47.3cm, 간송미술관

유림서조도 윤두서, 《가전보회첩》, 1704년, 지본수묵, 24.4×65.8cm, 해남 윤씨 종가

강행도 윤두서, 《관월첩》, 견본수묵, 19.1×15.2cm, 국립중앙박물관

강행무제 시고 이산해, 초서, 41×52cm, 개인 소장

주감주마도 윤두서, 지본수묵, 33.5×53.5cm, 개인 소장

채신도 정선, 지본담채, 33×52cm, 도쿄 국립박물관

강애 신로, 견본담채, 36.5×24cm, 개인 소장

고강창파도 이인상, 지본수묵, 27.5×80.2cm, 선문대학교 박물관

2 강세황이 닦은 길

도산서원도 강세황, 1751년, 지본수묵, 26.5×138cm, 국립중앙박물관

균와아집도 강세황 외, 1763년, 지본담채, 112.5×59.8cm, 국립중앙박물관

모란도 심사정, 지본담채, 24.7×17cm, 국립중앙박물관

석류도 심사정, 지본담채, 24.7×17cm, 국립중앙박물관

강상야박도 심사정, 1747년, 견본수묵담채, 153.6×61.2cm, 국립중앙박물관

한강독조도 최북, 지본담채, 25.8×38.8cm, 개인 소장

북창한사도 최북, 지본담채, 24.2×33.3cm, 국립중앙박물관

공산무인도 최북, 지본담채, 33.5×38.5cm, 개인 소장

초당한거도 · 이동양 시 강세황, 《첨재화보》, 1748년, 지본담채, 18.7×22.2cm, 개인 소장

여춘도 강세황, 《표암묵희첩》, 견본채색, 23×16.5cm, 일본 개인 소장

장구령 시의도 강세황, 《표암묵희첩》, 견본채색, 23×16.5cm, 일본 개인 소장

산수인물도 강세황, 지본담채, 59×33cm, 개인 소장

3 정선과 시의도

다람쥐 정선, 지본담채, 16.6×16.1cm, 서울대학교 박물관

청설모 전 윤두서, 지본수묵, 24×20cm, 전남대학교 박물관

동리채국 정선, 지본담채, 22.7×59.7cm, 국립중앙박물관

유연견남산 정선, 지본담채, 22.8×62.7cm, 국립중앙박물관

산수인물도 정선, 견본채색, 45.4×31.2cm, 개인 소장

파교시상 최북, 지본담채, 20×30cm, 개인 소장

백학관관기(부분) 김홍도,《중국고사도병》, 견본채색, 128.8×32.7cm, 국립중앙박물관

산월도 정선, 견본담채, 28×19.7cm, 개인 소장

4 손끝에서 하나가 된 시서화

송하선인취생도 김홍도, 지본담채, 109×55cm, 고려대학교 박물관

주상간매 김홍도, 지본담채, 164×76cm, 개인 소장

노년간화 김홍도, 지본담채, 23.2×30.5cm, 간송미술관

서원아집도 김홍도, 1778년, 견본담채, 122.7×287.4cm, 국립중앙박물관

기려원유 김홍도, 1790년, 지본담채, 28×78cm, 간송미술관

향사군탄 김홍도, 지본담채, 23.2×30.5cm, 간송미술관

세마도 김홍도, 지본담채, 22×31.8cm, 개인 소장

괴석파초도 신윤복, 99×36cm, 개인 소장

고매원앙도 김양기, 지본담채, 142×44.6cm, 선문대학교 박물관

황려호 정선, 1732년, 견본수묵, 103.2×47.3cm, 개인 소장

망천별서도 이방운, 지본담채, 50×35cm, 삼성미술관 리움

산수도 이방운, 지본담채, 25.3×37.5cm, 국립중앙박물관

죽리관 이방운,《망천십경도첩》, 지본담채, 27.3×30.5cm, 홍익대학교 박물관

고사담 시구 묵매도 강세황,《국조서법》, 1737년, 24.9×27.6cm, 개인 소장

임포 시구 묵매도 강세황,《국조서법》, 1737년, 24.9×27.6cm, 개인 소장

초옥한담도 강세황, 1776~78년, 지본담채, 58×34cm, 삼성미술관 리움

강상조어도 강세황, 1776~78년, 지본담채, 58×34cm, 삼성미술관 리움

증산심청도 윤용, 지본수묵, 26.6×17.7cm, 서울대학교 박물관

기증심청도 이방운, 지본수묵, 27.7×38.8cm, 국립중앙박물관

III 시 문학과 시의도

1 시장이 창조한 인기 레퍼토리

좌간운기도 마린, 남송, 견본수묵, 25.1×25cm, 클리블랜드 미술관

좌간운기도 윤두서,《관월첩》, 19.1×15.2cm, 국립중앙박물관

좌간운기도 정선, 지본담채, 32.3×19.8cm, 개인 소장

남산한담도 김홍도, 지본담채, 29.4×42cm, 개인 소장

고사관수도 김홍도, 지본담채, 29.5×37.9cm, 개인 소장

송하한담도 이인문 그림 · 김홍도 글씨, 지본담채, 109.5×57.4cm, 국립중앙박물관

기려도 정선,《겸현신품첩》, 견본수묵, 24.3×16.8cm, 서울대학교 박물관

우경산수도 이인문, 지본담채, 124.3×56.5m, 국립중앙박물관

육유 시의도·시 윤제홍,《학산묵희첩》, 지본수묵, 24.3×35.3cm, 삼성미술관 리움

귀어도 윤제홍,《학산묵희첩》, 지본수묵, 24.3×35.3cm, 삼성미술관 리움

하경산수도 변지순, 지본담채, 22×30.8cm, 개인 소장

소년행락 김홍도,《산수일품첩》, 지본담채, 21.8×26cm, 간송미술관

사행기록화 I 신윤복, 견본채색, 122.6×43cm, 개인 소장

소년행락 정선, 견본담채, 29.8×18cm, 간송미술관

춘일노방정 김양기, 지본담채, 23.7×32.4cm, 간송미술관

2 당나라 시만 그렸는가

무인편주도 강세황,《표암묵희첩》, 견본담채, 23×16.5cm, 일본 개인 소장

산수도 전기, 견본채색, 97×33.3cm, 국립중앙박물관

추우오수도 신로, 견본담채, 41×53.7cm, 개인 소장

기려도 정선,《백납병》, 지본담채, 17×13.8cm, 고려대학교 박물관

파초와 잠자리 심사정, 지본담채, 32.5×42.5cm, 개인 소장

한계노수도 최북,《제가화첩》, 지본담채, 24.2×32.3cm, 국립중앙박물관

도선도 김홍도, 지본수묵, 29×37.1cm, 서울대학교 박물관

어주도 김홍도, 지본담채, 35.9×65.8cm, 일본 개인 소장

석양귀소도 김홍도, 지본담채, 29.3×34.5cm, 간송미술관

산수도 최석환, 지본수묵, 28×37cm, 개인 소장

한거독락 최석환, 지본수묵, 27.9×37cm, 개인 소장

미인도 작자 미상, 1825년경, 지본담채, 114.2×56.5cm, 도쿄 국립박물관

노위도 양기훈, 견본수묵, 108×40.5cm, 개인 소장

계류도 최북, 지본담채, 28.7×33.3cm, 고려대학교 박물관

낙산사 허필,《관동팔경도병》, 지본담채, 85×42.3cm, 선문대학교 박물관

낙산사 정선, 지본담채, 56×42.8cm, 간송미술관

월송정 허필,《관동팔경도병》, 지본담채, 85×42.3cm, 선문대학교 박물관

월송정 정선,《관동명승첩》, 지본담채, 32.3×57.8cm, 간송미술관

3 문인과 화가의 은밀한 취향

호가일도 강세황, 견본담채, 26.5×20cm, 간송미술관

두보 시의도 허필, 지본담채, 37.6×24.3cm, 이화여자대학교 박물관

은사보월도 윤제홍,《지두산수첩》, 지본수묵, 67×45.5cm, 삼성미술관 리움

일모귀래 윤제홍,《지두산수첩》, 지본수묵, 67×45.5cm, 삼성미술관 리움

낙일여배 윤제홍,《지두산수첩》, 지본수묵, 67×45.5cm, 삼성미술관 리움

추경산수도 심사정, 견본담채, 114×51.5cm, 개인 소장

월하청송도 김홍도, 지본담채, 29.2×34.7cm, 개인 소장

승류조어 김홍도, 23.4×27.8cm, 간송미술관

조환어주 김홍도, 지본담채, 27×32cm, 간송미술관

초객초전 정선, 견본담채, 29×19cm, 개인 소장

월명송하 정선, 견본담채, 29×19cm, 개인 소장

산수도 김윤겸, 지본담채, 37.2×29.4cm, 도쿄 국립박물관

침착 정선, 《사공도시품첩》, 견본담채, 27.8×25.2cm, 국립중앙박물관

초가을 강세황, 《사시팔경도병》, 1760년, 견본담채, 90.3×45.5cm, 국립중앙박물관

초겨울 강세황, 《사시팔경도병》, 1760년, 견본담채, 90.3×45.5cm, 국립중앙박물관

정거좌애 이방운, 《산수도병》, 지본담채, 56.2×32.9cm, 국립중앙박물관

향로봉설 이방운, 《산수도병》, 지본담채, 56.2×32.9cm, 국립중앙박물관

IV 시의도로 본 조선 문화사

1 화가와 서예가가 손잡다

시화상간도 정선, 견본채색, 29×26.4cm, 간송미술관

야계상봉 정선 그림·이병연 글씨, 지본수묵, 29×61cm, 개인 소장

산수도 강세황·허필, 지본담채, 22.5×55.5cm, 고려대학교 박물관

월매도 강세황, 《산수화훼첩》, 견본담채, 26.1×18.3cm, 국립중앙박물관

방심석전산수도 심사정, 지본담채, 30.5×52.8cm, 도쿄 국립박물관

방운림산수도 심사정, 지본담채, 30.8×42.1cm, 도쿄 국립박물관

방예운림산수도 심사정, 지본담채, 25.5×34cm, 개인 소장

송석원시사야회도 김홍도, 1791년, 지본수묵, 25.6×31.8cm, 한독의약박물관

송석원시사아회도 이인문, 1791년, 지본담채, 25.5×32cm, 개인 소장

죽서화금 김홍도, 《화조도병》, 견본담채, 81.7×42.2cm, 간송미술관

기로세련계도 김홍도, 1804년, 견본담채, 137×53.3cm, 개인 소장

나한문슬 이인문, 《한중청상첩》, 지본담채, 30.8×41.5cm, 간송미술관

산촌우여 이인문, 《한중청상첩》, 지본담채, 30.8×41.5cm, 간송미술관

2 산정일장, 시대를 풍미하다

학림옥로도 작자 미상, 《중국고사도첩》, 1670년, 저본채색, 그림 27×30.7cm·글씨 27×25.7cm,
　　　　선문대학교 박물관

산처수반도 정선, 견본담채, 22×15cm, 개인 소장

산처치자 김희겸, 1754년, 지본담채, 37.2×29.5cm, 간송미술관

적성래귀 김희겸, 1754년, 지본담채, 37.2×29.5cm, 간송미술관

산처치자 이인문, 《산정일장도병》, 견본담채, 116×48cm, 개인 소장

적성래귀 이인문, 《산정일장도병》, 견본담채, 116×48cm, 개인 소장

오수도 이재관, 지본담채, 122×56cm, 삼성미술관 리움

전다도 이재관, 지본담채, 120×56cm, 개인 소장

3 시의도의 절정과 황혼

선동야적도 김홍도, 지본담채, 31.8×56.1cm, 국립중앙박물관

해산선학도 김홍도, 1798년, 지본담채, 29.4×42cm, 개인 소장

검선도 김홍도, 지본담채, 25.5×41cm, 개인 소장

동정검선 이인문, 지본담채, 30.8×41cm, 간송미술관

해상선인도 이방운, 지본담채, 30.1×41cm, 개인 소장

창해낭구 김홍도, 지본담채, 23.2×30.5cm, 간송미술관

휴기답풍 신윤복,《혜원전신첩》, 지본채색, 28.2×35.6cm, 간송미술관

청산고주도 유운홍, 지본수묵, 24.5×32.6cm, 고려대학교 박물관

풍설야귀인 최북, 견본담채, 66.3×42.9cm, 개인 소장

추경산수도 장시흥, 지본담채, 28×44.5cm, 국립중앙박물관

어부오수도 김홍도, 지본담채, 29×42cm, 개인 소장

애내일성 김홍도, 지본담채, 28.5×36.5cm, 부산시립박물관

운리제성도 이인문, 지본담채, 25×34cm, 개인 소장

책거리도(부분) 62.7×35cm, 삼성미술관 리움

누각산수도 최북, 지본담채, 40×79cm, 개인 소장

백자 청화 산수문호 높이 35.8cm · 입지름 13.9cm, 서울시유형문화재 제314호, 서울시역사박물관

백자 청화 시문 연적 8.8×9.4×6.7cm, 개인 소장

백화 청화 산수문 주자형 대호 높이 46cm, 개인 소장

추산심처도 전기, 견본수묵, 72.5×34cm, 삼성미술관 리움

매화서옥도 전기, 1849년, 마본담채, 88×35.5cm, 국립중앙박물관

계산적적도 김수철, 견본담채, 119×46cm, 국립중앙박물관

시를 담은 그림
그림이 된 시

조선 시대 시의도

초판 인쇄일 2016년 8월 12일
초판 발행일 2016년 8월 22일
2판 1쇄 2019년 2월 25일

지은이 윤철규

발행인 이상만
편집 구태은, 서유진, 김소미

발행처 마로니에북스
등록 2003년 4월 14일 제2003-71호
주소 03086 서울특별시 종로구 대학로 12길 38
대표 02-741-9191
팩스 02-3673-0260
홈페이지 www.maroniebooks.com

ISBN 978-89-6053-422-3 (03600)